跨文化的艺术史

A Transcultural History of Art:
On Images and Its Doubles

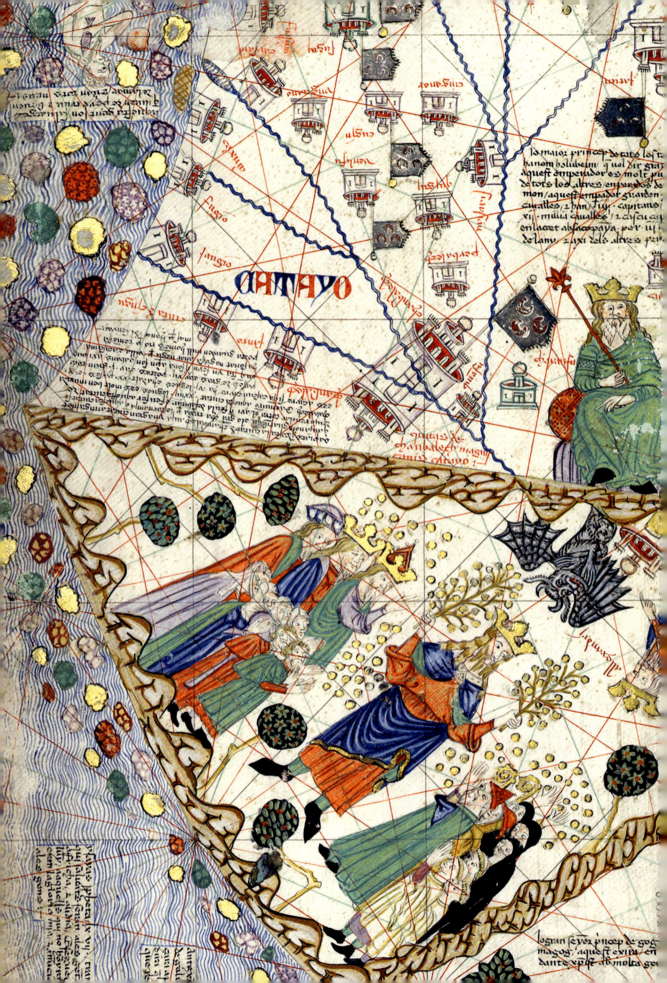

艺术史丛书

第五届中国出版政府奖图书提名奖
第八届中华优秀出版物图书提名奖

跨文化的艺术史
图像及其重影

A Transcultural History of Art:
On Images and Its Doubles

李军 著

北京大学出版社
PEKING UNIVERSITY PRESS

图书在版编目（CIP）数据

跨文化的艺术史：图像及其重影 / 李军著 . —北京：北京大学出版社，2020.10
（艺术史丛书）
ISBN 978-7-301-31197-4

Ⅰ . ①跨… Ⅱ . ①李… Ⅲ . ①艺术史—研究—世界—现代 Ⅳ . ①J110.9

中国版本图书馆CIP数据核字（2020）第025783号

书　　名	跨文化的艺术史：图像及其重影
	KUAWENHUA DE YISHUSHI: TUXIANG JIQI CHONGYING
著作责任者	李　军　著
责任编辑	谭　艳
标准书号	ISBN 978-7-301-31197-4
出版发行	北京大学出版社
地　　址	北京市海淀区成府路205号　100871
网　　址	http://www.pup.cn　新浪微博：@北京大学出版社
电子邮箱	编辑部 wsz@pup.cn　总编室 zpup@pup.cn
电　　话	邮购部 010-62752015　发行部 010-62750672　编辑部 010-62707742
印 刷 者	天津图文方嘉印刷有限公司
经 销 者	新华书店
	720毫米×1020毫米　16开本　35印张　680千字
	2020年10月第1版　2024年2月第2次印刷
定　　价	298.00元

未经许可，不得以任何方式复制或抄袭本书之部分或全部内容。
版权所有，侵权必究
举报电话：010-62752024　电子邮箱：fd@pup.cn
图书如有印装质量问题，请与出版部联系，电话：010-62756370

太阳升起，

太阳落下，

光影流转。

大地上的舞者分不清楚，

影子是来自东方，

还是西方。

目 录

导论　从图像的重影看跨文化艺术史 /1
一、图像与重影 /2
二、什么是跨文化艺术史？ /10
三、本书的构成 /22

第一编
跨越东西：丝绸之路上的文艺复兴

第一章　"从东方升起的天使"：阿西西圣方济各教堂的图像程序 /31
一、图像制作的第一阶段（1253—1281）及其鲜明的千年主义倾向 /33
二、约阿希姆主义与中世纪晚期历史神学的变革 /40
三、图像制作的第二阶段（1288—1305）与激进观念的隐匿表达 /44
四、从神学文本到视觉图像 /50
五、东墙图像的秘密 /60
六、下堂图像的印证 /66

第二章　故事的另一种讲法：从阿西西、佛罗伦萨到苏丹尼耶 /73
一、"东方"意味着东方 /74
二、蒙古人与多明我会 /83
三、布鲁内莱斯基的穹顶：从佛罗伦萨到苏丹尼耶 /89
四、蔚蓝色的天穹 /98

第三章　图形作为知识：四幅中国地图的跨文化旅行 /101
一、神圣星空之下的矩形大地：《华夷图》与《禹迹图》 /103
二、一个牛头形世界：《大明混一图》与《混一疆理历代国都之图》 /114

第四章　图形作为知识：六幅西方地图的跨文化旅行　　　　　　　　　　　／123

一、完满无缺的圆形：《伊德里西地图》《T—O 图》和《托勒密世界地图》　／124

二、通向伊甸园的道路：《加泰罗尼亚地图》与《弗拉·毛罗地图》　　　　／130

三、通向真理的谬误：托斯卡内利的地图　　　　　　　　　　　　　　　　／143

四、图形与知识之整合：《坤舆万国全图》　　　　　　　　　　　　　　　／151

五、中国与世界　　　　　　　　　　　　　　　　　　　　　　　　　　　／160

第五章　犹如镜像般的图像：
　　　　　洛伦采蒂的《好政府的寓言》与楼璹的《耕织图》　　　　　　　／163

一、犹如镜像般的图像　　　　　　　　　　　　　　　　　　　　　　　　／164

二、《好政府的寓言》的寓意　　　　　　　　　　　　　　　　　　　　　／166

三、方法论的怀疑　　　　　　　　　　　　　　　　　　　　　　　　　　／178

四、"风景"源自"山水"　　　　　　　　　　　　　　　　　　　　　　／183

五、《耕织图》及其谱系　　　　　　　　　　　　　　　　　　　　　　　／186

第六章　图式变异的逻辑与洛伦采蒂的"智慧"　　　　　　　　　　　　／195

一、图式变异的逻辑　　　　　　　　　　　　　　　　　　　　　　　　　／196

二、洛伦采蒂的"智慧"　　　　　　　　　　　　　　　　　　　　　　　／206

第七章　蠕虫与丝绸的秘密　　　　　　　　　　　　　　　　　　　　　／217

一、"蠕虫"意味着什么？　　　　　　　　　　　　　　　　　　　　　　／218

二、为什么是丝绸？　　　　　　　　　　　　　　　　　　　　　　　　　／222

三、"和平"女神的姿态　　　　　　　　　　　　　　　　　　　　　　　／238

第二编
跨越媒介：诗与画的竞争

第八章　视觉的诗篇：传乔仲常《后赤壁赋图》与诗画关系新议　/ 247

一、《后赤壁赋图》：画面场景　/ 248

二、疑虑与问题　/ 252

三、《前赤壁赋》与《后赤壁赋》的关系　/ 256

四、九个场景与三个段落　/ 258

五、题跋印鉴和文字考据　/ 266

六、图像证据　/ 272

七、厢房屋顶为什么是立起来的？　/ 291

第九章　风格与性格：梁思成、林徽因早期建筑设计与理论的转型　/ 295

一、梁、林早期建筑设计风格辨析　/ 298

二、"现代古典主义"与"适应性建筑"之辨　/ 313

三、1932 年：断裂与延续　/ 318

四、"结构理性主义"之辨　/ 325

第十章　建筑与诗歌：林徽因结构理性主义思想之产生的历史契机　/ 333

一、林徽因的天性与艺术趣味　/ 334

二、专业语境：艺术史的作用　/ 340

三、接受的历史契机　/ 344

四、重奏　/ 353

第十一章　沈从文四张画的阐释问题：兼论王德威的"见"与"不见" /355

　一、王德威的视觉分析："左"与"右"的对峙 /357
　二、王德威视觉分析中的"不见" /361
　三、王德威文本分析中的"不见" /367
　四、逻辑脉络 /372

第十二章　沈从文的图像转向：一项跨媒介研究 /375

　一、"风景"与"色彩"的隐喻 /377
　二、偶然侵入生命 /386
　三、从《虹霓集》到《七色魇集》 /390
　四、《虹桥》："政治"作为"艺术" /401
　五、绿·黑·灰的历程 /407
　六、色彩的"重现" /416

第三编
探寻方法：在最遥远的地方寻找故乡

第十三章　理解中世纪大教堂的五个瞬间 /421

　一、哥特式民族主义 /424
　二、结构与技术论 /428
　三、象征性解读 /429
　四、建筑图像志 /434
　五、物质-视觉文化维度 /439

第十四章　阿拉斯的异象灵见　　　/ 453

一、"从近处着眼"的艺术史　　　/ 454
二、"异象"与"灵见"的变奏　　　/ 456
三、《西斯廷圣母》的奥秘　　　/ 462
四、小天使为什么忧伤?　　　/ 466

第十五章　另一种形式的艺术史　　　/ 471

一、叙述的历史　　　/ 472
二、物的历史　　　/ 475
三、庵上坊：谁的牌坊?　　　/ 477
四、图像与文字之辩证　　　/ 479
五、另一种形式的艺术史　　　/ 482

第十六章　另一种形式的丝绸之路　　　/ 487

一、重新阐释"丝绸之路"　　　/ 488
二、为什么选择13—16世纪?　　　/ 490
三、从"四海"到"七海"是什么意思?　　　/ 491
四、马可·波罗是谁?　　　/ 492
五、在最遥远的地方寻找故乡　　　/ 494

第十七章　探寻可视的跨文化艺术史　　　/ 497

一、大学与博物馆的相遇　　　/ 498
二、从"陶瓷之路"到"跨文化艺术史"　　　/ 502
三、同时叙述内容与形式　　　/ 504
四、展览促进学术　　　/ 505
五、从学术到艺术　　　/ 509

图版来源 /511

参考书目 /523
 一、中文部分 /524
 二、西文部分 /530

后记　几点零次的感想 /537
 一、走出"编译时代",从现在开始 /538
 二、故事总是可以有另一种讲法 /540
 三、中央美术学院的跨文化艺术史研究 /541
 四、致艺术史的里程碑 /543

导论

从图像的重影看跨文化艺术史

一、图像与重影

影子的故事

图像的诞生似乎是一个与影子共生的故事。

第一个故事是老普林尼讲的,出自《自然史》第三十五章第十五节:

> 关于绘画艺术的起源问题很难断定,而且这亦非本书所关心的。埃及人自诩,在绘画艺术传播到希腊之前六千年,埃及人就发明了这门艺术——这论断显然过于轻率。至于希腊人,他们中有人说它产生于西息翁,也有人说是科林斯,但所有人都一致认为,这门艺术开始于描摹人影的轮廓,然后图像就这么诞生了。这门艺术发展的第二个阶段是单色画,也就是只有一种颜色的画,较之前者它较为精微,直到现在还有人使用。[1]

这个故事把图像的起源归结为人们对投射之影的描摹。但普林尼的描述过于简略,我们不容易了解其中的细节,例如投射的是谁的影子,影子投射在哪里,描摹影子的人又是谁。而瓦萨里在他的《大艺术家传》第一卷前言中,则为我们提供了一个更清晰的版本:

> 普林尼却说,绘画艺术是由吕底亚的佳基士(Gyges of Lydia)传到埃及的。他说佳基士看到自己在火光中的影子,于是拿起一根小炭棍在墙上画了自己的轮廓。[2]

瓦萨里的版本较之普林尼显然更为具体。例如我们知道是一个叫"吕底亚的佳基士"的人描摹了影子,而且描摹的是他自己投射到墙上的影子;投射影子的是他身后的火光;瓦萨里甚至还给出了描摹影子的工具——一根小炭棍。这一切亦可见于瓦萨里画于佛罗伦萨圣十字街故居(Casa Vasari in Florence)的壁画中(图0-1)。但是,这里十分精确的描述恰恰表明,犹如顾颉刚笔下那部"层累地造成的古史",这个故事显系出自后人的敷衍铺陈。其与普林尼的描述最大的不同之处,

[1] Victor I. Stoichita, *A Short History of the Shadow*, Reaktion Books Ltd., 1997, p.11.
[2] Giorgio Vasari, *Lives of the Painters, Sculptors and Architects*, Vol.1, translated by Gaston du C. de Vere, David Campbell Publishers Ltd., 1996, p.29.

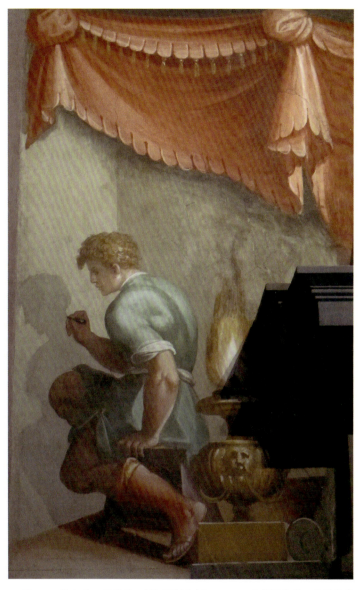

图 0-1　乔尔吉·瓦萨里,《绘画的诞生》,1573,瓦萨里故居,佛罗伦萨

在于瓦萨里认为佳基士描摹的是他自己的影子,而普林尼书的其他部分则倾向于证明,普林尼心目中绘画的诞生,源自描摹他人之影,恰如他笔下的一个女孩为了留住情人的形象,在墙上描摹了他影子的轮廓。[1] 正是基于这一观察,艺术史家斯图伊奇塔(Victor I. Stoichita)认为,瓦萨里无意中借用了阿尔伯蒂式的眼睛在想象普林尼的文本[2];也就是说,他用阿尔伯蒂的方式改写了普林尼的故事。

[1] Victor I. Stoichita, *A Short History of the Shadow*, p.11.
[2] Ibid., p.39.

让我们看一看阿尔伯蒂自己是怎么说的——下面这段话引自他的《论绘画》一书：

> 当然，我通常是这样告诉我的朋友的，绘画的发明者即诗人们所吟咏的那位变成花的那喀索斯；原因在于，正如绘画为一切艺术之花，故那喀索斯的传说最适宜于描述绘画的本质。除了借助于艺术以拥抱池塘表面（之倒影——引者）的行径，绘画还能是什么？昆体良相信最早的画家即产生于描摹太阳所投下的阴影，而艺术即在此基础上的踵事增华。[1]

虽然故事的主角那喀索斯是希腊神话人物，但把绘画的发明与那喀索斯的故事糅合在一起，却是阿尔伯蒂的手笔。美少年那喀索斯爱恋上自己水中的倒影，最终溺水而亡，变成了一株水仙花（图0-2），这个故事本来与绘画毫不相干；但阿尔伯蒂却在故事中，看出了他那个时代正在实验的新绘画的基本特征：绘画即景物针对某一观看者而于一个平面上的聚合，犹如人们透过一面镜子或一扇窗户之所见。[2] 这一于表面浮现的景象其实是纯视觉透视的产物，被统一于视觉主体与视觉对象保持一定距离的几何关系之中。就此而言，那喀索斯恰恰不是绘画的发明者，因为他的境遇证明，他试图破坏的正是这种距离。然而，那喀索斯倒影必然以这种距离为前提；也只有在这种距离中，那喀索斯才能看到自己的倒影，并对其产生欲望。被那喀索斯当作他者的美少年其实是他自己的倒影，透视关系中呈现出来的景物事实上不外乎是视觉主体的另一种倒影——是针对主体而存在的主客关系中的另一半。正是在这种意义上，阿尔伯蒂必然会把昆体良（也包括普林尼）笔下那些"描摹太阳所投下的阴影"的画家的行为，当作绘画发展的原始阶段，因为他们只专注于客体的投影，却没有意识到在此基础上的"踵事增华"——不仅仅为图像增添丰富的细节，更在对象中投下自己的影子。

当然，图像之存在首先来自于外部世界的投影。这层意义上的投影可被理解为图像最天然的含义。汉语中"影"的本字为"景"，本义即为"太阳在高大亭台

[1] Leon Battista Alberti, *La Peinture*, Texte latin, traduction français, version italienne, Édition de Thomas Golsenne et Bertrand Prévost, Revue par Yves Hersant, Editions du Seuil, 2004, p.101.

[2] Ibid., p.83.

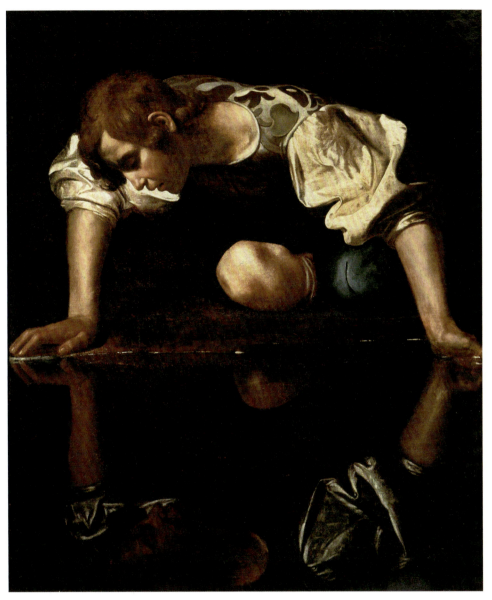

图 0-2　卡拉瓦乔,《那喀索斯》,1594—1596,罗马国立古代艺术画廊(Galleria Nazionale d'Arte Antica, Roma)

上投下的影子"[1]。最初的图像作为世界的投影,与世界"如影随形";用《庄子·齐物论》的话说,它与世界是依赖的关系("吾所以有待也"),与之既相像而又不等同("似之而非也")。而在西方语境中,绘画不仅仅是世界的投影,而且还是投影的投影(对于投影的描摹)——令人想起柏拉图的著名断言"艺术与真理隔了三层"。但是,恰恰是在"艺术与真理隔了三层"之间,存在着艺术区别于真理的自

[1] http://www.vividict.com/WordInfo.aspx?id=3983,2019 年 12 月 4 日查阅。

由。也就是说，艺术投影现实和世界的方式并不是透明的，它总是会按照自己的方式行事。正如那喀索斯的临水自照，他在水面折射的天光云影之中，清晰地看到了自己的影子；图像亦然，它在自己的表象中，清晰地看到自己的重影——重叠在一起的世界和自我的投影。

影子的逻辑

影子是虚妄的，更何况影子的影子。但影子在历史上始终是一种坚性的存在。

最早的时候，埃及人将影子视为灵魂"卡"（ka）的初次显形；而"黑色的阴影"对埃及人而言即人真正的灵魂，或即他的"替身"（double）。[1] 埃及人甚至认为，"卡"在人死后仍能存留于绘画和雕像之中。[2] 在普林尼关于绘画起源的传说中，摹影的绘画正是从埃及传入的，而关于"卡"的信仰显然为这种传说奠定了历史基础。希腊绘画从早期剪影般的"黑像"画法，发展成为更具空间深度的"红像"画法，也可以说明普林尼、昆体良之故事洵非虚言。

在描摹影子的过程中，物的灵魂（"卡"）也被转移到图像中，这解释了图像之所以具有具体生命的原因，即图像能够折射和反映被描绘物的生命，以及围绕着后者的历史、文化和社会存在。然而，物之"卡"的转移并不能解释图像何以具有来自于描摹者主体的生命——那个在被描绘物上面隐隐浮现的那喀索斯的倩影。

对于这一问题的解答，我们可以求助于以"波尔-罗亚尔逻辑"（Logique de Port-Royal）为代表的古典符号学理论，它为我们提供了一种理论性的说明。据路易·马兰（Louis Marin）的研究，17 世纪詹森学派的《波尔-罗亚尔逻辑》集中讨论了符号的二重性原理：一个符号既是"作为再现者的物"（une chose représentante），又是"作为被再现者的物"（une chose représentée）。这意味着，符号在再现了其对象（所指）的同时，又呈现了自己的物性存在（能指）。该关系可以通过一个公式来表示：$\overset{\frown}{x}$—y。其中，x 表示符号，y 表示符号再现的对象。x 上反转的符号意指符号 x 在指涉 y 的同时，又反过来指涉它自己。[3] 例如一幅肖像画在描绘模特儿的同时，其笔触、色彩和画家绘画时的节奏、情绪都诉说着画家正在绘画这一行为。这一行为属于画家个性的范畴，并不附属于其所画的对象。相反，呈现于画面上的形象，不管它与

[1] Victor I. Stoichita, *A Short History of the Shadow*, 1997, p.19.
[2] https://www.britannica.com/topic/ka-Egyptian-religion, 2019 年 12 月 4 日查阅。
[3] 郑伊看：《贴近画作的眼睛或者心灵——艺术史的阿拉斯版》，收于达尼埃尔·阿拉斯：《拉斐尔的异象灵见》，李军译，北京大学出版社，2014 年，第 150 页。

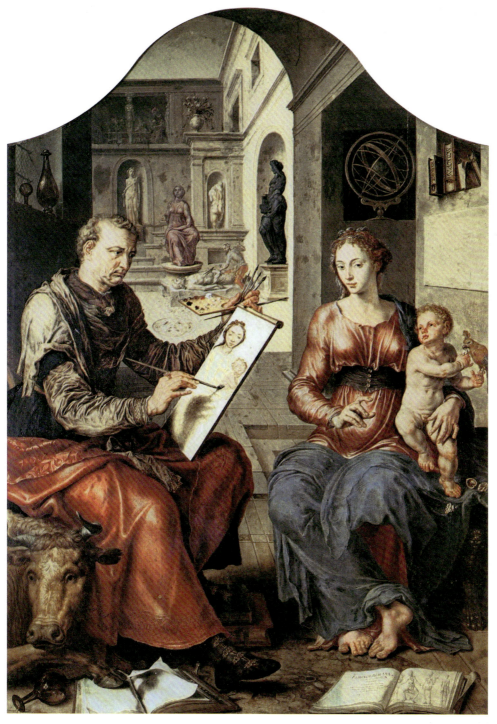

图 0-3　黑姆斯科尔克，《圣路加画圣母子》，约 1553，法国雷纳（Rennes）美术与考古博物馆

所画对象如何相像，它都是绘画这一行为的结果。这一切正如黑姆斯科尔克（Martin van Heemskerck）笔下作为画家的圣路加，在描画圣母子的同时，也在画中的圣母子身上投下了他那双画家之手的深深阴影（图 0-3）。

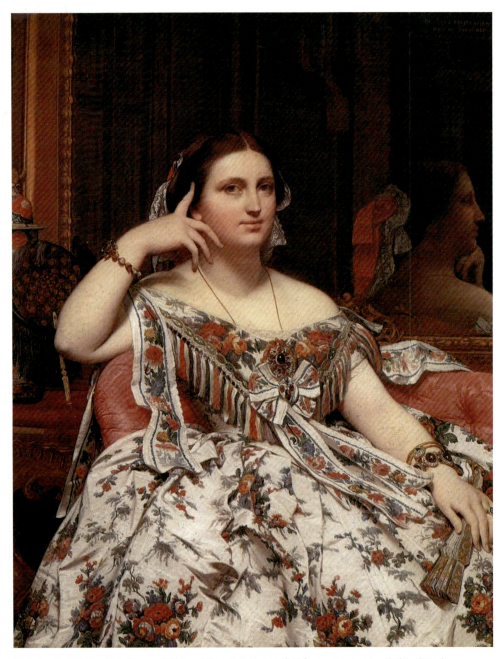

图0-4 多米尼克·奥古斯特·安格尔,《穆瓦特希埃夫人肖像》,1852—1856,伦敦国家画廊

艺术史家达尼埃尔·阿拉斯在他的《绘画中的主体和主题：论分析的图像志》(*le sujet dans le tableau: essais d'iconographie analytique*，1997) 一书中，试图建构一种他所谓的"分析的图像志"(une iconographie analytique)。这种图像志并非如黑姆斯科尔克画作那样仅限于隐喻表达，而是强调作者与其作品之间存在的真实关系。其基本观念是：作者总会在作品中留下种种痕迹、特征和反常之处，它们

如同精神分析学（la Psychoanalyse）中的"症状"那样，可经由艺术史家的"分析"而得到阐释。法语中的"sujet"一词包含"主体"和"主题"双重含义，故阿拉斯的法文书名"le sujet dans le tableau"意即探讨绘画中的"主题"（内涵，le sujet-theme）与"主体"（作者，le sujet-auteur）之间隐匿、复杂的关系，尤其是"私密"的关系。[1] 在阿拉斯分析过的案例中，最令人印象深刻的，莫过于他对安格尔笔下穆瓦特希埃夫人裙子上一块莫名其妙的"污渍"（图0-4）的分析。在他看来，既然这块现身于夫人华丽长裙膝盖处的"污渍"并非裙上的图案，也不是某种事物的阴影，那么，它出现于此是因为什么呢？阿拉斯的回答十分简洁：这块污渍不存在任何微言大义，它就是一块普通的污渍，却是画作者安格尔心中的一块"污渍"，反映出画家对这位"巴黎最美丽的女人"的某种"觊觎之心"。[2] 换句话说，这块"污渍"正是画家安格尔投射于其绘画对象之上的他自己的影子——他作为绘画主体心中的那喀索斯重影。

关于影子的另一个故事

普林尼的例子说明，图像是外在世界的投影；而阿尔伯蒂的例子则说明，图像除了是外在世界的投影之外，更是自我的投影。任何图像都是世界和自我的双重投影。但从逻辑的意义上说，自我的投影是较之世界的投影更强烈、更自主性的投影。

然而，对图像而言，尽管自我的投影较之世界的投影更具有自主性，但它仍是一种外在的投影。一个更具深度的问题是：自我的投影又是谁的投影？

阿根廷作家博尔赫斯就讲述了关于影子的另外一个故事：一个男人从远方来到河下游的一处圆形的庙宇废墟，然后开始做梦。他要在梦中完成一项艰巨的任务，要毫发不爽地把另外一个人梦想出来，并使之成为现实。经过了无数次尝试和失败之后，他开始梦见一颗活跃的心脏；不出一年，他的梦想达到了这个人的骨骼、眼睑和毛发；直到最后形成一个完整的少年——他的儿子。他在火的帮助之下使这个幻影奇妙地具有了生气，以至于除了火和这个做梦的人之外，所有人都以为它是一个有血有肉的人。他教会少年宇宙的奥秘和拜火的仪式，派少年到远处山顶插旗，最后派他穿过荆棘丛生的森林和沼泽，再到更远的河下游另一座荒废庙宇的一个圆形废墟，去举行同样的仪式……他为他的儿子感到骄傲，从此不再做梦，并一直处于狂喜之中。有一天，他从别人那里听说，有一个魔法师踩在火里不受火的伤害，

[1] Daniel Arasse, *le sujet dans le tableau: essais d'iconographie analytique*, Editions Flammarion, Paris, 1997, pp.8, 15, 16.
[2] Daniel Arasse, *Histoires de peintures*, Danoël, Paris, 2004, p.183.

这才想起世上万物只有火知道,自己的儿子其实是个幻影;他从而担心起儿子的命运起来。直到有一天,火神庙宇又一次遭受火焚的袭击,火焰吞没了他;他在火中不但没有感到烧灼,反而感受到被抚慰和淹没——只有到这一瞬间,他才意识到,他其实也是一个幻影,一个别人梦中的幻影。[1]

故事中,与普通人须借助于男女的生殖不同,做梦者试图按照自己的方式生成其后代;他犹如一位浪漫的艺术家那样,仅凭创造性的自我来创作,而其作品则是自己在梦中塑造的一个人物。他成功地完成了他的作品,使梦中的人物变成了现实,并派他去执行一项神圣的使命,最终却发现,正如他的儿子是他的幻影一样,他自己也只是别人梦中的一个幻影。故事以魔幻的方式证明,浪漫主义的独立自我其实是一种虚构。

同样的道理其实也书写在瓦萨里和黑姆斯科尔克的画中:无论是描摹自己影子的佳基士,还是描绘圣母子肖像的圣路加,他们都不外乎是作者瓦萨里和黑姆斯科尔克笔下的作品。但强调这一点并不是为了凸显画外作者的超然或决定性地位(可将其归结为浪漫主义的自我),而是致力于说明,这是一个可以无穷递归和后退的历程——山外有山,影外有影,浪漫主义的独立自我同样是图像传统的产物;而图像传统,对我们而言即艺术史——尤其是跨文化艺术史——的历程。我们要追踪的目标,即图像中的世界、自我和跨越文化的图像自身传统的重重叠影。

二、什么是跨文化艺术史?

为了更好地界定跨文化艺术史,有必要事先澄清几个重要的概念。

多元文化与跨文化

首先是"多元文化"(Multicultural)或"多元文化主义"(Multiculturalism)。西文中的"多元文化"往往指一个共同体同时拥有的多种文化,如加拿大国民主要由说英语和法语的居民组成,所以加拿大同时拥有英语和法语文化。而"多元文化主义"则指该共同体所持的意识形态,或在政策层面上采取的旨在促进其所

[1] 参见博尔赫斯:《圆形废墟》,王永年、陈众议等译,收于《博尔赫斯文集·小说卷》,海南国际新闻出版中心,1996年,第99—104页。

在共同体之文化多样性的措施。例如加拿大政府于1988年颁布了《多元文化主义法案》(Canadian Multiculturalism Act),以法律形式保障加拿大公民可以保持自身的宗教、语言、民族身份和文化特色,而不必遭受任何迫害;同时,这种多元文化主义还旨在避免共同体中的任何单一宗教和文化价值观独占核心地位。中文"多元文化主义"的表述很好地传递了该意识形态的核心内涵:多"元"即多种中心之意,意为共同体中的每一种文化都占据平等的地位。鉴于多元文化主义反对文化同化主义的立场,人们往往用"沙拉钵"(salad bowl)或"文化马赛克"(cultural mosaic)来比喻多元文化主义,意指不同种类的食材以保持自己原质的方式共同组成一道美味;而用"熔炉"(melting pot)比喻文化同化主义,意为少数文化消失自己的特质而融入主流文化的整体之中。

然而,理论和实践均证明多元文化主义具有浓重的乌托邦性质,其内部存在难以克服的困难,并招致越来越多的人的反对。[1] 其原因在于,在任何国家尤其是移民国家,文化和人的文化认同均非单一性质,普遍具有非纯粹的"混血"或"杂交"(métissage)性质。正如斯卡佩塔(Guy Scarpetta)所说的:"非纯粹性即今日的秩序,我们和你们,包括所有语言群体、民族、性别中的每一个他和她,都与所有文化有千丝万缕的联系。每个人都是马赛克式的组合。"[2] 多元文化主义在尊重不同群体的文化特性和文化认同的同时,却起到了固置和强化文化边界的作用,从而在实践中有可能走上与政策初衷相反的道路,导致文化隔绝主义并成为内部各种"单一文化主义"肆虐的场所。

而"跨文化"(Transcultural)或"跨文化主义"(Transculturalism)则有所不同。其原则被定义为"从他异性角度看待自身"(seeing oneself in the other)[3],意味着每个人其实都具有多重的文化背景,故每个人身上的多元文化主义将首先导致个体单一的文化认同变得不易,遑论一个边界清晰的共同体。南美学者奥尔提斯(Fernando Ortiz)在1940年基于另一位学者何塞·马丁(José Marti)的文章《我们的美洲》("Nuestra America",1891),首次提出了"跨文化主义"的概念,认为种族混合的民族性即杂交性,是美洲文化认同的合法性前提,并提倡

[1] Donald Cuccioletta, "Multiculturalism or Transculturalism: Towards a Cosmopolitan Citizenship," *London Journal of Canadian Studies*, 2001/2002 Vol.17, https://is.muni.cz/el/1421/podzim2013 /CJVA1M/43514039/reading_3_Transculturality.pdf.

[2] Guy Scarpetta, *L'impurté*, Paris, Seuil, 1989, p.26. Donald Cuccioletta, " Multiculturalism or Transculturalism: Towards a Cosmopolitan Citizenship," *London Journal of Canadian Studies*, 2001/2002 Vol.17, https://is.muni.cz/el/1421/podzim2013 /CJVA1M/43514039/reading_3_Transculturality.pdf.

[3] Donald Cuccioletta, "Multiculturalism or Transculturalism: Towards a Cosmopolitan Citizenship," *London Journal of Canadian Studies*, 2001/2002 Vol.17, https://is.muni.cz/el/1421/podzim2013 /CJVA1M/43514039/reading_3_Transculturality.pdf.

在此基础上重建美洲的共同文化及其文化身份。[1] 跨文化主义杂志《相反》（Vice Versa）主编塔西那里（Tassinari）则进一步指出，单一的传统文化论其实是以狭隘的"民族-国家论"为基础而演化出来的现代性论调，必须以跨文化主义论来超越。[2]

一言概之，跨文化主义的实质在于"跨越"（Trans-）——不是筑起和强化文化的边界，而是突破和穿越文化之间人为设置的藩篱。

跨文化艺术史不是全球艺术史

上述跨文化主义的话语形态主要存在于社会学和政治哲学领域，其所关注的亦为当代社会实践，与本书揭示的跨文化艺术史的视野并不相同。直到本书之前，除笔者于2013年提出相关观念并于中央美术学院连续开设硕博士课程之外，作为专名的"跨文化艺术史"（A Transcultural History of Art）术语，在国内外均未见有人专门定义，但这并不意味着国际艺术史学界不存在相关问题的研究。相反，国际艺术史界近年来的一个热门话题，即对"全球景观中"的艺术史的探讨[3]，其中两个相关概念，一为"全球艺术史"，一为"比较主义"。

所谓"全球艺术史"（Global Art History），包括其另一种表述"世界艺术史"（World Art History），其实质不外乎是近年来在全球化背景下，欧美艺术史学界为了书写一部能够包容世界多元文化和艺术的艺术史著述，在叙述策略上做出的新调整。从现有冠以此类标题的著作，如埃尔金斯（James Elkins）的《艺术的各种故事》（Stories of Art，2002）、大卫·萨默斯（David Summers）的《真实空间：世界艺术史与西方现代主义的兴起》（Real Spaces: World Art History and the Rise of Western Modernism，2003）、齐尔曼斯（Kitty Zijlmans）和凡达姆（Wilfried van Damme）的《世界艺术史研究：探索概念和方法》（World Art Studies: Exploring Concepts and Approaches，2008）、大卫·卡里尔（David Carrier）的《世界艺术史及其对象》（A World Art History and Its Objects，2009）来看，学者们关注的主要问题并不是事实，而是叙述：他们一方面批评此前的艺术史叙事充满了西方和欧洲中心论，另一方面则试图讲述不同于西方艺术史的非西方艺术史内容。

例如埃尔金斯的《艺术的各种故事》，其书名显然针对的是贡布里希（E. H.

[1] Donald Cuccioletta, "Multiculturalism or Transculturalism: Towards a Cosmopolitan Citizenship," *London Journal of Canadian Studies*, 2001/2002 Vol.17, https://is.muni.cz/el/1421/podzim2013/CJVA1M/43514039/reading_3_Transculturality.pdf.

[2] Ibid.

[3] 参见巫鸿：《全球景观中的中国古代艺术》，生活·读书·新知三联书店，2017年。

Gombrich）的名著《艺术的故事》(Story of Art)。在埃尔金斯看来，贡布里希只讲述了一个单一的以西方为中心的艺术故事，而他则同时要讲述非西方艺术的故事，以求摆脱甚嚣尘上的"西方艺术史的自画像"，并形成一部复数的艺术史。[1] 他所采取的策略之一即在讨论非西方艺术作品时，引用他为西方读者选择的非西方语境的美学文本（例如张彦远《历代名画记》中的片断），试图以此为框架来帮助西方读者理解非西方艺术作品。使用非西方文化文本来解释非西方作品的内在理路，用他在《为什么艺术史是全球性的？》一文中的话说，是为了避免"人们仍然使用20世纪欧洲和北美的工具箱——诸如结构主义、形式主义、风格分析、图像志、赞助人研究、传记研究等术语——来阐释所有民族的艺术"[2]。换句话说，不仅东方与西方之间存在着一条实际上并不存在的泾渭分明的界限，不仅上述艺术史术语和相关研究方法（甚至包括传记研究）在此俨然都变成了西方发明的专利，从而在相当程度上遗忘了诸如形式主义方法在西方诞生之初曾经有过的东方渊源[3]，而且埃尔金斯进一步剥夺了非西方艺术史学者对此的使用权，好像非得把他们驱赶到西方学者为其量身定做的文化保留地而后快。这种理路如果不属殖民主义，肯定亦属上述多元文化主义。正如他在《艺术的各种故事》的最后一章"完美的故事"中所设想的那样，这部"完美的故事"将包括来自妇女和少数族群、小地域和小国艺术家的作品，以及诸如广告等通俗艺术品，"以满足多元文化主义的所有要求"[4]。这里的"多元文化主义"，实际上针对的仍然是秉持某种政治观念的西方读者，所满足的也只是他们在欧洲中心主义之外偶尔尝鲜的异国情调需求。它反过来证明，正如印度艺术史家穆克赫吉（Parul Dave Mukherji）所说的，"假如全球艺术史意为不仅要从独立的文化背景，而且要从'本土'美学理论的阐释框架出发来研究艺术作品，那么，这种全球艺术史就根本是不可能的"——如果可能，那也将是"由噪音和各种语言构成的嘈杂喧哗"。[5]

所以，尽管按照多元文化主义来构想的全球艺术史可以较以往包容更多的非西

[1] James Elkins, *Stories of Art*, Routledge, 2002, p.xi.
[2] James Elkins, "Why Art History Is Global," in *Globalization and Contemporary Art*, trans. by Jonathan Harris, Chichester, Wiley-Blackwell, 2011, p.380.
[3] 如杨思梁在一项有趣的研究中指出，罗杰·弗莱用于阐释塞尚绘画的形式主义批评术语，曾受到谢赫"六法论"的影响。具体过程如下：赫伯特·吉尔斯（Herbert Giles）首次把谢赫的"六法"译成英文，并于1905年在上海出版，于1918年出版增订本；劳伦斯·比尼恩（Laurence Binyon）则为吉尔斯之书配了12幅中国绘画并作疏解；弗莱后来通过比尼恩获观此书，并受其影响，之后在1927年出版了他的《塞尚绘画的发展》(*Cézanne, A Study of His Development*)一书。参见 Siliang Yang, *Formalism, Cézanne and Pan Tianshou: A Cross-Cultural Study*, 收于《民族翰骨：潘天寿与文化自信——纪念潘天寿诞辰120周年学术研讨会论文》上册，中国美术学院出版社，2017年。
[4] John Elkins, *Stories of Art*, pp.117-153.
[5] Parul Dave Mukherji, "Whither Art History: Whither Art History in a Globalizing World," *The Art Bulletin*, Vol.96, No.2 (Jun.2004), p.154.

方内容（例如《艺术的各种故事》中，非西方内容约占其总篇幅的五分之一，从而远胜于贡布里希《艺术的故事》中的不到二十分之一），但它并不能因此而规避每一种多元文化主义的先天局限——以重立文化边界的方式重构了以往的文化本质主义。因为它并不致力于突破人为的文化边界，所以它并非我们所设想的跨文化艺术史。

跨文化主义不是比较主义

当前国际学术界流行的另一种相关话语是所谓的比较主义（Comparativism）思潮。巫鸿认为，比较主义属于全球美术史的"两个更为实际的方法和趋向"之一，他称为"比较性的全球美术史研究"，从而区别于他所认为的另一种趋向，即"历史性的全球美术史研究"。[1] 无论巫鸿的概括是否准确，近年来，比较主义倾向的艺术史研究确实导致了欧美大学一系列学术会议的举办和研究项目的展开，其中重要的有 2009 年巫鸿和雅希·埃尔斯纳（Jaś Elsner）在纽约大学世界古代文明研究所（ISAW）组织召开的"东方与西方的石棺"（"Sarcophagus East and West"，ISAW，New York University，2-3 October，2009）研讨会；由埃尔斯纳主持，牛津大学与大英博物馆合作了"信仰的诸帝国"（Empires of Faith，2013-2017）研究课题，并在牛津大学阿什莫林博物馆举办了大型展览"想象神圣：艺术与世界宗教的兴起"（"Imagining the Divine: Art and the Rise of World Religions"，Ashmolean Museum，Oxford，2017-2018）。此外，还有芝加哥大学艺术史系组织的一项名为"全球古代艺术"（"Global Ancient Art"）的持续性研究计划，该系研究不同文明艺术的六位教授参与了讨论。其中的核心人物即牛津大学古典艺术教授埃尔斯纳，而这类研究的核心方法论诉求，亦可通过他在多种场合屡屡申言的"比较主义"来表述。如牛津大学与大英博物馆合作项目在芝加哥大学召开的会议即命名为"信仰的诸帝国：晚期古代的比较主义、艺术与宗教"（"Empires of Faith: Comparativism, Art, and Religion in Late Antiquity"，Chicago University）；2017 年北京 OCAT 研究中心以雅希·埃尔斯纳领衔举办了三期研讨班（"雅希·埃尔斯纳研讨班系列"），三期的核心内容和关键词均为"比较主义"。尤其是他在 2017 年 OCAT 研究中心的年度讲座，其标题为"欧洲中心主义及其超越：艺术史、全球转向与比较主义的可能性"（"Eurocentric and Beyond: Art History, the Global Turn, and the Possibilities of Comparativism"），OCAT 研究

[1] 巫鸿：《全球景观中的中国古代艺术》，第 5 页。把比较主义和历史性研究纳入全球美术史的范畴之下，纯属巫鸿自己的表述，笔者并不同意，理由将在后文出示。

中心公布的网上资料将其译成"从欧洲中心主义到比较主义：全球转向下的艺术史"。值得注意的是，原题中的"比较主义"仅仅具有超越欧洲中心主义的可能性，但中译文中，它则变得具有了全球历史走向的必然性，语气比英文强了很多。"雅希·埃尔斯纳研讨班系列"的第二期内容中，埃尔斯纳所做三场讲演中最关键的一场，显然是其年度讲座总标题所示的"欧洲中心主义及其超越"，谈论如何用"比较主义"来超越"欧洲中心主义"；而第三期研讨班"比较主义视野下的'浮雕'"（"Comparativism in Relief"），则由四位中国学者发言——主办方的这种安排，似乎暗示着"比较主义"作为一种方法论的"普遍真理"，正在"指导"着中国艺术史研究的具体实践。

所谓的"比较主义"，根据埃尔斯纳的理路，首先针对的是他所谓的"欧洲中心主义"，这是一剂能解艺术史学界病入膏肓的"欧洲中心主义"之毒的灵丹妙药。他甚至认为，不仅现有艺术史研究的立场和方法均是西方的，就连"艺术"和"历史"这样的概念也不例外。[1] 为此他清理了西方艺术史学界的门户，发现从贡布里希的《艺术的故事》、修·昂纳（Hugh Honour）和约翰·弗莱明（John Fleming）的《世界艺术史》，再到《加德纳艺术史》和《詹森艺术史》等这些最负盛名的西方艺术通史著作，以及"全球艺术史"的鼓吹者大卫·萨默斯和大卫·卡里尔等人的著作，甚至不同族裔的西方汉学家包华石、巫鸿、汪悦进等人的著作，不是深陷于欧洲中心主义的泥淖而不能自拔，就是仍然囿限于他们从西方大学所学的方法论和话语结构，"不可避免地带有欧洲中心主义的思想习惯"[2]。

那么在操作层面上，比较主义又该怎样超越欧洲中心主义呢？由埃尔斯纳领衔和一群年轻博士、博士后担纲的"信仰的诸帝国"项目，计划在五年时间内，完成一项时间上纵贯600年（200—800年）、地域上横跨数万里（从爱尔兰一直到印度和中国边境的广袤的欧亚大陆），广泛涉及基督教、犹太教、佛教、印度教、祆教、伊斯兰教甚至摩尼教等世界性宗教的综合研究，被视为自有艺术史学科以来雄心最大、时间和地域跨度前所未有的一项研究。[3] 用埃氏的

[1] "I want to emphasise a slightly different point. Both terms – art and history – are fundamentally Eurocentric prisms through which to see the world."参见《雅希·埃尔斯纳研讨班系列第三期：比较主义视野下的"浮雕"》资料集，学术主持：雅希·埃尔斯纳、巫鸿，OCAT 研究中心，2017 年，第 195 页。

[2] 对于后者，埃尔斯纳指责汉学家们诸如包华石在著作中使用了"风格"（Style）、"古典主义"（Classicism）和"手工艺"（Craft），巫鸿使用了"如画"（Picturesque）等西方术语；汪悦进等虽然使出浑身解数小心翼翼避嫌，但还是因为使用了"图像性幻觉主义"（Pictorial Illusionism）的表述，被指亦暴露了其欧洲中心主义的马脚——就此而论，汉学家们最大的原罪与其说是使用了西方术语，毋宁说是使用了英语。

[3] 大英博物馆网站上的用语："No research project has ever before attempted to take such a broad view of this subject, region, and period." http://www.britishmuseum.org/research/research_projects/all_current_projects/empires_of_faith/about_the_project.aspx，2019 年 4 月 19 日查阅。

话说,"该研究项目试图审视这个时期图像志的发展(我们现存的各大宗教的图像志正是于此时期形成的),并探索物质文化和艺术在各宗教成型过程中所起的架设和助推作用"[1]。此项目如何梳理这一时期图像、物质文化与世界宗教信仰之间纷繁复杂的关系,由于相关研究成果尚未出版,详情不得而知。可以推定的是,此研究应具有多元文化主义色彩。这项研究试图使单一的欧洲中心主义叙事相对化,同时让欧亚大陆的各宗教文化与欧洲同样发声,然而,它又如何能够避免陷入穆克赫吉所说的那种"由噪音和各种语言构成的嘈杂喧哗"?[2] 无独有偶,项目跨越的地域与大英帝国最强盛时在欧亚大陆的领土约略相当,这个昔日最强大的学术机构牛津大学和大英博物馆合作进行的研究项目,在致力于超越欧洲中心主义的远景的过程中,又如何能够摆脱开欧洲中心主义的嫌疑?这并非易事。

由此产生的另外一个困境是,在相对主义语境下,资以比较的某种文化的"代表性"问题又该如何解决?如何保证单数学者的研究话语与其所研究的复数文化之间存在的对应关系?换句话说,如何避免相对主义话语在具体运用中演变成绝对主义话语?

埃尔斯纳的北京讲演(2017年北京OCAT研究中心年度讲座)恰好提供了一个具体案例,让我们能够一瞥其比较主义的运作机制。在第二讲中,埃氏敏锐地指出了潘诺夫斯基图像学在处理图像志文本与图像之间的对应关系时存在的困难。例如,潘诺夫斯基在1932年希特勒上台的前夜,为了避免图像遭到德国纳粹主义意识形态的"阐释暴力"(interpretative violence),而为艺术作品的意义划出了一道旨在防卫的历史之圈,以排除那些在特定历史时期绝无可能出现的"无根之谈"。为此,他要求对图像的阐释必须依据同时代的文本或思想证据(the intellectual testimonia)[3] 展开;然而,他并没有给出把文本与图像合法地联系起来的具体阐释方法,这就为他1955年以后在著作中任意运用瓦尔堡式的学富五车和令人目眩神迷的象征阐释留下了余地——这里,原先的"防卫之圈"变成了后来的"允许之圈",以至于一切"过度的阐释"再一次变得可能。此时的潘诺夫斯基的图像志分析,正如奥托·帕赫特所说的,"不可避免地发展成为一种解

[1]《雅希·埃尔斯纳研讨班系列第三期:比较主义视野下的"浮雕"》资料集,学术主持:雅希·埃尔斯纳、巫鸿,第144页。

[2] "A true global art history demands a radical relativism in which the European tradition takes its place as simply one more voice in a varied and complex cacophony." Stanley Abe and Jaś Elsner (ed.), "Introduction: Some Stakes of Comparison," in Jaś Elsner (ed.), *Comparativism in Art History*, Routledge, 2017, p.1.

[3]《雅希·埃尔斯纳研讨班系列第三期:比较主义视野下的"浮雕"》资料集,学术主持:雅希·埃尔斯纳、巫鸿,第177—179页。

密游戏"[1]。

同样的逻辑困境也出现在埃尔斯纳北京演讲的第三讲中。例如，他以2009年纽约大学关于东西方石棺的研讨会为例，反思了东西方学者面对相似的物质文化证据时出现的明显的"阐释差异"：西方学者倾向于缩小阐释主体和阐释对象之间的文化差异，而把罗马石棺看作罗马人追索其祖先日常生活的物质证据，丝毫没有顾及事实上这些物品是依据与现在迥然不同，甚至带有"异国情调"的文化认知模式而产生的；与之相反，中国石棺的研究者——他提到了曾蓝莹、杜德兰（Alain Thote）、汪悦进和巫鸿——则普遍对物品持一种"异国情调"的态度，认为其中蕴含的文化前提与今天的中国人观念迥然不同，如涉及不死仙境的神话、吐纳导引的技术和灵魂升天的仪式等等。[2] 接下来在阐释四川芦山王晖石棺的案例上，埃氏质疑了中国艺术史学者们所持的石棺图像是"微观宇宙"，门户通向"不朽仙境"的这种阐释模式，认为这与"潘氏之圈"中所存的挑选和征引文献以解释图像的方式如出一辙，均缺乏方法的正当性。图像和文本之间存在着无数的关联和不关联因素，是什么保证了论者之所论是正当的？然而问题在于，汉代图像本体与汗牛充栋的图像研究文本之间，同样存在着类似的问题，即埃氏如何保证他所选定的这几位学者的观点，足以代表东方学者对墓葬的阐释的整体？

如若我们稍微了解一下这几位学者的身份，就会发现他们其实属于一个非常小的团体。其中，时任纽约大学古代世界研究所（ISAW）助理教授的曾蓝莹来自中国台湾，时任哈佛大学中国艺术史教授的汪悦进来自中国大陆，但二位均毕业于哈佛大学，且均为其中的第三位人物——哈佛大学教授（后任芝加哥大学中国艺术史教授）巫鸿的学生。故他们"阐释模式"的相同绝非偶然，实源自典型的师门授受。其中稍显特殊的是第四位人物杜德兰，法国社会科学高等研究院中国考古学和艺术史教授，他属于典型的法国汉学家，曾受教于艺术史家毕梅雪（Michele Pirazzoli-t'serstevens）。但他曾于1979—1981年在北京语言学院和中央美术学院美术史系学习汉语和中国艺术史，期间与回母校攻读硕士学位的巫鸿前后或同期在校（他们当时是否相识尚待考证），有着共同的求学经历和日后均于欧美大学执教的背景，这些共同的"文化惯习"（habitus culturel）使他们可能具备共享阐释模式的资质。

[1]《雅希·埃尔斯纳研讨班系列第三期：比较主义视野下的"浮雕"》资料集，学术主持：雅希·埃尔斯纳、巫鸿，第182页。

[2] 同上书，第200—201页。

与此同时，需要厘清的是，对汉代墓葬持"异国情调"态度，认为其与人死后灵魂"升仙"或"升天"有关的观点，在国内并非学界主流；其流行实缘于巫鸿著作在国内大量翻译出版、影响力日渐增长之后，这可以从两个事实窥豹一斑。第一，在巫鸿1980年出国求学之前，上述几近于"封建迷信"之说在国内语境可谓绝无仅有。[1] 以王晖石棺为例，从1940年代郭沫若等人最早讨论至1980年代，学界关注的焦点始终是石棺的雕塑及其艺术价值。[2] 而1990年代起，随着巫鸿论文被陆续译成中文，并于2005年以《礼仪中的美术》之名出版，以及2006年"墓葬美术"作为一门美术史的"亚学科"问世，加上2009年"古代墓葬美术研究"以双年会议的方式在中国学界闪亮登场[3]，把墓葬器物和设施视作死者灵魂升天或升仙之工具的说法，早已变得屡见不鲜，或如学者所述，"似乎成为共识"[4]。这反映出在巫鸿等人的影响下，二十年来中国艺术史的部分阐释模式发生了急遽转变。然而需要指出的是，这绝非中国学界始终如一的观念。第二个事实，亦可从中国美术考古和器物研究的两位核心人物——孙机和杨泓对这一转型的强烈批评见出。事实上，仅凭笔者极为有限的知识，即可了解蒲慕州早在1995年即指出了墓葬中图像与信仰之间的不对等关系："那些随葬品和壁画之所以表现出一种乐观平和的死后世界的面貌，可能正是由于人们对于死后世界中的生活根本上持有一种悲观而怀疑的态度。"[5] 换句话说，汉人墓葬中的神明或仙山图像并不反映汉人任何体制化、教义化的真实信仰，而仅为自我安慰的心理愿望之体现。这种观念以平常之人情物理来揣度汉人，恰好与西方学者对待罗马石棺及其使用者的那种"阐释模式"相似，说明中国语境中同样存在着不同的学术态度，不能一概而论。孙机则在指摘巫鸿书中存在着大量错误的同时，提出汉墓图像和器物的真正功能在于"视死如生"或"大象其生"，而非"死后升仙"；墓中的"天门"图像和字样仅指墓门，正如"神道"仅指墓道；并将"升仙"和"天堂"观念之盛行，归结为受

[1] 早年主要有孙作云先生持这种观点。参见孙作云：《长沙马王堆一号汉墓出土画幡考释》，载《考古》1973年第1期；《马王堆一号墓漆棺画考释》，载《考古》1973年第7期；《洛阳西汉卜千秋墓壁画考释》，载《文物》1977年第6期。20世纪90年代以来，国内学者持类似看法的还有信立祥、贺西林。参见信立祥：《汉代画像石综合研究》，文物出版社，2000年版；贺西林：《古墓丹青——汉代墓室壁画的发现与研究》，陕西人民美术出版社，2002年版。

[2] 例如任乃强：《芦山新出汉石图考》，载《康导月刊》第4卷第6、7期合刊（1942年）；郭沫若：《咏王晖石棺诗二首》《致车瘦舟书》二通（1943年）——郭氏甚至认为，王晖石棺的艺术价值在米开朗琪罗作品之上；钟坚、唐国富：《东汉石刻——王晖石棺及其艺术价值》，载《文史杂志》1988年第3期；钟坚：《王晖石棺的历史艺术价值》，载《四川文物》1988年第4期。

[3] 参见巫鸿：《"墓葬"：可能的美术史亚学科》，载《读书》2006年第9期。2009年芝加哥大学中国艺术史研究中心与中央美术学院合作在北京首次举办了"古代墓葬美术"国际研讨会。以后以隔年形式相继召开了五届（迄今共六届），会议已出版了四辑论文集。

[4] 盛磊：《四川汉代画像题材类型问题研究》，收于《中国汉画研究》第1卷，2004年。

[5] 蒲慕州：《追寻一己之福——中国古代的信仰世界》，上海古籍出版社，2007年，第193页。原书于1995年由中国台湾联经出版社出版。

到佛教观念的影响,故绝非佛教引进和盛行之前的汉代之所能。[1] 综上所述可以得出结论:认为中国艺术史学界就汉代石棺存在着某种首尾相贯的"阐释模式",是没有根据的。

然而,问题在于:是否存在着某种学说,能够充分地代表中国艺术史特有的阐释模式?一方面,对于埃尔斯纳而言,对这一问题的回答是肯定的。因为这一回答根植于比较主义思维逻辑的最深处:假如各种文化不能够提供足以代表它们自己的"多元、可供比较但又迥异的模式"(multiple and comparative but different models)[2],那么,建立在比较基础上的这种"主义",又有什么立足之地呢?另一方面,基于以上理由,这一问题本身又无解。换句话说,任何一种回答除了是独断或虚构之外,对于问题的整体解答来说均缺乏合法性。因为一种答案只能回答一个问题,根本不存在能够回答一切问题的唯一答案。一种文化是无法被"代表"的,无论是被某种学说,还是被某位学者[3],因为它总是处在与别的文化或文化内部别的群体相互穿越、重叠和交错的状态中。从表面上看,"比较主义"是一种相对主义的、超越欧洲中心主义的努力,但在实质上,它与"多元文化主义"的理论与实践并无二致:它在文化之间划出了本来并不存在的清晰边界,反而重新陷入了绝对主义、本质主义甚至殖民主义的泥淖。[4]

历史性的全球美术史研究与跨文化艺术史

"历史性的全球美术史研究"这个概念由巫鸿提出。在巫鸿的概念框架里,"全球美术史"位居当代艺术史新方法榜首;在其名下,除了他所谓的以"全球美术"为新框架对美术史的基本观念进行反思和清理的做法(如萨默斯)之外,是两个"更为实际的方法或趋向"——"历史性的全球美术史研究"和"比较性的全球美术史研究"[5],从中可以看出巫鸿作为一位从事具体研究的艺术史家不事蹈虚的平实性。后一个趋向,前文已经讨论过了;而前者,在巫鸿笔下则是一种语焉不详、轻

[1] 孙机:《仙凡幽明之间——汉画像石与"大象其生"》,收于孙机:《仰观集——古文物的欣赏与鉴别》,文物出版社,2012年,第165—217页。
[2] 《雅希·埃尔斯纳研讨班系列第三期:比较主义视野下的"浮雕"》资料集,学术主持:雅希·埃尔斯纳、巫鸿,OCAT研究中心,第196页。
[3] 例如埃尔斯纳新编的《艺术史中的比较主义》(Comparativism in Art History)一书,封底页上的文字明确指出,本书的作者分别"代表"着"从古代到现代,从中国和伊斯兰到欧洲"的广阔时空中的各种文化。其中作为美籍华人并在西方大学任教的巫鸿,当之无愧成为"中国"及其文化的"代表"者。
[4] 例如埃尔斯纳把"艺术"和"历史"均当作欧洲中心主义的表述,好像非西方文化中既没有与西文"艺术"与"历史"相关的概念,更没有与西方共享前提的现代性和现代制度。在剥夺了非西方文化的"现代性"之后,留给非西方文化的唯一出路,似乎只有重蹈其文化中的前现代覆辙了。
[5] 巫鸿:《全球景观中的中国古代艺术》,第5页。

描淡写的艺术史实践，即"以历史个案为基础，结合图像、考古和文字材料，沿时间和地域两个维度探寻美术的发展。它的目的是发掘不同文化和艺术传统的实际接触，而不是对一般意义上的艺术形式和美学性格进行宏观反思，因此和'全球美术史'中的第二种研究方法，也就是'比较'的方法，判然有别"[1]。具体而言，这类研究包括"沿丝绸之路的美术传布与互动，欧亚非和美洲之间商业美术的机制和发展，佛教、基督教和伊斯兰教美术的传布和演变，等等"[2]。笔者承认，它看上去十分接近本书所谓的"跨文化艺术史"的内涵，但事实上仍有本质的不同。此外，巫鸿还赋予上述方法以"跨地域"（transreginal）之名，称其意义在于"为'全球美术史'的书写提供了材料"[3]；同时赋予"比较主义"以"跨传统"的另解[4]。这些新表述里不乏极富洞见的新意，却被镶嵌在极为陈旧的概念框架内，属于典型的"旧瓶装新酒"行径。我们下面所要进行的工作，即在于把"新酒"拯救出来，再把它放进"新瓶"子里去。

第一，在巫鸿眼里，"全球美术史"和"比较主义"是一种从属关系，"比较主义"是"全球美术史"的一个分支，是其中较具有实际倾向的一部分。但在笔者看来，二者实际上平行甚至很大程度上同属一类。它们之间最大的共同之处在于，其所关注的并不是历史上发生的艺术现象或它们之间的相互关系（属于历史事实的范畴），而是试图将艺术现象包容在一个更具有文化多样性的叙事框架内（属于艺术叙述或者书写的范畴）。换句话说，它们的从业者之所以热衷于引进多元文化的"各种故事"（stories of art），原因在于他们努力想改变当代人基于"文化中心主义"（尤其是"欧洲中心主义"）的各种偏见——只满足于叙述某个单一的"艺术故事"（story of art）。二者之用意均不在过去，而在当下；二者的不同仅仅表现在，"比较主义"是对"故事"的发现，"全球美术史"是对"故事"的完成。在这种意义上，借用巫鸿的话，不是"历史性的全球美术史研究"而是"比较主义"，才为"全球美术史"的书写提供了故事的母题和素材。

第二，正因为"历史性的全球美术史研究"的表述强调了"历史性"，才从根本上区别于前述"全球美术史"和"比较主义"的"当下性"。前者属于历史学范畴；后者属于当代思想范畴。这种"历史性"所强调的也正是我们前述的"历史上发生的艺术现象或它们之间的相互关系"。根据中文"歷史"二字的本义，"歷"

[1] 巫鸿：《全球景观中的中国古代艺术》，第5—6页。
[2] 同上书，第5页。
[3] 同上。
[4] 同上书，第6页。

(或"曆")为人脚或太阳经过的历程,"史"为史官举笔记事的行为。[1] 二者的结合,生动地诠释了中国人所理解的历史学家的工作:追踪人和事物的轨迹,然后诉诸文字表达。人与事物的轨迹在先,历史学家的追踪和表达在后。"轨迹"或"历程"的表述深刻地启示着,历史学的研究对象必须是"有迹可循的";但与此同时,需要提醒的是,正如实际生活中人的轨迹并不能被囿限在特定的地域和文化中,所以严格意义上说,追踪事物(包括人)轨迹的历史学必然也是跨地域、跨文化的,这是题中应有之义。

第三,当巫鸿分别以"跨地域"和"跨传统"用语来概括"历史性的全球美术史研究"和"比较主义"时,应该说,单凭两个"跨"字,即可证明其拥有正确的、令人称道的直觉。但是,巫鸿把二者并列,则暴露出他并没有意识到它们之间的本质区别——其实二者处于两种时间序列中,而且其"跨越"主体亦迥然不同。一方面,"跨地域"的主体是过去时代的人与物,以及它们实际经历的轨迹和由此产生的因果关系;而"跨传统"的主体则是当下时代的阐释者——当后者跨越了其所在传统的囿限时,并不表示过去发生的事实有丝毫改变。所以,像"历史性的全球美术史研究"这样的称谓,通过在前提上强加"历史性"反过来证明:一切"非历史性"的"全球美术史研究"(包括"比较主义"),并非美术史研究。

另一方面,就所谓的"历史性的全球美术史研究"而言,巫鸿对其意义的理解亦过于具体和狭隘,好像它们之所行只是一种偶尔为之的"越界"("跨地域"或"打破地域的界限"),因而也只属于艺术史学科的一个分支(并不是它的全部);巫鸿并没有意识到,"越界"其实是人类世界中一切人和事物的自主性要求,也是一切艺术和生命之自主性存在的证明。因为艺术与人的生命一样,都是自由的;而自由,即跨越边界的。否则,艺术与图像本身的传播与演变,以及追踪这一传播和演变的艺术史,便是不可能的。

我们所理解的"跨文化艺术史",即跨越事物、自我和文化之三重边界的艺术史;或者说,是在艺术作品和图像中追踪事物、自我和文化之三重投影的艺术史。

[1]《说文解字》:"曆,过也,从止";"史,记事者也。从又持中。中,正也。凡史之属皆从史"。

三、本书的构成

本书的写作孕育于前一部著作完成的过程中，可谓深深地投下了笔者自身学术生涯的身影。

2014年底，在《可视的艺术史：从教堂到博物馆》一书的"后记"中，笔者提到，该书的写作不仅整整持续了十年，而且在写作的后期，自己的学术兴趣已"愈来愈从本（该）书关心的博物馆与艺术史的相关问题，转向欧亚大陆间东西方艺术的跨文化、跨媒介联系"[1]。这也意味着笔者逐渐从上一本书的写作，转向本书内容的写作。这一过程同样持续了十年。

跨越东西：丝绸之路上的跨文化文艺复兴

第一编"跨越东西：丝绸之路上的跨文化文艺复兴"包含了同一主题的七章内容，集中探讨13—16世纪欧亚大陆两端意大利与中国的跨文化艺术交流。所谓"丝绸之路上的跨文化文艺复兴"，是本书在世界范围内首次提出的新概念，意为意大利文艺复兴和现代世界的开端，既是一个与丝绸的引进、消费、模仿和再创造同步的过程，又是一个发生在古老的丝绸之路上的故事；是世界上的多元文化在丝绸之路上，共同创造了本质上是跨文化的文艺复兴。本编的研究为这一主题提供了丰富的案例。

作为本书的开端，第一章占据一个特殊的位置。它本是笔者于2002年起研究西方艺术史案例的成果之一，是笔者2008年发表的一篇长文《历史与空间——瓦萨里艺术史模式之来源与中世纪晚期至文艺复兴教堂的一种空间布局》[2]的部分内容。它所讲述的是一个典型的西方故事：以中世纪晚期西方教会与方济各修会的冲突为背景，通过对意大利阿西西方济各会教堂的空间、方位、图像程序的细腻解读，揭示教堂朝东和东墙图像配置的秘密——对方济各会内部所盛行的激进观念，在图像层面上进行了隐匿的表达。

从第二章开始，本书的论调有了重大的改变。针对同一个对象，试图讲述一个与前一个故事迥然不同的故事，一个与真实的东方息息相关的故事。笔者把图像与空间的关系，放置在同时代欧亚大陆更为宏阔的语境——蒙元帝国所开创的世界性文化交往和互动网络之中，从而发现，具体的建筑空间和图像配置犹如壮

[1] 李军：《可视的艺术史：从教堂到博物馆》，北京大学出版社，2016年版，第381页。
[2] 载中山大学艺术史研究中心编：《艺术史研究》第9辑，2008年，中山大学出版社，第348—418页。

丽的纪念碑，以最敏感的方式铭记着遥远世界发生的回音。例如佛罗伦萨新圣母玛利亚教堂西班牙礼拜堂中的图像配置，讲述了多明我会向东方传教的自我期许和历史使命。最后还揭示，甚至佛罗伦萨文艺复兴最大的骄傲——布鲁内莱斯基的穹顶，同样镶嵌在其与东方（波斯与中国）深刻的物质文化与技术交往的语境之中。

长期以来，主流的地图学界把地图制作看作是以数学和定量方式"再现"地理的一个科学过程，这一理路近年来日益遭到当代学者的质疑和批评。正如"再现"（representation）一词的含义在文化研究那里已经由"表征"代替，意为它不是单纯地反映现实世界，而是一种文化建构。这种"文化建构"在地图学上不仅能够表示"权力、责任和感情"，以及"地图（绘制）中那些主观性的东西"，而且还可以呈现为一个知识生成、传递和演变的客观历程。

第三、四章以13—16世纪的世界体系为背景，聚焦现存最早、最具代表性的十幅（四幅中国、六幅西方）世界地图，一方面揭示出它们之间种种隐秘的历史联系，另一方面借助艺术史，追踪这十幅世界地图的图形形式在制作层面上所呈现的跨文化过程。

第五、六和七章是围绕同一主题展开的一组研究。它们从方法论上质疑了西方主流文艺复兴艺术研究中存在的两个根深蒂固的成见，指出其一方面过于强调图像的政治寓意，而忽视了图像表象的自身逻辑；另一方面则始终坚持西方中心主义，把文艺复兴解读为西方古典的复兴。在此基础上，笔者对意大利锡耶纳画派代表人物安布罗乔·洛伦采蒂（Ambrogio Lorenzetti，约1290—1348）的主要作品《好政府的寓言》（Allegory of the Good Government）进行了全新的研究，通过揭示它与中国南宋楼璹《耕织图》及其元代摹本在具体细节和构图上的全面联系（第五章），展开大量细腻微观的相关图像分析（第六章），并围绕着丝绸生产、贸易和图像表象的复杂实践，将其在蒙元时期欧亚大陆的广阔背景下加以还原，进而讲述关于文艺复兴的一个闻所未闻的故事，一个丝绸之路上由世界多元文化共同参与创造的跨文化文艺复兴的故事（第七章）。

在方法论的意义上，本书第一编通过研究横跨欧亚大陆的大量图像、图形和图式乃至技术，证明流俗之见如东方与西方、传统与现代、丝绸之路与文艺复兴之间，那些界限分明的畛域并不存在；相反，我们看到的是它们十分频繁的交流互动、前后相依和彼此共存。东方与西方就像地平线上矗立的两位巨人，随着日出与日落，在彼此身上都投下自己的影子，以及影子的影子。

跨越媒介：诗与画的竞争

第二编的五章以"跨越媒介：诗与画的竞争"为题，探讨跨文化艺术史的另一个层面。所谓"媒介"，传统上一般理解为艺术作品的物质载体。其相关西文表述有"medium"（媒材）、"matter"（质料）、"material"（物质）或"materiality"（物质性）等等。从古希腊肇始的西方思想史，通常会把"形式"与"材质"对立起来。如亚里士多德哲学中的"四因"说，其第一、第二因即"形式因"和"质料因"，二者之间是主动与被动的关系；而艺术创造，则往往被理解为艺术家将"形式"（form）赋予"质料"（matter）的行为。在这种意义上，"媒介"不是被否定的、负面的存在，就是几近透明，成为观念或内容的传声筒。但事实上，正如前文所述，古典符号学揭示了每一个符号先天拥有的二重性：它在指涉他者的同时，也反过来指涉自己。媒介亦然。每一种艺术媒介在表述艺术形式的同时，也表述了它自己。

换句话说，当某种形式从一种媒介向另一种媒介转移时（例如某书法家的书丹被刻在碑石上），其形式会在与新媒介相适应的过程中，产生出前所未有的新意义（碑文的"金石味"）。这种新意义并不是自动产生的，而是艺术家（或工匠）的主体性（"艺术意志"）与新媒介的物质性（"艺术潜质"）相互磨合与调适的结果。这种新意义还会在进一步的媒介转换中辗转流变，甚至回馈给原先的媒介，由此创造出一种新的流行风格（如书法中"碑学"）。从表面上看，艺术形式在一次又一次的媒介转换中，犹如影子生产影子，创造出一层又一层的重影，但每一层重影并不虚无，而是物质性的存在。一方面是新媒介的物质性为新的艺术创作提供了前所未有的潜质与可能性；另一方面则是艺术意志为这种潜质与可能性的实现，提供了非此不可的能动性保障。二者之结合，即艺术创作过程中的"媒介竞争"——实为实现于媒介层面上的艺术意志的竞争。

笔者曾在《可视的艺术史》一书中，把对这一现象的研究概括为"跨媒介艺术史的研究"[1]。鉴于媒介之间的差别和转换仍然是一种物质文化现象，故笔者现在更倾向于认为，这种艺术史的新诉求属于"跨文化艺术史"的范畴。

第八章试图探讨"诗"与"画"之间的媒介竞争。它以释读一张宋画（传乔仲常《后赤壁赋》）为鹄的，通过分析画面中分段题写的赋文（诗）与九个场景（画）之间的张力结构，试图还原画作者在使画面的视觉意蕴与原赋文的诗意相互竞争的过程中，所创造的种种令人匪夷所思的画面建构与意匠经营。

[1] 李军：《可视的艺术史：从教堂到博物馆》，第22页。

第九、十章同样着眼于诗歌与艺术的关系。但这次聚焦的对象，是建筑师梁思成在林徽因的影响下产生的建筑史新观念（从"古典主义"转向"结构理性主义"）之非建筑、非建筑史起源（第九章）；在笔者看来，其中最重要的契机，是一种"诗性的逻辑"在林徽因那里的生成与生效，发生于她深受诗人徐志摩的影响而成为一名诗人、随即后者戏剧性地猝然离世之后……因而，与流俗之见大相径庭的是，笔者认为，与其说是建筑或建筑学专业领域发生的事实，毋宁是与建筑似乎风马牛不相及的诗歌和文学的胜缘及其跨媒介的转换生成，才是理解林、梁的建筑史观念于1930至1932年间发生重要变革的一把钥匙（第十章）。这种"跨媒介艺术史研究"的诉求，更充分地体现于本编的最后两章。

第十一、十二这两章通过穿越沈从文的文学、绘画和学术三方面的跨媒介文化实践，试图对作家沈从文的"转业"之谜，提供一种基于图像阐释、文本细读和历史考证的新阐释和新论证。沈从文把五四新文化运动比喻成一次"工具重造"的运动，他本人在工具方面的变革同样具有非凡的意义。这一变革以沈从文在1934年用彩色蜡笔作画为标志，伴随着人生中的婚外恋情、文学创作中的色彩实验、战后政治评论中的审美乌托邦（中间贯穿着一条"图像转向"的红线），并最终导致沈从文晚年向"形象历史学家"转型。这一堪称"艺术家"的沈从文，成为理解前期"作家"沈从文和晚期"学人"沈从文的桥梁。而其中透露的内在逻辑历程，存在着超越一时一地的政治和意识形态纷争的哲学意蕴。

探寻方法：在最遥远的地方寻找故乡

与前两编的个案研究不同，本书的最后一编是对艺术史方法论的探讨。本书所理解的艺术史方法论，与其说属于思想史范畴，毋宁说属于艺术史研究者的实践范畴。对艺术史研究者而言，前辈和同行的研究范式与研究经验，同样构成了艺术史学本身的重影。但本书并不想因此而过多地陷入抽象的理论思辨。《可视的艺术史》一书的主旨在于，博物馆及其展览陈列是一部空间化的"可视的艺术史"；而在本书中，对艺术史的思考还应该表现为对"可视的艺术史"即展览的思考。

第十三、十四章关注的是同时代的西方艺术史方法论研究。前一章依托西方哥特式教堂研究史上五次范式转换的历史与逻辑过程，对法国艺术史家罗兰·雷希特以"作为视觉体系的大教堂"为着眼点的"视觉-物质文化"研究维度，进行了具体的评述；后一章则通过阐述另一位法国艺术史家阿拉斯的艺术史方法，从另一个方面强调了细节和眼睛在艺术史研究中的极端重要性（以与艺术作品的微妙

性质相适应)。

第十五章借助艺术史家郑岩、汪悦进合著的《庵上坊》(2008)一书，探讨了讲述"另一种形式的艺术史"的可能性。这种"艺术史"以"艺""术""史"作为三项指标，是一部围绕着艺术作品（遗物或遗迹）而展开的"遗物或遗迹之学"，也是一部适应艺术作品之微妙性质的"微妙之学"，还是一部包括物质生产与精神生产之所有技术的"方技之学"——一句话，一部"有限的总体史"，即一部涉及人类同时期物质生产和精神生产之全部领域（从材料、工具、工艺到观念、宗教与信仰，从政治、经济到文化），同时又聚焦于物质形态的艺术作品的生产、流通、接受和传承的具体历史。

最后一编的最后两章围绕着展览"在最遥远的地方寻找故乡——13—16世纪中国与意大利的跨文化交流"展开。该展览已于2018年1月23日—5月7日在湖南省博物馆展出，由笔者担任总策展人。展览本身在学界和博物馆专业领域同时获得了巨大的成功，原因在于，此展览在中国尝试了将学术研究与展览陈列、内容设计与形式设计相结合的创新方式。

最近二十年，认为意大利文艺复兴起源于希腊罗马古代文化的复兴，同时开创了现代文明新纪元的传统观念，日益受到国际学术界越来越多的新证据、新研究的挑战。第十六章主要介绍了本次展览的新理念，即基于对丝绸之路和文艺复兴的新阐释，以湖南省博物馆和中国学者独立策展的方式，向全球48家博物馆征集了250余件（套）文物和艺术品，并呈现出极为丰富充分的证据链条，构成了全球学术界反思文艺复兴和丝绸之路的新思潮中最新的一波浪潮，是中国在世界文化舞台上的一次华丽亮相。同时这一展览也以实物证据的形态，与本书第一编的案例研究形成了呼应之势。

第十七章则进一步探讨了艺术展览的研究与策划等问题。如果说展览是一部"可视的艺术史"，那么，"在最遥远的地方寻找故乡"展览就是一部"可视的跨文化艺术史"。从研究层面，其以丝绸为例，区别于"全球艺术史"或"比较主义"的思路，这部"跨文化艺术史"提出应该把中国丝绸的传播史及其对当地的影响史结合起来，尤其提倡研究东方丝绸的织造技术和装饰图案是怎样逐渐改变了意大利丝绸的制作和审美，并对文艺复兴产生影响的。这样一来，中国艺术史和西方艺术史就可以先天地重合在一起；它们并不是截然断开的，而是同一个问题的两个方面。在策展层面，笔者提倡同时设计内容和形式，即一方面在内容上增强展览的故事性和体验性；另一方面在形式上借鉴中世纪抄本插图的方式，努力使档案文献视觉化、图像化。因此，"在最遥远的地方寻找故乡"这一展览做了一

系列中国展览史上鲜见的尝试。

至于本编的标题,则来源于德国作家赫尔曼·黑塞(Hermann Hesse)的一段话,笔者认为它符合本编的意旨,故征引在这里:

> 在这世间有一种使我们感到幸福的可能性,在最遥远、最陌生的地方发现一个故乡,并对那些极隐秘和难以接近的东西,产生热爱和喜欢。

跨越东西：丝绸之路上的文艺复兴

第一编

第一章

「从东方升起的天使」：阿西西圣方济各教堂的图像程序*

* 本章是笔者的长文《历史与空间——瓦萨里艺术史模式之来源与中世纪晚期至文艺复兴教堂的一种空间布局》的部分内容。该文刊载于中山大学艺术史研究中心编、中山大学出版社 2008 年出版的《艺术史研究》第 9 辑。

阿西西圣方济各教堂（Basilica Papale di San Francesco d'Assise）位于小城阿西西，阿西西则位于意大利中部翁布利亚地区。在地图上，意大利状如一只靴子，直插地中海，而翁布利亚正好位于这只靴子的中部，也就是靴帮部分。作为中世纪晚期最著名的圣人方济各的家乡和陵寝所在地，小城阿西西从中世纪晚期即成为基督教的四大圣地之一，是人们朝圣的对象。而朝圣的中心，是一座建于13世纪的教堂，我们要讲述的故事就发生在这里。

阿西西圣方济各教堂是意大利最早的哥特式（所谓"意大利哥特式"）教堂，风格上融合了意大利本地的罗马式。其正立面由两个矩形套叠而成，上面再覆以一个三角楣，更具横向的罗马式而非纵向的哥特式况味。只有双开的尖拱形大门是典型的哥特式，但玫瑰花窗却是圆形的，三角楣上还开有一个圆窗，俗称"牛眼"，也是意大利哥特式特征。在建筑形态上，该教堂最引人注目的地方是它的朝向。

这座教堂是朝东的，清晨时它的正立面完全被太阳所照亮（图 1-1）；而到了傍晚，它由灯光照明，夕阳则出现在它背面的很远之处（图 1-2）。在13世纪特别流行的末世论观念的影响下，欧洲标准的哥特式教堂的正立面都朝向西面，且在门楣上雕刻"最后的审判"故事。因此，观赏这一时期西方大教堂的最佳时刻是傍晚，那时候太阳落得很低，正好把西立面所有的雕塑全部照亮，就好像告诉普通信众，

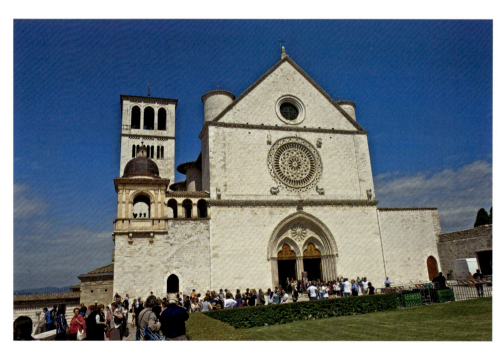

图 1-1　阿西西圣方济各教堂正立面，清晨

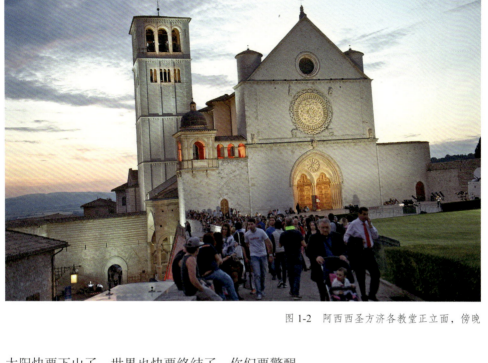

图1-2　阿西西圣方济各教堂正立面，傍晚

太阳快要下山了，世界也快要终结了，你们要警醒。

但阿西西圣方济各教堂不一样，它是朝东的，好像正迎着东升的旭日一样，这是为什么呢？

一、图像制作的第一阶段（1253—1281）及其鲜明的千年主义倾向

兴建于1228—1253年间的阿西西圣方济各教堂包括上、下两个教堂（图1-3）。下堂是圣方济各陵寝所在地；上堂则恰好重叠在下堂之上，以乔托绘制的圣方济各生平系列壁画而著称。阿西西圣方济各教堂在建立伊始，迅速崛起为基督教世界继耶路撒冷、罗马和西班牙贡博斯泰拉的圣地亚哥（Santiago of Compostela）之后的第四个朝圣中心。[1]

从1226年圣方济各去世，到两年之后被教会封圣，再到封圣第二天（1228年6月17日）教皇格里高利九世（Gregory IX）亲自为新教堂奠基这一系列事实

[1] 比萨主教 Fedrico Visconti 于1263年所言。Joachim Poeschke, *Italian Frescoes: The Age of Giotto, 1280-1400*, Abbeville Press, 2005, p.40.

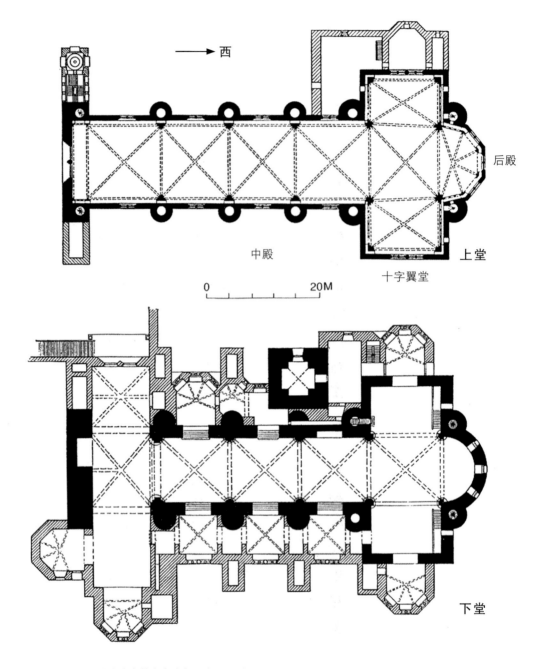

图 1-3　阿西西圣方济各教堂上堂与下堂平面图

来分析，政治势力一开始就介入了圣方济各陵墓的建造乃至圣方济各形象的塑造。教皇不仅仅把教堂的修建看作方济各修会的内部事务，而且将其看作整个教会的事务，意在借此掌控以方济各为代表的平信徒宗教运动，并把圣方济各塑造为整个西方基督教普遍崇拜的"另一个基督"。1228 年 10 月的一纸敕令表明，教皇把阿西西的圣方济各教堂置于教廷的直接保护之下。两年之后的又一敕令则赋予该

教堂以一切方济各会教堂之"首脑与母堂"(caput et mater)的地位。到了1255年，罗马教会规定，凡在画像中取消方济各身上堪与基督相提并论之特征的"圣痕"者，将受到严惩，"重复此罪者将被开除教籍"[1]。由此可以想象的是，作为阿西西圣方济各教堂声誉之重要组成部分的空间布局和艺术装饰，同样被编织在复杂而微妙的政治、宗教与文化语境中。下面以上堂为例做一些具体分析。从上堂的空间布局和装饰中，我们可以看出方济各会不是被动地顺应教会的意志，而是按照一种独特的方济各会思想模式，以艺术的方式将神学与政治因素朝对方济各会有利的方向做了偏离。

阿西西圣方济各教堂的绘画装饰于1253年左右从下堂开始，几年之后延伸到上堂；上堂的装饰则先从后殿和十字翼堂开始，逐渐扩展至中殿两侧。这种循序渐进的方式意味着教堂的整体装饰遵循着严密的设计和规划——作为圣方济各的纪念场所，教堂装饰无疑围绕着主角圣方济各展开。

教堂装饰可分为两个阶段前后相续。第一阶段约在1253—1281年间[2]，集中在下堂最初的壁画，以及上堂半圆形后殿和十字翼堂的壁画上（图1-4）。这一阶段的装饰严格遵循着圣方济各和基督的对位关系。例如下堂中殿南（右）墙上五个

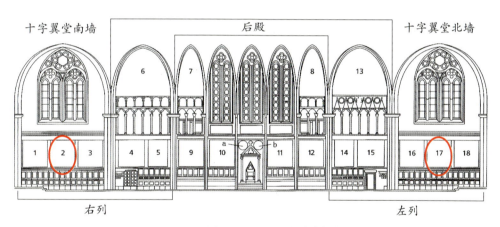

图 1-4　阿西西圣方济各教堂上堂后殿与十字翼堂剖面展开图

后殿与十字翼堂壁画编号：1.《被崇拜的羔羊》；2.《第六印天使》；3.《天使焚香》；4.《天使宣告巴比伦的坠落》；5.《圣约翰与天使》；6.《天使与巨龙争战》；7.《童女示庙》；8.《圣母的出生与结婚》；9.《使徒聚集于圣母榻前》；10.《圣母之死》；11.《圣母升天》；12.《圣母与基督在宝座上》；13.《圣母在宝座上》；14.《圣彼得治疗残疾》；15.《圣彼得治疗病人》；16.《西蒙·马古斯的坠落》；17.《圣彼得受难》；18.《圣保罗被斩首》。
a.《圣徒教皇肖像1》；b.《圣徒教皇肖像2》。

[1] Rona Goffen, *Spirituality in Conflict Saint Francis and Giotto's Bardi Chapel*, The Pennsylvania State University Press, 1988, p. 18.

[2] 在阿西西圣方济各教堂内部壁画装饰的分期上，笔者借鉴了一位意大利学者的观点。参见 Emanuele Atanassiu, « Saint François et Giotto », in *Saint François*, Fonds Mercator et Albin Michel, 1991, p.152.

画面（圣方济各生平）与北（左）墙上的五个画面（基督事迹）形成对应之势。画面上，方济各从一位六翼天使（un Séraphin）接受圣痕的情节显示，壁画作者仍然沿用了早期传记——塞拉诺的托马斯的《第二圣方济各传》（Vita secunda，1246）的表达惯例，尚未受到教会钦定圣方济各传《大传说》（Legenda maior，1263）的影响（把圣方济各接受圣痕说成基督化身为六翼天使所致），说明这一系列画应该绘于1263年之前。

上堂后殿与十字翼堂的系列壁画由著名画家奇马布埃（Cimabue）完成（1277—1280）。壁画以后殿教皇的宝座为中心向两边展开，其中四幅壁画描绘了圣母的生平。十字翼堂左列五幅壁画（图1-4中的编号14—18）展现了基督门徒圣彼得和圣保罗的奇迹和受难；右列五幅壁画（图1-4中的编号1—5）则描绘了《启示录》中世界末日来临时天使的种种异象。

整个系列中最值得关注的是十字翼堂南墙正中《第六印天使》（图1-5；图1-4中的编号2）与北墙正中《圣彼得受难》（图1-6；图1-4中的编号17）之间存在着对位关系。

南墙图忠实地展现了《启示录》（7：1—2）中的如下描绘：

> 此后，我看见四位天使站在地的四角，执掌地上四方的风，叫风不吹在地上、海上和树上。我又看见另有一位天使，从日出之地上来，拿着永生上帝的印。[1]

图中的四位天使站在屏风状的城墙前面（象征着大地的四角）；画面左上角是一位跃身在空中的人物形象（大部残毁）和一个依稀可见的太阳，代表着"从日出之地上来"的第六印天使（《启示录》中揭开上帝秘密的七位天使中的第六位）。这位天使在方济各会中具有特殊的含义——早在帕尔马的约翰（Jean de Parme）任方济各会会长（1247—1257）期间，就被方济各会认同为他们修会的创始人圣方济各。后来，新一任会长圣波纳文图拉（Saint Bonaventure，1257—1274年在位）在关于圣方济各的教皇钦定传记《大传说》中，做了如下描述：

> 这就是为什么人们可以恰如其分地断定，正是圣方济各代表着使徒和福音书作者约翰在他真实无妄的预言《启示录》中所说的，那位从东

[1]《新约全书·启示录》，中国基督教协会、中国基督教三自爱国运动委员会印，1986年，第338页。

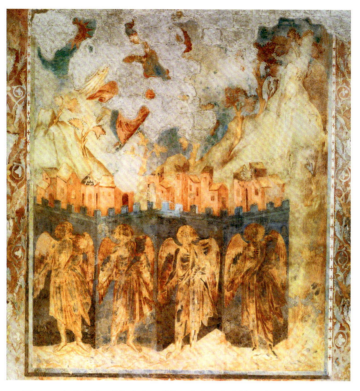

图1-5 奇马布埃,《第六印天使》,十字翼堂南墙正中,1277—1280

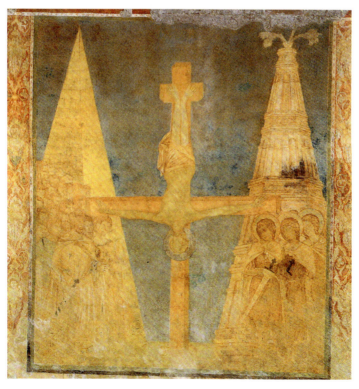

图1-6 奇马布埃,《圣彼得受难》,十字翼堂北墙正中,1277—1280

方升起、带着永生上帝之印的天使:"我看见一位天使从日出之地上来,带着永生上帝的印。"[1]

这里所谓"永生上帝的印",即基督和方济各所共同拥有的受难圣痕,也是方济各作为"另一个基督"的显著标志。

而在北墙相应的位置上,则是一幅与南墙《第六印天使》的腾挪上升形成鲜明对比的图像《圣彼得受难》——图中圣彼得呈颠倒状被钉在十字架上。据说,圣彼得大约于公元64年在罗马遇难时,正是保持着这样的姿态。圣彼得自己要求以这样的方式殉难,因为他认为自己不配以基督的方式被钉十字架。故单独来看,画中圣彼得图像的处理并不越轨(我们可以在同一时期罗马的圣墓教堂上看到类似的形象)。然而,当与之呈南北和左右对称排列的是作为"另一个基督"的圣方济各形象时,很难不让人猜疑其中可能孕育的特殊含义。

需要解释的是,基督教图像传统对空间方位的理解具有明显的等级制倾向。一般来说,右相对于左而言,在价值序列上占有更高的地位。《新约·马太福音》中基督预言,要在最后审判时区分选民和罪人,即"要把绵羊安置在右边,山羊在左边"。这一点可以通过所有"最后的审判"图像中人物的排列得到证明。那么,这一规律是否同样适用于此呢?换言之,腾跃上升的圣方济各形象与颠倒受难的圣彼得,是否在价值领域里也意味着此起彼伏或一升一降?

无独有偶,类似的图像布局还可以在后殿中找到。在《圣母与基督在宝座上》(图1-7;图1-4中的编号12)中,宝座上的基督与圣母似乎正在聊天;圣母摊开右手指着跪在地上的一群方济各会会士,似乎在向基督推荐自己的所爱;而基督则同样面向朝右,并伸出右手向右边的方济各会会士作赐福状。在这里,图像以十分精确的语言传达出了方济各会所欲传达的,而在十字翼堂图像中尚属隐匿的含义:方济各会会士们即圣母和基督的新宠或新选民。

已有艺术史学者注意到上堂此处的壁画"有时弥漫着某种千年主义的气息"[2],但其对图像的细节及其对位关系的挖掘仍远远不够。意大利学者隆奇(Elvio Lunghi)在这一空间中发现了一个连续的叙事。这一叙事始于中央(后殿)的"圣母生平"系列图像,暗示"教会因圣母玛丽亚而生";并终于十字翼堂的两侧——

[1] Saint Bonaventure, *Vie de Saint François*, Editions Franciscaines, 1951,pp. 27-28。

[2] Emanuele Atanassiu 语,参见 Emanuele Atanassiu, «Saint François et Giotto», in *Saint François*, p.152. 持"千年主义"立场的学者中,最重要的当属意大利学者 Augusta Monferini,参见 Augusta Monferini, «L'Apocalisse di Cimabue», *Commentari* 17(1966):pp.25-55。相关讨论参见 Luciano Bellosi, *Cimabue*, Abbeville Publishing Group, 1998, pp.194-202。

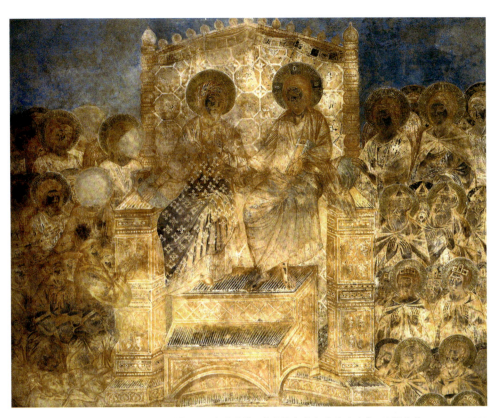

图 1-7 奇马布埃,《圣母与基督在宝座上》,后殿北墙,1277—1280

北侧(左列)为"使徒生平"系列,为了纪念"罗马教会的创立";南侧(右列)则以《启示录》为主题,象征"上帝王国的降临和确立教会对社会的统治"[1]。然而,对同一图像系列,可以存在两种截然不同的阐释方式。第一种方式(恰如隆奇)强调图像的平衡性,把整个图像序列看作是对教会从诞生、经历磨难,再到凯旋之全部过程的叙述——其中的叙事主体当然是教会。后殿沿后墙展开的一系列设施——中央的教皇宝座与两侧的哥特式座椅之间的对称关系,似乎以同样的方式印证着上述释读。然而,这种空间连续性并不能改变整个空间结构存在着明显的左右不平衡的局面。事实上,任何人只要亲身到过现场并且相信自己的眼睛,就会在视觉上对南北图像蕴含的运动态势留下深刻的印象。如果把南墙正在上升的天使与北墙正在十字架上倾覆的彼得联系起来,那么,第二种空间释读方式就会油然而生。这种方式将把图像的不平衡按照其设计者原始的意图来理解——正如方济各与彼得形象的此起彼伏暗示的那样,它归根结底反映了修会与教会之间的某种抵牾与不和。

[1] Elvio Lunghi, *La basilique de Saint-François à Assise*, Scala, 1996, p.28.

二、约阿希姆主义与中世纪晚期历史神学的变革

不和谐首先来自修会内部,来自修会对圣方济各形象的不同解读,甚至来自方济各本人性格的不同侧面。

一方面,方济各本人的所作所为属于十二三世纪平信徒发起的广义"使徒运动"或"穷人运动"的组成部分。他与那个时代的很多宗教改革家一样,以耶稣和使徒为榜样,以清贫、禁欲、谦卑的方式致力于回归原始基督教精神,更新人与人之间的关系。另一方面,区别于绝大部分同时代的宗教改革家,他并不把教会看作传播基督福音的障碍,而是看作它的前提——故他把自己的修会和传道活动完全置于教皇和教会权威的保护之下。因为方济各个人的原因,他成为历史上完美地实现了这一"不可能的使命"的绝无仅有之人。1226年方济各死后,为了满足日益增多的朝圣需要,修会会长埃利亚(Frère Élie)决定建造规模宏大的阿西西教堂作为方济各的陵墓。埃利亚政策的重心在于服从并弘扬教会(这本来并不与方济各矛盾),但他却放弃了像方济各那样坚守清贫的生活和道德实践,建造豪华陵墓的行径意味着修会对方济各理想的最初偏离。而到了1247年,随着帕尔马的约翰成为方济各会的新会长,方济各的原始理想有了复兴的可能。以帕尔马的约翰为代表的一派在方济各会中形成了属灵派(the Spirituals),他们与以埃利亚为代表的住院派(the Conventuals)形成了鲜明的对比。十年任期中,帕尔马的约翰一方面致力于恢复方济各会的精神;另一方面,他的基本思想倾向以及他与一位名叫热拉尔多(Gherardo da Borgho San Donino)的方济各会会士的熟识,促使他把方济各会带上了一条危险的道路——这一次是它与教会的关系发生了问题。[1]

1254年,热拉尔多在巴黎出版了一部《永恒福音导论》(*Liber introductorius in Evangelium aeternum*),引起了轩然大波。该书由已故著名预言家约阿希姆·德·费奥雷(Joachim de Fiore,1135—1202,图1-8)的三部著作,再加上热拉尔多自己的一篇导论和注释组成。正如书名由热拉尔多撮取自约阿希姆书中引用的《启示录》的只言片语,书中的主要观点同样也在相当程度上不属于历史上真实的约阿希姆,而是对其思想的一种断章取义和简化。历史上的约阿希姆把基督教的核心观念"三位一体"做了历史化理解(图1-9),认为历史的第一阶段是由圣父所代表的《旧约》时代;第二阶段是由圣子(耶稣)所代表的《新约》时代;第三阶段

[1] 关于早期方济各会会长的情况,以及帕尔马的约翰与热拉尔多的关系,参见 Rosalind B. Brooke, *Early Franciscan Government: Elias to Bonaventure*, Cambridge University Press, 1959;以及 Jean Delumeau, *Une histoire du paradis*, Tome 2, Mille ans de bonheur, Fayard, 1995, pp.55-57。

是所谓的"圣灵时代"。而他所在的时代正处在从历史的第二阶段向历史的第三阶段过渡之际——他预言,未来的"圣灵时代"将在1260年降临。[1] 但同时,约阿希姆强调,"三位一体"和历史的这三个阶段并不是相互断裂的——"尽管用另一种方式来说,世界的阶段应该说只有一个,被上帝选中的民族也是唯一的,而万事万物同时都归于圣父、圣子和圣灵"[2]。约阿希姆的复杂性使后世对其思想的理解存在着两种截然不同的可能:空间的或时间的理解。热拉尔多就是从时间角度对约阿希姆的三个阶段论做了极端化的引申,断言第三阶段"圣灵时代"已于1200年降临人世;而在这一崭新的时代,《旧约》和《新约》的权威将被废弃,取而代之的是一种他所谓的"永恒的福音"——恰恰等同于他所辑录和注释的约阿希姆著

图 1-8 《约阿希姆肖像》,版画,1612

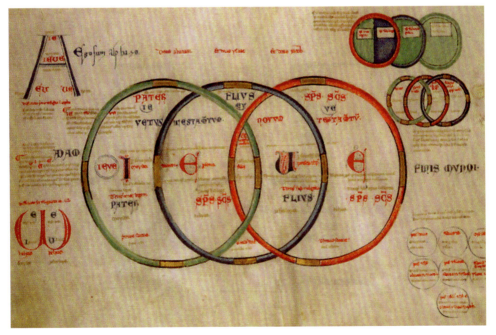

图 1-9 约阿希姆,《三位一体图》,12世纪手稿

[1] Joachim de Flore, *L'évangile éternel*, traduit et présenté par Emmanuel Aegerter, Arbre d'or, 2001, p. 65.
[2] Joachim de Flore, *Expositio in Apocalypsim*, f.5r-v; Bernard McGinn (edited and translated), *Visions of the End: Apocalyptic Traditions in the Middle Ages*, Columbia University Press, 1979, p.134.

作集《永恒福音导论》。此外，热拉尔多尤其强调，承担向世人宣示这一"永恒福音"重任的将是一个"赤脚者的修会"[1]，也就是他所在的方济各修会，而第二阶段的教会也将被以后的"沉思修会"所彻底取代。正如宗教史家德吕莫（Jean Delumeau）所说，热拉尔多将"方济各会的灵修主义与约阿希姆的先知主义熔为一炉"[2]。作为热拉尔多的朋友，帕尔马的约翰在相当程度上与前者共享同一种思想；而作为方济各会的总会长，他在更大程度上要为上述两种思潮的合流负主要责任，因为恰恰是某种经简化的约阿希姆主义观点，向他提供了解释方济各会之划时代历史意义的重要思想武器，而他自己，则很可能是把圣方济各当作《启示录》中的第六印天使的始作俑者。[3] 毋庸置疑，热拉尔多的激进观点引起了教会极大的震惊和恐慌，导致教皇在1255年主持的教务会议上，对热拉尔多及其《永恒福音导论》进行了谴责。热拉尔多被囚禁终身，一个附带的结果是：方济各会会长帕尔马的约翰被迫辞职。

　　新继任的方济各会会长正是著名神学家圣波纳文图拉（1257—1274年在位）。传统上一直认为，圣波纳文图拉是方济各会住院派的代表人物，但随着神学家拉青格（Joseph Ratzinger，即前任教皇本笃十六）《圣波纳文图拉的历史神学》（*The Theology of History in St. Bonaventure*，1959）一书的问世，传统的圣波纳文图拉观已得到彻底的改观。[4] 作为伟大的基督教历史神学家，圣波纳文图拉总体上显示出最连贯的启示录主义倾向。他受到约阿希姆的深刻影响，自己的立场在极端的约阿希姆主义者如热拉尔多和极端拒斥约阿希姆者如圣托马斯·阿奎那（Thomas Aquinas，1225—1274）之间。在当会长的早期，他即显示出对圣方济各的形象作启示录式解释的兴趣，这一点显然继承了帕尔马的约翰和热拉尔多。1273年，他在巴黎的圣方济各会做了一系列名为《论创世六天》（*Collationes in Hexaemeron*）[5] 的布道，用创世的六天解释历史的意义。他认为自己所在的时代见证到了第六时代的危机，这种危机处在一个和平年代的前夕，而后者则处在世界末日之前。用新近的约阿希姆研究专家迈克金（Bernard McGinn）的话说，圣波纳文图拉发现"时代的主要祥瑞在于圣方济各的出现，他被看作是第六印的天使和即将到来的教会第七个时代之'天使修会'的预兆"；因而，"尽管这位方济各会会士小心谨慎

[1] Marjorie Reeves, *Joachim of Fiore and the Prophetic future*, SPCK, Holy Trinity Church, 1976, p.33.
[2] Jean Delumeau, *Une histoire du paradis*, Tome 2, Mille ans de bonheur, p.56.
[3] Bernard McGinn (edited and translated), *Visions of the End: Apocalyptic Traditions in the Middle Ages*, p.160.
[4] Joseph Ratzinger, *The Theology of History in St. Bonaventure*, translated by Zacgary Hayes, Franciscan Herald Press,1989.
[5] 可参见此书法译本：*Les Six Jours de la Création ou Les Illuminations de l'Eglise*, http://catalogue.bnf.fr/ark:/12148/cb35489255d，2020年4月11日查阅。

地避免提到任何有关约阿希姆第三时代的说法，也强烈反对那种认为《新约》将被永远废除的观点，但他仍期盼着一个沉思默想的时代的破晓，这使他可以被恰如其分地纳入约阿希姆所开启的传统的范畴中"。[1]同时需要指出的是，圣波纳文图拉与约阿希姆最大的不同在于前者的基督中心论，如他以"圣灵"的名义谆谆告诫人们："必须从基督的中心开始，因为如果忽视了这一神圣的中介，将一事无成。"[2]这种努力在极端之间折衷调和的性格令人想起方济各会的伟大导师方济各本人，也使波纳文图拉获得了方济各会"第二创始人"的声誉；同时，波纳文图拉的历史神学为我们破解阿西西圣方济各教堂之图像与空间的秘密，提供了不可多得的钥匙。

如果我们注意一下阿西西上堂后殿与翼堂壁画绘制的时间（1277—1280），就会发现，奇马布埃的那些充满《启示录》色彩的壁画是在圣波纳文图拉去世（1274）之后完成的。首先，正如我们所知，对《启示录》末世景观的关注和把方济各作为第六印天使看待，恰恰是圣波纳文图拉晚期著作的主题，因而在方济各会母堂的墙面上出现这些主题，显然是符合逻辑的。其次，从图像序列来看，奇马布埃的工作先从南墙的《启示录》开始，逐渐扩展到后殿的《圣母生平》，最后是教会的《圣徒受难》——也就是说，《启示录》系列图像是最先完成的。这个事实能够说明什么？我们注意到，方济各会的矛盾在奉行调和折衷的圣波纳文图拉死后再一次爆发，修会同时出现了放弛和严律这两种倾向。严律派指责修会违背了方济各于1223年制定的会规，缺乏清贫的精神；他们主张成立新的属灵教会，以反对教皇所代表的沉溺于肉身享乐的属身教会。南北翼堂中修会与教会图像的升坠对峙，在缺乏更直接证据予以否认的前提下，只能放在上述语境中加以认识；它意味着：某种超出了圣波纳文图拉调和折衷视野的极端性，在上堂翼堂的图像志中有所表现。一个相关的事实是，1279年，教皇尼古拉三世（Nicolas III）强烈谴责了方济各会中最为狂热的约阿希姆主义者的行径，并把方济各会完全纳入教会体制之中。结果，1280年左右，后殿中心部位专门为教皇设置了一个宝座[3]，这使得方济各会的神圣中心转化为教皇及其代表人物的禁脔之地。宝座连同两侧的主教座椅一起，如同两道起加固作用的铁栅栏，在视觉上造成了对墙面上意欲南北倾倒的图像空间的平衡，也在相当程度上遮蔽了图像空间之间本来显而易见的政治与意识形态含义（图1-10）。

[1] Bernard McGinn (edited and translated), *Visions of the End: Apocalyptic Traditions in the Middle Ages*, p.197.
[2] Saint Bonaventure, *Collationes* 1:1; ibid., p.197.
[3] Joachim Poeschke, *Italian Frescoes: The Age of Giotto, 1280-1400*, p.40。

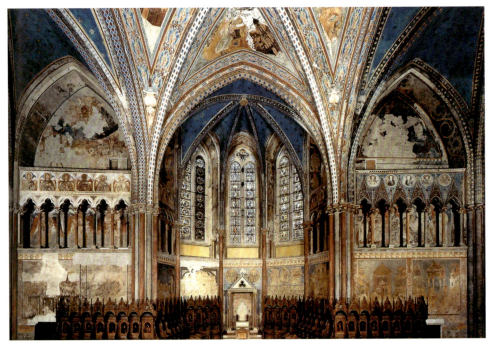

图 1-10 阿西西圣方济各教堂上堂后殿

三、图像制作的第二阶段（1288—1305）与激进观念的隐匿表达

1280年之后（1288—1305年间）方济各上堂的装饰工程，构成了我们的第二阶段图像分析的内容。这一阶段的装饰主要集中表现为中殿两侧的图像，包括墙面哥特式高窗以下部位乔托绘制的著名的"方济各生平"系列壁画[1]，以及高窗两侧的绘画作品（图1-11）。它们与原来存在于中殿与十字翼堂交界处的祭屏和祭屏上悬挂的十字架图像，围合成一个相对完整的矩形空间。

图像的绘制从北墙西头第一开间开始，逐渐发展和过渡到南墙尽头最后一个开间，几乎呈环形展开。而在每个开间中，图像的绘制都是先从拱顶开始，然后

[1] 关于阿西西圣方济各教堂上堂中"方济各生平"系列壁画的作品归属问题，除了14—16世纪最早的艺术著述家如费拉拉人里科巴尔多（Riccobaldo Ferrarese）、吉贝尔蒂（Lorenzo Ghiberti）和瓦萨里（Giorgio Vasari）普遍认定是乔托的作品之外，从20世纪开始，现代艺术史家从来没有达成过一致的意见。1939年，艺术史家Richard Offner在一篇题为《乔托，抑或非乔托》（"Giotto, non-Giotto"）的文章中最先发难，怀疑方济各壁画是乔托所为；之后，怀疑派或否决派逐渐在英-德语系的艺术史家（如John White、Millard Meiss和Alastaire Smart中占据上风，与持肯定派立场的大部分意大利艺术史家阵营（如Pietro Toesca、Roberto Longhi、Giovanni Previtali和LucianoBellosi）形成鲜明的对比。相关内容参见 Anne Derbes and Mark Sandona (ed.), *The Cambridge Companion to Giotto*, Cambridge University Press, 2003。本书不拟参与这场论辩，为行文方便暂从旧说，因为对笔者来说重要的不是这些画作的作者，而是画作本身，也就是它们的绘制年代、在空间布局中的意义和功能；尤其是，它们在瓦萨里眼里是乔托的作品。

图 1-11　阿西西圣方济各教堂上堂中殿图像布局
a.《天使像》；b.《天使像》；c.《圣母子像》

再延伸到正墙上；正墙上的图像则形成三层，水平展开。中殿壁画采取了与后殿及翼堂迥然不同的湿壁画（fresque）技法：它要求画家必须以日为单位，在一个经过处理的粗灰泥层上，趁墙面未干之际直接上色，以使颜料与涂层能够深度结合。这种技法决定了壁画的绘制不是以水平而是垂直方式依次展开。相对完整的空间和图像的实际操作程序都暗示我们，这些图像可能有一个严密的设计意图贯穿始终；而对这些图像的读解，除了传统的水平释读方式之外，极可能还存在着一种与

其绘制方式相适应的垂直释读方式。这两种空间释读方式既与第一阶段的图像制作与空间布局相关，又有所不同，形成耐人寻味的差异。

在具体分析壁画之前，有必要先讨论一下这些壁画的设计者。隆奇认为，设计者很可能是当时方济各会的会长马提奥·达格斯帕塔（Matteo d'Acquesparta，1287—1289年在位）[1]。马提奥与圣波纳文图拉都是巴黎大学的讲师，前者还是后者事业最忠实的追随者；诗人但丁把马提奥看作方济各会中住院派的领军人物。时任教皇尼古拉四世（Nicolas IV，1288—1292年在位，第一位出身方济各会的教皇）正是在一封写给马提奥的信中，准许他把修会的收成用于教堂的装饰。据隆奇的研究，马提奥曾经在与壁画创作相接近的时间里，做过多次关于圣方济各的布道，其中提到种种与壁画题材相似的主题，如方济各与耶稣生平、《旧约》与《新约》之间存在的对应性，方济各被视为第六印的天使，他在神人之间扮演的中介作用，等等。尤其是在第二布道词中，马提奥以塑造人物的各种技法如陶瓷、雕塑、绘画、版画、金属工艺等来比附上帝造人，显示了他对各门工艺的熟悉。[2] 即使这一切都是真的，在马提奥背后，其实还伫立着另外两位潜在的（也许是真正的）设计者——圣波纳文图拉和约阿希姆，因为马提奥所说的一切，事先都以文本的形式，存在于两位神学家的著作中。

中殿的图像一共分三层。北墙第一、二层是《旧约》中的诸场景；与北墙对应的南墙第一、二层是《新约》中的诸场景；第三层从北到南则全部展示圣方济各的生平。鉴于一般艺术史研究只满足于为图像进行全程连续性标号，结果往往对不同层次之间的图像可能存在的对应关系置若罔闻，在下文中，笔者将以自己的方式进行新的编号。

北墙第一层反映的是《创世记》故事。我们从西至东分别标识为：

"旧约·创世记"系列：

1.《创造世界》；2.《创造亚当》；3.《创造夏娃》；4.《原罪》；5.《失乐园》；6.《初民的劳作》；7.《该隐与亚伯的献祭》；8.《该隐杀亚伯》。

北墙第二层反映《旧约》中的诸长老——挪亚、亚伯拉罕、以撒、雅各和约瑟的事迹。我们从西至东标识为：

[1] Elvio Lunghi, *La basilique de Saint-François à Assise*, pp.56-57。
[2] Ibid., p.56.

"旧约·长老"系列：

1.《建造方舟》；2.《挪亚和动物进方舟》；3.《用以撒做燔祭》；4.《天使造访亚伯拉罕》；5.《以撒祝福雅各》；6.《以扫面对以撒》；7.《约瑟被诸兄投诸井中》；8.《约瑟在埃及让诸兄辨认》。

南墙第一层描绘圣婴耶稣，自西向东标识为：

"新约·圣婴"系列：

1.《天使报喜》；2.《探望圣母》；3.《圣诞》；4.《三王来拜》；5.《圣婴示庙》；6.《逃往埃及》；7.《耶稣与诸博士》；8.《耶稣受洗》。

南墙第二层图像则集中表现耶稣的宣教与受难，这是西方中世纪晚期宗教图像最热衷表现的题材之一：

"新约·受难"系列：

1.《迦拿的婚礼》；2.《拉撒路复活》；3.《耶稣被捕》；4.《耶稣与彼拉多》；5.《背十字架》；6.《钉十字架》；7.《哀悼基督》；8.《基督复活》。

第三层是根据圣波纳文图拉的《大传说》中的内容描绘的二十八幅"圣方济各生平"，从北向南连续标识如下：

"大传说·圣方济各生平"系列：

1.《向方济各致敬》；2.《赠袍》；3.《缀满武器之王宫异象》；4.《圣达米亚诺教堂的十字架》；5.《放弃财产》；6.《英诺森三世之梦》；7.《教皇批准规章》；8.《火之车异象》；9.《宝座异象》；10.《阿雷佐驱魔》；11.《在苏丹前蹈火的考验》；12.《圣方济各的陶醉》；13.《格雷乔的圣诞夜》；14.《泉水的奇迹》；15.《向小鸟布道》；16.《切拉诺骑士之死》；17.《在教皇霍诺利乌斯前布道》；18.《方济各在阿尔教务会议上显身》；19.《获得圣痕》；20.《圣方济各之死》；21.《方济各对奥古斯丁弟兄显身》；22.《验证圣痕》；23.《克拉拉女会士的哀悼》；24.《方济各封圣》；25.《方济各对教皇格里高里九世显身》；26.《方济各治愈伤者》；27.《贝内文特妇女的忏悔》；28.《阿西西的约翰出狱》。

限于篇幅，笔者无法亦无意在此对以上图像做全面分析，只能就几个我们所感兴趣的重要问题，做一些提纲挈领式的点评。

首先，正如下堂中殿曾经出现过的情形（南墙五幅"圣方济各生平"与北墙五幅"基督生平"形成对应），上堂中殿的图像布局重复了相似的设计意图：在它的第一、二层空间中，《新约》与《旧约》题材在南北墙上形成对应之势。需要指出的是，在中殿上层以壁画形式同时表现《新约》与《旧约》题材并非始于阿西西圣方济各教堂，而是一项历史悠久的罗马传统。例如兴建于4世纪晚期的罗马墙外的圣保罗教堂（San Paolo fuori le Mura），在5世纪中期改建过程中，就在中殿列柱之上的墙面，增设了《新约》与《旧约》情景相互对称的图像：《旧约》部分描绘了"创世记"；《新约》部分展现了使徒——尤其是圣保罗——的事迹，而这显然反映了教堂的性质。[1] 该图像布局在中世纪盛期得以继承，并从罗马扩展到其他地方，但其图像内容有了新的变化。例如一所建于11世纪的教堂（图1-12），其中殿墙面上的图像完全换成了《新约》题材，《旧约》题材则被安置在两侧的副廊（aisles）墙面上。[2]

因而，阿西西上堂的图像布局（图1-13）事实上与以上两种传统形成了非常

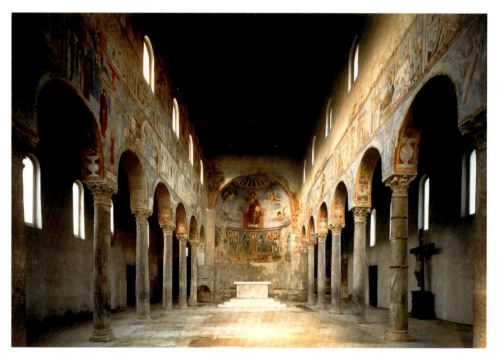

图1-12　伏尔米的圣安吉罗教堂，11世纪

[1] Joachim Poeschke, *Italian Frescoes: The Age of Giotto, 1280-1400*, pp.17-18.
[2] 该教堂是位于卡普阿（Capua）附近的佛尔米思圣安杰罗（Sant'Angelo in Formis）。Ibid., p.19.

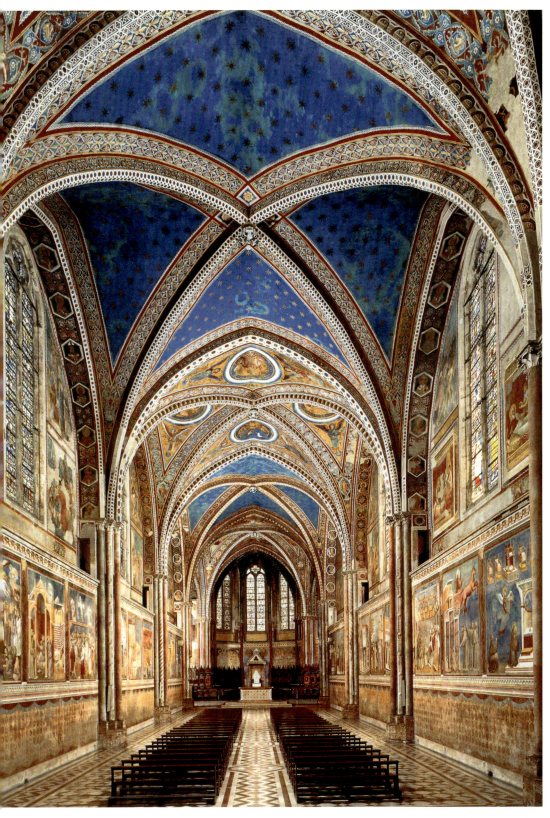

图 1-13 阿西西圣方济各教堂上堂内景

复杂的承继关系：首先，它没有直接承袭中世纪图像，而是遥接了一项古代晚期的传统，复兴了《新约》《旧约》题材对比排列的格局；其次，它又在《新约》题材墙面上，以中世纪传统的耶稣生平取代了古代的使徒生平；最后，在经过一番损益之后，它没有遗忘古代传统中的使徒生平系列，但另起炉灶把它们安排在哥特式建筑高窗下的墙面上，这就是著名的"方济各生平"系列壁画，由此形成一个三层图像空间的局面。从空间布局的完整与合理性而言，阿西西上堂实现了前所未有的超越。

我们应该注意到，上堂空间布局除了对一项古代图像传统复兴之外，作为一个理性的设计，更是承袭了12、13世纪神学思想的新近进展和成就。它首先承袭的无疑是方济各会的前会长、著名神学家圣波纳文图拉的思想。

四、从神学文本到视觉图像

在1273年的系列布道《论创世六天》中，圣波纳文图拉集中阐述了他的历史神学。这种历史神学的基本论题来自基督教神学家奥古斯丁（Augustine，354—430）。在后者看来，世界的全部历史都是上帝合理安排的结果，遵循着一个基本的模式，可以按照上帝创造世界的六天来加以理解。历史中的六个时代正是创世六天的展开：

> 第一个时代从亚当到大洪水；第二个时代从挪亚到亚伯拉罕；第三个时代从亚伯拉罕到大卫……第四个时代从大卫到巴比伦之囚；第五个时代从巴比伦之囚到基督诞生。第六个也是最后一个时代，最终从基督的第一次降临一直绵延到世界末日基督的再次降临。[1]

奥古斯丁把第六个时代设定为从"基督的第一次降临"到世界末日"基督的再次降临"之间；至于基督何时"再次降临"——这个过程可能绵延无期，也可能随时发生——则出自神意，非人意所能知晓，所以奥古斯丁的历史观是目的论的，而不是进步论的，因为它完全排除了人意和具体历史事件在这个纯粹神意结构中的

[1] 卡尔·洛维特的概括。参见卡尔·洛维特：《世界历史与救赎历史》，李秋零、田薇译，生活·读书·新知三联书店，2002年，第203页。

意义;奥古斯丁的历史观也排除了《启示录》模式中天使对历史的预言作用。然而,在基督的第一次降临到第二次降临之间,历史是否可能具有意义?难道一切仅仅是被动地等待,犹如中世纪教堂墙面上那些睁着眼睛翘首以盼的圣徒们,他们的脚下缺乏坚实的大地,而未来又在哪里呢?

圣波纳文图拉从奥古斯丁那里借鉴了论题但改变了后者的观点;他把奥古斯丁融《新约》《旧约》于一体,笼统言之的"六时代论"发展为《新约》与《旧约》分而言之的"七时代论"——在他看来,《新约》和《旧约》之间存在着严密的历史对应关系。《旧约》可以区分为以下七个时代:从亚当到挪亚的万物奠基时代;从挪亚到亚伯拉罕的涤罪时代;从亚伯拉罕到摩西的选民时代——在这个时代,圣波纳文图拉专门做了补充,强调了亚伯拉罕—以撒—犹大—基督谱系的合法性("上帝选择了亚伯拉罕而不是罗得,选择了以撒而不是以实玛利,选择了犹大,而基督正是从犹大的谱系出世的");从摩西到撒母耳的律法时代;从大卫到希西家的王家荣耀时代;从希西家到撒拉铁的先知预言时代;最后是从撒拉铁到基督的和平安宁时代。[1] 与《旧约》的七时代相应,《新约》同样开启了另外七个时代:从基督与使徒到教皇克莱蒙的恩典时代;从教皇克莱蒙到西尔维斯特的浴血洗礼时代;从西尔维斯特到教皇利奥一世的普法时代;从利奥一世到教会博士格里高利的义法时代;从格里高利到哈德良皇帝的高尚统治时代;以及查理曼大帝和日耳曼人统治的第六时代——在这个时代,恰恰也是第六印天使圣方济各出自"日出之地"之际;最后是未来的第七时代,将是"神圣的崇拜得以恢复、上帝之城得以重建",以及"普遍和平得以实现"之时。[2] 透过复杂而烦琐的《新约》《旧约》时代对应论的表象,通过强调圣方济各在历史中的枢纽作用,圣波纳文图拉隐隐约约向我们所展示的,其实是一个"三阶段"论历史模式,即在《新约》和《旧约》时代之外,还有一个由第六印天使圣方济各开启的"第三时代"(等于上述第七时代)。在这个时代,作为"另一个基督"而降临人世的圣方济各,从某种意义上来说就等于延迟或取代了基督的"第二次降临"。这一切,恰恰在阿西西上堂的三层图像格局中得以初步呈现。

然而,"在奥古斯丁与波纳文图拉之间,伫立着约阿希姆·德·费奥雷"[3]——

[1] Saint Bonaventure, *Collationes* 16:17-19, 参见此书法译本: *Les Six Jours de la Création ou Les Illuminations de l'Eglise*, http: www.jesusmarie.com/index,2007 年 12 月 24 日查阅;另参见 Bernard McGinn (edited and translated), *Visions of the End: Apocalyptic Traditions in the Middle Ages*, pp.198-199。

[2] Saint Bonaventure, *Collationes* 16:17-19, Ibid., pp.199-200.

[3] Bernard McGinn, *The Calabrian Abbot: Joachim of Fiore in the History of Western Thought*, Macmillian Publishing Company, 1985, p.220.

进一步的研究将证明，圣波纳文图拉历史模式的直接渊源并不是奥古斯丁，而是12世纪的预言家约阿希姆。约阿希姆出生于意大利南部的卡拉布里地区，先后当过基督教本笃会、西多会的修士，后在自己的家乡圣乔万尼·德·费奥雷（San Giovanni da Fiore）创立了自己的鲜花修会，并于1196年得到了教皇塞莱斯廷三世的批准。他在自己的时代以预言家著称，但他实际上主要是一位释经学家，其所有的著作都建立在对《圣经》经文的阐释基础上。其中，《新旧约密契论》（Liber Concordia Novi et Veteris Testamenti）、《〈启示录〉注》（Expositio in Apocalypsim）、《十弦诗篇》（Psalterium decem chordarum）是他最著名的著作，《图像书》（Liber figurarum）则被认为是真实反映其思想的门徒作品。《新旧约密契论》是约阿希姆所有思想的基础，也是圣波纳文图拉相关思想的出处。在约阿希姆看来：

> 确切地说，我们所谓的"密契"（la concordance）是指《旧约》与《新约》之间存在着数量方面的相似性……人物对人物、秩序对秩序、战争对战争，两个部分之间相互应答，如同面面相觑。例如，亚伯拉罕对撒加利亚、莎拉对伊丽莎白、以撒对施洗者约翰。耶稣在人性方面与雅各相当；同样，十二长老与十二门徒相当……《旧约》特别地属于圣父；《新约》特别地属于圣子；圣灵既起源于圣父，也起源于圣子，它专属于一种神秘的慧解（la compréhension mystique）。[1]

约阿希姆的用语不禁令我们想到，他所谓的"密契"不仅仅是一种严密对应的数量体系，更可以被还原为一种建筑形式、一个形象的长廊或殿堂，其中《新约》《旧约》人物彼此排列成行，同时相互呼应（如阿西西教堂上堂）。这种文本形式和空间格局的内在关联，与瓦萨里艺术史和其建筑设计的关系如出一辙——假如我们不求助于约阿希姆般的神秘术语"密契"来解释，就只能诉诸二者之间实际存在的因果关系。

此外，在讨论《新约》与《旧约》人物之间的具体关系时，约阿希姆还使用了独特的释经学方法，即"寓意"（l'Allégorie）——他所谓的"神秘的慧解"，有时也称为"属灵的慧解"（la compréhension spirituelle）：不能拘泥于事物的形骸，

[1] Joachim de Flore, *Concordia Novi et Veteris Testamenti*, in *L'évangile éternel*, traduit et présenté par Emmanuel Aegerter, p.40.

而是要着眼于内在精神的相似。[1] 例如，约阿希姆指出，在《旧约》的"亚伯拉罕、以撒和雅各"与《新约》的"撒加利亚、施洗者约翰和耶稣"的关系方面，不能根据以撒生雅各，而约翰给基督洗礼，就说二者不相似，因为前者涉及肉身民族（以色列）的生殖，后者则通过洗礼涉及灵性民族（基督徒）的生殖。同理，以色列民族由十二长老孕育，而基督徒由十二使徒孕育。"在此，生于肉身者仍为肉身；在彼，生于灵者则成为灵。"[2]

正如前述，既然阿西西上堂中殿图像的设计者很可能是波纳文图拉的追随者马提奥·达格斯帕塔，那么，这些图像的秘密完全可以在以上视野中得以破解。

北墙第一层是"旧约·创世记"系列的八幅图像，描绘的正是上帝创世之后，人类始祖最早的肉身生殖和堕落过程。

北墙第二层是"旧约·长老"系列的八幅图像，这一次图像试图解释上帝对人类的第二次选择及其结果：挪亚及其后代的肉身生殖。这一系列图像着重展现了圣波纳文图拉和约阿希姆共同强调的"亚伯拉罕、以撒和雅各"的序列，以雅各之子约瑟作为以色列民族合法继承人的地位被承认（在图像中是被诸兄辨认）而告一段落。

南墙第一层"新约·圣婴"系列的八幅图像，则以"道成肉身"为母题，讲述救世主为救赎人类而化身为人，开启了人类通向灵性生命的道路。从第一幅画《天使报喜》到最后一幅画《耶稣受洗》，图像以一个人的成长历程来说明，生命的意义在于一种"灵性生殖"，即从肉身生命向灵性生命脱胎换骨。

南墙第二层"新约·受难"系列的八幅图像，再一次强调了"灵性生殖"的主题，强调了获得灵性生命所必须经历的艰苦卓绝过程[3]：它以肉身的受难为代价，以否弃肉身的方式来突显灵性，以最后一幅图像《基督复活》来彰显属灵生命对死亡的战胜和超越。

南北墙图像之间的"密契"还可以通过比照图像所在的空间位置见出。试仍以每组图像的首尾为例来说明，每组图像的开首排列如下：

北墙（图 1-14）：
第一层"旧约·创世纪"系列：1.《创造世界》；2.《创造亚当》。

[1] "寓意是由某种明显的相似组成的，存在于一个较小的事物和一个较大的事物之间；例如我们用日代表年，用星期代表世纪，用个人代表群体、城市、国家或民族。" Joachim de Flore, *Concordia Novi et Veteris Testamenti*, in *L'évangile éternel*, pp.42-43.

[2] Ibid., pp.40-41.

[3] "凡要救自己生命的，必丧掉生命。"《新约全书·马太福音》16：25，中国基督教协会、中国基督教三自爱国运动委员会印，1986年，第22页。

第二层"旧约·长老"系列：1.《建造方舟》；2.《挪亚和动物进方舟》。

南墙（图1-18）：
第一层"新约·圣婴"系列：1.《天使报喜》；2.《探望圣母》。)
第二层"新约·受难"系列：1.《迦拿的婚礼》；2.《拉撒路复活》。

每组图像的结尾排列：

北墙（图1-17）：
第一层"旧约·创世记"系列：7.《该隐与亚伯的献祭》；8.《该隐杀亚伯》。
第二层"旧约·长老"系列：7.《约瑟被诸兄投诸井中》；8.《约瑟在埃及让诸兄辨认》。

南墙（图1-21）：
第一层"新约·圣婴"系列：7.《耶稣与诸博士》；8.《耶稣受洗》。
第二层"新约·受难"系列：7.《哀悼基督》；8.《基督复活》。

以上排列恰好对应着图像在原有建筑空间（开间）中所占据的位置，显然更接近于设计者的原意。它们之间的数字关系可以按照两种方式来读解：

第一，相同数字之间存在着空间对位关系。如图像开首部分都意味着创始、开端、佳讯或吉礼；结尾部分都展示生与死的关系。

不同层次的相同数字存在着时间上的递进与发展关系。如第一层次往往意味着最初的开端（《创造世界》《天使报喜》）；第二层次则意味着新的开端（《建造方舟》《迦拿的婚礼》）。此外，北墙与南墙的图像（《旧约》与《新约》题材）也可以理解为层次的差异。如北墙（第一层）的主题集中在肉身的生死与得救方面；而南墙（第二层）则集中在灵性生命的复活上。二者是一种递进的关系。

一个相关问题自然提了出来：如何理解第三层，也就是著名的乔托画的《方济各生平》系列壁画？应该把它们放在哪一个神学层面读解？对这一问题的回答涉及整个方济各上堂设计的真正秘密。破解这一秘密的枢纽仍在于约阿希姆，以及其后的圣波纳文图拉的神学。

除《新旧约密契论》之外，约阿希姆的另一部重要著作是《〈启示录〉注》，他在书中提出了著名的圣父、圣子、圣灵与历史的"三阶段"相对应的理论：

我们所说的三种阶段中的第一个处在律法时代，那时候上帝之民如同孩童，生活在一个世间力量肆虐的时代。他们完全不能领略圣灵的自由，一直要等到有一天，说出以下这些话的人的来临："倘若子让你自由，你就将得自由。"（《约翰福音》8：66）

第二阶段是福音的时代，一直持续到今天，人们拥有的是与过去相比较的自由，而不是与将来相比较的自由。因为使徒保罗已经说了："我们现在所知道的有限，先知所讲的也有限，等那完全的到来，这有限的必归于无有了。"（《哥林多前书》13：12）而在另一处："主的灵在哪里，那里就得以自由。"（《哥林多后书》3：17）

因此，第三阶段将在趋向于世界末日时降临，它不再处在文字的掩饰中，而将处在圣灵完全的自由之中，那时候，在破坏和取消了地狱之子及其先知的伪福音之后，那些教人以正义者就像天穹之光，像是永恒的星辰闪烁。

在律法和割礼下繁盛的第一阶段开始于亚当。在福音下繁盛的第二阶段开始于亚撒利亚。至于第三阶段，鉴于我们可以通过计算代数而加以了解，则开始于圣本笃。而它那超凡脱俗的极致则要等到世界末日，那时起，以利亚将重返人间，不信基督的犹太人终将皈依于主。在这一阶段，圣灵将似乎以自己的声音在圣书中说话："圣父与圣子做工至今；现在则是我在做工。"

《旧约》中的文辞通过某些相似的属性似乎与圣父相关，《新约》中的文辞则与圣子相关。而通过前两约展开的属灵慧解则与圣灵相关。同样，第一时代繁盛的在俗已婚者组成的宗教秩序似乎与圣父相关，第二时代由布道者组成的宗教秩序与圣子相关，而在最终的伟大时代中，那些引领这个时代的僧侣们组成的宗教修会，则是与圣灵相关。根据这种理解，第一阶段属于圣父，第二阶段属于圣子，第三阶段属于圣灵。[1]

正如前述，从帕尔马的约翰、热拉尔多到圣波纳文图拉，方济各会会士们在约阿希姆的学说中不约而同地发现了他们想要的两样东西：第一，"三阶段"论（在波纳文图那里是"七时代"论）的历史模式，每个阶段之间存在着递进或发展的

[1] Joachim de Flore, *Expositio in Apocalypsim*, f.5r-v, Bernard McGinn (edited and translated), *Visions of the End: Apocalyptic Traditions in the Middle Ages*, pp.133-134.

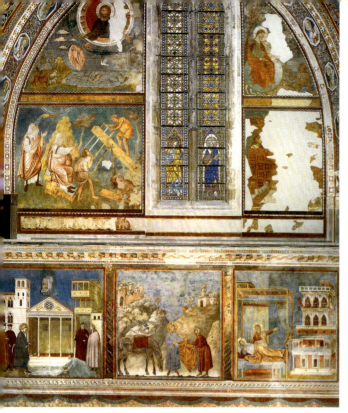
图 1-14　中殿北墙第一开间图像

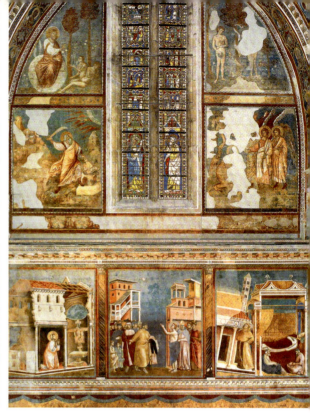
图 1-15　中殿北墙第二开间图像

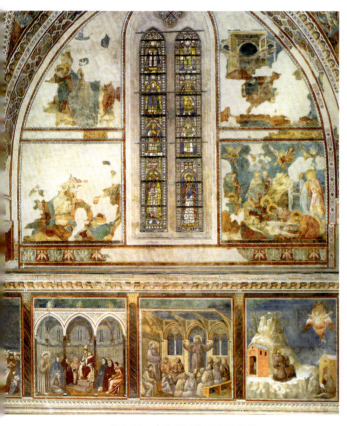
图 1-21　中殿南墙第四开间图像

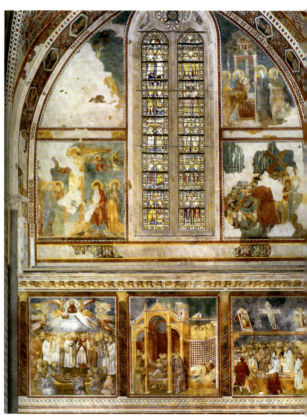
图 1-20　中殿南墙第三开间图像

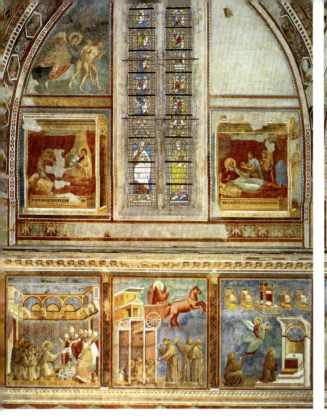
图 1-16　中殿北墙第三开间图像

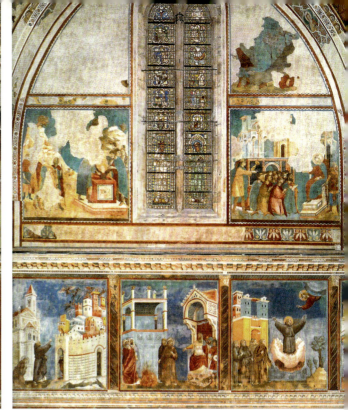
图 1-17　中殿北墙第四开间图像

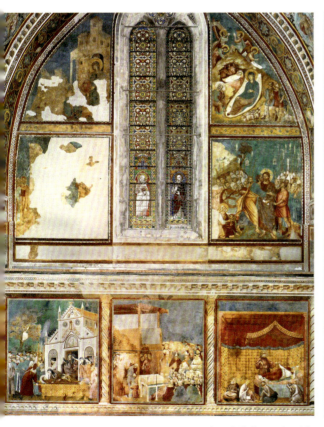
图 1-19　中殿南墙第二开间图像

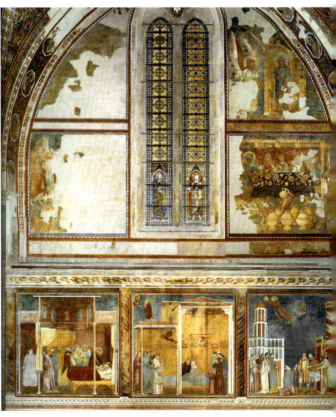
图 1-18　中殿南墙第一开间图像

关系，而在最后一个阶段达到高潮，意味着历史的终结；第二，当下或不久的将来正处在历史向最后一个阶段的转折点上，而在约阿希姆赋予自己的鲜花修会以时代使命的地方，方济各会会士们普遍地看到了自己的影子——他们把约阿希姆的私心释读为对自己以及另一个修会（多明我会）所担当的天命的预言，更把自己的领袖方济各当成了约阿希姆所扬言的普世性的"第六印天使"，乃至"另外一个基督"。

现在让我们重新回到阿西西上堂中殿的图像。

两侧墙面的哥特式高窗下，一共有二十八幅"圣方济各生平"系列壁画，组成了中殿整个图像系列的第三层。相比于前两层图像，第三层图像恰好占据着人们眼前的视野，再加上乔托所采取的独特的绘画处理法（把画面上二维的人物情景与画面外三维的建筑格局统一起来，造成空间的幻觉），整个系列绘画令人耳目一新。在阿西西之前，历史上从来没有任何表现圣徒传记的图像如此重要（在排列上超越了《新约》《旧约》图像）、如此贴近人心和具有情感感染力，这不禁令人想起圣波纳文图拉在图像的蓝本《大传说》开篇中的话，"我们的救世主上帝的恩典最切近地展现在他的仆人方济各身上"[1]，"他给人们带来了和平与救赎的福音"[2]——这些图像意欲向人们展现的，是否就是"另一个基督"带给人们的"新的福音"？

从图像布局上，同样可以发现一种总体的设计。前两层图像都遵循着自西向东发展的逻辑——"东"是所有序列达至高潮的方位。第三层图像表面看来，似乎采取了由北向南环状展开的顺序，然而，经过仔细分辨，"东"仍然是所有图像的枢纽所在：十三幅图像从北墙开始从西向东，经过东墙（教堂正立面背后）的两个片断过渡到南墙系列，接着另十三幅图像转而由东向西依次展开。这种对于"东"方方位的高度重视无疑体现了设计者的另一个意图：把方济各当作《启示录》中的那位"带着永生上帝之印""从日出之地"升起的"第六印天使"。

除此之外，东墙上的图像可能还是理解整个中殿图像设计的关键，它以隐晦的方式向我们透露了另外一些惊人的信息。需要指出的是，中殿南北墙面上的第二、第三层图像在逻辑上并没有完成，而是继续延伸到东墙上。东墙第二层的两幅图像分别是《基督升天》和《圣灵降临》，它们位于第三层"圣方济各生平"的两个片断《泉水的奇迹》和《向小鸟布道》之上——在我们看来，两组图像构成了一个需要整体读解的单元（图 1-22）。

[1] Saint Bonaventure, *Vie de Saint François*, p.25.
[2] Ibid., p.26.

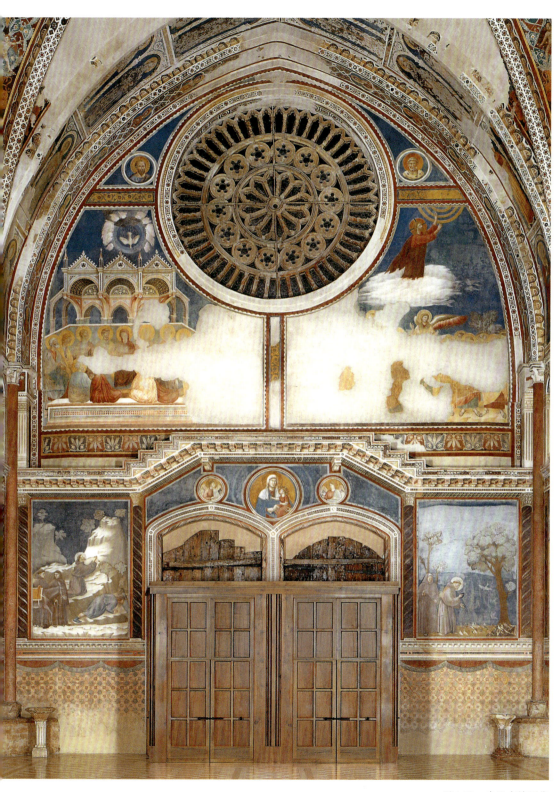

图 1-22　中殿东墙图像

在图像内容上，东墙第二层的两幅图像是南墙第二层"新约·受难"系列中《哀悼基督》（第7幅）和《基督复活》（第8幅）的自然延伸，故应该顺理成章地（从南至北，或从右至左）被编码为：9.《基督升天》；10.《圣灵降临》。

《基督升天》和《圣灵降临》的题材都来自《使徒行传》，两个片断都以圣灵为主题。[1] 前者表现的是耶稣复活四十天后与门徒聚会，告诉他们以后将要"受圣灵的洗"，之后被一朵云彩接引上天（恰如图像所描绘）；后者表现的是在五旬节这天门徒聚会，突然圣灵降临，门徒们"都被圣灵充满"，开口说起别国的话来，彼得借圣灵向群众讲道，有三千人皈依基督——这一天成为教会诞生的日子。从神学角度而言，圣灵降临是为了解释历史上的耶稣不在之后，耶稣的门徒们以何为据的问题。《使徒行传》的回答是"一去一来"：耶稣的"升天"和圣灵的"降临"。在阿西西教堂中，则明确表现为右侧图像中耶稣的驾云上升，和左侧图像中与耶稣身位相对应部位圣灵（鸽子）的决然下降。这"一升一降"的图像处理形成了鲜明的对比：右侧，托着耶稣上升的云彩起着阻隔天人的作用，暗示着历史中的耶稣离去；而左侧，云彩的阻隔作用被挟带着速度的鸽子（圣灵）所冲决，意味着人间和大地才是圣灵降临的目标。图像描绘中，代表着圣灵的鸽子不仅冲决了云层，而且继续穿越哥特式建筑的隔绝，降临到围绕着圣母和圣彼得环状排列的众门徒中间；然而，一个有趣的问题提了出来：难道圣灵仅仅降临到历史上耶稣的众门徒身上吗？

五、东墙图像的秘密

假如我们有幸亲自造访这个教堂，并能够在中殿的某个合适的角度反观整个东墙的画面，那么，作为游客（或信徒）的我们就会发现一个在浏览画册时极易失去的视角：整个东墙的图像其实是作为一个单元整体呈现在观众眼前的——也就是说，在水平的方式之外，同样存在着对图像的一种垂直的读解方式。根据这种视野，第二层图像中的鸽子（圣灵）还将继续穿越建筑的隔绝，下降到第三层也就是圣方济各所在的空间。根据这种理解，位于第三层的《泉水的奇迹》（图1-23）和《向小鸟布道》（图1-24）这两幅图像，就不仅仅是"圣方济各生平"中两个普通的片断，而且是破译整个第三层乃至整个中殿画面之意匠

[1]《新约全书·使徒行传》1—2，中国基督教协会、中国基督教三自爱国运动委员会印，1986年，第149—150页。

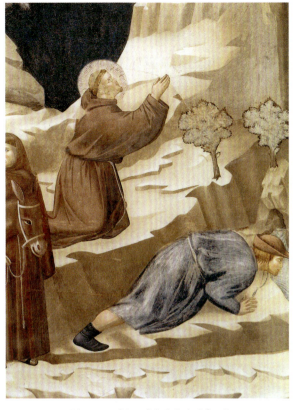
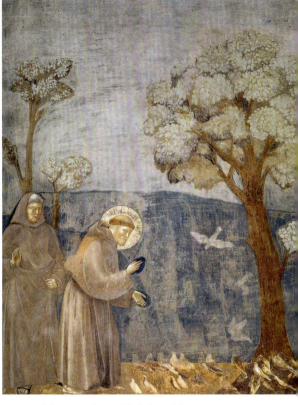

图 1-23　乔托,《泉水的奇迹》,约 1295—1300

图 1-24　乔托,《向小鸟布道》,约 1295—1300

经营的关键所在。

例如,在《泉水的奇迹》中正跪在地上向上帝祈祷的方济各,他所获得的回报,并不像通常认为的那样,仅仅是为同伴解渴的泉水,而是圣灵的降临。紧接着,被圣灵充盈感动的方济各在另一个画面开始向小鸟布道。在《向小鸟布道》这幅遐迩闻名、构图简洁得近乎抽象的画面中,一方面,空间以右侧大树的枝叶为限被区分为左右两半——一半是人,另一半是树和鸟;另一方面,灰白色和蓝色的两大色块将画面分成上下两半,暗示天空与大地。这两个世界向来泾渭分明、彼此隔绝,然而,随着画面左侧方济各形象的倾身他俯(根据圣波纳文图拉的《大传说》,方济各正在对他的"小鸟兄弟们"讲道[1]),奇迹发生了:小鸟们纷纷仰首圣徒,似在侧耳倾听;画面右侧,一只飞鸟正在缓缓降临,欲加入行列,给整个画面增添了具体可感的时间和运动——两个隔绝的世界第一次发生了交流和对话。在视觉语言上,伫立在方济各与侍从背后的两棵树(代表人),与画面右侧的大树(代表自然)传达了相同的意蕴:它们的根部在大地上相互隔离,然而在背景上,在天

[1] Saint Bonaventure, *Vie de Saint François*, p.203.

空中，它们的枝叶却在彼此靠近，似乎在沙沙细语。因而，整幅画面的主旨可以被确切地定名为"语言"。然而，是谁掌握着小鸟的语言？不是方济各本人，而恰恰是刚刚降临的"圣灵"——假如我们不曾忘记，前引《使徒行传》正是如此告诉我们：被"圣灵充满"的门徒们，突然之间开口说起"别国的话"。而在形式语言上，两幅画面之间也存在着一目了然的相关性：从人物姿态来看，从空中接受了"圣灵"的方济各到给小鸟讲道的方济各，犹如电影中的两个蒙太奇镜头，直观地告诉人们：方济各把刚刚接受的"圣灵"，直接传给了小鸟。

如果我们进而注意到，在《圣灵降临》图中，鸽子（圣灵）穿越建筑降临到一个由使徒们围合而成的梯形空间，而东墙正立面大门背面的门龛以错觉画形式恰恰呈现出一个梯形空间的话，那么，一种更为大胆的图像阐释似乎呼之欲出："圣灵"降临的真正对象除了圣方济各之外，还是进出教堂的每一个人。这种设计强烈地暗示着，随着圣方济各的到来，一个充盈感动所有人的"圣灵时代"（或"第三阶代"）也随之降临。

让我们再一次回顾圣波纳文图拉的原话：

> 圣方济各全部的生活确凿无疑地证明了，他是伴随着圣灵和以利亚的权威而降临在我们中间的。这就是为什么我们可以正确地说，正是他代表着从东方升起的天使，带着永生上帝的印。[1]

以及圣波纳文图拉的精神先驱约阿希姆的预言：

> 因此，第三阶段将在趋向于世界末日时降临，它不再处在文字的掩饰中，而将处在圣灵完全的自由之中。
> 在这一阶段，圣灵将似乎以自己的声音在圣书中说话："圣父与圣子做工至今；现在则是我在做工。"

无论圣波纳文图拉是否真的像约阿希姆那样设想过一个"圣灵时代"（可以肯定他没有使用过这个术语），但以圣方济各的形象标志一个新的时代，在圣波纳文图拉的神学和阿西西的圣方济各教堂中，都是确确实实存在的。

正是借助于以上洞察，我们发现了以隐晦的图像语言潜藏在阿西西上堂中殿

[1] Saint Bonaventure, *Vie de Saint François*, p.27.

中的一个复合结构,一个以东墙为核心的意义空间,构成了一个由圣父、圣子和圣灵组成的正凹字形结构:

北墙的第一、二层,正如整个系列中第一幅图像《创造世界》中的第一个形象(创造亚当的上帝)所显示的,是一个圣父的世界(图1-25)。

南墙的第一、二层亦然,它的第一个画面《天使告喜》暗示,这是一个圣子的世界(图1-26)。

圣子的世界终结于东墙第二层的《圣灵降临》(图1-27);而位于圣父、圣子世界之下的第三层圣方济各形象系列,则代表着"圣灵时代"的决定性到来(图1-28)。

这个正凹字形结构并不单独存在,而是被包孕在中殿的一个呈倒凹字形的、以悬挂在祭屏的十字架上的基督为中心的矩形正结构之中,并与后殿的一个以教皇宝座为中心并延伸到十字翼堂的结构连接在一起,在建筑上形成一个空间整体。

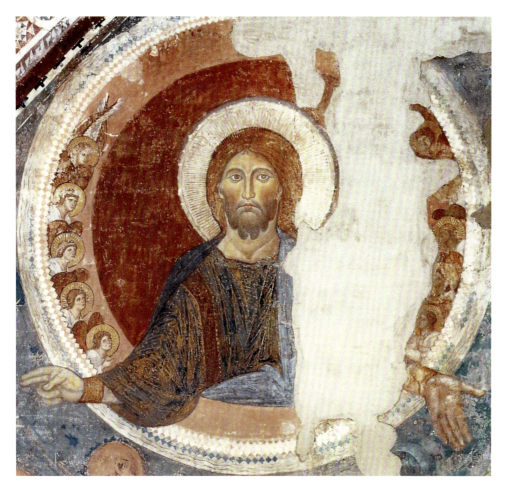

图1-25 《创造世界》局部:圣父

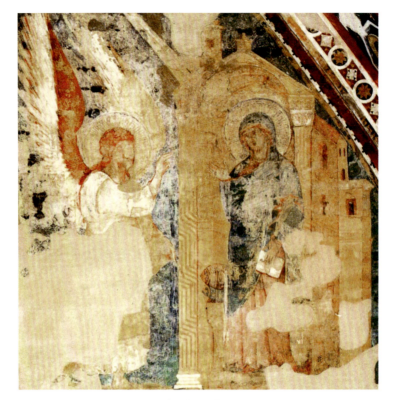

图 1-26 《天使报喜》局部：圣子

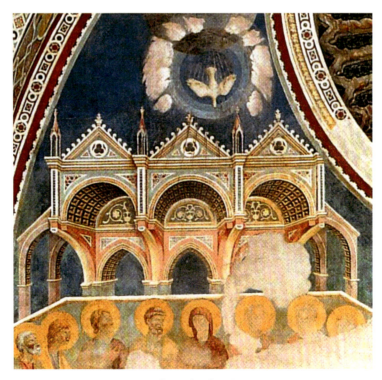

图 1-27 《圣灵降临》局部：圣灵

图 1-28　东墙第三层图像：方济各"接受圣灵"；方济各"传授圣灵"

这可以借助中殿天顶画的布局来观察（图 1-29）。然而，建筑空间的整体性并不能完全掩盖图像设计因为时代的不同而导致的歧义、冲突与差异。

正如前述，第一阶段（1277—1280 年）奇马布埃在后殿与十字翼堂所画的图像具有明显的"属灵派"政治意味；借助于方济各与圣彼得图像（分别代表着修会与教会）的一升一降，借助于左右图像不平衡的视觉语言，奇马布埃图像系列倾向于成为方济各会内部极端约阿希姆主义者张扬和推广方济各会的意识形态工具。这种明目张胆的图像表现很快引起了教会的警觉，导致 1280 年教皇宝座和主教座椅在教堂后殿的设立，并导致教皇把教堂后殿与主祭坛变成了教廷独享的禁地。

乔托与其他画师绘制的中殿壁画则构成了第二阶段（1288—1205 年）的上堂图像装饰。第二阶段的图像汲取了第一阶段的教训，进行了严密的设计与布局。从表面来看，中殿壁画以祭屏上的十字架为中心，把历史上三个早已存在，但从未合理组合起来的图像题材（《旧约》场景、《新约》中的耶稣生平和圣徒传），整合在一个秩序井然的倒凹字形空间之中，显示了高超的图像设计能力。然而，在这个看上去仅仅形式新颖的图像布局的表象下，同时存在着另外一个迥然不同的正凹字形图像布局，其中蕴含着革命性的图像内容。这种图像布局与前述倒凹字形图像布局遥遥相对，并在相当程度上颠覆了前者，从而在十字翼堂中恢复了被前者所镇压的奇马布埃图像的颠覆力量，却采取了完全合法和貌似无害的方

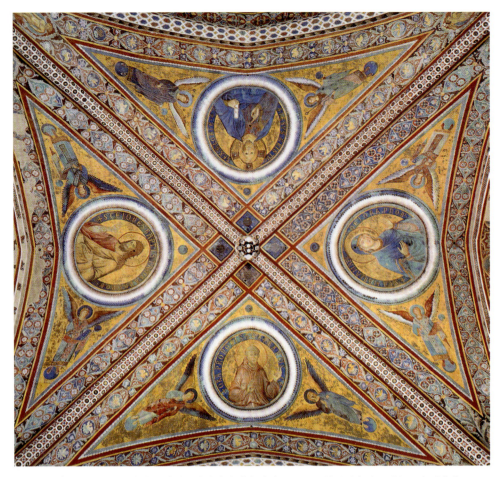

图1-29 中殿天顶画,以位居两头的圣方济各和基督为中心,可以展开两个(正反)凹字形结构

式。从某种意义上说,阿西西上堂的图像设计已使某种革命性的约阿希姆主义历史神学,借助于波纳文图拉历史神学的中介,以图像的方式合法化了,并在合法化过程中,使约阿希姆主义历史神学的革命性——某种未来之"新"(在方济各会那里已经转化为某种已经发生之"新")超越一切之"旧"的意识形态,逐渐图像化了。

六、下堂图像的印证

进一步的研究证明,上堂两个阶段的图像,以及上下两个教堂的图像之间,存在着深刻的联系。

首先是上堂两个阶段图像的关系。正如意大利艺术史家贝洛西(Luciano

Bellosi)所指出的,虽然出自"截然不同的艺术家"(如奇马布埃、托利提和乔托)之手,但教堂的装饰系统存在着"高度的同质性"[1]。除了天顶之外,值得一提的还有后殿正面教皇宝座背墙的装饰,与中殿尽头东墙(教堂正立面背后)图像之间的对应性:前者是两个圆形中两位圣徒教皇的半身像(图 1-4 a, b),后者则是圣母周围同样的圆形中两位天使的半身像(图 1-11 a, b, c)和玫瑰花窗两侧的圣彼得、圣保罗的半身像(图 1-22)。另外一点涉及十字翼堂南堂东墙上著名的《基督受难》(奇马布埃),和中殿东墙两幅同样著名的图像(乔托的《泉水的奇迹》、《向小鸟布道》)之间可能存在的关系。前者图像中基督十字架脚下有一个匍匐在地的人物被辨认为是圣方济各,有艺术史学者把这个形象较之于图中其他形象的不成比例和卑微状,解读为教会对方济各属灵派的有意羞辱和贬低。[2] 贝洛西则把图像与十字翼堂的功能联系起来,认为中世纪有祭屏阻隔的十字翼堂专属于修士作沉思之用,故跪在十字架下的圣方济各形体较小,恰好成为修士们沉思时被认同的对象。[3] 然而,倘若我们能够穿透祭屏的阻隔(这正是中世纪教堂的祭屏在 16 世纪特伦特宗教会议之后被取消的主要理由),就会发现,教堂祭屏内外无论僧俗空间都有十分相似的图像布局,传达着相同的图像意义:在十字翼堂,是匍匐在地的圣方济各接受上方的基督受难的圣血;在中殿东墙,则是仰面向天的圣方济各从空中接受下降的圣灵——奇马布埃的方济各与乔托的方济各之间的相似性是一目了然的,我们几乎可以把它们(加上《向小鸟布道》)看作是一部电影中的三个连续的蒙太奇镜头(图 1-30、图 1-31、图 1-32),也就是一个统一的图像布局系统的几个有机组成部分。这一点证明两个阶段图像之间的联系,要比我们想象的更加深刻。

其次,两个不同阶段的图像水平方向的连续性还可以上下教堂的垂直关系表现出来。上堂图像圣灵的垂直降临并非孤例,亦可在下堂中得到印证。事实上,我们一直未加讨论的下堂图像同样呈现出上堂图像的明显特征。下堂作为圣方济各陵墓的真正所在地,于 1230 年接纳了圣方济各的灵骨,对它的装饰则从 1250 年开始。最早的装饰与上堂奇马布埃的绘画基本同时(约 1253—1281),充分体现了教皇亚历山大四世把方济各当作"另一个基督"的观念:中殿南墙(右)的五个"方济各生平"场景与北墙(右)同样数目的"基督生平"形成对应之势。十字翼堂中心的罗马式穹顶是下堂图像装饰的巅峰,由乔托及其门徒完成(约

[1] Luciano Bellosi, *Cimabue*, pp.156-157.
[2] Joachim Poeschke, *Italian Frescoes: The Age of Giotto, 1280-1400*, p.46.
[3] Luciano Bellosi, *Cimabue*, p.182.

 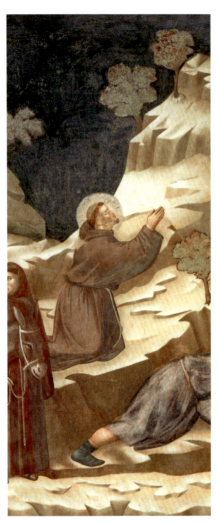 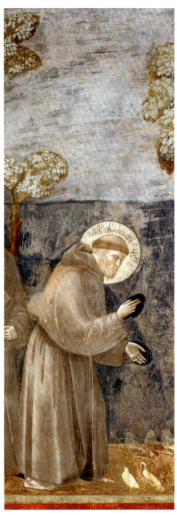

图1-30 《基督受难》局部　　图1-31 《泉水的奇迹》局部　　图1-32 《向小鸟布道》局部

1320—1323）。鉴于此处空间恰好位于圣方济各地下墓室的正上方，是方济各会会士们聚会的神圣场所，天顶壁画可谓整个阿西西圣方济各教堂图像意义的最高升华和最终实现。两个交叉圆拱所区分的四个三角形空间中，《圣方济各的神化》《贞节的寓意》《清贫的寓意》和《顺从的寓意》四幅画组成一个系列，后三幅画作为方济各（以及方济各会）三大美德的象征簇拥着第四幅画中已在宝座上神化的圣方济各——被处理成早期基督教图像中"凯旋的基督"模样（图1-33）。画面上大量使用了锡耶纳画派的金地装饰，以烘托出登峰造极、无以复加的凯旋气氛。耐人寻味的是，在这里，约阿希姆主义的"三个阶段"论以毫不含糊的图像直陈方式（代替了上堂中殿隐晦的图像布局方式），再次出现在整个方济各教堂最

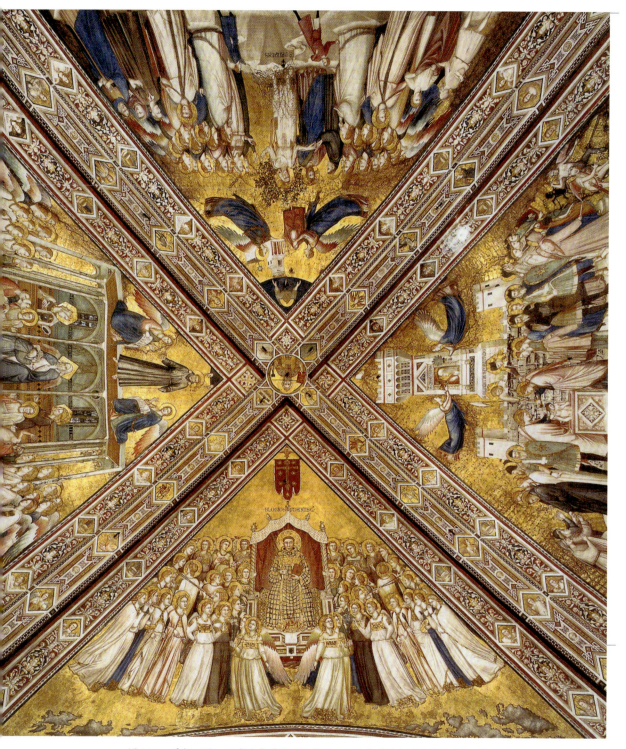

图 1-33　乔托画派，下堂十字翼堂天顶壁画，下方为《圣方济各的神化》，约 1320—1323

图 1-34 《圣方济各的神化》局部

神圣的核心区域：在图像的中轴线上方，我们看到了张开双臂接引灵魂的圣父；在中央，是口衔双剑的"启示录"中的圣子；下方则是代表圣灵的鸽子——它正决定性地朝宝座上的圣方济各降临；而圣灵脚下的十字架上，金色的七星正在熠熠闪光，与宝座上通体放光的圣方济各形成呼应，似乎暗示着圣方济各之光即圣灵之光（图1-34）。

第二章

故事的另一种讲法：从阿西西、佛罗伦萨到苏丹尼耶 *

* 本章为笔者《"从东方升起的天使"：一个故事的两种讲法》一文的部分内容。该文发表于《建筑学报》2018年第4期，收入本书时有改动。

我们的第一个故事就差不多讲完了。现在，我们又回到了故事的出发点：为什么阿西西方济各教堂是朝东的呢？

教堂位于阿西西城西的小山上，是当年处决犯人之地，俗称"地狱丘"，类似于耶稣的受难之地"各各他"，意为"骷髅地"。方济各要在一切方面模仿和学习耶稣，并表示死了之后，要跟罪犯葬在一起。考虑到方济各的愿望，1228年的教堂建于此地，初始教堂朝东应该没有什么特别含义。

帕尔马的约翰任方济各会会长以后，在热拉尔多等约阿希姆主义者的影响下，第一次把"第六印天使"认同为他们修会的创始人圣方济各，后来圣波纳文图拉等方济各领袖们又绍述前贤[1]，使该主题变成方济各会的经典表述。这才有了教堂第一和第二阶段装饰中"从日出之地升起的"第六印天使的图像，以及东墙图像中复杂曲折的隐微叙事。但除此之外，教堂朝东难道没有别的原因吗？也就是说，教堂除了仅仅朝着阿西西城市的方向，或者其东墙图像的设计仅仅意味着与"第六印天使"的相关性外，究竟还有没有其他的含义？

一、"东方"意味着东方

第二个故事似乎开始于一个时间上的巧合。前述教堂装饰的第二个阶段是从1288年开始的，这一年在方济各会史上具有特别重要的意义：它的一位成员（方济各会的会长），同时也是枢机主教的吉罗拉莫（Girolamo d'Ascoli）当选为罗马教皇，即尼古拉四世（Nicolas IV，1288—1292年在位）。这也是第一位出身方济各会修士的教皇。教皇登基不久即颁布了一道敕令，要求他所在的修会对母堂（即阿西西教堂）进行"修缮、加固、扩展和装饰"，并允许修会将其收入用于这项事业[2]；而以东墙墙面为中心的第二阶段图像的总体设计，正是尼古拉四世这项政策的直接结果。与此同时，新教皇还向母堂捐赠了大量奇珍异宝——据现存最早的教堂清单（1338）可知，其中有许多源自蒙元帝国的宝物，最重要的是一件"全部绣金"（totus deauratus）的"鞑靼衣物"（unus pannus tartarricus）——一匹长约20英尺的金线刺绣绸缎，用来覆盖教堂的祭坛（图2-1）。[3] 与这件现存实物

[1] 参见李军：《可视的艺术史：从教堂到博物馆》，第257—258页。
[2] Elvio Lunghi, *La basilique de Saint-François à Assise*, p.57.
[3] Lauren Arnold, *Princely Gifts and Papal Treasures: The Franciscan Missions to China and Its Influences on the Art of the West, 1250-1350*, Desiderata Press, 1999, p.36.

图 2-1　西亚刺绣，阿西西圣方济各教堂，1280 年代

类似的图像亦可见于同时代抄本绘画，例如《考卡雷利抄本》(Codice Cocharelli, 1375—1400)，它们被穿在那些爱慕浮华的浪荡男女身上（图 2-2）。作为一种从东方而来的时尚，其绚烂夺目的视觉外观，与同时期质朴单色的意大利服饰形成了鲜明的对比。[1] 与之同时，我们也在上堂乔托著名的"圣方济各生平"系列绘画中，看到大量富丽而奢华的丝绸图像，其中不乏显具东方渊源者（图 2-3、图 2-4）。更令人称奇的是，教皇自己的宝物清单（1295 年制作）中，明确标有"鞑靼"（tartarici）字样的居然达一百项之多，其中相当一部分是丝绸，也就是著名的"纳石失"（织金锦）[2]，反映出尼古拉四世时代的"东方"，早已不同于中世纪前期与

[1] 上述观察由笔者的学生潘桑柔做出，她的硕士论文对《考卡雷利抄本》及其跨文化主题进行了详细的研究。
[2] Lauren Arnold, *Princely Gifts and Papal Treasures: The Franciscan Missions to China and Its Influences on the Art of the West, 1250-1350*, p.36.

图 2-2 《考卡雷利抄本》,考卡雷利大师,1375—1400

图 2-3 《教皇批准规章》局部:丝绸帷幕上的四出花球路纹,阿西西圣方济各教堂上堂,1295—1300

图 2-4 四出花球路纹图案,敦煌榆林窟第 10 窟甬道顶壁画,西夏

伊甸园相关的种种神话，而成为一种现实，成为一种近在咫尺，甚至登堂入室的存在。

原来，在尼古拉四世发布敕令两个星期之前，一个来自中国的使团不仅成为尼古拉四世的座上宾，而且在西方（意大利、法国和英国）逗留了近一年之久。两位来自中国的景教信徒，一位叫拉班·扫马（Rabban Sauma），另一位叫马可（Mark），随身携带着忽必烈汗的国书和礼物，于1276年左右离开大都，西行赴耶路撒冷朝圣。[1] 他们先是到了蒙古人统治的伊朗（伊利汗国，当时的统治者是旭烈兀之子阿八哈）。可能因为马可出身于蒙古（汪古部或克烈部）人的缘故，1281年叙利亚教会替选大总管，马可有幸成为景教的大总管雅巴拉哈三世（Mar Yaballaha III）；而拉班·扫马则于1287年，受阿鲁浑汗的委托担任外交特使，重新携带国书和礼物远赴罗马，试图与教廷和欧洲诸国结盟，共同对付伊斯兰势力。结果上一任教皇刚刚去世，接待拉班·扫马的是时任枢机主教的吉罗拉莫——也就是未来的尼古拉四世。因为新教皇尚未产生，拉班·扫马转赴欧洲觐见法国和英国国王商议合作事项，并于1288年重返罗马——此时恰逢他的朋友吉罗拉莫已经继任为教皇尼古拉四世，于是就有了上面所说的那份特殊的因缘：在尼古拉四世目送拉班·扫马返回波斯两周之后，新的敕令和礼物相继下达，阿西西教堂第二阶段的华丽装修粉墨登场。

正如劳伦·阿诺德（Lauren Arnold）所说，应该把"来自中国王朝的礼物"当作"西方艺术史上最伟大的规划——阿西西上堂的装修计划之一部分"[2]，但事实上，作为方济各会的本部和母堂，同时也作为现任教皇的灵性根源，阿西西方济各教堂装修的意义还应该在更宽广的东西方互动的语境中来求索。

首先是方济各会向东方传教的使命。向大地的四极传教本来就是基督徒的天职，方济各会会士们尤为热衷。这从修会的创始人圣方济各那里即已开始。他生前充满了殉教的热情[3]，曾在第五次十字军东征中亲赴埃及，试图说服阿尤布王朝的马力克苏丹皈依基督教。蒙古西征的号角刚刚停息，1253年英诺森四世即发出了"皈依鞑靼人"的旨意，圣方济各的门徒尤其是其中的属灵派会士，成为教会向东方传教的急先锋。13至14世纪之间，罗马教会派往东方与蒙元帝国接触和传教的使节，如著名的柏朗嘉宾（Givoanni da Pian del Carpine，约

[1] 佚名：《拉班·扫马和马克西行记》，朱炳旭译，大象出版社，2009年。

[2] Lauren Arnold, *Princely Gifts and Papal Treasures: The Franciscan Missions to China and Its Influences on the Art of the West, 1250-1350*, p.38.

[3] 据圣波那文图拉记载，圣方济各曾经三次尝试殉教。参见 S. Maureen Burke, "*The Martyrdom of the Francescoans by Ambrogio Lorenzetti,*" *Zeitschrift für Kunstgeschichte*, 65.Bd., H.4 (2002), p.466.

1180—1252)、鲁布鲁克（Willem van Ruysbroeck，约 1220—约 1293)、孟高维诺（Giovanni da Montecorvino，1247—1328)、鄂多立克（Odorico da Pordenone，1286—1331)、安德里亚·德·佩鲁贾（Andrea da Perugia，12??—1332）和马黎诺里（Giovanni de'Marignolli，1290—1253）等人，无一例外均是方济各会会士（当然，也不能忽视另外一个重要的宗教社团多明我会，详后）。尤其是 14 世纪初，在方济各会属灵派遭到教会谴责和迫害之后，抱着殉教的愿望到东方避难和传教，便成为激进的方济各会会士们的一个选项。[1] 这种殉教的图像，我们可以借助锡耶纳画家安布罗乔·洛伦采蒂的壁画《方济各会会士的殉教》（1336—1340）加以了解：画作描绘了 1339 年发生在察合台汗国首都阿力麻里（今新疆伊犁霍城）的一个事件——六位方济各会会士为了坚持信仰而被篡位的国王阿里苏丹残酷杀害（图 2-5）。但鉴于六位会士均来自于深度浸染属灵派运动的地区，本身亦多半属于属灵派，一系列为他们封圣的请愿始终未曾得到教会的响应；他们只有在洛伦采蒂的画中才得以补偿——三个被砍下的头颅上，被仔细画出了只有圣徒才有的圣光。

其次是约阿希姆主义末世论的影响。约阿希姆把基督教的核心观念"三位一体"作了历史化理解，认为历史的第一阶段是由圣父所代表的《旧约》时代；第二阶段是由圣子（耶稣）所代表的《新约》时代；第三阶段是所谓的"圣灵时代"。而他所在的时代正处在从历史的第二阶段向历史的第三阶段过渡之际——他预言，未来的"圣灵时代"将在 1260 年降临。方济各会的属灵派正是通过约阿希姆的学说看到了自己的使命，即充当即将到来的第三阶段（"圣灵时代"）的代言人，并把这一"永恒的福音"传遍世界。[2] 广阔的世界打开了——蒙古对世界的征服既带来了莫大的恐慌，也带来了前所未有的机会，传教士们建功立业的时代到来了。

尽管尼古拉四世并非属灵派，但他同样具备修会中的激进派早已具备的眼光和意识。1289 年，也就是拉班·扫马回程的次年，在乔托于阿西西教堂上堂绘制他著名的"方济各生平"系列壁画期间，尼古拉四世派出了经验丰富的孟高维诺充当使者，并让他追踪拉班·扫马的足迹。孟高维诺经伊利汗国统治下的波斯，于 1294 年来到了拉班·扫马的故乡——忽必烈汗统治下的蒙元帝国首都大都。在那里，孟高维诺建立了两所教堂和东方的第一个天主教主教区；后又于 1313 年，将其扩

[1] 据方济各会属灵派 Ubertino da Casale 记载，有一个属灵派团队到亚洲去避难，等待敌基督者的降临。Marjorie Reeves, *The Influence of Prophecy in the Late Middle Ages: A Study in Joachimism*, Oxford University Press, 1993, p.209.

[2] 参见李军：《可视的艺术史：从教堂到博物馆》，第 255—259 页。

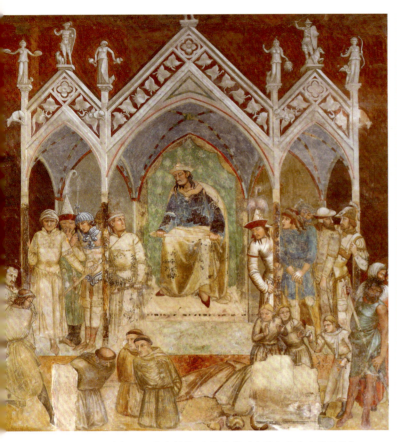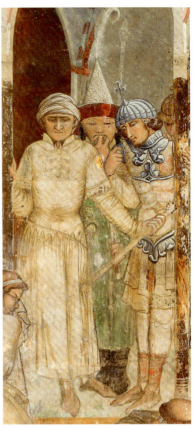

图 2-5　安布罗乔·洛伦采蒂,《方济各会会士的殉教》,锡耶纳圣方济各会堂,1336—1340　　　　图 2-6　《方济各会会士的殉教》局部：蒙古人

展为包含七个主教区的东方大主教区。

　　相距万里之遥的欧亚大陆两端,借助于蒙古人建立的道路和驿站制度,同时也借助于罗马教廷的教区制度和方济各会内部的修会网络,连接成了一个整体。位于西方一隅的阿西西方济各会母堂,正是被镶嵌在这样一个广阔的世界中,它那面向东方的正立面和东墙的设计,就像一座壮丽的纪念碑,随时随地铭记着遥远世界隐秘的回音。

　　例如,锡耶纳方济各会堂中的壁画不仅如镜像般投影了自己修会会士殉教的事迹,也投影了三位异国他乡的蒙古人的形象（图 2-6）。他们的典型特征包括：戴着折沿的桶状尖帽,帽尖有羽饰；脸有扁平或立体之分,但都长有分叉的胡子和分成数缕披散的头发；身穿右衽的蒙古袍和半袖的外袍。这些特征亦可见于同时期其他画家的作品中（图 2-7、图 2-8）。尽管风格化程度很高,但比照蒙元时期的中国艺术作品（图 2-9）可知,它们在相当程度上是对现实的反映。甚至连分叉的胡子和披散的头发这样的特征,亦可见于同时代的摩尼教艺术作品中（图 2-10）。这些

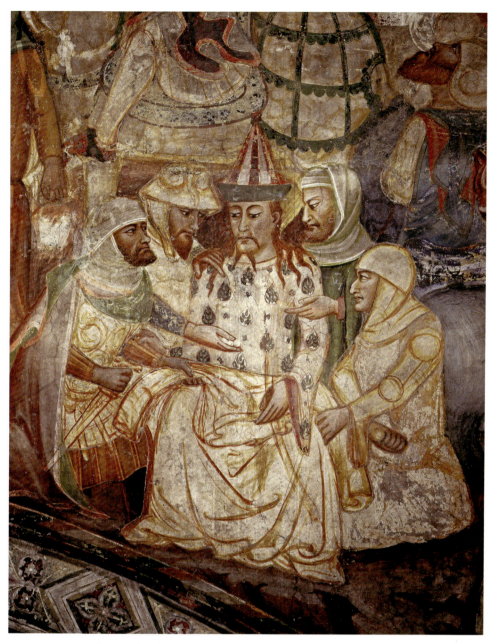

图 2-7 《士兵分割耶稣衣服》局部:中央的蒙古人,意大利苏比亚托圣本笃修道院,约 1350

说明欧亚大陆东、西两端艺术中的某些共性并非偶然,很可能反映了具有回鹘甚至突厥渊源民族的形象特征。[1] 而作为旅行者,往来于欧亚大陆的回鹘人拉班·扫马很可能具有类似的样貌。

[1] 参见笔者的未刊稿:《"从东方升起的天使"——在"蒙古和平"背景下看阿西西圣方济各教堂图像背后的东西文化交流》。

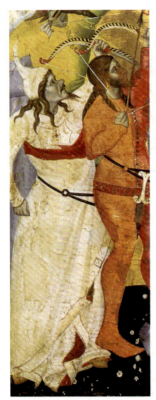
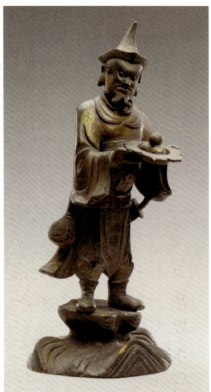
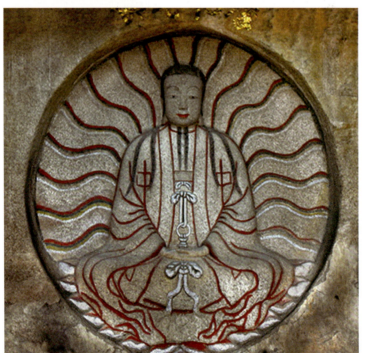

（左上图）图 2-8　乔凡尼·德·比昂多（Giovanni del Biondo），《圣塞巴斯蒂安受难》局部：持弓的蒙古人，意大利佛罗伦萨鲜花圣母大教堂作品博物馆（Museo dell'Opera del Duomo），1370

（右上图）图 2-9　《献果武士》，铜雕，内蒙古博物院，元代

（下图）图 2-10　《摩尼光佛像》，石质浮雕，福建晋江草庵寺，元代

二、蒙古人与多明我会

前面谈及约阿希姆主义和"第三时代",我们其实采取了简化的方式;也就是说,根据约阿希姆学说,"第三时代"降临时,秉承圣灵精神的不只有一个修会,而是两个修会。而当时方兴未艾的两大修会——方济各会和多明我会,不失时机地从预言中认领了自己的形象:

> 一个修会即将兴起……他们身穿黑袍,腰系束带,人数日益增多,声誉远播界外。他们秉承以利亚的精神,传播和捍卫信仰直至世界终结。
> 还会有一个隐修士组成的修会,处处模仿天使的生活。[1]

这里提到了一个"身穿黑袍"的修会和一个"隐修士"的修会。另一处文献更具体地表述了两个修会服饰的颜色特征,就像"乌鸦"和"鸽子"的不同,"前者完全是黑色的,而后者则是杂色的"[2]。虽然方济各会的服饰是灰色的,但众所周知,多明我会的服饰恰好是黑色的。

事实上,在向东方传教方面,多明我会与方济各会不遑多让。西方世界在柏朗嘉宾(1245)之后向蒙古派出的第二批外交使团,即分别由多明我会会士阿塞林(Ascelin,1247)和安德鲁(André de Longjumeau,1249)带领。1313 年,教会在大都建立了第一个东方大主教区,由方济各会会士孟高维诺担任大主教;五年之后的 1318 年,又在当时蒙元帝国第二个重要的汗国——忽必烈之弟旭烈兀建立的伊利汗国,建立了第二个东方大主教区,由多明我会会士弗朗切斯科·达·佩鲁贾(Francesco da Perugia)担任大主教。大主教驻跸于当时伊利汗国的首都苏丹尼耶(Soltaniyeh,《元史》译作"孙丹尼牙"),大主教区下辖六个主教区,主教均为多明我会会士,其辐射范围最远可达印度西海岸的故临(Quilon);对大主教的任命一直延续到 1425 年,而大主教区则可能持续到 1450 年左右才彻底废除。[3] 值得注意的是,在这期间被任命的大主教,也都是多明我会会士。[4]

[1] Joachim de Flore, *Expositio in Apocalypsim*, ff.175v-176r; 参见 Bernard McGinn (edited and translated), *Visions of the End: Apocalyptic Traditions in the Middle Ages*, pp.136-137。

[2] 出自伪书《〈耶利米书〉注》(*Commentary On Jeremiah*),该书假托约阿希姆之名,约成书于 1140 年代。Bernard McGinn (edited and translated), *Visions of the End: Apocalyptic Traditions in the Middle Ages*, p.162。

[3] Sheila S. Blair, "The Mongol Capital of Sultaniyya, 'The Imperial'," in *Iran*, Vol.24 (1986), British Institute of Persian Studies, p.140.

[4] R. J. Loenertz, *La Société des Frères Pérégrinants: Étude sur l'Orient dominicain*, I, Istituto Storico Domenicano, S. Sabina, 1937.

换句话说，在整个天主教向东方传教的过程之中，方济各会和多明我会是两个毋庸置疑的急先锋。它们的势力范围似乎恰可以借用它们分别建构的两个大主教区来表达：一个在忽必烈及其后人统治下的大都，一个在旭烈兀及其后人统治下的苏丹尼耶。有意思的是，它们不仅在传教事业上，而且在建筑和艺术领域相互竞争和借鉴，比翼齐飞，各领风骚，奏响与广大的外部世界勾连互动的交响曲。例如，1320年代，乔托把牛刀小试于阿西西圣方济各教堂中的"圣方济各生平"绘画风格加以提炼，成熟地表现于方济各会的圣十字教堂（Basilico di Santa Croce）的佩鲁奇礼拜堂；1360年代，安德里亚·迪·博纳奥托（Andrea di Bonaiuto，活跃于1343—1377年间）则在多明我会的新圣母玛利亚教堂（Basilico di Santa Maria Novella）的西班牙礼拜堂中，借助于多明我会建构的广大的跨文化语境，巧妙地挪用了乔托的阿西西图像设计惯例，来表述多明我会对其修会划时代历史意义的认识。

西班牙礼拜堂设置了一个以北墙上的耶稣生平为中心而展开的图像程序；南墙对应的是多明我会圣徒维罗纳的彼得（Peter of Verona）的生平事迹；西墙和东墙则分别以多明我会的两位圣徒圣托马斯·阿奎那和圣多明我为主题。

西墙壁画《圣托马斯·阿奎那的胜利》（图2-11）绘制在一个尖拱形的拱圈内，图像分成两层。上层是神学家托马斯·阿奎那身穿黑袍高坐于宝座上，手里摊开

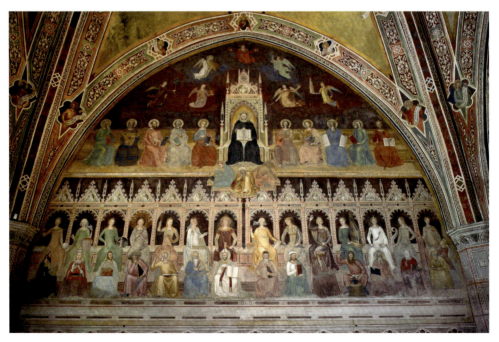

图2-11　德里亚·迪·博纳奥托，《圣托马斯·阿奎那的胜利》，西班牙礼拜堂西面壁画，1366—1368

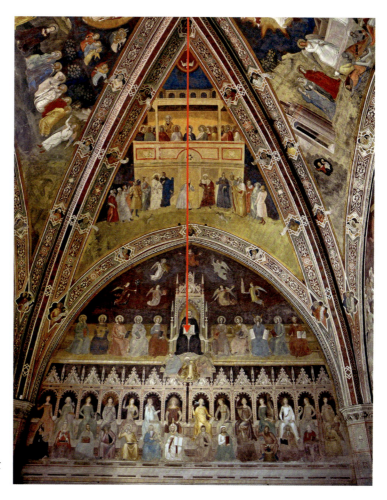

图 2-12 西班牙礼拜堂西面壁画整体

了一本《智慧书》，两旁围以《福音书》作者和众先知；下层两排人物分别是象征着七门神学学科和七门自由艺术的寓意人物，及其各学科的代表人物；上下两层交汇的中心盘踞着三个被说服的异端人物，暗示着圣托马斯·阿奎那辩才无碍的智慧及其功效和力量。

郑伊看敏锐地发现，应该把这个场景与拱顶上三角楣中的图案联系在一起观看（图 2-12）。三角楣中的图像主题是《圣灵降临》（图 2-13），讲述五旬节那一天圣母与众门徒团契聚会时圣灵降临，众门徒受到圣灵的感应，突然开口说起别国的话，然后纷纷接受使命远赴世界各地传递福音。与此同时，降临的圣灵（鸽子）继续往下俯冲，"这个精妙的细节暗示了圣灵将继续穿过装饰带，降落在多明我会的奠基人圣托马斯身上"[1]。需要指出的是，圣灵穿过建筑和团契的人群，

[1] 郑伊看：《来者是谁？——13、14世纪欧洲艺术中的蒙古人形象》，收于湖南省博物馆编：《在最遥远的地方寻找故乡——13—16世纪中国与意大利的跨文化交流》，商务印书馆，2018年，第357页。

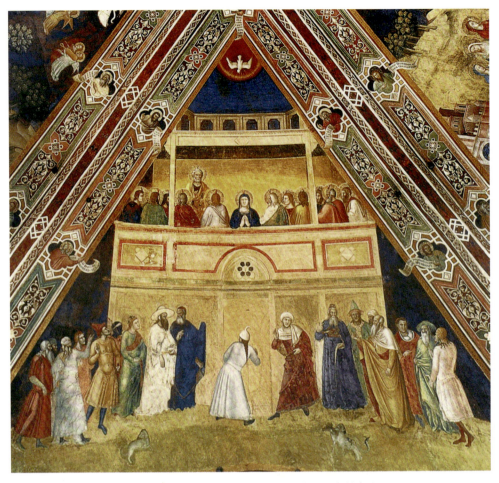

图 2-13　安德里亚·迪·博纳奥托,《圣灵降临》,西班牙礼拜堂西面尖拱内壁画

继续向下降临到宝座上的圣多明我,对我们来说是一个熟悉的画面——它其实正好挪用了前述乔托的阿西西教堂图像设计中的两个场面(参见第一章图 1-22、图 1-32)。

然而,西班牙礼拜堂设计中最独特的地方,是它在从圣灵至圣托马斯的那条中轴线上,安置了"另一个'中心'"——一位"留着长辫,戴着中亚草原战士特有的尖顶头盔"的蒙古人的背影。[1] 这位蒙古人恰好位于三角楣顶端的圣灵经过中央的圣母,到更下面的圣托马斯所形成的轴线的正中央。值得补充的是,画面上确实清晰可辨一条中线(图 2-14,疑似原初制作粉本之用),它犹如一条导线,把拱顶上的圣灵与下方的圣多明我联系在一起。而中间那位侧身倾听的蒙古人背影,

[1] 郑伊看:《来者是谁?——13、14 世纪欧洲艺术中的蒙古人形象》,收于湖南省博物馆编:《在最遥远的地方寻找故乡——13—16 世纪中国与意大利的跨文化交流》,第 362 页。

所起的恰好是一个导体的作用：将上方圣灵通体放射的光明（图 2-15），向下传递给宝座上的圣徒（图 2-16）。那么，这个图像设计想要说明什么？无疑，图像的题中应有之义，应该是多明我会圣徒托马斯·阿奎那因秉承了圣灵而变得智慧超凡，且摧枯拉朽、无往不胜；但是，它还说明，通过托马斯之口的基督教真理若想发挥更大的效用，必须通过一个中介，即获得统治着欧亚大陆最广阔世界的蒙古人的支持。

而在东墙墙面上，多明我会的历史使命更是得到了无以复加的渲染。

图 2-14 《圣灵降临》局部：蒙古人

图 2-15 《圣灵降临》局部：圣灵

图 2-16 《圣托马斯·阿奎那的胜利》局部：圣徒圣托马斯·阿奎那

图 2-17　安德里亚·迪·博纳奥托，《教会作为救赎之路》，西班牙礼拜堂东墙壁画

顾名思义，《教会作为救赎之路》（图 2-17）指人们只有通过罗马教会才能进入天堂，但图上的表现却是，若想进入左上方的天堂大门，多明我会创始人圣多明我的说教和引领是不二法门——图中，着白衣黑袍的圣多明我和其他圣徒出现了五次，一直到把人们引进天堂。

但图像的主题"教会"也没有被遗漏。只是在这里，"教会"（the Church）与某个特定"教堂"（the Church）的含义重叠在一起：在画面前景，教皇和枢机主教共同出现在精细刻画的佛罗伦萨鲜花圣母大教堂的侧像之前，他们的左侧是不同修会的会士，右侧则是远道而来的皈依者（其中不乏东方样貌者）。根据传统教义，如果说教会是人们上天堂的必由之路，那么，画面在这里则用更具体的图像语言指出：其实，"教堂"——这一"地上的天堂"，在这里更指佛罗伦萨的鲜花圣母大教堂——和多明我修会，才是人们通往天堂的真正的道路。

上述"蒙古人"主题极力强调了欧亚大陆上蒙古军事-政治力量之于基督教传教的核心意义；另一"多明我会"的主题，则进一步强调了该修会的网络之于真理传播的中介作用。二者完美地体现在新圣母玛利亚教堂西班牙礼拜堂的壁画中。

三、布鲁内莱斯基的穹顶：从佛罗伦萨到苏丹尼耶

事实上，博纳奥托画中美轮美奂的鲜花圣母大教堂仅是一个粉色的梦幻——在当时，大教堂最引人注目的穹顶并未完成，因而它看上去更像是一个"烂尾楼"，而不是任何意义上的"天堂"。

鲜花圣母大教堂由阿诺尔福·迪坎比奥（Anolfo di Cambio，1245?—1302?）设计并奠基于1296年。最初的平面，是一个长方形中殿套接一个巨大的八边形空间，后殿和左右两翼分别处于八边形空间的三个边上。

就在博纳奥托刚开始绘制西班牙礼拜堂壁画的1366年，佛罗伦萨鲜花圣母大教堂工程委员会（Opera）获得了建设穹顶的两个方案：其一是时任大教堂工程总管（capomaestro）的乔万尼·迪·拉波·基尼（Giovanni di Lapo Ghini）提出的使用高窗和扶壁系统来支撑穹顶的传统方案，其实质是一个哥特式方案；其二是建筑师内里·迪·菲奥拉万第（Neri di Fioravanti）提出的新方案，该方案的特色在于，它完全否弃哥特式方案的扶壁系统，而是试图依靠穹顶自身的结构卓然自立。[1] 内里的设想有二：第一，尝试用一圈石头或木制的链环来加固穹顶，形成类似铁箍箍住木桶的效果；第二，设计了两个彼此套叠的穹顶，旨在使外穹更高耸，而内穹与内部建筑相协调。[2] 大教堂工程委员会否定了第一个方案而采纳了第二个方案，翌年也就是1367年，内里的方案以模型的方式被安置在鲜花圣母大教堂内供人观瞻，而前述博纳奥托西班牙礼拜堂的东壁壁画，无疑正是这一模型的图像见证。

半个世纪后，为了超越比萨、卢卡和锡耶纳等托斯卡纳名城的大教堂，塔伦蒂（Francesco Talenti）大幅扩展了这一设计，但中央的穹顶一直付诸阙如，此时八边形空间的跨度已达到43米。再加上，1410年人们决定在露天的八边形空间上增设一个鼓形支座，形势变得更为严峻，因为此时从地面到鼓形支座顶端的高度将近55米，这意味着未来的设计者不仅要解决穹顶的跨度问题（没有任何横木有如此长度，以建构所需的横梁），而且还要找到一种比直接建立在八边形空间上侧向推力更小（因为鼓形支座的上部较薄）的方法，这样才能使穹顶建起来。[3]

这就是布鲁内莱斯基（Filippo Brunelleschi，1377—1446）于1420年接受委托，为鲜花圣母大教堂建一个大穹顶时所面临的困境和难题。博纳奥托画中虚拟的穹

[1] Karel Verycken, "Percer les mysères du dôme de Florence," *Fusion*, No.96, Mai-Juin, 2003, pp.4-19.

[2] Ibid. 另请参见罗斯·金：《布鲁内莱斯基的穹顶——圣母百花大教堂传奇》，冯璇译，社会科学文献出版社，2018年，第7—12页。

[3] 参见彼得·默里：《文艺复兴建筑》，王贵祥译，中国建筑工业出版社，1999年，第12页。John White, *Art and Architecture in Italy, 1250-1400*, Yale University Press, pp.495-502。

顶是一个没有鼓形支座的半圆形，布鲁内莱斯基本来可以借鉴古罗马万神殿建造半圆形穹顶的经验。罗马万神殿虽然有一个43.3米宽的穹顶，但它是直接建在承重的墙面上，而且其建造采取了罗马特有的混凝土圆环逐层缩小构筑法，这些都不是布氏当时所具备的条件。

根据西方学者的经典阐释，布氏通过借鉴哥特式建筑的尖拱构筑法来解决难题。[1] 也就是说，在八边形的每一个角上建造一个主肋，再在主肋之间建造一对较小的肋，形成由二十四个肋条构筑而成的自我支撑的骨架系统，而这些尖拱的曲线向上产生的挤压力，则与穹顶最上面增设的采光亭的重量相平

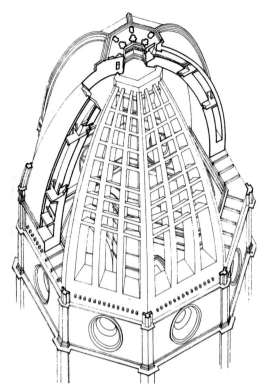

图 2-18　布鲁内莱斯基的穹顶内部结构示意图，圣保莱西绘

衡，使"结构变得更为坚固持久"（图 2-18）。[2]

然而，事实是，哥特式尖拱虽足以建构上述骨架系统，却完全不足以建成巨大的穹顶。因为按照哥特式技术，穹顶的建造需要依靠众多的扶壁来分解横向的压力，而在布氏的案例中，教堂的结构早已预定，完全不可能增设任何扶壁。布氏的穹顶是依靠另外两项关键的技术才得以完成的：一是"双层套叠的穹顶"（the double-shell cupola）；二是"鱼骨式砖砌术"（the herringbone masonry technique，简称"鱼骨砌"）。前者由内外两层穹顶组成，两层穹顶之间是空的，可以供人打扫清洗，目的是有效地减轻整个结构的自重。后者则是为了保证在没有木质脚手架的前提下，能够用层层砖砌将肋拱系统连接起来，方法是将砖块按水平与斜向方向合规律地交叉咬合（类似鱼骨的展开），从而取得自足稳定的效果（图 2-19）。这两项技术均不见于哥特式，当然更谈不上对哥特式的挪用和借鉴。所以很多学

[1] Frederick Hartt, *History of Italian Renaissance Art: Painting, Sculpture, Architecture*, second edition, Harry N. Abrams, 1979, p.147；弗雷德·S. 克雷纳、克里斯汀·J. 马米亚编著：《加德纳艺术通史》，李建群等译，湖南美术出版社，2013 年，第 472 页。

[2] 参见彼得·默里：《文艺复兴建筑》，王贵祥译，第 14 页。

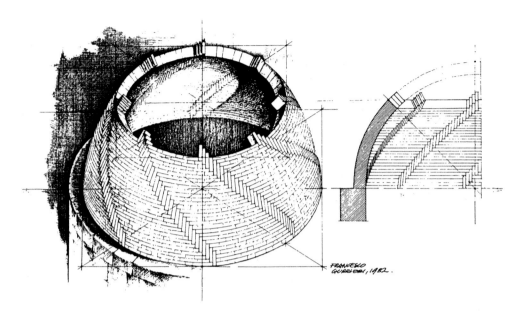

图 2-19　单一穹顶的"鱼骨式砖砌术"图示，弗朗西斯科·古里里（Francesco Gurrieri）绘

者为了解释其间的矛盾，发明了另一种惯用修辞，即诉诸布氏个人的超凡能力或天才；把布氏使用的这两种技术，均说成是破天荒的"第一次"[1]，全然不顾二者早已是波斯建筑艺术中两项既定的成就。

事实上，布鲁内莱斯基的权威研究者 P. 圣保莱西（Piero Sanpaolesi，1904—1980）早在 1972 年即撰文指出，鲜花圣母大教堂的穹顶与波斯苏丹尼耶完者都陵墓（il mausolee de Ilkhan Ulgiatu a Soltanieh）穹顶在形式和结构上存在相关性。[2] 可惜这项研究在世界范围内都没有得到应有的重视。[3]

圣保莱西的观察首先聚焦于"世界上这两个最伟大的建筑物最接近的特征上"，即"它们的中心布局结构和穹顶完全的砖砌构造"（a pianta centrale e con

[1] 弗雷德里克·哈特（Frederick Hartt）称布鲁内莱斯基为"历史上最伟大的天才之一"。参见 Frederick Hartt, *History of Italian Renaissance Art: Painting, Sculpture, Architecture*, second edition, p.146. Peter Murray, *L'Architecture de la Renaissance italienne*, Thames and Hudson,1990, p.33.《加德纳艺术通史》在布鲁内莱斯基章节全盘照抄了彼得·莫瑞（Peter Murray）的观点，还将布氏使用"双层穹顶"说成"是在历史上的第一次"，参见弗雷德·S. 克雷纳、克里斯汀·J. 马米亚编著：《加德纳艺术通史》，李建群等译，第 472 页。

[2] Piero Sanpaolesi, "La cupola di Santa Maria del Fiore ed il maosoleo di Soltanieh. Rapporti di forma e struttura fra la cupola del Duomo di Firenze ed il maosoleo del Ilkhan Ulgiatu a Sotalnieh in Persia," *Mitteilungen des Kunsthistorischen Institutes in Florenz*, 16.Bd., H.3 (1972), pp.221-260.

[3] 西方建筑史或艺术史家中，明确肯定圣保莱西假说的是弗朗西斯科·古里里。但他只承认布氏穹顶的鱼骨砌来自波斯塞尔柱时期的技术，对双重穹顶他仍持"灵感说"，认为是布氏从建于 4 世纪的佛罗伦萨圣乔万尼洗礼堂之八边形穹顶的内外双层结构（其实并非真正的双重穹顶）中，悟出了"双重穹顶"的奥秘。Francesco Gurrieri, *The Cathedral of Santa Maria del Fiore in Florence*, Vol.1, Cassa di Risparmio di Firenze, 1994, pp.83, 92-93.

图 2-20　波斯苏丹尼耶完者都陵墓双重穹顶剖面图，圣保莱西绘　　图 2-21　布鲁内莱斯基的双重穹顶剖面图，圣保莱西绘

cupola interamente costruita in mattoni）[1]；其次是两个穹顶都具有的"双重拱顶"（doppia volta），前者的跨度达 25.5 米（图 2-20），后者的跨度达 44 米（图 2-21）；最后是二者的穹顶共同使用的"鱼骨式砖砌术"，导致它们不需木质脚手架的辅助就可以自行随建随升（图 2-22、图 2-23）。尤其是，后一技术在波斯具有悠久的传统，可以追溯到统治伊朗的塞尔柱时期（1037—1194），频繁可见于这一时期的宗教建筑（如伊斯法罕的聚礼清真寺，图 2-24）。在年代上，完者都陵墓建于 1304—1312 年，布鲁内莱斯基的穹顶建于 1420—1436 年，二者之间存在着超过一个世纪的时间差，圣保莱西倾向于认为这一切绝非偶然和巧合，而是存在着明显的跨文化传播关系。一个世纪的时间差，足以将这一技术从一地传向另一地，从东方传到西方。

不过，圣保莱西并没有给出这一技术传播的具体路线。他只是认为，既然苏丹尼耶陵墓建筑声名远播，那么，往来于这条道路的西方旅行家（诸如克拉维约 [Rue González de Clavijo]、彼特罗·代拉·瓦勒 [Pietro della Valle] 等）和商人们，完全有可能在回国之后，将这一东方奇迹的信息传递给与之接触的意大利艺术家，并激发起后者的竞争意识。[2] 他还推测，布鲁内莱斯基很可能是从罗马、比萨或佛

[1] Piero Sanpaolesi, "La cupola di Santa Maria del Fiore ed il maosoleo di Soltanieh. Rapporti di forma e struttura fra la cupola del Duomo di Firenze ed il maosoleo del Ilkhan Ulgiatu a Sotalnieh in Persia," *Mitteilungen des Kunsthistorischen Institutes in Florenz*, 16.Bd., H.3 (1972), p.242.

[2] Piero Sanpaolesi, "La cupola di Santa Maria del Fiore ed il maosoleo di Soltanieh. Rapporti di forma e struttura fra la cupola del Duomo di Firenze ed il maosoleo del Ilkhan Ulgiatu a Sotalnieh in Persia," *Mitteilungen des Kunsthistorischen Institutes in Florenz*, 16.Bd., H.3 (1972), p.247.

图 2-22 鲜花圣母大教堂穹顶鱼骨砌示意图,圣保莱西绘

图 2-23 苏丹尼耶完者都陵墓鱼骨砌装饰图案局部,1304—1312

图 2-24 伊斯法罕聚礼清真寺的塞尔柱时期鱼骨砌拱顶,11 世纪

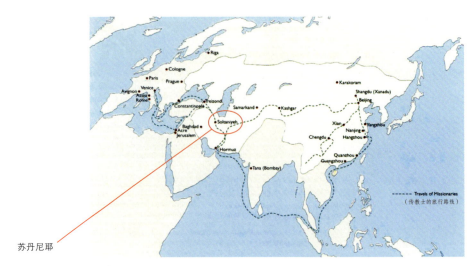

苏丹尼耶

图 2-25　传教士的旅行路线示意图

罗伦萨的知情者那里听说了这些技术，了解到双重套顶和鱼骨砌的情况，并由此受到启发。[1]

　　事实上在今天，我们完全可以透过各种蛛丝马迹，重新梳理、追寻和串联起现象背后的历史真实，从而把圣保莱西未竟的事业进行下去。

　　首先，是苏丹尼耶的地理位置。苏丹尼耶位于今伊朗西北部的阿塞拜疆地区，靠近里海（图 2-25）。在 1250—1350 年间（所谓的"蒙古和平"时期），它是欧亚大陆上一条重要的交通要道，亦即我们今天称作"一带一路"的两条丝绸之路（陆上和海上）都须经过的一个地方；它的两端分别联通着西边的罗马（和阿西西）、1309 年教廷西迁之地——南法的阿维尼翁，以及东边的大都（汗八里）。1290 年开始，伊利汗国的第四代君主阿鲁浑把这里建成一座夏天避暑的夏都。到了 1304 年，完者都继其兄合赞之后成为新的君主时，马上把该地建设成为一座名副其实的新都，取名"苏丹尼耶"（意为"帝都"）。当年远赴中国传教的许多西方传教士（如鄂多立克等）都曾经过此地。伊利汗国作为忽必烈之弟旭烈兀建立的汗国，与其宗主国元朝一直保持着良好的关系（"伊利汗"即相对于"大汗"的"次要汗"的意思）。1289 年，马可·波罗一行三人借护送蒙古公主阔阔真远嫁波斯国王之际，从泉州出发，经忽鲁模子上岸，最后重返故乡威尼斯；当时的波斯国王正是完者都之父阿鲁浑。这位阿鲁浑，亦即当年委托拉班·扫马担任特使，携带礼物赴欧洲与尼古拉四世交往的那位君主。阿西西教堂珍宝库中尼古拉四世赐予的东方和中国物

[1] Piero Sanpaolesi, "La cupola di Santa Maria del Fiore ed il maosoleo di Soltanieh. Rapporti di forma e struttura fra la cupola del Duomo di Firenze ed il maosoleo del Ilkhan Ulgiatu a Sotalnieh in Persia," *Mitteilungen des Kunsthistorischen Institutes in Florenz*, 16.Bd., H.3 (1972), p.248.

品，可能正出自阿鲁浑的馈赠。

不幸的是，阿鲁浑在公主到来之前去世，导致远道而来的阔阔真，只好嫁给了新国王——完者都之兄合赞。而这位合赞，则是伊利汗国历史上最早皈依伊斯兰教的蒙古君主。

其次，是完者都与东西方之间的复杂关系。完者都的身世十分复杂。众所周知，蒙古王室的父系往往有萨满教或者佛教背景，母系则是基督教景教出身。完者都小时，正值教廷与伊利汗国密切交往，尝试建立联盟以共同对付伊斯兰势力之际，故他曾经接受过基督教洗礼，其教名为"尼古拉"，正来自第一位方济各会教皇尼古拉四世的名字。幼时的完者都实际上是一位基督徒。成年后，他像其兄合赞一样改信了伊斯兰教——但与合赞不同，他后来又皈依了什叶派。

完者都即位之后，在建设新都的同时也开始了陵墓的建设。陵墓于1312建成，据说最早是计划献给什叶派的创始人——先知穆罕默德的女婿阿里的。阿里的陵墓一直在巴格达，但完者都想把它迁移到苏丹尼耶，可能是想借此树立他自己国家神圣的合法性。但是据说有一天，完者都做了一个梦，梦见阿里跟他说："你的事你管，我的事我管。"完者都醒过来之后就放弃了念想，进而把该建筑当作他自己的陵墓。[1]

正如波斯在地理上是连接东西方丝绸之路的要冲，完者都的例子证明，蒙古君主的信仰同样具有在东西之间调和折衷的性质。

再次，是多明我会的传教网络。正如前述，完者都陵墓建成仅六年，亦即大都的东方大主教区建成五年之后，1318年罗马教会便在苏丹尼耶建立了第二个东方大主教区，并委任多明我会僧侣弗朗切斯科·达·佩鲁贾担任了苏丹尼耶的第一任大主教（1318—？）；大主教管理的六个主教区的主教，均由多明我会会士担任。从1318到1425年间，这个大主教区一共任命了十一任大主教，每一任大主教无一例外都是多明我会会士。[2] 第三任大主教即著名的乔万尼·第·科里（Giovanni di Cori，又名John de Cora，1329—？年在位），曾经与孟高维诺在波斯共事过，并撰写了《大汗国志》（*Livre de l'estat du grant Caan*）等一系列反映教会在中国乃至亚洲传教的著作。[3] 其中最后一任大主教由两位人士担任，一位叫Thomas Abaraner，

[1] André Godard, "The Mausoleum of Oljeitu at Sultaniya," *A Survey of Persian Art*, Arthur Upham Pope (ed.) and Phyllis Ackerman (assistant editor), Vol.3, Text, Architecure, Oxford University Press, 1938-1939, pp.1106-1107.

[2] R. J. Loenertz, *La Société des Frères Pérégrinants: Étude sur l'Orient dominicain*. I. Lauren Arnold, *Princely Gifts and Papal Treasures: The Franciscan Missions to China and Its Influences on the Art of the West, 1250-1350*, pp.92-93.

[3] Arthur C. Mule, Christians in China Before the Year 1550, Society for Promoting Christian Knowledge, 1930, p.251. Lauren Arnold, *Princely Gifts and Papal Treasures: The Franciscan Missions to China and Its Influences on the Art of the West, 1250-1350*, p.169, n.3.

另一位叫 Giovanni，他们均于 1425 年 12 月 19 日上任，原因不明。鉴于后者已超出了布鲁内莱斯基设计穹顶的时间（1417—1420），故此处不论。值得我们特别关注的是倒数第二任大主教尼科洛·罗伯蒂（Nicolò Roberti），他于 1401 年就任苏丹尼耶大主教，其任职年限应该跟下一任任期（1425）相衔接，正好与布氏设计穹顶的时间相重合。在罗伯蒂的履历表上还有一个值得关注的细节：他曾经于 1393—1401 年，也就是赴苏丹尼耶任职之前，担任过费拉拉（Ferrara）主教。而费拉拉与多明我会的总部所在地博洛尼亚（Bologna）相距仅 43 公里，与佛罗伦萨也只相距 158 公里。与多明我会建构的遍布欧亚世界的传教网络相比，这点距离可谓近在咫尺。具体而言，1366 年（之前）和 1418 年这两个年份，规定了鲜花圣母大教堂接受波斯影响的上限和下限，在这个时间段内，无论是内里还是布鲁内莱斯基，或者说先是内里然后是布鲁内莱斯基，都有充足的机会，通过多明我会的网络来捕捉相关信息。

因此，与其说像圣保莱西那样通过旅行家和商人们的道听途说来追踪线索，不如借助晚期中世纪修会所实际建构的传教网络来追寻事实。迄今为止，那一时期西方对中国乃至亚洲最为可靠的历史报道，无论是柏朗嘉宾的《蒙古史》、鲁布鲁克和鄂多立克的《鄂多立克东游录》（*The Travels of Friar Odoric*）、孟高维诺和马黎诺里的书信，还是乔万尼·第·科里的著作，无一不出自修会修士之手，或通过修会系统传递。修会可谓建立了那个时代最为发达的信息传导系统，而这一系统上发生的任何动静，都会及时地反馈在修会内部的感受器上。图像和其他艺术形式，正是这种最为敏感的感受器之一。

博纳奥托画在西班牙礼拜堂西壁，那位中轴线上的蒙古人背影，应该具有苏丹尼耶背景。它既反映了苏丹尼耶大主教区传教的现状，更折射了多明我会对自己修会的期许和对使命的渴望，而这与苏丹尼耶大主教区在教会系统中扮演的职能是高度一致的。多明我会期望成为信徒们上天堂的一个重要中介，但实际上，他们成为东西文化交流的一个重要渠道。

而近一个世纪之后，1436 年布鲁内莱斯基的穹顶建成，则是另一种意义上的一座纪念碑。佛罗伦萨人当时就把它看作佛罗伦萨的奇迹。阿尔贝蒂在他的《论绘画》一书中写道：

> 看到如此高耸入云、宏伟壮阔，其阴影足以笼罩整个托斯卡纳的人们，却在建造时不用任何临时支架并耗费大量木头就建成的大型建筑物，谁会因为太迟钝，或出于嫉妒，而不去赞颂建筑师菲利波呢？既然这项工

程在我们的时代看来都不可能完成,那么如果我没有弄错,古人肯定既不知道,甚至连想都没想过要建造这样的伟构。[1]

面对这个92米高的奇迹,另一位人文主义者瓦萨里禁不住惊叹:"就连佛罗伦萨周围的山都矮了不少。"[2]当那红色的穹顶在鼓形支座上高耸入云,在蓝色天空的衬映之下,犹如一座奥林匹斯山时,人们确实有理由将其视作文艺复兴的骄傲、意大利的骄傲乃至整个西方的骄傲(图2-26)。但实际上,当我们把它与真实的语境联系起来时,不要忘了一点:布鲁内莱斯基的穹顶其实具有深刻的波斯艺术渊源;同样,文艺复兴亦并非单纯的西方古典的复兴,而是发生在"丝绸之路上的一次跨文化的文艺复兴"[3]。

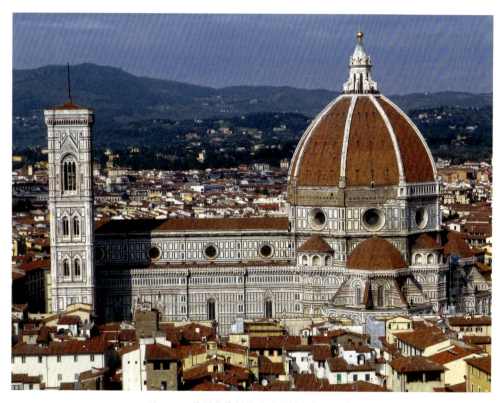

图2-26　佛罗伦萨鲜花圣母大教堂穹顶,布鲁内莱斯基设计,1420—1436

[1] Leon Battista Alberti, *La Peinture*, Texte latin, traduction français, version italienne, Édition de Thomas Golsenne et Bertrand Prévost, Revue par Yves Hersant, Editions du Seuil, 2004, p.272.
[2] Giorgio Vasari, *Lives of the Painters, Sculptors and Architects*, Vol.1, translated by Gaston du. De Vere, p.350.
[3] 李军:《丝绸之路上的跨文化文艺复兴——楼璹〈耕织图〉与安布罗乔·洛伦采蒂〈好政府的寓言〉再研究》,载《饶宗颐国学院院刊》2017年总第4期,第213—290页。

四、蔚蓝色的天穹

1305年的一个清晨,当乔托和他的团队结束了在阿西西教堂上堂的装饰工作,迎来翁布里亚东方的一轮旭日时,同一个太阳正高高临照在苏丹尼耶"帝都"的上空;此刻,未来那蓝色穹顶的完者都陵墓的八边形工程才刚刚开始。根据伊斯兰象征体系,八边形的布局是天堂八个大门的隐喻,而蓝色的穹顶则是天穹和天堂的象征(图2-27)。

天穹之下,在完者都的宰相拉施德丁(Rashid al-Din,1247—1318,图2-28)编撰的伟大历史著作《史集》(*Jami' al-tāwarīkh: A Compendium of Chronicles*,1300—1314)中,欧亚大陆两端的几乎所有主要民族和文明的历史——"突厥与蒙古史""印度史""法兰克(欧洲)史""以色列史"和"中国史"都被汇聚在一起,形成人类历史上第一部货真价实的世界史。《史集》的抄本在离苏丹尼耶不远的大不里士制作,每年制作两本,一本波斯文,一本阿拉伯文。拉施德丁的理想是让每个城市都能拥有这样的世界史著作。

1439年,在布鲁内莱斯基的穹顶落成三年之后,佛罗伦萨城市迎来了一次《史集》中的各民族聚首的殊胜机缘。在波斯技术、布氏风格的巍峨穹顶的见证下,教皇尤金四世召开了佛罗伦萨大公会议,旨在促成长期分裂的东西方教会(东正教、天主教、景教、亚美尼亚教会和埃塞俄比亚教会等)形成统一,以对抗日益严重的伊斯兰教势力的威胁。会议召开期间,来自世界各地,包括君士坦丁堡、俄

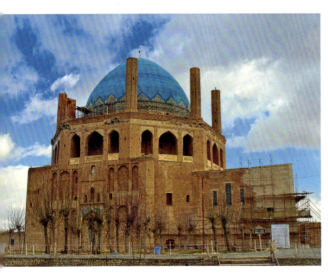

图 2-27 苏丹尼耶完者都陵墓,1304—1312 图 2-28 苏丹尼耶完者都陵墓附近路口的拉施德丁雕像

图 2-29　仿青花美第奇软瓷罐，1575　　　　图 2-30　仿青花美第奇软瓷罐底足图案

罗斯、上印度、亚美尼亚和非洲的各流派基督徒，蜂拥而至佛罗伦萨，其中极可能也有中国人的身影。[1]

　　1575 年，在美第奇大公弗朗切斯科一世（Francesco I de'Medici，1541—1587）的赞助下，佛罗伦萨工匠成功地仿制出一种外观上酷似中国青花瓷器的陶器，史称"美第奇软瓷"（Medici Porcelain，图 2-29）。其蓝色缠枝莲纹与半透明玻璃釉呈现出一种白地蓝花的效果，但由于烧造温度以及材料（使用玻璃、水晶粉和白黏土）的局限，烧成的并不是硬瓷，而是一种软瓷。但在赞助人弗朗切斯科一世看来，这些蕞尔小物却是伟大的艺术成就，堪与佛罗伦萨最大的骄傲——布鲁内莱斯基的穹顶相提并论，故命人在器物的底足绘制了布氏的穹顶图案，并自豪地标上自己名字的首字母"F"（图 2-30）。这些"穹顶"不再是布氏穹顶的橘红色，而是闪耀着蓝色的光芒；它们与中国的青花瓷器和苏丹尼耶陵墓的蓝色穹顶一样，犹如水面的倒影，共同折射出欧亚大陆上的天穹渊深宁静的颜色。[2]

[1] 李军：《图形作为知识——十幅世界地图的跨文化旅行》，收于湖南省博物馆编：《在最遥远的地方寻找故乡——13—16 世纪中国与意大利的跨文化交流》，第 288 页。
[2] 以元明青花为代表的中国青花瓷与波斯蓝彩陶器具有渊源关系，而这一时期最好的青料也来自于广义的波斯地区，所谓"苏麻离青"可能就是"Samarra"地名的音译。美第奇软瓷使用的青料青翠浓艳，亦似有"铁斑锈痕"的现象，其与中国青花瓷相近的美学特征反映欧亚世界的跨文化交流，值得我们进一步研究。

三條自漢地理志有南北條馬融王肅有三條說

曰□邦□□□□兌見書說

第三章

图形作为知识:
四幅中国地图的
跨文化旅行*

* 本章及第四章曾以《图形作为知识——十张世界地图的跨文化旅行》(上、下) 为题,发表于《美术研究》2018 年第 2、3 期。

> 子曰：殷因于夏礼，所损益可知也；周因于殷礼，所损益可知也。其或继周者，虽百世，可知也。
>
> ——《论语·为政》
>
> 博采群言，随地为图，乃合而为一。
>
> ——朱思本《舆地图自序》
>
> 我主张……地图史与艺术史的结合。
>
> ——余定国《中国地图学史》

　　本章和下一章研究的十幅世界地图，是现存世界上最早、最具代表性的世界地图，其成图时间在12—17世纪之间。其中最早的成图于1136年，最晚的是1602年，大部分都产生于13—16世纪。这一时间段正值世界史上一个十分特殊的时期：既是蒙古族开创的横贯欧亚的大帝国崛起和衰落，中国本土元、明王朝交替的时期；也是西方历史上著名的文艺复兴和地理大发现的时期；更是晚明中西文化大交流的时期。以15世纪文艺复兴和地理大发现为标志的历史时期，向来被西方学者视作现代社会和现代性的开端，近年来也被沃伦斯坦（Immanuel Wallerstein）等"世界体系论"学者们视为历史上第一个以西方为中心的"现代世界体系"或"资本主义世界经济体系"建构的时刻。[1] 而珍妮特·L.阿布-卢格霍德（Janet L. Abu-Lughod）则在沃伦斯坦的视野之外，进一步提出了在"欧洲霸权之前"（也就是16世纪之前）还存在着另一个世界体系的理论。所谓"13世纪世界体系"，其准确年代为1250—1350年，意指从地中海到中国的八个"子体系"构成的一个"没有霸权"的世界经济与文化体系。[2] 而我们所关注的地图，正好镶嵌在13与16世纪这两个"世界体系"之间。

　　这里所说的"世界地图"，在东西方语境中有不同的称谓（如中国和朝鲜的"华夷图""天下图"，伊斯兰世界的"苦来亦阿儿子"[kura-i arz]，西方的"mappa mundi"等），其反映的地域大小不等、详略有别，但共同之处是都于绘制者所在国家之外，包含了当时所认知和理解的"世界"。这些地图基于不同的文化背景和制

[1] 伊曼纽尔·沃伦斯坦：《世界体系与世界诸体系评述》，载安德烈·冈德·弗兰克、巴里·K.吉尔斯主编：《世界体系：500年还是5000年？》，郝名玮译，社会科学文献出版社，2004年，第353页。

[2] 珍妮特·L.阿布-卢格霍德：《欧洲霸权之前：1250—1350年的世界体系》，杜宪兵、何美兰、武逸天译，商务印书馆，2015年，第11—44页。

作传统绘制,其中中国地图3幅,以中国地图为底图的朝鲜地图1幅,伊斯兰舆图1幅,西方舆图4幅,以西方舆图为底图的中文地图1幅。这些镶嵌于两个"世界体系"之间的地图,相互之间存在着大量的联系。本章及下一章不但要试图展现这些地图所呈现的世界之不同,更要揭示我们今天所在的世界,是如何在不同世界之同或异的基础上,逐渐被建构为一个整体的。

长期以来,地图学界的主流观点把地图制作看作以数学和定量方式"再现"地理的一个"科学"过程,这一理路近年来日益遭到众多当代学者的质疑和批评。[1] 正如"再现"(representation)一词在文化研究那里已经由"表征"代替,意为"不是单纯地反映现实世界,而是一种文化建构"[2]。不过,需要补充的是,这种"文化建构"在地图学上,并不限于如余定国之所说,仅仅"表示权力、责任和感情"[3],或如成一农之所说,表达"地图(绘制)中那些主观性的东西"[4],而是完全可以呈现为一个知识生成、传递和演变的客观历程。成为本书研究对象的这十幅世界地图之间的种种隐秘的历史联系,仍有待充分揭示。下面所做的尝试,是用艺术史研究方法,追踪这十幅世界地图的图形形式在制作层面上所呈现的辗转流变的跨文化过程。本章先探讨前四幅中国(包括以中国地图为底图的朝鲜)地图。

一、神圣星空之下的矩形大地:《华夷图》与《禹迹图》

《华夷图》(图3-1)可谓中国历史上现存最早的世界地图,原图镌刻于一块石碑之上,现保存于西安碑林博物馆;图长79厘米,宽约90厘米。图碑题记上有"阜昌七年十月朔岐学上石"字样,"阜昌"是"伪齐"(金人在北方扶植的伪政权,立刘豫为"子皇帝")唯一使用过的年号,时值南宋高宗绍兴六年和金天会十四年,即1136年。地图呈现出我们今天十分熟悉的中国图形样貌局部:黄河与长江横贯地图主体,长城蜿蜒于北部,南部下方有巨大的海南岛(署名"琼")。中国("华")部分详细标出了数百个地名;在中国四周,则是由另外数

[1] 余定国:《中国地图学史》,姜道章译,北京大学出版社,2006年,第28—45页;成一农:《"非科学"的中国传统舆图:中国传统舆图绘制研究》,中国社会科学出版社,2016年,第1—33页。
[2] Chris Barker, *The Sage Dictionary of Cultural Studies*, Sage Publications, Inc., 2004, p.177.
[3] 余定国:《中国地图学史》,姜道章译,第45页。
[4] 成一农:《"非科学"的中国传统舆图:中国传统舆图绘制研究》,第365页。

图 3-1 《华夷图》,1136

百个地(国)名所标识的世界("夷")。例如,北方是"北狄",有"女贞"(女真)、"契丹""室韦"(蒙古)等;西方是"西域",除"楼兰""于阗"等外,还有"条支"(叙利亚)、"安息"(波斯)、"大食"(阿拉伯)、"大秦"(拜占庭)和"天竺"(印度)等;南方有"扶南"(柬埔寨)、"林邑"(越南)等;在东方,东北部与中国相连处是一个巨大的半岛,标有"高丽""新罗""百济"三国,亦即后来的朝鲜;

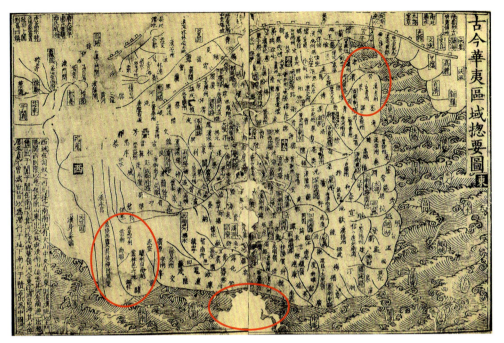

图 3-2 《古今华夷区域总要图》，约 1100

东部海上则是"东夷"，包括"日本"和"流求"等。在图形表现上，"华""夷"两部分有明显的差异："华"被详细勾勒出了轮廓线（如中国东部的海岸线）；"夷"的部分，除了朝鲜之外，所有国家均没有呈现出外形，仅以文字（国名）标识。因此，"华"与"夷"（中国与外国）的具体关系，在这里以图形的语言，被表现为一种"有形"与"无形"的差别。

从下部题记可知，《华夷图》的外国部分的绘制参照了唐贾耽的《海内华夷图》（"其四方蕃夷之地，唐贾魏公图所载，凡数百余国，今取其著闻者载之"）。另有学者断言："《华夷图》很可能是缩绘贾耽《海内华夷图》。"[1] 但《海内华夷图》今已不存。仅从图形上看，《华夷图》的中国部分与早其数十年的宋《历代地理指掌图》（刻本）中的《古今华夷区域总要图》（约 1100 年，图 3-2），存在着不容置疑的联系。例如，二图的海岸线虽然有所不同（前者底部外凸，后者底部内陷），但长城和长江所在的位置基本相同；尤其是，二图中的山东半岛、海南岛和左下部的云南、越南的海岸线和河流的标识走向，几乎完全可以重合（参见图 3-1、3-2 中的红圈部分）。这说明前者与后者，或者二者与一个未知的共同图源（《海内华夷图》？）存在承继关系。

[1] 曹婉如：《有关华夷图问题的探讨》，收于曹婉如、郑锡煌等编：《中国古代地图集·战国—元》，文物出版社，1990 年，第 41 页。

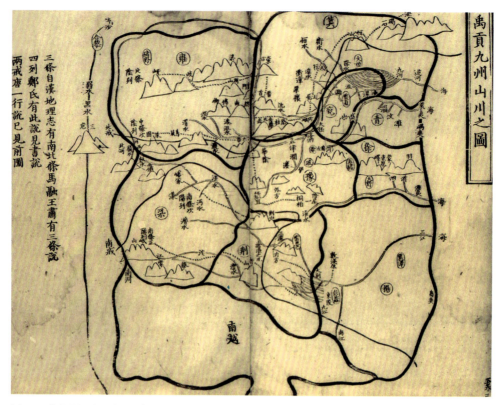

图 3-3 《禹贡九州山川之图》，1185

《华夷图》右侧关于"禹贡九州之域"的题记，则向我们提示了同时代另外一种地图的流行。与《华夷图》和《古今华夷区域总要图》的图形略呈不规则的方形不同，《禹贡九州山川之图》（图 3-3）和《唐一行山河分野图》（图 3-4）则以浓重的清晰线条刻意区分畛域，并总体呈现出一种较规则的矩形样貌。两幅图的图形基本相同，但所取标题不同，表明它们属于既同又异的意义体系。顾名思义，《禹贡九州山川之图》属于《尚书·禹贡》中规定的"九州"系统。所谓"九州"，乃大禹治水后将大地划分的九个空间单位，即冀、兖、青、徐、扬、荆、豫、梁、雍。用《左传》里的话说，是"芒芒（茫茫）禹迹，画为九州"[1]，意为"九州"乃大禹亲自用脚测量的结果。图以粗重的线条区分"九州"，呈现为一种 4—3—2 的结构：左列兖—青—徐—扬；中列冀—豫—荆；右列雍—梁。在图的下部，把海南岛包容在内的一个略呈三角形的形状标名"南越"，乃是汉代新扩的疆土；尽管它不在传统的"九州"范围内，但也被纳入"九州图"之中，表明这一"九州"系

[1] 李零：《禹迹考——〈禹贡〉讲授提纲》，收于《我们的中国》第 1 册《茫茫禹迹》，生活·读书·新知三联书店，2016 年，第 161 页。

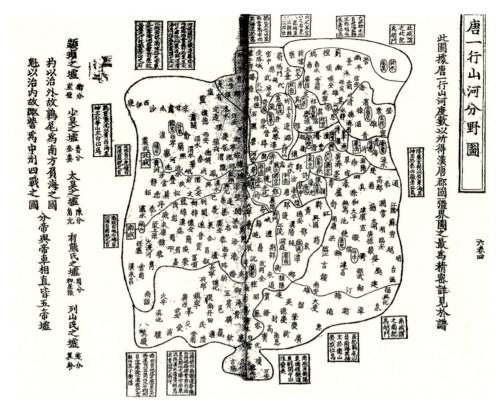

图 3-4 《唐一行山河分野图》，约 1100—1201

统与时俱进的灵活性。

而《唐一行山河分野图》则属于中国古代天文学中的分野星占体系。[1] 这一体系的实质是把天上的星象（天文）与人间的区域（地理）对应起来，根据星象的运行来预测人间的祸福。古代的分野理论学说众多，其中最重要的是"二十八宿"和"十二次"分野系统。二十八宿是指分布在天赤道及黄道附近的二十八个星座，包括东方苍龙七宿（角、亢、氐、房、心、尾、箕），北方玄武七宿（斗、牛、女、虚、危、室、壁），西方白虎七宿（奎、娄、胃、昴、毕、觜、参），南方朱雀七宿（井、鬼、柳、星、张、翼、轸）。十二次是古人对周天均匀划分而形成的区域（十二星区），用地支表示，即寿星（辰）、大火（卯）、析木（寅）、星纪（丑）、玄枵（子）、娵訾（亥）、降娄（戌）、大梁（酉）、实沈（申）、鹑首（未）、鹑火（午）、鹑尾（巳）。鉴于天上的二十八宿和十二次恒定不变，而地上的区域类别变动不居，故分野理论中天上星象与地上世界之间的对应关系，

[1] 班大为：《中国上古史实揭秘：天文考古学研究》，徐凤先译，上海古籍出版社，2008 年，第 211—235 页；唐晓峰：《从混沌到秩序——中国上古地理思想史述论》，中华书局，2010 年，第 133—155 页。

随着朝代和政区的改变而改变。图 3-4 即属于十二次分野,与地上的汉唐郡国疆界相对应。

邱靖嘉指出了中国分野星占理论的发展,存在着从传统的二十八宿和十二次星象系统对应于十三国和十二州地理系统的理论,向隋唐时期以山川自然地理格局划定分野区域的理论过渡的趋势。[1] 其中最具代表性的学说,一是回归《禹贡》的古"九州"系统,另一则是僧一行的"山河两戒论"。而图 3-3、图 3-4 中的图像,正鲜明地体现了这一新的趋势。图 3-3 恰好是古"九州"系统与僧一行"山河两戒论"的结合;图 3-4 则是十二次分野与"山河两戒论"的结合,其中的核心概念即僧一行的"山河两戒论"。

所谓"山河两戒论",《新唐书·天文志》这样表述:

> 而一行以为,天下山河之象存乎两戒。北戒,自三危、积石,负终南地络之阴,东及太华,逾河,并雷首、厎柱、王屋、太行,北抵常山之右,乃东循塞垣,至濊貊、朝鲜,是谓北纪,所以限戎狄也。南戒,自岷山、嶓冢,负地络之阳,东及太华,连商山、熊耳、外方、桐柏,自上洛南逾江、汉,携武当、荆山,至于衡阳,乃东循岭徼,达东瓯、闽中,是谓南纪,所以限蛮夷也。故《星传》谓北戒为"胡门",南戒为"越门"。

确乎如此,我们在图 3-3 和图 3-4 的左侧,都能发现标有"北戒"和"南戒"的两条线蜿蜒穿过图形主体,到达图形右侧,将图形分为三个部分。而"胡门"与"越门"的措辞,说明这两条线不仅仅是对中国南北山川自然走势的概括,更是对传统华夷观念以及二者之边界("戒")的凸显和强调。两个图形的矩形外轮廓线划定了"九州"的外部边界,其内的"两戒"进一步强调了"九州"内部各区域的边界。双重边界所确定的"九州",更得到了关于星空分野的星占学神圣意义的支持,变成了名副其实的"神州"(图 3-5)。

乍一看,镌刻于同一块石碑上(在其背面)的《禹迹图》(1136,图 3-6)与《华夷图》很不同。曾被李约瑟(Joseph Needham)等人誉为"在欧洲根本没有任何一种地图可以与之相比"[2] 的《禹迹图》,并没有强调大禹划定的"九州"的具体疆域,而是详细描绘了后者那纵横交错的水系。它的另一个突出特点,在于细密

[1] 邱靖嘉:《山川定界:传统天文分野说地理系统之革新》,载《中华文史论丛》2016 年第 3 期,第 35—59 页。
[2] 参见李约瑟:《中国科学技术史》第 5 卷《地学》,第 1 分册,科学出版社,1976 年,第 135 页。

图 3-5 《昊天成象图》，1522—1566

的方格之中，画出了远较《华夷图》精确的海岸线。学者们普遍承认，这是因为该图采取了以"每方折以百里"的比例尺而"计里画方"的结果；这种 12 世纪的科学绘图方法，"大大超过西方制图学"（李约瑟），"甚至比希腊人所绘的最好地图都好"（Edward Heedwood）[1]。这一点还可见于它较之《华夷图》细致地画出了山东半岛外凸的轮廓，以及杭州湾内陷的海湾（图 3-6）。这两个部分的图形令人想起约早其二十年绘制的北宋《九域守令图》（图 3-7）中相同部位的图形，意味着它们应该属于同一种地图制作传统（尽管后者并不画方）。[2] 尽管如此，《禹迹图》仍与《华夷图》一起，镶嵌在同时代共享的一种意义系统之中。

首先，在图 3-6、图 3-7 中，中国的图形仍然与《华夷图》相似，呈现出一种

[1] 参见李约瑟：《中国科学技术史》第 5 卷《地学》，第 1 分册，第 135 页。但中国学者成一农近年指出了《禹迹图》的"非科学"和"不精确"特性。参见成一农：《"非科学"的中国传统舆图：中国传统舆图绘制研究》。

[2] 宋人精确地描绘局部地形的能力，应该首先归结为某种实际需要，例如与其北或西部强邻辽和西夏进行边境勘定。沈括就曾奉命出使，凭旧图籍与契丹折冲，据理争疆土。参见王庸：《中国地图史纲》，生活·读书·新知三联书店，1958 年，第 57 页；潘晟：《宋代地理学的观念、体系与知识兴趣》，北京大学城市与环境学院博士论文，2008 年，第 164—175 页。

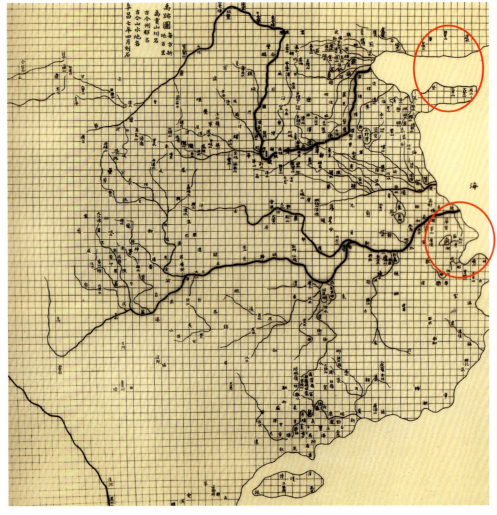

图 3-6 《禹迹图》,1136

近乎方形的矩形形状;其次,中国与中国之外("华"与"夷")仍被表现为一种典型的有形与无形关系;最后,图 3-6 中的"计里画方"方式尽管并不常见(《禹迹图》是现存的第一例),却是典型的中国传统宇宙观念的体现。从小处而言,它与古代空间方位"四方""八位""九宫"同源;从大处着眼,它就是"天圆地方"中的"地方"和传统中国所在的"九州"。[1] 有意思的是,"计里画方"的方式可以进一步将中国与外部世界的关系,转化为有限与无限的关系——中国尽管重要,却不是世界的全部;外部世界尽管粗略,却是真实存在的,而且是可及的。这里存在着一种类似于画家王希孟《千里江山图》的手卷横向展开的方式:相对于中国世界的精确

[1] 参见李零:《中国古代地理的大视野》,收于《我们的中国》第 4 册《思想地图》,生活·读书·新知三联书店,2016 年,第 7—21 页。

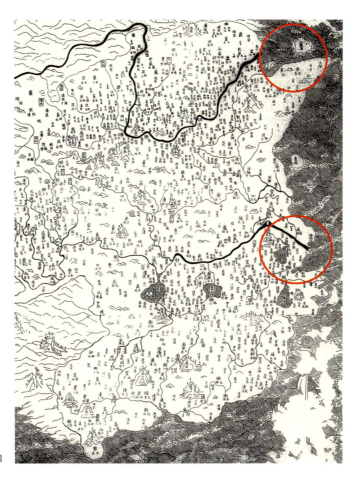

图3-7 《九域守令图》,1121

与可测量而言,外部世界并非子虚乌有,而只是有待于精确和测量而已。这种构图方式暗示了一种世界观的存在,为后世中国地图与更加宏阔的外部世界的连接与拼合,做了很好的铺垫。

那么,为什么在同时代地图中,山东半岛有时会被画成略向下倾斜的圆形?在已经出现了从《禹迹图》经《九域守令图》再到《地理图》(图3-8)这一"越来越接近实际"的山东半岛形状的前提下,为什么会出现这种"奇怪"的形状(图3-9)?这令很多学者困惑。周运中敏锐地指出了它与其前后的地图,如宋咸淳明州《地理图》和《杨子器跋舆地图》(1526年前),以及明《大明混一图》(1389)、《广舆图》(1541年出版,源自元朱思本《舆地图》)等的相似关系。[1] 但他并没有对上述困惑给出任何解答。

[1] 周运中:《〈大明混一图〉中国部分来源试析》,收于刘迎胜主编、杨晓春副主编:《〈大明混一图〉与〈混一疆理图〉研究》,凤凰出版社,2010年,第105—109页。

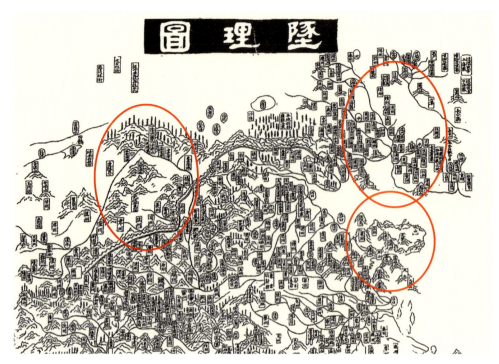

图 3-8 宋咸淳明州《地理图》，1190 年前

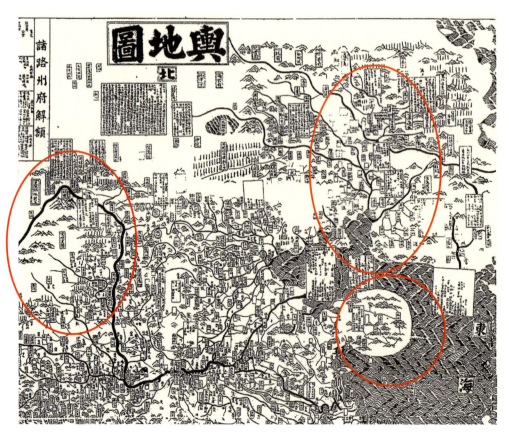

图 3-9 《舆地图》，1266

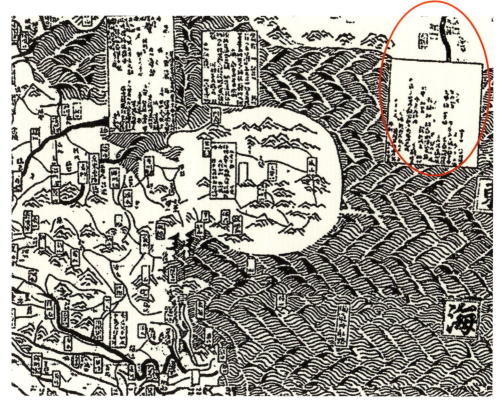

图 3-10 《舆地图》局部

笔者认为,从黄河的形状及其"东流"和"北流"两个入海口、辽东半岛的轮廓与河流走向等细节的高度重合来看,图 3-8 和图 3-9 无疑存在着直接的承继关系,或者至少可以追溯到一个共同的图源。因此,从图 3-8 到图 3-9 山东半岛图形发生的明显变化(从不规则形到圆形),应该是图形绘制过程中的内部原因所致。仔细观察可知,《舆地图》的附注文字题识在一个背景框架内,而此框架恰好打破了下面的景物绘制(图 3-10);同样的事情也发生在山东半岛的绘制中——那个看上去像是圆形的形状,实际上并非半岛的轮廓线,而仅仅是起衬托作用的背景框架而已。如果顺着图 3-10 中山东半岛的山峦起伏而画线,那么我们得到的图像,就将十分接近咸淳明州《地理图》中山东半岛的不规则图形。这样一来,图 3-11 中那个圆形的山东半岛,无疑是某位未知的图形作者在承继图 3-10 的过程中,把背景框架误识释为山东半岛的实际轮廓,再进一步将错就错的结果,明显处在图 3-10 所肇始的图形变异与生成的自主性逻辑的延长线上。当然,正如周运中所说,其间存在着经由朱思本《舆地图》—罗洪先《广舆图》的中介环节。

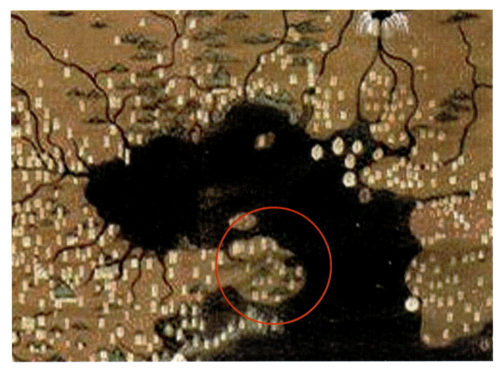

图 3-11 《大明混一图》局部：山东半岛

二、一个牛头形世界：《大明混一图》与《混一疆理历代国都之图》

《大明混一图》为绢质彩绘，纵 347 厘米，横 453 厘米，现藏中国第一历史档案馆（图 3-12）。该图是中国现存年代最早、尺幅最大的彩绘世界地图。汪前进、胡启松、刘若芳等根据图上政区地名情况判断，该图绘制于明洪武二十二年，即 1389 年。[1] 图 3-11 中的山东半岛正源出这幅巨大的《大明混一图》，是其中一个很小的局部；学者已经充分证明了《大明混一图》主体部分与此前地图的种种关系。[2] 但此图的左右两侧，则显示了其他所有已知中国地图前所未有的新内容。

也就是说，迥异于此前中国的世界地图，《大明混一图》并不满足于只用名

[1] 汪前进、胡启松、刘若芳：《绢本彩绘大明混一图研究》，收于曹婉如、郑锡煌等编：《中国古代地图集·明代》，文物出版社，1994 年，第 51 页。
[2] 周运中：《〈大明混一图〉中国部分来源试析》，收于刘迎胜主编、杨晓春副主编：《〈大明混一图〉与〈混一疆理图〉研究》，第 100—119 页。

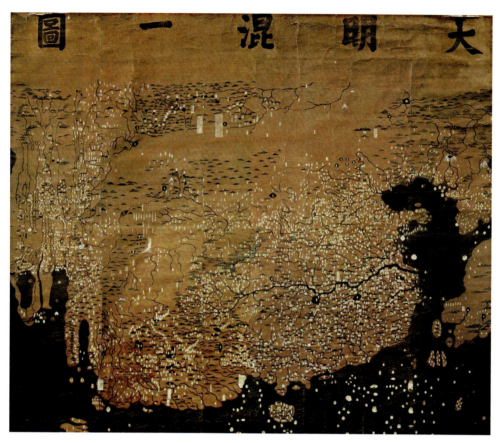

图 3-12 《大明混一图》，1389

字象征性地暗示中国的外部世界的传统举措，而是第一次试图真实地展现中国周边国家和地区的具体形状。右边，除了我们熟悉的朝鲜半岛与山东半岛遥相对望之外，在中国海岸线的对面，我们第一次看到一个巨大的日本诸岛轮廓。更令人惊异的是在左边，首先可以辨认出一个长条形的半岛（印度）；在印度西北部，则是尖端朝东，形似一只脚的阿拉伯半岛；在阿拉伯半岛的西侧，是尖端朝南的三角形的非洲大陆（中间有一个巨大的湖泊）；从非洲往北，则是未被明确表现为水域的一个狭长的空间（实际是地中海）；中间的两道细长的骨状物，则明显是地中海上的两个著名的半岛（尽管被表现得像孤立的岛屿），即亚平宁半岛（意大利）和巴尔干暨伯罗奔尼撒半岛（希腊）（图 3-13）。换句话说，地图左侧部分表现的恰恰是包括印度、非洲和欧洲在内的欧亚大陆的另一端；它们与欧亚大陆的这一端——巨大的朝鲜和日本一起，把中央那个近似方形的明代中国围合起来，形成一种左中右三元并置的结构。

使这一三元结构呈现出更加鲜明之外形的，要数稍晚绘制的另一幅著名的

图 3-13 《大明混一图》局部：欧洲与非洲

东亚世界地图——《混一疆理历代国都之图》(1402，图 3-14)[1]。在该图右侧（图 3-15），朝鲜与日本均被完整地描绘出来——朝鲜地形的巨大、翔实和精确，以及日本地形的相对缩小和左右错置，暴露了图形作者的朝鲜身份；而在该图左侧，与之平衡的是一个更为清晰的西部世界：印度洋、非洲和地中海世界（图 3-16）。其中，印度次大陆消失不见，这使得印度洋更为深邃和开阔，也使阿拉伯半岛和非洲较之《大明混一图》中的面积更大；相应地，地中海、黑海和里海得到了相对准确的表现；北非、西班牙、法国都在自己的位置上；尤其是意大利和希腊，除了依然被表现为岛屿之外，其形状较之以往，更容易辨认。这个包括欧亚非大陆在内的三元结构，从图形上看，已非常接近于一个牛头形世界。

这个牛头形世界是如何形成的？两幅地图标题中共同的"混一"二字提供了寻找答案的线索。尽管《宋史》卷二百零四《艺文志三》中已有"混一图一卷"的记载，但我们对宋代"混一图"的形式与内容仍一无所知。正如李孝聪所说："从上述海外所藏'混一图'来看，几乎所有的'混一图'都出自中国元朝的舆图，而摹写的时间已经晚至明朝初

[1] 本章引用的该图是收藏于日本龙谷大学图书馆的版本，1470 年左右摹绘。该图现存七种摹本，除龙谷大学本之外，还有岛原市本光寺本、熊本市本妙寺本、天理大学图书馆本、东京宫内厅书绫部本、杉山正明教授本和京都妙心寺麟祥院本。参见李孝聪：《传世 15—17 世纪绘制的中文世界地图之蠡测》，收于刘迎胜主编、杨晓春副主编：《〈大明混一图〉与〈混一疆理图〉研究》，第 165—167 页。

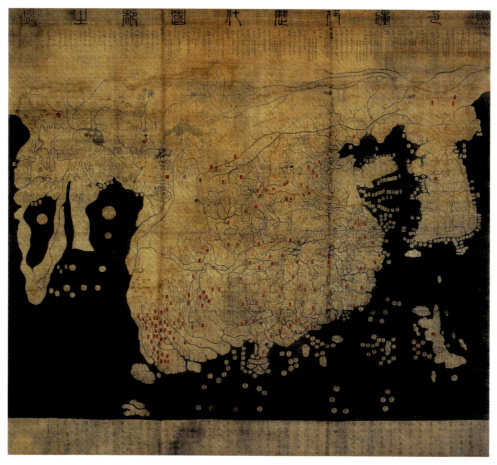

图 3-14 《混一疆理历代国都之图》，1402

年，不会是明朝人的第一手资料；又在郑和下西洋之前，也绝不会是取自郑和航海所得到的信息。"[1]《大明混一图》和《混一疆理历代国都之图》，正是这样的"出自元朝"的"混一图"（图 3-17）。

对于"混一图"，人们似乎更关注疆域的合并和统一，但同时不可忽视图形的整合之意。

《混一疆理历代国都之图》中朝鲜权臣权近的跋文披露了个中奥秘：

> 天下至广也，内自中邦，外薄四海，不知其几千万里也。约而图之于数尺之幅，其致详难矣。故为图者皆率略。惟吴门李泽民《声教广被图》，颇为详备；而历代帝王国都沿革，则天台僧清浚《混一疆理图》备

[1] 李孝聪：《传世 15—17 世纪绘制的中文世界地图之蠡测》，收于刘迎胜主编、杨晓春副主编：《〈大明混一图〉与〈混一疆理图〉研究》，第 168 页。

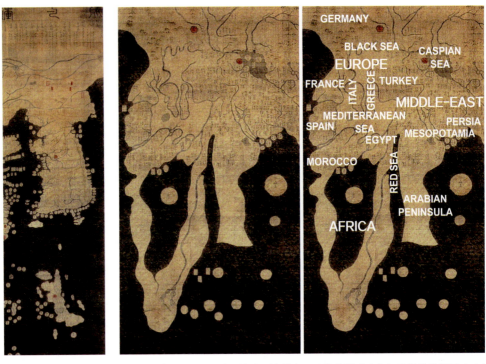

图 3-15 《混一疆理历代国都之图》局部：朝鲜与日本　　图 3-16 《混一疆理历代国都之图》局部：西部世界（左）与西部世界诸国（右）

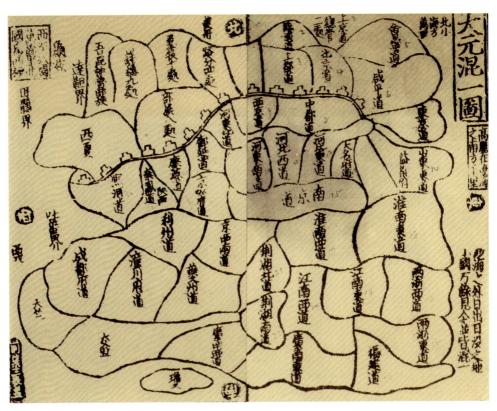

图 3-17 《大元混一图》，约 1270—1330

载焉。建文四年夏，左政丞上洛金公（即金士衡），右政丞丹阳李公（即李茂）燮理之暇，参究是图，命检校李荟，更加详校，合为一图。其辽水以东，及本国之图，泽民之图，亦多缺略。今特增广本国地图，而附以日本，勒成新图。井然可观，诚可不出户而知天下也。

所谓"勒成新图"，就是在各种旧图基础上重新拼合成新图。具而言之，《混一疆理历代国都之图》的成图＝李泽民《声教广被图》＋清浚《混一疆理图》＋朝鲜本国地图＋日本地图。后两部分地图的添加，我们已经于图3-15中披卷可见。清浚的《混一疆理图》之概貌，可见于叶盛《水东日记》所收之《广轮疆里图》（图3-18），从中可知清浚之图并无涉及域外的内容。唯一无缘得见的，只有内容"颇为详备"的李泽民《声教广被图》。元末明初乌斯道《刻舆地图自序》即提到，"李图增加虽广而繁碎，疆界不分而混淆"[1]，暗示李泽民的地图涉及极为广阔的世界，其疆域之间没有明显的边界，以致不同区域"混淆"（"混一"的负面表述）在一起，难以区分。这意味着二图中的异域内容只能来自李泽民。而李泽民所在的元代，恰恰是中国历史上对外交流最为频繁的时期。以四大汗国为标志的大蒙古国的疆域横亘欧亚大陆，以蒙古骑士、各国战俘、工匠、商人和传教士为代表的各色人等（"色目"人概念的起源），把壁垒森严的中世纪欧洲、中亚、南亚和东亚连接成一个整体，同时也对拼合更大的世界地图提出了要求。时任元秘书监事的色目人扎马鲁丁（一说扎马剌丁，波斯人）在一项奏折中，恰好提到了这样一项时代任务：

> 一奏，在先汉儿田地些小有来，那地理的文字册子四五十册有来。如今日头出来处，日头没处，都是咱每的。有的图子有也者，那远的，他每怎生般理会的，回回图子我根底有，都总做一个图子呵。怎生？[2]

"日头出来处"和"日头没处"涉及欧亚大陆疆域和土地的统合，"汉儿"的"文字册子"和"回回图子"则涉及当时其所在世界在地图上的拼合为一（"都总做一个图子"）。具体来说，这样的"混一图"中汉地和中原地区的绘制，应该依据的是原先的汉式舆图；而在中原以西的西域、中亚、西亚，乃至非洲与欧洲的绘制，

[1] 参见杨晓春：《〈混一疆理历代国都之图〉相关诸图间的关系》，收于刘迎胜主编、杨晓春副主编：《〈大明混一图〉与〈混一疆理图〉研究》，第79页。
[2] 王士点、商企翁编次，高荣盛点校：《秘书监志》卷四，浙江古籍出版社，1992年，第72—76页。

图 3-18 《广轮疆理图》，1360

则无疑参照了当时的伊斯兰舆图（"回回图子"），进而将两者缀合拼接[1]。

无独有偶，在文献中确可以找到同时代"回回图子"的蛛丝马迹。《元史·天文志》和《秘书监志》提到同一位扎马鲁丁为元廷建造的七件回回天文仪器，其中有一件叫"苦来亦阿儿子"，还原为波斯文即"kura-i arz"，现代汉译为"地球仪"，《元史·天文志》译作"地理志"：

> 其制以木为圆球，七分为水，其色绿；三分为土地，其色白。画江河湖海脉络贯串于其中。画作小方井，以计幅圆之广袤，道里之远近。[2]

这件"地球仪"描绘了当时伊斯兰世界所知的全部"地球"疆域，包括大海与陆地的比例关系（"七分为水""三分为土地"）。其中陆地的情形，可见于李约瑟《中国科学技术史》第5卷《地学》中提到的纳速剌丁·吐西（Nasir al-Din al-Tusi）

[1] 参见李孝聪：《传世15—17世纪绘制的中文世界地图之蠡测》，收于刘迎胜主编、杨晓春副主编：《〈大明混一图〉与〈混一疆理图〉研究》，第173页。

[2] 宋濂等：《元史》卷四十八《天文志》，中华书局，1976年，第999页。

于 1331 年绘制的圆形世界地图（参见第四章图 4-1）：该图把当时已知的陆地——非洲、欧洲和亚洲大陆描绘成一个漂浮在大海上的连绵的整体。应该说，正是这类伊斯兰舆图的相关图形，为李泽民的牛头形世界提供了一个独特的牛耳——他那世界地图的西方部分。

那么，这类伊斯兰舆图又据何为本呢？

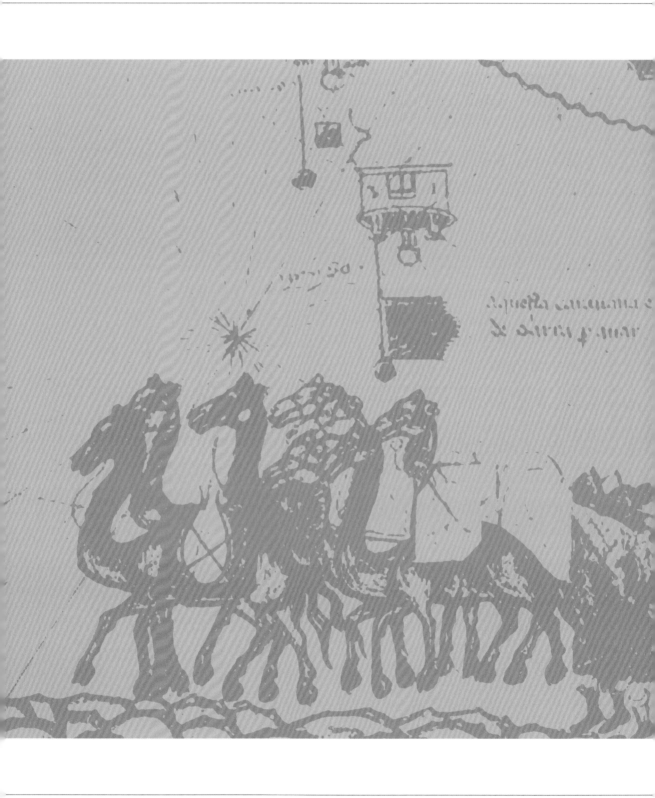

第四章

图形作为知识：
六幅西方地图的
跨文化旅行

一、完满无缺的圆形：《伊德里西地图》《T-O图》和《托勒密世界地图》

14世纪纳速剌丁·吐西世界地图的原型，可以追溯到12世纪的《伊德里西地图》（Al-Idrisi's World Map，1154，图4-1，此图是原图约1553年的摹本，现藏于牛津大学博德利图书馆［Bodleian Library］）。伊德里西（al-Sharīf al-Idrīsī）来自穆斯林统治的西班牙科尔多瓦，约于1138年受西西里国王罗杰二世（Roger Ⅱ of Sicily，1096—1154）邀约，来到巴勒莫为国王服务。他最著名的业绩是为罗杰二世绘制了一套包括70幅地域地图和一幅世界总图在内的世界地图册，取名为《渴望周游世界者的娱乐》（Kitab nuzhat al-mushtaq fi'khtiraq al-'afaq），于1154年国王去世之前完成。该图标志着"希腊、拉丁、阿拉伯学术三大地中海传统"在同一部书和同一幅图中的"汇集"[1]，代表着12世纪世界地图绘制的高峰。

我们可以很容易地辨认出二者之间的亲缘关系。同样的圆形构图（图4-1、图4-2）中，地中海、黑海、里海和贝加尔湖，以及印度洋和太平洋（南海）等水面，欧洲、非洲、阿拉伯半岛和亚洲等陆地的形状，都可以一一对应起来；北欧部分波罗的海两侧两个左右顾盼的半岛（疑为日德兰半岛和芬兰），甚至也得到清晰的勾勒。仅有的两处不同，一个是图4-1的非洲大陆较小，其端头只是轻微地朝东，从而区别于图4-2的非洲大陆，后者呈月牙状，朝东大幅弯曲；另一个是前者的地中海中没有画出意大利和希腊两个半岛，这一点也可通过图4-1作为草图的性质见出；也就是说，前者将位于两个半岛之间的亚得里亚海省略掉了，将二者处理成一个整体，成为欧洲大陆上一个略显突出的部分。

《伊德里西地图》与传统伊斯兰舆图一样，体现出鲜明的"宗教寰宇观"[2]。它把世界处理为一个完满的圆形，把世界的中心放在阿拉伯半岛的圣城麦加上，并以南为上（因为对于大部分伊斯兰国家而言，

图4-1 《纳速剌丁·吐西世界地图》，1331

[1] 杰里·布罗顿：《十二幅地图中的世界史》，林盛译，浙江人民出版社，2016年，第48页。
[2] "宗教寰宇观"，李约瑟语。参见李约瑟：《中国科学技术史》第5卷《地学》，第1分册，科学出版社，1976年，第74—88页。

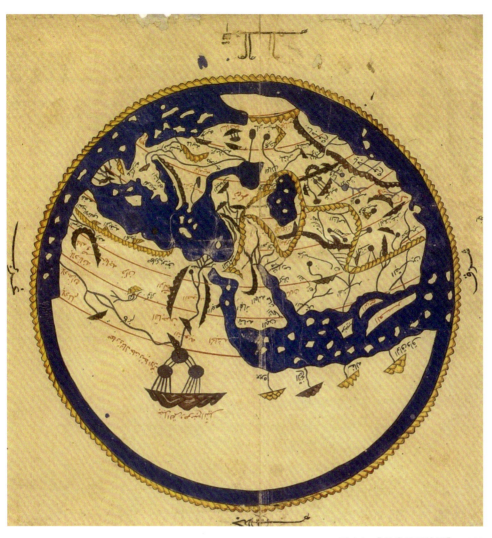

图4-2 《伊德里西地图》，1154

麦加位于它们的南面）。但它的地理观念和绘制法，则更多地受到了希腊观念，尤其是托勒密世界地图的影响。例如它把可居世界分成七个气候带，采用经纬线（尽管是在区域地图上），描绘包括欧亚非、东西方在内的广阔世界，等等。与之相比，同时代的欧洲则正陷于黑暗的中世纪，流行的仅是内容抽象、形式简陋的"宗教寰宇图"，即"T-O图"。

所谓"T-O图"，是指欧洲8—15世纪流行的一种世界地图（mappa mundi），源自拉丁文Orbis Terrarum（地球）的首字母O和T，其形状亦为字母T和O的套合。图4-3就是最原始、最典型的一类，原型可以追溯至8世纪的地图。字母O代表世界，T代表将欧、亚、非三洲分隔开的水域。将欧洲与非洲分开的是地中海，将欧洲与亚洲分开的是顿河；而尼罗河则将非洲与亚洲分开。亚洲位居欧洲和非洲的

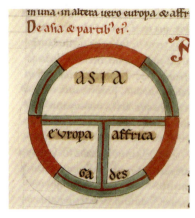

图 4-3 《T-O 图》，约 1200

上方，代表太阳升起的东方，世界的中心是位于圆心的圣地耶路撒冷，东方的最上方则是传说中的伊甸园。除了三大洲的具体位置之外，这种地图与真实的世界几乎毫无干系，但其基本骨架具现在中世纪的每一幅"T-O 图"中，即使内容丰富、令人眼花缭乱，一如英国 14 世纪初著名的《赫里福德地图》（图 4-4）者也不例外。我们在图中可以很轻易地

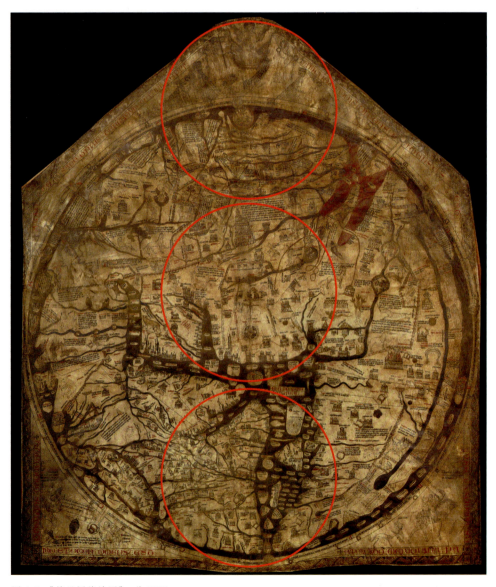

图 4-4 《赫里福德地图》，约 1300

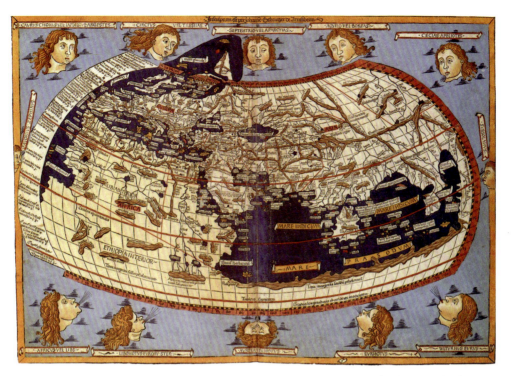

图 4-5 《托勒密世界地图》,1486

发现,一条从最上方的"最后的审判"和"伊甸乐园"图像,经中央的圣城耶路撒冷,再到图底之世界尽头的垂直轴线,贯穿地图始终,叙述着图像庄严的宗教主题。

现存最早的《托勒密世界地图》只能追溯到 14 世纪晚期的拜占庭。我们已经无从得知,希腊人托勒密(Claudius Ptolemy)于 150 年书写的《地理学指南》是否配有地图;如果有,最初的地图看上去与 15 世纪复原的《托勒密世界地图》是相像,还是截然不同?但任何人都能直观感受到,从中世纪的"T-O 图"(图 4-3)到文艺复兴时期的《托勒密世界地图》(图 4-5),存在多大的距离。而这一距离的跨越,首先应该归功于中世纪的伊斯兰舆图绘制者对早期《托勒密世界地图》的研究和改进。换句话说,尽管文艺复兴时期的《托勒密世界地图》在内容上复原自 2 世纪托勒密的《地理学指南》,但在形式上,它却大大得益于中世纪的伊斯兰舆图(如《伊德里西地图》),在一定程度上亦可谓是后者的产物。

首先,如果托勒密《地理学指南》原初有图,那么就应该把现存受托勒密影响而绘制的相关伊斯兰世界地图(如《伊德里西地图》),看作是最早的一批《托勒密世界地图》的仿制品;如果无图,那伊斯兰世界地图就是最早的一批图像化的《托勒密世界地图》。

图 4-6 《伊德里西地图》局部：意大利与希腊

图 4-7 拜占庭《托勒密世界地图》局部：意大利与希腊

图 4-8 《托勒密世界地图》局部：意大利与希腊

其次，伊斯兰世界比欧洲人至少提前 150 年了解《地理学指南》并绘制相关地图的事实，也使欧洲人在复原《托勒密世界地图》时有机会挪用和借鉴伊斯兰舆图的视角。例如，在意大利和希腊的绘制上，图 4-6、图 4-7 和图 4-8 显然属于同一个家族，一脉相承：后者（图 4-7、图 4-8）以前者（图 4-6）为基础并校正和补充前者（如增加了前者中没有的科西嘉岛），较前者更为准确（如拉长了意大利靴子状的尖端）。

更有意思的是，这一时期前后中国（和朝鲜）舆图中的相关部分，亦可纳入与伊斯兰和欧洲舆图相同的图形家族之中。如《大明混一图》和《混一疆理历代国都之图》中西侧的意大利半岛（图 4-9、图 4-10），看上去正是那个在摹写过程中失却了靴尖的靴身（状如一个肘子）；而旁边的希腊之所以像一根细长的骨头，而且孤立在海中变成了岛屿，完全可能是因为摹写者对伊斯兰原图中巴尔干半岛上的那道山脉（图 4-6）产生了误读，把它当成了河流或海洋的一部分而加以解读的结果。

图 4-10 《混一疆理历代国都之图》局部：意大利与巴尔干半岛

图 4-11 《混一疆理历代国都之图》局部：非洲南端

图 4-12 伊斯兰地图位移示意图

图 4-9 《大明混一图》局部：意大利与巴尔干半岛

甚至于中国和朝鲜地图中非洲大陆朝南（图 4-11）的问题，也可以得到图形学或艺术史方面的解释。把非洲南端表现为朝东，是同时期伊斯兰地图的普遍做法；上述《大明混一图》和《混一疆理历代国都之图》把非洲大陆表现为朝南，确乎是人类历史上的破天荒之举。大部分中国学者倾向于将此看作中国绘图者的伟大成就或者"先知先觉"[1]，但实际上，这极可能是图形与方位因素变异而导致的偶然结果。

前文提到，元代已有引进"回回图子"和制作地球仪（"苦来亦阿儿子"）的实践。而在将上述伊斯兰舆图与中国本土地图混合为一时，必然发生图像因素的调整、改易和取舍。以图 4-12 为例，为了能够适应本土读者观看的需要，伊斯兰舆图中原有的方位被调整为以中国为中心的视角。在这一位移过程中，原先朝东的非洲大陆的尖端，呈现出朝南的态势；而中国部分被放大和中心化，也会导致西方和非洲部分缩小，其具体方位变得微不足道，正如我们在《大明混一图》和《混一疆理历代国都之图》中发现的那样。

最后，尽管与《伊德里西地图》和《T-O 图》相比，文艺复兴时期的《托勒密世界地图》并非真正的宗教寰宇图，其图形亦因采取类似地球仪的投影法而略呈椭圆形（图 4-5），但事实上这种地图与宗教寰宇图相似，在很多方面因为执念于表现

[1] 张文：《了解非洲谁占先？——〈大明混一图〉在南非引起轰动》，载《地图》2003 年第 3 期。陈佳荣、钱江、张广达合编：《历代中外行纪》，上海辞书出版社，2008 年，第 695—698 页。朱鉴秋、陈佳荣、钱江、谭广濂编著：《中外交通古地图集》，中西书局，2017 年，第 63 页。

某种理想完满的世界图景而尽显封闭和狭隘。最明显的一个事例是15世纪的《托勒密地图》中,印度洋仍像托勒密原书中所描述的那样,被显现为一个犹如地中海那样的内海;非洲大陆则与一个"未知的大陆"(Terra Incognita)连接在一起。故从理论上说,从非洲东部的埃塞俄比亚一直往东,是可以通往中国(Sinae)的。[1] 这种荒谬的地理理论不仅与当时的地理大发现背道而驰,也远远落后于几百年前的伊斯兰舆图,以及在这一方面深受伊斯兰舆图影响的中国与朝鲜地图。

因此,这样的"完满无缺"必须被打破。

二、通向伊甸园的道路:《加泰罗尼亚地图》与《弗拉·毛罗地图》

《加泰罗尼亚地图》(Atles Català,1375,图4-13)是中世纪欧洲第一幅真正的世界地图,其作者是西班牙马略卡岛上的犹太制图家亚伯拉罕·克莱斯克斯(Abraham Cresques),描绘了从大西洋诸岛一直到中国的全部已知世界。这幅地图是作为法国国王查理五世(Charles V)送给其继承人查理六世的一件礼物而被订制的,现藏于法国国家图书馆。地图的主体绘制在四张对开的羊皮纸上,后被装订于四块65厘米×50厘米的木板之上。《加泰罗尼亚地图》的重要意义,并非仅限于它是中世纪的首幅世界地图,也不仅因为它有着极为丰富和精美的图像,而是因为它还标志着中世纪欧洲制图史上的一个里程碑,被学者誉为"一次真正的认识论革命"[2]。在曼斯缪·奎尼(Massimo Quaini)和米歇尔·卡斯特诺威(Michele Castelnovi)看来,这种"认识论革命"之内涵,在于它"拒斥了'T-O'世界地图、耶路撒冷的中心位置和居住区的传统形状"[3]——确乎如此,但又不限于如此;在笔者看来,更重要的因素,在于它所创始的独特的方向感,以及观看地图的独特方式。

一般认为,《加泰罗尼亚地图》的特色是把中世纪图式化的"世界地图"(mappa mundi),与同时代方兴未艾的"波特兰海图"(the Portolan Chart)融合在一起。所谓"波特兰海图",是指船员在地中海借助罗盘导航时使用的海图。现存最早的

[1] 托勒密写道:"秦尼人的海湾居住以食鱼为生的埃塞俄比亚人。"参见戈岱司编:《希腊拉丁作家远东文献辑录》、耿昇译,中华书局,1987年,第44页。
[2] 曼斯缪·奎尼、米歇尔·卡斯特诺威:《天朝大国的景象——西方地图中的中国》,安金辉、苏卫国译,汪前进校,华东师范大学出版社,2015年,第118页。
[3] 同上。

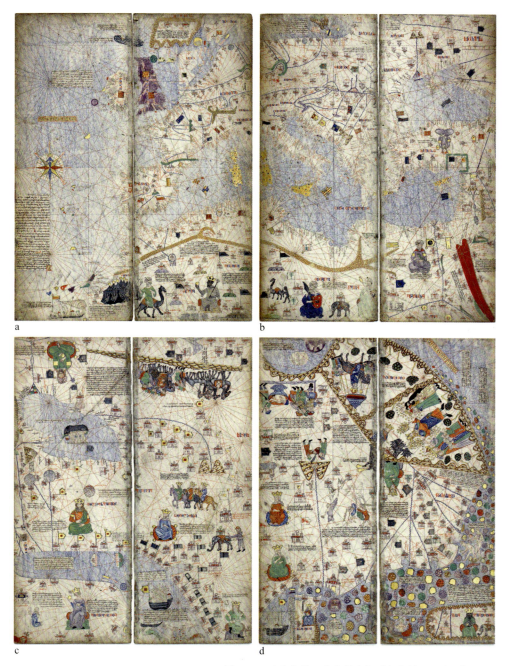

图 4-13　亚伯拉罕·克莱斯克斯《加泰罗尼亚地图》
a. 西地中海部分　　　b. 东地中海部分
c. 红海和欧亚大陆部分　　d. 亚洲和中国海部分

"波特兰海图"可以追溯到 13 世纪末。海图以"指南玫瑰"（windrose）为中心伸出 32 条航线，在其中的 16 条线的中心点再放置其他的"指南玫瑰"；在每个"指南玫瑰"再伸出 32 条航线，由此实现海图的扩展。而在"指南玫瑰"上，每条航线之间都是等角，即 11.25 度。"波特兰"一词源自意大利语"porto"，意为"港口"；

"波特兰海图"正是从航海者移动的视角出发来制作的，故海图中密密麻麻地标注着海港的名字。乍一看，这些垂直悬挂在海岸线上的名字，并不方便人阅读，但是当人们顺着海岸线，以海上航行者的视角看时，这些悬挂着的名字就会一一映入眼帘，变得清晰可辨。《加泰罗尼亚地图》把地中海的海岸线画得十分精确，海岸线上缀满了无数地名。

鉴于"波特兰海图"使用航海罗盘（指南针），而罗盘永远指着磁极所向的北方，故传统"T-O"图被淘汰的理由也就不言而喻了：因为它所指向的东方（伊甸园）除了具有宗教价值观上的意义之外，不具备任何实用意义。使用航海罗盘的结果，便是一种流动的、积极进取的、探索未知的新世界观的建立，由此也导致"波特兰海图"相应地具有一种横向而非垂直展开的视野。这种视野与同时期在中国使用的海图（如著名的《郑和航海图》）如出一辙，其原因在于它们都使用了航海罗盘（尽管中国罗盘是 24 个方位）。鉴于欧洲使用的罗盘归根结底是从中国（经伊斯兰世界）引进的，"波特兰海图"所蕴含的世界观亦然，它与我们前文所论的王希孟《千里江山图》所蕴含的世界观异曲同工。

然而，《加泰罗尼亚地图》并非单纯的"波特兰海图"；作为法兰西国王为自己的继承人订制的礼物，《加泰罗尼亚地图》与其说具有实用功能，毋宁说更具有文化和政治上的象征含义。尤其是，《加泰罗尼亚地图》根据《马可·波罗行记》，为当时欧洲最强大的国王展现了当时欧洲人所能知道的全部世界：地图东端的东方，无疑是其中最富庶、最瑰丽、最神奇的部分。

具体而言，《加泰罗尼亚地图》在既定的"波特兰海图"的视角之外，还为其赞助人提供了一种崭新的观看方式。首先，当四幅（共八条）主图平列在一起，形成一个 2 米×0.65 米的长条形空间时，一种环绕着这一空间进行巡视的观看方式就诞生了。实际上，地图中的文字（除了港口之外）和图像，都是正对着观看者的视线而展开并变化的；换言之，地图中的大部分"世界"，是为这位观看者而存在的。其次，地图为这位观看者准备了明确的观看对象，即从非洲一直延续到中国的旅途中一切奇异的人、物品、动物和景观（包括游牧民族、忽必烈汗、示巴女王、蒙古王子、塞壬、商队、帐篷、骆驼、大象、城市等）。有意思的是，这些奇异的景观只分布于非欧洲的非洲、亚洲部分，这种视觉布置绝非无意，而是旨在满足地图的观看者——欧洲君主这一隐形的观察主体的需求（其投射到欧洲之外的世界的目光，充满了欲望、想象和无限的艳羡）。最后，这些奇异景物之间存在着某种明显的叙事逻辑。例如，从非洲西端出发的画面呈现了一个骑骆驼的人物由西向东进发（图 4-14）；这种方向感进一步被画面北部一支沿相同方向朝大

图 4-14 《加泰罗尼亚地图》局部：非洲西端骑骆驼者向东行走

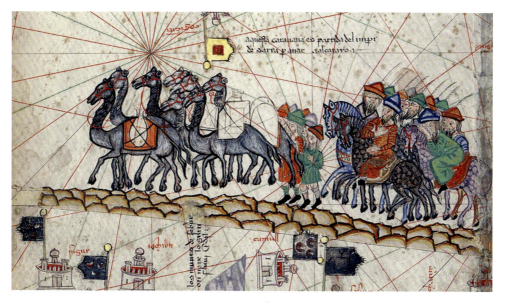

图 4-15 《加泰罗尼亚地图》局部：欧亚大陆商队向东行走

都进发的商队（所谓"马可·波罗商队"）所强调（图 4-15）；而画面东端，则是海面上无数色彩斑斓的宝石（代表马可·波罗提及的秦海［南海］上的 7459 个岛屿）所环绕的中国（Catayo，当时欧洲人称中国为契丹），包括首都大都（Chanbalech）在内的 29 个城市，以及端坐着的忽必烈汗，暗示着画面的东端（东方），是整个画面图像叙事的终端（图 4-16）。因而，学者们前面所提到的《加泰罗尼亚地图》带来的"认识论革命"，无疑应该加上这样一条：一个取代了虚幻的伊甸园的真正的东方，正在太阳升起之处，如宝石般熠熠闪耀，吸引着西方人的目光。

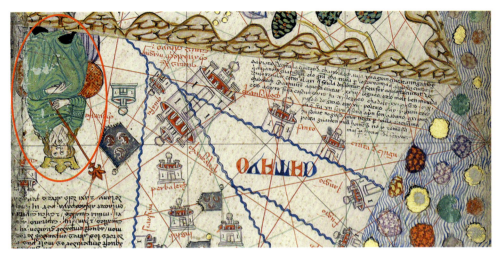

图 4-16 《加泰罗尼亚地图》局部：契丹和忽必烈汗

不到一个世纪的时间，这样一个东方第一次变得触手可及。1459 年，威尼斯人弗拉·毛罗（Fra Mauro，意为"毛罗修士"）为葡萄牙国王阿方索五世（Alfonso V，1432—1481）完成了一幅巨大的圆形世界地图（239 厘米 ×229 厘米，图 4-17）。这位阿方索在史上素以"非洲人"（O Africano）著称，因为他既是他的叔叔"航海者恩里克王子"事业的有力支持者，也是北非的征服者，为葡萄牙乃至欧洲的大航海事业做出过重要贡献。大航海事业以约 30 年后的 1488 年迪亚士（Bartolomeu Dias）率队绕过好望角，1492 年哥伦布（Cristoforo Colombo）往西航行发现美洲，以及 1498 年达·伽马（Vasco da Gama）绕过非洲到达印度为重要的时间节点，标志着欧洲人主导的历时两个世纪的地理大发现时代的到来。而弗拉·毛罗绘制的这幅世界地图，则以其蕴含的跨文化信息和独特的视觉表达，极有可能为促成这一时代的到来，做出过隐秘的贡献。

首先引人关注的是地图的方位。与中世纪的《T-O 图》以东为上、晚近的"波特兰海图"以北为上均有所不同，《弗拉·毛罗地图》（以下简称《毛罗地图》）以南为上，这使它在外观上非常类似于伊斯兰舆图（参见图 4-2）；另外的一些细节，如非洲的南端朝东、印度洋呈开放状，与东部的大海（太平洋）连接在一起等，都显示它受伊斯兰舆图的强烈影响。

其次，它有关亚洲和东方的具体地理知识和内容，绝大部分来自马可·波罗、尼科洛·达·康蒂（Niccolò de'Conti，1385—1469），以及鄂多立克等亲历过东方的旅行家。如地图上第一次画出了马可·波罗提到的"西潘戈"（Ciampangu，即"日本国"）；提到大都旁边一座横跨"普里桑干河"（Polidanchin）、有狮子和石拱的美

图 4-17 《毛罗地图》，1459

丽石桥，显系马可·波罗笔下的卢沟桥[1]（图 4-18、图 4-19）；非洲南端迪布角附近，在两艘船旁边有这样的榜题（图 4-20）：

> 航行这一海域的大船或称"中国式帆船"有四桅，其数目可增减，有 40 至 60 个供商人使用的船舱。它只有一个舵，不使用指南针，因为有一个天文家独自站在船的高处手持牵星板发布航行命令。

其中，前一句信息也来自《马可·波罗行纪》第三卷第一章[2]；后一句则来自

[1]《马可·波罗行纪》作"Pulisangin"，冯承钧译本作"普里桑干"，均指"桑干河"；Yule-Codier 本释为波斯语"石桥"。《马可波罗行纪》，沙海昂注，冯承钧译，中华书局，2004 年，第 418—419 页。*The Travels of Marco Polo*, Vol.2, The Complete Yule-Cordier Edition, Dover Publications, Inc., 1993, p.5.

[2] 冯承钧译本作："应知其船舶用枞木制造，仅具一甲板。各有船房五六十所，商人皆处其中，颇觉宽敞。船各有一舵，而具四桅，偶亦别具二桅，可以竖倒随意。"《马可罗行纪》，沙海昂注，冯承钧译，第 619 页。另请参看 *The Travels of Marco Polo*, The Complete Yule-Cordier Edition, Vol.2, p.249.

图 4-18 《毛罗地图》局部：卢沟桥

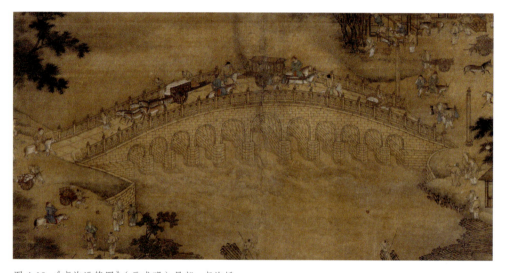

图 4-19 《卢沟运筏图》（元或明）局部：卢沟桥

1415—1439 年间在东方行商的威尼斯人尼科洛·达·康蒂的旅行回忆录，后收入人文主义者布拉乔利尼（Poggio Bracciolini）编辑的文集《论不同之福运》（De varietate fortunae，1447）[1]。而很多地名，则是根据鄂多立克《鄂多立克东游录》

[1] 尼科洛·达·康蒂的《威尼斯人尼科洛游记》写道："在印度航行的大部分船以南方的南极星为准。此处少见我们的北极星。它们不以针航行，而是以极星的高低为准航行。"参见《圣塔伦子爵地图集》，据 1849 年版本复印，阿姆斯特丹 1985 年版，第 45 页。转引自金国平、吴志良：《郑和下西洋葡萄牙史料之分析》，载《史学理论研究》2003 年第 3 期，第 53 页。

图 4-20 《毛罗地图》局部：两艘船之间的榜题

的版本来记录的。

以上所论多为前人述及。[1]下面提供笔者的几点观察。

第一，视觉整体性问题。与《加泰罗尼亚地图》内蕴的多重视角相比，《毛罗地图》最鲜明的特色，是它尺幅巨大的圆形构图，和以垂直方式放置而给予观众的那种视觉整体感。据笔者亲身体验，画面的中心基本上与正常身高者眼睛所在的位置接近，整个世界在观众面前一览无余地展开。而其中，很容易被以上为北的现代观者所忽视的一点是，中国与欧洲恰好处在最佳的观赏位置上，并恰好一左一右、一西一东，形成并肩而立的对位关系。与《加泰罗尼亚地图》相似，《毛罗地图》中最富庶繁华的地方，也被布置在亚洲，尤其是到处可见壮丽的宫阙和城市、美丽的石桥和帐篷的中国（Chataio，包括大都 [Canbalech]、杭州 [Chausay]、泉州 [Zaiton]），还有"黄金作顶"的"日本国"。而大都和卢沟桥所在的位置，正好和左下角的伊甸园处在同一条对角线上，暗示着现实的东方即最接近伊甸园的地方。地图还以一种纯粹的图形和视觉语言，展现出它所理解的欧、非、亚三洲之间的动力学关系（参见图 4-17）；处于右下方四分之一半圆中的欧洲，以斯堪的纳维亚半岛和欧洲大陆为主体，形成一种向上和向左旋转的态势；

[1] 如宫崎正胜：《航海图的世界史——海上道路改变历史》，朱悦玮译，中信出版社，2014 年，第 79—80 页；海野一郎：《地图的文化史》，王妙发译，新星出版社，2015 年，第 43 页；曼斯缪·奎尼、米歇尔·卡斯特诺威：《天朝大国的景象——西方地图中的中国》，安金辉、苏卫国译，汪前进校，第 83 页；金国平、吴志良：《郑和下西洋葡萄牙史料之分析》，载《史学理论研究》2003 年第 3 期，第 53 页。

这种态势过渡到右上部分四分之一半圆中体量更大、形如一瓣锐利扇叶的非洲大陆，似乎进一步得到了强化，进而形成向体量更硕大的亚洲大陆（更大的一瓣扇叶）运动的态势……在整体构图中，向亚洲和中国进发，正是欧洲的出发点和动力所在。

第二，相同类型的船。前面榜题中提到的"中国式帆船"，意大利原文作"çoncho"，人们更熟悉的表述是"junk"（英文）和"jonque"~（法文），日文则音译成"戎克船"。葡萄牙历史语言学家达尔加多（Sebastiao Rodolfo Dalgado）认为，该词的语源是汉语的"chuen"（"船"）。[1] 这种船即《马可·波罗行纪》中描写过的中国特有的、船舱分成40至60格的平底海船；一般外文词典（如《英汉大词典》）将"junk"（即意文"çoncho"）译作"中国式帆船"[2]，无疑是正确的。《毛罗地图》中至少存在四种不同的船，而"çoncho"即其中之一（图4-21）。从图像中，可以清晰地分辨出"中国式帆船"（çoncho）与其他三种船（阿拉伯、印度和欧洲式）之间的差别：它往往显得更大也更豪华；有三到四个桅杆；其船体部分有两层舷窗，

图 4-21 《毛罗地图》中的船只：中国式帆船、阿拉伯式帆船、欧洲式帆船与印度式帆船

[1] 参见金国平、吴志良：《郑和下西洋葡萄牙史料之分析》，载《史学理论研究》2003年第3期，第56页。中国学者张星烺提到，有"法国注释家谓'镇克'为中国人'船'字之讹音"，与此处达尔加多所见同。

[2] 唯不知所提之"法国注释家"为谁。参见张星烺编注：《中西交通史料汇编》第2册，"拔都他自印度来中国之旅行"条，中华书局，2003年，第613页。

为四类船中所仅见,似乎暗示着榜题中提到的众多船舱[1]。很多学者为这类船是否是真正的中国船而争执不休,[2] 但其实真正重要的不是绘制者是否真的见过中国船,或能否画出这类船,而是绘制者是否有意识地区别这四类船,并认识到这类船与中国有关。回答是肯定的。因为上述船只特征均可见于马可·波罗的文字描述,而且这些船只出现之地有明显的规律性:它们只频繁出现在两类地方——中国附近海域和非洲南端附近的海域。第一类地方是绕着中国的海岸线,从大都附近的黄河出海口,一直延伸到印度洋;第二类地方则从印度洋一直绕过迪布角,到达大西洋。关于第二类地方,有必要引用一下地图中另一处明确提到"çoncho"的榜题:

> Circa hi ani del Signor 1420 una nave over çoncho de india discorse per una traversa per el mar de india a la via de le isole de hi homeni e de le done de fuora dal cauo de diab e tra le isole verde e le oscuritate a la via de ponente e de garbin per 40 çornade, non trovando mai altro che aiere e aqua, e per suo arbitrio iscorse 2000 mia e declinata la fortuna i fece suo retorno in çorni 70 fina al sopradito cavo de diab...

> 约在主年 1420 年,有一条海船又称印度中国式帆船穿越印度洋,通过迪布角外的男、女岛,取道绿色群岛和暗海之间,向西和西南连续航行了 40 天,除了水天一色之外什么也没有发现,据估计,船行约 2000 海里。此后情况不妙,该船便在第 70 天回到了上述迪布角……

图 4-22 中出现的船即榜题中提到的"印度中国式帆船"(çoncho de india),出现在越过好望角(榜题中的"迪布角")之后的非洲西岸上,"向西和西南连续航行了 40 天"和约"2000 海里"。我们并不知道,这里所指的行"约 2000 海里",是指船只从这个位置开始,还是行程已经结束。但图像上船只的空帆状态却明确告诉我们,船舶已经停航——这是一次未竟的事业,它以失败而告终。"印度"一词,在当时泛指印度洋及其以东的全部东方。[3] 学界对这段榜题意义的阐释过于意气用

[1] 元代摩洛哥旅行家伊本·白图泰所著之《游记》谓:"中国船舶……大者曰'镇克'……大船有三帆以至十二帆……大船一只可载一千人,内有水手六百人,兵士四百人……每船皆有四层……"诸条似皆与《毛罗地图》所画暗合。参见张星烺编注:《中西交通史料汇编》第 2 册,"拔都他自印度来中国之旅行"条,第 612—613 页。《异境奇观——伊本·白图泰游记(全译本)》(伊本·白图泰口述,伊本·朱宙笔录,李光斌译)据阿拉伯原文译作"朱努克",海洋出版社,2008 年,第 487 页。
[2] 金国平、吴志良:《郑和下西洋葡萄牙史料之分析》,载《史学理论研究》2003 年第 3 期,第 55 页。龚缨晏:《〈毛罗地图〉与孟席斯的是非》,载《地图》2005 年第 5 期,第 93 页。
[3]《马可·波罗行纪》第三卷第一章提到"中国式帆船",该章主题正是"印度洋上航行的蛮子(指"南部中国"——引者)船舶",即"印度的中国式帆船"。*The Travels of Marco Polo*, The Complete Yule-Cordier Edition, Vol.2, p.249.

图 4-22 《毛罗地图》局部：好望角以西非洲西岸一艘停泊的船

事。自从英国退休海军上校孟席斯（Gavin Menzies）的业余历史著作《1421：中国发现世界》（*1421: The Year China Discovered the World*，2003）出版以来，被孟席斯据以说明郑和船队第六次下西洋时绕过好望角并发现了美洲大陆的这则史料，在中国严肃的历史学界招致了严厉的批驳。几位优秀的中国学者为了反驳孟席斯的"谬论"，全然不顾地图中"中国式帆船"的独特描绘，及其与同时代郑和"宝船"图像的相似（图 4-23）、与其他地域帆船外貌的迥异（图 4-21），努力证明它们仅为"欧洲十五六世纪的帆船"或者"阿拉伯人的船只"。[1] 我们确实不能如孟席斯那样，仅凭这些"中国式帆船"的存在就证明郑和船队发现了美洲，但此处的图像与榜题文字都足以证明，从大都入海口一直延伸到非洲南端的"航线"，早已是"中国式帆船"可以自由游弋与往来的一片海域。这一"航线"不仅与已知郑和船队的航线基本一致[2]，而且显然得到了当时的欧洲人，尤其是

[1] 前者可见金国平、吴志良：《郑和下西洋葡萄牙史料之分析》，载《史学理论研究》2003 年第 3 期，第 55 页；后者可见龚缨晏：《〈毛罗地图〉与孟席斯的是非》，载《地图》2005 年第 5 期，第 91 页。龚缨晏还断言《毛罗地图》中没有"junk"一词，殊不知意大利文的"çoncho"（可异写为"zoncho"）即英文中的"junk"和法文中的"jonque"，它们之间是可以对译的。溯其原因，可能是几位学者执念于反驳孟席斯"郑和船队发现美洲说"之荒谬，以致犯下了与孟席斯相同的错误，漠视了史料和语言本身的价值。

[2] 传统郑和下西洋研究均认同，郑和七下西洋中，至少第四次（1413—1415）和第七次（1431—1433）到达了非洲东岸。其中的第七次下西洋，除了派出大船队之外，郑和还派出了周保等率领的小船队前往偏远难行之地。参见姚楠、陈佳荣、丘进：《七海扬帆》，香港中华书局，1990 年，第 190 页；以及《明史》卷三百二十六《木骨都束传》等。若说在第四次至第七次（1413—1433）航海的某一时段，郑和船队中的某些船只出于某种未知的原因，曾经绕过非洲南端而航行至非洲西端，并非不合理。

图像制作者（包括赞助人）的高度关注和认可。透过东方人在这一领域的光荣与梦想、成功与失败，欧洲人将会看到自己深层次的欲望和想象。

由此就引申出笔者第三个重要的观察：自由贯通的水域。不应忘记，《毛罗地图》绘制完成的1459年，正是葡萄牙航海事业的开拓者恩里克王子去世的前一年，也是葡萄牙航海事业第一波高潮或其准备阶段结束之时。随着1453年君士坦丁堡陷于土耳其人，欧亚大陆的交通彻底中断，葡萄牙的时机到来了。从《毛罗地图》上可以发现，位于伊比利亚半岛西南

图 4-23 《过洋牵星图》中的郑和船队帆船

一隅的小小葡萄牙，正好处在地图东西轴线西端上而面向非洲（尤其西非）的最前哨。当时葡萄牙一方面通过基督教的"收复失地"（Reconquista）运动，从摩尔人手中率先收复了国土；另一方面则因为自己的地理位置，被它的强邻西班牙彻底隔绝于富庶的地中海世界，其前景似乎只有眼前浩瀚的海洋一途。

在地图欧洲部分的波罗的海和北海上，我们可以看到，有欧洲式单桅双帆帆船在航行；在地中海上，则既可以看到单桅双帆的欧洲式帆船，也可以看到单桅单帆的阿拉伯式帆船，这与实际情况若合符契。此时，葡萄牙对非洲的探索，已逐渐从北非转移到西非的几内亚湾地区。[1] 非洲虽然在《毛罗地图》上得到了较准确的表现，但几内亚湾以下（南）部分，则纯属欧洲人的未知之地，故在地图上，这部分被错误地处理成一个并不存在的巨大半岛。同时这部分水域除了一艘船，没有任何其他船只出没于此——意味着这只船以下（南）是一片未知的海域。事实上，这片未知的海域并不限于几内亚湾，而是与一个更大的海域联系在一起。这幅地图告诉我们：从中国到非洲是一片已知海域，因为那里到处都有"中国式帆船"出没；从北海、地中海到几内亚湾也是一片已知海域，因为那里到处是欧洲和阿拉伯式帆船在游弋。几内亚湾内只有一艘船，它明显是一艘欧洲船，被有意画成

[1] 1447年，葡萄牙人的探险已经到达了今几内亚的科纳克里。参见张箭：《地理大发现研究：15—17世纪》，商务印书馆，2002年，第85页。

图 4-24 《毛罗地图》细节：几内亚湾一艘停泊的船

停航的空帆状态（图 4-24），其位置正好与葡萄牙人的航海事业逡巡不前的地方重合（地图上标识为"埃塞俄比亚海"）；而在地图的一处榜题中，也明确提到葡萄牙人已经航行到非洲西部与摩洛哥经度相同之处。[1] 空帆处理绝非偶然，很容易让人联想到上文所述绘制者处理非洲南端"中国式帆船"的方式——以船只的停航来表示"中国式帆船"势力范围的极限；而这里，则是暗示欧洲式船只势力范围的极限。在两艘空帆船只之间，即从几内亚湾到非洲南端，是一片未被探测过的海域，因为那里没有任何帆船航行的踪迹。

把以上三个水域连接在一起，正是从中国一直到欧洲的那一片自由贯通的水面。由此，图像作者意图告诉读者的内容也便昭然若揭：葡萄牙人的使命是什么？难道不就是首先跨越两艘停航船只之间的鸿沟，进而追随中国人的脚步，在中国人停止或失败的地方重新起步？地图不正是在用毫不含混的图像语言，诱惑着葡萄牙人进一步南下，诱惑其穿越中国人曾经穿越的好望角，融入更大的水面，进而与中国人的世界融合在一起？我们知道，30 年后，正是葡萄牙人迪亚士于 1488 年穿越了好望角，为这一问题提供了第一份答卷；又 10 年之后，另一位葡萄牙人达·伽马紧随其后穿越印度洋，于 1498 年到达印度卡利卡特（Calicut，中国古称"古里"），补交了第二份更加完美的答卷。然而不应该忘记的是，《毛罗地图》在提出问题的同时，事实上已经把答案编织在其细密的图像中了。

而在这两个年头之间，则是哥伦布于 1492 年发现了美洲。那么，哥伦布和西班牙的使命是否也与这幅地图相关？在地图的圆形框架内，围绕着欧、非、亚大

[1] Piero Falchetta, *Fra Mauro's World Map: A History*, Imago La Nobiltà Del Facsimile, p.175.

陆的,正是一片连绵不断的水域。根据托勒密以来的古代地理学,此时的欧洲人非常清楚:地球是圆的。既然地图以图像语言清晰地表达了两个世界即将于非洲南端融合,那么,一个由此而来的问题自然是:地图的绘制者和他的赞助人是否意识到,在这个如同满月一样的圆形世界背后,同样是一片浩渺的水域,如若在上面开辟一条贯穿东西的航线,那么,岂不从欧洲就可直达中国?

三、通向真理的谬误:托斯卡内利的地图

1474年6月25日,在《毛罗地图》呈交给阿方索五世15年后,有一封信被递交给了这位国王的忏悔神父马丁内斯(Martinez de Roriz)。信的作者是佛罗伦萨医生、人文主义者保罗·达尔·波佐·托斯卡内利(Paolo dal Pozzo Toscanelli),他在信中提到四个至关重要的信息:

第一,他曾给阿方索五世寄过一张"亲手绘制的海图",上面画出了从北方的爱尔兰一直到非洲几内亚湾的"西海岸线"。他同时指出了一条向西的航线,可以直接到达"印度"(指"中国")。换句话说,无论往东还是往西,这些被欧洲人渴望着的"充满香料和宝石的国度",都可以到达。

第二,在教皇尤金四世(Pope Eugenius)在位期间(1431—1447),托斯卡内利曾与一位来自一个有着叫刺桐的大港和大汗、北部地区叫契丹的国度(明显指中国)并觐见教皇的使节长久交谈,谈到他们对基督徒怀有深厚情感,还谈到该国的很多事情,如"皇家建筑宏伟壮观","江海河流宽广绵长",以及"城市数量众多"。

第三,他进一步指出,从里斯本往西航行6500英里,即可到达天堂之城行在(杭州)。

第四,日本国(Cipangu)距安第斯群岛仅2500英里,故西行4000英里,即可率先到达这一"用黄金为寺庙和皇宫铺顶"("they cover the temples and the royal houses with solid gold")的国度。[1]

这是一封奇异的信。它不仅于哥伦布发现美洲的18年之前,即已预示到了这位航海家未来的使命;而且在几年之后(约1480年),它的一个副本真的出现在哥伦布手中——正如哥伦布之子费迪南德所说,这封信中透露的内容,在事实上已成

[1] 经过详细注释的信件全文参见 Henry Vignaud, *Toscanelli and Columbus*, Sands & Co., 1902, pp.275-292。

为哥伦布"发现印度"的三个主要原因之一。[1]

据费迪南德,是正在筹划西航的哥伦布听说了托斯卡内利的信被递交给马丁内斯之后,通过一个朋友给托斯卡内利写信,以索要更多信息,并从托斯卡内利那里成功获得了两封回信。在信中,托斯卡内利将他1474年写给马丁内斯的那封信和航海图的复件慷慨地抄送给哥伦布,后者日后成为哥伦布西航的重要依据。托斯卡内利这两封回信中的第一封的原拉丁文文本,保留在哥伦布一部藏书的空白页上,于1871年在西班牙塞维利亚被学者哈里塞(Henry Harrisse)发现。[2]他寄给哥伦布的航海图早已不复存在,但其发挥的历史作用,却清晰可辨。

关于托斯卡内利与马丁内斯和哥伦布之间通信的真伪,历来意见不一。现在大部分学者认为前者是真的,而后者则颇可疑。[3]其中西班牙学者萨尔瓦多·德·马达里亚加(Salvador De Madariaga)的观点最为特别:他虽然视托氏致哥伦布的信为假,但并不否认其内容的真实;也就是说,他认为哥伦布从葡萄牙王宫档案室中偷偷抄录了托氏第一封信和地图的内容并用于1492年的西航,然后为了掩饰其劣迹,捏造了托氏致自己的信,以求洗白自己,并为自己非法获取的知识寻找合法性。[4]

一旦托氏1474年信的真实性得以证实,就意味着随信附寄的海图也是真的。文献证明,哥伦布第一次西航时确实依据一幅海图来指引航向,并经常在某些地方求证海图中标示出来的岛屿。[5]这幅海图的概貌,可以通过德国东方学家保尔·卡莱(Paul Kahle)的一项有力的研究来还原。他在绘于1513年的土耳其世界地图《皮里·雷斯地图》中,发现了土耳其海军上将皮里·雷斯部分融入的一幅来自哥伦布的地图。[6]这幅地图奇怪地将哥伦布探测过的海地岛和古巴岛,分别描绘成南北向海岛(图4-25)和大陆的形状,个中原因,只能从托斯卡内利信中的描述去寻找。也就是说,这部分地图依据的应该是托斯卡内利1474年信中

[1] 张至善编译:《哥伦布首航美洲——历史文献与现代研究》,商务印书馆,1994年,第138页。

[2] Henry Vignaud, *Toscanelli and Columbus*, pp.9-15.

[3] 关于托斯卡内利的通信,历来有三种意见:(1)正统意见:所有信件都是真实的;(2)亨利·维尼奥(Henry Vignaud)的意见:所有信件都是假的;(3)阿尔拉吉雷的意见:给马丁内斯的信是真实的,给哥伦布的所有信件都是假的。维尼奥认为伪造者是哥伦布之子巴托洛缪;马达里亚加认为,托斯卡内利给哥伦布的信件是哥伦布自己伪造的。参见萨尔瓦多·德·马达里亚加:《哥伦布评传》,朱伦译,中国社会科学出版社,1991年,第101页。Henry Vignaud, *Toscanelli and Columbus*, pp.9-15.

[4] 萨尔瓦多·德·马达里亚加:《哥伦布评传》,朱伦译,第154页。

[5] 哥伦布1492年9月25日的《航海日记》。参见张至善编译:《哥伦布首航美洲——历史文献与现代研究》,第11页。

[6] 皮里·雷斯自述,其地图的图源包括20种地图,其中有8幅托勒密地图、1幅阿拉伯的印度地图、4幅葡萄牙新出地图,以及1幅来自哥伦布的地图(通过一位曾经参加过西航的西班牙俘虏获得)。保尔·卡莱认为在哥伦布的地图中,还可以辨认出一幅镶嵌在其中的更早的地图,即托斯卡内利地图。参见保尔·卡莱:《1513年土耳其世界地图中出现的哥伦布1498年遗失的地图》,收于张至善编译:《哥伦布首航美洲——历史文献与现代研究》,第151—198页。

 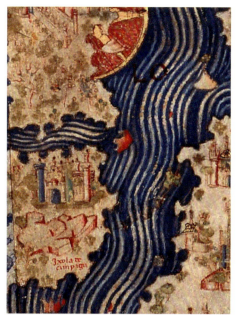

图 4-25 《皮里·雷斯地图》局部：海地　　图 4-26 《毛罗地图》局部：西潘戈

的海图，它把西航的最终目的地，描述成亚洲东岸的中国（契丹省和蛮子省）和日本（西潘戈）——前者位于大陆，后者则通常被理解为一个南北向的大岛。从最早出现日本图形的 1459 年《毛罗地图》（图 4-26），到 1492 年德国制图家马丁·贝海姆（Martin Behaim）制作的贝海姆地球仪（图 4-27），或后世根据托氏文字而尝试还原的托氏地图（图 4-28），均可以清晰地看出这一典型的南北向图形。哥伦布因为事先受到托氏图形的干扰和影响，至死都相信，他所发现的古巴是亚洲大陆，而海地即西潘戈（日本）。我们在《皮里·雷斯地图》上正好可以看到，古巴呈现为一个与大陆相连的半岛，而海地则呈现为一个不规则的南北向长方形。

在这种意义上，马达里亚加把哥伦布比喻成"唐·吉诃德的前身"，称他为"西潘戈的唐·克里斯托瓦尔"[1]，是颇具洞见的。在唐·吉诃德把风车看作巨人的时候，唐·克里斯托瓦尔把海地看成了日本，这里面贯穿了相同的逻辑。一句话，哥伦布发现美洲之壮举，是建立在完全错误的地理知识基础之上的。事实上，向西，欧洲与亚洲的直线距离分别是托斯卡内利和哥伦布所计算的数值的 3 到 4 倍以上。[2] 如若不是美洲大陆横亘在欧洲与亚洲之间，并且恰巧位于他所设想的日本

[1] 萨尔瓦多·德·马达里亚加：《哥伦布评传》，朱伦译，第 141—142 页。
[2] 塞·埃·莫里森：《哥伦布传》上卷，陈太先、陈礼仁译，商务印书馆，1998 年，第 126 页。

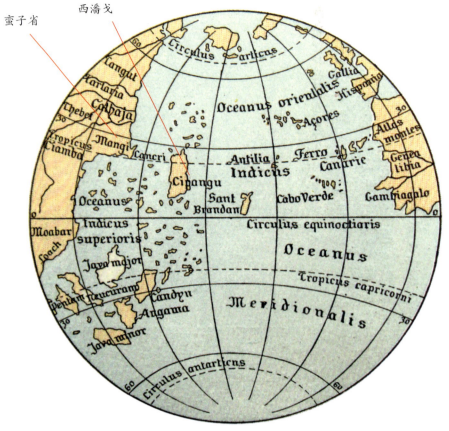

图 4-27　贝海姆地球仪平面图：西潘戈与蛮子省

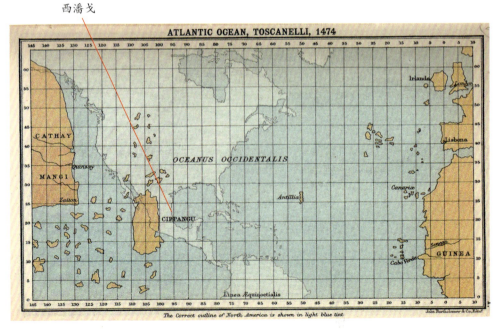

图 4-28　J. G. 巴塞洛缪（J. G. Bartholomew），《托斯卡内利地图还原图》，1884

所在地，哥伦布永无成功之日。一个似乎完全缺乏客观基础的错误，居然在人类历史上导致了"一次极其伟大的发现"[1]，可谓哥伦布的"唐·吉诃德式"骑士精神的一次辉煌的胜利；而哥伦布从托斯卡内利处继承的那张已佚航海图，则以超越并指引现实的图像力量，在其中扮演了关键的角色。

但是另一方面，主观性并不能解释一切。仍然有三个客观性问题亟待我们认真地对待。

第一，图像来源问题。既然日本列岛的自然地形和图像表现均呈东西分布状[2]，为什么早期的"西潘戈"图像却呈现为一个不规则的南北向长条形？这一图形是怎么产生的？究竟有何依据？

对这一问题的回答将把我们再一次带回到跨文化旅行的语境。既然西方地图对日本形象的表现，最早只能追溯到《毛罗地图》中一个略呈南北向的长方形；既然到了贝海姆地球仪那里，这一形状被进一步拉伸，成为在后来地图中频繁出没、同时具备被误释可能性的一个标准的不规则长方形；而最后，既然16世纪时剌木学（Giambattista Ramusio，1485—1557）在新版《马可·波罗行纪》导论中提到，弗拉·毛罗之所以能够画出他的圆形世界地图，是因为参考了马可·波罗从中国带回的一幅海图[3]，那么，问题的关键就集中在13世纪的这位著名的旅行家身上：马可·波罗真的带回了一张地图吗？那是一张什么样的地图？它上面的日本是南北向长方形吗？

质诸马可·波罗时代（13—14世纪）的中国地图即可知，在地图上表现日本的案例微乎其微，最著名的当属前述《大明混一图》（1389，参见第三章图3-12）和《混一疆理历代国都之图》（1402，参见第三章图3-15），二者中的日本都不是一个规整的形状，而是一组斜向展开的岛屿。但在这一时期（宋元和明初）的大部分地图中，中国的东部海域尽管没有日本，却都有一个孤绝鲜明的图形，那就是朝鲜半岛上的高丽或者朝鲜，其形状正是一个南北向的长方形。在朝鲜画师综合各种图源画就的《混一疆理历代国都之图》中，尽管朝鲜的体量被夸大到无以复加的程度，但其形状却得到了极为正确的反映（图4-29）——需要指出的是，这一形状与西方地图中的西潘戈十分相像。因而，如果马可·波罗从中国带回地图一事属实，那么他最可能带回的，不是一幅类似于《华夷图》那样的简图，就是一

[1] 法国18世纪著名地理学家让·安维里语。转引自张箭：《地理大发现研究：15—17世纪》，商务印书馆，2002年，第121页。

[2] 早期日本地图如仁和寺所藏日本图（1305—1306）中，日本往往呈现为一个类似金刚杵（称作"独钴杵"）的横向展开的形状。

[3] Piero Falchetta, *Fra Mauro's World Map: A History*, p.28.

幅类似于《大明混一图》那样的详图。而从以上两幅地图中，都可以约略生成类似于西方地图中西潘戈那样的形状。鉴于当时的西方人对朝鲜闻所未闻，而日本却由于《马可·波罗行纪》的缘故（"黄金铺顶"的神话般国度），在西方一直如雷贯耳，无人不知。当马可·波罗或同时代人带回这样一张地图后，人们非常容易把上面东部海域最鲜明的形象误读成令人如醉如痴的西潘戈。至于为什么朝鲜的形状在《毛罗地图》肇始的一系列西方地图的复制品中，从半岛变成了独立的岛屿，则需要做出进一步解释。但其中，与上文中国地图中巴尔干半岛变成独

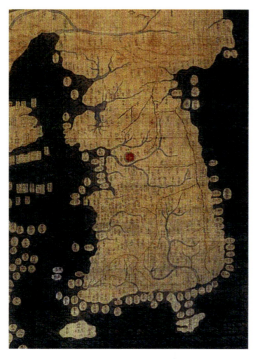

图 4-29　《混一疆理历代国都之图》局部：朝鲜

立的岛屿相同的图形变异的逻辑，无疑起到一定的作用。类似的错误甚至发生在较前者更为晚近的年代：在1595年版的著名的亚伯拉罕·奥特里乌斯（Abraham Ortelius，1527—1598）《寰宇大观》（*Theatrum Orbis Terrarum*）中，朝鲜也被表现为一个独立的岛屿，孤悬在中国大陆的东侧（图 4-30）。

第二，与托斯卡内利交谈的中国使节问题。如果托斯卡内利1474年的信是真实的，那么信中述及他于尤金四世统治期间（1431—1447），与来自中国的使节直接交谈一事，当然也应该是真实的。那么，托氏是与谁交谈？那一时期真的有中国使节跨越七海，到达遥远的欧洲和佛罗伦萨吗？因为有元季景教信徒拉班·扫马和马克西行到达教廷和英法诸国的实例可资引证[1]，对后一问题的回答应该是肯定的。但他或他们究竟是谁？西方学者中有一种意见认为，使节应当是在东方生活了25年之久的威尼斯人尼科洛·达·康蒂[2]，但正如亨利·维尼奥所说，康蒂自返回之日起再也没有重返东方，再加上他旅途中曾有过皈依伊斯兰教的污点而尚属戴罪之身，说他此时有资格充当中国皇帝的使节，是很难令人信服的。[3]

[1] 参见伊利汗国（佚名）：《拉班·扫马和马克西行记》，朱炳旭译。
[2] 如 Leonardo Ximenes，他认为尼科洛·达·康蒂于1444年从东方回到佛罗伦萨，并充任大汗的使节。参见 Henry Vignaud, *Toscanelli and Columbus*, Sands & Co., 1902, p.285。
[3] Ibid.

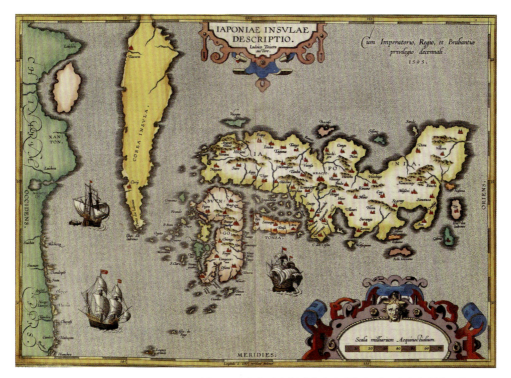

图 4-30　奥特里乌斯《寰宇大观》之《日本和朝鲜地图》，1595

更大的可能应该是1434—1439年召开于佛罗伦萨的一次教会会议提供的契机。尤金四世召开佛罗伦萨大公会议的目的，在于使长期分裂的东西方教会（东正教、天主教、景教、亚美尼亚教会和埃塞俄比亚教会等）形成统一，以对抗日益严重的伊斯兰教势力对于欧洲的威胁。[1] 在会议召开期间，来自世界各地，包括君士坦丁堡、俄罗斯、上印度、亚美尼亚和非洲的各流派基督徒蜂拥而至，佛罗伦萨拥挤不堪、人满为患。[2] 弗拉·毛罗利用这次机会，向来自埃塞俄比亚的教士们咨询了非洲南部的各种地理知识，并表现在他的地图中。[3] 托斯卡内利也不例外，他与一位埃塞俄比亚僧侣讨论了科普特教会的状况，还向一位基辅主教请教过关于俄罗斯地理的问题。[4]

在 1434—1439 年期间，在这样的大环境下，佛罗伦萨存在着来自中国的基督教信徒（景教信徒）的踪影，并非天方夜谭；而一旦真有中国基督徒出现在佛罗伦萨，托斯卡内利定会想方设法与之交谈，获取更多知识。此时中国已是明朝，但谈

[1] 威利斯顿·沃尔克：《基督教会史》，孙善玲、段琦、朱代强译，中国社会科学出版社，1991 年，第 353—354 页。
[2] 参见约翰·拉纳：《马可·波罗与世界的发现》，姬庆红译，上海三联书店，1999 年，第 151 页。
[3] Piero Falchetta, *Fra Mauro's World Map: A History*, Imago La Nobiltà Del Facsimile, p.30.
[4] 参见约翰·拉纳：《马可·波罗与世界的发现》，姬庆红译，第 152 页。

图 4-31　13 世纪世界体系的八个地区

话中涉及中国的诸内容仍反映出元朝知识（例如称统治者为大汗，称杭州为"行在"等），似乎亦可通过那个时代人们深受马可·波罗影响的"前理解"来解释。

第三，动力问题。究竟是什么力量驱使着哥伦布等人（包括恩里克王子、迪亚士和达·伽马）几近疯狂地寻找通向东方的道路？仅仅如马达里亚加那样诉诸唐·吉诃德的骑士精神是远远不够的，因为隐藏在疯狂的激情之下的是东西方之间真实存在的社会、经济与文化的客观情势。

第三章开头提到，沃伦斯坦和珍妮特·L.阿布－卢格霍德分别建构了关于"13 世纪"和"16 世纪"的两种"世界体系理论"：16 世纪开创的是一个由西方主导的世界体系，但它是以 13 世纪肇始的另一个世界体系为前提，即一个从地中海到中国的八个"子体系"构成的世界经济与文化体系（图 4-31）。阿布－卢格霍德试图证明，16 世纪世界体系区别于 13 世纪世界体系的鲜明特征是"没有霸权"，即体系中"没有一个国家占据绝对的统治地位"[1]时，未免有些言过其实。因为即使就其提供的图式而言，在这一体系相互啮合的诸齿轮中，位于体系东端的中国不仅规模和跨度最大，而且是其中唯一拥有陆路与海路（即今天的"一带一路"）两条路线的国家，也是两条路线之终端和汇聚点，毋庸置疑占

[1] 珍妮特·L.阿布－卢格霍德：《欧洲霸权之前：1250—1350 年的世界体系》，杜宪兵、何美兰、武逸天译，第351 页。

据着其中的枢纽地位。这一地位亦可透过这两条线路之命名方式（陆路或海上的"丝绸之路"和"陶瓷之路"）来说明，即在这一时段（13—16世纪），中国始终是这一世界体系中最为富庶也最令人神往、物产和高技术含量产品最为丰富的地方；这一点也可用前文分析过的《加泰罗尼亚地图》和《毛罗地图》的图像设计来证明。

事实上，16世纪的世界体系并不是欧洲人所"创造"的，他们只是"占有"和"改造"了"在13世纪里已经形成的通道和路线"，从而完成了"对先前存在的世界经济体的重组"[1]，进而后来居上。就连他们在15世纪的"地理大发现"，也是作为这一体系后来者的欧洲人——先是葡萄牙和西班牙人，后是荷兰人和英国人——或踵步接武进而得寸进尺，或另辟蹊径进而柳暗花明的副产品。其中的一个关键节点，当属1433年之后明朝中国实施了彻底放弃西航的国策，结果导致在印度洋留下一个广袤的权力真空地带，为欧洲人乘虚而入、填补空白创造了绝佳的时机。有意思的是，正如上文所分析，我们在《毛罗地图》独特的图形语言设计中，也可以追踪到这一过程的鲜明轨迹。

四、图形与知识之整合：《坤舆万国全图》

在弗拉·毛罗用图形语言暗示葡萄牙统治者继续南下，以与中国人的世界融为一体的30年后，1488年迪亚士帅船队绕过好望角，第一次证明非洲并不与托勒密地图中的南方"未知大陆"相连，而是一块可以航行到达的大陆，从而打开了从大西洋通往印度洋的海上道路。

10年之后的1498年，达·伽马船队历尽艰险到达东非的马林迪（Malindi，中国古称"麻林地"），然后乘印度洋信风之利一举横渡印度洋，到达印度西南的著名商港卡利卡特；并以卡利卡特为立足地，于1510年占领了印度西海岸的果阿；于翌年占领了进入南太平洋世界的要冲马六甲，控制了香料群岛；最终于1557年获得了在中国澳门的定居权，从而达成了以澳门为中心，"几乎是排他性地利用起连接印度、马来群岛、中国和日本的海上航线"[2]的目的，奠定了葡萄牙从一个欧洲边缘的蕞尔小国，成长为一个全球性帝国的基础。

[1] 珍妮特·L.阿布－卢格霍德：《欧洲霸权之前：1250—1350年的世界体系》，杜宪兵、何美兰、武逸天译，第351页。

[2] 张天泽：《中葡早期通商史》，姚楠、钱江译，香港中华书局，1988年，第110页。

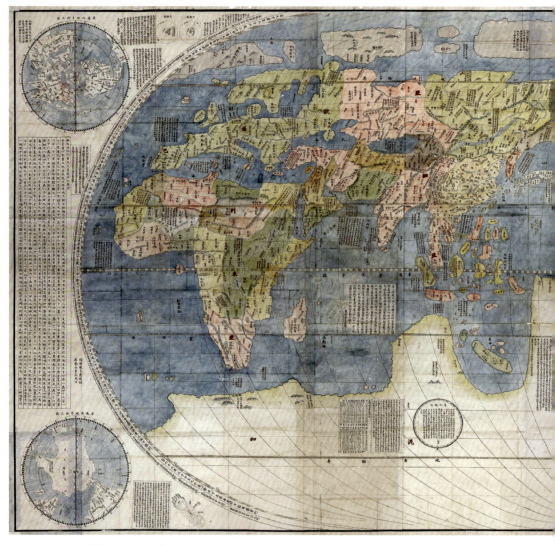

图 4-32　利玛窦《坤舆万国全图》，1602

与之同时，另一个伊比利亚国家西班牙也开始了其在世界历史中崛起的历程，它所迈出的第一个决定性步伐，即 1492 年哥伦布船队在寻找中国和日本的西航途中，对于美洲大陆的偶然发现；第二个大步伐，则是服务于西班牙王室的葡萄牙人麦哲伦于 1519 开始环球航行，他的船队于 1520 年穿越美洲南部后来以他名字命名的"麦哲伦海峡"，从大西洋进入太平洋，最终于 1521 年到达菲律宾群岛。从此，世界终于被连接成一个整体；全球任何一个地方、任何一个角落，都不能阻止欧洲人扩张脚步的到来。

耶稣会正是沿着葡萄牙船队的轨迹接踵而至，于 1582 年跨入中国国门。最早进入中国的耶稣会传教士罗明坚（Michele Ruggieri）和利玛窦（Mateo Ricci）等

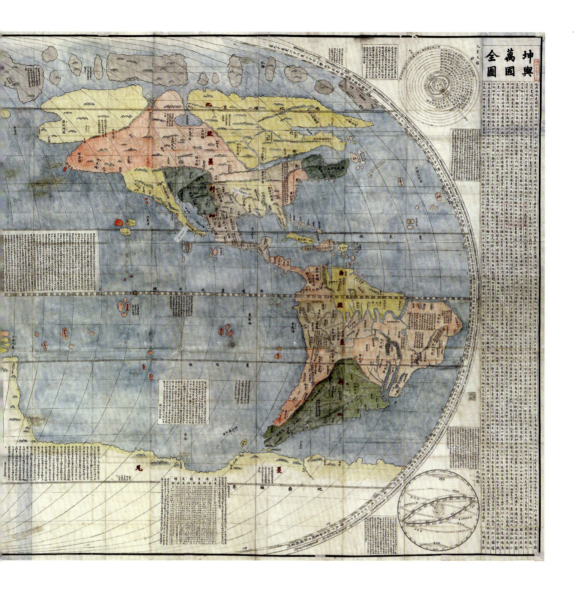

人不仅传播了宗教，也传播了西方的科学（如记忆术、数学、天文学、机械表和地图制作），而地图制作正是当时最先进的西方科学成果之一。从1584年至1608年，利玛窦尝试制作了不少于12个版本的中文世界地图[1]，其中最有代表性的当属1602年的《坤舆万国全图》（图4-32）。

《坤舆万国全图》采取当时欧洲最先进的椭圆形等积投影画成，完成之后即由太仆寺少卿李之藻出资刊行数千本，广为流传。万历三十六年（1608），明神宗下

[1] 洪业：《考利玛窦的世界地图》，收于刘梦溪主编：《中国现代学术经典·洪业 杨联陞卷》，河北教育出版社，1996年，第435页。

诏摹绘 12 份。南京博物院本即国内现存唯一据刻本摹绘的彩绘《坤舆万国全图》，通幅纵 168.7 厘米，横 380.2 厘米；另一个相关版本《两仪玄览图》则是 1603 年李应试刻本，现藏辽宁省博物馆。二者均属海内孤本。

从利氏《坤舆万国全图》自序称其制图方法为"乃取敝邑原图，及通志诸书重为考定，订其旧译之谬，与其度数之失"来看，他在绘图中既依据了一幅西方原图为蓝本，又综合了其他西方地图集（"通志诸书"）的材料；而且也在此基础上，根据中国图籍做了订正改易，尤其在涉及中国部分的尺度、方位和坐标方面（"度数之失"），做了重大的调整，以适应中国之需要。其"原图"很可能来自比利时制图家奥特里乌斯的《寰宇大观》（图 4-33），而在其他方面，也参考了麦卡托（Mercator，1512—1594）、普兰修斯（Plancius，1552—1594）、鲁瑟利（Ruscelli，卒于 1556 年）等人之图。[1] 至于中国部分，则是利氏对于这幅世界地图的最大贡

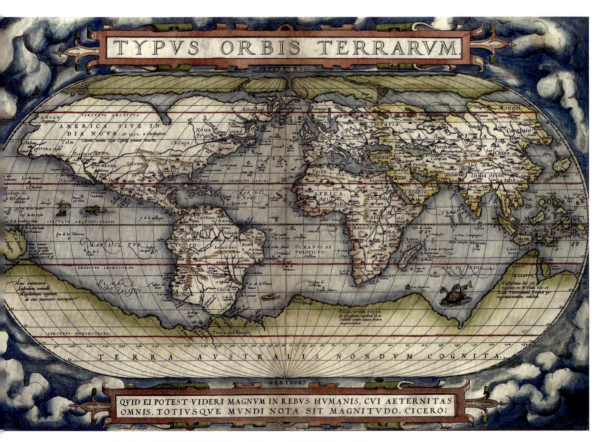

图 4-33　奥特里乌斯《寰宇大观》之《寰宇总图》，1570

[1] 洪业：《考利玛窦的世界地图》，收于刘梦溪主编：《中国现代学术经典·洪业 杨联陞卷》，第 416 页。

献:他主要依据罗洪先的《广舆图》并参照其他中国地图,对于当时西方世界地图中中国部分的粗率简陋,做了最大程度的补充和订正,达到了"不仅较当时其他欧人所绘的为佳,而且即较中国旧图亦有胜处"[1]的程度,堪称13—16世纪中西跨文化交流在地图学上的一次集大成之举。现分述如下:

第一,利氏之图在中国历史上第一次将西方文艺复兴和地理大发现以来的地理知识和科学成就引进中国。例如,图中出现了包括新发现不久的南北美洲在内的五大洲,即亚细亚、欧逻巴、利未亚(非洲)、南北亚墨利加(美洲)以及墨瓦蜡泥加(大洋洲和南极洲);四大洋即大西洋、大东洋(太平洋)、小西洋(印度洋)、冰海(北冰洋);以及经纬线、赤道、南北回归线等。世界海陆轮廓已基本完备,披图可鉴。

第二,利氏为适应中国读者的需要,将西方原图中以福岛(位于加纳利群岛)为零度经线(即本初子午线)的坐标系,做了将近180度(实为170度)的反转。表面上看来,这一反转把原本位于地图东部边缘的中国,搬到了靠近中心的位置,似有谄媚中国士大夫之嫌[2],但究其实质则不然。因为经过反转之后的中国,并没有像人们想当然认为的那样,位于地图的中心,而是位于其中心偏左处。如若与传统中国地图或此图中的世界整体相比,中国部分实际上变小了。这也是为什么利玛窦在地图得到万历皇帝赞赏之前,始终不愿意将之呈示于万历之故,因为担心万历看到地图将中国相对缩小而动怒,从而影响其传教事业。[3] 但在当时的西方语境之下,利玛窦的这一行径仍然具有不可低估的重要认识论价值。

恰如1543年哥白尼提出的日心说动摇了一千多年来托勒密地心说的核心地位,从而为近代的科学革命奠定了坚实的思想基础;利玛窦通过把东方和中国放在靠近中央的位置、把新发现的美洲放在地图的右边,从而实现了使欧洲和地中海世界相对化的效果,并在事实上对传统托勒密地图中不容置疑的欧洲和地中海世界中心论形成了挑战。另一方面,较之上述任何一种独断论,利玛窦这种"双方各打五十大板"的行径事实上也更接近于事实的真相。这是因为,从本书论述的13—16世纪的世界体系角度来看,当时的实际语境中确乎是东方(亚洲,尤其是中国)而不是西方占据着体系中的枢纽地位;是欧洲人而不是东方人在努力开辟从西方到东方的航道,而东方人则不仅已经在这个体系之中,而且早已优游涵

[1] 洪业:《考利玛窦的世界地图》,收于刘梦溪主编:《中国现代学术经典·洪业 杨联陞卷》,第417—418页。
[2] 西方传教士正有此说。参见洪业:《考利玛窦的世界地图》,收于刘梦溪主编:《中国现代学术经典·洪业 杨联陞卷》,第399页。
[3] 参见上书,第428—429页。

泳、如鱼得水于其中数百年。此外，既然葡萄牙和西班牙的两条航线（15世纪的"一带一路"）的最终目标都是中国，既然美洲的发现仅仅是哥伦布远航日本和中国途中发生的一个意外，是一个"美丽的错误"，那么，把中国放在接近中央的位置以表示两条航线在中心汇合，显然较之于西式地图（如奥特里乌斯的）置中国于边缘，更加准确与贴切。

第三，在利氏地图上也能发现其与本文前述部分西方地图的承继关系。例如，《伊德里西地图》（参见图4-2）中印度洋向太平洋的开放，在这里被进一步表现为世界上全部水域的连接贯通；而《托勒密世界地图》（参见图4-5）中本来从非洲贯穿到亚洲并将印度洋封闭起来的那块"未知的大陆"（Terra mcognita），在美洲出现、非洲可供环行和诸水域皆可贯通的前提下，仍然以某种形式保留下来，表现为以"未知的南方大陆"（Terra Australis Nondum Cognita）和"墨瓦蜡泥加"（意为"墨瓦兰［麦哲伦］发现之地"）之名标识的一块巨大的相连大陆，它在未来的岁月中相继被识别为大洋洲（Oceania）和南极洲（Antarctica）。

第四，我们同样可以看到利氏图与前述中国地图之间的承继关系。在利氏图之前，西方地图中对于中国的表现乏善可陈。例如1584年版的奥特里乌斯《寰宇大观》地图集中第一次出现了中国的单幅地图，尽管它具体表现了明代两京十三省的位置，且绘出了长城，但中国的形状却呈现为一个类似于竖琴的三角形（图4-34）。奥氏的地图于1608年被收录在洪第乌斯（Jodocus Hondius，1563—1612）的世界地图集中，后又被再次收录在英国人帕切斯（Samuel Purchas，1577—1726）1625年出版的大型丛书《帕切斯世界旅行记集成》（*Hakluytus Posthumus, or, Purchas His Pilgrimes*）之中，但这次却遭到了后者的肆意嘲笑。帕切斯刊登这幅地图的目的是为了显示"过去所有欧洲绘图师在描绘中国时都犯下了谬误"[1]，即他们都不知道中国的真实形状，不是盲人摸象，就是以讹传讹，上述竖琴状即是如此；在这一页地图的四十页之后，帕切斯展示了中国的真形——一幅根据明代地图《皇明一统方舆备览》改绘的地图，一幅"中国人自己的地图"，而非欧洲人"空想出来的奇幻地图"[2]——那是一个近似正方形的矩形形状（图4-35）。

而这一形状，不正是我们自己十分熟悉的传统中国自我认同的形象，一个

[1] 卜正民：《赛尔登的中国地图：重返东方大航海时代》，刘丽洁译，中信出版社，2015年，第147页。
[2] 该图由英国人萨利斯（John Saris）于1609年从居住在印度尼西亚万丹的一位中国商人处获得并带回英国。参见上书，第147—148页。

图 4-34 奥特里乌斯《寰宇大观》之《中国地图》，1584

图 4-35 《帕切斯世界旅行记集成》之《中国地图》，1625

图 4-36 罗洪先《广舆图》之《舆地总图》,约 1541

"神圣星空下的矩形大地"或曰"神州"吗?从图形角度而言,帕切斯地图之大部分(如东部海岸线)显系根据罗洪先《广舆图》(图 4-36)而来,而其南部海岸线则很可能借鉴了诸如徐善继、徐善述《地理人子须知》(1564)一书中《中国三大干龙总览之图》(图 4-37)之类的地图资料。但帕切斯在这里显然过于沾沾自喜了,他所不知道的是,尽管他在地图中引入了利玛窦的形象,但他正在做的事,利玛窦的《坤舆万国全图》不仅早他二十余年即已完成,而且较他完成得更好,更加不露痕迹地将其使根据中国材料(同样是罗洪先的《广舆图》)所重绘的部分,融入地图整体的机理和格局之中,而没有任何突兀之感(图 4-38)。

图 4-37 徐善继、徐善述《地理人子须知》之《中国三大干龙总览之图》,1564

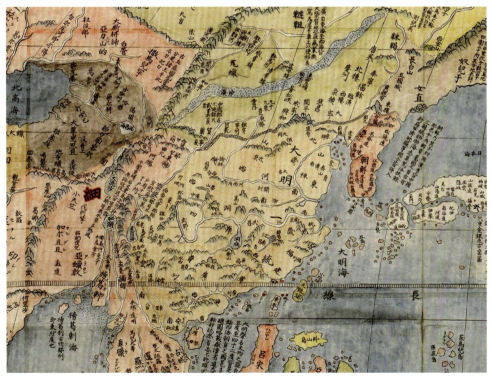

图 4-38 利玛窦《坤舆万国全图》局部:中国部分

从这种意义上说，利氏之图并非单纯地将同时代西方地图"移译"成中文，而是一次在中西语境下重要的文化创造，堪称当时整个东西方唯一的内容最为完备的世界地图。[1] 这项文化创造，正如冯应京在序中所言，"乃兹交相发明、交相裨益"之结果；而其内在的原理，则是一种超越了东西畛域的普世性存在，亦即"惟是六合一家，心心相印，故东渐西被不爽尔"[2]，即东西方是一个整体，而地图则是东西方彼此互动、跨文化交流的深刻表征。

图形作为知识，始终是这项伟大事业中不可或缺而又清晰可辨的一条红线。

五、中国与世界

最后，从本章的角度来说，还有一种重要的视角不应该忘记。奥特里乌斯将他的地图集命名为拉丁文的 *Theatrum Orbis Terrarum*（"寰宇大观"，本意为"世界剧场"）的时候，在他的脑海中浮现出来的"世界剧场"及其"洋洋大观"，一定是以加纳利群岛的零度经线为中线，所上演的一出由新旧两个世界各为主角的对手戏。

而在利玛窦《坤舆万国全图》的"世界剧场"中，上演的又是怎样的一出戏呢？事实上，随着利氏将中线移至靠近中国的地方，这出戏的主角已从两个增至三个，形成一个中央与两翼（亚洲与欧洲和非洲、南北美洲）鼎立为三的格局。这一格局一方面较之前者更为切实地反映了16世纪世界体系中各子体系的真实关系，即一个正在崛起的西方挟带着地理大发现之力，新近加入到早已存在的欧亚世界体系中；另一方面，这一图景则在一种新形势下，令我们想起并重返中国元明之际曾经存在过的一种空间视野——一个牛头形的世界，即中国与其周边共存于同一个世界之中。

需要指出的是，原先在结构关系中充作牛耳的，是朝鲜与日本作为一方，欧洲与非洲作为另一方；而现在，正如我们今日于任意一幅中文版世界地图中所见的那样，这一创始于利玛窦时代的图形结构，则在更大范围内，被置换为以南北美洲作为一方、欧洲与非洲作为另一方的全球化格局。与之相伴随的，则是原先的

[1] 参见王绵厚：《论利玛窦〈坤舆万国全图〉和〈两仪玄览图赏〉的序跋题识》，收于曹婉如、郑锡煌等编：《中国古代地图集·明代》，第111页。

[2] 同上。

中国与世界其他区域呈一大二小、扭曲变形的结构关系，也在新的情势下，开始呈现出一种全球视野的、更加符合实际情形的类似于三足鼎立的张力关系，从而奠定了迄今仍在深刻影响我们的现在与未来的现代世界之基础。

第五章

犹如镜像般的图像：洛伦采蒂的《好政府的寓言》与楼璹的《耕织图》*

* 本章及第六、七章曾以《丝绸之路上的跨文化文艺复兴——安布罗乔·洛伦采蒂〈好政府的寓言〉与楼璹〈耕织图〉再研究》为题，发表于香港浸会大学2017年《饶宗颐国学院院刊》。

一、犹如镜像般的图像

我们先从一对图像的观看开始。

首先映入眼帘的是本章要讨论的主要图像的一个片段（图 5-1）：四个农民正在用农具打谷。画面显示，四个农民分成两个队列，站在成束谷物铺垫的地上劳作：左边一组二人高举着叫作"连枷"的脱粒工具在空中挥打，连枷的两截构成 90 度直角；右边一组二人低着头，手上的连枷正打在地面的谷物上——两组人物的动作和连枷的交替，构成谷物脱粒的连续场面；农民背后有一所草房子和两个草垛；草垛的前面有两只鸡正在啄食。而在另一幅来自中国的画面（图 5-2）中，我们看到了几乎相同的场面和动作：四个农民同样站在铺满地的谷物之上，用相似的连枷为谷物脱粒；他们同样相向构成两组，动作也几乎一样——两把连枷高高举起（呈 90 度直角），两把连枷落在地面（相互平行）；他们身旁也有呈圆锥状的草垛；尤其是画面一侧，竟然同样有两只鸡正在啄食。除了人物形象和衣饰稍微不同，两幅画的构图存在着惊人的一致，唯一重要的差别，在于正好呈现出镜像般的背反。另一处细节的差异，在于前图中的连枷在空中呈交错状，在地面呈平行状；后图则相反，连枷在地面呈交错状，在空中呈平行状。但这种镜像般的图像和其中少量的变异，其实更多证明的，是它们间合乎形式规律的相似和一致。

图 5-1　安布罗乔·洛伦采蒂，《好政府的功效》局部

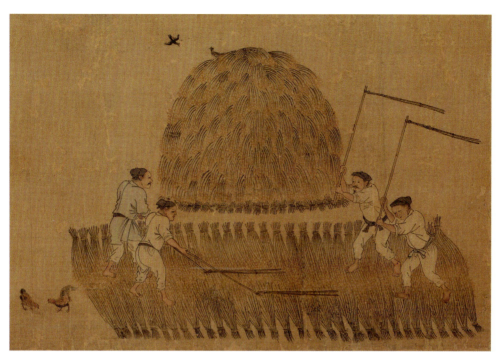

图 5-2　忽哥赤本《耕稼穑图》（楼璹《耕织图》元代摹本）局部

第一幅图像，是锡耶纳画派的代表人物之一安布罗乔·洛伦采蒂的作品，即位于锡耶纳市政厅（原公共宫）中九人厅（Sala dei Nove）东墙上的《好政府的功效》(1338—1339)，它与九人厅中的其他图像一起，成为本章的主要研究对象。第二幅图像，则是中国南宋时期楼璹《耕织图》的元代摹本。那么，应该如何看待这两幅极其相似的图像？它们之间的相似是否纯属巧合，抑或它们之间确实存在着真实的历史联系？一旦这种历史联系被建构起来，那么，传统西方关于文艺复兴的历史叙事，将会得到怎样的改写和更新？

进而言之，图像本身是否足以成为有效的历史证据？图像在何种历史条件下，可以成为有效的历史证据？中国乃至东方因素在西方文艺复兴的历史建构中，扮演着什么样的角色？

然而，鉴于以下研究的对象——安布罗乔·洛伦采蒂的《好政府的寓言》图像系列，犹如一个被人们挤榨过无数次的柠檬，那么，这一次它还可能被挤出鲜美的果汁吗？因而，这项研究更大的挑战还来自于它的叙述方式本身：仅就这一老掉牙的题材，真的还能讲述一个富有新意的故事？

二、《好政府的寓言》的寓意

锡耶纳是意大利中部托斯卡纳地区的一座古老山城,其城市格局从中世纪迄今基本保持不变。14世纪的锡耶纳是一个共和国或公社(Commune),位于城市中心广场的公共宫(Palazzo Pubblico)是政府所在地,其中最重要的空间是二楼的两个套合的大厅:其一被称为"九人厅"(La Sala dei Nove),是1287—1355年管理锡耶纳的九个官员的办公场所;其二是与九人厅东墙连接在一起的议事厅(Sala del Consiglio),是当时二十四位立法委员使用的场所(图5-3)。九人厅是一个南北长、东西窄的长方形空间(14.4米×7.7米)。在这一南北朝向的空间中,三面墙(北、东、西)都绘有壁画,构成著名的《好政府的寓言》系列图像[1](图5-4)。

首先我们来关注北墙上的图像。北墙图像即所谓的《好政府的寓言》(图5-5),从中我们可以明显分辨出两个体型较常人为大的中心人物:右边是一位威严的男性老者,身穿华丽服饰,手拿盾牌和权杖;左边是一位女性形象,与周边人物形成金字塔的构图关系。

图5-3 锡耶纳公共宫九人厅和议事厅平面图

[1]《好政府的寓言》本是北墙图像的名称,但在本章中为了叙述方便,有时代指九人厅中三个墙面的整体图像,即《好政府的寓言》图像系列,包括北墙的《好政府的寓言》、东墙的《好政府的功效》和西墙的《坏政府的寓言和功效》。图像系列的本名应是《和平与战争》,此处使用《好政府的寓言》是从俗。相关讨论详见下文。

图 5-4 锡耶纳公共宫九人厅壁画图像布局示意图

画面右边的男性老者是锡耶纳城邦的象征[1]，身穿代表锡耶纳城邦纹章图案色彩的黑白二色的袍服。他左手持一个盾牌式的圆盘，上面是宝座上的圣母子图案——锡耶纳玺印上图案的放大版，表示圣母是锡耶纳城邦的保护神；老者的右手拿着一根权杖。老者的头顶上方，是三个飞翔着的女性形象，代表宗教的三圣德——"信仰"（Fides）、"仁爱"（Caritas）和"希望"（Spes）；他的左右两侧有六位女性形象，她们坐在一张长椅上，从左至右分别是"和平"（Pax）、"坚毅"（Fortitudo）、"谨慎"（Prudentia），和"宽厚"（Magnanimitas）、"节制"（Temperantia）、"正义"（Iustitia）；在他的座位下有两个幼童，正在吮吸一只母狼的奶，暗示罗马

[1] 学者对于该男性人物的象征含义有不同的说法，大致可分为：(1) 是"共同善"之理念的象征（Rubinstein）；(2) 是负责"共同善"之理念的政府的象征（Skinner）；(3) 是锡耶纳公社的人格化象征。三种含义的细微差别与本章的主旨无关，本章大致从第三种。参见 Joachim Poeschke, *Italian Frescoes: The Age of Giotto, 1280-1400*, p.291。

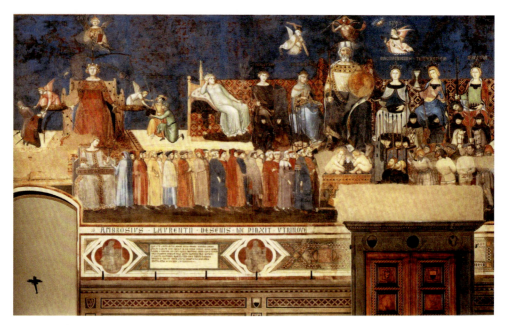

图 5-5　安布罗乔·洛伦采蒂,《好政府的寓言》,锡耶纳公共宫九人厅,北墙,1338—1339

和锡耶纳的建城传说——战神的儿子罗慕路斯(Romulus)与瑞摩斯(Remus)被母狼抚养长大,前者成为罗马城的创立者,而后者的儿子离开罗马城后,创立了锡耶纳。

　　画面左边的女性形象构成了另一个明显的图像中心,她就是再一次出现的"正义"。"正义"摊开双手,用两个大拇指维系着左右两个天平盘的平衡;在她头顶,是手持秤杆的"智慧"(Sapientia);在她两侧,分别是表示"分配的正义"(Iustitia Distributiva)和"交换的正义"(Iustitia Commutativa)的两组人物。另一个女性人物处在"智慧"和"正义"构成的轴线下方,她是"和谐"(Concordia);正是她把经过"分配的正义"和"交换的正义"的两个秤盘的绳索交缠起来,并把它交给旁边二十四位立法委员的第一人;然后,这条由"正义"主导的绳索,经过上述二十四位立法委员,从左至右传递到了宝座上男性老者的右手中,与他手攥的权杖连接在一起。画面带有明显的政治寓意,之后我们会具体分析。

　　只有位于两个中心人物之间的"和平"显得特殊:与所有人几乎都正襟危坐不同,她右手支头,斜靠在长椅上,显得轻松自如;她左手持一根桂枝,头上戴着桂冠;背后是甲胄和武器,象征和平战胜战争。值得一提的是,"和平"形象是西方中世纪晚期最早出现的近乎裸体的形象之一(另外一个例子出现在东墙,详后),人物躯体在丝绸的包裹下玲珑毕现。

　　我们再来看东墙。东墙表现的是《好政府的功效》,其图像以城墙为界——城

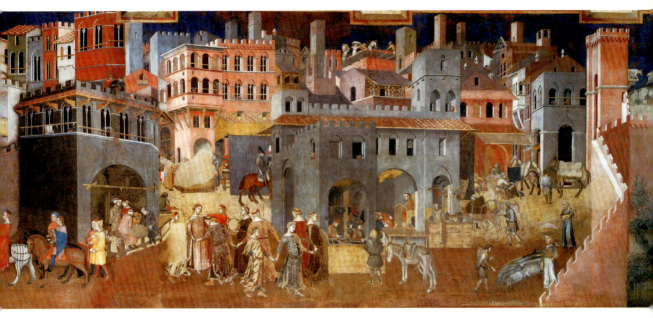

图 5-6　安布罗乔·洛伦采蒂,《好政府的功效》城市部分,锡耶纳公共宫九人厅,东墙,1338—1339

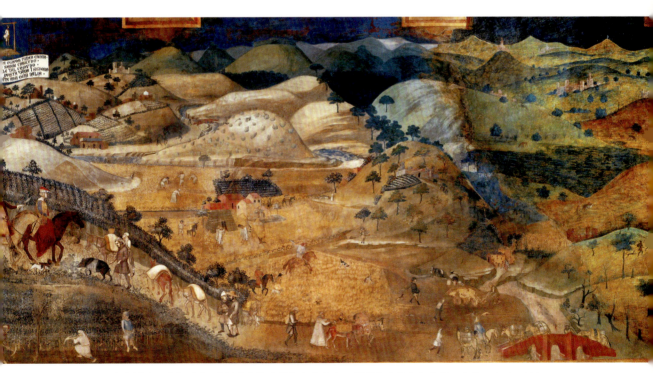

图 5-7　安布罗乔·洛伦采蒂,《好政府的功效》乡村部分,锡耶纳公共宫九人厅,东墙,1338—1339

门上有一只母狼,是锡耶纳城市的标志——分成两部分(图 5-6、图 5-7):城墙内(左)表现城市的生活,城墙外(右)则是乡村的生活。在画面中,城中人来自各行各业,在进行买卖交易、浇花劳作等活动;其中还出现了由十人组成的舞蹈队

列，体型较其他人物为大，说明表现的并非写实景象，而是有着特殊的寓意。城墙外的乡村空间里，一群贵族骑着马走出城门，渐次融入点缀着很多农事活动的风景中；其中还有一座石桥，通向更遥远的空间。东墙图像得到了众多艺术史家的赞誉，如弗雷德里克·哈特注意到作品城乡连续的宏阔构图，称其为中世纪艺术中"最具有革命性的成就"[1]。怀特（John White）极为敏锐地发现，东墙图像的所有景物都围绕着城中广场，亦即舞蹈者所在的空间展开，遵循着一种独特的透视法，即围绕着这一中心逐渐变小、渐行渐远[2]；与此相似的是光线的处理，它不是来自任何自然光源，而是"从这一中心向四周发散"[3]。而潘诺夫斯基（Erwin Panofsky）和詹森（H. W. Janson）等人，更赋予其以西方"自古代以来"的"第一幅真正的风景画"[4]之美誉。

现在转向西墙。如果说北墙和东墙分别表现了好政府的寓言和好政府的功效的话，那么西墙则同时表现了相反的内容：坏政府的寓言和坏政府的功效（图5-8、图5-9）。

西墙同样呈现由城门围合的两个空间，只不过这一次，城门内的城市空间变得破败荒芜；而城外的乡村更呈露出地狱般的景象。城市图像的核心是一组类似于北墙的人物组合，其中心人物被六位象征性形象围绕：中央是一位盘发的女性，她长着驴耳，露出獠牙，表明她是魔鬼的化身，旁边的题记则表示她是"暴君"（Tyrant）；她周围的六个人物，从左至右分别是"残忍"（Crudelitas）、"背叛"（Proditio）、"欺骗"（Fraus），以及"愤怒"（Furor）、"分裂"（Divisio）和"战争"（Guerra）；在她头顶盘旋着金字塔形的三恶德，即"贪婪"（Avaritia）、"骄傲"（Superbia）和"虚荣"（Vanagloria）；在她脚下则是身穿丝绸服饰但被束缚的"正义"（Iustitia），象征公平的秤盘被弃置一旁——整个场景表现的是坏政府的寓言……旁边的城内部分与城外部分连成一个整体，犹如魔鬼统治下的世界，到处是暴力和恶行：城内，士兵在杀戮民众、绑架女性；城外，背景中的远山一片荒芜、毫无生气，只有火焰和烟——除了士兵的身影之外，没有任何劳作者，表达的是坏政府的功效，恰与东墙图像《好政府的功效》，形成鲜明对比。

至此，我们大致可以还原出九人厅中三个墙面图像的整体布局：这一创作于1338—1339年间的壁画显然以北墙图像《好政府的寓言》为中心，以东西两墙的

[1] Frederick Hartt, *History of Italian Renaissance Art: Painting, Sculpture, Architecture,* second edition, p.119.
[2] John White, *Naissance et renaissance de l'espace pictural*, traduit de l'anglais par Catherine Fraixe, Adam Biro, 2003, p.94.
[3] Ibid., p.96.
[4] Erwin Panofsky, *Renaissance and Renaissances in Western Art*, Uppsala, 1965, p.142; H.W.Janson, *History of Art*, second edition, Harry N. Abrams, Inc. 1977, p.328.

图 5-8　安布罗乔·洛伦采蒂,《坏政府的寓言和功效》的寓言部分,锡耶纳公共官九人厅,西墙,1338—1339

图 5-9　安布罗乔·洛伦采蒂,《坏政府的寓言和功效》的功效部分,锡耶纳公共官九人厅,西墙,1338—1339

图像《好政府的功效》和《坏政府的寓言和功效》为两翼。恰如艺术史家普什克（Joachim Poeschke）所说,三个墙面的图像构成了类似中世纪祭坛的"三联画"形式。[1] 然而,什么是这幅"三联画"的整体含义?三个部分的图像（它们的每一联）各自的含义又是什么?它们又是如何整合为一的?东墙的广场上人们为什么舞蹈?舞者为什么身穿有蠕虫和飞蛾图案的奇异服饰?为什么这里会出现西方"第

[1] Joachim Poeschke, *Italian Frescoes: The Age of Giotto, 1280-1400*, p.291.

一幅风景画"？为什么其中的农事细节与中国南宋风俗画如出一辙？这幅"三联画"中的东西"两联"，有没有可能连通着更为广大的世界——不仅仅在地理意义上，而且在文化和观念意义上，与更广大的"东方"和"西方"相关，从而将辽阔的欧亚大陆连接成一个整体？

半个世纪来关于这一主题最重要的研究成果可分为两部分，首先当属鲁宾斯坦（Nicolai Rubinstein）、芬奇斯-亨宁（Uta Feldges-Henning）和斯金纳（Quehtin Skinner）三位学者从政治哲学角度探讨的图像志寓意三部曲：历史学家鲁宾斯坦的奠基之作《锡耶纳艺术中的政治理念：公共宫中安布罗乔·洛伦采蒂与塔德奥·迪·巴尔托罗所绘的湿壁画》（"Political Ideas in Sienese Art: The Frescoes by Ambrogio Lorenzetti and Taddeo di Bartolo in the Palazzo Pubblico", 1958），第一次揭示出九人厅中北墙壁画与同时代政治理念的深层联系；艺术史家芬奇斯-亨宁的接踵之作《和平厅图像程序的新阐释》（"The Pictorial Programme of the Sala della Pace: A New Interpretation", 1972），着力研究了东西墙面图像配置的内在逻辑及其文本渊源；政治哲学家斯金纳的《安布罗乔·洛伦采蒂——作为政治哲学家的艺术家》（"Ambrogio Lorenzetti: The Artist as Political Philosopher", 1986），以及《安布罗乔·洛伦采蒂的"好政府"湿壁画：两个老问题的新回答》（"Ambrogio Lorenzetti's Buon Governo Frescoes: Two Old Questions, Two New Answers", 1999），对图像背后政治哲学寓意做了新解答。其次，这一主题最重要的研究成果是这一领域仍显单薄但方兴未艾的最新研究潮流，即具有东方或东方学背景的学者们别开生面的跨文化研究。在这方面，首先是日本美术史家田中英道（Tanaka Hidemichi）的《光自东方来——西洋美术中的中国与日本影响》（1986）；然后是美国历史学家蒲乐安（Roxann Prazniak）的新近研究——《丝绸之路上的锡耶纳：安布罗乔·洛伦采蒂与全球性的蒙古世纪，1250—1350》（*Siena on the Silk Roads: Ambrogio Lorenzetti and the Mongol Global Century, 1250-1350*, 2010）。对前一部分的讨论将集中在本节，对后一部分的讨论则会在下文陆续展开；而笔者自己的研究，无疑亦将处在后一部分的延长线上。

政治哲学式图像志寓意方法的始作俑者是鲁宾斯坦，其突出贡献在于他基于"托马斯主义-亚里士多德主义的法律理论"（the Thomastic-Aristotelian theory of law），给出了北墙上两位突出人物的图像志寓意：前者（左侧）是"正义"，尤其指"法律的正义"（legal justice）；后者（右侧，宝座上的统治者）即"共同的善"（意大利文榜题为"Ben Comun"，即英文的"the Common Good"，意为"公共福

祉")。[1] 鲁宾斯坦借用佛罗伦萨多明我会修士雷米吉奥·德·吉罗拉米（Remigio de Girolami）的著作《论好的公社》（*De bono communi*）一书来证明，在当时人眼中，缺乏对"共同的善"即"公共福祉"的考虑而任凭私利膨胀，导致了意大利的种种灾难。[2] 另一方面，鲁宾斯坦还在《论好的公社》中，敏锐地捕捉到了时人基于文字游戏的修辞习惯，即古罗拉米心目中，所谓 pro bono Communis（"共同的善"）和 pro communi bono（"好的公社"），是可以互换的。[3] 故而，同样顺理成章的是，图像中"Ben Comun"的榜题，事实上集"共同的善"和"好的公社"的双重意蕴于一身，这就为老人同时作为"好的公社"和"共同的善"的化身，提供了基于文字本身的内证。既然"好的公社（城邦）"就等于"共同的善"，那就意味着"正义"的观念体现在城邦的政治之中，而把"正义"和"共同的善"（或"好的公社"）结合在一起的，正是13世纪的大神学家托马斯·阿奎那，他吸收了亚里士多德哲学观念的新发展，即"把法律引向共同的善"，使之成为"法律的正义"。[4] 这种理论开始于13世纪中叶，伴随着亚里士多德主义的复兴，即促使古希腊、罗马思想重新回到中世纪人们的观念中。而在图像中，这种把"正义"与"共同的善"相结合的表达，最鲜明地体现为：把代表两种"正义"的绳索，经过"和谐"女神的汇合，传递到代表锡耶纳民众的二十四位立法委员之手，最后交到代表"共同的善"的老者手上。

在鲁宾斯坦的基础上，艺术史家芬奇斯-亨宁进而讨论了东西二墙的图像程序。首先是东墙：图像以城墙为界，分成"城市与郊区"（Città e Contado）两大部分。在此之前，东墙郊区中的农事活动已被很多学者辨识出来。维也纳学派艺术史家奥托·帕赫特（Otto Pächt）最早提出，这些农事活动表现的并非同一季节，而是一年四季发生的事，并认为它们影响了阿尔卑斯山以北尤其是以林堡兄弟为代表的"年历风景画"创作者。[5] 但芬奇斯-亨宁发现，实际上四季的图像分布并不限于东墙，而是在整个东、西墙面；其标志是东墙上方的四花像章内有"春"和"夏"（图5-10）；西墙相关位置上，则有"秋"和"冬"（图5-11）的图案。芬奇斯-亨宁进而指出了与欧洲北方略有不同的意大利农事劳作的年历：三月种植葡萄；四月

[1] Nicolai Rubinstein, "Political Ideas in Sienese Art: The Frescoes by Ambrogio Lorenzetti and Taddeo di Bartolo in the Palazzo Pubblico," *Journal of the Warburg and Courtauld Institutes*, Vol.21, No. 3/4（Jul.-Dec., 1958），pp.181-182.

[2] Nicolai Rubinstein, "Political Ideas in Sienese Art: The Frescoes by Ambrogio Lorenzetti and Taddeo di Bartolo in the Palazzo Pubblico," *Journal of the Warburg and Courtauld Institutes*, Vol.21, No. 3/4（Jul.-Dec., 1958），p.185.

[3] Ibid.

[4] Ibid., pp.183-184.

[5] Otto Pächt, "Early Italian Nature Studies and the Early Calendar Lanscape," *Journal of the Warburg and Courtauld Institutes*, Vol.13, No. 1/2 (1950), p.41.

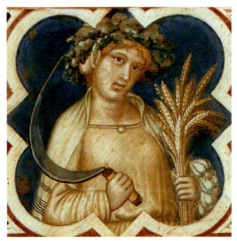 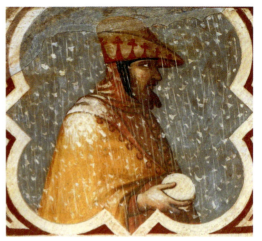

图 5-10　安布罗乔·洛伦采蒂,《好政府的功效》局部《夏天》　　　图 5-11　安布罗乔·洛伦采蒂,《坏政府的功效》局部《冬天》

耕地播种;五月骑马;六月驱牛犁地、饲养家畜;七月收割谷物和打鱼;八月打谷;九月狩猎;十月酿酒;十一月砍树、养猪;十二月杀猪;一月严寒;二月伐木。[1] 鉴于东墙图像具体地表现了年历中从三月到九月的所有劳作而完全不及其余,这意味着东墙图像实际上只描绘了年历中春、夏两季所发生的活动,故而,它与图像上部四花像章内只出现了"春"(尽管已残)与"夏"的图案,是一致的。

然而,仅凭年历劳作并不足以解释东墙全部的图像;它甚至连郊外部分都不足以概括,例如路上熙熙攘攘载着货物的商人或赶着牲畜的农民,便不属于上述年历劳作的范围,更遑论整个城市生活的范畴了。芬奇斯-亨宁认为,只有联系到中世纪的另一套概念体系,即与"自由七艺"(artes liberales)相对应的"手工七艺"(artes mechanicae),方能言说东墙图像整体。尽管"自由七艺"(语法、修辞和辩证法,以及几何、天文、算术和音乐)在图像中亦有所表达(存在于北墙和东墙的下部像章中),但在九人厅的图像整体程序中并不占据重要的位置。相反,这里登堂入室、得到无以复加重视的,居然是曾经十分低贱的"手工七艺"。根据中世纪神学家圣维克多的于格(Hugh of St. Victor)的定义,"手工七艺"包括:(1) Lanificium,与羊毛、纺织、缝纫有关的一切被服生产;(2) Armatura,与制作具有防护功能的盔甲相关的产业活动(包括建筑和房屋建造在内);(3) Navigatio,直译是航海业,包括各种贸易活动在内;(4) Agricultura,各种农林牧渔和园艺活动;(5) Venatio,狩猎活动,包括田猎、捕鱼在内;(6) Medicina,理论与实

[1] Uta Feldges-Henning, "The Pictorial Programme of the Sala della Pace: A New Interpretation," *Journal of the Warburg and Courtauld Institutes*, Vol.35 (1972), pp.150-151.

践的医学，包括医学的教授和治疗实践，以及香料、药品的生产和销售；(7) Theatrica，戏剧，包括音乐与舞蹈。[1] 令人匪夷所思的是，除了城外劳作可以恰如其分地归入 Agricultura 和 Venatio 两类之外，城里纷繁复杂的各色活动，也可以归入"手工七艺"中的其余五类——例如，图中的制鞋者（图 5-12）涉及羊毛与纺织生产，对应于第一类 Lanificium；屋顶上的劳作者（图 5-13）涉及建筑，对应于第二类 Armatura；各色贸易和生意（图 5-14）涉及第三类 Navigatio；屋里着红衣的教书者（图 5-15）是医生，涉及第六类 Medicina；广场中心构成连环的十人场面（九人舞蹈，一人伴奏，图 5-16）所代表的，恰恰是"手工七艺"中集舞蹈与音乐为一体的最后一类 Theatrica。这些舞蹈者与周边人物不同，形象尤为高大，实为九个缪斯的形象。[2]

芬奇斯-亨宁的讨论十分精彩。他运用中世纪特有的智性范畴，将纷繁复杂犹如一团乱麻的东墙图像所体现的现象世界，还原并归位为一个犹如博物架般整饬谨严的精神结构。与此同时，这篇文章在鲁宾斯坦的基础上，对图像的政治哲学诉求，进行了进一步的阐发：好的城邦（"公社"）不仅仅表现为"正义"和"共同的善"之政治理念的抽象统治，更体现在城市和乡村生活的方方面面；百工靡备，百业兴旺，这样的城市和乡村不仅仅属于世俗，更属于理想政治的范畴。作为"好政府"治理下的"理想城市"，锡耶纳是天上圣城耶路撒冷的象征，在季节上是永远繁荣的春天和夏天；正如"坏政府"治理下的西墙图像，它是罪恶城市巴比伦的缩影，其间未见任何人间劳作的痕迹，在季节上则是永恒肃杀的秋天和冬天。然而，问题在于，图像作者为什么要把城乡世俗生活如此上纲上线，将其和善与恶、好与坏、耶路撒冷与巴比伦等极端宏大的主题直接挂钩，这种对于世俗生活无以复加的高扬，在宗教思想和教义笼罩一切的中世纪欧洲，难道不会让人倍感诧异？在图像的整体布局中，图像作者把东西墙面做了如上意味的空间配置，是否亦可能蕴含某些异乎寻常的含义？令人遗憾的是，芬奇斯-亨宁在这方面未置一词。

政治哲学家斯金纳的第一篇宏文写于 1986 年，主要致力于纠正此前鲁宾斯坦的观点，认为上述图像蕴含的中世纪政治理念，有着更为古老的罗马渊源；也就是说，早在 13 世纪中叶圣托马斯·阿奎那将亚里士多德著作翻译成拉丁文之前，它们就在诸如洛提的奥尔费诺（Orfino of Lodi）、维泰博的乔万尼（Giovanni of

[1] Uta Feldges-Henning, "The Pictorial Programme of the Sala della Pace: A New Interpretation," *Journal of the Warburg and Courtauld Institutes*, Vol.35 (1972), pp.151-154.

[2] Ibid., p.155.

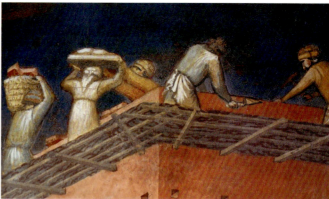

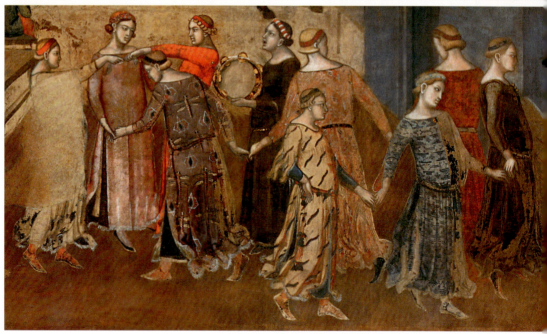

图 5-12—图 5-16　安布罗乔·洛伦采蒂,《好政府的功效》场景:鞋店(左)、建造房屋(右上)、药店(左中)、课堂(右中)、舞蹈(下)

Viterbo)、圭多·法巴（Guido Faba）和其他匿名作者的著作中流行。这些作者受到古代罗马作家的影响，提倡用"和谐"和"正义"的美德来捍卫城市公社的和平。[1]

就本章而言，更值得注意的是斯金纳十三年之后的第二篇大作。[2] 该文的殊胜之处，在于集中讨论了前人包括芬奇斯-亨宁所忽视的东墙舞者的形象问题。首先是九位舞者的性别。与此前所有论者不同的是，斯金纳注意到，九位舞者虽然姿势柔婉，但平胸短发，而且不遵守同时代女性不暴露脚踝的图像禁忌，说明他们其实不是女人，而是男人。[3] 其次，斯金纳尤其关注舞者服饰上的奇怪图案及其含义问题。为什么队列中两位舞者所穿的衣服上，有巨大的蠕虫和飞蛾的图案？显然，像芬奇斯-亨宁那样仅作缪斯解，是无济于事的。当然，它们更不可能是当时衣服上真实的装饰图案。那么，这些蠕虫和飞蛾，究竟该作何解？斯金纳试图诉诸同时代人的生活经验，发现在那个时代，蠕虫和飞蛾等是"沮丧与忧愁"（tristitia）等负面情绪的象征，可见于古老的通俗版《圣经·箴言》（Proverbs 25：20）中的一段文字："正如飞蛾腐蚀衣服，白蚁破坏木头一样，沮丧也会摧毁人心。"（"just as a moth destroys a garment, and woodworm destroys wood, so tristitia destroys the heart of man."）[4] 这是说在中世纪，对城邦最大的伤害在于负面的集体情绪——触及心灵的沮丧、悲哀与绝望，因此必须以唤起快乐与欣悦的情绪（即 gaudium）来与之抗衡。这种观念同样具有古老的罗马渊源，见诸塞内卡等罗马道德家的著作[5]；而对付沮丧的最佳手段，莫过于诉诸源自古代晚期的节庆舞蹈，即男人所跳的舞姿庄重的"三拍舞"（tripudium）。在斯金纳看来，图像中舞者衣服上的蠕虫和飞蛾图案，以及破洞[6]，正极力抒写出形势之严峻，以及用集体舞蹈战而胜之的重要与紧迫性。[7] 正是基于如上洞见及其他，斯金纳对于图像整体的政治寓意做出了自己独特的阐释。[8] 限于篇幅，此处不再赘述。

至此，对图像政治寓意的图像志阐释及其相关梳理已大致结束。接下来，我们需要依靠自己的眼睛与心灵，进行前所未有的新的探索。

[1] Quentin Skinner, "Ambrogio Lorenzetti: The Artist as Political Philosopher," *Proceedings of the British Academy*, LXXII, 1986, pp.1-56.
[2] Quentin Skinner, "Ambrogio Lorenzetti's Buon Governo Frescoes: Two Old Questions, Two New Answers," *Journal of the Warburg and Courtauld Institutes*, Vol.62 (1999), pp.1-25.
[3] Ibid., pp.16, 19.
[4] 这段文字后来在 1592 年克列门台版 (Clementine Version)《圣经》中作为窜文被删。Ibid., p.20.
[5] Ibid., p.22.
[6] Ibid., p.20.
[7] Ibid., p.26.
[8] Ibid., pp.26-28.

三、方法论的怀疑

从技术层面针对他人的研究提出质疑与批评，无疑是学术共同体促进学术进步与繁荣的重要手段。在上述讨论中，鲁宾斯坦的发凡范式，芬奇斯-亨宁的踵步接武，斯金纳的洞幽烛微，从中我们确实看到了知识生产如何在技术层面上层层递进的过程。在这一方面，我们亦可仿效斯金纳本人，对于斯氏的命题提出某些质疑。

其一，尽管斯金纳明确提到1310年发生在帕多瓦的一次为了实现和平而导致的群体性"三拍舞"事件[1]，但他并没有涉及这种类型的"三拍舞"在当时锡耶纳的具体语境中是否可行的问题。而事实上，锡耶纳城邦于1338年以法令的形式，明确禁止民众在街上当众舞蹈。[2] 那么，这种在公众生活中被禁忌的行为，何以能够在象征性的层面，起到实际上从未发生过的作用？这不能不令人疑窦丛生。

其二，在九人舞蹈队中，斯金纳仅仅择取最显眼的服饰图案进行解读，没有也缺乏兴趣对于服饰的整体进行必要的细分和全面的考察；尤其是，没有识别舞蹈行列中第五人（图5-17中最右侧的背转身者）服装图案与蠕虫和飞蛾之间可能存在的有机联系（详见第七章），致使斯氏的阐释貌似精彩，在关键之处其实乏善可陈。

其三，即使在有关蠕虫与飞蛾服饰的具体观察上，斯氏的研究亦存在重大的值得商榷之处。例如，为了满足理论阐释（把蠕虫和飞蛾解读成沮丧情绪的侵蚀）的需要，他不惜歪曲视觉的真实，硬生生地造出服饰被"飞蛾腐蚀，留有很多破洞"的情节。[3]

但是，指摘这些技术层面上的问题并非本章的主要目的。本章主要质疑的是整体的、具有方法论意义的研究范式。

首先，上述政治寓意的图像志研究基于完全相同的方法论预设，即把图像的释义还原为同时代或更早的具历史渊源的文本，认为是文本的意义决定了图像的意义；而图像，则被看作一种完全透明的存在，任由文本穿越。上述学者中，无论是鲁宾斯坦、芬奇斯-亨宁，还是斯金纳，他们的基本方法论都以破译图像背后的

[1] Quentin Skinner, "Ambrogio Lorenzetti's Buon Governo Frescoes: Two Old Questions, Two New Answers," *Journal of the Warburg and Courtauld Institutes*, Vol.62 (1999), p.25.

[2] Max Seidel, "'Vanagloria': Studies on the Iconography of Ambrogio Lorenzetti's Frescoes in the *Sala della pace*," in *Italian Art of the Middle Ages and Renaissance*, Vol.1, Painting, Hirmer Verlag, 2005, pp.297-299.

[3] Quentin Skinner, "Ambrogio Lorenzetti's Buon Governo Frescoes: Two Old Questions, Two New Answers," *Journal of the Warburg and Courtauld Institutes*, Vol.62 (1999), p.20.

图 5-17 《好政府的功效》场景:《舞蹈》局部

文本密码为鹄的,而他们观点之不同,也仅仅源于他们所根据的文本的差异。在图像本身的元素无助于图像释义上,他们是一致的,概莫能外。

例如,他们都忽略了基于真实视觉经验的图像布局分析。按照鲁宾斯坦的讨论,北墙"正义"与"共同的善"构成图像解密的核心。但如果我们真的以实际空间体验为基础,就会发现,处于视觉焦点位置的,其实是身穿白色丝绸、斜倚床榻的"和平"女神(图 5-18);进一步的视觉分析还显示,"和平"女神一方面位居"正义"与"共同的善"两条轴线构成的矩形的正中心,另一方面又与下面的

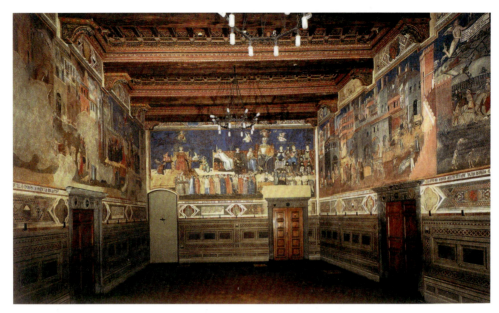

图 5-18　九人厅图像布局总览

二十四位立法委员构成一个金字塔关系（图 5-19）。而对这种设计与布局的分析，鲜见于前人的相关讨论中。[1]

上述视觉分析亦可获得同时代人文献的支持。例如，今天以《好政府的寓言》闻名的系列壁画，在 14 世纪一位编年史家的著作中，却以《和平与战争》（la Pace e la Guerra）之名而被记录。[2] 这一说法亦在稍晚时候的著名布道者锡耶纳的贝尔纳丁尼（Bernardine of Siena）、著名文艺复兴人文主义者吉贝尔蒂和瓦萨里的演讲和著作中[3]，屡屡得到印证；E. C. 苏撒尔德（Edna Carter Southard）更以充分的事例证明，《和平与战争》之名的使用一直延续到"18 世纪末"。[4] 换言之，14—18 世纪，该系列壁画在人们心目中，都是以那位斜倚着的"和平"女神的形象为中心而被记忆的。这种命名方式和记忆表象的背后，凝聚并长期留存着的，是同时代人鲜明的视觉习惯和视觉经验。

因而，真正有价值的研究，除了探寻图像背后的政治理念之外，更在于追问图像的布局形成某种特殊形态（在这里，是围绕着"和平"女神的构图）的原因。

[1] 约瑟夫·波尔策（Joseph Polzer）发现了北墙图像的物理中心（两条对角线的交汇处）恰好位于"和平"与"坚毅"之间，他认为这表示"公社的和平需要强力（force）保护"。但图像的物理中心与图像布局的视觉中心有本质的差别，本章强调的是图像布局的视觉中心，这种中心是图像布局各元素的相互关系所呈现出来的。Joseph Polzer, "Ambrogio Lorenzetti's War and Peace Murals Revisited: Contributions to the Meaning of the Good Government Allegory," *Artibus et Historiae*, Vol. 23, No. 45 (2002), p.88.

[2] Ibid., pp.84-85.

[3] Ibid., p.85.

[4] Ibid., p.103.

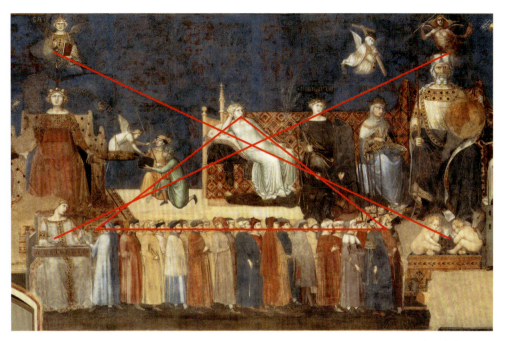

图 5-19 北墙图像布局分析

这种原因可能包括政治、宗教、社会和意识形态等各种因素，但它首先应该不脱离视觉形态本身。这一问题可以表述为：为什么会形成以"和平"女神为画面中心的图像布局？这一问题还包括以下子问题：为什么女神会身穿丝绸衣服？她为什么会摆出支颐斜倚的姿势？这种姿势是画家本身发明的，还是从别处挪用的？对这些问题的回答，即构成我们今天力图接近的历史真相。

上述问题也把我们带到所谓"方法论的怀疑"的第二个层面：图像与图像之间的关系或图像的来源问题。

相关问题首推东墙图像中关于"西方第一幅风景画"的公案。1950年，奥托·帕赫特最早将东墙中的乡村景象，称为"现代艺术中的第一幅风景肖像"（the first landscape portrait of modern art）[1]；在此基础上，潘诺夫斯基和詹森提出了西方"自古代以来"的"第一幅真正的风景画"的说辞。两种说法都强调了该画在作为文类（genre）的风景画上的"创始性"（"第一性"），言下之意是这些由图像作者个人的创造性才能所致。

最直观地展示这种"创始性"的方式，莫过于将西蒙内·马提尼（Simone Martini，1284—1344）十年前（1328）画于与九人厅一墙之隔的议事厅中的《蒙

[1] Otto Pächt, "Early Italian Nature Studies and the Early Calendar Lanscape," *Journal of the Warburg and Courtauld Institutes*, Vol.13, No. 1 / 2 (1950), p.41.

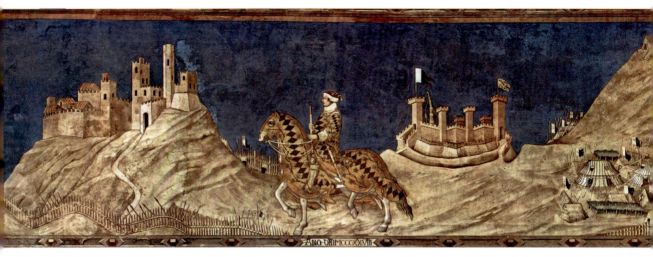

图 5-20　西蒙内·马提尼，《蒙特马希围困战之中的圭多里乔》，1328，锡耶纳公共宫议事厅

特马希围困战之中的圭多里乔》（*Guidoriccio at the Siege of Montemassi*，图 5-20），与此画做个比较。前画中作为背景的风景，山石嶙峋裸露，画法生硬稚拙，仍是一派拜占庭风味；这与后画中那种作为目的本身而呈现的过渡柔和、空间舒展、视线统一、气氛氤氲的风景画形态，形成了鲜明的对比——正如弗雷德里克·哈特所说，二者相隔的时间绝非"十年"，而是"一个世纪"。[1]

在风景及其样式上，这幅画居高临下的视点，绵绵起伏、渐行渐远融入天空的蓝色山峦，点缀着人物、房舍和树木的包容性的空间，以及其他诸多细节，这些在西方世界前所未有的风格特征，究竟是怎么产生的？如果没有遥远异域既定图像的来源与贡献，这种"一个世纪"的突破，又如何可能？

我们的第三个也是最后一个方法论质疑亦随之产生，它所针对的是西方世界自启蒙运动以来形成的集体无意识：文艺复兴即西方古代文艺的复兴，意味着西方现代性的开端。这种无意识导致最杰出的西方学者罔顾图像的物质存在，满足于一味追索图像的政治寓意；也导致他们陷入空间恐惧，罹患上永远以西方言说西方之强迫性神经症。

那么，这"西方的第一幅风景画"，真的是"西方"的吗？

[1] Frederick Hartt, *History of Italian Renaissance Art: Painting, Sculpture, Architecture*, second edition, p.119.

四、"风景"源自"山水"

尽管从 20 世纪早期开始,以 B. 贝伦森(B. Berenson)、G. 苏利耶(G. Soulier)、I. V. 普辛纳(I. V. Pouzyna)、G. 罗利(G. Rowley)等为代表的西方学者已开始讨论锡耶纳绘画中的东方影响问题[1],法国画家巴尔蒂斯(Balthus)甚至有过"锡耶纳的风景画与中国的山水画毫无二致"[2]的表述,但直到一个世纪之后的 2003 年,这种讨论始终未脱离简单的类比和猜测的基调。其典型的表述方式,用《锡耶纳绘画》(Sienese Painting)一书的作者蒂姆西·海曼(Timothy Hyman)的话来说,即安布罗乔·洛伦采蒂"很可能看见过中国山水画的长卷"[3]。这一领域中,最值得关注、最具有讨论价值的学术成果,当推日本艺术史家田中英道的两篇论文:其一是《锡耶纳绘画中的蒙古和中国影响——西蒙内·马提尼与安布罗乔·洛伦采蒂主要作品研究》,收入其著作《光自东方来——西洋美术中的中国与日本影响》(1986),此文中田中英道明确认为,洛伦采蒂《好政府的寓言》中的风景画绘制,受到了中国山水画的影响,即"风景"源自"山水"[4];其二是《西方风景画的产生来源于东方》,2001 年发表于日本《东北大学文学研究科研究年报》,继续讨论了从安布罗乔·洛伦采蒂之后,东方风景画如何从意大利传入法国,进而传播到整个欧洲的过程[5]。

那么,"风景"如何源自"山水"?田中英道推论的逻辑如下:

第一,洛伦采蒂在风景中采取了一种从高处俯瞰并远望的视角,这在之前无论是罗马还是拜占庭美术当中都是未曾有过的。田中英道认为,这一表现与中国北宋画家郭熙的"三远法"绘画理论中的"平远法"(即站在此山望彼山)相似,可能是画家接触到了采用这种画法的中国绘画的通俗或实用版本之故。[6]

第二,除了对群山的描绘方式让人想到中国的山水画,对农耕的表现也不容忽

[1] Bernard Berenson, "A Sienese Painter of the Franciscan Legend," *Burlington Magazine for Connoisseurs*, Part1, Vol. 3, No. 7 (Sep.- Oct., 1903), pp.3-35; part 2, Vol. 3, No. 8 (Nov., 1903), pp.171-184. Gustave Soulier, *Les Influences Orientales dans la Peinture Toscane*, Henri Laurens, Éditeur, 1924, pp.343-353. I.V. Pouzyna, *La Chine, l'Italie et les Débuts de la Renaissance*, Les Éditions d'art et d'histoire, 1935, pp.77-96. G. Rowley, *Ambrogio Lorenzetti*, Princeton University Press, 1958, pp.116-117. 中文讨论参见郑伊看:《蒙古人在意大利——14—15 世纪意大利艺术中的"蒙古人形象"问题》,中央美术学院 2014 年博士论文。

[2] Timothy Hyman, *Sienese Painting: The Art of a City-Republic (1278-1477)*, Thames and Hudson, 2003, p.113.

[3] Ibid.

[4] 参见田中英道:『光は東方より—西洋美術に与えた中国・日本の影響』,河出書房新社,1986 年,第 101—137 页。田中英道:「西洋の風景画の発生は東洋から」,『東北大学文学研究科研究年報』第 51 号,2001 年,第 127 页。相关讨论参见张烨:《东方视角的西方美术史研究——以田中英道的〈光自东方来〉为例》,中央美术学院 2016 届硕士学位论文,第 33 页。

[5] 田中英道:『光は東方より—西洋美術に与えた中国・日本の影響』,第 101—137 页。

[6] 同上书,第 128 页。

视。洛伦采蒂在同一个场景中描绘了翻土、播种、收割、除草、脱壳等多个阶段的农业劳动,田中认为,这不符合欧洲绘画的表现习惯。因为欧洲的时间概念是直线式的,而东方则以年为单位不断循环。故洛伦采蒂在这幅画中的表现,似乎更符合东方的思维方式,受到了中国《农耕图》之类绘画的影响。[1]

第三,11世纪以后,北欧采用了三区轮作制,用带有车轮的六到八头牛或两到四匹马拉的大型犁来开垦土地,而《好政府的寓言》中出现的是地中海沿岸从罗马时代沿用下来的没有车轮、只使用一头牛的简单的耕犁。田中英道认为,这种反差很可能源于画家对中国绘画,特别是《农耕图》中相关图像内容的直接挪用;另外的一个理由是:尽管地中海地区普遍采用的是两区轮作制度,而此处也未发现对休耕地的表现。[2]

田中的研究集精深的洞见与粗疏的臆测于一体。其后一方面遭到了学者如小佐野利重的批评与指摘[3]——笔者愿意补充一项自己的观察,如田中从锡耶纳北墙壁画士兵的容貌出发,径直认为"他们应该是优秀的蒙古士兵"[4],这一判断依据严重不足,近乎天方夜谭;而其洞见方面,尽管也得到了西方学界部分人的承认[5],但在笔者看来,还需进一步深掘。就本章的议题而言,田中的上述推论中,第一条确实脱离不了批评者指摘的干系——仅凭与宋元山水画形态的相似,并不足以得出逻辑上必定如此的结论;他的第二条推论则较好,因为他从经验上指出了他的研究对象与某一类中国绘画(即《农耕图》)之间的具体关系,这种关系具有波普尔哲学中"可证伪"的性质,故可以展开进一步的分析;他的第三条推论尽管也缺乏直接的证据,但亦存在可圈可点之处。他所采取的是从图像着眼的反证法:既然同时代欧洲的耕作工具和耕作方式都与图像表现不同,那么,图像中采取的这种特殊的方式,就需要一种特别的理由来说明;而来自于东方的图像资源,在这里就有可能被当作这种理由而引入。

那么,这种图像资源真的存在吗?田中英道关于《农耕图》的语焉不详的

[1] 田中英道:『光は東方より―西洋美術に与えた中国・日本の影響』,第106—127页。

[2] 在日文文献方面,本章得到了笔者的学生张烨的帮助,在此特致谢忱。另请参见张烨:《东方视角的西方美术史研究——以田中英道的〈光自东方来〉为例》,第31—35页。

[3] 小野指出田中的方法仍然属于单纯的"形态学"范畴,仅仅基于人的容貌、服饰和画面空间的类似性进行讨论,缺乏说服力。参见张烨:《东方视角的西方美术史研究——以田中英道的〈光自东方来〉为例》,第33—34页。

[4] 田中英道:『光は東方より―西洋美術に与えた中国・日本の影響』,第132页。

[5] 如其关于乔托等画家作品中人物所穿衣服上的奇怪文字是蒙古八思巴文的见解。参见 Lauren Arnold, *Princely Gifts and Papal Treasures: The Franciscan Missions to China and Its Influences on the Art of the West, 1250-1350*, Desiderata Press, 1999, pp.124-125; Rosamond E. Mack, *Bazaar to Piazza: Islamic Trade and Italian Art, 1300-1600*, University of California Press, 2002, pp.51-71; Roxanna Prazniak, "Siena on the Silk Roads: Ambrogio Lorenzette and the Mongol Global Century, 1250-1350," *Journal of World History*, Vol. 21, No.2 (Jun. 2010), pp.190-191。

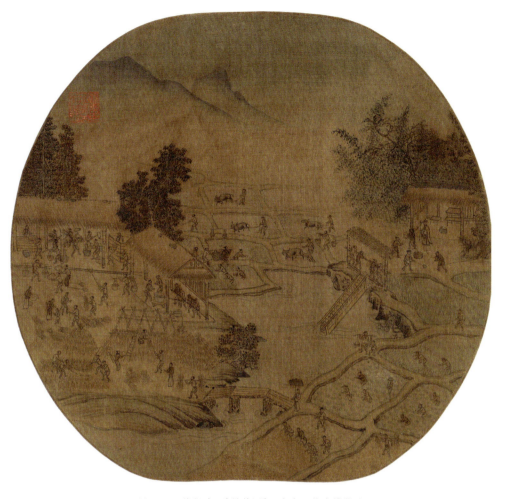

图 5-21 传杨威,《耕获图》,南宋,故宫博物院

叙述,是否能充当这种资源?尤其是,在这类《农耕图》中,他提到了现藏于故宫博物院的传南宋杨威扇面《耕获图》(以下择取的图例与田中所引相同,图5-21 至图 5-24)。我们从中可以发现,《耕获图》的耕田与打谷场面(图 5-22 与图 5-24)与洛氏风景画的同内容画面(图 5-23 与图 5-25),确实存在众多相似之处。那么,作为那只"被挤榨过多次的柠檬",这一资源能否让我们再榨出新鲜的果汁?

2015 年年初,笔者为一项大型国际艺术展览寻找展品时,偶然在美国大都会艺术博物馆(Metropolitan Museum of Art)主办的"忽必烈汗的遗产"(The Legacy of the Khubilai Khan, 2004)的展览图录中看到了署名为"忽哥赤"的一幅卷轴元画(图 5-2),画面上同样出现了四个农民打谷的场面和两只鸡的形象,它与洛伦采蒂风景画中的相关细节构成了高度的对位,正是本章"引子"中所谓的一对"犹

图 5-22　故宫本《耕获图》场景：耕田

图 5-23　《好政府的功效》场景：耕地

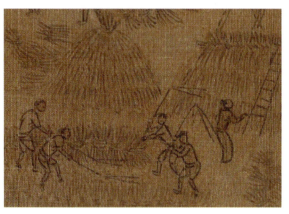
图 5-24　故宫本《耕获图》场景：打谷

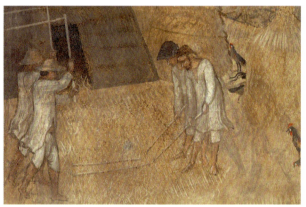
图 5-25　《好政府的功效》场景：打谷

如镜像般的图像"。这种图像间的高度对位，仿佛飘浮在空中的声音，从一面断崖发出，撞上另一堵坚硬的断崖，终于产生轰隆的回响。听到这一回响的笔者灵光乍现，脑洞大开。

五、《耕织图》及其谱系

美国大都会艺术博物馆于 2006 年购入了一套《耕稼穑图》卷轴画，绢本，水墨淡设色，高 26.6 厘米，长 505.4 厘米，包括九个耕稼的场面，上述打谷的场面（正式名称"持穗"）为其中之一。其中，每个场面都配诗一首，画与诗相间排列；

所附跋文的笔迹与诗风格相同，有"至正癸巳二月中"和"忽哥赤"的落款，可知是为一个叫"忽哥赤"的蒙古人所作，题款于1353年3月间。跋文中提到该画的正式名称是《耕稼耥图》，说明该卷轴画在元代时只限于表现耕稼的场面。现存的九个场面分别是"灌溉""收刈""登场""持穗""簸扬""砻""舂碓""筛"和"入仓"；但该画中的耕稼场面并不完整，这可以通过现藏美国华盛顿弗利尔美术馆（Freer Gallery）的一套时代更早的类似卷轴画见出。[1]

弗利尔本的卷轴画题名为《耕作图》，高32.6厘米，长1030厘米，共描绘了二十一个场面：其中九个场面，其诗与画均与大都会本对应，其余的十三个场面则恰好可以补足大都会本残缺的内容。但弗利尔美术馆不仅藏有《耕作图》，还有一卷《蚕织图》，高31.9厘米，长1249.3厘米，共表现了二十四个蚕织的场面。两卷后附有赵孟籲和姚式的两个跋文，其中姚式的跋文如下：

> 右《耕织图》二卷，耕凡二十一事，织凡二十四事，事为之图，系以五言诗一章，章八句四韵。楼璹当宋高宗时，令临安於潜，所进本也，与《豳风·七月》相表里。其孙洪、深等尝以诗刊诸石。其从子钥嘉定间忝知政事，为之书丹，且叙其所以。此图亦有木本流传于世。文简程公曾孙荣仪甫，博雅君子也；绘而篆之以为家藏，可谓知本，览者毋轻视之。吴兴姚式书。[2]

文中明确提到，卷轴中画和书法均出自元代画家程棨（约活跃于1275年）；而画和所附诗的原本，则来自于南宋初年于潜（今属杭州）县令楼璹。楼璹（1090—1162），南宋士大夫，据其侄楼钥（1137—1213）所撰《攻媿集》称：

> 伯父时为临安於潜令，笃意民事，慨念农夫蚕妇之作苦，究访始末，为耕织二图。耕，自浸种以至入仓，凡二十一事；织，自浴蚕以至剪帛，凡二十四事。事为之图，系以五言诗一章，章八句，农桑之务，曲尽情状。虽四方习俗，间有不同，其大略不外于此。见者固已韪之。未几，朝廷遣使循行郡邑，以课最闻，寻又有近臣之荐，赐对之日，遂以进呈。

[1] Roslyn Lee Hammers, *Pictures of Tilling and Weaving: Art, Labor, and Technology in Song and Yuan China*, Hong Kong University Press, 2011, pp.9-40.

[2] 王红谊主编：《中国古代耕织图》上册，红旗出版社，2009年，第86页。

即蒙玉音嘉奖，宣示后宫，书姓名屏间。[1]

根据以上跋文，可以获知如下关键信息：

第一，南宋楼璹的《耕织图》是后世一切《耕织图》系列绘画（包括《耕图》和《织图》两个系列，以及其所附诗）的来源和母本。

第二，楼璹《耕织图》在南宋时，因为受到皇家的重视而影响深远。当时诗（与图）即已刻石（可称"石本"，从"石本"则可获"拓本"）；同时又有"木本"（刻版印刷）流传；根据楼钥文中所言的"宣示后宫"来推测，当时也应该有原本的各种摹本（"纸本"或"绢本"）流传。

第三，楼璹《耕织图》原本由《耕图》与《织图》构成一个整体，但两者亦可分开。这决定了后世的摹本既可按整体，亦可按两个系统分别流传。如弗利尔本是整本，大都会本作《耕稼稿图》，显然是仅属于《耕图》系列的分本。

第四，在传摹过程中，既可按原有系列以卷轴形式存世（卷轴本），亦可改换成其他形式。例如，故宫博物院藏南宋《耕获图》，实际上是将原画的二十一个场面，组合为一个扇面的形式（扇面本）。

从以上情况看，在元及元以前，除了原本外，应该有大量的"石本"（即"拓本"）、"木本"和"摹本"（"纸本"或"绢本"）的《耕织图》衍生本流传。在800年后的今天，除了上述大都会本和弗利尔本（亦可称"忽哥赤本"和"程棨本"）之外，"摹本"系列方面，我们尚能看到黑龙江省博物馆所藏的南宋宫廷仿楼璹《蚕织图》本，美国克利夫兰艺术博物馆藏传梁楷的《织图》本，以及上述故宫博物院藏《耕获图》本……黑龙江本和克利夫兰本属于《织图》系列的分本；忽哥赤本属于《耕图》系列的分本；程棨本则是现存唯一包含两个系列的整本；而故宫博物院本则属于现存唯一的改换形式本，即创造性地把《耕图》的全部二十一个场面组合为扇面形式[2]——就这一点而言，它属于《耕图》系列的分本，但它也可能是与程棨本一样的整本，因为在南宋时，作为便面而存在的扇面原先即有正反两面，现存的《耕获图》之所以得名，很可能是失落了另一半扇面《蚕织图》的缘故。与此同时，我们还可以看到的"木本"有元代王祯的《农书》，其中有已经失传的

[1] 转引自 Roslyn Lee Hammers, *Pictures of Tilling and Weaving: Art, Labor, and Technology in Song and Yuan China*, p.214. 鉴于该书作者在理解楼璹文本时存在众多问题，以上引文的断句为笔者所断。

[2] 笔者在刚研究此画时即产生这样的直觉，并为复原做了一定工作。后读到韩若兰（Roslyn Lee Hammers）之书，发现韩若兰已经做出了这一判断，并成功完成了《耕图》中二十个场面（其中尚缺一个未画，原因不详）在《耕稼图》中的拼合。本章以后将直接引用韩若兰的观点。

楼璹《耕织图》木刻本的大量改头换面的形式出现。[1]

在元以后的明清,《耕织图》的"变形记"继续,但并不脱离上述变形的规律。自王祯《农书》引用诸多"木本"图像之后,明代的弘治、嘉靖和万历诸朝都有大量采用《耕织图》图像的《便民图纂》刻本行世。[2] 另外则有宋宗鲁翻刻的《耕织图》本,这一"木本"还传播到了日本,在江户时代有狩野永纳的重刻本。在"摹本"方面,清康熙帝命宫廷画师焦秉贞根据某个(类似程棨本的)摹本新绘《耕织图》,在摹本基础上略有增减,在手法上则糅入西式透视技法;同时还令内府另行镂版刻印《御制耕织图》本,以赐"臣工"。乾隆帝对于《耕织图》同样热情有加,有意思的是,他的热情还导致南宋时盛行一时但在清朝早已绝迹的"石本"复生。他一方面把自己所收藏的两卷托名"刘松年"的《蚕织图》和《耕作图》鉴定为同属于程棨本(即现藏弗利尔美术馆的程棨本,因英法联军洗劫圆明园而散失在外),并在每个场景的空白处各题诗一首(形成弗利尔本的特色);另一方面,又命画院双钩临摹刻石,放置于圆明园多稼轩。这些刻石(所谓"石本")原本应有四十五方,现存二十三方。[3]

综上所述,可以肯定的是,南宋楼璹不仅仅是《耕织图》原本的创造者,更是作为一个文类而不断赓续滋生的《耕织图》图像系统和传统的创始者。

首先,《耕织图》在中国历史上第一次以图像方式,完整记录了作为立国之本的农桑活动的全过程(所谓"农桑之务,曲尽其状"),其中的耕作活动计有:浸种、耕、耙耨、秒、碌碡、布秧、淤荫、拔秧、插秧、一耘、二耘、三耘、灌溉、收刈、登场、持穗、簸扬、䉛、舂碓、筛、入仓等二十一个画面。其中的蚕织活动计有:浴蚕、下蚕、喂蚕、一眠、二眠、三眠、分箔、采桑、大起、捉绩、上蔟、炙箔、下蔟、择茧、窖茧、缫丝、蚕蛾、祀谢、络丝、经、纬、织、攀花、剪帛等二十四个画面。以后所有的"衍生品",都延续了这一图像系统或图像程序的基本面貌。

其次,在图像衍生的过程中,图像系统不仅可能经历自身形态合规律的裂变,如从整本向分本,或从卷轴向扇面的变异;更值得一提的是,它经历了从"原本"向"摹本"、从"纸本"或"绢本"向"石本"和"木本"的跨媒介转换与扩展。这个跨媒介转换的历程是一个非机械复制时代的"准机械复制"的图像增殖过程,

[1] 参见 Roslyn Lee Hammers, *Pictures of Tilling and Weaving: Art, Labor, and Technology in Song and Yuan China*, pp.126-145。
[2] 参见中国农业博物馆编:《中国古代耕织图》,中国农业出版社,1995年,第33—178页。
[3] 同上书,第126页。

图像在这一过程中发生的变异和转换既有新意义的增殖和生成，又有明显的规律可循（我们将在下一章具体讨论这一问题）。

再次，根据韦勒克（Rné Wellek）和沃伦（Austin Warren）的文类理论，每一种文类都依赖于作为其一端的"语言形态"（linguistic morphology），和作为其另一端的"终极宇宙观"（ultimate attitudes towards the universe）的两极关系而展开。[1] 作为一种"文类"的《耕织图》图像系统也不例外，其五花八门的"语言形态"（即上述图像变异的形态）并不改变整体图像系统稳定的内核——其"终极宇宙观"，即传统士大夫立足于"男耕女织"的世俗生活而建构理想社会的政治寓意。

楼璹同样赋予了这种政治寓意以最初和最经典的形式。韩若兰在一项精彩的研究中，为我们还原出楼璹《耕织图》与北宋范仲淹、王安石"新政"等社会改革思潮的关系。[2] 在她看来，《耕织图》充分体现了范仲淹"庆历新政"的三大主题：一个负责任的政府要保障农民的基本生计，合理抽取赋税并积极发挥地方官员的作用。这种责任的背后是《尚书》"德惟善政，政在养民"的理想，如范氏所说"此言圣人之德，惟在善政，善政之要，惟在养民。养民之政，必在务农。农政既修，则衣食足"，而其具体建议即"厚农桑"。[3]

楼璹的图像不仅从技术上展示了农桑生产具体而微的全过程，而且细腻地描绘了小农家庭男耕女织、阴阳调谐、天人相亲、其乐融融的理想生活，具有货真价实的"风俗画"（genre painting）性质。[4] 更可贵的是，画家还在图像中为地方官员（包括他自己）留下位置，把他们安置在田间陌头，这一方面塑造了他们以身作则、事必躬亲、夙夜为公的理想形象；另一方面，也提供了一种犹如观景台般的超越画面的视角，使作品具备古典诗学所要求的"观风俗之盛衰"功能，并使上述"风俗画"首先在画面内变得可能……就这样，通过同时展现小农农耕和官员自我规范的双重理想，从未考中进士的楼璹，在宫中犹如在殿试中，向宋高宗亲自交上了一份"图像版的科举考试试卷"[5]，成功地展示了自己的政治理想与抱负。

而到了我们故事发生之核心时代的蒙元，这种奠基于传统农耕和楼璹个体经验的政治理想，随着金（1234）和南宋（1276）相继陷于蒙古人之手，在首先遭

[1] 雷·韦勒克、奥·沃伦：《文学理论》，刘象愚、邢培明、陈圣生、李哲明译，生活·读书·新知三联书店，1984年，第259页。
[2] Roslyn Lee Hammers, *Pictures of Tilling and Weaving: Art, Labor, and Technology in Song and Yuan China*, p.44.
[3] Ibid., p.44.
[4] Ibid., p.62.
[5] Ibid., p.42.

遇了危机之后,又遇上了更大的转机。为了能够更好地引入本章核心命题的讨论,有必要在此多费一些口舌。

作为马背上的民族的蒙古人崛起于漠北,其早年的地理和空间意识与中原人士迥异,用元末明初叶子奇的话说,即"内北国而外中国"[1]。这是一种以蒙古草原为中心而看待世界的方法,成吉思汗及其子孙对世界的征服均从草原始,而向东西南三个方向进发。他们所建立的蒙古帝国尽管幅员辽阔、横跨欧亚大陆,却是属于"黄金家族"的共同财产,具有十分清晰、简单和辨识度高的空间意识:成吉思汗生前将其诸弟分封于东边,史称"东道诸王";将其诸子(除幼子拖雷外)封于西边,史称"西道诸王";而其中心腹地即蒙古本土,则由幼子托雷继承,形成一个中心居北、两翼透迤东西的空间格局。这一格局随着蒙古对世界的征服而扩展,其西部边界一直扩展到东欧和西亚,形成金帐汗国、伊利汗国、察合台汗国和窝阔台汗国;其东部则相继将西夏、金朝和大理国纳入囊中,但其基本格局并未改变,帝国的中心始终是窝阔台汗于1235年建立在蒙古腹地的帝都哈刺和林。概而言之,这种空间格局的实质是草原和农耕地区(或者北与南)之二元性,草原地区(北)是中心,农耕地区(南)则是更大的呈扇形的边缘地带。

然而,从经济意义上说,上述空间关系却是对另一种更具本质意义的空间关系的颠倒表达——事实上,在后一种关系中,占据中心位置的恰恰不是草原,而是农耕地区。萧启庆在讨论蒙古人狂热征战达80年之久的原因时,一语道破天机:成吉思汗"在统一草原之后,唯有以农耕社会为掠夺对象,始能满足部众的欲望"[2];换句话说,是农耕社会的富庶与繁华(作为中心),吸引和诱惑着置身边缘的草原社会向其进发。另一方面,在征服世界的过程中,草原部族必须仰仗农耕社会的物资、人力和财富,才能发动横跨欧亚的远距离战争。因此,在蒙元帝国滚雪球般的扩疆拓土之中,一个可以辨识出来的空间轨迹,却是帝国中心逐渐向东部地区——从哈刺和林向开平(元上都)和汗八里(元大都)转移,这也决定了在忽必烈与阿里不哥的汗位之争中,东部(或南部)地区的利益代表忽必烈战胜西部(或北部)地区的利益代表阿里不哥的历史深层逻辑。这一趋势在忽必烈最终将南宋故土纳入自己囊中之刻(1276)达至顶峰,因为南宋(江南地区)不仅是东部,也是整个欧亚大陆人口最多、经济最发达、人民最富庶的农耕地区。从

[1] 转引自萧启庆:《内北国而外中国:元朝的族群政策与族群关系》,收于萧启庆:《内北国而外中国——蒙元史研究》下册,中华书局,2007年,第475页。
[2] 萧启庆:《蒙古帝国的崛兴与分裂》,收于萧启庆:《内北国而外中国——蒙元史研究》上册,中华书局,2007年,第5页。

此，也开始了日本历史学家杉山正明所谓的蒙元帝国的"第二次创业"的历史进程，即把以草原文化为中心的"大蒙古国"，改造成集蒙古、中华和伊斯兰世界为一体的，以军事、农耕和通商为三大支柱的新的世界帝国，最终开启了"世界历史的大转向"。[1]

这一过程首先从草原社会对农耕社会造成的前所未有的大劫难开始。对于草原社会来说，农耕社会的意义本来即在于为草原社会提供物资和财富来源；在世界性地进攻农耕地区的过程中，蒙古贵族对于以围墙、城市和农田为代表的农耕文明充满疑惑与仇恨，非以破坏摧毁殆尽而后快，或以改农田为牧场为能事。最鲜明地体现这一意识的，莫过于 1230 年大臣别迭等人谏言窝阔台的所谓"汉人无补于国，可悉空其人以为牧地"[2] 的言论；而从三十年后忽必烈于开平即位之初即颁布诏书，提倡"国以民为本，民以衣食为本，衣食以农桑为本"[3]，即可看出蒙元统治者国策之根本性的改变。忽必烈的相关政策还包括：下令把许多牧场恢复为农田；禁止掠夺人口为奴；设置管理农业的机构司农司，并下令司农司编写《农桑辑要》（1273）刊行四方。而大约在二十年之后（1295），山东人王祯开始撰写兼论南北农桑事务的更为系统完备的《农书》，并于 1313 年最后完成。王祯在该书中大量引用了楼璹《耕织图》的图像（来源既可能是原本或摹本，也可能是"木本"，即版刻本）。而程棨依据的《耕织图》原本及其摹本本身，则极可能发挥着《农书》之图像志来源的作用。

因此，蒙元帝国中《耕织图》图像之普遍流行，即意味着忽必烈国策之转向的完成。从此，那个以哈剌和林为中心的草原帝国，正式转型为以大都（即今天的北京）为中心的大元帝国；从此，中原和江南的农耕文化及其深厚的传统，成为大元帝国的立国之本，成为它向西域和欧亚大陆整体辐射其影响力的基础。这个经历转型之后的新的"世界帝国"，以欧亚大陆的广袤空间为背景，在地理上连通蒙古（北）、中原（东）和伊斯兰世界（西），在文化上融游牧、农耕和贸易为一体，以遍布帝国的道路、驿站系统和统一的货币为手段，为长期陷于宗教、意识形态和种族冲突之苦而彼此隔绝的欧亚大陆，提供了崭新的空间想象。而《耕织图》，恰足以成为承载这一世界帝国之政治理想（《尚书》之所谓"善政"）的最佳视觉形式。这一切，都开始于忽必烈时代投向东方和农耕生活的那一瞥深情的目光。那

[1] 杉山正明：《忽必烈的挑战——蒙古帝国与世界历史的大转向》，周俊宇译，社会科学文献出版社，2013 年，第 134—139 页。
[2]《元史》卷一百四十六《耶律楚材传》。
[3]《元史》卷九十三《食货一·农桑》。

么,难道这一面向东方(Re-Orientaton)的视觉转向,仅仅发生在欧亚大陆的东端,而不曾发生在它的西端?难道"世界史的大转向"不正是发生在一个更大的空间、联通欧亚大陆两端的一场整体的运动?那个锡耶纳小小的九人厅中的空间与图像配置,难道也不曾在一个更大的空间尺度中,回应上述欧亚空间的运动?

让我们在下一章来具体讨论这些问题。

第六章

图式变异的逻辑与洛伦采蒂的『智慧』

一、图式变异的逻辑

上章已经提到,作为"文类"的《耕织图》指在图像的辗转传抄过程中形成的既同又异的图像系统,其中图像的内核保持基本一致,但其形态则存在可理解的差异。

所谓"图像的内核",即我们所理解的"图式"(Schema)。图式不是指简单的图像,而是指诸多图像因素为组成一个有意义的图像单位而构成的结构性关系。[1]其含义可借助于构图来说明:单数的构图只是构图,相同形式的复数"构图"则构成图式。而不同图像的图式中存在的差异或变量部分,则是图式的变异。

根据以上理解,我们可以总结出《耕织图》系统本身存在着的图式及其变异关系的几种类型。

第一,构图基本相同,图像因素略有不同。例如,图6-1与图6-2是忽哥赤本和程棨本中相同的灌溉场面。二者的构图基本一致:四个农民正在踩翻车;翻车下延到农民身后的池塘;翻车右前方竖立着一根木桩,另一个农民正借助木桩和横杆

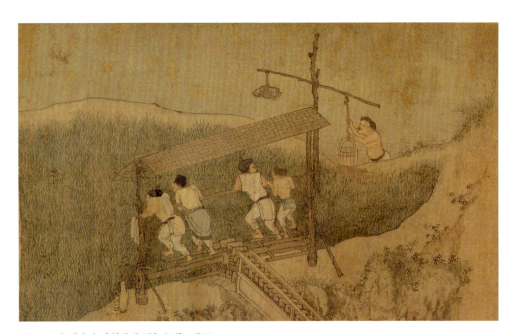

图6-1 忽哥赤本《耕稼稿图》场景:灌溉

[1] "图式"问题可以纳入两种理论模式之中:一种是从康德到现代认知心理学的"图式理论"(Schema Theory),意为人类知识或经验的结构和组织方式;尤其是所谓的"意象图式理论"(Image Schema Theory),指人们在与环境互动中产生的动态的、反复出现的组织模式,如空间、容器、运动、平衡等。另一种指艺术心理学中由贡布里希提出的"图式—修正"或"制作—匹配"理论,重点探讨艺术图像如何在与自然和传统的互动中生成的过程。本章所使用的"图式"介乎二者之间,指图像或关于图像的视觉经验中反复出现的图像因素的组织和结构方式。

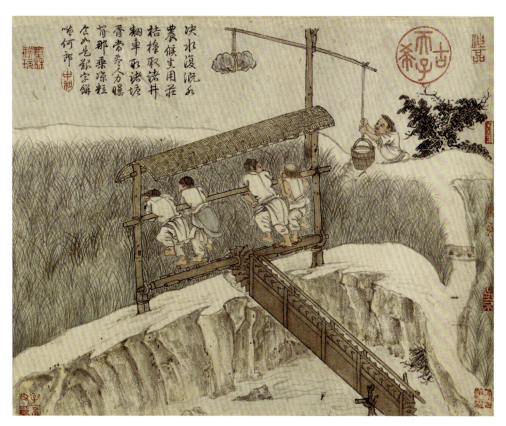

图 6-2　程棨本《耕作图》场景：灌溉

的杠杆原理用桔槔打水。仔细辨认，两幅图中，水车上四个农民相互顾盼的姿态是一致的；就连第二位农民是妇女，及其裙裾上的绳边，都得到几乎一样的表达。但是，两者仍存在可以辨识的差异：忽哥赤本的农民中，有两个赤膊（从左至右的第四和第五位）；而在程棨本中，所有人物都穿着上衣。另外，前者的描绘更细腻，更重视对环境与气氛的表现，如翻车左侧点缀着水瓶和悬挂的毛巾，田埂小道和禾苗显得更自然；后者较为生硬，且多出一些细节，如右侧田埂上一块疑似断裂之处，和第五位农民身后的杂树，与前者形成明显对比。

第二，构图之间存在着镜像关系。典型例证即上述二图与故宫博物院本（图6-3）的关系：三幅图中翻车的顶棚、翻车上的四个农民和翻车车斗的形状都保持一致，但前两图中翻车的方向朝右，后图中朝左——也就是说，前者在后图中以180度的方式做了翻转。细读起来，这种翻转还不限于此，如图6-1与图6-2中田埂交汇处的位置一上一下，也正好形成一对镜像。另外，图像间还存在其他一些复杂关系：图6-2与图6-3，尽管其翻车呈镜像状，但其田埂交汇处的位置则较图6-1更显一致；图6-2与图6-3的另外一个相似之处，在于它们的翻车车斗的形状都显

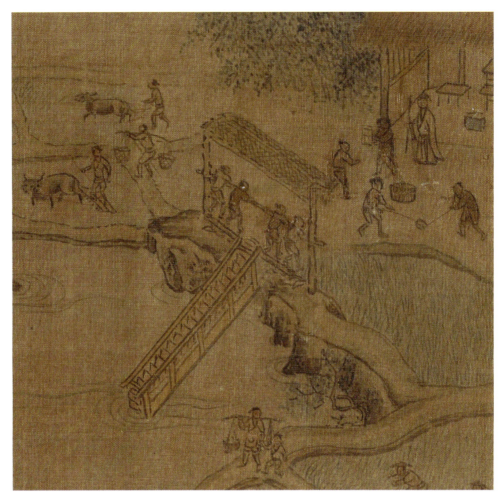

图 6-3 故宫本《耕获图》场景：灌溉

得较为羁直，而不同于图 6-1 中的圆转趣味。

就楼璹《耕织图》本身是卷轴画而言，同为卷轴画的忽哥赤本和程棨本中的翻车走向，较之年代更早的故宫本（南宋），应该说更多反映的是原本的情形；而故宫本中的翻车之所以 180 度翻转，原因在于该画在组合众多场景于一身时，必须使所有场景符合圆形构图的需要。另一方面，故宫本和程棨本的共性（向下交汇的田埂和羁直的翻车车斗），也可能反映出楼璹原本更早的特性。

第三，在原有图式基础上重新组合，形成新的构图。图式变异的规律还表现在其生成新的构图的能力。仔细观察可知，无论是程棨本还是忽哥赤本，尽管都有诗篇间隔画面，但其诸多场景之间，仍存在着藕断丝连、彼此呼应的构图关系（图 6-4、图 6-5）。这一特征意味着，在原作者心目中，所有画面可以构成一个水平发展的、无间隔的整体。而这种原本具有的整体性，在图式变异的规律里，使

图6-4 程棨本《耕作图》场景：浸种与耕

图6-5 忽哥赤本《耕稼穑图》场景：收刈与登场

其可以容受各种可能性，故宫本的圆形构图即是其一，只不过将原本机械的水平连续性，表现为有机整体构图而已。在此值得再次引用韩若兰的研究，她在故宫本中，成功地还原出楼璹原本中除了"布秧"之外的整整二十个耕作活动场景。即使故宫本未画出的"布秧"部分，她也标出了位置（图6-6）。[1] 韩若兰还对故宫本为什么只有《耕图》部分做了说明：南宋时此图可能属于宫扇的一面，宫扇的另一面应该对应于《织图》，但今天只有《耕图》部分幸存了下来。[2]

第四，是图像的保守性。图像的保守性其实是图像的自律性或"图像的物性"之表征，意味着图像"既是对思想的表达，自身又构成了一个自主性的空间"[3]；意味着图像在表达思想和反映同时代的内容之外，仍然会延续图像传统自身的内容——表现为后世的图像满足于沿用原本图式的形态，却毫不顾及与同时代内容

[1] Roslyn Lee Hammers, *Pictures of Tilling and Weaving: Art, Labor, and Technology in Song and Yuan China*, p.24.
[2] Ibid., p.23.
[3] 李军：《可视的艺术史：从教堂到博物馆》，第22页。

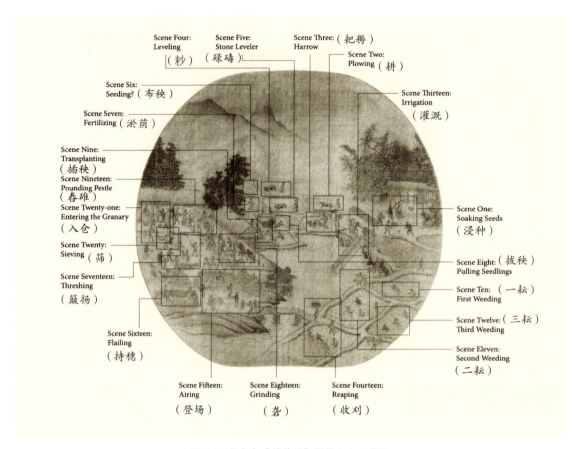

图 6-6 故宫本《耕获图》场景组合示意图

的脱节和错位。张铭、李娟娟在唐五代的"耕作图"题材绘画中即发现,图像反映的耕作技术与当时实际的技术经常不一致。例如唐初在黄河流域广泛推行的曲辕犁,唐代的陕西三原李寿墓牛耕图壁画并没有加以反映,反倒是保留了汉晋时期较为落后的直辕犁和"一人二牛"耕作方式;而敦煌莫高窟445窟唐代牛耕图壁画中出现的曲辕犁,长期以来被大家津津乐道,但其实只是一个例外,同时期莫高窟的其他洞窟,依然是旧有的二牛抬杠式和直辕犁的天下。[1] 这样的例子不胜枚举。

这里补充两个《耕织图》的例子。第一个例子涉及故宫本、程棨本和忽哥赤本共有的一个细节:站立在田间、代表地方官员的人物形象(图6-7、图6-8和图6-9)。最早的故宫本(南宋)与稍晚的程棨本(元初或中期)中,官员都手持一个

[1] 参见张铭、李娟娟:《历代〈耕织图〉中农业生产技术时空错位研究》,载《农业考古》2015年第4期,第74—75页。

图 6-7 故宫本《耕获图》局部：地方官员

图 6-8 程棨本《耕作图》局部：地方官员

图 6-9 忽哥赤本《耕稼穑图》局部：地方官员

华贵的幡盖，而最晚的忽哥赤本（元中晚期）中，幡盖却变成了一把油纸伞。显然，程棨本的幡盖借助故宫本的折射，延续了南宋原本的形态，但在实际生活中，遮阳的幡盖早已被忽哥赤本中更实用的油纸伞所代替。三个画面鲜明地说明了图像演变与实际生活的关系。从图 6-7 到图 6-8，反映的是图像的保守性；从图 6-8 到图 6-9，反映的则是图像的变异性。但同时，图像的保守性仍然占据着优势，这可

图 6-10 《好政府的功效》场景:打谷细节

以从图 6-8 与图 6-9 其他部分亦步亦趋地(对于原本的)相似见出。还有更突出的一种保守性,表现为这些画作凸显的官员形象本身:南宋原本反映的是范仲淹—王安石新政赋予基层官员以积极有为的意识形态,但这样的意识形态在元代早已荡然无存,故后者对前者的承袭完全是基于形式的理由,而与实际内容无关。

另外一个例子则与前面提到的敦煌的例子有关。令人难以置信的是,宋元时期早已是曲辕犁一统天下,但程棨本所画的牛耕场面中,出现的居然还是老掉牙的直辕犁形象(参见图 6-4)。这一形象只在依据程棨本的乾隆《御制耕织图》中出现,而现存其他所有版本的《耕织图》中均不见(均为曲辕犁)。但鉴于现存其他《耕织图》的年代均不早于程棨本,应该说程棨本反映的是南宋原本的形态,而这一"图像的保守性"细节,却在后世的大量衍生本中被"纠正"了。

然而,当我们用经过上述训练的眼睛回看洛伦采蒂的《好政府的寓言》时,令人匪夷所思的事情发生了:上述总结的规律,无一不可用于洛伦采蒂的作品上。

首先,图 6-10 中四个农民打谷构成的恰恰是我们所谓的"图式"。也就是说,它是在构图层面上发生的事实,是诸多图像因素为组成一个有意义的图像单位而形成的结构性关系。这些图像因素包括:四个农民站在成束谷物铺垫的地上;他们分成两列相向打谷;左边一组高举的连枷正悬置在空中,连枷的两截构成 90 度直角;右边一组的连枷正打落在地面的谷物上,连枷相互平行;在农民背后有一所草房子和两个草垛;草垛呈圆锥状;草垛的前面有两只鸡正在啄食。尽管在较洛伦采蒂年代为早的欧洲绘画中,不乏找到一人或二人用连枷打谷的场面,但如此这般

的四人组合则仅此一见。而这样的图像要素组合，却是宋元时期《耕织图》图像系列的常态。

其次，当我们将之与忽哥赤本的"持穗"场面作比较时，不仅看到几乎相同的图像要素：四个农民站在满地的谷物之上，用连枷为谷物脱粒；两把连枷高高举起呈 90 度直角，两把连枷落在地面相互平行；背后呈圆锥状的草垛；画面一侧都有两只鸡正在啄食，而且还能发现几乎相同的构图，只是它们正好呈现出镜像般的背反。二图中的连枷也表现为镜像般的关系：前图中连枷在空中呈交错状，在地面呈平行状；后图中则相反，是在地面呈交错状，在空中呈平行状。这种关系完全符合我们上文所揭示的《耕织图》图像系列内部变异的规律。

可以补充的一点是，忽哥赤本出现的鸡的形象（还有草垛上的飞鸟）在程棨本中并未见，但据所附之诗"黄鸡啄余粒，黑乌喜呱呱"之句推测，原楼璹本《耕织图》中应该是有鸡（和鸟）的。南宋故宫本《耕获图》在创作年代上应该更接近原本，其中亦无鸡，但这可以通过因扇面整合了二十一个场景而出现不同程度的简化来解释。程棨本虽然是现存最早的完整摹本，但这并不排除其他摹本中保留了更早的局部信息。例如康熙时期的焦秉贞本，其打谷场面即有鸡（图 6-11）。联系到故宫本打谷场面中右二人的连枷并不那么整齐而与焦秉贞本相似，可以推测这种连枷的排列与南宋甚至楼璹原本存在渊源。但焦秉贞在创作中也进行了一定的图像改造，如打谷场景中的斜向构图和对空间深度的表现，显示出他所受西洋透视法的影响；打谷的农民不再平行站立，连枷的参差感更强；而两只杂色的鸡被描绘在画面前景处。如果做一个比喻的话，我们可以把忽哥赤本的构图看成是焦秉贞本画面中心那位旁观者眼中所见，亦可把焦秉贞本的构图看成是显露了忽哥赤本中观者的眼光（图 6-11），反映出画家根据自身需要对图式所进行的灵活调整，并非亦步亦趋地追随。而这与洛伦采蒂画中透露的规律高度一致，说明包括洛伦采蒂作品在内的所有图像，都遵循图式变异的逻辑，同属于这一图像序列的不同变量，共同指向一个使彼此同属一体的原本。

以此为基础去看其他图像，我们会有更加惊人的发现。例如，上述"图像的保守性"同样发生在洛伦采蒂的《好政府的功效》画面中。田中英道的突发灵感在此将得到理论和实际证据的强有力的支撑。洛伦采蒂和程棨一样，为什么在各自的画面中都没有引用同时代更为先进的耕作模式和技术，却用更落后的形式取而代之？唯一的答案是：图像的保守性。在程棨，是他承袭了楼璹画面中的既定画法（直辕犁）；在洛伦采蒂，是他接受了某种既定画法（图 6-12）的影响，但出于某种原因（例如不理解）却无法全盘照搬，只能以与之相类似的本地传统（抓犁，

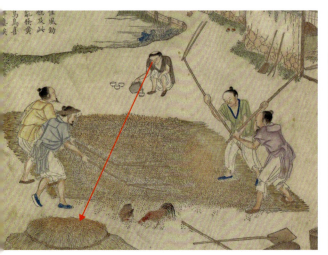

图 6-11　焦秉贞《耕织图》场景：持穗　　图 6-12　程棨本《耕作图》场景：耕细节

scratch plough）替换之（图 6-13）。这一举措还可见于两个画面中极为相似的细节：在程棨画面的右下角，是为犁地的中国农夫准备的中式茶壶和茶碗；而在洛氏画面的左上角，则为同样劳作的意大利农夫准备了典型的当地风格的水罐和陶盘——二者恰好以对角线构成镜像关系。洛伦采蒂在这一事例中的处理方式，与上一事例毫无二致。

　　最后，当我们把视野从点扩展到面时，即可从《好政府的寓言》的整个乡村场面（所谓的"第一幅风景画"）中，清晰地看到同样的逻辑在起作用。前面提到的芬奇斯-亨宁认为，这一部分图像根据的不是普遍适用于中世纪欧洲的年历，而是中世纪意大利特有的年历，配置的是从三月到九月（从春到夏）的典型农事活动，但他并没有解释，为什么这些本来单幅构图的农事活动场面，会在整个欧洲范围内，被第一次组合起来，形成统一的画面？是什么决定了西方"风景画"从无到有的突破？田中英道所提的那些从高处俯瞰的视角、渐行渐远的山峦，究竟从何而来？事实上，洛伦采蒂在此的做法，遵循的是与《耕织图》系列获取故宫本扇面之整体构图完全相同的逻辑，更何况这一次他所需要做的并不是原创，仅仅是一幅小小的扇面或一册卷轴在手而已。那么，这真的可能吗？回答是肯定的。这里除了"打谷""耕地"等镜像般的相似细节之外，其他图像要素，如对农事活动的表现、异时同图的结构、右下部的桥梁和图像上方的远山，从图式的意义而言，都如出一辙。唯一重要的区别在于：其构图采取了长方形而不是圆形，但即使是这一点，也完全符合上述图式变异的逻辑。

　　从上述图像分析可以看出，包括洛伦采蒂在内的所有图像，同属于《耕织

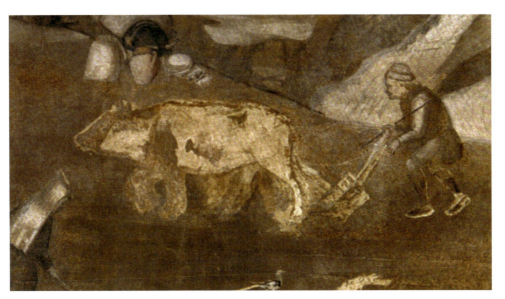

图 6-13 《好政府的功效》场景：耕地细节

图》图像序列的变量（即使是材质亦然，即洛伦采蒂采用的湿壁画，也符合《耕织图》系列从纸本、绢本，到石本、木本的媒介转换的规律），它们共同存在着一个原本。这种图像规律，在方法论意义上可以借用维也纳艺术史学派创始人李格尔（Aloïs Riegl）的观点来说明。他在谈论两个异地装饰图案的相似性时说："在埃及和希腊所出现的棕榈叶饰不可能在两地独立地发明出来，这是因为该母题与真实的棕榈并不相像。我们只能得出结论说，它起源于某地并传播到另一地。"[1] 图案如此，构图层面上的图式就更是如此。也就是说，当作为高度智力劳动成果的一处构图，与异地出现的另一处构图极其相像时，适用的一条方法论原则是：与其讨论图像间的巧合，毋宁讨论其间的因果关系。因为从图式的相似程度来看，图式之间相互影响的可能性，要远远大于其各自独立创始的可能性；易言之，从概率上看，证明两者间没有联系，要比证明其关联更加困难。

但是，仅凭上述论证远远不够，还有更多问题需要讨论[2]，更多秘密有待发现。在对这些秘密做出最终揭示之前，我们先来介绍一下安布罗乔·洛伦采蒂。

[1] Aloïs Riegl, *Problems of Styles: Foundations for a History of Ornament*, Evelyn Kain trans., Princeton University Press, 1992, p.9.

[2] 如洛伦采蒂笔下的西方艺术史上首次出现的横轴构图、城乡布局等，很容易令人联想到北宋张择端的《清明上河图》——后者同样用城门区分出乡村与城市空间，并通过桥进入另一环境。另外，从高处俯瞰的山水图式在宋元甚至唐五代的中国已经很常见，如五代敦煌壁画《五台山图》、北宋王希孟的青绿山水《千里江山图》等。除此之外，《好政府的寓言》与《清明上河图》图像空间中的诸多细节（如楼上的旁观者、楼下的售卖场景等），都非常相似。但它们只为本章提供了一般的语境，不足以给出本章所需的充分的因果联系，须另文处理。

二、洛伦采蒂的"智慧"

锡耶纳画家安布罗乔·洛伦采蒂生于 1290 年左右，卒于 1348 年。他是另一位著名的锡耶纳画派画家皮埃特罗·洛伦采蒂（Pietro Lorenzetti，1280—1248）的弟弟[1]，两人曾共同师从锡耶纳画派的创始画家杜乔·迪·博尼塞尼亚（Duccio di Buoninsegna，1255—1319），并成为另一位著名画家西蒙内·马提尼的有力竞争者。1327 年，当马提尼动身去当时教廷的所在地阿维尼翁之后，安布罗乔·洛伦采蒂成为锡耶纳最重要的画家。1348 年，他与其兄均死于当年爆发的大鼠疫。

洛伦采蒂在画史上素以"智慧"著称。1347 年 11 月 2 日的一次锡耶纳立法会议实录，就提到了他"智慧的言论"（sua sapientia verba）[2]。人文主义者吉贝尔蒂盛赞他是"最完美的大师，能力超群"（perfectissimo maestro，huomo di grange ingegno），"一位最高贵的设计者，精通设计艺术的理论"（nobilissimo disegnatore, fu molto perito nella teorica di detta arte），也是"有教养的画家"（pictor doctus）[3]。瓦萨里甚至犹有过之，称"安布罗乔在他的家乡不仅以画家知名，更以青年时代即开始研习人文学术而闻名"（Fu grandemente stimmato Ambrogio della sua patria non tanto esser persona nella pittura valente, quanto per avere dato opera agli studi delle lettere umane nella sua givanezza），被同时代学者誉为"智者"（titolo d'ingegnoso）[4]。无论是关乎"设计""理论""教养"还是"人文学术"，这些评论似乎都更强调他在图像方面异乎寻常的"心智"能力；其中一项还尤其强调了他青年时代就有的"研究"或"学习"（意文 studi 同时意味着"研究"和"学习"）能力。这一点，我们从前人的研究和上文的分析中，已能略见一斑，但似乎仍有更多的东西有待发现。

吉贝尔蒂赞美的其实不是我们今天所盛赞的《好政府的寓言》，而是洛伦采蒂创作于 1336—1340 年间的另一系列画作。这一系列画作原先画于锡耶纳的圣方济各会堂的教务会议厅；1857 年，其中的两幅被切割下来，安置在旁边教堂内的皮科罗米尼礼拜堂（Capella Bandini Piccolomini，即今天的位置），其中第一幅即《图卢兹的圣路易接受主教之职》（图 6-14）。圣路易本为皇族，其父即为图

[1] 按照西文习惯，安布罗乔·洛伦采蒂的简称应该是安布罗乔；本章按中文习惯称其为洛伦采蒂，为了与其兄皮埃特罗·洛伦采蒂相区别，下文仅称其兄为皮埃特罗。
[2] Joseph Polzer, "Ambrogio Lorenzetti's War and Peace Murals Revisited: Contributions to the Meaning of the Good Government Allegory," *Artibus et Historiae*, Vol. 23, No. 45 (2002), p.75.
[3] Ibid.
[4] Ibid.

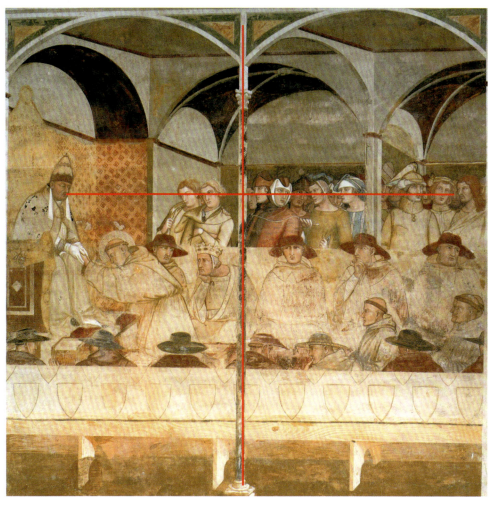

图 6-14　安布罗乔·洛伦采蒂,《图卢兹的圣路易接受主教之职》,锡耶纳圣方济各会堂,1336—1340

中戴着王冠的那不勒斯国王查理二世。后者之所以支着头,用忧愁的眼光看着圣路易,是因为圣路易放弃了王位继承权,进入方济各修会极端派别属灵派(the Spirituals);并以继续留在属灵派为前提,接受了教皇彭尼法斯八世授予的图卢兹主教之职。作者采用了对称构图,用建筑框架将画面分为两半。这种构图形式由于影响中心透视,在 15 世纪逐渐消失,但在这里,却为不完整的充满暗示的画面内部空间,提供了一个稳定的外框。我们首先看到的是前景长椅上各位主教的背影,往画面两端延伸;然后是中景主教和国王的正面像以及圣路易的侧面像;再往上是彭尼法斯八世、市民和侍从构成的第三条水平线。第三条水平线与画面建筑的中心柱相交,即可把构图切割成一个十字架;位于十字架左端的是彭尼法斯,但我们通过该线上两位后仰的市民和另一位市民右手大拇指的指向,可以清楚地看到右侧尽头的一位披发男子,即基督(实质指圣方济各,因为后者被誉为"另

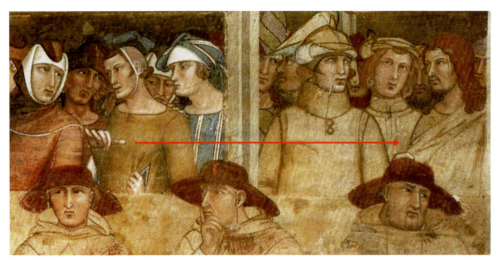

图 6-15 《图卢兹的圣路易接受主教之职》局部

一个基督")的形象(图 6-15)。画作用空间设计,强烈地凸显出教皇和基督(方济各)的对峙,反映出方济各会极端派鲜明的意识形态倾向——其实质是把方济各会与罗马教会对立起来。达尼埃尔·阿拉斯(Daniel Arasse,1945—2004)在洛伦采蒂晚些时候的作品《圣母领报》(Annunciation,1344)中再次发现了这个手势(图 6-16),并把它归结为其兄皮埃特罗与他的共同发明,意为"祈求慈悲"(à la «demande charitable»)[1]。确乎如此,我们从皮埃特罗在阿西西圣方济各会教堂下堂的圣加尔加诺礼拜堂(San Galgano)所画的《圣母子与圣方济各和施洗约翰》中,同样看到了这一手势(图 6-17),但其意义却有另解。

首先,需要强调的是它的形式意义。在《圣母领报》中,大天使加百列的手势并未指向任何实质人物,而仅仅指向左侧的画面边框,以及画面以外的空间;而这与洛伦采蒂所擅长的不完整构图形式完全一致,意味着"画外有画,山外有山",意味着边界之外,有更广大的世界存在。

其次,需要指出它的实质意义。这种意义要在整个方济各会的图像意义系统中来索解,即圣方济各和方济各会,以及阿西西圣方济各教堂被时代所赋予的特殊使命。这一认识的几项要素均围绕着圣方济各展开,包括:圣方济各是《启示录》中所预言的从"日出之地"或"东方"升起的"第六印天使";阿西西圣方济各教堂是当时唯一面向东方的教堂;阿西西圣方济各教堂上堂东墙的图像配置所蕴含的视方济各为开启"第三个时代"或"圣灵时代"之先驱,以及视方济各会尤其是

[1] Daniel Arasse, *Histoires de peintures*, p.71.

图 6-16　安布罗乔·洛伦采蒂,《圣母领报》,1344

图 6-17　皮埃特罗·洛伦采蒂,《圣母子与圣方济各和施洗约翰》,阿西西圣方济各会教堂下堂圣加尔加诺礼拜堂,1325

其中的属灵派为超越罗马教会的时代先锋的意义。[1]

更值得重视的是上述两种意义的合流。换言之，在洛伦采蒂生活的时代（13世纪末至14世纪上半叶），那个在画面外延伸的实际空间已经与真正的"东方"融为一体；方济各会，那个崇拜"从东方升起的天使"的修会，变成了西方基督教狂热地向东方传教的急先锋。

这一事业虽然肇始于方济各会创始人圣方济各本人1219年赴埃及的传教，但它的真正开启，却在13世纪中叶到14世纪中叶这一世界史上著名的"蒙古和平"（Pax Mongolica）时期；其间最重要的历史人物如柏朗嘉宾（1245—1246年间第一次到达蒙古）、鲁布鲁克（1253年到达哈剌和林）、孟高维诺（于1294年在大都建立东方的第一个拉丁教会）、安德里亚（于1314年到达大都，1322年成为泉州主教），以及教皇特使马黎诺里（于1342年护送"天马"和传教士到达大都）等人，无一例外全是方济各会教士。这绝非偶然，其间既有第一位方济各会教皇尼古拉四世的苦心经营（是他派遣了孟高维诺），更有方济各会本身特有的意识形态的推波助澜，深刻地反映了方济各修会本身，尤其是属灵派在约阿希姆主义末世论思想的召唤之下，渴望在更广大的世界建功立业的愿望。

而此时，蒙古征服全球的狂风巨浪，已经摧毁了大部分使东西方相互隔离的藩篱，辽阔、富庶、梦幻一般的东方，就像隔壁的风景那样，第一次变得触手可及。更多的商人，在马可波罗的传奇和裴哥洛蒂（Francesco Balducci Pegolotti，佛罗伦萨人，生活于1290—1347年左右）的《通商指南》（*La Pratica della mercatura*）的指引下，蜂拥般往来于欧亚大陆两端，追逐丝绸和利润。[2] 而这也正是在锡耶纳方济各会堂的方寸之地发生的事情。在同一个礼拜堂的另一个墙面，在同出于洛伦采蒂之手的《方济各会会士的殉教》（图6-18）一画中，东方与西方面面相觑，狭路相逢。

这一画面采取了与前者类似的三层构图。前面是两个高大的刽子手围合而成的一个空间，右边那位正将屠刀插入鞘中，脚下的地面依稀可以辨认三（?）颗用短缩法绘成的头颅；左边那位则挥刀砍向跪在地面的三位方济各会会士，点出此画鲜明的"殉教"主题。中间是建筑框架内分列左右的两排人，他们具有明显的东方和异国情调；尤其是左列的三位（图6-19），左边男人的缠头为伊斯兰式，右边士兵的盔甲为蒙古式，而正中间那位惊讶地捂嘴者，他那杏仁状的眼睛，扁平的

[1] 参见李军：《可视的艺术史：从教堂到博物馆》，第261—280页。
[2] Francesco Balducci Pegolotti, *La pratica della mercatura*, A. Evans ed., The Mediaeval Academy of America, 1936.

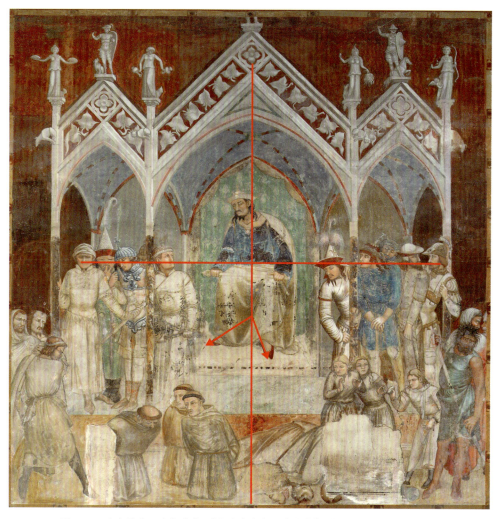

图 6-18　安布罗乔·洛伦采蒂,《方济各会会士的殉教》,锡耶纳圣方济各会堂,1336—1340

鼻子和脸,以及顶端带羽毛的翻沿帽子,都表明他是一位货真价实的蒙古人。最后是第三层位居正中、高高在上的君王形象,他与两列人物形成的构图形式,明显源自乔托的相关构图(佛罗伦萨圣十字教堂巴尔迪礼拜堂的《圣方济各在埃及苏丹面前的火的考验》)。此画的特异之处在于,洛伦采蒂的构图中充满了微妙的形式语言设计:上述中心人物和两列侍从的关系同样构成了一个十字架,不过,区别于前图偏于一侧的取向,这里的十字架更多地表现了中心人物内心的分裂与彷徨,这可从君王所穿的那双"状如箭头"[1]的红鞋看出(分别指向刽子手和殉教者),也

[1] Roxann Prazniak, "Siena on the Silk Roads: Ambrogio Lorenzetti and the Mongol Global Century, 1250-1350," *Journal of World History*, Vol. 21, No.2 (Jun., 2010), p.202.

图 6-19 《方济各会会士的殉教》
局部：蒙古人

可见于君王脸上那夹杂着嫌恶与惊异的复杂表情。

至于图像所表现的"殉教"题材，学界历来有摩洛哥"休达"（Ceuta, 1227）说；印度"塔纳"（Tana, 1321）说和中亚"阿力麻里"（Almalyq, 1339）说之分。[1] "塔纳"说基本可以排除，因为当年吉贝尔蒂的记载中，原画所在的教务会议厅中，本来就有关于"塔纳"殉教的画面。吉贝尔蒂甚至详细描绘了画面的情节，如洛伦采蒂画出了"塔纳"殉教者如何招致"雷雨"和"冰雹"的奇迹[2]，而这可见于鄂多立克的《鄂多立克东游录》，与《方济各会会士的殉教》画面不合。剩下的"休达"说和"阿力麻里"说均有可能。"休达"说涉及的年代最早（1227），地点在摩洛哥，与蒙古人无关；"阿力麻里"最晚（1339），发生的场地则正好在察合台汗国，最有可能，但也不可过于拘泥。洛伦采蒂创作这批画的年代在 1336—1340 年间，

[1] S. Maureen Burke, "*The Martyrdom of the Francescoans* by Ambrogio Lorenzetti," *Zeitschrift für Kunstgechichte*, 65.Bd., H.4(2002), pp.478-483.

[2] L. Ghiberti, *I Commentari*, introduzione e cura di L. Bartoli, Giunti, 1998, 1, p.88.

 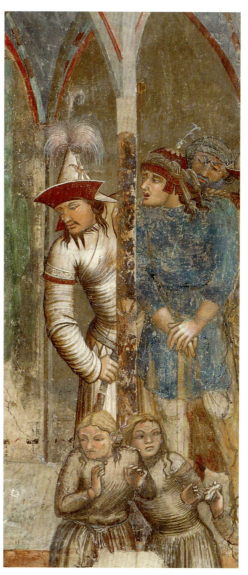

图 6-20 《方济各会会士的殉教》局部：殉教者与柱子　　图 6-21 《方济各会会士的殉教》局部：探身的蒙古人

与《好政府的寓言》（1338—1339）正好相合；这一时期也是东方和蒙古主题在整个意大利画坛愈演愈烈之际。大概从 13 世纪下半叶开始，意大利绘画即热衷于在传统宗教题材如《基督受难》中，为罗马士兵加上一身时髦的蒙古行头和程式化的东方样貌，如头戴尖帽，身穿丝袍和长靴，有着披散的头发和分叉的胡子，等等[1]，这在《方济各会会士的殉教》图像中即有所体现（图 6-20、图 6-21）。

[1] 参见郑伊看：《14 世纪"士兵争夺长袍"图像来源研究》，《艺术设计研究》2013 年第 3 期，第 95—101 页；以及作者的未刊稿：《从东方升起的天使》——在"蒙古和平"语境下看阿西西圣方济各教堂图像背后的东西方文化交流》。

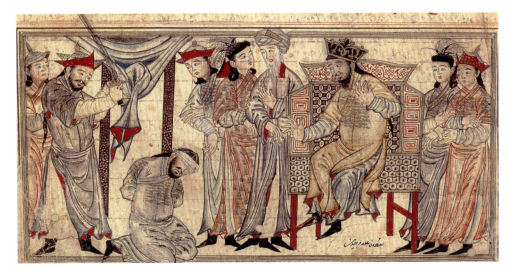

图 6-22　拉施德丁的大不里士抄本《史集》插图《处决贾拉拉丁·菲鲁兹沙赫》，1314

但其中异乎寻常的自然主义，仍然是洛伦采蒂画作独有的特色。一个基本的事实：如果没有真人在眼前，像图 6-19 中那样的蒙古人是绝无可能画出的。[1]基于同样的理由，奥托·帕赫特将《好政府的寓言》中的乡村景象，称为"现代艺术中的第一幅风景肖像"，极言其对景写生的性质。图 6-21 中的其他细节，如那个时代典型的半袖蒙古服、半袖外缘的类似八思巴字的装饰，均非出于观察而不得。

但比较起来，构成洛伦采蒂画作特色的更重要的因素，却在于他对既定构图或图式的敏锐和吸收消化。蒲乐安注意到，"一系列激动人心的视觉相似性"[2]存在于洛伦采蒂的《方济各会会士的殉教》与拉施德丁的大不里士抄本《史集》的插画《处决贾拉拉丁·菲鲁兹沙赫》（*The Execution of Jalāl al-Dīn Fīrūzshāh*，图 6-22）之间。例如，刽子手都举刀砍头；画中都有人探出半个身子好奇地窥探处决；被处决者都被反绑着跪在地上，身体微微前倾；在被处决者身后都有一根做标识的直柱；人物之间都凭借眼神和姿态彼此交流；坐在宝座上的君王，都露出了诧异与嫌恶的表情……[3]还可以补充的细节是帽子上红色的翻沿、右衽袍服的半袖与里衣的

[1] 学者一般指出的蒙古人在意大利的事实有：（1）1300 年罗马教会千年大庆（the Jubilee of 1300），曾有一队中国的蒙古基督徒前来朝圣；（2）当时在地中海地区和意大利盛行奴隶贸易，有很多蒙古奴隶存在。这些因素为安布罗乔如实刻画蒙古人创造了条件。参见 Lauren Arnold, *Princely Gifts and Papal Treasures: The Franciscan Missions to China and Its Influences on the Art of the West, 1250-1350*, p.58; Iris Origo, "The Domestic Enemy: The Eastern Slaves in Tuscany in the Fourteenth and Fifteenth Centuries," The Medieval Academy of America, Speculum Vol. 30, No. 3 (Jul., 1955), pp. 321-366; Leonardo Olschki, "Asiatic Exoticism in Italian Art of the Early Renaissance," *The Art Bulletin*, Vol. 26, No. 2 (Jun., 1944), pp. 95-106。

[2] Roxann Prazniak, "Siena on the Silk Roads: Ambrogio Lorenzetti and the Mongol Global Century, 1250-1350," *Journal of World History*, Vol. 21, No.2 (Jun., 2010), p.204.

[3] Ibid., pp.206-207.

组合等等。这些构图层面的相似性，决定了洛伦采蒂的画较之于乔托更接近于《史集》的插图。种种迹象表明，在锡耶纳和大不里士以及意大利和波斯（伊利汗国）之间，确实存在着循环往复的文化交流。[1] 尽管在上述问题上，蒲乐安保守地承认"尚缺乏文献证据"来证实这种联系，但这种说辞本身，仅仅证明了以文献为圭臬的历史学家难以自弃的偏见——事实上，图像本身已经为之提供了足够的证据，而这些证据一直以自己的方式在说话。换言之，如果没有亲眼见过蒙古人，洛伦采蒂绝无可能臆造出如此生动的蒙古人形象；与之同理，如果《史集》的构图没有以某种形式出现在眼前，洛氏同样无法炮制出如出一辙的构图。而这一点，我们已经在上文屡次申述过了。

同时向自然和图像学习，这极好地诠释了何谓洛伦采蒂的"智慧"。

[1] Roxann Prazniak, "Siena on the Silk Roads: Ambrogio Lorenzetti and the Mongol Global Century, 1250-1350," *Journal of World History*, Vol. 21, No.2 (Jun., 2010), p.189.

第七章 蠕虫与丝绸的秘密

一、"蠕虫"意味着什么?

带着以上讨论的启示和收获,我们需要再次返回锡耶纳公共宫的九人厅,以新的眼光审视《好政府的寓言》中的图像,重新探讨前面诸章中未遑解答的问题:东墙上九位舞者身上奇怪的纹样,究竟意味着什么?那些蠕虫和飞蛾,究竟蕴含着洛伦采蒂怎样的"智慧"?它们是否真的如斯金纳所说,是沮丧和悲伤的象征,是城邦集体情绪的破坏者?

从舞者队列的顺序来看,有蠕虫和飞蛾图案者分别为第一和第六位,在九人队列中并不特殊(图7-1);但从视觉上看,它们确实位居中心,是诸人中最不被遮挡、最引人注目的形象。仔细观察可知,蠕虫图案与飞蛾图案紧密相连:它们身上都有红色的横向条纹,条纹数量基本上是十条(图7-2、图7-3)。这让我们意识到,它们与其说是两种不同的生物(如斯金纳以为),毋宁说更是同一种生物的两种不同状态。那些没有脚的"飞蛾"严格来说并不是飞蛾,其实是前面那些蠕虫"长出"了四叶翅膀而已。依此洞见,我们再来观察蠕虫图案舞者身后那位舞者(队列第五位)的背影,其衣服上的图案乍一看似乎是些抽象的纹样,但其实不然:那个位居中央并与菱形图案相间而行的两头略尖、中间鼓起的形状,明显是一个茧形图案(图7-4)。[1] 我们甚至能从这个茧形图案上,看到原先蠕虫形

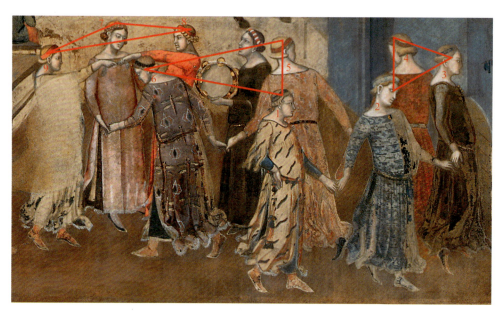

图 7-1　舞蹈人物布局分析图

[1] 让·坎贝尔(C. Jean Campell)最早提到了这一点,但具体的观察和分析均来自笔者。参见 C.Jean Campell, "The City's New Clothes: Ambrogio Lorenzetti and the Poetics of Peace," *The Art Bulletin*, Vol.83, No.2 (Jun., 2001), p.247。

图 7-2 舞蹈局部：蠕虫

图 7-3 舞蹈局部：飞蛾

图 7-4 舞蹈局部：虫茧

状的暗示（两端有收缩的黑点，一端黑点上有红头）。从蠕虫、虫茧再到飞蛾——三个图案联系起来，展现的恰恰是昆虫生命形态的完整过程；而茧形图案所提供的恰恰是这一生命过程的第二个阶段——中间的过渡阶段。在这方面，斯金纳显然看走眼了。他未能辨识出其中的一个重要图像信息，也不关注图像中其他细节的作用，而是用头脑中既定的观念代替了观察，致使其阐释尽管显得言之凿凿，却与图像自身的逻辑背道而驰。

那么，九人舞蹈行列究竟代表什么？马克斯·塞德尔（Max Seidel）最早指出，舞者排成的蛇形（S）是锡耶纳（Siena）城邦的象征[1]；蒲乐安在此基础上将其释为当时神学中上帝的本性"无限"（infinity）的化身，意味着"平衡和更新"[2]；而让·坎贝尔则视之为"用舞蹈的循环往复来隐喻自然的生成过程"，从而是"现实"的一道"诗意的面纱"[3]。本章不拟在此做过多的讨论，而只想从图像自身的逻辑出发，提供笔者自己的一点观察。表面上看起来，从队列起始的第一人（着蠕虫图案服装的舞者）到最后一人（打响铃者旁边的红衣舞者），舞蹈行列显示的是一个时间过程；就此而言，着蠕虫服者是第一人，着虫茧服者是第五人，着飞蛾服者是第六人。三者在舞队中所占据的位置（一、五、六），似乎不存在任何的微言大义。但若从画面呈现的空间关系着眼，我们便会发现，舞队的九人以其所在的空间位置，恰好构成了三种组合：第一种是右面的三位舞者构成的一个三角形；第二种是左面的三位舞者构成的另一个三角形；位居中间的舞者也构成一个三角形，而他们恰恰是最引人注目的三位舞者，也恰恰是身穿生命图案服饰的唯一一组舞者（参见图7-1）。三个三角形形成了左中右的空间关系，而中央的三角形占据着核心的位置。再仔细观察，组成中央三角形的三位舞者还具有空间的指示作用：第一位舞者（着蠕虫服者，编号1）指示着右面三位舞者的三角形，代表生命的第一阶段；第二位舞者（着虫茧服者，编号5）指示着中央的三角形，代表生命的第二阶段；第三位舞者（着飞蛾服者，编号6），代表生命的第三阶段。就此而言，这里的关键数字其实不是"九"，而是"三"，因为"九"是"三"的倍数。

而"三"在基督教语境中，首先必然意味着"三位一体"（Trinity）。就中央的三角形而言，这里的"三位一体"是蠕虫、虫茧和飞蛾同在，即生命的"三位一

[1] Max Seidel, "'Vanagloria': Studies on the Iconograpy of Ambrogio Lorenzetti's Frescoes in the Sala della Pace," in *Italian Art of the Middle Ages and Renaissance*, Vol.1, Painting, p.308.

[2] Roxann Prazniak, "Siena on the Silk Roads: Ambrogio Lorenzetti and the Mongol Global Century, 1250-1350," *Journal of World History*, Vol. 21, No.2 (Jun., 2010), pp.196-197.

[3] C. Jean Campell, "The City's New Clothes: Ambrogio Lorenzetti and the Poetics of Peace," *The Art Bulletin*, Vol.83, No.2 (Jun., 2001), pp.248, 249.

体"。那么，二者之间真有关系？在图像表现中，蠕虫的姿势显得放肆凶蛮，似乎与为所欲为的圣父相似；虫茧则含蓄静止，也类似于圣子的"道成肉身"；而长着翅膀的飞蛾，亦可与作为鸽子的圣灵相仿佛。本书第一章关于阿西西圣方济各教堂的研究中，笔者揭示了教堂上堂的图像配置中隐含着与之非常相似的"三位一体"：北墙第一幅是创世的上帝形象；南墙第一幅是圣母领报即道成肉身或圣子的意象；东墙正在下降的鸽子与圣方济各双手合十跪地祈祷相组合，是圣灵的形象。其图像程序从北墙到南墙再到东墙的发展，意味着从《旧约》的"圣父时代"向《新约》的"圣子时代"，最后向第三个也是最后一个时代——"圣灵时代"过渡；而第三个时代的标志，即圣灵向圣方济各的降临，以及方济各会所承担的特殊使命。[1] 将"三位一体"历史化，并将其与"三个时代"相结合，肇始于12世纪著名预言家约阿希姆，但在13—14世纪，它已经变成了方济各会尤其是其中的属灵派的一项重要的思想传统。

前面已经说过，洛伦采蒂在九人厅绘制壁画期间（1338—1339），也在锡耶纳方济各会堂绘制系列壁画（包括现存的《图卢兹的圣路易接受主教之职》和《方济各会会士的殉教》），从某种意义上说，这一时期他的创作一直与方济各会属灵派的教义主题相始终；更何况，他的兄长皮埃特罗曾长期在阿西西方济各教堂下堂从事壁画绘制（尤其在1325年），该教堂的图像程序对洛伦采蒂来说绝不是秘密。蒲乐安提到，"1330年代末至1340初"，也就是洛氏作画期间，正值"融合了属灵派和新摩尼教的异端活跃之时"；而不久之前（1308—1311），甚至连锡耶纳九人执政官之一的巴洛齐诺·巴洛齐（Baroccino Barocci）也持异端立场，并被宗教裁判所判处火刑。[2] 而洛伦采蒂笔下的方济各会殉教者，也都是极端的属灵派。因此，在九人厅的壁画中，洛伦采蒂创作了受到属灵派思想浸染的图像，并非没有可能。

九人舞者构成相互交错的三组人员，也让人想起约阿希姆著名的《三位一体图》（参见第一章图1-9）的图像形式。其具体程序可以解读为：第一位舞者（着蠕虫服者）开启第一时代（"圣父时代"）；第五位舞者（着虫茧服者）开启第二时代（"圣子时代"）；而第六位舞者（着飞蛾服者）正欲通过第三组舞者手搭的一座"桥梁"，恰好意味着第二时代的结束和第三时代的即将开启。而即将开启的第三时代，是一个理想的黄金的时代，按照约阿希姆的经典表述，"将不再有痛苦和呻吟。与

[1] 亦可见李军：《历史与空间——瓦萨里艺术史模式之来源与中世纪晚期至文艺复兴教堂的一种空间布局》，载中山大学艺术史研究中心编：《艺术史研究》第9辑，第345—418页。

[2] Roxann Prazniak, "Siena on the Silk Roads: Ambrogio Lorenzetti and the Mongol Global Century, 1250-1350," *Journal of World History,* Vol. 21, No.2 (Jun., 2010), p.214.

之相反，统治世界的将是休憩、宁静和无所不在的和平"[1]。不错，最后的关键词正是"和平"。

当然，对于"有教养的画家"洛伦采蒂而言，仍然有一个关于图像的问题没有解决：除前文所述原因之外，他采取蠕虫、虫茧和飞蛾的图案，是否有别的原因？这些图像有什么来源？既然他在其他图像（包括前章讨论过的乡村风景画）中，强烈地显示了向自然和图像传统学习、巧于因借的"智慧"，那么，在同一个墙面的另外部分，这种逻辑难道不会同时发挥作用？

二、为什么是丝绸？

关于舞者所穿衣服的质地，学者们的态度不是漠不关心，就是轻率地判定它们是丝绸。[2]

但为什么是丝绸？

从舞者图像的细部，我们可以清晰看出，每位舞者衣服的袖口或者下摆都缀有流苏，这表明它们不一定是丝绸，而更可能是羊毛类制品。但实际上，不管是不是丝绸，它们确乎表述了丝绸的主题，其理由我们将在下面出示。

首先，让我们尝试去发现洛伦采蒂表述中一个明显的"观察"错误：他笔下的蠕虫和近似蜻蜓的飞蛾——在生物学意义上并非一类。也就是说，他笔下的"蠕虫"羽化后变成的"飞蛾"较之蜻蜓要远为肥硕，其形态虽与蜻蜓有所相像，但实际上并不同。蜻蜓的幼虫生活在水中，与其羽化后的成虫较为相似，俗称水虿，有六只脚和较硬的外壳。换句话说，洛伦采蒂画出的蠕虫和"蜻蜓状"的飞蛾并非出自对自然的观察，而是缘于概念或者图式。就概念而言，三种形态呈现的一致性可以为证；舞蹈队列构思的复杂精妙也可以说明，其背后隐藏的观念绝非斯金纳所欲防范、对抗之负面情绪或恶，而是带有正面意义的、类似于"过渡仪式"（rite de passage）所欲达成的升华与完满。而就图式而言，问题是，在当时的欧洲，又到哪里去寻找

[1] Jean Delumeau, *Une histoire du paradis*, Tome 2, Mille ans de bonheur, 1995, p.48.
[2] 前者如斯金纳、芬奇斯-亨宁；后者如埃贝尔、蒲乐安、帕特里克·布琼（Patrick Boucheron）。Quentin Skinner, "Ambrogio Lorenzetti's Buon Governo Frescoes: Two Old Questions, Two New Answers," *Journal of the Warburg and Courtauld Institutes*, Vol.62 (1999), pp.1-28; Uta Feldges-Henning, "The Pictorial Programme of the Sala della Pace: A New Interpretation," *Journal of the Warburg and Courtauld Institutes*, Vol.35 (1972), pp.145-162; C. Jean Campell, "The City's New Clothes: Ambrogio Lorenzetti and the Poetics of Peace," *The Art Bulletin*, Vol.83, No.2 (Jun., 2001), p.246;. Roxann Prazniak, "Siena on the Silk Roads: Ambrogio Lorenzetti and the Mongol Global Century, 1250-1350," *Journal of World History*, Vol. 21, No.2 (Jun., 2010), p.197; Patrick Boucheron, *Conjurer la peur: Siene, 1338*, Édition du Seuil, 2013, p.229.

一种关于昆虫的图式,既可以满足上述"过渡仪式"的升华要求,又可以赋予洛伦采蒂关键性的灵感?但这两个条件真的存在,而且就在洛伦采蒂所在的锡耶纳,就在九人厅。

前章我们详细论证了九人厅中东墙乡村部分的图像,对于楼璹《耕织图》中《耕图》部分的图式从局部到整体的借鉴、挪用与改造,而遗漏了对《耕织图》中《织图》部分的考察。当我们现在把眼光转向这一领域时,会发现《织图》部分的二十四个场面,从浴蚕开始到最后一个表现素丝的完成的场面,正好描述了丝绸生产的全过程。其中,养蚕、结茧、化蛾、产卵,再到缫丝和纺织的图像序列,都得到了历历分明的描绘(图 7-5、图 7-6、图 7-7、图 7-8、图 7-9、图 7-10)。如果说洛伦采蒂真的受到了楼璹《耕图》图式的影响,那么,其受到《织图》的影响,也是题中应有之义。但在这里,洛伦采蒂应该说采取了与乡村风景部分不同的图像策略:与前者几乎镜像般的挪用相比,这部分采取了遗貌取神、不及其余的方

图 7-5　程棨本《蚕织图》场景:浴蚕

图 7-6　程棨本《蚕织图》场景：捉绩

图 7-7　程棨本《蚕织图》场景：下蔟

式。仔细观察，图 7-6 中的蚕，也像洛伦采蒂的蠕虫那样雄壮硕大，作探身蠕动状；但它们的身体是白色的，而洛氏的"蠕虫"（其实质是蚕）则黑红相间。图 7-7 中的蚕茧较圆润，洛氏的则显尖长。差别最大的是蚕蛾，图 7-8 中的蚕蛾是真实生活场景中的蚕蛾，体态肥硕；而在洛氏那里，蚕蛾变成了类似"蜻蜓"的飞蛾。

图 7-8　程荣本《蚕织图》场景：蚕蛾

图 7-9　程荣本《蚕织图》场景：经

该如何解释两者的差异？

我们相信，丝绸（包括丝绸生产）也是洛伦采蒂在舞者系列图像中所欲表达的主题之一。但这种表达受到几个方面的限制：第一，洛氏自己似乎不熟悉与蚕桑

图 7-10　程棨本《蚕织图》场景：剪帛

相关的丝绸生产程序和过程，锡耶纳也不生产丝绸，故他对于《耕图》的模仿无法做到乡村风景中那般镜像化的程度[1]；第二，洛伦采蒂创作的主要目的，是借用他从《织图》撷取的重要的形式因素，为他那带有异端色彩、深具危险性的思想（关于"三个时代"和方济各会使命的历史思辨），穿上一件无害的、带有异国情调的外衣，故也不需要亦步亦趋地模仿；第三，正如第五章所述，作为文类的《耕织图》本身亦蕴含着以农耕和世俗生活为本建构一个理想世界的乌托邦情调，这种中国式的理想随着蒙元帝国的扩展而发皇张大，随着《耕织图》本身的流播而影响深远，而丝绸便成为这种理想主要的物质和精神载体。

从古代以来，产自"赛里斯国"（Serica，即中国）的所谓"赛里斯织物"（Sericum，即丝绸），一直是西方世界最梦寐以求的稀缺资源。由于对其生产方式一无所知，西方人不惜为之编造了奇异的出身，认为它们来自赛里斯人从"森林

[1] 克劳迪奥·扎尼尔（Claudio Zanier）在一项有趣的研究中指出，尽管欧洲在 10 世纪之后即已懂得养蚕，但直到 15 世纪，几乎没有任何文献谈到过养蚕与丝绸生产的关系。他把原因归结为性别因素，即当时养蚕和丝绸生产均由妇女承担，局限在家庭内部并具有排他性，不易引起以男性撰写为主体的文献的关注。参见 Claudio Zanier, "Odoric's Time and the Silk," *Odoric of Pordenone from the Banks of Noncello River to the Dragon Throne*, CCIAA di Pordenone, 2004, pp.90-104. 但本章的研究将证明存在着例外，即洛伦采蒂以图像的方式记录了蚕与丝绸生产的关系。鉴于同时代的图像（如一幅西班牙细密画）创作者，因无缘得见真实的蚕，只好把它们画成像羊那样被圈养在栏中的物象，洛伦采蒂之所以能够实现跨时代的突破，唯一合理的解释，即在于他看到了来自中国的《耕织图》。

中所产的羊毛",是他们"向树木喷水而冲刷下树叶上的白色绒毛",再经他们的妻室"纺线和织布"而成。[1]这种神奇的产品自然拥有了两种属性:第一,极其昂贵和奢侈。老普利尼(Pline L'Ancien)曾经哀叹,因为这些奢侈品,"我国每年至少有一亿枚罗马银币,被印度、赛里斯国以及阿拉伯半岛夺走"[2]。第二,质地极为殊胜和舒适。罗马作家关于这方面的评论多少带一点儿道德谴责的意味,如老普利尼:"由于在遥远的地区有人完成了如此复杂的劳动,罗马的贵妇人才能够穿上透明的衣衫而出现于大庭广众之中"[3];另一位罗马作家索林(Solin)则说:"追求奢华的情绪首先使我们的女性,现在甚至包括男性都使用这种织物,与其说用它来蔽体,不如说是为了卖弄体姿"[4]。前者极言丝绸之物质价值;后者则将丝绸柔顺、随体、宜人和透明的物质属性,升华为一种肯定人类世俗生活的精神价值,即舒适、自由自在和呈现人体之美。

到了13世纪,丝绸伴随着蒙元帝国的扩张而在欧洲复兴。这一时期欧洲的丝绸大多来自蒙元帝国治内的远东和中亚,以及深受东方影响的伊斯兰世界(包括欧洲的西班牙和西西里)。而且,在伊斯兰世界的影响下,欧洲开始仿制生产丝绸(从穆斯林西班牙经西西里再到卢卡和威尼斯)。这一时期最为昂贵的丝绸,莫过于所谓的"Panni Tartarici"或"Drappi Tartari"("鞑靼丝绸"或"鞑靼袍")——前者出现在13世纪末罗马教会的宝藏清单中,后者则被但丁和薄伽丘等文人津津乐道[5],其来自蒙元帝国(包括伊利汗国)与教廷之间的外交赠礼,实质即中文文献中常提到的"纳石失"(织金锦,一种以金线织花的丝绸)[6]。这种丝绸用料华贵、做工复杂,蒙元帝国设置专局经营,主要用于帝室宗亲自用或颁赐百官和外番。[7]欧亚大陆诸国对于这种织物趋之若鹜,但一货难求,可做通货使用,其地位由此可见一斑。我们从那个时期流行于商圈的《通商指南》一书即可了解,当时通商的主要目的地即中国(Gattaio,即"契丹")[8];其作者裴哥洛蒂把全书的前八

[1] 戈岱司:《希腊拉丁作家远东古文献辑录》,耿昇译,中华书局,1987年,第10页。
[2] 同上书,第12页。
[3] 同上书,第10页。
[4] 同上书,第64页。
[5] 但丁:《神曲·地狱篇》第十七歌,第十七节。Boccaccio, *Comento di Giovanni Boccacci sopra la Commedia di Dante Alighieri*, Firenze, 1731, p. 331.
[6] Rosamond E. Mack, *Bazaar to Piazza: Islamic Trade and Italian Art, 1300-1600*, University of California Press, 2002, p.35; Lauren Arnold, *Princely Gifts and Papal Treasures: The Franciscan Missions to China and Its Influences on the Art of the West, 1250-1350*, p.18; 尚刚:《纳石失在中国》,收于:尚刚:《古物新知》,生活·读书·新知三联书店,2012年,第104—131页。纳石失并非中国出口欧洲丝绸的全部;除了成品丝绸之外,另外一种销往欧洲的大宗商品是作为原料的生丝。
[7] 尚刚:《纳石失在中国》,收于《古物新知》,第121页。
[8] Francesco Balducci Pegolotti, *La pratica della mercatura*, A. Evans ed.

章用于描述到达中国的旅程,其终点即蒙元帝国的首都大都(Gamalecco,即"汗八里"),而旅途中最昂贵的货物即丝绸,尤其是"各种纳石失"(nacchetti d'ogni ragione),其出售的单位与其他商品动辄成百上千相比,只以"一"来表示。[1]

但在欧洲,这些价值连城的丝绸首先被用于宗教的目的。现存实物之一可见于保存在佩鲁贾圣多明我教堂的所谓"教皇本笃十一世法衣"(the Paramentum of Benedict XI),而其图像表现则最早可见于锡耶纳画家笔下,如西蒙内·马提尼最负盛名的《圣母领报》(图7-11),向圣母报喜的大天使加百列所穿的衣袍装饰有被西方学者称作"碎花纹"(the tiny-pattern)的图案,经笔者仔细辨认,其实是来自于中国和伊利汗国的近似莲花的花叶组合(图7-12)。在14世纪晚期博洛尼亚的多明我会教堂的《圣母子》图像中,也可看到,圣母的蓝色外衣上出现了金色莲花图案(图7-13),这种图案正是蒙元时期欧亚大陆从东方向西方传播的图像之一。这种纹饰一直到15世纪都盛行于意大利丝绸图案之中,直到它那源自佛教文化的异质性,被吸收到更符合基督教教义的石榴纹(它鲜红的液汁象征基督的

图7-11 西蒙内·马提尼,《圣母领报》,1333,佛罗伦萨乌菲奇美术馆

[1] Francesco Balducci Pegolotti, *La pratica della mercatura*, A. Evans ed., p.36.

图 7-12 《圣母领报》中大天使加百列衣袍上的纹样

图 7-13 西蒙内·迪·菲尔波,又称克罗其费西(Simone di Filippo detto dei Crocefissi),《圣母子》中的圣母衣袍细节:莲花纹与石榴纹,1378/1380,意大利博洛尼亚国家艺术画廊(Pinacoteca Nazionale, Bologna)

图 7-14 北墙《好政府的寓言》中的老者衣袍细节：莲花

流血牺牲）之中，并成为佛罗伦萨丝绸的基础纹样为止。我们恰好可以在图 7-13 圣母的衣袍中，看到红地丝绸上的金色莲花，向蓝地丝绸上金色石榴纹过渡的痕迹。而在洛伦采蒂的《好政府的寓言》中，北墙那位令人生畏的老者衣袍上，带有一系列似乎从未引起学者关注的莲花图案（图 7-14），则向我们展示了一个较早阶段的莲花的样态。

另一类被用于宗教目的的是薄如蝉翼的轻纱。列奥·施坦伯格（Leo Steinberg）在一项著名的研究中发现，大约从 1260 年开始，意大利绘画中关于圣子的表现，出现了一个引人注目的变化，即其身上的衣饰从原先严密裹卷的状态，开始变得半撩半卷，然后圣子逐渐露腿，最后衣饰的质地越来越透明，呈现出一个"渐趋暴露"的过程。[1] 关于变化的原因，列奥·施坦伯格归结为这一时期基督教的"道成肉身"之神学愈来愈强调上帝之人性的影响。然而对我们而言，更重要的是一个关于物质文化的问题：为什么这一基于神学的艺术变化会与丝绸的使用相伴随？是神学的变化导致了丝绸的使用，还是丝绸的运用本身亦促进了神学的变化？

现在，当我们再次重返九人厅时，一切将显得与众不同。在北墙，在《好政府的寓言》中，"和平"女神所穿的，正是一身轻衣贴体、柔若无物的丝绸（图 7-15）。除此之外，在东墙的《好政府的功效》中，城乡之交的城墙上的"安全"女神，也穿着一身素白的丝绸（图 7-16）。而在西墙的《坏政府的寓言和功效》中，在"暴政"的宝座之下，还有一位身穿素丝的女神，她被绳索束缚着坐在地上（图 7-17）；旁边的榜题给出，她即北墙上坐在左侧宝座上的"正义"女神——暗示在"暴政"的状态下，"正义"所遭受的命运。图像识别和视觉经验都强烈地告诉我们，三位女神其实不是三位，而是一位，是同一个形象呈现的三种不同形态。首先，她们都身着素丝，都是金发女郎，身材与长相基本一致。其次，东西二墙的女神在一

[1] Leo Steinberg, *La sexualité du Christ dans l'art de la Renaissance et son refoulement moderne*, traduit de l'anglais par Jean-Louis Houdebine, Gallimard, 1987, p.174.

图 7-15 北墙《好政府的寓言》局部:"和平"女神

切方面都形成正反对位:在东墙,伸展四肢的女神腾身空中,她的左手捧着一个绞架,将一个强盗送上绞架;在西墙的女神保持类似的姿态,但手脚均被束缚,束缚她的人牵着一根绳子,与东墙的强盗刚好形成镜像关系。最后,只有北墙的女神保持了对于上述二者的超越,她既不强制别人,也不被人强制,而是自己支撑着自己,呈现出轻松放逸的状态和不假外求的自足。这里,尽管每位女神旁都有榜

图 7-16　东墙《好政府的功效》局部:"安全"女神

图 7-17　西墙《坏政府的寓言和功效》局部:被束缚的"正义"女神

题标识她们的身份,但榜题表述的观念并不具有优先性。事实上,占据优先性的恰恰是图像,是图像用自足的方式界定了自己,而不是观念用强制的方式规定了图像。这里,"安全"的意义即来自图像直言的对于敌人的强制;而被束缚的状态则直接界定了"不正义",也就是"暴政";而更重要的是"和平",它与任何强制与被强制均不同,体现出内在状态的充足、自持和平静——意味着当你进入图像中女神那样的状态时,"和平"便降临了。而丝绸,以其随顺由人、体贴入微和透

图 7-18　东墙《好政府的功效》局部：塔拉莫内城和桥上的商队

明无碍的特点，成为上述自由、宁静、不假外求的精神境界的最佳物质表征。因此，这是"和平"的三位一体，更是"丝绸"的三位一体。

与此同时，丝绸不仅把锡耶纳九人厅的三个墙面有机连接在一起，更把锡耶纳与外在世界连接为一个整体。

东墙乡村风景中有一个我们一直没有关注的重要细节，那就是画面远景中，石桥上方有一座城市，榜题文字是 Talam，指现实中的城市塔拉莫内（Talamone，图 7-18）。这是作为内陆共和国的锡耶纳为了获得出海口而购买的港口城市，位于锡耶纳西部的蒂森海（Tyrrhenian Sea）岸，是锡耶纳通向东地中海的入海口，与热那亚、威尼斯、西西里，并通过北非和地中海东部的伊斯兰世界，从而与蒙

图 7-19　丝包上的 torsello 绳结

元帝国主导的整个欧亚大陆有紧密的贸易和文化联系。画面右下方的一座红色石桥,正好是内陆锡耶纳与其海外世界的连接点;而桥上正在行进着一个商队,驴身上所驮的长而又窄的货物,有明显的商号标记和井字形绳结——据当时文献记载,这种叫 torsello 的绳结,是专门供打包丝绸所用(图 7-19)。[1] 这意味着,整个东墙画面的叙事开始于这样一个场景:一支商队驮着从海外进口的丝绸,正在向锡耶纳城市的腹地进发。这一关于丝绸的主题从右至左穿越包括红色石桥和红色城门在内的两座"桥梁",到达城市广场的中心,而与舞者的主题相融合,并在即将跨越由两位舞者(其中一位身着红衣)组成的第三座"桥梁"之际,达到叙事的高潮。

而在与九人厅毗邻的另一个空间——立法委员的议事厅,洛伦采蒂的另一幅重要图像,则给出了我们所叙述故事的真实背景。该厅中最著名的画作是西蒙内·马提尼绘于 1315 年的《宝座上的圣母子》(Maestà),在该画正对面的西墙上,是他画于 1328 年的《蒙特马希围困战之中的圭多里乔》。而在后者的下方,洛伦采蒂于 1345 年画了一幅圆形的《世界地图》(Mappo Mundi);这幅地图本来画在一个转盘上,转盘早已不存在,但当时转动留下的痕迹仍清晰可辨(图 7-20)。在这幅世界地图中,洛伦采蒂将锡耶纳绘于中央,置于对面圣母的目光之下——象征着作为保护神的圣母对锡耶纳的直接关照。

这幅失落了的《世界地图》,可以借助 14 世纪下半叶意大利帕多瓦洗礼堂(Padua Baptistery)的天顶壁画中的一幅地图(图 7-21),揣测其大致的形貌;后者

[1] C. Jean Campell, "The City's New Clothes: Ambrogio Lorenzetti and the Poetics of Peace," *The Art Bulletin*, Vol.83, No.2 (Jun., 2001), p.257.

图 7-20　锡耶纳公共宫议事厅西墙图像，中下部为安布罗乔·洛伦采蒂的《世界地图》残迹，1345

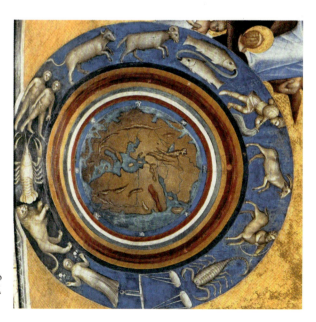

图 7-21　裘斯多·德·麦那波依（Giusto De'Menabuoi），《创世》，1378，帕多瓦洗礼堂

画出了地中海世界和欧亚非三块大陆，详细描绘出意大利、希腊、红海、阿拉伯半岛和世界的其他部分。这一地图明显受到阿拉伯世界地图和托勒密世界地图的影响，较之中世纪早期的"T-O 图"（O 代表圆形世界，O 中之 T 代表欧亚非三洲；亚洲位于 T 字上部，欧洲和非洲分居 T 字两侧，世界的中心是耶路撒冷），已有明

图 7-22 《马可·波罗行纪》抄本绘画场景：忽必烈授予波罗兄弟金牌，1400，法国国家图书馆，MS Fr.2810

图 7-23 元八思巴文金牌，内蒙古大学民族博物馆

显的进步。洛伦采蒂《世界地图》的具体细节，我们并不清楚，但它把锡耶纳画在地图的正中心，代表着当时锡耶纳人的一种独特的世界观。

但是事实上，13—14 世纪正值蒙元帝国开创的世界史时代，整个欧亚大陆的中心是东方；条条道路通向的不是罗马，而是大都。现存于法国国家图书馆的 15 世纪初《马可·波罗行纪》抄本中，出现了波罗兄弟从忽必烈手中接过金牌的情景（图 7-22）；画中的金牌，可同现存于内蒙古大学民族博物馆的金牌实物（图 7-23）相印证，牌面刻有八思巴文，往来使者和行人们凭借金牌，可以在路途中畅通无阻。因此，当时的锡耶纳虽然位于意大利内陆，但已经和广阔的世界连成一个整体。

而在我们的故事中，甚至两幅画的叙事本身，也在相互呼应着这种贯穿欧亚大陆的联系。在《耕织图》系列的最后一个剪帛场景（图 7-24）中，有楼璹所配的这样一首五言诗（图 7-25）：

低眉事机杼，细意把刀尺。
盈盈彼美人，剪剪其束帛。

图7-24　程棨本《蚕织图》场景：剪帛细节

> 输官给边用，辛苦何足惜。
> 大胜汉缭绫，粉浣不再著。

一方面，五言诗叙述那些织女们在辛苦大半年之后，将收获的成果——一批批素白的丝绢剪切成匹，再把它们收叠起来，放进左边的藤筐里。另一方面，诗中的五、六两句给出了这些美丽的丝绸的用处和送往的目的地，即"输官给边用，辛苦何足惜"；也就是说，这些丝绸是作为赋税被朝廷征用的，而朝廷则要将其作为贡品，运送给边关外的他国。南宋的北边是虎视眈眈的金，而蒙元时的边关更在关山之外——当时的涉外贸易既可以在各蒙古汗国之间，更可以在广阔的欧亚大陆范围内进行，但从宋到元，以农桑立国的基本国策并未改变。因此，这些丝绸被用于国际贸易不但不会改变，而且只会变本加厉，有过之而无不及。那么，当元初的画家程棨临摹和抄录《耕织图》至此时，他会像当年的楼璹一样，

图7-25　程棨本《蚕织图》剪帛场景附诗

想起宋金交界处的边关，一条风雪交加的小道上，一些商队在运送丝匹那样，想起另一个并非遥不可及的天涯，一座小小的山城吗？想起他笔下的那些美丽的丝绸，会采用特殊的包装，被装载到一群驴身上，并在一个春光明媚的日子，穿过一座石桥，再穿过一道城门，最后穿在那些优雅的舞者和美丽的女神身上吗？

一定会的。

他只是没有想到，那条穿越欧亚、从杭州到达锡耶纳的小道，今天会被叫作"丝绸之路"。他更没有想到的是，那些运送丝绸的可爱的大眼睛动物们有一天还会运载其他很多东西，其中居然有一件他或他的弟子亲自手绘的《耕织图》。

三、"和平"女神的姿态

在故事的末尾，我们还需要探讨一个前文无暇顾及的问题。

前文谈到，《好政府的寓言》系列画从14世纪至18世纪都被称为《和平与战争》，故根据当时人的视觉经验，九人厅图像布局的中心无疑是"和平"女神。这种中心实质上并非北墙墙面的物理中心，而是通过象征锡耶纳（即"共同的善"）的老者和象征"正义"的女神的围合而呈现的视觉中心。以三人关系来看图像，即会发现，三人构成了另一种三位一体，存在着从左右两侧的中心向中央的中心让渡的倾向；而从视觉形态来看，存在着从两侧威严的正面形象向中央轻松放逸的侧坐形象的让渡。

首先说明一下两侧的图式。那是以中央高大人物的正面像和左右胁侍者构成的图式，其原型为欧洲12世纪肇始的《最后的审判》图式。从最早的哥特式教堂——巴黎圣德尼修道院教堂（Abbatiale de Saint-Denis）西面门楣的浮雕《最后的审判》上，可以清楚看到这一图式的早期模型：耶稣位于中心，两旁围绕着相对矮小的圣徒；门楣的饰带上，左边为上天堂的选民，右边是下地狱的罪人，它们共同构成了众星拱月的构图。同样的构图也出现于乔托为帕多瓦的斯科洛维尼礼拜堂（Cappella Degli Scrovegni）所画的《最后的审判》壁画，只不过原先在门楣上方的选民和罪人，被放在基督和圣徒的下方。

洛伦采蒂"共同的善"的画面毫无疑问应用了这种《最后的审判》图式。[1] 除

[1] 斯金纳称为"一幅世俗化的《最后的审判》图像"。Quentin Skinner, "Ambrogio Lorenzetti's Buon Governo Frescoes: Two Old Questions, Two New Answers," *Journal of the Warburg and Courtauld Institutes*, Vol.62 (1999), p.11.

了我们提到过的中心构图之外，还可以从画面的这一细节看出：左边是二十四位锡耶纳立法委员，作为善人而与《最后的审判》图像中的选民对应；右边可以辨认出几个被缚的罪犯，亦可与《最后的审判》中的罪人对应。锡耶纳象征者位于"和平""坚毅""谨慎"与"宽厚""节制""正义"之间。左侧的"正义"图像组合虽然不那么典型，基本也可以划入同一类。

那么，北墙画面从两侧向"和平"女神的集中，从图式意义上，即意味着传统基督教"最后的审判"图式的中心地位，已被一个明显非基督教色彩的图式取代。该图式呈现为一个头戴桂冠、手拿桂枝、单手支头、斜倚在靠垫上的女性形象，流露出一番轻松放逸、自在自如的气息，与旁边的"最后的审判"图式之庄重、紧张和极度的正面性，形成鲜明的反差。这个形象又是从哪里来的？她又意味着什么？2013年，笔者在佛罗伦萨的哈佛大学文艺复兴研究中心（Villa I Tatti），与美国学者卡尔·布兰登·斯特里尔克（Carl Brandon Strehlke）有过相关讨论，他提醒我注意到这类图像的西方古典渊源，如古罗马时期伊特鲁里亚石棺上的斜倚形象（图7-26）等；另外一个可议的来源是古典和中世纪表现忧郁或沉思的图像志（图7-27）。然而，上述形象的沉郁和紧张气质，却与"和平"女神的轻松放逸多有不合。那么，还有其他来源吗？

正好，在1314年伊利汗国大不里士的《史集》抄本中，就绘有斜倚和支肘沉思的中国皇帝形象；更有趣的地方是，他们正好也各被两个胁侍者（站立着）围合

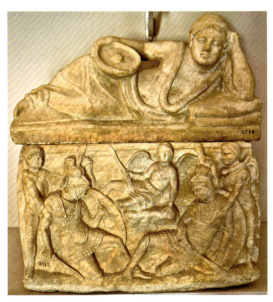

图7-26 伊特鲁里亚石棺，公元前5世纪，罗马国家考古博物馆

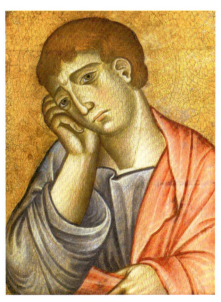

图7-27 德托·迪·奥兰多（Deoato di Orlando），《圣约翰》，14世纪，法兰克福施泰德艺术馆（Städelsches Kunstinstitut）

图 7-28 拉施德丁大不里士抄本《史集》插图：秦始皇

图 7-29 拉施德丁大不里士抄本《史集》插图：商王成汤

在中间，这样的构图与《好政府的寓言》完全相同，无疑旨在突显姿态放松的中间人物（图 7-28、图 7-29）。抄本中的中国皇帝和胁侍者具有明显的中国渊源（如所戴的乌纱帽、旒冕和硬翅幞头，人物的长相）。[1] 既然洛伦采蒂有机会看到同一部书中的《处决贾拉拉丁·菲鲁兹沙赫》画像，并在创作其画作（《圣方济各会会士的殉教》）时深受影响，那么，他又有什么理由拒绝同一部书中其他画面和图式

[1] 巴兹尔·格雷（Basil Gray）推测它们的原型（the ultimate source）可能是一幅中国卷轴画。Basil Gray, *The World History of Rashid Al-Din: A Study of the Royal Asian Society Manuscript,* Faber and Faber Ltd., 1978, p.23.

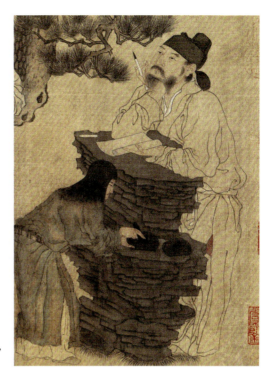

图 7-30　周文矩，《文苑图》局部，10 世纪，故宫博物院

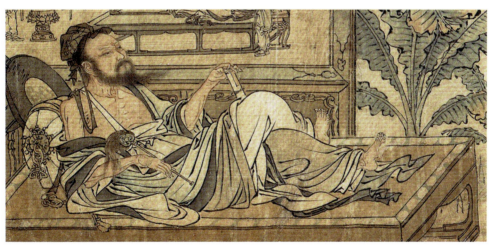

图 7-31　刘贯道，《消夏图》局部，13 世纪下半叶，美国纳尔逊-阿特金斯艺术博物馆（Nelson-Atkins Museum of Art）

的启示？这些中国皇帝摆出了基于日常生活的姿态，充满了禅宗般随遇而安、触处皆是、担水砍柴无非妙道的气息，但这些插图却没有画出动作的场景。据推测，可能是抄本插图的作者在转抄中国书籍文字或绘画的原本时，只保留了动作而省略了场景所致。这反过来也说明了转抄者对于这些动作的印象之深。而这些动作流露出的放逸自如的情愫，恰是中国五代宋元时期人物画的神韵所在（图 7-30、图 7-31），这与洛氏笔下的"和平"女神，确实有异曲同工之妙。

图7-32 《妙法莲华经》扉页插图:《离世间品三十八之七》,1346,梵蒂冈教廷图书馆(Biblioteca Apostolica Vaticana)

图7-33 《离世间品三十八之七》场景:入涅槃细节

不仅如此,这些动作可能还有更深远的跨文化渊源。

据劳伦·阿诺德的研究,伯希和早在1922年就编录入《梵蒂冈图书馆所藏汉籍目录》中的一部《大方广佛华严经》抄本(图7-32),抄写年代为1346年(伯氏原定为1336年);阿诺德认为,它即当时元廷赠予教廷的礼物,而被梵蒂冈图书馆收藏。[1] 此抄本扉页插图用蓝地金色图案表现佛传故事,包括出胎、逾城、在宫中、出家和入涅槃等场景;其中的入涅槃图像,经放大即可看到,上面的佛陀正是呈现为躺在床榻上、用手枕头的形象(图7-33)。佛经中解释"涅槃"即"得大自在""得大解脱",换言之,在佛教文化中,"涅槃"不是生命的终结,而是生命获得了最终的自由和解放。这个例子可以证明,此类直接来自中国的图式,连同其肯定生命的

[1] Lauren Arnold, *Princely Gifts and Papal Treasures: The Franciscan Missions to China and Its Influences on the Art of the West, 1250-1350*, pp.28-29. 参见伯希和编、高田时雄校订、补编:《梵蒂冈图书馆所藏汉籍目录》,郭可译,中华书局,2006年,第18—19页。这一蓝地金字抄本的作者是梁完者(Liang Öljäi),抄写年代是至正五年腊月,即1346年初。从名字"完者"看,抄写者可能是一位蒙古人,也可能是一位取了蒙古名字的汉人。

观念,伴随着其他经中亚和西亚中转的类似模式,进入了13世纪的意大利。[1]

综上所述,我们不能就"和平"女神的姿势问题,得出任何一个单一来源的答案。显然,她的形貌是本地(意大利)的;她光脚、半裸体、手持桂叶和头戴桂冠,是古代(希腊罗马)的;她斜倚支颐的体态有可能是古代的,更可能是东方的;而她所穿的丝绸则明显是东方的,更可能是中国的;尤其重要的是,她所流露出的整体精神气质,那种与丝绸相得益彰的轻松放逸和自在自如,是西方极为罕见的,却与伊利汗国抄本绘画中的中国皇帝,最终与中国的《消夏图》《涅槃图》中的人物流露出来的精神境界高度一致……因此,"和平"女神的姿态本身即多种文化因素复合的产物。

最后,这种文化复合的过程亦可用以概括九人厅的整体图像布局。其中北墙上正襟危坐的老者和女神、东墙上百业兴盛的景象,确乎是古希腊罗马的政治理念("共同的善"和"正义"),以及从古代迄至中世纪的技艺观念("手工七艺")的体现;北墙上《最后的审判》图式则是典型的基督教的,这一模式亦可扩展到东西二墙上犹如天堂与地狱般截然对立的图像布局。但耐人寻味的地方在于,区别于通常的《最后的审判》模式,东西墙面上的图像布局恰好是对传统的图像布局的颠倒与背反;也就是说,在九人厅,空间方位的东方占据了《最后的审判》模式中代表选民的右,空间方位的西方占据了原先代表罪人位置的左。与这种颠倒相呼应的是图像形态上东方图式在东墙上的殊胜表达,即中国《耕织图》中"耕"和"织"的图式与东墙乡村和城市图像的深刻对位。而丝绸,则成为这一从东向西的文化旅程的物质载体;与之同时,丝绸之路亦成为中国式观念东风西渐的通衢大道。所谓"好政府的寓言",难道不正是《耕织图》所依据的中国古典观念——《尚书》中所谓的"善政"之东风,在欧亚大陆西陲的强劲回响吗?就此而言,九人厅中,"和平"女神作为中心而取代《最后的审判》模式的过程,绝非单纯的西方古典异教文化的复兴,而是包括西方、东方乃至其本地的文化因素,尤其是以《耕织图》为代表的世俗中国文化理想的一次"再生"(re-naître),一次跨文化的文艺复兴(a Transcultural Renaissance)。

[1] 另外一个文献的证据,来自梵蒂冈宝库1314年的清单目录,上面直接有"一份鞑靼纸卷"(item unum papirum tartaricorum)的记载。这份来自中国的"纸卷"指什么?据劳伦·阿诺德的意见,它不是一份文件,只可能是一帧南宋末或元初的卷轴画。Lauren Arnold, *Princely Gifts and Papal Treasures: The Franciscan Missions to China and Its Influences on the Art of the West, 1250-1350*, p.37.

跨越媒介：诗与画的竞争

第二编

第八章

视觉的诗篇：
传乔仲常《后赤壁赋图》
与诗画关系新议*

*本章曾以《视觉的诗篇——传乔仲常〈后赤壁赋图〉》为名，发表于中山大学艺术史中心编、中山大学出版社出版的《艺术史研究》第15辑，2013年。

一、《后赤壁赋图》：画面场景[1]

美国艺术史家施坦伯格曾言："眼睛是心灵的一部分。"（The eye is part of the mind.）[2] 施氏把观画过程中眼睛看的重要性，提高到本体论的高度——此亦为本章所尝试实践并欲与读者分享的经验之一。故在具体展开讨论之前，有必要先引入我们所要讨论的对象本体。

现藏于美国纳尔逊·阿特金斯博物馆的《后赤壁赋图》是一幅长卷（图 8-1、图 8-2、图 8-3、图 8-4），对它的著录最早出现在《石渠宝笈初编》中。[3] 现存手卷长 5.6 米，高约 29.5 厘米，长 560 厘米，这与著录中所谓"卷高八寸三分，广一丈九尺一寸二分"略有不合（折合公制约为高 27.6 厘米，长 637.3 厘米）；且著录中提到的九个题跋，目前只存其二；著录中提到的乾隆御题"尺幅江山"四个大字亦已不见，但其余题跋和收藏印鉴均与著录同，说明此卷在流出清宫之后有过裁切，其原因不明。尽管如此，现存本应该说保留了原本百分之九十的状貌。

在学界对这幅画的讨论中，首先引起热议的，是画面第一个场景中的影子问题。[4] 画卷甫一开场，我们确实可以看到，创作者在画作主人公苏轼（1037—1101）、两位宾客与童仆的身后，用淡墨在地上扫出四条影子（图 8-1）——诚如苏轼赋文所言：

> 是岁十月之望，步自雪堂，将归于临皋。二客从予过黄泥之坂。霜露既降，木叶尽脱。人影在地。

尽管有学者认为这些影子是"解读这幅画作的关键"[5]，但画面中"人影在地"的理由其实并不神秘——仅出于对赋文的如实描写。而实际上，赋文作为一种视

[1] 2012 年 11 月 2 日到 2013 年 1 月 3 日，上海博物馆与美国纽约大都会艺术博物馆、波士顿艺术博物馆、纳尔逊–阿特金斯艺术博物馆、克利夫兰艺术博物馆合作，举办了"翰墨荟萃——美国收藏中国五代宋元书画珍品展"。在展出的 60 件作品中，传为乔仲常的《后赤壁赋图》引起了笔者的浓厚兴趣。现场阅画二日，心中勃勃，仍难以平复；回京之后，遂在查阅相关文献基础上，费时数月草成此章，聊以抛砖引玉。

[2] *The Eye Is Part of the Mind: Drawings from Life and Art by Leo Steinberg,* curated by David Cohen and Graham Nickson, New York Studio School of Drawing, Painting and Sculpture, 2013.

[3]《石渠宝笈初编》卷五，贮御书房，收于《秘殿珠林石渠宝笈合编》第 2 卷，上海书店，1988 年，第 968 页。

[4] 上海博物馆的展览题签对此特意强调。另请参见翁万戈编：《美国顾洛阜藏中国历代书画名迹精选》，上海人民美术出版社，2009 年，第 75 页；王克文：《乔仲常后赤壁赋图卷赏析》，载《美术》1987 年第 4 期，第 60 页；张鸣：《谈谈乔仲常〈后赤壁赋图〉对苏轼〈后赤壁赋〉艺术意蕴的视觉再现》，收于上海博物馆编：《翰墨荟萃：细读美国藏五代宋元书画珍品》，北京大学出版社，2012 年，第 294 页；田晓菲：《影子与水文——关于前后〈赤壁赋〉与两幅〈赤壁赋图〉》，收于上海博物馆编：《翰墨荟萃：细读美国藏五代宋元书画珍品》，第 296 页；丁曦元：《乔仲常〈后赤壁赋图〉辩疑》，收于丁曦元：《国宝鉴读》，上海人民美术出版社，2005 年，第 299 页。

[5] 田晓菲：《影子与水文——关于前后〈赤壁赋〉与两幅〈赤壁赋图〉》，收于上海博物馆编：《翰墨荟萃：细读美国藏五代宋元书画珍品》，第 296 页。

觉形式,在此画中是与画面相伴出现的,与画面存在若合符契的呼应关系,并不令人奇怪。[1] 接下去我们读到:

> 仰见明月,顾而乐之,行歌相答。已而叹曰:"有客无酒,有酒无肴,月白风清,如此良夜何?"客曰:"今者薄暮,举网得鱼,巨口细鳞,状似松江之鲈。顾安所得酒乎?"

而在画面一侧,我们的确也看到了画家对于赋文情景的描绘:一个童仆正从渔夫手中,接过一条鱼。这里,主、二客和一个童仆,加上四条影子,构成第一场景的主体;赋文则书于画面上方。接着过渡到第二个场景,途遇两株柳,直穿一座桥。

第二个场景:苏轼回到"临皋之亭"——他被贬谪到黄州的居所,"归而谋诸妇";幸而妻子"有斗酒,藏之久矣,以待子不时之需"。因为有儒妇之先见,苏轼才得以如愿以偿。"于是携酒与鱼"——在画面中,苏轼一手拿鱼,一手拿着酒壶,形象高大,几与屋宇齐平;妻与仆(?)目送着他赴客之约;临皋亭则被以侧面加以描绘(图 8-1)。

随之进入第三个场景——赤壁:

> 复游于赤壁之下。江流有声,断岸千尺。山高月小,水落石出。曾日月之几何,而江山不可复识矣。

这里说到的"复游"之"复",意味着并非头一次来到这里;而与《后赤壁赋》相对应的,正是苏轼的《前赤壁赋》。苏轼写《后赤壁赋》是在元丰五年(1082)十月十五日("十月之望"),作《前赤壁赋》则在三个月之前的七月十五日。那时是初秋,现在则要进入冬天了。时迁景异,故"江山不可复识矣"。赋文亦暗示出,前后《赤壁赋》有本质的差别。从图中我们可以看到,苏轼和两位客坐在江岸断壁之下,面前摆着酒和鱼(图 8-2)。

第四个场景:"予乃摄衣而上,履巉岩,披蒙茸",苏轼捉起衣襟,扒开杂乱的草丛,攀登险峻的山崖。画面上只显现了苏轼一个人的背影(图 8-2)。

第五个场景:我们看不到有任何人在场,只见一片阴森的树林;两棵树之间有

[1] 在画中,如影子般如实描绘赋文的场面确乎存在,但并非画中的本质关系。详后文。

图 8-1 《后赤壁赋》之一

图 8-2 《后赤壁赋》之二

三个字——"踞虎豹"。这是赋文的延续，只不过此处，三个字独立成为一段。在画面上，一棵树和树后的石头呈现出怪异形态，暗示赋文中的"虎豹"（图 8-2）。

第六个场景："登虬龙，攀栖鹘之危巢，俯冯夷之幽宫，盖二客不能从焉。划然长啸，草木震动；山鸣谷应，风起水涌。予亦悄然而悲，肃然而恐，凛乎其不可留也。"该场景与前一个场景一样，没有人，仅现两渊深潭：山巅树头有一个鸟巢，下面是水神冯夷的幽宫（图 8-2）。

接下来的第七个场景中，有一片层叠的断岸，断岸之后是一片河面，上面同样有一段赋文："夕[1]而登舟，放乎中流，听其所止而休焉。"画面上，苏轼与两位客一起泛舟中流，不知不觉，"时夜将半，四顾寂寥。适有孤鹤，横江东来，翅如

[1] "夕"，应为"反"，疑为书赋之人抄写之误。

车轮,玄裳缟衣,戛然长鸣,掠予舟而西也"。我们看到,画面右上方有一只仙鹤,凌空掠过江中的孤舟,仿佛在戛然长鸣,向西边(画面左边)飞去。

顺着鹤飞的方向,就到了画中的第八个场景:临皋亭呈正面出现在我们眼前;正房中有一人躺在床上,前面坐有三个人。我们知道,那是苏轼和苏轼梦中的情景(图8-3)。赋文是如此描述的:

须臾客去,予亦就睡。梦二道士,羽衣蹁千(跹),过临皋之下,揖予而言曰:"赤壁之游乐乎?"问其姓名,俛而不答。呜呼噫嘻!我知之矣。畴昔之夜,飞鸣而过我者,非子也耶?道士顾笑。

最后一个场景,赋曰:"予亦惊悟(寤)。开户视之,不见其处。"苏轼惊醒过来,

图 8-3 《后赤壁赋图》之三

图 8-4 《后赤壁赋图》之四

把门打开之后,没有看见任何踪迹:没有鹤,也没有道士。画面中,临皋亭再次被以侧面表现,且仅见院门和篱笆的一部分(图 8-3)。

以上九个场景,就是《后赤壁赋图》画面表现的基本情况。接下来,我们将对这些场景做具体的分析。

二、疑虑与问题

回到本章开篇施坦伯格的那句话,为什么说"眼睛是心灵的一部分"?

本章成文的最初动因,其实缘自笔者看画过程中产生的两个疑惑:其一是画中所见与已有知识之间存在错位;其二是画中存在一个昭彰显著的画法"错误"。例如,众多评论中(还包括上海博物馆的展览题签),除了画首"人影在地"的细节

之外，评论者都会提到的另外一个细节——苏轼形象较之他人明显高大。[1] 画中"一大二小"的人物布局屡见于第一场景（苏轼与二客"顾而乐之"，图8-5）、第二场景（苏轼提着鱼和酒，在妻儿目光护送下离去，图8-6）和第三场景（苏轼与二客坐于赤壁之下，图8-7）。可是，这一人物布局并未贯穿始终。在画面后半部分，仙鹤飞过江面，苏轼、二客、童仆和舟子同在舟中时，反而是舟子的形象显得最大——与之相比，苏轼似乎变小了（图8-8）。这说明，"一大二小"的布局并没有延续下去。再看倒数第2个场景：屋子里，苏轼躺在床上睡觉，梦见两道士；然后他自己又起来，与之交谈（图8-9）。这一场景中，坐着的三个人几乎同样大小，其中一道士似乎还略大一点。至此，画卷开篇"一大二小"的人物格局，为什么消失了？这是笔者对此画产生的第一个疑惑。

第二个疑惑与倒数第二个场景（即苏轼的梦境）中建筑的画法相关。首先映入我们眼帘的是临皋亭的正面透视形象；然而，再仔细观察，会发现一个奇怪的地方，即建筑物两侧厢房的屋顶，并不遵循平行透视法而短缩，竟然呈90度角立了起来（图8-10）。按理临皋亭作为四合院，其厢房的屋顶应该朝后面退缩才对；但在画中，厢房下面显露出台基，上面的屋顶却奇怪地立了起来。这是为什么？或许有人会问：是不是那个时候，中国画师还没有掌握平行透视法的规律？然而，但凡有隋唐敦煌洞窟壁画或者宋代界画经验者，都可以轻易地了解到，平行透视法于当时的中国画师，早已不是什么问题。[2] 相反，厢房屋顶竖立倒显得是一个罕

[1] 上海博物馆展览题签；王克文：《北宋乔仲常〈后赤壁赋图〉的审美风格与艺术渊源》，此文重刊于《上海艺术家》2008年第S1期，第123页；田晓菲：《影子与水文——关于前后〈赤壁赋〉与两幅〈赤壁赋图〉》，收于上海博物馆编：《翰墨荟萃：细读美国藏五代宋元书画珍品》，第302页。

[2] 亦可参见萧默：《敦煌建筑研究》，机械工业出版社，2003年，第九章"建筑画"部分，第255—277页；赵声良：《敦煌壁画风景画研究》，中华书局，2005年，尤其是第二章"空间表现的成熟"，第89—152页。

图 8-5 苏轼与二客及其影子

图 8-6 苏轼提着酒和鱼离家

图 8-7 苏轼与二客坐于赤壁下

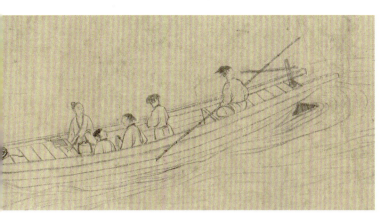
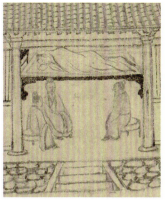

图 8-8　泛舟中流　　　　　　　图 8-9　梦见道士

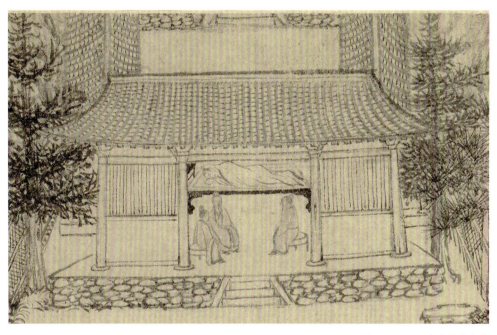

图 8-10　正面表现的临皋亭

见的例外或者"错误",因此,这一定是画师有意如此,而非一时失手。笔者在现场观之,这一场面仿佛融合了两种视角:我们先是从斜向俯视的角度看见了临皋亭的前院和室内的场景,然后又从空中鸟瞰的角度看到了厢房和内部的院落。显然,这一院落是以排除了透视变形的正面投影方式被表现的。

为什么会这样?应该到哪里去寻找这一问题的答案?

三、《前赤壁赋》与《后赤壁赋》的关系

为了更好地解答这两个问题,我们先来关注图像表现的内容——赋文。正如前述,苏轼的《后赤壁赋》与《前赤壁赋》是姊妹篇。《前赤壁赋》作于宋神宗元丰五年七月十五日,苏轼第一次游赤壁所写,与《后赤壁赋》相隔三个月。这个时间差意味着二赋的意旨存在着明显的差别。[1]

我们先来看一下《前赤壁赋》的全文:

> 壬戌之秋,七月既望,苏子与客泛舟游于赤壁之下。清风徐来,水波不兴。举酒属客,诵明月之诗,歌窈窕之章。少焉,月出于东山之上,徘徊于斗牛之间。白露横江,水光接天。纵一苇之所如,凌万顷之茫然。浩浩乎如冯虚御风,而不知其所止;飘飘乎如遗世独立,羽化而登仙。

> 于是饮酒乐甚,扣舷而歌之。歌曰:"桂棹兮兰桨,击空明兮溯流光。渺渺兮予怀,望美人兮天一方。"客有吹洞箫者,倚歌而和之。其声呜呜然,如怨如慕,如泣如诉,余音袅袅,不绝如缕。舞幽壑之潜蛟,泣孤舟之嫠妇。

> 苏子愀然,正襟危坐,而问客曰:"何为其然也?"客曰:"'月明星稀,乌鹊南飞。'此非曹孟德之诗乎?西望夏口,东望武昌。山川相缪,郁乎苍苍,此非孟德之困于周郎者乎?方其破荆州,下江陵,顺流而东也,舳舻千里,旌旗蔽空,酾酒临江,横槊赋诗,固一世之雄也,而今安在哉?况吾与子渔樵于江渚之上,侣鱼虾而友麋鹿。驾一叶之扁舟,举匏樽以相属。寄蜉蝣于天地,渺沧海之一粟。哀吾生之须臾,羡长江之无穷。挟飞仙以遨游,抱明月而长终。知不可乎骤得,托遗响于悲风。"

> 苏子曰:"客亦知夫水与月乎?逝者如斯,而未尝往也;盈虚者如彼,

[1] 文学界对前后《赤壁赋》意旨的讨论存在"同旨"和"异旨"两派。"同旨"派通常把二赋看作是表达相同意旨的姊妹篇,如"由苏子贬官黄州引起的壮志难酬转而深沉哀叹,表达了他难以掩藏的那种失意的苦闷心绪";或"从儒家的处世观出发,表达他不为人生瞬息荣华而悲伤的豁达思想";或"通过秋景心理感受,反映了苏子被贬后的爱国情绪以及自我养炼的积极向上精神",参见饶学刚《"赤壁"二赋不是天生的姊妹篇》,载《黄冈师专学报》1989年第3期,第12页。"异旨"派则更多从苏轼所处时代背景出发,试图还原二赋针砭影射当时赵宋王朝历史时事的微言大义(如王路:《不要买椟还珠——前、后〈赤壁赋〉小议》,载《湖北师范学院学报》1986年第3期;饶学刚:《"赤壁"二赋不是天生的姊妹篇》,载《黄冈师专学报》1989年第3期;朱靖华:《前、后〈赤壁赋〉题旨新探》,载《黄冈师专学报》1982年第3期),认为二赋题旨的差异在于其所映射的政治时事不同。

而卒莫消长也。盖将自其变者而观之，则天地曾不能以一瞬。自其不变者而观之，则物与我皆无尽也，而又何羡乎？且夫天地之间，物各有主。苟非吾之所有，虽一毫而莫取。惟江上之清风，与山间之明月，耳得之而为声，目遇之而成色，取之无禁，用之不竭，是造物者之无尽藏也，而吾与子之所共适。"

客喜而笑，洗盏更酌。肴核既尽，杯盘狼藉。相与枕藉乎舟中，不知东方之既白。

《前赤壁赋》时值夏末秋初，"白露横江，水光接天"，叙事结构以主客对话的形式展开。刚开始，客内心悲观，觉历史人生，如过眼云烟；主却心境豁达，劝慰论理，以水和月都不会真正消失举喻。通过对话，达观战胜了悲观；而客则融于主，被主说服了。最后，"相与枕藉乎舟中，不知东方之既白"：两人相藉为枕沉沉睡去，正是主客融合（客融于主）的绝妙隐喻。

这里，可以借用金代武元直（生卒年不详）所作《赤壁赋图》来阐明问题。一般认为，这幅以赤壁赋为题的画并没有表现出叙事性特征。我们从画面中只能看到一座群峰簇立的大山横贯中景，一叶扁舟行走在激流中；扁舟从画面左面，也就是峡谷深处出来，峰回路转，继续乘势向右方开阔处前行。美国艺术史学者谢柏轲（Jerome Silbergeld）曾撰文讨论过该画，认为画面本身以视觉形式暗示了《前赤壁赋》的文学结构。[1] 例如，狭窄的河道、湍急的川流寓意客的悲观，是政治黑暗、人生没有希望的表征；而船在拐弯之处，则暗示客的悲观被主的达观所超越，客看到希望；最后，整个河流走向坦途，主客达到融合。他甚至说，远山上还有朝霞的痕迹，暗示赋文中的"不知东方之既白"。[2] 抛开其论的是非不说，笔者借用此例无非是想说明，《前赤壁赋》确实蕴含着一个可以以空间形式展开的叙事结构。

与之相比，《后赤壁赋》有很大不同。首先是季节和风景的不同：前者是初秋，后者是初冬；季节转换，时光流逝，所以才有了《后赤壁赋》中"曾日月之几何，而江山不可复识矣"一说。其次，《前赤壁赋》与《后赤壁赋》的差异更表现在其叙事结构上。相较于《前赤壁赋》反、正、合的结构，《后赤壁赋》中出现了迥异的新内容：起初，主客相见相合，漫游于黄泥之坂；接着，随着客的退隐，主孤身登临山顶，超然世外，只见荒寒之景；后来，主在孤寂惊恐之余返回，与客一起重返

[1] Jerome Silbergeld, "Back to the Red Cliff: Reflections on the Narrative Mode in Early Literati Landscape Painting," *Ars Orientalis*, Vol.25, Chinese Painting, 1995, p.32.

[2] Ibid.

河上之舟，主客之间出现的新的融合——至此，《后赤壁赋》的叙事结构仍没有完全打破《前赤壁赋》的框架。但恰恰从此开始，新的内容出现了：《前赤壁赋》以主客融合促成问题之解决，但《后赤壁赋》中，这种主客融融的幻象，却被一只自东而西的鹤所超越（"戛然长鸣，掠予舟而西也"）。再后来，主在梦中见到两位羽衣翩跹的道士，道士即鹤；与此同时，梦的虚幻本身即意味着一种超然而绝对的立场，这也使人间的一切变得如同梦幻一般不真。最后，梦中醒来的苏轼打开门户，想要找到鹤或道士，找到那种超然而绝对的存在，但什么也没有看见（"开户视之，不见其处"）。联想到《前赤壁赋》中主客二人陶然忘我的沉睡（"不知东方之既白"），我们似亦可说，《后赤壁赋》中的苏轼恰好是从《前赤壁赋》的梦境中醒来。而这正是《后赤壁赋》在意境上较之《前赤壁赋》的递进和发展，它可以概括为一种合、分、超的叙事结构。这种一唱三叹式的戏剧化结构，正是《后赤壁赋图》的作者意匠经营的前提——我们将会发现，图像作者在深刻理解赋文的基础上，又使图像之于赋文本身，形成了新的创造性超越，一如苏轼笔下的那只仙鹤。

四、九个场景与三个段落

回到画面，便会生出另外一个问题：既然画中的赋文被分成九段，那么画面本身的结构呢？画面应该如何分段？

这个问题看似简单，学术界却一直是众说纷纭。归结起来，大体有以下几种看法：一是四段说，如万青力[1]；二是七段说，如翁万戈、板仓圣哲[2]；三是八段说，如林莉娜、赖毓芝[3]；四是十段说，如王克文[4]；五是谢柏轲和张鸣等人，则把画面分成九段[5]。

与之相关的问题是，分段的逻辑是什么？一种很直接的逻辑是：赋文分段决定

[1] 万青力：《乔仲常〈后赤壁赋图卷〉补议》，载《美术》1988 年第 8 期，第 58 页。
[2] 翁万戈编：《美国顾洛阜藏中国历代书画名迹精选》，第 74 页。板仓圣哲：《环绕〈赤壁赋〉的语汇与图像——以乔仲常〈后赤壁赋图卷〉为例》，收于《台湾 2002 年东亚绘画史研讨会论文集》，2002 年，第 223 页。
[3] 林莉娜：《后赤壁赋图》，收于《大观——北宋书画特展》，台北故宫博物院，2006 年，第 168 页。赖毓芝：《文人与赤壁——从赤壁赋到赤壁图像》，收于《卷起千堆雪——赤壁文物特展》，台北故宫博物院，2009 年，第 249 页。
[4] 王克文在《乔仲常后赤壁赋图卷赏析》一文（载《美术》1987 第 4 期，第 60 页）中，把全卷分成九段。后来，在 2006 年"千年遗珍国际学术研讨会"上，王克文所发表的文章《北宋乔仲常〈后赤壁赋图〉的审美风格与艺术渊源》，分段标号是九段，但其中第四段重复了两次，则似应分成十段。此文重刊于《上海艺术家》2008 年第 S1 期，第 122—127 页。
[5] Jerome Silbergeld, "Back to the Red Cliff: Reflections on the Narrative Mode in Early Literati Landscape Painting," *Ars Orientalis*, Vol.25, Chinese Painting,1995，p.23. 张鸣：《谈谈乔仲常〈后赤壁赋图〉对苏轼〈后赤壁赋〉艺术意蕴的视觉再现》，收于上海博物馆编：《翰墨荟萃：细读美国藏五代宋元书画珍品》，第 290 页。

着画面分段；赋文分成了九段，图与文配，图自然也分成九段。与之相反的另一种思路是，因为赋本身自成一体，赋的分段是根据构图的需要而产生的，所以是图决定文。比如，图中密林之间有"蹲虎豹"三个字，本身是赋文里的内容，但是被画家拿出来，单独放在构图中加以处理，变成了独立的一段。是赋决定文，抑或图决定文？这是两种截然相反的分段逻辑。那么，还有没有其他的分段逻辑？这是笔者想追问的。

简单地说，画面分九段较为合理。事实上，这样区分的画面，每一段落都形成有头有尾的环绕空间，形成美国艺术史家巴赫霍芬（Ludwig Bachhofer）早期讨论《洛神赋图》时即注意到的所谓"空间单元"（space cell）[1]。

在《洛神赋图》中，我们确实可以看到，近山、远山和树，加上河岸曲线，构成了一种封闭式的舞台效果，围绕着曹植和侍从等人的形象。而《洛神赋图》中，曹植与侍从"一大二小"的构图方式（图8-11），与《后赤壁赋图》第一个场景的人物布局（苏轼与二客出场）极为相似。其画面的处理方式基本上就是树、山或人相环绕，形成一个单元，进而将空间区分开来。这与唐阎立本的《历代帝王图》处理人物的方式（图8-12）如出一辙，说明它们当属同一种图像绘制模式或惯例。显然，在某种程度上，正如运用典故一样，《后赤壁赋图》沿用了六朝、隋唐绘画中的既定语言。

就此而言，将《后赤壁赋图》分成九个场景也是合理的，因为其中每个场景都是一个"空间单元"。例如第一场景，一前一后两棵树；第二场景，倾斜的柳树和山石环抱；第三场景，两处岩石绝壁。这三个场景有一个共性，那就是苏轼的形象明显比其他人都大很多。许多学者已经指出了这点。再仔细看，第一场景中，一客看着苏轼，一客仰望圆月；第二场景中，妻和仆人都看着苏轼；第三场景，一客看着苏轼，一客应该也是看着月亮，但是月亮在画面上难以辨识[2]（图8-7）。这三个图像的共性暗示着，它们似乎出自同一个段落。

到第四场景，情况有所不同，只有苏轼一个人在场，两位客不见了：他正在"摄衣而上，履巉岩，披蒙茸"。第五场景中，苏轼也消失了，只剩下幽冷的树林。接下来的第六场景中，我们还是看不见苏轼，可是树上的鸟巢是斜视视角所成，暗示苏轼已经到达了山顶（"攀栖鹘之危巢"），正在俯瞰山下的两个深潭（"俯冯夷之幽宫"）。这里不仅没有二客，连苏轼也不见了。从开始是苏轼一个人，到后

[1] Ludwig Bachhofer, *A Short History of Chinese Art*, Pantheon, 1946, pp.94-95.
[2] 据纳尔逊-阿特金斯博物馆提供的图版说明，此处应该有一个磨得很厉害的月亮。参见上海博物馆编：《翰墨荟萃：美国收藏中国五代宋元书画珍品》，上海书画出版社，2012年，第93页。

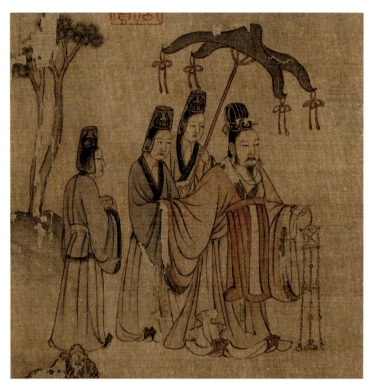

图 8-11 顾恺之,《洛神赋图》(辽宁省博物馆本)局部

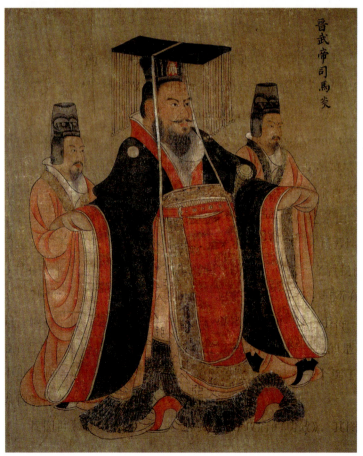

图 8-12 阎立本,《历代帝王图》局部

来苏轼也消失了，这三个场景应看作是一个段落。

再来看第七场景，也正是从这个场景开始，苏轼变小了。我们看到，当鹤在空中出现时，撑船的舟子变大了；而苏轼与二客之间，仅从形态大小上已无法区分。然后到了第八场景：苏轼和两位道士一般大了。最后一景，只出现了苏轼一个人，没有了他人作比较。

笔者以为，这九个场景继而可以进一步划分为三个段落；在这三个段落中，预设着画面设计者完全不同的几种眼光。

第一个段落由前三景组成，人物"一大二小"的布局不是偶然的，而是由人物之间的关系界定的。如果说天上有一个月亮，客人看着天上的月亮是在仰观的话，那么人间也有一个被人仰观的重要人物，那就是苏轼。第一和第三场景都出现了苏轼和月亮，其中二客分别看着苏轼和月亮，都采取仰望的方式；第二场景中，苏轼夫人和童仆同样观望着高大的苏轼背影。这样一种仰观的眼光意味着什么？如果我们注意到，传统中国社会正是以尊卑贵贱、长幼有序的儒家伦常为基础建构的，而儒家的"五伦"恰恰指"君臣""父子""兄弟""夫妇"和"朋友"这五种基本人际关系准则，那么就不难找到问题的答案——这里人物形象的"大"和"小"，是画家有意为之，反映了画家所在社会的基本伦常规则。这种规则是画家创作的前提，后面的分析将证明，这种前提恰恰是画家先予以呈现，后致力于超越的对象。此外，从画面的第一场景开始，我们就看到了画家对于赋文亦步亦趋的追随，最极端的表现即画出了被人津津乐道的四条影子，但同时，这一行径除了点出时序、把赋文当作图像意义的基本限定框架之外，也把如何超越赋文、经营画面本身的意匠构造，提上了议事日程。另一方面，如果我们还记得苏轼前、后《赤壁赋》存在着意境差别的话，那么，第一个段落中的苏轼，是直接从《前赤壁赋》的场景，带着主之达观战胜客之悲观后的优越感，悠然迈入《后赤壁赋》画面的。这从苏轼那居高临下斜睨着的眼光，和二客那卑躬屈膝、不失奉迎而向上仰望的眼光，即可一目了然。图像作者正是从以上给定条件出发，与苏轼迈入画中的步伐一起，开始了其图像超越的历程。

第二段落峰回路转，情况发生了根本的变化。首先，在第四场景中，苏轼孤身一人向上攀登（图8-13）。我们需要把这一形象放在前一段落的语境下来理解：苏轼在这里所摆脱的不仅是赋文中提到的"二客"，更是前一段落的儒家伦常规则。苏轼仿佛一位出家的孤僧，把象征着儒家伦常规则的"二客"远远地甩在身后；而迎接他的却是第五场景中一片荒寒无人的景色，以及画面中间由状如虎豹的松树和怪石围合而成的另一个"空间单元"——一座"空门"（图8-14）。从前一

图 8-13　苏轼独自登山

图 8-14　空无一人的场景

图 8-15 "攀栖鹘之危巢，俯冯夷之幽宫"

场景的孤独背影，到后一场景的"空门"，其间的佛教导向异常鲜明。如果说，前一个场景是观者看到的苏轼，那么，从后一个场景开始，视角就转化为苏轼看到的世界——一个"无我之境"；观察主体在画面中的消失，似乎也对应着这种释家意义上的"无我"。然而，更深刻意义上的"无我"，出现在下一个场景——也就是整个画面的第七场景中。在这一场景中，我们先是看到了赋文所描绘的"攀栖鹘之危巢"的情节：画面中，栖息着鸟的危巢被斜向俯视了，说明那个隐形的观察主体（苏轼）已经攀到了山顶；我们甚至发现了一个独特的视角——一个居高临下往下俯瞰的视角：借此我们看到了一大一小两个风起水涌的深潭，这是对于赋文中"俯冯夷之幽宫"的视觉阐释（图 8-15）。我们可以借用 19 世纪初德国浪漫主义画家弗雷德里希（Caspar David Friedrich，1774—1840）的著名油画作品，来对照说明《后赤壁赋图》视角的独特性。弗雷德里希的《吕根岛的白垩岩》（*Kreidefelsen auf Rügen*，图 8-16）也采取一种俯视的角度，画面远景有冰川和海洋。颇具意味的是，画面前景有一个人正趴在山顶往下看。正如一个蕴藏着表现意图的电影空镜头注视着眼前的世界，《后赤壁赋图》提供的场景，不正是弗雷德里希笔下那个人往下俯瞰所见？不正是《吕根岛的白垩岩》中想致力于表现而没有表现的东西？没错，画中苏轼所见的，正是那个俯身人眼中的空间。画面中，往下俯瞰的视角一直延伸到深潭，深谷中的岩石和树则一直延伸到眼前；一切都让人惊恐，深感此地不可久留。结合赋文"予亦悄然而悲，肃然而恐，凛乎其不可留也"，我们似乎可以揣度判明苏轼所处的位置——他似乎是站在山巅之上。然而，与弗雷德里希画作有所不同，苏轼眼前这个视觉化的空间没有为观察者留下丝毫的余地：观察者仿佛毫无依凭地悬在空中。这一空间处理方式极为准确而又巧妙地诠释了赋文中

图 8-16　弗雷德里希,《吕根岛的白垩岩》,1818

"凛乎其不可留"的心理体验,苏轼直接用视觉语言,将观察者的眼光俘获到画面中,体现了卓越的视觉表现力和创造性。

接下来进入画面叙事的第三段落,视线又大变。第七场景的画面中没有出现地平线,显然是居高临下且斜向俯视;河中有舟,一只仙鹤从空中飞过,"掠予舟而西",我们的眼睛亦追随着鹤的运动,掠船而西(图 8-17)。现在不妨回头,再来看看第二个段落中的两个场景:首先呈现的是苏轼的背影,接着就变成了苏轼眼中的世界。而这里,呈现了与第二段落完全相同的视觉规律:我们先是看到了仙鹤"掠予舟而西"——此时,我们的视线是从右向左看,因而与空中仙鹤的视角一致;转换到下一个场景,也就是第八场景时,我们从空中鸟瞰这一视角,是不是也是空中仙鹤视线的延续?"掠予舟而西"似乎暗示,鹤的视角还会向画面外的场景延伸;那么,根据第二段落的视觉规律,接下来所呈现的是否亦为仙鹤的眼中世界?对此,我们下文会做详细的探讨,这里只提示一点:显然,只有一种超然、全知全能的视角,才能同时既看到床上沉睡的苏轼,又看到苏轼睡梦中的情景(图 8-18)。第九场景,地平线出现在画面的尽头,说明此场景仍然预设了一种空中鸟瞰的视角;而画面中,苏轼站在门口,怅然若失地在寻找什么,但什么也没

图 8-17 "适有孤鹤,横江东来……掠予舟而西也"

图 8-18 "予亦就睡。梦二道士"

有找到(图 8-19)。作为观众,我们的视角显然与那种超然鸟瞰着一切的视角重合。当苏轼开门张望时,他既看不到画外的观者,也看不到仙鹤,因为观者和仙鹤的视角已经从上一景中正对大门处,转移到了侧面。这一视觉处理同样是针对赋文"开户视之,不见其处"所做的创造性阐释。显然,这一段落中发生的苏轼形象从

图8-19 "开户视之,不见其处"

大变小的现象,只有联系到此一段落中出现的超然视角来理解,才是合理的。如果说第一段落预设了儒家的视角,第二段落预设了释家的视角,那么在第三段落,去二者而超然代之的,无疑是道家和仙人的逍遥神游的视角。

综上,笔者对《后赤壁赋图》的意境或意蕴进行了简单的讨论。然而,这种讨论是否纯属笔者的痴人说梦(一如画中的苏轼,处于同样的梦境之中)?不过,既然该画的主题本身便关涉梦与梦醒之间的关系,那么,笔者的这种自问就不是没有意义的,而恰恰是探讨这幅画之神韵的一种深具合法性的方式。因此,接下来,我们需要从历史学的层面做进一步的探讨,致力于把梦扎根于现实之中。

五、题跋印鉴和文字考据

这幅画最早著录在清乾隆年间所编的《石渠宝笈初编》中,题写为"宋乔仲常《后赤壁赋》一卷"。问题是,《石渠宝笈初编》依据什么来判断画作者为"宋乔仲常"?《石渠宝笈初编》著录为:

> 素笺本,墨画,分段楷书本文,无款,姓名见跋中。[1]

而后面所抄录的"跋"中,确有如下记载:

[1]《石渠宝笈初编》卷五,贮御书房,收于《秘殿珠林石渠宝笈合编》第2卷,第968页。

又跋云，仲常之画已珍，隐居之跋难有，子孙其永宝之。[1]

显然，《石渠宝笈初编》作者所依据的是题跋。而在著录的所有题跋中，只有一处提到"仲常之画"。然而，这位"仲常"是谁？他为什么是乔仲常[2]，而不是王仲常或张仲常？遽难断定。此外，这一段跋文连同其他八个题跋虽然著录在《石渠宝笈初编》中，但今天所见的《后赤壁赋图》中，这些题跋仅存其二。因此，这位"仲常"是不是乔仲常，大部分题跋出自何人之手，都成了难以解决的问题。

现存图卷中的两个题跋均有款。题跋一（图8-4）：

> 观东坡公赋赤壁，一如自黄泥坂游赤壁之下，听诵其赋，真杜子美所谓"及兹烦见示，满目一凄恻。悲风生微绡，万里起古色"者也。宣和五年八月七日德麟题。

这里德麟是谁？无疑是赵令畤（1061—1134），宋宗室子，太祖次子燕懿王德昭玄孙。他是苏轼的门生，初字景贶，苏轼改为德麟[3]，自号聊复翁，后坐元祐党籍，被废十年。他著有《侯鲭录》八卷，赵万里为之辑《聊复集》词一卷。而其所题跋的宣和五年即1123年。

题跋二（图8-4）：

> 老泉山人书赤壁，梦江山景趣，一如游往，何其真哉。武安道东斋圣可谨题。

"武安道东斋圣可"是谁？该如何释读？《石渠宝笈初编》有"武圣可跋云"[4]的表述。显然，该书编者把"武安道"当成题跋者的姓名，把"东斋"当作其号，

[1]《石渠宝笈初编》卷五，贮御书房，收于《秘殿珠林石渠宝笈合编》第2卷，第969页。
[2] 关于乔仲常，历史上材料不多，《宋史》中亦无传。间接史料主要有如下几条：(1) 南宋邓椿《画继》："乔仲常，河中人。工杂画，师龙眠。围城中思归，一日作《河中图》赠邵泽民侍郎，至今藏其家。又有'龙宫散斋'手轴，'山居罗汉''渊明听松风''李白捉月''玄真子西寒山''列子御风'等图传于世。按，"围城中"应指靖康元年（1126）金兵包围开封之事，故可知乔氏活动于北宋后期。(2) 宋楼钥《攻媿集》"跋乔仲常《高僧诵经图》项下云"："见国朝画，则指龙眠，亦不知有乔君也。"(3) 明朱存理《珊瑚木难》卷四《宋赵子固梅竹诗》后，有南宋咸淳年间董楷的一段题跋："昔李伯时表弟乔仲常，亲受笔法，遂入能品。今乔笔世甚罕见，其贵重殆不减龙眠。"以上史料透露的重要信息如下：(1) 乔仲常与李公麟关系特殊，或是其学生（"师龙眠"），或是其"表弟"，但"亲受笔法"；(2) 乔画与李画风格相近，遽难区分（"见国朝画，则指龙眠，亦不知有乔君也"），而价值相当（"其贵重殆不减龙眠"）；(3) 乔画在南宋时即已"罕见"。
[3] 苏轼曾为赵令畤专门写过一篇《赵德麟字说》。参见孔凡礼编：《苏轼文集》卷十，中华书局，1986年。
[4]《石渠宝笈初编》卷五，贮御书房，收于《秘殿珠林石渠宝笈合编》第2卷，第968页。

把"圣可"当作了其字。当然，题款亦可理解为："武安为地名，姓道，号东斋，名圣可。"[1] 但更可能的情况是，"武安"为地名，"道东斋"为斋名，"圣可"为字。有学者认为该人是北宋人毛注。[2] 毛注字圣可，衢州西安人，《宋史》中亦有此人之传。但该说难以令人信从，因为"武安"是这位"圣可"的家乡，若真是毛圣可，则该写作"衢州道东斋圣可"才对。这里暂且存疑。[3]

《石渠宝笈初编》对收藏印鉴提道：

> 卷中幅押缝有醉乡居士，梁师成美斋印，梁师成千古堂，永昌斋，汉伯鸾斋，伯鸾氏，秘古堂记，诸印。前隔水有梁清标印，蕉林鉴定二印；押缝有棠村，观其大略二印；后隔水押缝有蕉林梁氏书画之印，蕉林书屋二印。[4]

这些收藏印鉴都属于两位梁姓收藏家：梁师成（？—1126）和梁清标（1620—1691）。前者是北宋晚期人，后者是明末清初人。两类印章亦围合成一个"空间单元"，把该画的时间上下节点锁定在北宋与明清之间，中间是一片很大的空白。鉴于该画明清以后的鉴藏历史线条清晰[5]，可以存而不论；问题在于，其上限时间是否可靠？

梁师成为北宋徽宗朝宦官，曾经权势熏天，被称作"隐相"，《宋史》里有传；他还自称是苏轼"出子"，也就是苏轼的私生子，曾在宋徽宗面前为苏轼进过美言，导致徽宗朝苏轼墨迹才稍有行世。[6] 他自己也收藏了很多苏轼墨宝，当然也有条件收藏有《后赤壁赋》赋文的《后赤壁赋图》。

综上所述，我们便就有了两个年代上的证据：一个是宣和五年1123年，一个是梁师成的卒年1126年。前者出自题跋，后者源自印章。若二者都真，则这幅画

[1] 这里参考了一位年轻的文献学学者朋友的意见。他在电子邮件中认为："姓道罕见，但也有，宋代即有'道大亨'其人。但无论武圣可，还是道圣可，都查不到此人。况且名同字同者颇多，即使查到，亦不能断定是否其人。如王惲《秋涧集》卷十二有《挽武安道》，但如即是其人，亦难信从。"在此谨表示感谢。

[2] 如万君超：《乔仲常与〈后赤壁赋图〉鉴赏》，http://news.artron.net/20130109/n298963_3.html，2020 年 4 月 18 日查阅。

[3] 这里再引用上述年轻学者的意见，以供参考："另外一则题跋的时代就比较难确定。能知道的只是此人肯定不是毛注，原因如下：(1) 毛注非武安人。(2) '道东斋'可作斋名，但籍贯加斋名加名字的题署方式似罕见。(3) 如此详细的题署而偏偏不题姓氏，似未见其例。(4) 此跋在宣和五年德麟跋之后，而毛注其人可能在宣和五年以前已经辞世。《宋史·毛注传》载：'左谏议大夫。张商英为相，言者攻之力，注亦言其无大臣体，然讫以与之交通，罢提举洞霄宫，居家数岁，卒。建炎末，追复谏议大夫。'虽然未明载其卒年，但张商英为相在大观四年（1110），毛注居家数岁卒，则似当卒于1120年前。综上，此跋非毛注作，基本上可以确定。"

[4]《石渠宝笈初编》卷五，贮御书房，收于《秘殿珠林石渠宝笈合编》第 2 卷，第 968 页。

[5] 图卷上的收藏印鉴除了上述梁师成和梁清标的之外，还有清嘉庆内府"嘉庆御览之宝"朱文椭圆玺、清宣统内府"无逸斋精鉴玺"朱文长方玺、"宣统鉴赏"朱文玺、"宣统御览之宝"朱文椭圆玺，以及近代顾洛阜"顾洛阜"白文印和"汉光阁"朱文印记。

[6] 参见《宋史》卷四百六十八《梁师成传》。

至少应完成于 1123 年之前，故应是北宋时期的画作。[1]

当然这个问题可以进一步讨论。比如赵德麟之跋是否赵氏真迹？笔者曾尝试寻找这个问题的答案，却不得不承认，目前尚无条件断定。因为赵德麟传世墨迹共有四种[2]，四种墨迹却有三种风格，无法辨知究竟何种风格可靠。但赵德麟在跋中提到的一首杜甫的诗所描绘的情境，恰恰与他阅赋观画的经历相类。当一位友人向杜甫展示张旭的草书时，杜甫借兴写下了一首诗，其中就有德麟题跋中的这四句："及兹烦见示，满目一凄恻。悲风生微绡，万里起古色。"诗中描绘与赵德麟看到自己老师赋文时产生的情愫相类似，故令其生出"万里起古色"的感慨。

另外，笔者整合前说，还可以提供三个文字方面的证据：第一，赋文中"玄"字的缺笔避讳问题；第二，"二道士"问题；第三，"老泉山人"指称问题[3]。现逐一论之。

第一，画中赋文"玄裳缟衣"的"玄"字有缺笔（图 8-20）。历史上有两个时期避"玄"字讳：一是宋真宗时期避其所谓始祖赵玄朗之"玄"，另一个则是避清圣祖玄烨（1654—1722）之"玄"。清代之讳这里暂且不必考虑。宋真宗（968—1022）时代的避讳，在宣和五年仍然遵行，乃是十分自然的。另外，启功先生在关于传张旭《古诗四帖》的研究中[4]，也指出帖中的谢灵运诗句"北阙临丹水，南宫生绛云"两句，其实是"北阙临玄水，南宫生绛云"，因避赵玄朗"玄"讳而改"玄"为"丹"，说明此帖最早只可追溯到宋真宗时代，并非唐张旭本。这与赋文中书法"玄"字缺笔之讳，应属同一时期的避讳。

第二，"二道士"问题。赋文写为"二道士"（图 8-21），画面中确实也有两个道士。关于这个问题，南宋郎晔在《经进东坡文集事略》的注云，他所见到

[1] 目前，包括谢稚柳、杨仁恺、高居翰、翁万戈、王克文、万青力、韩文彬、陈葆真在内的大部分中外学者，都认为该画为北宋乔仲常所作，但也有一些学者认为此画可疑，其中最重要者当属上海学者丁羲元。丁在《乔仲常〈后赤壁赋图〉辩疑》一文中，就此画提出了五大怀疑，最终判断此卷为摹本，"其原本创作不应早于南宋，而其摹本之年代当在明清之间"。参见丁羲元《乔仲常〈后赤壁赋图〉辩疑》，收于丁羲元：《国宝鉴读》，第 295—311 页。

[2] 现存墨迹根据年代排列，分别为：政和丙申二月十七日《跋李伯时白莲社图》（1116），时年 52 岁；宣和五年《跋乔仲常画后赤壁赋图卷》（1123），时年 59 岁；绍兴二年《跋怀素自叙帖》（1132），时年 68 岁；此外，传世《赐茶帖》无纪年，但风格与绍兴二年的《跋怀素自叙帖》相近。

[3] 三个文字证据，前两个均已有人提出。如翁万戈提到了"玄"字的避讳问题，见翁万戈编：《美国顾洛阜藏中国历代书画名迹精选》，第 74 页；衣若芬提到了古本中"二道士"的问题，见衣若芬：《谈苏轼〈后赤壁赋〉中所梦道士人数之问题》，收于衣若芬：《赤壁漫游与西园雅集——苏轼研究论集》，线装书局，2001 年，第 5—25 页。"老泉山人"初为苏轼之号，南宋之后被混同于苏轼之父苏洵之号，学者王琳祥已指出。见王琳祥："老泉山人"是苏轼而非苏洵》，载《黄冈师范学院学报》2006 年第 1 期。但把题跋中的"老泉山人"称谓用于鉴定《后赤壁赋图》的年代，则发乎笔者之意。

[4] 启功：《旧题张旭草书古诗帖辨》，收于《启功丛稿》，中华书局，1981 年，第 99 页。

图 8-20 "玄"的缺笔　　图 8-21 "二道士"

图 8-22 "老泉山人"

的诸本中,"多云梦二道士,二当作一,疑传写之误"[1];也就是说,南宋之前的文本中可能多为"二道士"之言。同为南宋人的胡仔(1110—1170)在《苕溪渔隐丛话·后集》卷二十八中也说:"前后皆言孤鹤,则道士不应言二矣。"[2] 从南宋到今天,各本大多将"二道士"改作"一道士"。这一改动究竟孰是孰非,因为苏轼《后赤壁赋》并无存世墨迹,所以无法确定。但若赵德麟之"跋"为真,而他对"二道士"之说并无异议的话,就此而言,原文为"梦二道士"应该更接近真实。此亦反证画应为北宋人作。而从现存明人如文徵明、仇英等以南宋人赵伯骕作品为蓝本而作的《后赤壁赋图》诸本来看,他们在处理赋文中的这一公案时,均已如南宋人般,将"二

[1] 郎晔:《经进东坡文集事略》,《四部丛刊》本(上海涵芬楼借吴兴张氏、南海潘氏藏宋刊本影印),卷一。

[2] 参见上书,郎晔文中附注。

道士"改作"一道士"。这也可以帮助我们得出类似的结论：此图的处理与北宋古本一致。

第三，"老泉山人"（图 8-22）问题。很多人以为，"老泉山人"指苏轼之父苏洵，但实则是指苏轼本人。

据学者王琳祥研究，首先，最先记述苏轼别号"老泉山人"的，是略晚于苏轼的叶梦得（1077—1148）："苏子瞻谪黄州，号'东坡居士'，其所居地也。晚又号'老泉山人'，以眉山先茔有老翁泉，故云。"（《石林燕语》卷二）其次，苏轼曾于元祐年间撰写《上清储祥宫碑》，其落款有"老泉撰"三字。又，在苏轼《阳羡帖》后有印一枚，印文为"东坡居士老泉山人"八字。另，苏轼有"老泉居士"朱文印章一枚，并常在画上钤盖。

但从南宋开始，在"老泉山人"问题上，人们开始混淆。最早将苏洵当作"老泉"的是南宋人郎煜（1174—1189）："老泉率二子抵京师"（《苏洵文集》注释）；大诗人陆游（1125—1210）在《老学庵笔记》中继其踵；著名启蒙读物《三字经》广其传："苏老泉，二十七，始发愤，读书籍。"

> 《三字经》相传为南宋人王应麟（1223—1296）所著。将"老泉"误为苏洵的别号，主要原因有三。其一，时下敬称苏洵为"老苏"，"老泉"与"老苏"同一"老"字，因而产生误会；其二，"老泉"本为苏氏后人称苏洵夫妻的墓地，他人误以为苏洵别号；其三，梅尧臣诗有"泉上有老人，隐见不可常。苏子居其间，饮水乐未央"之句，人们遂以为苏洵占泉为号。[1]

然而，此卷中的题跋连续三次提到"老泉山人"：

(1) 老泉山人书赤壁，梦江山景趣，一如游往，何其真哉。[2]

(2) 此老游戏处，周郎事已非，人牛俱不见，山色但依旧。[3]

(3) 老泉居黄州……老泉一日与一二客踞层峰，俛鹊巢……[4]

[1] 王琳祥：《"老泉山人"是苏轼而非苏洵》，载《黄冈师范学院学报》2006 年第 1 期，第 10—13 页。
[2]《石渠宝笈初编》卷五，贮御书房，收于《秘殿珠林石渠宝笈合编》第 2 卷，第 968 页。
[3] 同上。
[4] 同上书，第 969 页。

第二处的"此老"显然亦指"老泉山人"。总之,三个题跋前后相续相连,"老泉山人"的意思却没有丝毫的含混和歧义,都意指苏轼,而且没有一次意指苏洵。这些都有助于阐明,所涉题跋应该书于容易产生混淆的时段之前,也就是说,应为南宋前人所书。

六、图像证据

现在,我们尝试从文字证据转入更为关键的图像证据。

谢柏轲曾经精简地指出,由《后赤壁赋图》能见出李公麟式的仿古风格,该风格的特征在于"引用六朝和唐代的叙事传统"。[1] 在这方面,他无疑综合了其他学者的共识。[2] 把该图卷的图像志追溯到六朝、唐代和李公麟,无异于在说图卷的前史。

高居翰则认为,该图卷预示着元中期到晚期文人画的风格。他列举了赵孟頫和王蒙的柳树,黄公望的山峦和笔触,倪瓒的树干,王蒙、张渥和姚廷美的致密的松树,以及李郭传统的枯泥河岸等与之的联系。[3] 这无异于在说图卷的后史。

下面,笔者试图把此画放在其前因后果的框架内,对以下问题做简略探讨。其一是《后赤壁赋图》与李公麟风格的关系,在此笔者将主要援引李公麟的《山庄图》进行具体讨论;其二是它与北宋院画的关系,笔者将集中关注北宋院画追求"藏意"表现的主题;其三则是它与南宋院体画的关系,笔者将聚焦于所谓的"背影人物"母题;其四,笔者将探讨它与典型的元代文人画之间的关系。

1. 与李公麟式风格之关系

首先,我们来探讨《后赤壁赋图》与李公麟式仿古风格的关系。对于《后赤壁赋图》倒数第二个场景苏轼的住所临皋亭,画家采取了正面描绘的方式:前面是院落和篱笆,后面是正房和两侧的厢房。这种建筑正面图景也多次出现在李公麟的

[1] Jerome Silbergeld, "Back to the Red Cliff: Reflections on the Narrative Mode in Early Literati Landscape Painting," *Ars Orientalis*, Vol.25, Chinese Painting, 1995, p.22.

[2] 谢柏轲在文中提到了高居翰。Jerome Silbergeld, "Back to the Red Cliff: Reflections on the Narrative Mode in Early Literati Landscape Painting," *Ars Orientalis*, Vol.25, Chinese Painting, 1995,p.22.

[3] Ibid. James Cahill, catalogue entry in Lawrence Sickman et al., *Chinese Calligraphy and Painting in the Collection of John M. Crawford, Jr.*, Pierpont Morgan Library, 1962, p.74.

图 8-23 李公麟,《山庄图》(台北故宫博物院本)局部 1

《山庄图》(台北故宫博物院本)[1]中,其中第一景的正面院落和屋宇的表达方式(图 8-23)与《后赤壁赋图》相似,共同反映了一个更早的古代传统。而在白描风格、山石的画法、风景与文人的关系上,二图之间的共同性也都可圈可点。具体而言,《山庄图》中对深谷的表现(图 8-24)与《后赤壁赋图》中对"俯冯夷之幽宫"的深谷处理,包括从上往下俯瞰的视角,存在着明显关联(只不过前者较之后者,因为有一个低平水岸的处理而显得更为客观而已);另外一个场景中,一群人组成一个金字塔形状,背对悬崖坐在平台之上,旁边的瀑布旁也有三个人坐着,也组成金字塔形状(图 8-25),这与《后赤壁赋图》中苏轼与二客在赤壁下喝酒的场景,何其相似!

正面的山庄或草堂图像,反映的恰恰是唐以来的构图模式,如传唐代卢鸿的

[1] 关于李公麟的《山庄图》,学界已有很多研究,其中最充分的研究当属韩文彬于 1989 年向普林斯顿大学提交的博士论文《学者的山水:李公麟的〈山庄图〉》(*A Scholar's Landscape: Shan-Chuang T'u by Li Kong-Lin*),后以《11 世纪中国的绘画与私人生活:李公麟的山庄》(*Painting and Private Life in Eleventh-Century China: Mountain Villa by Li Gonglin*)为题,于 1998 年由普林斯顿大学出版社出版。关于《山庄图》的很多问题,现在基本上都已经澄清。李公麟的原本已不存,现存故宫博物院本与台北故宫博物院本、佛罗伦萨的哈佛大学文艺复兴研究中心的贝伦森本等一系列摹本。据韩文彬的意见,尽管它们都为南宋摹本,但可以追溯到一个共同的来源,即北宋时期李公麟的原作。参见 Robert E. Harrist, *A Scholar's Landscape: Shan-Chuang T'u by Li Kong-Lin*, A Dissertation Presented to the Princeton University in Candidacy for The Degree of Doctor of Philosophy, Jan., 1989, pp.50-99.

图 8-24　李公麟,《山庄图》(台北故宫博物院本)局部 2

图 8-25　李公麟,《山庄图》(台北故宫博物院本)局部 3

图 8-26　卢鸿,《草堂十志图》(台北故宫博物院本)局部

《草堂十志图》(图 8-26)[1]。从此图中,我们看到的是建筑的正面图形,和里面犹如偶像一般的正面人物。在这种构图模式中,同样可见此前提及的"空间单元"——传卢鸿的《草堂十志图》、传王维的《辋川图》(图 8-27),还有李公麟的《山庄图》,都概莫能外,其每一段落的空间关系都由山、树围合而成。我们已经指出,这正是六朝和唐代等早期绘画构图的惯例。

根据北宋摹本刻石的《辋川图》的场景之一,向我们提供了一个更为切近的案例:一个呈正面观察的别墅,依据我们从高处俯瞰的视线,形成一个平行透视的短缩变形图像(图 8-28)。需要指出的是,这并非偶然的特例,而是隋唐以来大量涌现的净土变和西方极乐世界图像惯用的建筑表现法。敦煌石窟的一幅晚唐壁画即为典型的一例(图 8-29):图像中的平行透视,从最下面的空间(前景)一直延伸到最上面的空间(远景);尤其是画面上部的建筑庭院,呈现出从两边向后退缩的态势,由此可见《辋川图》中正面建筑的宗教图像渊源。

[1] 现存卢鸿的《草堂十志图》主要有故宫博物院本和台北故宫博物院本。我们所依据的是台北故宫博物院本。许多学者都承认,该本是古本的摹本,但对摹本年代的认定则有所不同。如庄申认为是北宋李公麟的摹本,韩文彬则认为是南宋摹本。参见庄申:《唐卢鸿草堂十志图卷考》,收于庄申:《中国画史研究续集》,中国台湾正中书局,1972 年,第 197 页;Robert E. Harrist, *A Scholar's Landscape: Shan-Chuang T'u by Li Kong-Lin*, A Dissertation Presented to the Princeton University in Candidacy for The Degree of Doctor of Philosophy, Jan., 1989, p.232。

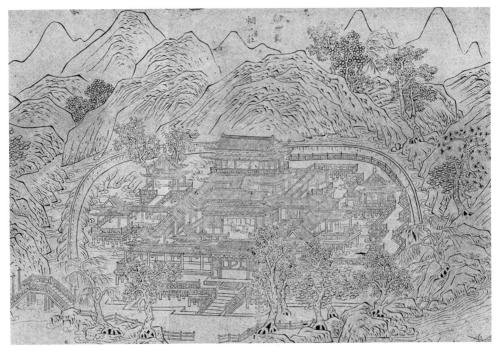

图 8-27 传王维,《辋川图》,北宋摹本石刻图局部 1

图 8-28 传王维,《辋川图》,北宋摹本石刻图局部 2

我们已经证明,《后赤壁赋图》中临皋亭的正面图像与《辋川图》中的正面山庄,尤其是与六朝隋唐佛教绘画表现传统在图像志上的渊源关系。但是有一点例外,那就是《后赤壁赋图》中,正面的临皋亭的厢房屋顶是竖起来的。这在上述图像传统中完全得不到解释。显然,我们还得另辟蹊径,去寻找该图像其他可能的图像来源。

幸好我们拥有《山庄图》的另外一个版本,该本被著名艺术鉴赏家贝伦森所收藏,现存佛罗伦萨的哈佛大学文艺复兴研究中心,与故宫博物院本和台北故宫博物院本属

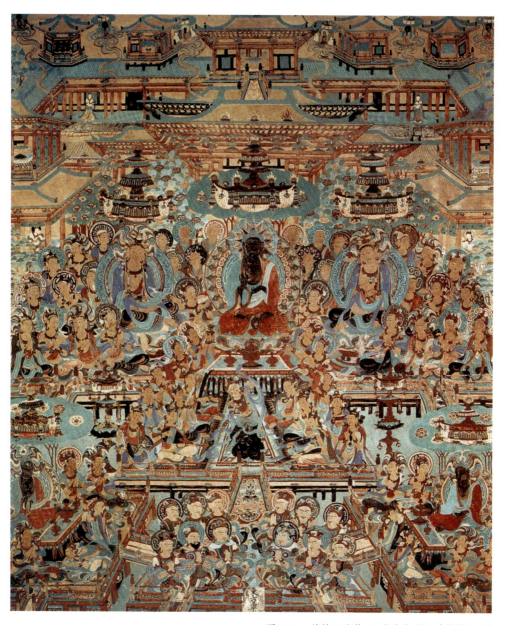

图 8-29　敦煌石窟第 12 窟晚唐壁画《药师经变》

于同一源流。[1] 据史料记载，李公麟画过两种《山庄图》，一种是"正本"（可能是绢本），一种是"初本"（可能是纸本）。[2] 韩文彬的研究告诉我们，现存几种本

[1] 在刚开始从事此项研究时，笔者尚无缘得见此卷，但当稿子即将完成时，恰巧有缘在佛罗伦萨的哈佛大学文艺复兴研究中心从事为期三个月的一项研究，考察贝伦森本不期而然地成为笔者此行的副产品。

[2] 周必大《跋李龙眠〈山庄图〉》谈道："张右丞远明《雁峰谈录》云：'正本为中贵梁师成取去，今所临摹，盖初本也。'"载《周益国文忠公集》卷四十七，参见陈高华编：《宋辽金画家史料》，文物出版社，1984 年，第 496 页。另据故宫博物院本《山庄图》董其昌跋"伯时自画，俱用澄心堂纸，惟临摹用绢素"，可知"正本"应为绢本，"初本"则为纸本，且纸本为原创之作。

图 8-30　李公麟《山庄图》贝伦森本局部

子均为南宋摹本;其中贝伦森本(绢本)可以追溯至上述"正本",而故宫博物院本和台北故宫博物院本则可以追溯到上述"初本"。[1] 在贝伦森本中,有一个场景为其他诸本所无,涉及一个很古朴的山庄;但它也是一个四面围合的空间,这一点与故宫博物院本和台北故宫博物院本一致(图 8-30)。然而细细察看,该空间的建筑似乎存在着双重视角的融合:首先,正面的建筑呈平行透视关系,进门后穿堂入室,是一个退缩的空间;但同时,这里似乎还存在着另一个从空中往下鸟瞰的角度——建筑的整体布局是不变形的,里面的空间是长方形的,而屋顶恰恰是立起来的。假如我们把画面从中间截断来看上部的话,那么它与《后赤壁赋图》中的正面建筑是非常相像的,显然出自同一个传统,即北宋的传统。在北宋图像的南宋摹本里,透露出的仍然是北宋的底色。

这种画法在主流图像中绝无仅有,但在舆图中极为常见。例如,唐道宣《戒

[1] Robert E. Harrist, *A Scholar's Landscape: Shan-Chuang T'u by Li Kong-Lin*, A Dissertation Presented to the Princeton University in Candidacy for the Degree of Doctor of Philosophy, Jan., 1989, pp.87, 72.

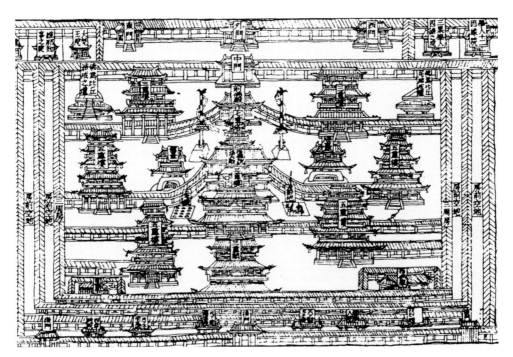

图 8-31 唐道宣《戒坛图经》寺院图

坛图经》中的寺院,便是以这种方式画的(图 8-31)。这种画法的鲜明特色,是它致力于把空间的指示性和图像的表现性融为一体:平行透视的视角强调的是图像的表现性功能,暗示了二维空间的可进入性;空中俯瞰的视角则更强调图像本身指示实际空间的实用功能。

《后土皇地祇庙像图石》(图 8-32)则为我们提供了与《后赤壁赋图》同时期的图像实践的例证。这是一块传世石碑,刻着山西汾阴后土祠的建筑图,碑阴刻宋大中祥符四年(1011)以前"历代立庙致祠实迹"全文;据庙像图上注记可知,系金天会十五年(1137)丁亿立石。[1] 由此可知刻图的年代与宣和五年只有十几年的间隔。

在这幅庙像图中,与我们在《后赤壁赋图》中所了解的完全一样,侧面的屋顶全部是立起来的(图 8-33)。显然,《后赤壁赋图》的作者沿用了舆图的画法。不过,这里只是给出了屋顶的图像志渊源——借用潘诺夫斯基的表述,尚未涉及其图像学含义。故这个问题在后面还会继续讨论。

[1] 详情参见曹婉如、郑锡煌等编:《中国古代地图集:战国—元》,第 5 页。

图 8-32 《后土皇地祇庙像图石》

图 8-33 《后土皇地祇庙像图石》局部

2. 与北宋院画之关联：藏意

就绘画致力于表现诗意而言，北宋的院画传统无疑为我们提供了最为贴切的阐释语境。提及北宋院画，有一些故事是每一位文科大学生都耳熟能详的：那些院画师和学生们如何费尽心思，将"野水无人渡，孤舟尽日横""乱山藏古寺"等诗句，创造性地变成图像。其核心在于对"藏意"的追求，并为宋人在著作中所津津乐道。两条相关的重要文献如下。

邓椿《画继》：

> （北宋画院）所试之题，如"野水无人渡，孤舟尽日横"，自第二人以下，多系空舟岸侧，或拳鹭于舷间，或栖鸦于篷背。独魁则不然，画一舟人卧于舟尾，横一孤笛，其意以为非无舟人，止无行人耳，且以见舟子之甚闲也。又如"乱山藏古寺"，魁则画荒山满幅，上出幡竿以见藏意，余人乃露塔尖或鸱吻，往往有见殿堂者，则无复藏意矣。[1]

俞成《萤雪丛说》：

> 徽宗政和中，建设画学，用太学法补试四方画工，以古人诗句命题，不知抡选几许人也。尝试："竹锁桥边卖酒家"。人皆可以形容，无不向"酒家"上着工夫，惟一善画，但于桥头竹外挂一酒帘，书"酒"字而已，便见得酒家在内也。又试"踏花归去马蹄香"，不可得而形容，何以见亲切。有一名画，克尽其妙。但扫数蝴蝶飞逐马后而已，便表得马蹄香也。果皆中魁选。夫以画学之取人，取其意思超拔者为上，亦犹科举之取士，取其文才角出者为优。二者之试虽下笔有所不同，而于得失之际，只较智与不智而已。[2]

何谓"藏意"？顾名思义，即把诗意隐藏在画意里边，而不是直白地描绘在画面上；换言之，就是用画意的方式来表现诗意。对于北宋画院的画师和学生来说，他们工作的前提是前代人（往往是唐人）伟大诗篇的存在，而这对他们的能力形成了巨大的挑战。换句话说，在这些伟大的诗篇面前，画师和学生们要绞尽脑汁，

[1] 邓椿：《画继》，"徽宗皇帝"，收于卢辅圣等编：《中国书画全书》第 2 册，上海书画出版社，1993 年，第 704 页。
[2] 俞成：《萤雪丛说》，"试画工形容诗题"，收于《丛书集成新编》第 86 册，台北新文丰出版公司，1984 年，第 674 页。

把诗歌中的诗意以绘画的形式表现出来。这种智力游戏中充满竞争（文中所谓"而于得失之际，只较智与不智而已"），即画意和诗意的竞争。画并不以模仿诗意为胜，而以创造性地转化诗意为佳。

正如上引文献中有"出幡竿以见藏意"，和不画花、"但扫数蝴蝶飞逐马后"

图 8-34 《山庄图》局部：端茶之手

图 8-35 《山庄图》局部：半身人

图 8-36 《后赤壁赋图》局部：一双脚

图 8-37 《后赤壁赋图》局部：遮脸人

两种方式，以表示"乱山藏古寺"和"踏花归去马蹄香"的诗意，北宋画院所追求的"藏意"表现，也可以概括为两种方式。前一种方式可谓"简单的藏意"，即以遮盖掩饰的方式，类似于成语中"神龙见首不见尾""窥一斑而见全豹"，借助部分而巧妙地表现整体。[1] 以此角度来观看李公麟的《山庄图》摹本，可以发现，这种"简单的藏意"被屡次使用。如其中一个场景，三位文士（李公麟三兄弟）坐一山洞中，右边的石壁后伸出一双手，捧着一个茶盏，中间的文士则伸出右手去接（图8-34）。同一场景上部的延华洞里，也有两个仆人，只露出头和半个身子（图8-35）。

在《后赤壁赋图》中，可以看到完全相似的修辞：苏轼与二客在赤壁喝酒之际（第三景），左侧岩石背后，仅仅露出了仆人的一双脚（图8-36）；在前一个场景（第二景）中，苏轼拿着鱼和酒告别他的妻子时，有一个仆人的脸被茅草遮住了（图8-37）。显然，这种画法为宋人所熟知。

然而，与北宋院画强调曲折含蓄的最高境界相比，这不过是一种"简单的藏意"。另一种更高级、更精深的做法，就像南宋时诗论家所说的那样，追求的是"不着一字，尽得风流"（严羽《沧浪诗话》）。在上述文献中，是"但扫数蝴蝶飞逐马后"的不露痕迹；在《后赤壁赋图》中，则是绘画作者采取了一种完全空间化的图像处理方式，以传达赋文中那"凛乎其不可留也"的心理意识——意识的主体则完全不在画面中。这可谓是一种"深刻的藏意"——一种"深藏不露"的诗意。在这种意义上，绘画通过把诗意融化在自己的表现方式中，完全地占有了诗意。在同样的意义上，弗雷德里希《吕根岛的白垩岩》的表达方式，在12世纪的北宋院画师看来，就显得太没有"藏意"了。

3. 与南宋院体画之关联：背影人物

高居翰发现，在南宋院体画中，出现了很多德国浪漫主义绘画中常见的背影人物（图8-38）。[2] 所谓"背影人物"（Rückenfigur），简单地理解，即我们既在

[1] 一条关于乔仲常的文献透露，乔仲常本人即为经营"藏意"的高手。楼钥《跋乔仲常〈高僧诵经图〉》述："始予从乡僧子恂得罗汉摹本，旧有跋云：'姚仲常善画而不易得，一贵人待之三年，一日欣然，索匹纸为作应真，数日而成，其本已经四摹，固知失真已远，而笔意尚卓然可观。众像之外，人物鬼神山水树石无不毕备。以琉璃瓶贮藕花，小龟缘茄而上，童子隔瓶注视。末有大蛇横行水帘中，节节间断，而意象自全，皆新意也，恨不能见真笔。后又墓本于苏卿伯昌家，则已题为龙眠矣。'"这里的"新意"，即在于"童子隔瓶注视"之"隔"，和"大蛇横行水帘中，节节间断，而意象自全"之"藏"，楼钥据此而断言"姚仲常"应为"乔仲常"之误。见《攻媿集》卷七十一，并参见陈高华：《宋辽金画家史料》，第499页。

[2] 高居翰：《诗之旅：中国与日本的诗意绘画》，洪再新、高士明、高昕丹译，生活·读书·新知三联出版社，2012年，第46页。

图 8-38　弗雷德里希,《有两个男人的日出》,1830—1835

画面中看到了看风景的人物的背影,同时也看到了其所驻足观看的风景。高居翰以现藏于日本京都金地院和光影堂的两幅南宋院体画(其一见图 8-39)为例来说明。这些院体画出自杭州地区,是"南宋院画模式""向宫廷以外散布"[1]的结果,致力于让画面充满迷人的诗意。我们注意到,在《后赤壁赋图》的第四景中,同样出现了背影人物:我们既看到了苏轼的背影,同时也看到了苏轼看到的那个世界(图 8-13、图 8-14)。然而,《后赤壁赋图》的独特之处在于,这两重视角并未交融为一个整体,而是始终保持为两重视角、两个层面,就像电影镜头一般,从一个镜头切到另一个镜头,但又始终保持为两个镜头。这种双重性也类似于《后赤壁赋图》中赋文与图像的关系,两者始终于画面中同时在场,形成张力。南宋诗意画则不然,不仅观景者的背影与其所观之景同时出现于画面上(与弗雷德里希绘画中的那些背影人物处理十分相像),而且,诗句在画面上也消失

[1] 高居翰:《诗之旅:中国与日本的诗意绘画》,洪再新、高士明、高昕丹译,生活·读书·新知三联出版社,2012 年,第 28 页。

了。这意味着，南宋院体画诗意的形成，是以消除诗与画之间的紧张关系为前提的。[1] 这种失去了诗赋意蕴深层限制的画面，就如同断线的风筝，变成了适用于所有人消费的诗意图册，而这恰与南宋诗意画的商品性质一致。

从时间上来看，北宋院画对于"藏意"的追求本来就早于南宋诗意画的实践；从逻辑上来讲，把原来分立的东西合二为一，也是较原先的分立为晚近的现象。无论是时序还是逻辑都说明，南宋背影人物应该在《后赤壁赋图》之后出现，进而把后者中分立的场景统一起来。

我们还可以从另一个视角来看待断代的问题。《后赤壁赋图》第七景中仙鹤的姿态及其画法细节（图 8-40），与宋徽宗赵佶《瑞鹤图》（图 8-41）中的鹤如出一辙；同时，二者至少可以共同追溯到五代已有的一个传统——王处直墓室壁画中的仙鹤（图 8-42），其与

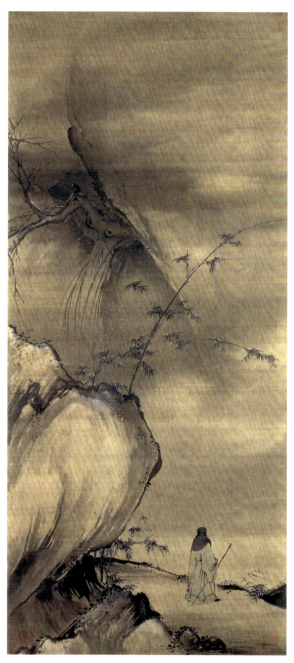

图 8-39　南宋院体画《冬景人物图》

[1] 有必要指出笔者与高居翰观点的不同：在高居翰那里，"诗意画"（poetic painting）更多指其所谓的"没有诗文的诗意画"——他也同样偏向于"诗意画"中没有诗文的特征，因为"绘画实际上已经形成了自己的诗歌语言"，而这更容易凸显他所激赏的"职业画家"的"再现的技巧"；而笔者则更关注绘画与诗文构成张力关系的那一"富于包孕性的瞬间"，更关注诗文的丰富蕴含如何挑战画家的智力和想象力，被创造性地转化为画意的过程，因此，诗文在画面中的消失，便成为这一张力关系业已消弭的标志和结果。我们据此可以清晰地划分出这种"诗意画"的早期和晚期，也就是北宋和南宋阶段。相关引文参见高居翰：《诗之旅：中国与日本的诗意绘画》，洪再新、高士明、高昕丹译，第 33、47 页。

图 8-40 《后赤壁赋图》局部：鹤

图 8-41 赵佶《瑞鹤图》局部：鹤（此图经过180度水平翻转处理）

图 8-42 五代王处直墓壁画局部：鹤

前两者一样，重复着同一个"错误"，把鹤翅下方的黑色羽毛，画成仿佛是长在尾羽上似的。[1] 另外，《后赤壁赋图》第八景中苏轼躺在床上做梦的人物组合方式（图 8-43），也容易令人想起同样为赵佶所作的《听琴图》中的人物构图（图 8-44）。[2] 而苏轼那风格化的睡姿——枕手侧卧，双脚交叉，亦可见于此图另一个场景中马厩里马夫的睡姿（图 8-45），这显示其为该时代绘画处理的格套和惯

[1] 余辉在《宋徽宗花鸟画中的道教意识》一文中，引用鸟类专家的观点指出，宋徽宗在画《瑞鹤图》时犯了一个"常识性错误"："丹顶鹤的黑色长羽是长在翅膀外侧的"，却被宋徽宗"画在鹤尾上"。但是，把今天借助于高速摄影技术而捕捉到的鹤飞翔的真实情况当作常识而苛求古人，似有不妥。当时，包括宋徽宗在内的画鹤者，其实是追随了一个悠久的画鹤传统，而都把黑羽画在尾部——需要指出，这种处理仍然有观察作为依据：当鹤在地面行走时，其黑羽即收拢在一起，看上去颇似长在尾巴上。余辉文收于上海博物馆编：《翰墨荟萃：细读美藏中国五代宋元书画珍品》，第 251 页。

[2] 这一点得益于中央美术学院人文学院图书馆王珧副馆长的提醒，在此谨表感谢。

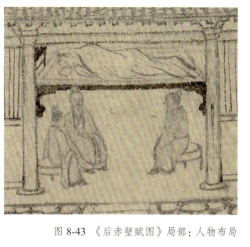

图 8-43 《后赤壁赋图》局部:人物布局

图 8-44 赵佶《听琴图》局部:人物布局

图 8-45 《后赤壁赋图》局部:睡姿

图 8-46　南宋《豳风图》局部：睡姿

例。果然，在稍后的南宋《豳风图》（现藏美国大都会艺术博物馆）（图 8-46）中，我们可以发现以相同姿态睡觉的人物形象，它们极可能共同渊源于中国佛教美术中的佛涅槃尊像范式。

4. 与元季文人画之关系：介乎状形与写意、界尺与逸笔之间

最后，我们来讨论《后赤壁赋图》与元季文人画的关系。《后赤壁赋图》中确有许多与元季文人画相似的元素，如坡岸、山头、苔点和柳树的画法，均可与赵孟頫《鹊华秋色图》、黄公望《富春山居图》中的若干细节作比较。高居翰认为，《后赤壁赋图》是它们的前身[1]；笔者基本赞同这一看法，但将以自己的方式来论证。

例如，在第一场景向第二场景过渡之处，我们可以看到一座桥，两棵柳树分列左右，构成一种张力关系（图 8-47）。这个桥画得歪歪扭扭，像是我们熟悉的文人画图像；然而仔细观察，桥墩的画法采取了类似界画的方式，与桥墩相关的所有元素（梁、柱、椽子及其组合关系和方位）都得到清晰的交代和呈现。这与北宋画家张激（李公麟外甥）《白莲社图》（图 8-48）张择端《清明上河图》中的

[1] 高居翰：《隔江山色：元代绘画（1279—1368）》，宋伟航等译，生活·读书·新知三联书店，2009 年，第 33 页。

图 8-47 《后赤壁赋图》局部：桥与柳

图 8-48 张激，《白莲社图》局部：桥

图 8-49　张择端，《清明上河图》局部：桥

图 8-50　王蒙，《太白山图》局部：桥

桥（图 8-49）的界画画法颇为相似，借此几乎可以复原出桥梁的营造结构。而在元代王蒙的《太白山图》中，一位文士所经过的一座桥的结构关系是不清晰的（图 8-50），尽管王蒙是"元四家"中画工最繁复、细节描绘最逼真的画家。这也是我们所熟悉的文人画中的桥，完全不需要结构关系，逸笔草草，不求形似。这样看来，《后赤壁赋图》似乎是介乎上述二者之间：它既采用了后期文人画的笔法，同时也保留了早期宋画特别精细的特征，甚至保留了几分界画的特征。

《后赤壁赋图》中的临皋亭亦然。其中树的画法，与王蒙笔下的松树很像，苏东坡身上的衣纹也是书法用笔，但是很多细节，如建筑的台阶、柱子、窗棂，却是用界尺完成的（图 8-10）。[1] 可以说，这幅画反映了上述两个传统之间的一种过渡状态——它既有状形的功能，也有写意的兴味，介乎界尺和逸笔草草之间。

[1] 把界画的特征和书法用笔结合起来，同样是乔仲常的老师李公麟绘画的特征，可见于李公麟唯一可靠的传世墨迹《孝经图》中的建筑和衣纹画法。

七、厢房屋顶为什么是立起来的？

我们现在需要回头来探讨先前遗留的一个问题，也是本章须解决的最后一个问题：第八景中，厢房的屋顶究竟为什么是直立的？除了其所引用的舆图传统之外，竖直的厢房在画面中，是否具有它本身的意义？

笔者想说的是，正如上文所述，该图像除了介乎宋与元、状形与写意、界尺与逸笔等一系列张力关系之间，还介乎一种更大也更直观的张力关系之间——也就是画卷上，赋文和图像并列在一起所产生的一种张力关系，笔者称其为"诗与画的关系"。

这里稍微回顾一下前文提到的人物。作为北宋文人画的主要代表之一，李公麟是学者、官员和隐士，并不是院画家。作为文士，他同时赋诗和作画；在他看来，作画犹如赋诗。《宣和画谱》记载了李公麟的抱负：

> 吾为画如骚人赋诗，吟咏情性而已，奈何世人不察，徒欲供玩好耶？[1]

在另一处，《宣和画谱》的作者还谈到李公麟是如何把诗意注入画意之中的：

> 大抵公麟以立意为先，布置缘饰为次。盖深得杜甫作诗体制而移于画。如甫作《缚鸡行》不在鸡虫之得失，乃在于注目寒江倚山阁之时。公麟画陶潜《归去来兮图》，不在于田园松菊，乃在于临清流处。甫作《茅屋为秋风所拔歌》，虽衾破屋漏非所恤，而欲大庇天下寒士俱欢颜。公麟作《阳关图》，以离别惨恨为人之常情，而设钓者于水滨，忘形块坐，哀乐不关其意。[2]

稍加辨别便知，《宣和画谱》的作者其实提到两种诗与画的关系。李公麟画陶渊明的《归去来兮图》时，重心不在于"田园松菊"的细节，而在于"临清流处"的意境；然而，后者本身也出自陶渊明的诗句："登东皋舒啸兮，临清流而赋诗。"这幅画已佚，否则我们一定能够看到，画面的重心是陶渊明倚着栏杆，注视着清流。这种表现方式的着眼点还是诗句。诚如李公麟所言，作画如同"骚人赋诗"，

[1] 见《宣和画谱》卷七《人物三》，并参见陈高华编：《宋辽金画家史料》，第453页。
[2] 同上书，第452页。

此是画意与诗意同。若按照北宋画院的标准来看,这幅画虽然有诗的意境,但仍然缺乏"藏意"。

然而,当李公麟画《阳关图》之时,画中出现了诗里完全没有的东西。王维诗《送元二使安西》里有"劝君更尽一杯酒,西出阳关无故人"之句,这是一种让人黯然销魂的离愁别恨。李公麟画中所有,却是垂钓者在水滨,对于哀乐完全无动于衷。其意何在?文献没有提到,李公麟在画中是否画了具体的阳关,但此画的中心显然不在阳关,而在渔夫。不直接表达围绕着阳关展开的那种离愁别恨,而是用了一个"忘形块坐,哀乐不关其意"的渔夫形象,来映衬离愁别恨,这才是《宣和画谱》的作者所激赏的画法。深刻的画意不是诗意的直接视觉化,而是对诗意进行转化;这也就是前面讨论的"藏意"问题:所有的诗意应该无声无迹地融化在画境之中,最终深刻地体现为画意。这样成就的画,应该称作"视觉的诗篇"。

《后赤壁赋图》中,上述两种方式都被不断地重复着。诗句与诗意的直接视觉化同样不绝于缕(其极端的表现即画出四条影子以呼应赋文中的"人影在地"),从而为画面提供了基本的文学性叙事框架,以及可供超越与竞争的前提。然后,视觉形式的表现便成为作者意匠经营的焦点。甚至对空间的表现也成为传达主观情绪的一种方式:第七景(图8-17)中仙鹤掠过小舟而向西的视角,与观者的视角合而为一,预示着下一个场景中仙鹤视角的延续;而我们的视角也随着仙鹤掠过,自然切换到下一个场景之中;在第八场景(图8-18)中,我们看到了建筑的正面图像和立起来的屋顶。我们知道,《后赤壁赋图》的画法承续了从六朝、隋唐一直绵延到北宋的不同传统,如故事画、宗教壁画、舆图的传统,但得益于画家对赋文的创造性阐释,几种不同的传统第一次被整合为同一个画面。

这涉及赋文中人物的两个微妙的动作。赋云:

> 须臾客去,予亦就睡。梦二道士,羽衣蹁千(跹),过临皋之下,揖予而言曰:"赤壁之游乐乎?"问其姓名,俛而不答。

注意,这是"予"在问道士的姓名,而道士则"俛而不答"。

"俛"即"俯"的异写。这里,道士是低头"俯视"的视角。这时苏轼恍然大悟:

> 呜呼噫嘻!我知之矣。畴昔之夜,飞鸣而过我者,非子也耶?

而这时候,"道士顾笑"。道士看着苏轼笑了,这时道士是"平视"的视角。

以上是对赋文的分析。而在绘画（图 8-18）之中，道士的动作被创造性地转换为两种观看的视角：一个是平行透视的斜视（"俛"）视角；另一个是从空中正面往下鸟瞰（"顾"）的视角（正是这种视角，导致厢房屋顶看上去是竖直的）。这两种视角在鹤或道士的视角中融合为一，仿佛是那个超然的视角做了这两个"俛"和"顾"的动作。与此同时，画中预设的超然视角（道士或仙鹤）亦与观画者的视角交相融合。赋文的内容便以绘画的形式得到创造性的传达。两道士虽在画中，却是出现于苏轼梦中的形象，不是真正的鹤。而鹤的视角，则从上一个场景延续到了这个场景：鹤在看；鹤俛而不答；鹤顾笑。观画者看到这儿，一旦意识到这一点，也不禁笑了。这个笑与道士的笑是同一种笑。

最后一个场景（图 8-19）：

> 予亦惊悟（寤）。开户视之，不见其处。

苏轼开门寻觅道士或鹤，却没有找到。这一点同样是以视觉方式加以表现的。试想，在倒数第二个场景（第八景）中，苏轼若是从正面角度打开门户，他就会看到作为观众的我们，看到那个道士，但那时他却睡着；但现在，观者的角度，同时也是鹤和道士的角度，已经转移到了侧面，俯瞰着寻找之中怅然若失的苏轼。

显然，这不是一幅寻常的画。此画中画家之所以要使用如此不同的图像策略，其背后驱动力或许只有一个，那就是要把伟大的诗篇，用视觉的、与诗意竞争的、绘画自己特有的方式，用赋文没有、不擅长甚至无法想象的方式创造性地表现出来。以上所有证据（文字、图像和历史情境）的辐辏交集，都促使我们把该画的时间定在宋，尤其是北宋，这一中国绘画史上辉煌灿烂的时代。从这一角度来说，无论该画的作者是否是乔仲常，它无疑都是中国美术史上最伟大的绘画作品之一。

第九章

风格与性格：梁思成、林徽因早期建筑设计与理论的转型*

* 本章及第十章内容曾以《古典主义、结构理性主义与诗性的逻辑——林徽因、梁思成早期建筑设计与思想的再检讨》为题，发表于清华大学建筑学院编、清华大学出版社出版的2012年《中国建筑史论汇刊》（总第5辑）上。

本研究的展开源于学界有关梁思成、林徽因早期建筑设计与思想的两个疑惑。

第一个疑惑，涉及学界关于梁思成早期建筑设计与思想的两个针锋相对、自相矛盾的判断和命题——一方面是现代主义或结构理性主义，另一方面是古典主义或折衷主义，问题在于：梁思成早期建筑设计与思想的性质究竟为何？是古典主义，抑或现代主义？

持梁氏早期思想属于现代主义范畴者，以梁、林的学生高亦兰为代表。在《梁思成早期建筑思想初探》（1991）和《探索中国的新建筑——梁思成早期建筑思想和作品研究引发的思考》（1996）二文中，高亦兰提出了"（20世纪）30年代的梁思成"是"赞成现代主义"的总体判断，认为"这和他50年代初的观点是不一样的"。[1] 这一判断随着新华社记者王军讲述北京古城命运的两部畅销书《城记》（2003）和《采访本上的城市》（2008）的相继出版而得以普及。[2] 鉴于常识普遍认定，梁思成的建筑观即为新建筑加上中国传统建筑之"大屋顶"的"复古主义"，高亦兰对于其早期思想的"现代主义"定位，以及文中所披露的梁思成早期建筑设计中的一些现代主义的尝试（如原北京大学女生宿舍），无疑令人耳目一新。高亦兰把这种建筑观阐释为"理性主义的"，认为梁思成"一贯提倡功能、技术、艺术的统一"，而"结构合理，直接外露以表现形式是'真'，解决好使用功能是'善'，形式美观、合乎人们的审美情趣是'美'"。[3] 高亦兰还认为，梁思成同样在中国古代建筑中发现了"功能、结构、形式高度统一的原则"，而这种原则与"现代建筑的原则十分相似"。[4] 值得注意的是，中国台湾学者夏铸九早在1991年便在《营造学社——梁思成建筑史论述构造之理论分析》一文中，尝试用西方的"结构理性主义"建筑美学的术语，来概括梁思成的建筑史观。[5] 尽管语汇不同，但高亦兰的梁思成论无疑予人以强烈的"结构理性主义"印象。近年来，以赖德霖为代表的中国建筑史学者的相关学术研究[6]，进一步标志着"结构理性主义"视野下的梁思成阐释，在专业语境中变得更为自觉和深入[7]。

[1] 高亦兰：《梁思成早期建筑思想初探》《探索中国的新建筑——梁思成早期建筑思想和作品研究引发的思考》，收于高亦兰编：《梁思成学术思想研究论文集（1946—1996）》，中国建筑工业出版社，1996年，第111—116、81—86页。

[2] 王军：《城记》，生活·读书·新知三联书店，2003年；《采访本上的城市》，生活·读书·新知三联书店，2008年。

[3] 高亦兰：《探索中国的新建筑——梁思成早期建筑思想和作品研究引发的思考》，收于高亦兰编：《梁思成学术思想研究论文集（1946—1996）》，1996年，第85页。

[4] 同上。

[5] 夏铸九：《营造学社——梁思成建筑史论述构造之理论分析》，载《台湾社会研究季刊》第3卷第1期，1990年春季号，第5—50页。

[6] 参见赖德霖：《梁思成、林徽因中国建筑史写作表微》《设计一座理想的中国风格的现代建筑——梁思成中国建筑史叙述与南京国立中央博物院辽宋风格设计再思》，收于赖德霖：《中国近代建筑史研究》，清华大学出版社，2007年，第313—330、331—362页。

[7] 参见赖德霖：《构图与要素——学院派来源与梁思成"文法—词汇"表述及中国现代建筑》，载《建筑师》2009年第12期，第55—64页。

另一方面，恰如上述，传统的看法一般视梁思成为颇具贬义色彩的"复古主义"建筑思想的代表人物。[1] 近年来，一些学者倾向于用较为中性的术语，诸如"古典主义"和"学院派"来表述相同的意思，试图以梁思成所在时代的话语，更准确地还原其学术思想。论者泰半着眼于梁氏的美国宾夕法尼亚大学建筑专业出身，尤其强调宾大的教学体系与法国巴黎美术学院之间的渊源关系，但在具体认定术语之含义时则有所不同：赵辰把巴黎美院的"学院派"传统径直等同于"古典主义"，而把"古典主义"释读为"以古希腊（Greek）为始端，古罗马（Rome）随之其后，再之罗马风（Romanesque），直至现代主义（并不包括现代主义——引者注）"的"一条清晰的发展路线"[2]；赖德霖则在新著中，把"学院派"建筑教育的本质，具体地归结为巴黎美院的"构图—要素"设计理论，并视之为梁思成以"文法—词汇"为标志的"建筑可译论"思想的方法论来源[3]；而年轻一代的学者如李华等，更从"现代建筑知识体系"的高度，阐释包括"美国的新古典主义建筑、苏联的民族形式和中国的'新'而'中'（梁思成语）"的建筑实践在内的"布扎"（Les Beaux-Arts，即École des Beaux-Arts de Paris 的简称）"学院派"的教育传统及其广泛的传播与影响[4]。但三者在认定梁思成学术思想的"折衷主义"方面是一致的。这一点也得到了高亦兰的梁思成论的认可——在指出梁思成（结构）"理性主义建筑观"的主要特征之后，她又补充了"兼容并蓄的设计倾向"这一点。[5]

这样一来，关于梁思成早期建筑思想的阐释就介乎相互矛盾的二选之间：是折衷主义，还是结构理性主义，抑或二者都是？

应该如何解释这一矛盾？

如果说，笔者的第一个疑惑围绕着关于梁思成建筑思想的不同看法产生，那么，第二个疑惑则围绕着一个令人不解的事实展开。

1932年3月，在梁思成开始其第一次中国古建调查——蓟县独乐寺观音阁之旅的一个月之前，林徽因在《中国营造学社汇刊》（第3卷第1期）发表了她的第一篇建筑论文《论中国建筑之几个特征》。这篇被后来的建筑史家誉为"中国建筑

[1] 参见王军：《城记》，第127—162页。
[2] 赵辰：《民族主义与古典主义——梁思成建筑理论体系的矛盾性与悲剧性》，收于赵辰：《"立面"的误会：建筑·理论·历史》，生活·读书·新知三联书店，2007年，第26页。
[3] 参见赖德霖：《构图与要素——学院派来源与梁思成"文法—词汇"表述及中国现代建筑》，载《建筑师》2009年第12期，第55—64页。
[4] 参见李华：《从布扎的知识结构看"新"而"中"的建筑实践》，收于朱剑飞主编：《中国建筑60年（1949—2009）：历史理论研究》，中国建筑工业出版社，2009年，第33—45页。
[5] 参见高亦兰：《探索中国的新建筑——梁思成早期建筑思想和作品研究引发的思考》，收于高亦兰编：《梁思成学术思想研究论文集（1946—1996）》，第85页。

历史与理论的奠基"之作[1]的文章，提出了"后来贯穿于她和梁思成的中国建筑史研究的"的"三个重要思想"："第一，中国建筑的基本特征在于它的框架结构，这一点与西方的哥特式建筑和现代西方建筑非常相似；第二，中国建筑之美在于它对于结构的忠实表现，即使外人看来最奇特的外观造型部分（如屋顶）也都可以用这一原则进行解释；第三，结构表现的忠实与否是一个标准，据此可以看出中国建筑从初始到成熟，继而衰落的发展演变。"[2]人们会想当然地认定，作为中国建筑考古的先驱和中国建筑史研究的奠基人，梁、林的建筑理论和建筑史观，一定是从他们大量的实地调查、测绘和研究古建的经验中归纳形成的。然而事实却恰恰相反：在他们真正调查中国古建筑之前，其主要建筑史观即已成立。

这又是一个有意思的现象，一个很难解释的现象。

以下文字试图从艺术史角度，以艺术风格辨析和历史事实考辨为基础，对梁思成、林徽因早期建筑设计与思想的相关问题再作探讨。

一、梁、林早期建筑设计风格辨析

本章所定义的"早期"介乎1924年与1937年之间（主要在1927年至1937年），而最关键的年代是1930年到1932年之间。

梁思成和林徽因于1924—1927年在美国宾夕法尼亚大学留学，1927年毕业，二人分获硕士和学士学位。之后，梁思成到哈佛大学攻读美术史博士——他提交的博士论文选题是《中国宫室史》；而林徽因也在同一时期到了耶鲁大学，攻读舞台美术硕士学位。在宾夕法尼亚大学毕业与之后分别攻读博士、硕士学位之间，他们曾有过一段短暂的职业生涯（1927年6—9月），在他们的老师、著名建筑师保罗·P.克列（Paul P. Cret, 1876—1945）的建筑设计事务所实习工作。这一时期的特殊意义，将在梁、林不久后开展的早期建筑设计中鲜明地显现出来。就此而言，1927年不仅是他们的毕业之年，也是他们早期职业生涯开始之年。1928年9月，梁、林从欧洲旅行结婚归国之后，因为梁思成父亲梁启超的具体安排，两位到了新成立的东北大学建筑系任教。梁思成担任系主任，林徽因则当了教授。这样的教授生涯延续了几年，直至1931年，梁思成因为校内院系纠纷和时局紧张

[1] 赵辰：《中国建筑学术的先行者林徽因》，收于赵辰：《"立面"的误会：建筑·理论·历史》，第49页。
[2] 赖德霖：《梁思成、林徽因中国建筑史写作表微》，收于赖德霖：《中国近代建筑史研究》，第314—315页。

表 9-1 梁思成、林徽因早期建筑生涯（1924—1937）主要活动一览表

时间	梁思成	林徽因
1924—1927	在宾夕法尼亚大学攻读硕士学位	在宾夕法尼亚大学攻读学士学位
1927.6—1927.9	在 Paul P. Cret 建筑事务所实习	在 Paul P. Cret 建筑事务所实习
1927.9—1928.2	在哈佛大学攻读博士学位	在耶鲁大学攻读硕士学位
1928.9—1931.6	担任沈阳东北大学建筑系教授、系主任	担任沈阳东北大学建筑系教授（1928.9—1930）
1929.2	设计梁启超墓碑和墓亭（梁启超于1929年1月逝世）	设计梁启超墓碑和墓亭
1930	与陈植、童寯、蔡方荫合作设计原吉林大学（现东北电力大学）礼堂和教学楼与张锐合作设计《天津特别市物质建设方案》	
1931.4	发表《营造算例》	
1931.9—1937.8	加入中国营造学社，担任法式部主任	成为中国营造学社社员
1932.3	发表《我们所知道的唐代佛寺与宫殿》	发表《论中国建筑之几个特征》
1932.4	考察蓟县独乐寺观音阁	
1932	改造北京仁立地毯公司铺面	
1934.1	出版《清式营造则例》	出版《清式营造则例》绪论
1935	设计北京大学女生宿舍	设计北京大学女生宿舍
1937.6	发现佛光寺	发现佛光寺
1937.8	卢沟桥事变，抗日战争爆发后离开北平，转赴昆明	离开北平，转赴昆明

（"九一八"事变发生在即）等原因，离开东北，返回北平，同时加入中国营造学社，担任法式部主任；林徽因则稍早一些（1930），因为罹患肺病而提前回北平。从这一阶段起，梁、林已开始尝试一些建筑实践；回北平之后，由营造学社的性质所决定，梁、林的工作更多集中在关于中国古建的调查和理论研究方面。这一阶段一直延续到1937年，一则是因为同年6月，他们在山西五台山的调查中发现了唐代建筑佛光寺，这成为其中国古建调查和研究生涯中最光辉的顶点；另一则是因为不久后爆发了卢沟桥事变，他们与中国众多正直的知识分子一起，开始了长达八年之久的颠沛流离、共赴国难的流亡历程。他们的工作随之也进入一个新的阶段，标志着梁、林早期建筑生涯的结束。

从表9-1可知，梁、林的早期建筑生涯可以分成建筑设计与建筑史、建筑理论研究两部分。早期的建筑设计主要包括梁、林在1929年2月为梁启超的北京植物园墓地所做的墓碑和墓亭；1930年梁思成与陈植、童寯、蔡方荫共同设计的原吉林大学（现东北电力大学）礼堂和教学楼；1932年梁思成为北京仁立地毯公司所

做的铺面改造;1935年梁、林为当时的北京大学所设计的女生宿舍。一个事实是,这一阶段的设计创作相当集中,其数量约占据梁思成全部建筑设计的大半[1],说明在这一早期阶段,梁思成的专业身份介乎建筑设计师和建筑史学者之间;而为其在后世博得盛名的建筑史家身份,在这一时期尚未得以突显。

我们先考察一下1929年的北京植物园梁启超墓碑和墓亭设计(图9-1)。

首先我们看墓碑。墓碑非常肃穆、简洁,其主体是一个矩形的方碑,碑石上刻有"先考任公府君暨先妣李太夫人墓"两排碑文;两侧有犹如环臂般展开的两翼;方碑后面是两位死者的合葬墓。整个墓碑由大小不等的矩形条石垒砌而成,形成直线、直角的形式组合。仅凭第一印象我们即可判断,除了保持传统墓碑坐南朝北的方位之外,梁启超墓碑的其他方面均与我们习以为常的中式墓碑有很大的差

图9-1 北京植物园梁启超墓碑正面(上)、反面(下),梁思成、林徽因设计,1929

[1] 根据林洙《建筑师梁思成》一书的"梁思成年谱"(天津科学技术出版社,1996年,第238—242页)统计,梁思成的建筑设计除了文中所述之外,还包括1919年的清华大学王国维纪念碑、1951年的任弼时墓及墓碑、1952年的人民英雄纪念碑。

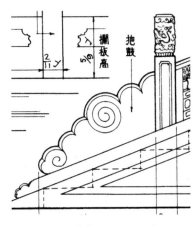

图 9-2　抱鼓石纹，梁思成，1934　　图 9-3　原吉林大学教学楼鸱吻细部，梁思成等，1930

异，其整体布局尤为传统墓碑所不见。

但整个墓碑仅有的两处装饰，却明显使用了中国传统的装饰语汇。第一处装饰位于紧贴主体方碑安置的条石上端，在三条平行素地饰带上，各有四个旋涡纹（南北各一，东或西各二）；第二处则位于墓碑两翼朝南的条石上，有两个彼此相向的浅浮雕人物。

单独来看，墓碑上的旋涡纹令人想到明清建筑的石作构件中常见的纹饰，如石牌坊下部的抱鼓石（图 9-2）和望柱上的云纹，或者是建筑正脊两侧的琉璃鸱吻龙首顶端的螺旋状犄角（图 9-3）；而且，这两种纹饰，梁思成都不陌生，均可见于其不久之后的建筑理论著述和设计实践中。然而，一旦我们从纹饰的整体出发，尤其是，联系到同一时期梁思成对于更为古老的中国古典风格的追求，就会发现，情况并不那么简单：墓碑正面的旋涡纹与旁侧的相同纹饰，实际上组成了一个以转角线为中心而对称展开的图案（图 9-4）。这一图案较之前述的云纹或龙首犄角具有更为古老的渊源，可以追溯到北魏云冈石窟第 2 期第 9、10 双窟前庭入口两侧的盝形龛柱头上的纹饰，其实质是希腊古典爱奥尼亚柱饰的一种变体。在同期于东北大学所讲授的《中国雕塑史》课程中，梁思成已注意到："尤有趣者，如古式爱奥尼克式柱首，及莲花瓣，则皆印译之希腊原本也。"[1] 而在数年之后，在梁思成、林徽因与刘敦桢等营造学社同仁根据实地考察合写的《云冈石窟中所见的北魏建筑》一文（1933 年 9 月）中，梁思成所绘制的插图不仅给出了云冈石窟所谓的"古式爱奥尼克式柱首"，而且附上了它的希腊原型（图 9-5）[2]。从梁启超墓碑纹饰转

[1] 梁思成：《中国雕塑史》，林洙根据梁思成 1929—1930 年在东北大学建筑系的讲稿提纲编辑成书，百花文艺出版社，1997 年，第 59 页。
[2] 梁思成：《梁思成建筑画》，天津科学技术出版社，1996 年，第 99 页。

图 9-4 北京植物园梁启超墓墓碑装饰细部

图 9-5 梁思成画云冈石窟建筑装饰

角处两个半叶组成的叶状纹饰来看,墓碑上的图案较之于云冈柱头,似乎更接近于其希腊原型。

墓碑装饰图案的北魏渊源更为充分地体现在浮雕人物上(图 9-6)。尽管浮雕采取了汉代画像石惯用的平地浅浮雕技法,但其图像母题则完全是北朝的,尤其是北魏云冈石窟类型的。首先是两个浮雕的尖叶状外轮廓形,其实是对云冈石窟中最常见的一种龛形——尖拱龛的模仿;只不过在这里,云冈石窟的尖拱龛被拉平,做了直线化的处理,以适应整座墓碑的矩形构造,但这一形状马上在浮雕人物的额发分际处被重复了。除此之外,人物的头冠、束带、饱满的脸颊、从弯曲的眉形到鼻翼处的连贯线条、细长的眼睛、长耳垂肩的处理,以及略带微笑的嘴

图 9-6　北京植物园梁启超墓碑装饰局部

图 9-7　云冈石窟第 7 窟供养天人像

形和双手合拢的姿态，甚至人物两侧上扬的飘带，无一不为典型的云冈石窟第 2 期（465—494）的人物雕塑（尤其令人想到第 7 窟中的供养天人像）所特有（图 9-7）。[1]

[1] 梁思成《中国雕塑史》中的原话描绘了云冈石窟人像之细节："而北派虽极少筋肉之表现，然以其筒形之面与发冠，细长微弯之眉目，楔形（Wedged Shaped）之鼻，小而微笑之口，皆足以表示一种庄严慈悲之精神。"（第 64 页）

二者的对位关系不仅充分证实了前者的基本形式感来自于后者,而且其精神意蕴亦然——设计者使用这样一对供养天人的形象,加上前文提及的龛柱装饰,无疑旨在使丧葬场所在某种程度上富含佛龛或者窣堵波(灵塔)的意境。对于业主即设计者而言,使墓葬场所具有佛教化的仪式安魂作用,显然是顺理成章的。此外,我们似还可以把这对供养天人的形象,认定为两位设计者(兼有供养人身份)的某种独特的签名。

1929年的早期设计还包括一个位于墓园入口处的墓亭(图9-8),为凭吊时人们所必经。与墓碑不同的是,这个亭子映入我们眼帘的几乎全部是中国传统的装饰元素。这些元素同样是北朝的(甚至还可以追溯到汉代),例如亭身抹角处有两个一斗三升的转角铺作,亭身四门上方各有一个人字形补间铺作,我们可以在云冈石窟第12窟前室西壁屋形龛上,尤其在梁思成日后为《图像中国建筑史》所画

图9-8 北京植物园梁启超墓亭,1929

图 9-9 云冈石窟第 9 窟盝形龛

的天龙山北齐石窟的线图上，清晰地看到上述组合关系。例如梯形亭门，直接对应于云冈石窟中大量出现的所谓"盝形龛"[1]（图 9-9）。设计者一方面采取了盝型龛形式来做亭门，另一方面又在亭子的内部穹顶上雕出一个莲花藻井（图 9-10）；这一藻井同样挪用了一种著名的北朝雕刻意象——北魏洛阳龙门石窟莲花洞窟顶的莲花宝盖[2]（图 9-11）。显然，墓亭现有的莲花藻井应该是新近的复建物，而非

[1] "盝形龛"为中国考古学家的命名。梁思成、林徽因和刘敦桢在《云冈石窟所见的北魏雕塑》一文中称其为"五方拱"；水野清一、长广敏雄在《云冈石窟》中称其为"楣拱龛"。

[2] 梁思成《中国雕塑史》这样描述莲花洞："次要次古者有莲花洞，其洞顶以莲花为宝盖，方丈余，是以得名。莲花四周刻飞天。"（第67页）

图 9-10 北京植物园梁启超墓亭藻井

图 9-11 龙门石窟莲花洞藻井

20 世纪 20 年代的原物（其造型颇粗疏，材质则近似水泥），但即便如此，我们仍能从中看出其基本空间区划（莲房、莲盘和数层莲瓣）与莲花洞藻井的对应关系；甚至原本呈圆雕状的莲盘的棱线，在梁启超墓亭也被平面化地表现。设计者意欲用这些著名的北朝元素来暗示其设计源自中国古典建筑，然而，需要指出的是，这并不能改变整个墓亭的空间理念和营造法式仍然是西方的，甚至是西方古典主义的。

首先，恰如墓碑一样，墓亭在营建上采取了西方建筑中最常见的砌石制：其整体由按规制切割的石块垒砌而成；即使亭身造型中最具中国特色的一斗三升式转角铺作，也没有像在中国传统建筑中那样起单独承重的作用，而是与抹角部分的砌石一起，形成厚实的承重墙面。

其次，墓亭的单层八边形空间形式（四个长边加上四个抹角的短边）亦为中

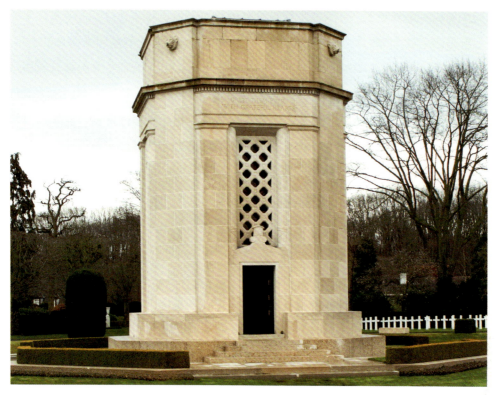

图 9-12　佛兰德斯战场墓园礼拜堂，比利时瓦勒根姆，1926

国传统建筑中所罕见。[1] 它与其说是中国古代的建筑形制，毋宁说——与其砌石法一致——更属于西方的某种古典建筑样式。借用梁思成 20 世纪 50 年代的"建筑可译论"来表述，其实质是设计者就西方古典样式所做的一次"西译中"的实践。[2]

图 9-12 所示是梁思成和林徽因在宾夕法尼亚大学的老师、法裔美国建筑师保罗·P. 克列的一件作品，于 1926 年设计，1932 年建成。该建筑是一座墓园礼拜堂，位于比利时的瓦勒根姆（Waereghem）小镇，为纪念和抚慰第一次世界大战期间美军战死者的英灵而建。这是一座风格非常素朴的砌石八角形建筑，八角攒尖结成平缓的塔顶。建筑的体面同样由四条长边和四条抹角短边组成，其立面则以门上额枋的横际线为界，分成上下两部分，各部分的横线、直线都以精妙的比例

[1] 至少从北魏嵩岳寺塔开始，中经辽代的繁盛期再到近代，八角形多层佛塔已成为中国传统佛教建筑中的常见类型。但如此处那样的单层类型，至少就笔者的知识所限，无从得见。中式凉亭中的八角形制虽多，但似均为等边八角形，而无四边抹角者。承蒙王贵祥先生告知，晚清颐和园万寿山的多宝塔，是一个类似于梁启超墓亭的四长边（每边各有千佛簇拥的大型佛龛）、四抹角（只有千佛）的八边形塔。但此多宝塔有三层，而非梁启超墓亭的单层。

[2] 参见梁思成：《中国建筑的特征》，载《建筑学报》1954 年第 1 期；《梁思成全集》第 5 卷，中国建筑工业出版社，2001 年，第 182—184 页。关于梁思成的"建筑可译论"及其之前的相关建筑实践的研究，参见赖德霖：《梁思成"建筑可译论"之前的中国实践》，载《建筑师》2009 年第 2 期，第 22—30 页。

关系形成一系列矩形，导致原本略显纤细的建筑外形，陡然具备了古典式建筑的平衡和稳定感。值得注意的是，1927年6—9月，在该礼拜堂和墓园尚在兴建之际，梁思成和林徽因恰巧在克列的建筑事务所实习，他们对于乃师特有的建筑风格乃至其所设计的项目，无疑会有相当程度的熟悉和了解。关于这段时期的实习对于梁、林早期建筑设计风格之影响，下面的分析还将出示更多的证据。这里仅以两年前毕业于宾大的二人的同门师兄、当时已是鼎鼎大名的基泰建筑设计事务所合伙人的著名建筑师杨廷宝为例：杨廷宝同一时期的众多设计作品中，不仅保罗·P.克列的影响痕迹比比皆是，而且其中的一件作品（清华大学气象台，1930），甚至较之于梁、林，更为直接地模仿了克列的上述作品。由此可知，这种影响绝不是偶然的。[1]

作为美国"现代古典主义"（New Classicism）建筑思潮的领军人物，保罗·P.克列的作品并不以原创性和标新立异取胜，而往往表现为在现代语境下融合更为古老的建筑形式。例如比利时佛兰德斯战场墓园礼拜堂的风格样式，其原型即为古希腊雅典城著名的风塔（图9-13）。我们从维特鲁威的《建筑十书》中可以得知，风塔是一个"八角形大理石塔楼，在八角形的各面上朝着各方向的气流本身施以雕刻，以表现各种风象，在那塔楼的上面制成大理石的圆锥形，在它的上面放置了右手执杖而伸出的青铜海神。这样，就设计出了杖随风转动，迎风而止，作为在高处表示吹拂的风象标"[2]。雅典风塔原本是测量风向的科学仪器，但保罗·P.克列只借用了其古典形式，把它改造成一个基督教礼拜堂。鉴于保罗·P.克列所主张的是一种"现代古典主义"，他在形式上亦做了很多适应现实情况的改进：把风塔的等边八角形改造成四长四短的不等边八角形；取消了风塔原有的浮雕饰带，使之裸露成为一个纯粹的矩形，以与下部的矩形形成呼应；使用了镂空的菱格，以开敞墙壁空间，使门延伸到额枋处，一方面弱化了原来风塔过于封闭的团块体积，另一方面又予人以哥特式高窗的况味，以符合其宗教礼拜堂的功能。

我们发现，尽管从形式上不易发现二者的联系，但梁、林的墓亭却惟妙惟肖地模仿了克列设计比利时佛兰德斯战场墓园礼拜堂的方法。他们保留了礼拜堂作为宗教建筑的主要功能和不等边八角形的形式，但也做了一些适应性改造。如果说克列取消了雅典风塔的浮雕饰带，将视觉焦点挪至门上的额枋部（上面施加铭

[1] 杨廷宝于1921—1925年在宾夕法尼亚大学建筑系学习并获得硕士学位。毕业后，他与晚两年毕业的梁思成和林徽因一样，加入了老师保罗·P.克列的建筑事务所，直至1926年秋回国。因而他在克列建筑事务所工作的时间，正好与克列接受委托设计比利时佛兰德斯战场墓园礼拜堂的时间重叠。

[2] 维特鲁威：《建筑十书》，高履泰译，知识产权出版社，2001年，第24页。

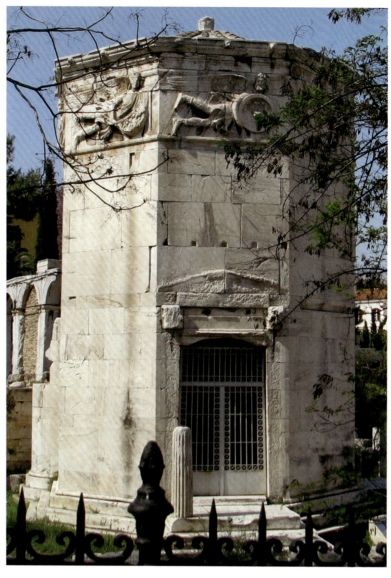

图 9-13 雅典风塔，公元前 2 世纪

文），那么梁、林则进一步取消了上部空间的存在，通过替换一个中式屋顶，使之转化为一个似乎颇为典型的单层中式凉亭；如果说克列引用了雅典风塔的古典原型，那么梁、林则借助当时方兴未艾的中国考古学的新发现，引用了大量以前并不被人所熟知的北朝及汉代建筑的元素。通过引用这些元素，梁、林表述了一种区别于西方的另外一种古典主义——一种"中国古典主义"，但究其实质，不外乎是西方古典主义的一种中式翻译。

我们再来看一下梁思成这一时期的第二件作品——1930 年与陈植、童寯、蔡方荫共同设计的原吉林大学礼堂和教学楼（图 9-14、图 9-15、图 9-16）。从平面

图 9-14　原吉林大学礼堂

图 9-15　原吉林大学教学楼东楼

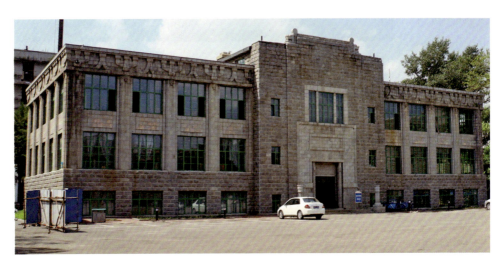

图 9-16　原吉林大学教学楼西楼

来看，这组建筑（有前后楼的主楼，加上东西配楼）的关系与前述梁启超墓碑极其相似——从某种意义上说，犹如梁思成墓碑的放大的建筑版。这组建筑的外立面也完全是由条石垒成的，采取了文艺复兴以来的古典主义建筑中的"粗琢法"（rustication），以至于今天的东北电力大学的同学都亲切地称之为"石头楼"[1]。其布局则同样遵循了古典主义建筑中最常见的对称、轴线、比例和主次关系等原则。此外，建筑所大量使用的矩形和直线等几何形态及其关系，恰如前述，正是保罗·P.克列式惯用的手法。

但是，从东楼的檐部来看，映入我们眼帘的却是非常中国化的传统元素：建筑装饰再次采用了北朝建筑中一斗三升加人字斗拱（按《营造法式》的专业术语，叫"柱头铺作"加"补间铺作"）的形式。日本人很早就对这种形式感兴趣，在他们最古老的木构建筑法隆寺（7世纪后期）金堂里，就有同样的铺作组合；而寻找包括这种组合在内的日本建筑的大陆根源，就成为伊东忠太、关野贞这样的日本建筑史家从事建筑考古的初始动机。[2] 当关野贞1921年在其偶然发现的天龙山石窟中，看到与日本法隆寺一模一样的一斗三升与人字斗拱组合时（图9-17），人们才第一次获得确凿的证据，真正认识到法隆寺等日本建筑的真正根源在中国，而

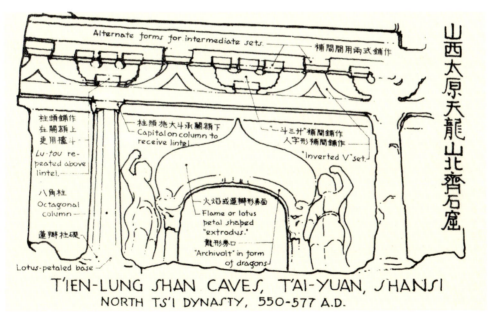

图9-17　梁思成绘北齐天龙山佛教石窟建筑，约1946

[1] http://baike.baidu.com/view/6083.htm，2019年12月14日查阅。
[2] 参见滨田耕作：《法隆寺与汉六朝建筑式样之关系》，刘敦桢译并补注，载《中国营造学社汇刊》第3卷第1期，1932年3月，第1—59页；徐苏斌：《日本对中国城市与建筑的研究》，中国水利水电出版社，1999年，第39—74页。

图 9-18　海光寺公园市立图书馆设计草图，1930

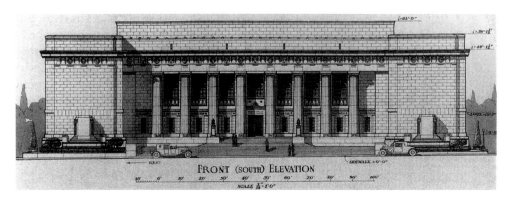

图 9-19　印第安纳波利斯市公共图书馆设计图，1914—1917

非别处（譬如印度）。而在中国，或许是受日本学者的上述建筑史意识的影响，一斗三升加人字斗拱的组合一而再、再而三地出现在梁、林的早期建筑设计中：除了梁启超墓亭和原吉林大学的教学楼之外，1930年又出现在梁思成与规划师张锐合作的《天津特别市物质建设方案》中——其中，梁思成设计的市立美术馆使用了标准的一斗三升加人字斗拱组合，海光寺公园市立图书馆（图 9-18）则使用了连续的一斗三升饰带。

毋庸讳言，这一设计仍然源自保罗·P. 克列的形式宝库。将后者于 1914—1917 年间为印第安纳波利斯市公共图书馆所做的设计（图 9-19）与梁的图书馆相比较，两者的相似之处一目了然。尤其是在运用古典语汇方面，我们注意到，在保罗·P. 克列使用希腊古风时期的多利克柱式的地方，梁思成则使用了更为古老的北朝柱头；在保罗·P. 克列于柱顶盘使用连续花环饰带，以暗示多立克柱式中三陇板与间板之间的交替时，梁则代之以连续的一斗三升饰带（或一斗三升与人字斗拱的交替组合），其中补间上的图案在整体中起到空间过渡的作用。

需要补充的是，在巴黎美术学院——宾夕法尼亚大学建筑系的学术渊薮——

的教学体系中，建筑正是按照不同的功能分类而被教授的。例如，被誉为"巴黎美术学院传统的高峰及其百科全书式的综合者"[1]的于连·加代（Julien Guadet，1834—1908），在其著名的教科书《建筑的理论与要素》(*Éléments et théorie de l'architecture*，1901—1904）中，就设有专门的章节来讨论图书馆建筑的设计。加代特别谈到了他的老师拉布鲁斯特（Henri Labrouste，1801—1875）所设计的巴黎的圣日内维耶芙图书馆[2]，而克列的上述设计中的柱顶盘连续花环饰带，正是从前者中撷取的。最后，克列的学生梁思成又通过自己独特的方式，把巴黎美院的这一代际相承的传统嫁接到东方文化的古枝上，为之续写了新的篇章。

二、"现代古典主义"与"适应性建筑"之辨

究竟应该如何把握梁思成及其老师保罗·P. 克列的建筑设计方法？

保罗·P. 克列自己做了一个概括，把他的方法和主张称作"New Classicism"（直译为"新古典主义"）[3]。然而，区别于我们所熟知的 18—19 世纪欧洲作为艺术风格的"新古典主义"（Neoclassicism）[4]，克列的古典主义实质上并不是任何一种具体风格，而是一种设计方法；准确地说，它应该被翻译为"现代生活的古典主义和为了现代生活的古典主义"（a classicism of and for modern life）[5]——用克列的中国学生、梁思成的同学陈植的话说，即"现代古典"[6]。这种理念以结合"现代"和"古典主义"这一似乎"不可能的使命"为己任，埋下了日后梁思成的建筑思想被错误地从两端各取一端地加以阐释之伏笔。而在克列的印第安纳波利斯市公共图书馆设计完成之后，一位批评家所做的评论，则具体反映了美国的时代语境下人们对这种"现代古典主义"的理解：

[1] 参见赖德霖：《构图与要素——学院派来源与梁思成"文法—词汇"表述及中国现代建筑》，载《建筑师》2009 年第 12 期，第 57 页。

[2] Julien Guadet, *Éléments et théorie de l'architecture,* Tome II, Librairie de la Construction Moderne, 1901-1904, pp.372-374.

[3] Elizabeth Greenwell Grossman, *The Civic Architecture of Paul Cret*, Cambridge University Press, 1996, p.xvi.

[4] 彼得·赖尔、艾伦·威尔逊撰写的《启蒙运动百科全书》的"新古典主义"条这样写道："新古典主义（neoclassicism）一种出现于 18 世纪中叶，延续到 19 世纪头十年的国际性美学风格。从某种程度上说，新古典主义是对巴罗克和洛可可风格的形式与内容的反应。"参见彼得·赖尔、艾伦·威尔逊：《启蒙运动百科全书》，刘北成、王皖强编译，上海人民出版社，2004 年，第 72 页。

[5] 伊丽莎白·格林威尔·格罗斯曼（Elizabeth Greenwell Grossman）语。参见 Elizabeth Greenwell Grossman, *The Civic Architecture of Paul Cret*, p. xvi。

[6] 陈植：《缅怀思成兄》，收于《梁思成先生诞辰八十五周年纪念文集》编辑委员会编：《梁思成先生诞辰八十五周年纪念文集》，清华大学出版社，1986 年，第 3 页。

图 9-20　福尔杰莎士比亚图书馆正立面外景

整幢建筑无论是形式还是精神上都渗透了希腊精神。当然,它同样还是一件彻头彻尾的现代作品,正如我从权威专家那里听到的那样,整个平面得以高度精妙地组合,完美地适应了其使用功能。[1]

在这位批评家眼里,"现代"无疑是从其符合使用功能的角度加以定义的。但在克列那里,"现代"似乎还具有另外一种含义:使古典主义适应20世纪钢架时代的需要,从而变得"现代";甚至不惜营造出一种具有钢架建筑时代材料特性的古典主义形式,以满足这种需要。例如他在很多建筑中使用了古代希腊的"方角壁柱"(the Attic order),用克列研究学者格罗斯曼的话说,即是为了"与现代钢架结构建筑的直线性建立对话关系"[2]。这些棱角分明的壁柱尽管予人以整体成型的钢结构框架的况味,但毕竟只是一层石质的贴面——换句话说,克列的方法完全是非结构理性主义的。这种内部与外部要素的不统一性更为明显地体现在克列于华盛顿所做的一项设计——福尔杰莎士比亚图书馆(Folger Shakespear Library,1929)之中。因为距离美国国会大厦很近,这座建筑物在委托设计之初,即被要求具备古

[1] 拉尔夫·亚当斯·克芮姆(Ralph Adams Cram)语。转引自 Elizabeth Greenwell Grossman, *The Civic Architecture of Paul Cret*, p.89。

[2] Elizabeth Greenwell Grossman, *The Civic Architecture of Paul Cret*, p.144.

图 9-21 福尔杰莎士比亚图书馆内景

典式的外貌（图 9-20）。为此，克列主要使用了一系列古典式的"方角壁柱"，外加一些在壁柱中相间出现的浮雕，使建筑的立面形成了某种庄严的纪念碑性。但是，在这种庄严的古典主义外表下，建筑的内部却完全是另外一番景象：恰如建筑的名称所示，这是一个藏书极为丰厚的莎士比亚专题图书馆，其内部空间采取了英国的都铎哥特式风格，意欲回返 15 世纪莎士比亚所在的时代（图9-21）。一句话，保罗·P. 克列的设计方法可以允许内部和外部的不统一——内部可以是哥特式的，而外部则是古典式的。

这种内外的不统一亦可见于梁思成的早期设计中。1932年梁思成为北平仁立地毯公司改造了一个三层的铺面，其内部功能完全是现代的，甚至带有某些新艺术（Art Nouveau）的痕迹，但它的外观同样使用了我们非常熟悉的北朝装饰（一斗三升加人字斗拱的交替），呈现出内与外的不一致。

但是，另一方面，我们也不能忽视同时代语境中其他因素对于梁思成的影响。关于理想的中国建筑形态，梁思成在 1930 年的《天津特别市物质建设方案》中做了如下表述：

> 势必有一种最满意的样式,一方面可以保持中国固有之建筑美而同时又可以适用于现代生活环境者。此种合并中西美术之新式中国建筑近年来已渐风行。最初为由少数外国专家了解重视中国美术者所创造,其后本国留学欧美之诸专家亦尽心研究力求中国建筑之实现。[1]

首先,梁思成结合"中国固有之建筑美"与"适用于现代生活环境"的诉求,与保罗·P.克列的"现代古典主义"如出一辙,即使在语言表述上亦然;其次,梁思成在此特别揭示了这种"合并中西美术之新式中国建筑"的风格来源,即"最初是由少数外国专家带来了,后来本国留学欧美的诸专家亦尽心研究,力求中国建筑之实现"。对中国近代建筑史稍有了解者马上就会想到,这"少数外国专家"即指从 1910 年代开始,带给中国以所谓"适应式建筑"(Adaptive Architecture)的外国建筑师群体,其代表人物为美国建筑师亨利·K.茂飞(Henry K. Murphy,1877—1954),其代表作品则包括原燕京大学(现北京大学)、原金陵女子学院(现南京师范大学)校园和南京城市规划在内的一系列建筑物,采取的是现代钢筋混凝土结构与中式外形(如曲面屋顶和彩画装饰等)相结合的设计方法。[2] 由这种设计方法产生的建筑物被称为"中国古式"或"中国固有式"建筑[3],但究其实质,"适应式建筑"的名称应该更为准确。茂飞曾经著文把相同语境下三种"古代"建筑的"现代"适用性问题做了类比:

> 古老中国的建筑当属世界上伟大的建筑风格之一。既然事实证明,古典和哥特式建筑可以适应现代科学规划和构造的需要,那么,我认为没有理由去否认,中国建筑也可以适应这些需要。[4]

在茂飞眼中,这种致力于把古代风格与现代技术条件相结合的"适应性建

[1] 梁思成、张锐:《天津特别市物质建设方案》,收于梁思成:《梁思成全集》第 1 卷,中国建筑工业出版社,2001 年,第 33 页。

[2] 关于"适应式建筑"和亨利·K.茂飞的研究,参见赖德霖:《"科学性"与"民族性"——近代中国的建筑价值观》,收于赖德霖:《中国近代建筑史研究》,第 181—237 页;Jeffrey W. Cody, *Building in China: Henry K. Murphy's "Adaptive Architecture," 1914-1935*, The Chinese University Press of Hong Kong, 2001.

[3] 1925 年,南京政府为建造中山陵而颁布了《陵墓悬赏征求图案条例》,要求其建筑形式为"中国古式",建筑师吕彦直的方案获一等奖并被采纳。吕彦直曾在茂飞手下参加过金陵女子学院的方案设计。"中国固有式"一词首次出现于南京政府 1929 年编制的《首都计划》中,它对于"建筑形式之选择"做了明确规定:"要以采用中国固有之形式为最宜,而公署及公共建筑物尤当尽量用之。"茂飞为南京首都城市规划的两位美国顾问之一。相关详情参见赖德霖:《"科学性"与"民族性"——近代中国的建筑价值观》,收于赖德霖:《中国近代建筑史研究》,第 193—203 页。

[4] Henry K. Murphy, "The Adaptation of Chinese Architecture for Modern Use: An Outline," an undated China Institute in America Bulletin, ca.1931. 参见 Jeffrey W. Cody, *Building in China: Henry K. Murphy's "Adaptive Architecture," 1914-1935*, p.3.

筑",与保罗·P.克列的所谓"现代古典主义",并无本质的差别。[1] 茂飞在另文做过一个更形象的比喻:

> "新瓶装旧酒"是一个巧妙的说法,可以用它非常清晰地说明我们在燕京大学所做的工作之一方面,即把新的钢筋混凝土构造技术用于旧的中式建筑风格中。但是另一方面,我们也可以把我们的工作称为"旧瓶装新酒",这是因为,我很乐于把我们所改造的中式建筑形式理解成,是为诸如燕京大学那样的机构向中国提供的新式教育而提供一种旧的背景……[2]

无独有偶,恰恰是在燕京大学校园内,茂飞为他那关于"瓶"与"酒"的文学比喻,提供了一种巨大的物化形态的表述:于1924年矗立在著名的未名湖畔、外观上惟妙惟肖地模仿了某座辽代风格的佛塔,而实际上却是钢筋水泥铸就的功能性建筑——一座水塔(图9-22)。据茂飞研究学者郭伟杰(Jeffrey W. Cody)考察,这

图9-22 燕京大学体育馆与博雅塔效果图

[1] 事实上,尽管茂飞1899年毕业于耶鲁大学美术系(该校的建筑系创设于1913年),但他与巴黎美术学院所代表的折衷主义学术传统有极深的渊源:他曾于世纪之交,在美国第一家仿造巴黎美术学院建立的图房(Atelier Masqueray)作为绘图员工作了一年;他的长期合作伙伴理查德·亨利·达那(Richard Henry Dana)则于1906年毕业于巴黎美术学院。茂飞身处一个西方现代主义建筑如火如荼、突飞猛进的时代,但他自身的趣味则明显倾向于折衷主义。他曾于1906年赴欧洲考察建筑,据郭伟杰的研究,茂飞在考察过程中接触到了现代主义或新艺术倾向的建筑作品,但"作为旅行的结果,茂飞并未受到现代主义或任何非规范思潮的影响"。参见 Jeffrey W. Cody, *Building in China: Henry K. Murphy's "Adaptive Architecture," 1914-1935*, pp.17-19. 与之相比,克列更倾向于古典主义与现代主义形式特征的结合,但这并不妨碍他的设计仍然属于"折衷主义"。

[2] Jeffrey W. Cody, *Building in China:Henry K. Murphy's "Adaptive Architecture," 1914-1935*, p.157.

座仿古水塔的理念有一个前身,即茂飞自己在宾夕法尼亚州洛雷托(Loretto)地界为一座乡村别墅所设计的水塔:采取了一座中世纪城堡塔楼的形状。[1] 这座功能与形式极端分裂,但同时又与周围的湖光山色极度和谐的仿古水泥塔,恰足以成为茂飞本人及其"适应性建筑"理念成功地本土化的一座宏大的纪念碑;这座塔同时又像是一个有魔力的巨大旗幡或者伞盖,召唤着众多(往往留学于欧美)的中国新一代建筑师麇集于其麾下,把"适应性建筑"的理论和实践进一步推向深广。而梁思成,正是其麾下众多身影之一。

故而,当梁思成在《天津特别市物质建设方案》里强调"市行政中心的建筑要采取新派中国式"之际,他其实并没有说出多少新的东西。所谓"新派中国式",即内部结构之"新"("现代"),与外部形式之"旧"("古典")的结合,这种结合在本质上是"折衷主义"的。在这一点上,无论是亨利·K. 茂飞的"适应式建筑",还是保罗·P. 克列的"现代古典主义",尽管表述不同,但究其实质都是"折衷主义"——我们尽可以把茂飞的主张称作"现代古典主义",或把克列的诉求称作"适应性建筑",而并不会改变其理念的本质;梁思成则从以上两方面继承了"折衷主义"。具体而言,梁思成从克列那里继承了西方古典主义和学院派的设计方法,从茂飞那里则获得了如何在中国语境中实践这些方法的具体案例。

总之,截止到1930年,梁思成的建筑设计及其理论表述均显示,它们是折衷主义–古典主义性质的。

三、1932 年:断裂与延续

但是,到了1932年,梁、林的建筑思想发生了巨大的变化。其显著标志是:这一年3月,在梁思成赴蓟县独乐寺开始他初次中国古代建筑调查之前约一个月,《中国营造学社汇刊》第3卷第1期发表了林徽因的建筑论文处女作《论中国建筑之几个特征》。在这篇文章中,梁思成此前从未表述过的某种新思想出现了,与其此前的折衷主义–古典主义思想形成极为鲜明的对比。这一新思想随即又出现于梁思成1934年出版的重要著作《清式营造则例》中,作为其《绪论》放在书的最前面,而其作者仍然是林徽因。

[1] Jeffrey W. Cody, *Building in China: Henry K. Murphy's "Adaptive Architecture," 1914-1935*, p.121.

《论中国建筑之几个特征》这篇文章的主要内容可以概括为两点[1]。

第一点为"结构原则",林徽因又称其为"架构制"(framing system),认为这关系到她所说的"中国建筑基本原则"[2]:

> 总之"架构制"之最负责要素是:(一)那几根支重的垂直立柱;(二)使这些立柱,互相发生联络关系的梁与枋;(三)横梁以上的构造:梁架,横桁,木椽,及其它附属木造,完全用以支承屋顶的部分。[3]

这一架构制预设中国建筑本质上是一个框架结构:由几根立柱和在立柱之间发生左右关系的梁,以及发生前后关系的枋组成最基本的间架;再在横梁和枋上面,进一步筑起层叠的梁架,以支撑横桁;再于横桁间钉成排的木椽,以承接瓦板,形成屋顶。这是一个非常清晰的逻辑结构,它决定了中国建筑在"外表式样"上的特征,譬如因为结构上不需坚厚的承重墙而导致"绝对玲珑的外表",以及门窗在尺寸和装饰上的自由。

第二点为"平面布置"。所谓"平面布置",即我们今天所熟知的中国建筑平面纵深展开的布局,其"最特殊处是绝对本着均衡相称的原则,左右均分的对峙"[4]。这一特征决定了,我们对中国建筑的评判"不应以单座建筑作为单位",而应该考虑把"平面上离散"的"独立建筑物",统摄在整体的布局之中,使之达到"最经得起严酷的分析而无所惭愧"的程度。[5] 值得注意的是,林徽因指出,这种布局既包括平面对称的形态(如宫殿),也包括"平面上极其曲折变幻"的形态(如园林),这足以"打消西人浮躁的结论,谓中国建筑布置上是完全的单调而且缺乏趣味"[6]。但是,在林徽因看来,中国建筑的这一特征却与结构无关,它是"原始的宗教思想和形式,社会组织制度,人民俗习"等因素导致的结果。[7] 因而,这篇文章最重要的内容当属第一点:"结构原则"。

什么是"结构原则"?我们注意到,林徽因运用了一系列比喻,把它称为带

[1] 用林徽因的话说即"结构简单,布置平整"。参见林徽因:《论中国建筑之几个特征》,载《中国营造学社汇刊》第3卷第1期,1932年3月,第163页。
[2] 同上文,第167页。
[3] 同上文,第168页。
[4] 同上文,第177页。
[5] 林徽因:《绪论》,收于梁思成:《清式营造则例》,中国营造学社,1934年,第6—7页。
[6] 林徽因:《论中国建筑之几个特征》,载《中国营造学社汇刊》第3卷第1期,1932年3月,第177页。
[7] 同上。

有道德隐喻性质的"诚实原则"和"骨干精神"[1];这就使她对中国建筑的研究,从技术和工程的领域,进入伦理学和哲学本体论的境地:

> 独有中国建筑敢袒露所有结构部分,毫无畏缩遮掩的习惯,大者如梁,如椽,如梁头,如屋脊,小者如钉,如合页,如箍头,莫不全数呈露外部,或略加雕饰,或布置成纹,使转成一种点缀。几乎全部结构各成美术上的贡献。[2]

从《中国古代建筑史》所附的五台山佛光寺大殿梁架结构示意图(图9-23),我们可以清楚地了解到,这座为梁思成、林徽因所发现的中国最早的木构建筑(857),是如何呈现为一个犹如人体骨架般集结构和伦理意味于一体的构造的。这个框架构造也即梁思成后来在一系列文章中不断强调、重复的"骨架结构法",他认为这是"我们的祖先"所创造的"一个伟大的传统"[3]:

1. 柱础	6. 华拱	11. 令拱	16. 平棊枋	21. 四椽明栿	26. 四椽草栿	31. 上平榑	36. 飞子(复原)
2. 檐柱	7. 泥道拱	12. 瓜子拱	17. 压檐枋	22. 驼峰	27. 平梁	32. 中平榑	37. 望板
3. 内槽柱	8. 柱头枋	13. 慢拱	18. 明乳栿	23. 平暗	28. 托脚	33. 下平榑	38. 栱眼壁
4. 阑额	9. 下昂	14. 罗汉枋	19. 半驼峰	24. 草乳栿	29. 叉手	34. 椽	39. 牛脊枋
5. 栌斗	10. 耍头	15. 替木	20. 素枋	25. 缴背	30. 脊榑	35. 檐椽	

图9-23 五台山佛光寺大殿梁架结构示意图

[1] 林徽因:《论中国建筑之几个特征》,载《中国营造学社汇刊》第3卷第1期,1932年3月,第166—177页。
[2] 同上。
[3] 梁思成:《我国伟大的建筑传统与遗产》,收于梁思成:《建筑文萃》,生活·读书·新知三联书店,2006年,第339页。

这个骨架结构大致来说就是：先在地上筑土为台；台上安石础，立木柱；柱上安置梁架，梁架和梁架之间以枋将它们牵联，上面架檩，檩上安椽，作一个骨架，如动物之有骨架一样，以承托上面的重量。在这构架之上，主要的重量是屋顶与瓦檐，有时也加增上层的楼板和栏杆。柱与柱之间则依照实际的需要，安装门窗。屋上部的重量完全由骨架担负，墙壁只作间隔之用。这样使门窗绝对自由，大小有无，都可以灵活处理。所以同样的立这样一个骨架，可以使它四面开敞，做成凉亭之类，也可以垒砌墙壁作为掩蔽周密的仓库之类。而寻常房屋厅堂的门窗墙壁及内部的间隔等，则都可以按其特殊需要而定。[1]

如果说，在这一结构-伦理的双重体系中，梁思成的阐释更倾向于"骨架结构"的方法论或者构成原则（它决定了中国建筑从凉亭、仓库到宫殿的样态变化），那么，林徽因则似乎更强调其本体论或者这种"骨架"的伦理精神——强调中国建筑之内部结构与外部装饰的一致性（它决定了中国建筑独特的美学）。在这种伦理精神的统摄下，林徽因随即提出了一些具有深刻洞察力和创造性的见解：比如中国屋顶为什么会表现为曲面的形态；她也解释了中国斗拱的基本特征，包括结构本身如何成为装饰，继而提出了评判中国建筑发展、成熟、衰落的标准。

关于中国的曲面屋顶或者飞檐的起源，包括伊东忠太、鲍希曼（Ernst Boerschmann）、叶慈（Walter Perceval Yetts）在内的中国早期建筑史研究者，不是荒诞无稽地把它们视作对原始"幕帐"或者"松枝"的象形，就是简单地视为装饰。[2] 林徽因却与之不同，她也是发现中国飞檐之功能起源的第一人。在她看来，一座庑殿顶屋瓦上的四条垂脊各有一条角梁作为骨架，因为桁上所钉的并排的椽子要与角梁平行，不得不从平行而渐斜，"像裙裾的开展"；但是，在椽子与角梁平行而靠近的过程中，鉴于二者体积与形状之不同（后者数倍于前者；后者为方材，前者为圆材），故不得不将椽子依次提高，令其上皮与角梁上皮齐平；然后，匠师需要在抬高的几根椽子下面铺设一块三角形木板（被称作"枕头木"），以便把椽子提高之后余下的空间填补上。从文中插图可知，正是椽子的提高和枕头木的填充作用，导致了历来被视为极特异而神秘的飞檐之产生（图9-24）。行文至此，林

[1] 梁思成：《我国伟大的建筑传统与遗产》，收于梁思成：《建筑文萃》，第339—340页。
[2] 伊东忠太：《中国建筑史》，陈清泉译补，商务印书馆，1998年，第48页；《英叶慈博士论中国建筑》，载《中国营造学社汇刊》第1卷第1期，1930年7月，第13页；林徽因：《论中国建筑之几个特征》，载《中国营造学社汇刊》第3卷第1期，1932年3月，第170页。

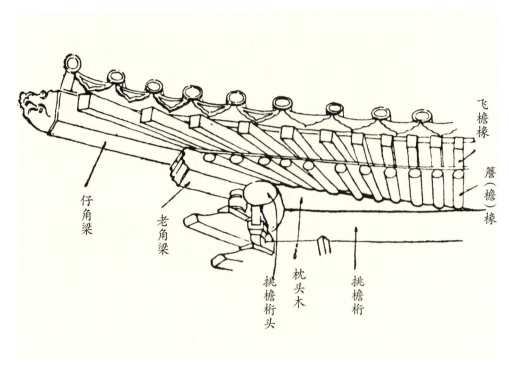

图 9-24 飞檐结构示意图

徽因自己也忍不住用诗意的语言来赞叹她的发现:

> 这屋顶坡的全部曲线,上部巍然高举,檐部如翼轻展,使本来极无趣、极笨拙的屋顶部,一跃而成为整个建筑的美丽冠冕。[1]

这"冠冕"之美归根结底是结构的产物。

接下来,林徽因更为直接地讨论了结构与装饰之关系:斗拱的内部结构同时表现为外部的装饰;也就是说,斗拱的内部结构"诚实"地"袒露"为外部的装饰。唐宋时期,为了支撑高大建筑物深远的出檐,人们将垂直方向的短木"斗"和左右方向的短木"拱"进行有效的组合,形成复杂的支承系统,把房檐的重量渐次转移到立柱上面。这种支承系统的产生首先是出于功能的需要,其次,它"变成檐下一种点缀,可作结构本身变成装饰部分的最好条例"[2]。唐宋建筑的这种"结构"与"装饰"恰到好处的组合,对林徽因来说亦是一种规范的建筑理念,成为

[1] 林徽因:《论中国建筑之几个特征》,载《中国营造学社汇刊》第3卷第1期,1932年3月,第172页。
[2] 同上文,第174—175页。

其看待中国建筑从高峰到衰落演变的价值标准:

> 可惜后代的建筑多减轻斗拱的结构上重要,使之几乎纯为奢侈的装饰品,令中国建筑失却一个优越的中坚要素。[1]

在《清式营造则例》的《绪论》中,斗拱从"早期"到"后代"的二元对立,进一步具体化为从宋元(当时已知的最早斗拱存在的时期)到明清的历史演变,其中包括以下五项参数的鲜明对比:"(一)由大而小;(二)由简而繁;(三)由雄壮而纤巧;(四)由结构的而装饰的;(五)由真结构的而成假刻的部分如昂部;(六)分布由疏朗而繁密。"[2] 这一叙事框架在梁思成思想成熟期的著作《图像中国建筑史》中得到了更为清晰而概括的表述:"中国的建筑……'发育'于汉代(约在公元开始的时候);成熟并逞其豪劲于唐代(7—8 世纪);臻于完美醇和于宋代(11—12 世纪);然后于明代初叶(15 世纪)开始显出衰老羁直之象"[3],俨然是梁思成成熟的建筑史叙事框架之滥觞。中国建筑斗拱在技术与结构上的演化过程,可以直接转化为一种建筑史观。其中,外观是否"诚实"地"袒露"其内部结构要素,被提升到哲学和伦理学的高度来加以认识,并据以作为价值评判的尺度。

正是在这里,我们发现了梁思成、林徽因建筑思想的一个重要变化,它同时也标志着与其前后语境的断裂和连续。

为什么说是断裂呢?因为"结构原则"的思想在 1930 年的梁思成那里完全无迹可寻。无论是保罗·P.克列和茂飞的折衷主义建筑,还是梁思成仿效克列的建筑设计,都允许建筑内部和外部不统一;而"结构原则"却恰恰相反,它要求建筑的内部和外部因素是统一的:外部是内部坦率、诚实的外露,结构决定装饰,结构就是装饰。

为什么又说是连续呢?因为梁思成日后的一系列理论表述,均出自对林徽因上述思想的沿用、强调、发挥和补充。例如,在梁思成发表于同一期的《中国营造学社汇刊》(1932 年 3 月)的文章《我们所知道的唐代佛寺与宫殿》中,当林徽因从宏观上纵论中国建筑之基本特征时,梁思成则主要根据敦煌石窟的图像资料,做具体的建筑史案例考证。二人之间的关系,与他们在不久之后的《清式营

[1] 林徽因:《论中国建筑之几个特征》,载《中国营造学社汇刊》第 3 卷第 1 期,1932 年 3 月,第 175 页。
[2] 林徽因:《绪论》,收于梁思成:《清式营造则例》,第 13 页。
[3] 梁思成:《图像中国建筑史》,梁从诫译,生活·读书·新知三联书店,2011 年,第 9 页。该书以英文完稿于 1946 年,1984 年美国马萨诸塞州理工学院出版社出版。

造则例》的写作中形成的合作模式十分相似，可谓之后的某种预演：林以穿透性极强的思想和灵感取胜，而梁则为之提供了十分翔实的细节讨论和技术性保障；林在文中常常引用梁文中使用的案例，而梁在文中也屡屡提及中国建筑的"结构"和"结构法"[1]，与林文形成某种呼应。

例如，发表于《中国营造学社汇刊》第3卷第2期（1932年6月）的文章《蓟县独乐寺观音阁山门考》，是梁思成的第一篇建筑实地考察报告，明确提到了林文中的中国建筑的"架构法"和"骨干精神"：

> 我国建筑，向以木料为主要材料。其法以木为构架，辅以墙壁，如人之有骨节，而附皮肉。其全部结构，遂成一种有机的结合。[2]

再如梁思成于1935年出版的《中国建筑设计参考图集》：

> 对于新建筑有真正认识的人，都应该知道现代最新的构架法，与中国固有建筑的构架法，所用材料虽不同，基本原则却一样——都是先立骨架，次加墙壁的。因为原则的相同，"国际式"建筑有许多部分便酷类中国（或东方）形式。这并不是他们故意抄袭我们的形式，乃因结构使然。[3]

以上种种引文中的关键词是"结构"，而以下的文章则同时提到了"结构"和"布置"。比如《为什么研究中国建筑》（1942—1944），是梁思成著名的《中国建筑史》的代序，也是一篇提纲挈领的文章：

> 要能提炼旧建筑中所包含的中国质素，我们需要增加对旧建筑结构系统及平面部署的认识。[4]

再比如《建筑的民族形式》（1950）：

> 所谓建筑风格，或是建筑的时代的、地方或民族的形式，就是建筑

[1] 梁思成：《我们所知道的唐代佛寺与宫殿》，载《中国营造学社汇刊》第3卷第1期，1932年3月，第81、97、98页。
[2] 梁思成：《蓟县独乐寺观音阁山门考》，载《中国营造学社汇刊》第3卷第2期，1932年6月，第7页。
[3] 参见梁思成：《序》，收于梁思成主编：《中国建筑艺术图集》，百花文艺出版社，2007年，第5页。
[4] 梁思成：《为什么研究中国建筑（代序）》，收于梁思成：《中国建筑史》，百花文艺出版社，1998年，第6页。

的整个表现。它不只是雕饰的问题，而更基本的是平面部署和结构方法的问题。[1]

在《中国建筑的特征》（1954）中，梁思成提到中国建筑"独特的建筑体系"包含了九个特征，其中最主要的是"平面部署"和"框架结构"[2]。

在《中国古代建筑史（六稿）绪论》（1964）中，梁思成再次提到了中国建筑的九个特征（细节与上文略有不同），其核心内容可归入"框架结构"（第1、2、3、4、5特征）和"平面部署"（第7、8、9个特征）之内。[3]

总之，以林徽因1932年发表的《论中国建筑之几个特征》为界，可以清晰地把梁思成的建筑思想划分为彼此断裂和连续的两个阶段：1932年之前（1930）是古典主义–折衷主义性质的；1932年之后，则是结构理性主义性质的。换言之，1932年之变，意味着梁思成的建筑思想从古典主义–折衷主义向结构理性主义转型。

四、"结构理性主义"之辨

> 若以今日西洋建筑学和美学的眼光来观察中国建筑本身之所以如是，和其结构历来所本的原则，及其所取的途径，则这统系建筑的内容，的确是最经得起严酷的分析而无所惭愧的。[4]

林徽因的这番言论本来旨在批评，在她看来，那些"以现代眼光，重新注意到中国建筑的一般人"（应指以伊东忠太、鲍希曼和叶慈为代表的同时代国外研究中国建筑史的学者），之所以只关注中国建筑的外观之美（"尊崇中国建筑特殊外形的美丽"），是因为他们根本不了解，中国建筑的本质并不在于外观，而在于其深刻的结构原理（"常忽视其结构上的价值"）。故而，他们对于中国建筑的两大特征（"以木材作为主要结构材料，在平面上是离散的独立的单座建筑

[1] 梁思成：《建筑的民族形式》，收于梁思成：《建筑文萃》，第256页。
[2] 梁思成：《中国建筑的特征》，收于梁思成：《建筑文萃》，第360—361页。
[3] 梁思成：《〈中国古代建筑史〉（六稿）绪论》，收于梁思成：《建筑文萃》，第418—421页。尽管由于政治的原因，梁思成在20世纪50—60年代的建筑观一直处在与时代语境相适应的阶段，变得较为复杂；但总的来说，其建筑观在很大程度上恢复了折衷主义的路线（被冠以"复古主义"的帽子），旨在于新的形势下，使自己的所学对新社会有所贡献。这在此文对于中国建筑特征的阐释上亦可看出：相对于当年林徽因清晰的概括（"结构原则"与"平面布置"），梁思成所归纳出来的九个特征一方面使得中国建筑的本质特征变得模糊；另一方面则有助于中国建筑的个别特征，通过与时代要求相结合，免于被遗忘的命运。梁思成的晚期建筑思想需要另文探讨，此处限于篇幅，不再赘述。
[4] 林徽因：《绪论》，收于梁思成：《清式营造则例》。

物")产生了误解;然而,这种误解若根据"今日西洋建筑学和美学的眼光"来看,则将消弭于无形,因为中国建筑的本质("本身之所以如是")及其"结构原则",是"最经得起(这种'建筑学和美学的眼光'的——引者注)严酷的分析而无所惭愧的"[1]。在这里,林徽因向我们透露了一个十分明确的信息:她本人对于中国建筑本质的认识,可能正是得益于某种同时代"西洋建筑学和美学的眼光"之助。

何谓"结构理性主义"?鉴于梁思成和林徽因从未使用过该词,更准确地说,鉴于该词在梁、林所在时代的中外语境中都不存在,我们应该把该词的名与实分开,从两方面入手,具体探讨该词所指的内涵与外延。

笔者不清楚作为专名的"结构理性主义"(Structural Rationalism)一词的最初出处,但据考证,这个适用于英语国家的术语,最早的表述似乎可以追溯到英国建筑史家彼得·柯林斯(Peter Collins)的名著《现代建筑设计思想的演变》(*Changing Ideals in Modern Architecture*,1965)。但在该书中,正如作者有时候对"结构"一词亦使用小写表述法(如 structural Rationalism)[2]那样,"结构理性主义"经常作为专名"理性主义"(Rationalism)的一种补充("结构的")而被使用。对该书的进一步考察可以证实这一点。

柯林斯在书中设立了"理性主义"的专章。首先,他引用了法国建筑师塞萨尔·达利(César Daly,1811—1894)的经典表述,为"理性主义"下了如下定义:

> 所有法国哥特主义者、古典主义者和折衷主义者所普遍具有的信念,其大意是说建筑即装饰的或被装饰的结构物(architecture was ornamental or ornamented construction)……更明确地说是这样一种信念,即建筑形式不仅需要理性来证明是正当的,而且只有当它们是从科学推导其法则时,才能证明是有理的。[3]

正如从哲学上来说,"理性主义"最主要的观点,是认为知识即一个合乎逻辑的演绎系统;建筑中的"理性主义"亦然,在理性主义者看来,建筑首先是一个可以"从科学推导其法则"(意味着可以演绎)的框架结构,而装饰则是附着在结构

[1] 林徽因:《绪论》,收于梁思成:《清式营造则例》,第7页。
[2] Peter Collins, *Changing Ideals in Modern Architecture, 1750-1950*, McGill-Queen's University Press, 1998, p.199.
[3] Ibid., p.198. 中译文参见彼得·柯林斯:《现代建筑设计思想的演变》,英若聪译,中国建筑工业出版社,2003年,第194页。

上的部分，不具备本质意义。

其次，根据该定义，柯林斯顺理成章地确定了"理性主义"的三个分支："古典理性主义"（Classical Rationalism）、"哥特理性主义"（Gothic Rationalism）和"折衷理性主义"（Electic Rationalism）。柯林斯以苏弗洛（J. G. Soufflot）作为古典理性主义在18世纪的最初代表，以佩雷（Auguste Perret）和于连·加代作为这一流派在19世纪的终结者；以法国的维奥莱-勒-杜克（Viollet-le-Duc）和英国的普金（A. W. N. Pugin）作为哥特理性主义的典型；科林斯尽管在书中设了整整一章来谈论折衷主义，却没有具体定义折衷理性主义[1]，而把主要篇幅用来讨论古典理性主义与哥特理性主义的共性和区别。

在柯林斯看来，在18世纪中叶，古典理性主义和哥特理性主义在理论上难以区分，因为它们都表明了"建筑是从结构形式的最经济利用而得到其最佳表现的"[2]这一信念，但在19世纪，古典理性主义与哥特理性主义之间出现了争执：

> 表面上，哥特主义者促成这种分裂的原因是：他们对古典主义者使用平券表示反对。他们满有理地论证说，这在结构上不合理，并且是将不合适的结构系统硬去适应一种预先想好的建筑形式的显眼的例子。但是分裂的真正原因实际上是：他们像因为结构的理由那样，也为宗教的、社会学的或民族主义的理由，而如此热烈地信仰哥特式，因而不愿在古典式和哥特式理想之间搞一个合理的综合去妥协。[3]

柯林斯在此拈出了哥特理性主义者反对古典理性主义者的两点理由：一是"结构"的；二是"宗教"或"民族主义"的。这两点都使"结构理性主义"更多地与哥特理性主义而非古典理性主义联系在一起。

首先，哥特主义者从是否"合理"的角度出发，对古典主义者使用"平券"加以责难，这意味着在前者看来，建筑是一个合乎理性的系统——增之一分太长，减之一分太短；任何仅仅出于外在形式的考虑，必将有损于这一理性的整体结构。

[1] Peter Collins, *Changing Ideals in Modern Architecture, 1750-1950*, pp.198-217; 中译文参见彼得·柯林斯：《现代建筑设计思想的演变》，英若聪译，第194—214页。柯林斯的三分法对后世有很大的影响。Sally. C. Hoople 为《艺术词典》（*The Dictionary of Art*）第26卷的"理性主义"（Rationalism）所写的词条，不仅完全重复了柯林斯的看法，而且补充了"折衷理性主义"之所指：从汉弗里·莱普顿（Humphery Repton）到本杰明·亨利·拉特罗布（Benjamin Henry Latrobe）的建筑师群体，他们"企图把过去时代的所有精华，与19世纪工程技术的实用因素和建筑的发展结合起来"。参见 Jane Turner (ed.), *The Dictionary of Art*, Vol.26, Oxford University Press, 1998, p.14.

[2] 彼得·柯林斯：《现代建筑设计思想的演变》，英若聪译，第204页。

[3] 同上书，第204—205页。

从这种角度来理解，哥特理性主义是一种"结构的"理性主义。

其次，所谓"宗教"的或"民族主义"的理由，意味着对于哥特理性主义者来说，建筑不仅仅是一种物质形态的存在，更是具有重要价值属性的精神载体，甚至是这种精神本身。英国最著名的哥特理性主义者普金即把哥特式尖券建筑与基督教的精神价值画了等号，认为哥特式建筑是唯一"真实"的建筑。[1] 柯林斯用以下语言评价了普金所谓的"真实"：

> 根据普金的看法，哥特式建筑不是隐藏其结构，而是美化它。因而一根哥特式柱子是一个建筑部件，它只有当上面的荷载要求支柱，而无实墙承重时才使用。因此，附墙的古典式壁柱永远是错误的。与此类似，哥特式墩柱也同时表现了它的用途，它随着升高而承受的压力减少时，自然地缩小了尺寸。而与此相反的总保持宽度基本相同的古典式壁柱却是不合理的，像是一种表面上求变化的形式而已。飞扶券则表现出建筑物的基本支撑被转化为轻巧和优雅的装饰的方法。[2]

在这里，哥特式的"真实"（内外统一）与古典式的"伪装"（内外异途）形成了鲜明的对比；与此同时，鉴于在当时的英国，新教教会通常采用古典式作为教堂建筑的形式，哥特式建筑的"真实"亦成为天主教信仰的"真理"战胜新教的"虚伪"的证明。[3]

与英国人普金的宗教狂热主义相比，法国人维奥莱-勒-杜克则提供了哥特理性主义的另外一个版本——民族主义的世俗版本，但其对于建筑之精神属性的诉求则不遑相让：在普金看到天主教价值的地方，维奥莱-勒-杜克则代之以法兰西民族的独特性。在他看来，哥特式建筑是一种"地方性建筑"（architecture locale）[4]，是"高卢民族精神苏醒"（réveil de l'esprit gaulois）[5] 和"法兰西天性"（génie français）[6] 的产物。对于维奥莱-勒-杜克而言，所谓的"法兰西天性"即建构"基于推理的原则"（des principes fondés sur le raisonnement）[7] 的能力（一种演绎的能

[1] 从普金写于 1841 年的《尖券或基督教建筑的真实原则》（*The True Principles of Pointed or Christian Architecture*）的书名即可看出，普金在尖券建筑与基督教建筑之间画了等号。另请参见彼得·柯林斯：《现代建筑设计思想的演变》，英若聪译，第 208 页。

[2] 彼得·柯林斯：《现代建筑设计思想的演变》，英若聪译，第 208 页。

[3] David Watkin, *Morality and Architecture Revisited*, The University of Chicago Press, 2001, p.21.

[4] Jean-Michel Leniaud, *Viollet-Le-Duc ou les délires du système*, Éditions Mengès, 1994, p.47.

[5] Ibid., p.47.

[6] Ibid., p.49.

[7] Ibid., p.50.

力）。具体在建筑中，维奥莱-勒-杜克发现了法兰西民族创造风格的两大要素："逻辑"（logique）和"诚实"（sincérité）。

"逻辑"首先来自"功能"：一部火车头的"外形仅仅是其动力的表现"[1]；与之相反，巴黎马德莱纳教堂的科林斯柱式则不具备逻辑性，因为它们迥异于其罗马前身的巨石垒砌，是由众多细石缀合而成。

"诚实"则意味着对"逻辑"的遵从，即对建筑的功能、材料和结构的忠实展现，否则就是"欺骗"：

> 一艘帆船具备风格，而一艘隐藏起马达以模仿帆船外形的蒸汽船则没有；一把手枪具备风格，而一把模仿弓弩的外形制作的手枪则没有。[2]

同理，用石头来模仿木头，用金属来模仿石头，都涉及"欺骗"；因为前者"诚实"地呈现了事物本来的功能和材质，而后者则借助外形隐瞒了它们。

我们注意到，无独有偶，无论是维奥莱-勒-杜克的"逻辑"与"诚实"、普金的"结构"与"真实"，还是柯林斯总结的哥特理性主义的两条考量标准——"合理性"与"精神性"，它们其实都可以归并为两项原则：一项是客观的"理性"原则，另一项则是主观的"道德"原则。下面的文字将证明，所谓的结构理性主义正是依据这两项原则构成的，但这两项原则本身并不必然构成结构理性主义的实体事实——其外延还取决于其他条件。

在柯林斯那里，正如上述，结构理性主义尚未定型为专名，故其意义游走在以维奥莱-勒-杜克和普金为代表的、作为哥特理性主义思潮特征的"结构理性主义"（structural Rationalism）和受维奥莱-勒-杜克影响后形成的，包括博多（Anatole de Baudot）、佩雷和勒·科布西耶（Le Corbusier）在内的"其后继者的结构理性主义"（the structural Rationalism of his successors）[3]之间，显然，后者的意义要放在现代主义范畴之内加以理解。

另一位英国建筑史家、柯林斯的《现代建筑设计思想的演变》第二版的《序言》作者弗兰姆普敦（Kenneth Flampton），则继续行走在柯林斯思想的延长线上。他在著名的《现代建筑：一部批判的历史》（*Modern Architecture: A Critical History*，

[1] Jean-Michel Leniaud, *Viollet-Le-Duc ou les délires du système*, Éditions Mengès, 1994, p.130.
[2] Ibid., p.129.
[3] Peter Collins, *Changing Ideals in Modern Architecture, 1750-1950*, p.214. 中译文参见彼得·柯林斯：《现代建筑设计思想的演变》，英若聪译，第211页。

1980）一书中，以整整一章的篇幅，把维奥莱-勒-杜克的理论原则，与受这种原则影响的 20 世纪之交的先锋派建筑师，如高迪（Gaudi）、霍尔塔（Horta）、吉马尔（Guimard）和贝尔拉格（Berlage）等人的建筑实践，整合在同一个"结构理性主义"的标题之下。[1] 这一认识随即影响了辞书的写作，穆斯戈罗夫（John Musgrove）在《艺术词典》第 26 卷的"理性主义 2"的词条下，照单全收了弗兰姆普敦的看法，认为"建筑中的结构理性主义在这一时代，在高迪、霍尔塔、吉马尔，尤其在贝尔拉格的作品中变得十分明显，它们都可以直接追溯到维奥莱-勒-杜克的影响"[2]。在同一词条下，作者用受维奥莱－勒－杜克影响的这一理性主义思潮来解释"20 世纪的这类建筑，其特征在于，它们的设计往往是以科学推理，尤其是伦理的态度来处理的，同时伴随着以最合理的建造形式来处理结构和构造的问题"，其中"最合理的建造形式"暗指运用同时代的新建筑材料（钢铁、玻璃、混凝土）和新构造力学的方法；作者还指出了它与同时期其他建筑思潮的关系，认为这种理性主义的建筑"囊括了大部分现代主义运动（the Modern Movement）和国际样式（the International Style），并经常被混同于功能主义（the Functionalism），因为它们往往有相同的起源和蕴涵"[3]。根据这一线索，当代建筑史家普遍认为建筑中的结构理性主义是从维奥莱－勒－杜克发展到 20 世纪"国际样式"和"功能主义"等现代主义思潮的一个因果序列，维奥莱－勒－杜克也因此而被誉为"现代建筑的先驱"[4]。

我们可以总结出这一结构理性主义序列的三个基本内涵：

第一，建筑的"科学"（或"推理""逻辑"）原则。强调建筑本质上是一个合乎理性的框架结构，而新材料和新技术的应用则为这一理性结构的实现提供了条件和充分的保障。

第二，建筑的"伦理"（或"道德""宗教"）原则。强调建筑内部结构和外部装饰的统一性，外部必须"诚实"地呈现内部，否则就会有坠入"虚伪"和不道德的危险。

第三，建筑的"历史"原则。鉴于作为"现代主义运动"之组成部分的"结构理性主义"，是从普金和维奥莱－勒－杜克的哥特理性主义发端的，而后者也是站在 19 世纪科学与理性的高度，才有了对于 13 世纪的哥特建筑之合乎理性主义

[1] Kenneth Flampron, *Modern Architecture: A Critical History*, Thames and Hudson Ltd., 1985, "chapter 4 Structural Rationalism and the Influence of Viollett-Le-Duc: Gaudi, Horta, Guimard and Berlage 1880-1910," pp.64-73.

[2] John Musgrove, "Rationalism (ⅱ)," in Jane Turner (ed.), *The Dictionary of Art*, Vol.26, p.14.

[3] Ibid.

[4] Jean-François Revel, "Viollet-le-Duc: Précurseur de l'architecture moderne," *A la recherche de Viollet-le-Duc*, dirigée par Geert Bekaert, Pierre Mardaga, éditeur, pp.131-142.

的再发现，因此，建筑的"历史原则"（即"建筑史"）是一种以现代眼光看待过去的独特态度，它引发了对于过去价值的重新发现甚至再发明。[1]

我们注意到，林徽因1932年的建筑论文中揭示的"结构原则"和"诚实原则"，不仅与结构理性主义的前两项原则若合符契，而且即使是在看待过去建筑的态度上，林徽因亦表现出与结构理性主义完全相同的态度：在结构理性主义那里，是基于19世纪的科学和理性而对于哥特式建筑价值的重新发掘；在林徽因那里，则显然是基于前者的视角而对于中国古代木结构建筑价值的再发现。

由此回到我们自己的问题：梁思成、林徽因的建筑思想在1930—1932年间产生了断裂，这一断裂的实质究竟是什么？我们曾经用一句话概括，即从古典主义-折衷主义到结构理性主义的转型。以上论述可谓对于本章开篇的两个疑惑之一所做的初步解答：学界关于梁思成建筑思想的古典主义和结构理性主义属性的不同认定，其实是把属于梁不同阶段的思想，同时性地并置在一起所导致的；而事实上，梁思想中的这两个倾向呈现为前后相续的态势，不是同时并行的，更不是始终如一的。

至此，我们也将产生三个有关年代学的问题。第一个问题即本章开篇提到的第二个疑惑：梁、林思想的变化不是缘于二人和营造学社同仁们的实地考察，而是在考察之前即已产生，为什么？第二个问题是：这一思想变化是源于梁，还是林，为什么？第三个问题是：这一思想变化为什么恰恰发生在1930—1932年间？这一时期为这种变化究竟提供了什么样的历史契机？

[1] 参见E. 霍布斯鲍姆、T. 兰格等：《传统的发明》，顾杭、庞冠群译，译林出版社，2004年。

第十章

建筑与诗歌：
林徽因结构理性主义思想
之产生的历史契机

一、林徽因的天性与艺术趣味

究竟是梁思成还是林徽因率先产生了建筑思想变化，或者说，这种思想变化起因于谁？

对变化的判断首先取决于同一个指标在时间前后所发生的变异。在林徽因那里，既然她在1932年最早的建筑理论中就陈述了新的思想，而且这一思想与其1934年在《清式营造则例》的《绪论》中的表述高度一致，我们除了把"发明"新思想的桂冠归于林之外，别无良策。恰好1930年代初，梁思成、林徽因关于同一个指标迥然不同的表述，向我们提供了一个重要的旁证，亦有助于我们得出同样的结论。

1930年，梁思成在《天津特别市物质建设方案》中，第一次借助古罗马建筑理论家维特鲁威的"建筑三原则"，来讨论中国传统建筑：

> 美好之建筑，至少应包括三点：(1) 美术上之价值；(2) 建造上之坚固；(3) 实用上之利便。中国旧有建筑，在美术之价值，色彩美，轮廓美，早经世界审美学家所公认，勿庸赘述。至于建造上之坚固，则国内建筑材料以木为主……难于建造新时代巨大之建筑物。实用便利方面，则中国建筑在海通以前，与旧有习惯生活并无不洽之处。[1]

值得注意的是，梁思成在这里沿用了维特鲁威"建筑三原则"的传统含义，却改动了其传统顺序（Utilitas, Firmitas, Venustas, 即实用、坚固、美观），把第一项原则（实用）与第三项原则（美观）对换，变成了以"美术上之价值"为首，以"实用上之利便"为末的顺序。这一改动一方面反映了梁思成所受的宾大建筑系暨巴黎美术学院教学传统的影响，以及他个人审美趣味的特性[2]；另一方面则可以看出，1930年的他对于被"世界审美学家"所公认的中国建筑之"美"的认识，恰恰停留在后来林徽因所驳斥的外观之美（梁思成的"色彩美，轮廓美"，林徽因的"中国建筑特殊外形的美丽"）层面，丝毫没有"结构理性主义"之内外统一的美学观的痕迹。这与1932年的林徽因的思想形成了鲜明的对比：

[1] 梁思成、张锐：《天津特别市物质建设方案》，收于梁思成：《梁思成全集》第1卷，第33页。
[2] 据东北大学建筑系学生、林徽因的堂弟林宣的回忆，梁思成在"西洋建筑史"的第一堂课上讲维特鲁威的"建筑三原则，即"实用、坚固和美观"，"作为建筑史课的开场白。三性之中他是适当强调第三性"，也就是"美观"。参见林宣：《梁先生的建筑史课》，收于《梁思成先生诞辰八十五周年纪念文集》编辑委员会编：《梁思成先生诞辰八十五周年》，第99页。

> 在原则上，一种好建筑必含有以下三要点：实用；坚固；美观。实用者：切合于当时当地人民生活习惯，适合于当地地理环境。坚固者：不违背其主要材料之合理的结构原则，在寻常环境之下，含有相当永久性的。美观者：具有合理的权衡（不是上重下轻巍然欲倾，上大下小势不能支，或孤耸高峙或细长突出等等违背自然律的状态），要呈现稳重，舒适，自然的外表，更要诚实的呈露全部及部分的功用，不事掩饰，不矫揉造作，勉强堆砌。美观，也可以说，即是综合实用，坚稳，两点之自然结果。[1]

同样的三项原则，在林徽因那里得到了彻头彻尾的"结构理性主义"化："实用"被诠释为建筑的功能与其需求（"当地人民生活习惯"和"当地地理环境"）的一致；"坚固"强调的是透过建筑材料而呈现的内在结构（"不违背其主要材料之合理的结构原则"）；而"美观"，一方面建筑各部分有着恰到好处的平衡和比例（"合理的权衡"），另一方面更是其内部功用与外部装饰的一致（"诚实的呈露"）——甚至于，"美观"即前二者由内而外表现过程的"自然的结果"。

鉴于梁思成不久之后就同一指标完全认同林的表述[2]，1930—1932年梁思成建筑思想的转折无疑是以林徽因为中介的。换句话说，如果不理清林徽因所发挥的关键作用，那么，实际上我们也就难以理解梁思成早期这一建筑思想的转型。因此，下面我们将以林徽因为中心展开讨论。首先，我们将致力于澄清林徽因的天性与艺术趣味的问题，看看它们与林徽因的思想之间，是否存在着本质上的联系。

长期以来，林徽因在坊间有"第一才女"的美誉；另一种说法则更具有传奇色彩，即所谓"美女中的美女，才女中的才女"[3]（图10-1）。至于何谓"第一"，何谓"才女"，却未免不知所云。笔者愿意在此提供一种新的解说：鉴于林徽因是凭借其所创作的极少的作品（往往认为只有一篇或寥寥几篇），在多种文学体裁写作

[1] 林徽因：《论中国建筑之几个特征》，载《中国营造学社汇刊》第3卷第1期，1932年3月，第164—165页。

[2] 如前文所述，梁思成于1934年出版《清式营造则例》一书时，采用了林徽因的文章作为《绪论》。林文中再次表述了对于维特鲁威"建筑三原则"的结构理性主义的阐释。梁的做法表示他已抛弃了1930年的观点，转而认同林的看法。

[3] "第一才女"与"美女中的美女、才女中的才女"均在坊间流传甚广，但原始出处不明。前者有刘炎生《中国第一才女林徽因》为证，该书2006年由湖北人民出版社出版；后者可以通过间接渠道求证。(1) 关于林徽因之"才"，傅斯年在一封致教育部长朱家骅的信中，夸奖林徽因是"今之女学士，才学至少在谢冰心辈之上"；(2) 关于林徽因之"貌"，有谢冰心的评价为证："1925年我在美国的绮色佳会见了林徽因，那时她是我的男朋友吴文藻的好友、梁思成的未婚妻，也是我所见到的女作家中最俏美灵秀的一个。后来，我常常在《新月》上看到她的诗文，真是文如其人。"参见陈学勇：《莲灯微光里的梦：林徽因的一生》，人民文学出版社，2008年，第154—155页。

领域登上中国现代文学顶峰的极为罕见的案例之一,"第一才女"的赞誉意味着林徽因的天性具有某种不可思议的品质("才"),能够达成数量上的"唯一"和质量上的"第一"。

在建筑理论方面,正如上述,她的第一篇建筑理论论文《论中国建筑之几个特征》,不仅在事实上影响了梁思成结构理性主义建筑思想的形成,而且也被后来的建筑史家誉为整个"中国建筑历史与理论的奠基"之作。

图 10-1 "第一才女"林徽因

在诗歌方面。她于 1931 年开始,在徐志摩的影响下发表新诗。作为新月派诗人之一,她的诗歌一出手即不凡。《谁爱这不停息的变幻?》《那一晚》和《仍然》,林徽因最早发表的这几篇作品,尤其是后两篇,作为与徐志摩的唱和之作,在音韵、节奏和意象组织等技术性层面,以及诗意和诗境的创造方面,都堪与徐的同类作品作比较——下文将显示,无论是在技术性还是意境层面,林诗甚至都远远超过了乃师。在某种意义上,林的诗歌迄今仍然高踞新月派诗歌的榜首。

在小说方面,继 1931 年的牛刀小试之作《窘》之后,林徽因于 1934 年发表了其平生的第二篇小说《99 度中》(华氏 99 度约相当于摄氏 40 度)。这篇以某个酷热夏天中北平的日常生活为背景的小说,在一万多字的篇幅中,容纳了近百号生动鲜活的人物的生死、悲欢与离聚;一个个生活片断繁而不乱地被组织在不同人物的主观意识之中,形成疏密有致的和声与复调。尤其是,小说内容的组织采取了类似电影蒙太奇的叙事手法,通过不同人物意识(作为镜头)的交替与过渡(镜头的淡出淡入),与他们之间的相互见证,来叙述完整的故事;而具体的描述则具有意识流特征,时时出现由主观意识幻化而来的诗意(如"手里咬剩的半个香瓜里面,黄黄的一把瓜子像不整齐的牙齿向着上面","来往汽车的喇叭,像被打的狗,呜呜号叫"),体现了作者的诗人气质。这是一篇完全现代主义的小说,可谓中国早期现代主义文学的一个重要成就。即使按今天的标

准来衡量，它在结构安排和意识表达的复杂性方面所体现出来的成熟度，仍是十分惊人的，无疑应跻身于20世纪中国最佳小说的行列，而且还是最早、最具原创性的作品之一。

在散文方面，除却几篇应时应景的文字（如《悼志摩》《山西通信》）之外，1934年9月发表的《窗子以外》，可谓林徽因第一篇原创性的散文。这篇围绕着"窗子"的意象展开的作品，具有哲理性散文的实质：窗子的框景功能变成了我们的认知结构——窗子以内是感知和观察着世界的主体，而世界则在窗子之外，与感知主体同在。林徽因犹如一位哲学家，着手讨论我们与世界的关系：既然我们"永远免不了坐在窗子以内"，既然我们与世界永远"隔了一个窗子"，那么，"窗子"以外的世界是我们能够认识的吗？抑或，我们应该满足于"老老实实地坐在"窗子以内，满足于让世界在我们面前展开，犹如"一张浪漫的图画"？这样具有深度的哲理探讨，在20世纪的中国散文史上并不多见。

最后是戏剧方面，1937年抗战爆发之前，林徽因发表了她唯一的戏剧作品《梅真和他们》的前三幕。在这部未完稿中，林徽因继一年前发表的短篇小说《文珍》之后，再次以锦心绣口，塑造了一位光彩照人的"丫头"形象。作为林徽因的戏剧处女作，《梅真和他们》一剧的叙事却显示出了戏剧大师曹禺般的从容不迫和雍然大度，予人以深刻的印象。尽管剧本在戏剧性高潮到来之前戛然而止，但我们根据《文珍》一篇的内容大致可以推断，梅真一定是一位如文珍那样的"女性主体"，一位如同文珍那样美丽、纯真而果决的新型女性形象（人物名字中的"文"或"梅"，以及"珍"或"真"似乎暗示着这一点），是20世纪中国文学史所塑造的最为动人的女性形象之一。

正是以上的这些"唯一"和"第一"，构成了林徽因"第一才女"的美誉中货真价实的质素。而同时代人对于她的判断和她的个人自白，则有助于我们进一步了解，林所取得的成就是基于其怎样的天性和艺术趣味。

首先，1934年，胡适的学生徐芳在其出版的《中国新诗史》中，如此评价林徽因的诗歌：

> 第二期的诗，可说是新诗史上最光灿的时期。作者都是将自己内心的情感流露出来，不虚伪，不造作，徐志摩、林徽因诸氏，都具有这种长处。[1]

[1] 参见陈学勇：《莲灯微光里的梦：林徽因的一生》，第281页。

所谓"第二期"是就中国白话诗运动的发展阶段而言的。"第一期"意指新文化运动提倡白话文以来最初的创作实践,其代表诗人是胡适、俞平伯、郭沫若等,他们引白话入诗,有筚路蓝缕开创之功,但其诗作却不免生硬、粗糙、幼稚,往往缺乏真正的诗意。徐芳指出,以徐志摩、林徽因等为代表的诗人诗作,代表了白话"诗歌史上最光灿的时期",而他们所取得的成就,最主要的原因恰恰在于具有天然、诚挚与内外统一的品质。

这种评价也能得到林徽因自己的印证——在1936年致费慰梅的一封信中,她谈到自己为什么写诗或创作,说那是"严肃而真诚地要求与别人共享这点秘密的时候的产物"。[1]

这里同样把艺术创作的动力理解为创作者"内心的快乐和悲伤",而把创作理解为与别人"共享这点秘密"的动力过程。从内心的"秘密"可以"共享"可知,林徽因所持的仍然是内外统一的艺术观。

另外一个材料将倾向于证明,林徽因早在求学期间,上述艺术趣味即已形成。在1926年1月17日的美国《蒙大拿报》上,有一篇关于林徽因的报道,其中提到:

> 在美国大学读书的菲利斯·林(林徽因的英文名——引者注),抨击正在毁灭东方美的虚伪建筑。[2]

什么是"虚伪建筑"(the Bogus Architecture)?据同一篇报道,"虚伪建筑"指那些由"荷兰的泥瓦匠"和"英格兰的管道工"所改造的中西合璧式建筑,它们在中国本土建筑中植入许多外国元素(如法式窗户、美式门廊和大量来自西欧各国不同风格的装饰细部等),突兀刺眼,与所在环境格格不入,但随着西风东渐,正在大行其道,大肆破坏着中国传统建筑之美。[3] 上述事实说明,林徽因对于"虚伪建筑"的厌恶和愤怒,可以追溯到她青年时代的早期,由此也埋下了她1932年的文章中"结构理性主义"建筑观的伏笔。这与同一时期梁思成的"折衷主义"显然有别。

著名学者李健吾的文学评论还佐证,林徽因的艺术趣味是现代主义的。李健吾,这位著名的法国文学研究专家和品位高雅的文学批评家,在林徽因的小说

[1] 林徽因1936年5月7日致费慰梅信,收于梁从诫编:《林徽因文集·文学卷》,百花文艺出版社,1999年,第362页。

[2] 王贵祥:《林徽因先生在宾夕法尼亚大学》,收于清华大学建筑学院编:《建筑师林徽因》,清华大学出版社,2004年,第196页。

[3] 同上。

《99度中》初问世之际即遭受訾议,甚至很多教授都抱怨看不懂时挺身而出,力排众议,对小说的价值做出了极公允的判断:

> 在我们过去短篇小说的制作中,尽有气质更伟大的,材料更事实的,然而却只有这样一篇,最富有现代性。[1]

需要强调的是,李健吾在该小说"现代性"程度的评判上,使用了最高级。

最后,我们再返回到她的建筑设计。1935年北京大学的女生宿舍由梁思成、林徽因建筑事务所设计,在梁、林合作的这一作品中,无疑留下了林徽因亲手设计的鲜明痕迹。高亦兰教授在一项研究中指出:

> 建筑从平面到外观,可以说都是现代主义的……这和林徽因参加此设计有关。[2]

高亦兰认为,林徽因在设计中借鉴了其中学时代在英国所见的女生宿舍的样式,它们属于早期现代主义的功能性建筑。高亦兰提到了一些细节:楼梯扶手断面尺幅比较纤小亦有功能上的考虑,是林徽因参照了女生手的尺度而设计的。[3] 该建筑是一个钢筋混凝土的框架结构,外部装饰几乎为零,被近现代建筑史家认为是中国早期现代主义建筑的代表作之一,"在中国近代建筑历史上应占有重要地位"[4]。它看上去与中国1980年代以来的普通民居非常相似,但半个世纪之前即已出现的事实,无疑意味着它是这类建筑的先行者。

综上所述,我们可以得出如下结论:林徽因天性纯真、清澈、内外统一;她的心智模式是现象学式的,强调主体先天的感知框架在见证世界与世界之真时具有构成作用;她的艺术趣味则倾向于现代主义。这一切均与其结构理性主义的建筑思想相符合。

[1] 参见陈学勇:《林徽因寻真》,中华书局,2004年,第220页。
[2] 高亦兰:《探索中国的新建筑——梁思成早期建筑思想和作品研究引发的思考》,收于高亦兰编:《梁思成学术思想研究论文集(1946—1996)》,1996年,第82页。
[3] 参见上文。
[4] 吕舟(执笔):《实测报告4:北京大学女生宿舍》,收于王世仁、张复合、村松伸、井上直美主编:《中国近代建筑总览·北京篇》,中国建筑工业出版社,1993年,第66页。

二、专业语境：艺术史的作用

然而，仅凭性格和艺术趣味方面的因素，并不足以使人就某种专业语境发表言论。这就犹如与达·芬奇有相同性格和艺术趣味者，并不必然画出《蒙娜·丽莎》一样。林徽因的结构理性主义建筑思想之形成，除了要考虑其性格和艺术趣味的原因之外，更应该从其所在的专业语境方面去探寻。

前面已经提到，林本人对于中国建筑本质之认识，可能正是得益于某种同时代的"西洋建筑学和美学的眼光"。这种眼光即从维奥莱-勒-杜克到现代主义、功能主义的结构理性主义建筑美学观。

事实上，梁思成在1930年的《天津特别市物质建设方案》中，便明确提到了这种现代主义美学观及其所带来的"新派实用建筑"：

> 近代工业化各国，人民生活状态大同小异，中世纪之地方色彩逐渐消失……故专家称现代为洋灰铁筋时代。在此种情况之下，建筑式样，大致已无国家地方分别。但因各建筑物功用之不同而异其形式。日本东京复兴以来，有鉴于此。所有各项公共建筑，均本此意计划。简单壮丽，摒除一切无谓的雕饰，而用心于各部分权衡（Proportion）及结构之适当。今日之中国已渐趋工业化，生活状态日与他国相接近。此种新派实用建筑亦极适用于中国。[1]

梁思成不仅注意到"现代"是一个使用"洋灰铁筋"等新材料的时代，注意到现代主义建筑形式与功能的一致性（"应各建筑物功用之不同而异其形式"），而且注意到其结构最重要的美学特征（"简单壮丽，摒除一切无谓的雕饰，而用心于各部分权衡及结构之适当"），并对这种建筑用于中国表示赞赏（"此种新派实用建筑亦极适用于中国"）。尽管如此，但这种现代主义倾向的建筑并非梁思成所激赏的"最满意之样式"[2]；在他的方案中，重要的"公共建筑"均采取了他所谓的"新派中国式"，亦即"合并中国固有的美术与现代建筑之实用各点"[3]的折衷式建筑。

林徽因同样注意到了西方结构理性主义暨现代主义建筑美学观的存在，而且恰如前文所述，受到了它的深刻影响。但在林徽因那里，结构理性主义不仅仅是

[1] 梁思成、张锐：《天津特别市物质建设方案》，收于梁思成：《梁思成全集》第1卷，第34页。
[2] 同上书，第33页。
[3] 同上书，第34页。

一种与中国传统建筑迥然有别的西方建筑美学观,更是一种借以看待自己文化传统的方法和眼光:

> 关于中国建筑之将来,更有特别可注意的一点:我们架构制的原则恰巧和现代"洋灰铁筋架"或"钢架"建筑同一道理;以立柱横梁牵制成架为基本。现代欧洲建筑为现代生活所驱,已断然取革命态度,尽量利用近代科学材料,另具方法形式,而迎合近代生活之需求。[1]

在这里,林徽因虽然谈到了所谓中国传统建筑的"架构制"与欧洲现代建筑的"钢架"结构的巧合,但其真实意义,毋宁从相反的方向去寻求:正是借助于从哥特式建筑的尖拱系统发展到现代钢筋混凝土框架结构的结构理性主义暨现代主义的建筑美学观的观照,林徽因才有可能从中国传统建筑中发现与前者类似的结构——"架构制",及其所具有的"结构原则"和"诚实原则"。

但是,接受结构理性主义建筑美学观是一回事,在中国建筑中发现结构理性主义美学观又是另一回事。问题是,从前者到后者,这一过程是如何发生的?林徽因如何能够从中国传统建筑中发现结构理性主义的原则,并因此建构起关于中国建筑史的基本叙事模式?

我们有必要关注两个事实。第一,在林徽因之前,大部分外国建筑史家(弗格森 [J. Ferguson]、弗莱切尔 [S. B. Fletcher]、伊东忠太、鲍希曼等)在谈论中国建筑时,都没有注意到中国建筑的结构理性主义特征;其次,在林徽因做出这一发现之前,正如前述,无论是梁思成还是林徽因,都尚未开始进行他们的中国建筑实地考察(梁思成的第一次考察在林文发表一个月后)。这意味着,二人对于中国建筑史发展演变规律的把握,在没有实地考察经验的前提下,很可能是观念先行的产物。那么,这种观念又何因何本呢?

据笔者所知,能够同时满足以上两项条件——对中国建筑提出了结构理性主义的看法,同时又对梁、林产生实际影响的只有一个人选:瑞典艺术史家喜龙仁(Osvald Sirén,1879—1966,图 10-2)。这就使我们对于建筑史问题的追踪,转移到了艺术史领域。

1929 年,喜龙仁于伦敦出版了四卷本的《中国早期艺术史》(*A History of Early Chinese Art*),其第四卷恰恰是"建筑"(图 10-3,其余三卷分别为"史前与

[1] 林徽因:《论中国建筑之几个特征》,载《中国营造学社汇刊》第 3 卷第 1 期,1932 年 3 月,第 179 页。

图 10-2　瑞典艺术史家喜龙仁

图 10-3　喜龙仁于伦敦出版的四卷本《中国早期艺术史》第四卷"建筑"

先汉""汉代"和"雕塑");换言之,喜龙仁是把中国建筑当作中国艺术史问题的一部分来处理的。而这一处理方式显然影响了后来的梁思成,后者于 1943 年写竣《中国建筑史》时,为书题签的正式标题即《中国艺术史建筑编》[1]。喜龙仁的其他著作,尤其是四卷本的皇皇巨著《中国雕塑》(Chinese Sculpture,1925),梁思成、林徽因非常熟悉。梁不仅于 1929 年在东北大学讲授过"中国雕塑史"并留下了讲稿(后于 1998 年在天津的百花文艺出版社出版),而且在书中大量引用了喜龙仁此书中的文字。[2] 我们知道,西方建筑史家如弗格森、弗莱切尔等人在讨论中国建筑时,往往会由于存在偏见或者缺乏相关知识,把中国建筑视为一种非历史、非演化的形态。[3] 喜龙仁则不然,他不仅在书中设置了专章(第六部分)来讨论中国建筑的历史演化,而且这种讨论是完全按照结构理性主义的方法展开的。以下两段话如果不注明作者的话,可以混入梁思成与林徽因 1932 年之后的任何文章之中:

　　斗拱形式和组合的进一步发展,倾向于在整体上弱化而不是强化结构。它们在每一处都极尽变化,形成一长序列的曲臂和紧密围聚的群体……但

[1] 曹汛:《林徽音先生年谱》,收于王贵祥主编:《中国建筑史论汇刊》第 1 辑,第 370—371 页。林徽因原名林徽音。

[2] 梁思成:《中国雕塑史》,第 49、76、89、109、110、139 等页。

[3] James Fergusson, *A History of Architecture in All Contries, from the Earliest Times to the Present Day*, John Murray, 2v, 1865-1867; James Fergusson, *A History of Indian and Eastern Architecture*, John Murray, 1876; Sir Banister Fletcher, *A History of Architecture on the Comparative Method*, eighth edition, B. T. Batsford, 1928。参见李军:《弗莱切尔"建筑之树"图像渊源考》,载中山大学艺术史研究中心编:《艺术史研究》第 11 辑,2009 年,第 1—59 页。

却因此丧失了所承载的力量，因为当个体部分变得更为纤细之后，其中的某些部分就失去了营造的功能。明代以后，不胜枚举的建筑物都反映了这一特点……明代建筑领域的所有新的举措都没有提供任何真正的进步；正如我们屡次所指出的那样，这些建筑矗立在大地上，主要遵循着传统的样式风格，仅在立柱、檐梁、斗拱和屋顶部分略作修改，旨在强化装饰功能而非建筑物的结构的重要性。[1]

以及：

> 显然，正如我们在北京紫禁城明代早期建筑中所看到的那样，明代的建造手法已变得简单……因而，事实上中国古代建筑艺术的精华已被抛弃，或者已经转化成为不再具有结构功能的部分，毋宁说，它们起着遮掩起真正结构的作用。在外表看，建筑形式仍然一如既往，但却失去了大部分意义，变成虚张声势徒有其表的修辞。纯粹的木工艺术是由材料的特殊需要决定的。其每一部分都拥有特殊的功能，并不被叠加的装饰所覆盖。简言之，这种建筑是逻辑和目的的统一，当原初的构造原则被保留时，建筑也保持着活力；当它们被过度的装饰所淹没时，其生命力和新的可能性也随之消耗殆尽。[2]

在喜龙仁正如在日后的林徽因、梁思成那里，所谓的"中国古代（指唐宋或辽——引者注）的建筑艺术"与"明代建筑"，及其处理斗拱等结构的不同技术方法，通过对一系列二元对立的关键词的具体使用，诸如结构／装饰、意义／形式、暴露／遮掩，最后是进步／衰退等，在形成戏剧性对比的前提下，蕴含了一种鲜明的结构理性主义的历史意识：把从前者到后者的自然-技术过程，直接阐释为一种有关中国建筑艺术从高峰到衰退的历史-伦理叙事。

有意思的是，尽管我们有确凿的证据证明，梁思成曾经读到过喜龙仁的此书[3]，但事实上却仍然是林徽因——而非梁思成——最早产生了这种以结构理性主义的历史叙事，更为具体、深入地阐释中国建筑史的实践。这又是为什么？

[1] Osvald Sirén, *A History of Early Chinese Art: Architecture*, Earnest Benn Ltd., 1930, p.71.
[2] Ibid., p.72.
[3] 梁思成在 1934 年的《读乐嘉藻〈中国建筑史〉辟谬》一文中写道："近二三年间，伊东忠太在东洋史讲座中所讲的《支那建筑史》，和喜瑞仁（Osvald Sirén）中国古代美术史中第四册《建筑》，可以说是中国建筑史之最初出现于世者……喜瑞仁虽有简略的史ություն，有许多地方的确能令洋人中之没有建筑智识者开广见闻，但是他既非建筑家，又非汉学家，所以对于中国建筑的结构制度和历史演变，都缺乏深切了解。"收于梁思成：《中国建筑史》，第 361 页。

三、接受的历史契机

我们的问题可以表述为：1930—1932年间，究竟什么样的历史契机，促使林徽因而非梁思成借助西方的结构理性主义建筑美学观来理解中国传统建筑？

对于问题的第一个方面（主体），我们已在上文中，就林徽因的天性、艺术趣味和喜龙仁的影响等方面做了讨论。而对于问题第二个方面的求解，则必须联系到当时的具体历史情境，我们需要了解：1930—1932年间，林徽因到底发生了什么变化？

一句话，这一时间段最大的变化，当属林徽因在徐志摩的影响之下，变成了一位新月派诗人。新月派是中国现代文学史上一个重要的诗歌流派，其由盛而衰的全部过程可以通过四个时间节点来标志：起源于1924年春胡适、徐志摩、梁实秋等人发起的新月社；1925年起，新月派诗人围绕着徐志摩担任主编的《晨报副刊》展开文学活动；1927年，随着胡适、徐志摩、闻一多、梁实秋等人在上海创办新月书店，继而创办《新月》月刊，随后又于1931年初创办《诗刊》季刊，新月派进入盛期；1931年11月19日徐志摩因空难辞世之后，随着《新月》月刊于1933年6月停刊，作为诗歌流派的新月派终结。从上述时间节点可知，新月派自始至终的灵魂人物是徐志摩。

据说，"新月"之名得于著名印度诗人泰戈尔的诗集《新月集》（1903）[1]，而1924年泰戈尔受梁启超和林长民（林徽因之父）之邀访华，徐志摩、林徽因与之朝夕相伴，成为新月派早期史上最为光彩照人的一页（图10-4）。吴咏的《天坛史话》记载了当时的情形："林小姐人艳如花，和老诗人挟臂而行，加上长袍白面，郊寒岛瘦的徐志摩，有如苍松竹梅的一幅三友图。"[2] 这幅松竹梅"岁寒三友"的理想图谱同时亦堪称新月派诗歌命运的象征图谱，其中，新月派的精神之父泰戈尔位居中央，其灵魂人物徐志摩和后期代表诗人林徽因分居左右，形成新月派诗歌神圣血统的"三位一体"。当然，照片中的林徽因当时尚非诗人，徐志摩亦诗龄尚浅，但是，二者之间的历史命运已经因为中间的老诗人（作为诗神）而注定联系在

[1] 据龙飞《"新月派"名称的由来》一文介绍，"新月派"得名于南开大学张彭春教授（1892—1957）："1923年9月，张彭春受清华学堂的诚聘，携带妻子女儿迁居北平，任清华教务长。同年十一月，他的次女诞生。女婴健康可爱，令夫妇俩欣喜万分。为弥补当初没照顾好长女的遗憾，他们对这个新的小生命百般呵护，并要给她起一个最美丽、最动听的名字。张彭春一向崇拜印度诗歌泰斗泰戈尔，热爱他的诗歌。因泰戈尔著有诗集《新月集》，所以张彭春为二女儿取名'新月'，英文名为'露丝'。就在这一时期，张彭春正同胡适、徐志摩、梁实秋、陈源（西滢）等文友筹备组织文学社，社名尚未确定。张彭春便把'新月'二字推荐给朋友们，大家欣然接受，于是就产生了'新月社'。"http://www.chinanews.com/cul/2010/12-20/2734021.shtml，2011年10月1日查阅。

[2] 转引自陈学勇：《莲灯微光里的梦：林徽因的一生》，第40页。

图 10-4　泰戈尔、徐志摩与林徽因"岁寒三友"图

一起。后来的文学史研究证明了这一点，而林徽因在给胡适的信里也说到，徐志摩之所以成为诗人是因为失恋，是因为当年（1921年）追求林徽因没有成功；然而，林徽因之所以成为诗人，也是因为徐志摩十年之后再次追求林的刺激——换句话说，他们的精神和诗相互生成[1]。

这种相互生成更为深刻地渗透在他们的诗作中。《两个月亮》和《那一晚》是两位诗人同时发表于1931年4月《诗刊》第2期的诗篇，里面充满了诗性隐喻的互文和对话。

[1] 参见上书，第29、83页。林徽因在1931年农历正月初一致胡适的信中，如此评论徐志摩与她之间所发生的情缘："我觉得这桩事人事方面看来真不幸，精神方面看来这桩事或为造成志摩为诗人的原因而也给我不少人格上知识上磨练修养的帮助，志摩 in a way 不悔他有这一段苦痛历史，我觉得我的一生至少没有太堕入凡俗的满足也不算一桩坏事，志摩警醒了我，他变成一种 Stimulant 在我生命中，或恨，或怒，或 Happy 或 Sorry，或难过，或苦痛，我也不悔的，我也不 Proud 我自己的倔强，我也不惭愧……想到志摩今夏的 inspiring friendship and love 对于我，我难过极了。"梁从诫编：《林徽因文集·文学卷》，第322页。

两个月亮
徐志摩

我望见有两个月亮：
一般的样，不同的相。

一个这时正在天上，
披敞着雀毛的衣裳；
她不吝惜她的恩情，
满地全是她的金银。
她不忘故宫的琉璃，
三海间有她的清丽。
她跳出云头，跳上树，
又躲进新绿的藤萝。
她那样玲珑，那样美，
水底的鱼儿也得醉！
但她有一点子不好，
她老爱向瘦小里耗；
有时满天只见星点，
没了那迷人的圆脸，
虽则到时候照样回来，
但这份相思有些难挨！

还有那个你看不见，
虽则不提有多么艳！
她也有她醉涡的笑，
还有转动时的灵妙；
说慷慨她也从不让人，
可惜你望不到我的园林！
可贵是她无边的法力，
常把我灵波向高里提：
我最爱那银涛的汹涌，
浪花里有音乐的银钟；

那一晚
林徽因

那一晚我的船推出了河心，
澄蓝的天上托着密密的星。
那一晚你的手牵着我的手，
迷惘的星夜封锁起重愁。
那一晚你和我分定了方向，
两人各认取个生活的模样。
到如今我的船仍然在海面飘，
细弱的桅杆常在风涛里摇。
到如今太阳只在我背后徘徊，
层层的阴影留守在我的周围。
到如今我还记着那一晚的天，
星光，眼泪，白茫茫的江边！
到如今我还想念你岸上的耕种：
红花儿黄花儿朵朵的生动。

那一天我希望要走到了顶层，
蜜一般酿出那记忆的滋润。
那一天我要跨上带羽翼的箭，
望着你花园里射一个满弦。
那一天你要听到鸟般的歌唱，
那便是我静候着你的赞赏。
那一天你要看到凌乱的花影，
那便是我私闯入当年的边境！

就那些马尾似的白沫,
也比得珠宝经过雕琢。
一轮完美的明月,
又况是永不残缺!
只要我闭上这一双眼,
她就婷婷的升上了天。

我们知道,新月派诗歌最主要的美学主张,是相信诗是纯粹的艺术,"与音乐与美术是同等性质的";这就要求诗歌有音韵、形式和格律,因为"完美的形体是完美的精神唯一的表现"[1]。徐与林的诗歌亦然。首先,它们在形式上最突出的特征即每一行字句的均齐感,印证了闻一多所谓的"三美"之一的"建筑美"[2]。其次,是二者共同的诗歌韵律之美:徐与林都采取了每两句换韵的技法,形成了汪洋恣肆而又波波相涵的节奏感。最后,是二者的主题和意境的相关性:前者在相思中吟咏空间形态的"两个月亮"——一为天上自然的月亮,另一为人间诗人心中的"月亮"(对林的隐喻);后者则在回忆和期待中把自己分裂为两种时间的存在——一为已成过去的"那一晚",另一为或许于将要到来的"那一天",成为对于徐所期待的"另一个月亮"的某种虚拟的允诺。两首诗中相同的意象所折射的隐匿对话[3]亦可为证:徐诗的"说慷慨她也从不让人/可惜你望不到我的园林"两句,在林诗中得到"那一天我要跨上带羽翼的箭/望着你花园里射一个满弦"这样的回答——但是,那将发生在不确定的时间中("那一天"),而不是现在。

诗性的对话也可以在同年的其他诗歌中发现。

云游	仍然
徐志摩	林徽因

那天你翩翩的在空际云游,　　　你舒伸得像一湖水向着晴空里
自在,轻盈,你本不想停留　　　白云,又像是一流冷涧,澄清

[1] 徐志摩:《诗刊弁言》,1926年3月30日作,载《晨报副刊·诗镌》第1期,1926年4月1日;参见韩石山编:《徐志摩散文全编》下册,天津人民出版社,2005年,第912页。

[2] 闻一多认为诗歌的三美即"音乐美、绘画美、建筑美"。参见闻一多:《诗的格律》,收于《闻一多全集》第2卷,湖北人民出版社,1993年,第137—144页。

[3] 蓝棣之最早发现了这一点。参见蓝棣之:《林徽因的文学成就与文学史地位》,收于清华大学建筑学院编:《建筑师林徽因》,清华大学出版社,2004年,第159页。

在天的那方或地的那角，
你的愉快是无拦阻的逍遥，
你更不经意在卑微的地面
有一流涧水，虽则你的明艳
在过路时点染了他的空灵，
使他惊醒，将你的倩影抱紧。
他抱紧的是绵密的忧愁，
因为美不能在风光中静止；
他要，你已飞渡万重的山头，
去更阔大的湖海投射影子！
他在为你消瘦，那一流涧水，
在无能的盼望，盼望你飞回！

许我循着林岸穷究你的泉源：
我却仍然怀抱着百般的疑心
对你的每一个映影！

你展开像个千瓣的花朵！
鲜妍是你的每一瓣，更有芳沁，
那温存袭人的花气，伴着晚凉：
我说花儿，这正是春的捉弄人，
来偷取人们的痴情！

你又学叶叶的书篇随风吹展，
揭示你的每一个深思；每一角心境，
你的眼睛望着我，不断的在说话：
我却仍然没有回答，一片的沉静
永远守住我的魂灵。

正如文学史家蓝棣之所指出的，徐志摩《云游》一诗是因林徽因的《情愿》中的意象（"我情愿化成一片落叶／让风吹雨打到处飘零／或流云一朵，在澄蓝天／和大地再没有些牵连"）而起，而林的《仍然》则是对徐诗《云游》的再次回应。[1] 尽管这种判断与诗作发表的前后时间尚有出入，但从诗的逻辑来说则并无不合。[2]

徐在诗中把自己比喻成"一流涧水"，天上的白云翩翩飘过，继续它逍遥的旅程，但它不经意留下的倩影，却"惊醒"了流水，"点染了他的空灵"，使他陷入"绵密的忧愁"中；最后"消瘦"的流水徒劳地呼喊，期盼白云能够再次"飞回"。林诗继续了流水与白云的隐喻，但它一方面改变了徐诗中白云"逍遥"（略等同于"无情"）的含义，另一方面却严重地质疑了流水的痴情：流水与其说是一个被"惊醒"的客体，毋宁更像是一个诱惑者或者小偷，它使出浑身解数，旨在"偷取人们的痴情"。这就决定了识破流水诡计的白云的态度，必然是"一片的沉静／永远守住我的魂灵"。这是两个完全对等的主体所进行的一场高质量的较量和对话。在这场诗的博弈中，并没有失败者：竞技双方通过自由地发挥诗的技巧和想象，充分

[1] 参见蓝棣之：《林徽因的文学成就与文学史地位》，收于清华大学建筑学院编：《建筑师林徽因》，第159页。
[2] 林徽因诗发表的时间顺序如下：《那一晚》《仍然》，载《诗刊》第2期，1931年4月；《情愿》，载《诗刊》第3期，1931年10月。徐志摩诗的发表时间为：《两个月亮》，载《诗刊》第2期，1931年4月；《云游》（又名《献词》），收于《猛虎集》，上海书店，1931年8月。

地展现了正在形成中的新诗的魅力，征服了读者。

然而从具体的诗艺层面而言，令人不可思议的是，林徽因的两首处女作所达到的境界和成熟度，要远在徐诗之上。首先，林诗所承载的意象和诗喻，较之徐诗更为复杂和丰富（例如《两个月亮》只围绕着两个诗喻展开，《那一晚》则容纳了十几个意象）；在徐诗那里往往需要几行文字表述的意思，林诗不仅一行就够了，而且往往表述得更好（例如《云游》前六句只及《仍然》的第一句）。其次，正如诱惑者和拒绝者的不同身份所暗示的那样，林诗（"永远守住我的魂灵"）较之徐诗（"在无能的盼望，盼望你飞回"）更加体现出，也更加高扬了诗性之于世界不假外求的自律性。这在林的《那一晚》中表现得更为明显，不但容纳了两种时间（"那一晚"所代表的过去和"那一天"所代表的将来），而且巧妙地安排了两种时间（将来与过去）的交汇（"那一天你要看到凌乱的花影 / 那便是我私闯入当年的边境！"）——这一唯有在诗歌中才可能有，而在新月派诗歌中亦仅有的境界。笔者正是根据这一比较，得出了林徽因的诗歌高于徐志摩，甚至高踞新月派诗歌榜首的结论。

根据以上讨论，再来看这一问题——1930—1932 年间究竟发生了什么，就会发现，1931 年底发生的一场空难，与其说是一场自然的空难，毋宁更是一场诗歌暨艺术的罹难。为了践行一个事先的约定，参加一场由林徽因主讲的中国建筑艺术的讲座，徐志摩搭乘飞机从上海赶赴北平，不幸的是，飞机中途在济南附近的党家庄坠毁，一代新月派诗人从此烟消云散。如此美妙、如此融洽的一段诗歌酬唱的佳话，就这样被一场不期而至的事故所中断，对于林徽因来说，情何以堪！

那么，在林徽因眼中，徐志摩又是怎样的一种形象？在《悼志摩》一文中，她这样写道：

> 志摩的最动人的特点，是他那不可信的纯净的天真，对他的理想的愚诚，对艺术欣赏的认真，体会情感的切实，全是难能可贵到极点。[1]

"天真""愚诚""认真"和"切实"，是林徽因用心体会到的徐的四种品质，而且全都"难能可贵到极点"。其中尤可注意的是"愚诚"：我们知道，《论语》中讲宁武子"其智可及也，其愚不可及也"；对于中国古人来说，"愚不可及"恰如孔子的

[1] 林徽因：《悼志摩》，载《北平晨报》1931 年 12 月 7 日第 9 版 "北晨学园　哀悼志摩专号"；参见梁从诫编：《林徽因文集·文学卷》，第 8 页。

"知其不可而为之",是一个较"智"更高的评价。林徽因在文中继续评论说:"我说神秘,其实竟许是傻,是痴!事实上他只是比我们认真,虔诚到傻气,到痴。"[1]无论是"愚"是"诚"还是"傻"或"痴",全都意味着内部和外部统一到了极致。故而失去这样一个人,对朋友们来说,"不止是一个朋友,一个诗人,我们丢掉的是个极难得可爱的人格"[2]。

除了这种"愚诚"到极点的人格之外,徐志摩对林徽因的意义可能还通过更诗性的方式表现出来。在一首显然是献给林徽因的诗作《爱的灵感》(1930年12月25日)中,徐志摩把自己比作一位痴情的女子,"她"向所爱的人宣告:"我不是盲目,我只是痴!/但我爱你,我不是自私。/爱你,但永不能接近你。/爱你,但从不要享用你。"[3]抒情主人公把自己比拟为异性,这不是"变态",而是诗性的"变形",是诗性逻辑之"真"。到了1935年,林徽因写第二篇悼念徐志摩的文章(《纪念志摩去世四周年》)的同一年,在一篇《钟绿》的小说中,她写到了被叙事女主人公("我")称为"记忆中第一个美人"的女人钟绿。钟绿是位美国人,一位艺术家,也是"我"所见过的世界上最美丽的女人。"我"与钟绿仅有一次近距离的交往,"我"邀请钟绿到中国来坐帆船,但一语成谶,钟绿有一天竟然真的死在一条帆船上。钟绿的形象显然混杂着徐志摩笔下所描绘的、为他二人都热爱的英国小说家曼殊斐儿(Katharine Mansfield,今译"曼斯菲尔德")的形象。[4]在伦敦,徐志摩曾经跟曼殊斐儿有一面之缘;而且,生活中的曼殊斐儿与小说人物钟绿一样早死。但在这篇小说里,钟绿死在一条帆船上的情节,却很容易令人联想到四年前死于飞机失事的徐志摩。在《悼志摩》中,林徽因写到了几乎同样的宿命感:

"完全诗意的信仰",我可要在这里哭了!也就是为这"诗意的信仰"他硬要借航空的方便达到他"想飞"的宿愿!"飞机是很稳当的",他说,"如果要出事那是我的运命!"他真对运命这样完全诗意的信仰![5]

所谓"诗意的信仰",即相信个人与宇宙间有着某种命定的联系或者逻辑;但

[1] 林徽因:《悼志摩》,载《北平晨报》1931年12月7日第9版"北晨学园 哀悼志摩专号";参见梁从诫编:《林徽因文集·文学卷》,第8页。
[2] 同上书,第9页。
[3] 徐志摩:《爱的灵感——奉适之》,收于《再别康桥——徐志摩诗歌全集》,线装书局,2008年,第265—275页。
[4] 徐志摩:《曼殊斐儿》,载《小说月报》第14卷第5号,1923年5月10日;参见韩石山编:《徐志摩散文全编》上册,天津人民出版社,2005年,第220—236页。
[5] 林徽因:《悼志摩》,载《北平晨报》1931年12月7日第9版"北晨学园 哀悼志摩专号";参见梁从诫编:《林徽因文集·文学卷》,第6页。

这种逻辑是诗性的,也就是说,它只有通过诗意的想象,通过敏锐善感的灵魂才发挥作用。而徐志摩和钟绿的命运证明,他们正是供奉在这种诗性真理的祭坛上的最美丽的祭品。

在"诗意的信仰"方面,还有更直接的证据显示钟绿与徐志摩的联系。《钟绿》中,一位男同学讲述了在一个"天黑得可怕"的下雨天所发生的事情:

> 忽然间,我听到背后门环响,门开了,一个人由我身边溜过,一直走下了台阶冲入大雨中去!……
>
> 我就喜欢钟绿的一种纯朴,城市的味道在她身上总那样的不沾着她本身的天真!那一天,我那个热情的同房朋友在楼窗上也发现了钟绿在雨里,像顽皮的村姑,没有笼头的野马……一会儿工夫她就消失在那水雾弥漫之中了……[1]

无独有偶,在《悼志摩》中,林徽因笔下真实的徐志摩,出现了与小说中的钟绿几乎一样的情节:

> 志摩认真的诗情,绝不含有丝毫矫伪,他那种痴,那种孩子似的天真实能令人惊讶。源宁说,有一天他在校舍读书,外面下了倾盆大雨……外面跳进一个被雨水淋得全湿的客人。不用说那是志摩……志摩不等他说完,一溜烟地自己跑了![2]

林徽因告诉我们,徐志摩到雨中去是为了看"雨后的虹";后来他果真看到了虹。[3]而这种巧合正是来自于徐志摩"完全诗意的信仰"。因而,根据这种"诗意的信仰",也就是说,根据诗性的逻辑,我们才得以确定,林徽因笔下的钟绿正是对徐志摩的隐喻。林徽因是在以诗人的方式纪念另一位诗人:既然徐可以在诗中把自己比作痴情的女子,那么几年之后,林为什么不可以同样用诗性的语言,借助她心目中最美的女子的神韵,来暗示徐志摩?

[1] 林徽因:《模影零篇·钟绿》,载《大公报》副刊《文艺》第156期,1935年6月16日;参见梁从诫编:《林徽因文集·文学卷》,第101—102页。

[2] 林徽因:《悼志摩》,载《北平晨报》1931年12月7日第9版"北晨学园 哀悼志摩专号";参见梁从诫编:《林徽因文集·文学卷》,第6页。

[3] 徐志摩:《雨后虹》,载上海《时事新报》副刊《学灯》1923年7月21、23、24日;参见韩石山编:《徐志摩散文全编》上册,第157—164页。

最后，除了上述诗性的隐喻，我们注意到，同样的诗性逻辑还可进一步以物化的形态表露出来。在某处，林徽因谈到了徐志摩对于建筑的态度：

> 对于建筑审美他常常对思成和我道歉说："太对不起，我的建筑常识全是 Ruskin's 那一套。"他知道我们是最讨厌 Ruskin's 的。但是为看一个古建的残址，一块石刻，他比任何人都热心，都更能静心领略。[1]

尽管诗人自谦不懂建筑，然而，林徽因在此却强烈地暗示着：既然诗人可以从一朵花里看到整个世界，那么，又有什么东西能够阻碍他，从某个"古建的残址"或"一块石刻"，看到那个时代完整的艺术呢？维奥莱-勒-杜克的结构理性主义相信，中世纪建筑是一个理性的演绎系统，因此我们可以通过某个残址的一角而复原整幢建筑[2]。与之相似，徐志摩飞机失事后，林徽因采取了与恋物的诗人完全相同的方式：她请梁思成从失事处捡回一片木质的飞机残骸，挂在卧室中，与自己朝夕相伴；在这里，飞机的残骸具有与佛陀的舍利一样的意义，它们是对人格和真理的直接显现。

几个月后，林徽因写成了中国现代的第一篇建筑理论论文——《论中国建筑之几个特征》。这篇文章可以被看作是林徽因在徐志摩出事那天所做的关于建筑艺术的讲座的某种文字版，但无疑却是大大地加以扩展和深化之后的版本。在这篇文章中，林徽因系统地表述了她对于中国古代建筑的结构理性主义的看法，尤其注意到了建筑结构与人格的关系。

当以上所有联系在一起时，我们会发现，一种诗性的逻辑犹如一条红线，导致林徽因把建筑和人格相提并论，进而在中国建筑的结构中看到了人格的袒露。林徽因在中国建筑中还看到了什么？我们不知道。唯一能够肯定的是，因为林徽因于1931年变成了诗人，这一变化为她提供了具体的历史契机，使她有可能于1930—1932年的特殊历史时段，根据上述诗性的逻辑，形成关于中国建筑的结构理性主义的看法。

[1] 林徽因：《悼志摩》，载《北平晨报》1931年12月7日第9版"北晨学园　哀悼志摩专号"；参见梁从诫编：《林徽因文集·文学卷》，第10页。

[2] 维奥莱-勒-杜克的原话："中世纪建筑是按照我们在自然产品中所窥见的那种逻辑秩序而建构的。正如人们可以通过一叶而推演出整个植物的情况，通过骨架而了解整个动物；我们可以通过轮廓而推演出建筑的成分，通过建筑的成分则可以推演出整个建筑。" Simona Talenti, *L'Histoire de l'Architecture en France : Émergence d'une discipline (1863-1914)*, Éditions A. et J.Picard, 2000, p.164.

四、重奏

综合第九章和本章以上所述，我们倾向于得出以下具体结论：

1930年前后，梁思成的早期建筑设计风格是古典主义–折衷主义性质的。

1930年前后，梁思成的早期建筑思想与保罗·P. 克列的现代古典主义和亨利·K. 茂飞的适应式建筑思想相一致。

1932年之后，梁思成的建筑思想经历了从古典主义–折衷主义向结构理性主义的转型，而其源头是林徽因于同年发表的《论中国建筑之几个特征》一文。

林徽因的天性纯真、清澈、内外统一，她的艺术趣味倾向于现代主义，这些均与西方结构理性主义的建筑美学观相合。

喜龙仁的艺术史研究为中国传统建筑领域引入结构理性主义史观提供了专业语境。

1931年，林徽因在徐志摩的影响下成为诗人，林徐的诗歌酬唱因为徐的罹难而骤然中断；这一历史契机导致林徽因根据诗性的逻辑，把建筑结构看成是人格的袒露，并于1932年初，形成关于中国建筑的结构理性主义的认识。

第十一章

沈从文四张画的阐释问题：
兼论王德威的『见』与『不见』

* 本章曾以《沈从文四张画的阐释问题——兼论王德威的"见"与"不见"》为题，发表于《文艺研究》2013年第1期。

2003年，哈佛大学的王德威教授发表了《沈从文的三次启悟》[1]一文。王德威作为研究中国近现代文学的耆宿，曾经留下过一系列文学史上堪称经典的沈从文论[2]，但这一篇似乎有所不同。当然，王文在很多方面都充满了睿见。它试图通过对于沈从文在1947—1957年间发生的三个重大视觉事件（涉及版画、照片和速写）的探幽发微，以解答中国现代文学史研究中的历史之"谜"——沈从文为何放弃文学创作而转向文物研究。尽管其所提供的具体答案存在着巨大的可议论空间（这也是本章的针对性所在），但是，据笔者所知，王德威是致力于从图像角度阐释沈从文中后期作品风格变化的第一人[3]，这一切证明了王德威过人的敏锐。

王德威写作的展开，贯穿着一种基于一系列个人"启悟"的方法论，如他对于此文论题的发现，便具有直觉的准确性。他用一系列穿越文学、音乐、理论等不同文类，兼及海峡两岸及香港，令人眼花缭乱地丰富，同时又完完全全属于个人视角的阅读经验，来讨论中国的"抒情传统"，以及与"现代性"的关系等宏大的主题，经常令笔者不由自主地拊掌击节、叹为观止。[4]

然而，当这种基于敏锐与善感的素质被不当地夸大，上升为一种统摄一切的方法论时，尤其是当这种方式论罔顾视觉经验和历史证据的双重制约时，上述"睿见"必将同时转化为"不见"，从而坠入历史谬误的深渊。在此，王德威对沈从文1957年三幅绘画作品的具体论述，为我们思考应该如何合理地阐释图像，如何处理图像阐释与历史证据相适应的问题，提供了一个可供分析的极好案例。限于篇幅和主题，以下讨论将仅涉及王德威文中关于沈氏绘画作品和所谓"第三次启悟"的相关内容。

[1] 王德威:《沈从文的三次启悟》，收于王德威:《抒情传统与中国现代性：在北大的八堂课》，生活·读书·新知三联书店，2010年，第98—131页。

[2] 王德威:《批判的抒情——沈从文的现实主义》，收于王德威:《现代中国小说十讲》，复旦大学出版社，2003年，第128—184页;《从"头"谈起——鲁迅、沈从文与砍头》，收于王德威:《想象中国的方法：历史·小说·叙事》，生活·读书·新知三联书店，1998年，第145—156页；David Der-Wei Wang, "Invitation to A Beheading," *The Monster That Is History*, University of California Press, 2004, pp. 15-40.

[3] 除王德威之外，笔者只看到上海复旦大学的张新颖教授提到过沈从文1957年的速写。《沈从文1957年上海外滩所见》一文的写作年代待考，文章较短略，其中把沈从文画中的"小船"与左边的"群众"对立起来，当作沈从文"个人的生命存在和他所置身的时代之间的关系的隐喻"，与王德威的阐释基本相同。与王德威不同的是，张新颖提到了沈从文的四张画（包括4月22日的第一幅画）。王德威教授《沈从文的三次启悟》一文，是其于2006年10月27日在北京大学中文系所做同名讲座的实录，于2010年由生活·读书·新知三联书店出版。从授课时间和对画面内容的分析来看，王文应在张文之前。然而不妨指出，王文中关于沈从文"土改家书"中"有情"与"事功"的讨论，以及关于晚期物质文化的看法，则很可能来自张新颖的《沈从文精读》一书（复旦大学出版社2005年出版）。

[4] 参见王德威:《抒情传统与中国现代性：在北大的八堂课》。

一、王德威的视觉分析:"左"与"右"的对峙

1957年5月2日,沈从文在一封家信中,向张兆和描绘了他两天来在上海的印象和感想,随信还附上了三幅钢笔速写(图11-1、图11-2、图11-3):

图11-1 沈从文,《五一节五点半外白渡桥所见》之一

图11-2 沈从文,《五一节五点半外白渡桥所见》之二

图 11-3 沈从文,《五一节五点半外白渡桥所见》之三

从以上三张画中[1],王德威看出,它们"其实是叙述了一个故事",这个故事关系到沈从文晚期生活与生命抉择的根本秘密。

首先,王德威认为,从构图上分析,第一张画展现了画面左侧的外白渡桥与画面右侧的艒艒船之间的对立和对峙:

> 这张图画的构图大家看着可能觉得有点奇怪。如果照正常的西画透视原理,这是不能成立的。这左边的桥梁,就像铁笼子似的圈住了桥上的人。沈从文是在一个旅馆的窗户上往下看,在某一个意义上,浮在水面上的船,比例出奇的大,居然又像是浮在半空中。我们可以用各种中国传统画的视野像平远法、高远法等等来解释,总之就是不符合西方透视法。我们好像看到这座桥不只是一座桥,又像是一座天梯一样的直冲到纸的顶端,要冲上云霄似的。而桥上走着这些密密麻麻的人群,锣鼓喧天,一片红旗、红海,大家兴奋得不得了。这张图画其实分成两半,左边是那个喧闹的、群众的、热烈的、庆典的、一个"史诗"的时刻。右边这个船上却有一个我们看不见的婴儿正在睡觉,这是沈从文在投射自己的想象了。[2]

[1] 沈从文图题中的外白度桥即外白渡桥。
[2] 王德威:《沈从文的三次启悟》,收于王德威:《抒情传统与中国现代性:在北大的八堂课》,第122页。

总之，王德威从构图中看到了画面"左""右"的分峙与对立，尤其是，画面中的"右"对于"左"所起的对抗与平衡作用——不妨指出，这里"左""右"的概念和它们的对立，无论在王德威那里是否别有含义，都向我们提供了一个有用的分析工具：从王文中一系列二元对立用语（"人群"／"婴儿"、"兴奋"／"睡觉"、"半空"／"水面"、像"铁笼子"那样压迫性的"桥梁"／小小柔弱的"舺舺船"），和据以建构全文叙事的逻辑——所谓集体性"史诗"与个人"抒情"的辩证关系——来看，其鲜明的意识形态立场是呼之欲出的。事实上，仅从第一幅画的分析始，王德威所欲讲述的故事，早已经注定了它的结局和讲法。

于是，从王德威那里，我们可以继续读到他对于第二、三张画的"微言大义"的如下解读：

> 这张有很大的区别了，是不是？第一个区别是其他的船都不见了。我们来看一下他是怎么写的：这是六点钟，半个小时之后了，"舺舺船还在作梦，在大海中飘动"，这不是有点奇怪吗？刚才不是讲这是外白渡桥、黄浦江什么的。它在大海中摆动，"原来是红旗的海，歌声的海，锣鼓的海"。然后有一个括号，括号里写的什么呢？"总而言之不醒"。在这个歌声的海洋里，红颜色的海洋里面，"时代"的大海洋里面，我们的舺舺船就这样孤零零的，在整张画的右下角，和要冲出左上角的、天梯式的外白渡桥里的千百群众相互对峙——而且拒绝醒来。不可思议。在这第二张图像里我们已经看出沈从文有种陈述的寓意在里面。[1]

> 这张更奇怪了。我想大家立刻发现那座外白渡桥不见了，取而代之的是什么？说不上是什么，沈从文用他的笔随便画了几个圈儿，或者代表过眼云烟，或者一笔抹消了那个红旗海洋了，我们都不知道。我们再看他怎么写的，他说"声音太热闹，船上人居然醒了"。声音还是很热闹，但是沈从文用他自己的画笔却把它都"消音"了。现在"船上人居然醒了。一个人拿着个网兜捞鱼虾"。船上的人现在出现了，桥上的人都不见了，但是这边这个人却出现了，而且他有一个捕鱼工具，一个网兜，他用来捞鱼虾，"网兜不过如草帽大小，除了虾子谁也不会入网"。这个网兜怎么会捕到东西呢？"奇怪的是他依旧捞着"。这当然就有很

[1] 王德威：《沈从文的三次启悟》，收于王德威：《抒情传统与中国现代性：在北大的八堂课》，第123页。

大的意义了。……那些纷乱的圆圈线条，到底代表什么呢？是代表沈从文自为地用他个人的"形式"，来赋予时代的一个定义吗？或者是沈从文更大胆地以他抽象的方式，抹消一切，来表达抗议的声音吗？或者这都不是他的关怀所在；他不过是要在这茫茫的纸上，用他自己的（垂钓，作画）工具，进行一件他认为有意义的事情，一个专注的自我创造的过程。[1]

在王德威的分析中，从沈从文的第一张画到第三张画，蕴含着如下的逻辑：第一张画规定了故事的开端——一个"左""右"对峙的潜在冲突格局；第二张画是冲突和对峙的突显与爆发——孤零零的小船（"右"）对于"红海洋"和构成"红海洋"的万千群众（"左"）公开"拒绝"和真正"对峙"；第三张画则是这种冲突的最终结束和完成，表现为"艒艒船"对于"红海洋"、"右"对于"左"的"抹消"和凯旋。

为了强化事件的戏剧性，王德威还不忘特意给出了当时时代背景之"险恶"：1957年的此时此刻，反右斗争正在紧锣密鼓地酝酿之中；他还进一步推论说，沈从文有可能看到了前几天《人民日报》上发表的社论《中国共产党中央委员会关于整风运动的提示》，这使得沈从文此时的态度，更加具有与时代和主流社会对抗的性质。

然而，问题在于：如此浅显的逻辑和寓意，如此强烈的敌意和不满，真的是沈从文的这些画所欲诉说的？一个心态如此的旧文人，在那个非正常环境中，如何能够做到如此言之凿凿而不被觉察，进而逃避一波一波接踵而来的政治运动的清洗，逃避那些戴着有色眼镜之人的"文本细读"，不仅免于遭受迫害而且还能颐养天年？这些阐释真的能够经得起精微的视觉逻辑和严肃的历史证据的检验？这里所阐释的内容，究竟有多少是属于对象，而非论者"在投射自己的想象"？我们所要讨论的问题可以具体归结为：王德威在对于视觉文本的阅读中，出现了什么样的差错？他在文字文本的阅读中又出现了什么问题？前者涉及图像研究应该如何处理视觉文本，后者涉及同一研究应该如何处理文字文本。

[1] 王德威：《沈从文的三次启悟》，收于王德威：《抒情传统与中国现代性：在北大的八堂课》，第124页。

二、王德威视觉分析中的"不见"

那么,王德威在观看中出现了什么差错?

首先,王德威切割了视觉证据,从本来属于同一组四张绘画的视觉材料整体,只择取三张加以讨论。他所遗漏的第四张画其实应该是同组绘画中的第一张,作于1957年4月22日,也就是后三张画的十天之前。沈从文为这张画提供的文字说明如下:

从住处楼上望下去

带雾的阳光照着一切,从窗口望出去,四月廿二日大清早上,还有万千种声音在嚷、在叫、在招呼。船在动,水在流,人坐在电车上计算自己事情,一切都在动,流动着船只的水,实在十分沉静。[1]

《从住处楼上望下去》可谓这一组四张画的共同标题。它向我们透露,这些画总体上具有即景写生性质。尤其是其中的第一张画(图11-4),同时展现了观看行为与观看对象:我们既看到了借以看到对象的窗户,又看到了通过窗户看到的对象(窗外的景物)。这类构图预设了一种哲学现象学的视界,即观察主体和观察对象在直观行为中同在。这也是20世纪现代主义(尤其是野兽派、象征主义、纳比派)画家所擅长使用的一种感知／构图形式,如夏加尔(Marc Chagall)的一张绘画所示(图11-5,该画标题恰好是《透过窗户所见的巴黎》)。[2] 这类绘画在构图上往往以窗户为界区分内外(观察者和观察对象),而窗户往往成为观察主体或视觉观看行为(犹如一副眼镜)的隐喻。这种内外关系恰好可以借用早年留学德国的诗人宗白华的著名诗句来表述:"大地在窗外睡眠／窗内的人心 遥领着世界深秘的回音。"[3] 沈从文此画也一样,展现了他于1957年4月22日在上海大厦(原名"新百老汇大厦")1009房间窗口的看与看见。在这里,我们透过窗户不仅看到了外白渡桥、黄浦江、江上的船只,还看到了黄浦江对岸簇拥延展的万千楼群;窗户的格线不仅给出了画面的边界,更给出了观察主体的主观性:这是此时此地的"看",这是此时此地的"我"之"看"。这张画的意义也需要我们从内外两个世界来把握:外在世界的"动"("一切都在动"),和内在世界的"静"("流动着

[1] 沈从文:《1957年4月22日致张兆和》,收于《沈从文全集》第20卷,北岳文艺出版社,2002年,第157页。
[2] Marc Chagall, *Paris À Travers La Fenêtre*, 1913, Guggenheim Museum, New York.
[3] 宗白华:《美学散步》,上海人民出版社,1981年,第284页。

图 11-4　沈从文,《从住处楼上望下去》

图 11-5　夏加尔,《透过窗户所见的巴黎》,1913

船只的水，实在十分沉静"一句，其实是作者内在心理的外显，因为画里并没有出现流水）。

就此而言，对这一系列中的第二张画（图11-1，5月2日通信中的第一张画）的解读也就顺理成章了。就形式而言，它不是一张新画，而是从第一张画中截取其中景所形成的，同样继承了前者的即景写生格局：左上角外白渡桥斜切画面，右侧江上大船小船上下叠加，都是前者原有的情景。沈从文还在第二张画右下侧的小船下面特意画出了不同层面的水平线，在画面中部画出了"了"字形的流水，以增强场景的现实感。需要指出，斜切的外白渡桥与桥下流水和船只的构图关系，不过是作者所在的上海大厦高层住户眼中实景的如实展现。这种构图形式早已是民国时期上海视觉文化的一种经典程式，被无数创作者眼中的"外白渡桥"不断地重复着（图11-6、图11-7）。因此，它绝非王文所说的是一种"奇怪的构图"。所谓"不符合西方透视法"，"浮在水面上的船，比例出奇的大，居然又像是浮在半空中"的描述云云，均为不实之词。

但是，就视觉美学角度而言，从第一到第二张画的过渡并非仅如截取片段那么简单，而是伴随着感知模式结构的重要转换。也就是说，随着感知主体的隐身

图11-6　杰克·伯恩斯，《外白渡桥》，1949

图11-7　马应彪，《外白渡桥上的难民》，1937

("窗户"的消失),第一张画中的那种内外纵深关系被放弃了,满幅式平面关系取而代之。这意味着,在第二张画中,平面空间(上／下、左／右)所形成的视觉张力关系浮出水面,呈现为前景。王德威并未全错,但因为先入为主的偏见,错误地解释了这种视觉张力关系的含义。

我们已经指出了外白渡桥构图作为近代上海视觉文化的一种经典程式的事实。下面的分析将呈示,这种视觉程式正是在画面的左／右、上／下的视觉张力关系中展开的。在图11-6中,左上角斜切的外白渡桥的钢铁框架高高凌驾于画面右下方黄浦江面满泊的木船上空,一方面,它向我们强烈地提示一个社会底层的存在;另一方面,那种高高在上而向下俯视的视角,也向我们强烈地暗示,在画面看不见的地方,有一个作为观察者的社会上层存在。尤其是,旧上海曾经是外国"冒险家的乐园";摄影者置身的上海大厦原名"New Broadway Mansion",是旧上海著名的高档酒店之一;外白渡桥于1907年为租界工部局所建,旨在连通华界与法租界之间的交通,是上海乃至中国最早的钢制桥梁之一;照片则为美国《生活》杂志摄影师杰克·伯恩斯(Jack Birns)所拍。图中钢铁桥梁与木制小船那鲜明的、戏剧性的对比,正是对社会结构上一个现代化的上海(一个社会上层),与一个棚户区的上海(一个社会底层)的二元关系的绝妙图示。

而照片《外白渡桥上的难民》(图11-7),则从另一个角度叙述着同样的故事。作为一幅摄影史上的经典照片,它择取了1937年淞沪保卫战爆发之际,日本军队进攻上海,上海民众从华界向法租界蜂拥而去寻求庇护这一"最富于包孕性的瞬间"(the most pregnant moment)作为焦点,一方面向全世界传达出,日本侵略直接造成中国人民的恐慌这一事实;另一方面,上海民众扶老携幼穿越桥梁,长龙般向租界蜿蜒而去,这一运动态势极为鲜明地传递出,租界曾为上海人民逃避灾难提供了避难所。通过日本军方在进攻上海时精心制作的所谓"战时免于轰炸的国际区域示意图"(图11-8)——上面清晰地标注出了日本战机在轰炸上海时所须规避的地点和建筑物,这些建筑物恰恰都位于画面中的制高点——我们即可了解上述画面中并未直接显现的内容。两幅照片以不同的方式诉说并强化了同一种视觉结构中的意识形态内容,即现代／传统、西方／东方、城市／乡村在摄影术所凝固的同时并置结构中,前者对于后者压倒性的优势。就此而言,尽管看上去上述左／右关系占据了画面构图的中心,但其实它恰恰是非本质性的关系,仅仅是摄影技术和现场视角导致的偶然事实——正如我们所指出的,真正的、本质性的对立是等级鲜明的上／下阶层的对立。

在以上分析背景中,这一系列的第三张画(图11-2)的视觉蕴含也就昭然若

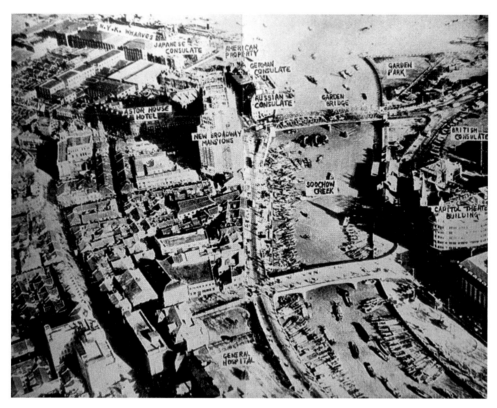

图 11-8　战时免于轰炸的国际区域示意图，1937

揭了。从构图上说，这张画出现的最大变化，诚如王文所说，是"其他的船都不见了"，只剩下右下方的一只小小的"艒艒船"；然而，其意义并非王文所渲染的，以小船的"孤零零"而与画面左上方"天梯式的外白渡桥里的万千群众"进行"相互对峙"，而是通过视觉语言（犹如电影中的蒙太奇和叠画），对于作者欲强调的视觉元素所做的递进式说明。我们注意到，前一幅画中的文字与画面存在不对位之处：文字中提到了"艒艒船还在睡着"，但画面中的船只却在运动（有人在撑船）；只有右下角第二只船的情况有些特别。显然，原画中作者画出了撑船者，但不知出于什么原因，后来又涂掉了，形成了一团墨迹，只剩下撑船的船篙。根据构图分析，作者应是在画完画面上所有内容后，才在画面下方的三只船间填写了文字题识，故文字题识的内容，应是整幅画最后完成的部分。我们判断，当沈从文即景写生时，艒艒船"睡着"的情形并未出现；这一情形当是在绘画完成之后才出现的。故文字题识写完时，就出现了文字与画面不对位的情况。作者采取的对策，是把原先撑船的那位船夫用笔涂去以适应文字。当然，这不是一种理想的处理。

　　第三张画采取了"删繁就简三秋树"式的处理。一方面，当是为了适应偶然

出现的新情况("睡着"的舾艋船变成了最下方的那只);另一方面,更是为了进一步表述作者所欲传达的意旨。我们曾提到在此系列画的第一幅(图11-4)中,作者通过对画面内外的处理来表达动静对比的主题,此画题识上"流水沉静"的描述其实是作者内在心理的投射。现在,作者面临着与第一幅画相同的情景:外在世界的嘈杂和动荡,与其内心的宁静,形成了同一种包容一切的氛围;在这种氛围中,恰如作者所说,展开的是婴儿与母亲般相互依恋的关系。然而,构图样式的改弦更张使作者难以采取第一幅画的方式,他必须在画面中找到某一客观可外化的元素,以寄托自己的情愫——这种情愫在第一幅画中即已开始发酵,在第二幅的题识中再度出现,在第三幅画中终于变成了单独可处理的母题。

有意思的是,在第三张画中,随着其他元素的简化(上方船只的消失),最下方的那只船下面的水平线变成了唯一的水平线。这一变化对于画面产生了重要的影响,导致观众产生幻觉,好像画面的水平线下移,画面重心汇聚于右下方,视觉中心也下移,关注点移到下方船上,而左上侧的外白渡桥则变得无根无据,像是飘浮在空中似的。于是,在这幅画中,一个新的意义格局产生了。如果联系到民国上海关于外白渡桥的经典视觉表现程式,我们就会发现,沈从文的这一构图潜在具有的革命性意义:传统叙事中居高临下的上/下等级结构,在这里面临着转换成一个以底层和大地为中心的颠覆结构的危险。无疑,只有在这里,沈从文才投射出了自己强烈的想象和情感。

真正的戏剧性变化出现在第四张画(图11-3)。该画首先承继了第三张画的构图,水平线被更明确地表现出来;小船上出现了一个人,拿了个网兜准备捞东西;而外白渡桥不见了,其所在的地方变成了一系列连续的圆圈在升腾。从构图上看,明确表现的水平线让我们意识到,第三张画中的空间处理不是偶然的,而是作者有意识的追求;那个正在捞东西的人,从刚才那种与周围环境融为一体的婴儿般沉睡的状态中苏醒过来,无疑是一个行动的主体,一个劳动者,这与上述底层立场相一致;更重要的是,沈从文恰恰是在五一劳动节这一时刻做出了以上观察,因而,他笔下的主体,正是一个劳动节的主体。

唯一需要重新解释的地方在于那些圆圈,那些在原外白渡桥所在之处升腾的圆圈,究竟代表着什么?它们难道不是如王德威所说,是对于"红旗海洋"的"抹消",对于"时代"的"抗议"?如果不是,它们又意味着什么?

如果我们考虑到,那个劳动节的主体是从沉睡中苏醒过来的,那么,我们也就拥有了一个不需诉诸文字的造型上的理由来解答这一难题。沈从文在该画的榜题中使用了"奇怪"二字:"奇怪的是他依旧捞着。""奇怪"是以常态为背景呈

的，那个劳动者的姿态同样如此。当他"苏醒"（从静转动）之后，原先的那个过于喧闹的世界就需要被"消音"（从动转静），否则上述"奇怪"的感觉就无从表现。我们以为，这是画面上圆圈出现的第一层理由。

其次，系列画构成的视觉蒙太奇叙事逻辑，也能够帮助我们解决这一问题。从第一张画兼及主客体的现象学视域出发，截取片段，我们获得了第二幅画；再把取景的视线下移推平，我们拥有了第三张画的那种稍显主观化的近景；然后，进一步对准小船拉近镜头，直到看清楚船上的人物，形成一个特写镜头——与此同时，聚焦过程中导致的视觉变形，也会让作为背景的外白渡桥变得模糊或消失不见。

还有一种更大的可能，是从该画的题识直接引申出来的——"声音太热闹，船上人居然醒了"：纷乱的圆圈和线条是对于嘈杂声音的象征性表现。那么，嘈杂的声音（"太热闹"）意味着什么？沈从文在其他文本中又是怎么说的？我们必须暂时离开对于视觉形式的探讨，转而求助于文字题识和其他文本证据。而追寻这种证据，将把我们对于图像的释读，引向视觉文本的内容或深层意义的读解。

三、王德威文本分析中的"不见"

那么，王德威在阅读中又遗漏了些什么？

鉴于沈氏绘画作品并非独立的艺术作品，而是附着于书信的衍生产品，对于其意义的了解，书信中的文字（包括绘画中的文字题识）无疑是第一手材料。

首先需要指出，向以"文本细读"著称的王德威，在阅读文献上的粗略、漫不经心和由此导致的误读，至少与其视觉阅读方面存在的问题相等。如他会把几张画所记录的五一节清晨发生的事情误读为晚上，把作者的比喻坐实，生造出一个"看不见的婴儿正在睡觉"[1]的情节，等等。对文字题识中的重要信息视而不见，使得王德威的图像阐释郢书燕说，离题千里。试举一端以明之。

第二张画沈从文的原文字题识如下：

五一节五点半外白渡桥所见

江潮在下落，慢慢的。桥上走着红旗队伍。眉眉船还在睡着，和小

[1] 王德威：《沈从文的三次启悟》，收于王德威：《抒情传统与中国现代性：在北大的八堂课》，第122页。

婴孩睡在摇篮中，听着母亲唱摇篮曲一样，声音越高越安静，因为知道妈妈在身旁。[1]

王德威正是从这段话开始，得出了他关于画面上的"艋艒船"以冷漠的睡眠对抗时代潮流的解读。然而这里，题识文字明明写着，"艋艒船"和"桥上"的"红旗队伍"，是"小婴孩"和"母亲"一样的关系（子－母关系）；二者非但不对立和冲突，而且是完满一体、和谐统一（"声音越高越安静，因为知道妈妈在身旁"）。从视觉形态上，甚至可以把斜切画面左上方的外白渡桥和桥上的红旗队伍，解读为一艘大船，这样，方可将其与右侧的四只向它靠拢的小船，形容成文字题识所说的母－子关系。恰好，我们还有沈从文在同日书信中的文字作为证据。他在信中对相关内容做了明确的描述：

> 这里夜一深，过了十二点，江面声音和地上车辆作成的嘈杂市声，也随同安静下来了。这时节却可以听到艋艒船摇橹荡桨咿呀声。一切都睡了，这位老兄却在活动。很有意思。可不知摇船的和过渡的心中正想些什么事情。是不是也和我那么尽作种种空想？它们的存在和大船的彼此相需关系，代它想来也有意思。动物学中曾说到鳄鱼常张大口，让一种小鸟跳进口腔中去啄食齿间虫类，从来不狠心把口合拢。这种彼此互助习惯，不知从何年何时学来。这些艋艒船是何人创造的？虽那么小，那么跳动——平时没有行走，只要有小小波浪也动荡不已，可是即到大浪中也不会翻沉。因为照式样看来，是绝不至于翻沉的！[2]

这里，沈从文把"艋艒船"和"大船"的关系，进一步比作动物世界（此处的小鸟和鳄鱼）"彼此互助"的共生关系，这与同一封信中所附图画中的描绘（"艋艒船"和外白渡桥上"红旗队伍"的子－母关系），呈异曲同工之妙，遵循着同一种修辞的逻辑。小鸟与鳄鱼、婴孩与母亲之间关系的基础当然是信任而非敌意。文字证据再一次强有力地排除了一切企望从画中找出种种敌对的微言大义的可能性。同样，它也排除了王德威教授关于第三张画中，"艋艒船"在"红旗的海，歌声的海，锣鼓的海"中"拒绝醒来"的充满敌意的阐释，因为在沈从文那里，"艋艒船""总而言之不醒"的理由，恰恰是它的陶醉，它陶醉在一片红旗、歌声和锣

[1] 沈从文：《1957年5月2日致张兆和》，收于《沈从文全集》第20卷，第177页。
[2] 同上文，第176—177页。

鼓的海洋之中,犹如婴孩陶醉在母亲的摇篮曲中。

事实上,系列画中最值得阐释的细节不是"不醒",而是"醒来"。"膃膃船"和船夫在婴儿般的沉睡中,有什么理由要苏醒过来?苏醒又意味着什么?沈从文在信中写到的那位"膃膃船"船夫,于"嘈杂市声"停歇之后的深夜"醒来"("一切都睡了,这位老兄却在活动"),该船夫的形象,以及沈从文看待他的方式,都令我们想到第四张画和画中题识所描绘的那位船上人("声音太热闹,船上人居然醒了"):尽管置身的时段不同,但作为从沉睡中"苏醒"过来的行动者(劳动者),这一形象是共同的。不言而喻,沈从文在这一形象上投注了强烈的感情。他甚至直接以之自况("可不知摇船的和过渡的心中正想些什么事情。是不是也和我那么尽作种种空想?");毋宁说,是他自己身上秉有的与那船夫相同的品质,才使他在江上的那个迢遥模糊的身影中,发现了那种品质,或把该品质投射到后者身上。总而言之,船夫是沈从文情感认同的对象,船夫就是沈从文——与其所置身的城市相比,他俩都具有"乡下人"[1]的身份。而船夫的苏醒是劳动者的苏醒,更是劳动的苏醒。"醒来"意味着一个人婴儿状态的终结,也意味着一个人主体状态的开始。

上述阐释告诉我们,沈从文是以一种独特的底层角度,带着深厚的情感,在看着他笔下的"膃膃船"和船夫。王德威那种诉诸文人士大夫的"潇湘渔隐"和屈原式"众人皆醉我独醒"的图像与文化传统,以求对之有所阐释的做法,从一开始就是不得要领的。[2] 上述底层视角既是沈从文一生文学创作始终如一的情愫,又是他于新的历史情景下放弃文学创作之后从事学术研究的基本态度——不应该忘记的是,沈从文把他在历史博物馆所做的工作,所谓"坛坛罐罐,花花朵朵"式的文物研究,称作"物质文化史";把他的研究对象,称作"劳动人民的创造成果";他还把这种"物质文化史"的具体内涵,定义成"研究劳动人民成就的'劳动文化史'";而把他欲有所贡献的学术事业,则称为"以劳动人民成就为主的'新美术史'"[3]。无独有偶,在沈从文写信的当日(1957年5月2日),沈从文与那位"膃膃船"船夫一样,也以一个劳动者的姿态,从"今天到处放假"的节日气氛中

[1] 沈从文始终把自己视作一个"乡下人"。这里面首先折射出一位20岁的小兵初次从穷乡僻壤的湘西独闯北平时,在强烈的反差中形成的自我意识,这在后来也成为他据以批判城市和现代文化的一把独特的尺子。《水云》对此作了如下概括:"我是个乡下人,走到任何一处照例都带了一把尺,一把秤,和普通社会权量不合,一切临近我命运中的事事物物,我有我自己的尺寸和分量,来证实生命的价值与意义。"参见《沈从文全集》第12卷,北岳文艺出版社,2002年,第94页。

[2] 王德威:《沈从文的三次启悟》,收于王德威:《抒情传统与中国现代性:在北大的八堂课》,第127—130页。

[3] 沈从文:《我为什么始终不离开历史博物馆》,收于《沈从文全集》第27卷,北岳文艺出版社,2002年,第245页。

"醒来",到"博物馆谈了一天情况"[1];这一劳动者的形象最鲜明地凝固为他笔下那位"船上人"独特的姿态("奇怪的是他依旧捞着")。

正是在上述意义上,我们需要探讨理沈从文笔下的劳动者与其环境的关系——在与环境完满相融的状态中,那位劳动者为什么要"醒来"?显然,从图像和文献中都可以求证的是,沈从文对于这一环境(由上海、外白渡桥、人群和高楼组成的整体)所持的态度是暧昧的。在图像上,我们既可以找到那种犹如子-母关系般人与环境和谐一体的实例(参见图11-1、图11-2),又可以发现这种关系的破裂(参见图11-3)。同样,在文献中,我们可以看到,沈从文刚刚以肯定的态度礼赞过"红旗队伍""人的力量,人的习惯,人的共同欢乐"的"奇观"[2]之后不久,对于同一环境又做了较为含蓄的负面评价:在这方面,他使用的词汇往往是"嘈杂"和"热闹"[3]。

显然,作为修辞,"嘈杂"和"热闹"是与劳动者沉默固执的有为形象形成对位关系的另一种特质。我们注意到,在沈从文这几天的书信中,凡涉及这种特质的场景描写,形态不同,却往往具有相同的实质:

> 上海昨晚上,可能有上万个电灯,装满了大小街道和门窗屋顶。从南京路任何一处望去,都是一种奇观,其中似乎也可看出一种"新"的铺排,大致都将如此,处处反映出巨大物质力量,热闹,辉煌。缺少一点什么,譬如说天安门前景象,找不出。有的是不可避免商业味。[4]

> 在苏州……我们看到一个年产三十万柄檀香扇子的工作组,几百人分工合作在那里赶工时,真感到分外严肃。出品虽不少,工艺水平却待提高……其实还有上千种都可以上机,而且必然会得到成功。误事的是丝绸公司,和……许多许多都是外行。都在负责,都不负责。只知搞数字,却毫无鉴别能力。谈研究、改进,都只是空空的,有钱,不会用。艺术家似乎热心,其实一点不明白问题。刺绣年产廿卅十万对靠垫,却只有三几十种式样,千篇一律的,由京到宁、到苏,四、五处陈列都是一样的,真是"摆样子"。[5]

[1] 沈从文:《1957年5月2日致张兆和》,收于《沈从文全集》第20卷,第174页。
[2] 沈从文:《1957年5月1日致沈云麓》,收于《沈从文全集》第20卷,第172页。
[3] 沈从文:《1957年5月2日致张兆和》,收于《沈从文全集》第20卷,第174、176页。
[4] 沈从文:《1957年4月23日致张兆和》,收于《沈从文全集》第20卷,第158页。
[5] 沈从文:《1957年4月21日致张兆和》,收于《沈从文全集》第20卷,第152—153页。

> 这里报上正在"鸣",前天是小说家(巴金等),昨天是戏剧界(曹禺、熊佛西、李健吾、师陀),一片埋怨声。好像凡是写不出做不好都由于上头束缚限制过紧,不然会有许多好花开放!我不大明白问题,可觉得有些人提法不很公平。因为廿年前能写,也并不是说好就好的。有些人是靠小帮口而起来,不是真正靠若干作品深深扎根于读者心中的。有些人又是搞了十多年的。如今有些人说是为行政羁绊不能从事写作,其实听他辞去一切,照过去廿年前情况来写三年五年,还是不会真正有什么好作品的。这里自然也应当还有人能写"作品",可不一定就是"好作品"。但日下不写作品,还在领导文学,领导不出什么,却以为党帮忙不够,不大符合事实的。"鸣"总不免有些乱。[1]

在第一个事例中,"上万个电灯"蔚成的"奇观"和"热闹"只是一种表象,难以掩除其缺乏实质的"商业味"。沈从文对于上海"商业味"的印象,其实是从民国时期一脉相承而来。在20世纪30年代著名的"京-海"之争中,作为争论的创始者和"海派"概念的界定者,沈从文把"'名士才情'与'商业竞卖'相结合"当作"海派"的定义。[2]正如"海派"作家为了商业利益而不惜出卖才情,这里的"商业味"即一切皆可售卖的唯利是图的同义词。沈从文发现,50年代的上海并不是一个童话的乐园,庸俗的"商业味"是"不可避免的"。

第二个事例看上去似乎有所不同,沈从文把视线转向他所挚爱的工艺美术事业,但不幸的是,他仍然看到了现实中生产"廿卅十万对靠垫",居然"只有三几十种式样"的可悲。这种生产表面上热闹繁荣,内里却不免空洞、单调,仅仅是"摆样子"而已;更重要的是,它把中国传统工艺那伟大而丰富的传统(有"上千种"样子都"可以上机")肤浅化了。而在另一封信中,沈从文透露了自己工作的意义之一,恰恰在于"弄明白工艺生产中,什么是民族形式最值得取法的,可望转入新的生产,提高当前水平的东西"[3]。

最后一个例子,沈从文讨论了另外一种"嘈杂"和"热闹"——文人们正在进行的"大鸣大放"。沈从文对于自己旧同行们的"鸣"("一片埋怨声")持保留态度;无论他的讨论在具体所涉对象上是否公允,他所尖锐地指出的事实,无疑值得人们一再地回味:决定创作之成败优劣的并不仅仅是外在的条件("上头束缚限

[1] 沈从文:《1957年4月30日致张兆和》,收于《沈从文全集》第20卷,第168页。
[2] 沈从文:《论"海派"》,收于《沈从文全集》第17卷,北岳文艺出版社,2002年,第54页。
[3] 沈从文:《1957年5月2日致张兆和》,收于《沈从文全集》第20卷,第176页。

制过紧"),更取决于创作主体的内在状态。一旦丧失了创作动力,加上长期不从事写作,那这种"鸣"不过是逃避责任,而行搪塞敷衍之实的文过饰非而已。沈从文自己正是在意识到失去了上述创作动力之际,毅然决定放弃文学写作,转向文物研究。这并非后见之明,他曾经深刻地总结过,创作者面临着不能写的局势时,其实只有两种选择:(1)不写;(2)胡写。[1] 沈选择了前者,在今天看来,他的这种选择较之他的那些"老同事、老同行"们紧跟形势、喋喋不休的"胡写",要高明得多——至少他保持了作为一个作家的人性的高贵和尊严;另一方面,他的这种"不写"反而成就了他在另外一个领域的畅所欲言——下一章的讨论将指明,沈从文在晚期的文物研究,其重要意义不仅不亚于他在早中期的文学创作,而且是他早中期文学创作的一种合乎逻辑的发展。[2]

我们注意到,沈从文画中的主人公,正是在"声音太热闹"的氛围中"苏醒"过来的。这一点表明了沈从文的态度,表明他欲与一切背离劳动者沉默固执行为方式的喧嚣、嘈杂而空洞的无根状态断然决裂的意志。这种决裂与他的"乡下人"态度一致,同时融合了他长期以来对于作为租界地城市的上海的某种负面的印象,促使他即使在1957年五一节的那个红旗、锣鼓、歌声的"海洋"中,也避免像那些"上海人"那样无节制地沉溺(他把它看作是一种"婴孩"般的非成熟状态),并从那位"奇怪的是他依旧捞着"的船夫身上,清醒地看到了作为劳动者个体的自己的责任。第四幅画中那些纷乱升腾的线条表现,和劳动者形象的清晰刻画形成对比,正是上述复杂心理的物质外显。

四、逻辑脉络

因此,无论从图像本身还是相关文献来看,沈从文的这些画的基本逻辑脉络都是清晰可辨的:

四幅画是一个视觉叙述整体,呈现了类似电影蒙太奇那样从全景向特写发展的视觉形式演进的历程。从第一幅画到第二幅画,呈现的是从现象学内外视界并存的构图形式(纵向式),向面对外部世界的写实主义全景式构图形式(横向式)的转换。从第二幅画到第三幅画,画面呈现出水平线和作者观察视线的下移,视

[1] 沈从文:《抽象的抒情》,收于《沈从文全集》第16卷,北岳文艺出版社,2002年,第531页。
[2] 另请参见李军:《沈从文的图像转向:一项跨媒介的视觉文化研究》,载《华文文学》2014年第3期。

觉中心变为船,导致画面上／下、左／右的平衡关系开始变化,主观性增强,但整体仍保持平衡(文字题识起到了帮助小船平衡桥梁的作用)。在第四幅画中,原有的平衡感被打破,船上人"苏醒"过来,桥梁被升腾的圆圈和线条代替;题识移到上方中间,起到平衡画面的作用。

沈从文处理母题时(有意或无意地)借用了民国时期上海视觉文化的经典程式,但在母题发展过程中,通过牢固地建构起一种独特的底层立场,彻底颠覆了原有视觉程式的上／下等级制意识形态含义。

最后需要补充一句:因为自己的偏见或者不见,王德威在上述几方面,均对画面做出了极为粗疏,甚至匪夷所思的读解。

"一个人在井口看了一眼,看见了自己的脸。"[1]

[1] 流马:《伟大的逃遁者》,载《视觉21》2002年第2期。

第十二章

沈从文的图像转向：一项跨媒介研究*

* 本章是笔者的长文《沈从文的图像转向：一项跨媒介的视觉文化研究》的主体内容，该文发表于《华文文学》2014年第3期。

1934年1月7日，一辆列车正缓缓驶离前门。车上，沈从文挥手告别新婚的妻子、渐行渐远的古都雉堞和城楼，踏上了回乡的行程。13年前，20岁的沈从文沿着同一路线，历经19天的颠沛流离，从遥远的湘西边陲初次踏进北平的城门，踏进这座交织着骆驼和尘沙、新文化运动和《新青年》的古城，开始了他那伊利亚特式的远征：欲凭借三寸弱翰，在这座百万人口的文化古都拼得一席之地。在巍峨的前门城楼的衬映下，当时的沈从文除了勇气之外一无所有；而现在的他，早已成了著名的"多产作家"——"名誉，金钱和爱情，全都到了我的身边"[1]。

　　多年来的第一次返乡，可谓沈从文一次名副其实的衣锦还乡。此次旅途舟车劳顿，星夜兼程，持续了整整半个多月。这段艰辛的旅程在沈从文迄今为止的全部创作生涯中，占据重要的位置。这次旅途不仅直接产生了两部脍炙人口的散文杰作《湘行书简》和《湘行散记》，而且也间接地有所贡献于他的代表作《边城》和《从文自传》。[2] 这些作品星群般涌现，"标志着沈从文创作的完全成熟"[3]。在阔别家乡13年之后，这位在社会中"学那课永远学不尽的人生"[4]大书的作者，终于有能力馈赠给家乡另外的一部大书——在他的生花妙笔之下，故乡湘西从此摆脱了历史上籍籍无名的边陲状态，凭借绮丽的风景和平凡的民众哀乐，转化为一部真正的传奇，成为中国现代文学史上最为辉煌灿烂的传奇之一。

　　除此之外，耐人寻味的是，在还乡之旅中，在作家沈从文的行囊中，还带着另外一种笔——一套彩色蜡笔[5]。于是，在《湘行书简》中，我们看到了沈从文写作中前所未有的新东西：绘画的实践（图12-1、图12-2）。这些仅仅针对张兆和一个观众、事先从未设想过公之于众、从专业角度而言颇为业余的绘画，在沈从文的全部创作生涯中，扮演着关键的角色。鉴于沈从文屡屡把五四新文化运动比喻成一次针对"工具重造"[6]的运动，我们将在同样的意义下，看待沈本人在工具

[1] 沈从文：《水云》，收于《沈从文全集》第12卷，第110页。
[2]《湘行书简》为沈从文回乡途中致张兆和书信的结集，由沈从文之子沈虎雏编辑成《沈从文别集·湘行集》，于1992年由长沙岳麓书院出版。《湘行散记》为作者根据《湘行书简》的内容重新创作的散文，最早于1934年结集出版。《边城》写于1933年9月至1934年4月间，正好位于回乡之旅的前后，单行本最早由1934年10月由上海生活书店初版。《从文自传》写于1931年，于1934年7月初版。内容上，《从文自传》写作者从童年到20岁第一次跨入北城期间的生活，与《湘行散记》写作者的第一次回乡之旅，正好构成呼应关系。但在出版时间上，写早年生活的《从文自传》实际上晚于《湘行散记》中的部分单篇问世，其意义则要在《湘行散记》之后予以理解。
[3] 凌宇：《〈沈从文选集〉编后记》，转引自吴世勇编：《沈从文年谱（1902—1988）》，天津人民出版社，2006年，第162页。
[4] 沈从文：《一个转机》，收于《沈从文全集》第13卷，北岳文艺出版社，2002年，第365页。
[5] "我路上不带书，可是有一套彩色蜡笔，故可以作不少好画。"沈从文：《在桃源》，收于《沈从文全集》第11卷，北岳文艺出版社，2002年，第116页。
[6] 沈从文："五四"二十一年》，收于《沈从文全集》第14卷，北岳文艺出版社，2002年，第133—134页；《明日的文学作家》，收于《沈从文全集》第17卷，第353页。到了晚年，沈从文更将"文学革命"直接理解为"文字的本身的革命"。参见《自己来支配自己的命运——在〈湘江文艺〉座谈会上的讲话》，收于王亚蓉编：《沈从文晚年口述》，陕西师范大学出版社，2003年，第68页。

图 12-1　沈从文,《白楼潭远望 近望》,1934 年 1 月 20 日

图 12-2　沈从文,《白楼潭一影》,1934 年 1 月 20 日下午 1 时

方面出现的变革。我们认为,这一变革标志着他写作乃至人生中一个重要阶段的开始,堪称一次"图像转向",并最终导致作为作家的沈从文,向晚年作为"形象历史学家"[1]的沈从文的转型。换言之,这一"图像转向"和一个堪称"艺术家"的沈从文,将成为前期"作家"沈从文和晚期"学人"沈从文的一座承前启后的桥梁,一个不可或缺的过渡和中间阶段。

一、"风景"与"色彩"的隐喻

尽管"图像转向"的观念不曾出现在时下丰富的沈从文研究中,但是,2003年哈佛大学王德威教授发表的《沈从文的三次启悟》一文[2],却是最为接近这一表述之实质的论著。王文通过发掘沈从文 1947—1957 年间发生的三个重大视觉事件

[1] 参见王亚蓉编:《从文口述——晚年的沈从文》,香港商务印书馆,2002 年,第 244 页。
[2] 王德威:《沈从文的三次启悟》,收于《抒情传统与中国现代性:在北大的八堂课》,第 98—131 页。

 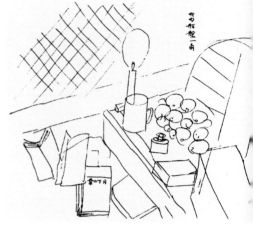

图 12-3　沈从文,《那个地方，那点树，石头，房子》　　　图 12-4　沈从文,《我的船舱一角》

（涉及版画、照片和速写）的微言大义，试图为中国现代文学史研究中的历史之"谜"，即沈从文为何放弃文学创作而转向文物研究，提供一种颇具魅力而不乏政治偏见，同时在图像与史实层面存在着巨大失误的阐释。对此，笔者在上一章中，已做了批评和基于历史真相的还原与澄清。[1] 但是，在解决了王德威的问题之后，笔者自己的研究才刚刚开始。

首先需要指出，沈从文的"图像转向"之年既非1957年，亦非1947年，而是1934年，其标志即《湘行书简》中率先出现的几幅"彩色绘画"（图12-1、图12-2）。

事实上，沈从文回乡之行的绘画不限于一种，而是有三种。除了图12-1、图12-2那种用铅笔和彩色蜡笔所作的风景画之外，还有用钢笔所画的即景速写，既包括船外的风景（图12-3），也包括船内的实景（图12-4）——二者恰好是对沈从文1957年系列画第一幅作品（参见第十一章图11-4）中同时并呈的情景（窗内和窗外）的分别表现。还有一类使用传统毛笔所作的绘画，这类绘画最早可以追溯到沈从文的青年时代[2]，明显流露出作者的传统书画修养，其笔墨特征既颇具《芥子园画谱》相关程式的神韵，甚至还暗示出几分西方现代主义美术影响的痕迹（图12-5、图12-6、图12-7）[3]。从笔法上概括，三类绘画约略可以分成彩笔、细

[1] 另请参见李军：《沈从文四张画的阐释问题——兼论王德威的"见"与"不见"》，载《文艺研究》2013年第1期，第129—139页。

[2] 《从文自传》中不断提到沈从文早年"刻图章""写字"和"临帖"，以及后来在湘西军阀陈渠珍处当差，为后者管理"四五个大楠木橱柜"中的书画，还有其他古董收藏诸事，这些奠定了其书画创作的基础。

[3] 沈从文粗笔绘画《沅陵近边》的左半部分，连续的平行弧线结构而成的土石山体，充满了潮汐般的律动感，令人想起后印象派画家梵高著名的《星夜》中，由相似的涡形曲线构成的星空场景；而右半部分的山石结体，则明显有《芥子园画谱》中程式化的米氏云山况味。

图 12-5　沈从文,《沅陵近边》,1934

图 12-6　梵高,《星夜》,1889

图 12-7 王概,《芥子园画谱》中的米友仁山石画法,1681

笔（钢笔）和粗笔（毛笔）三类。据不完全统计，沈从文现存书信中保留的 14 幅画作中，彩色系共 5 幅，占三分之一强。考虑到粗笔和细笔于沈从文并不特殊，在其此阶段前后的生涯中都不乏其例，因此，最具特色的无疑要数彩色系画作：它们前无影，后无踪，倏忽而来，倏忽而去，成为沈从文这一阶段艺术创作最明显的标志。

问题是，沈从文的彩色诉求是如何产生的？为什么彩色？彩色意味着什么？

从现存实例看，沈从文的这五张彩色系作品画的都是风景，因而是彩色的风景画（按时间依次为图 12-8、图 12-9、图 12-10、图 12-1 和图 12-2）。它们都是先用铅笔在纸上作速写，画出山水的轮廓，并在山石的某些部分，用浓粗

图 12-8　沈从文,《筒家溪的楼子》

"这是桃源上面筒家溪的楼子,全是吊脚楼!这里可惜写不出声音,多好听的声音!这时有摇橹唱歌声音,有水声,有吊脚楼人语声……还有我喊叫你的声音,你听不到,听不到,我的人!"(1934年1月13日早11点)

图 12-9　沈从文,《桃源上五十里》

"在这种光景下听橹歌,你说使人怎么办。听了橹歌可无法告给你,你说怎么办。三三,我的……橹歌太好了,我的人,为什么你不同我在一个船上?"(1934年1月13日下午4点)

图 12-10　沈从文,《曾家河下游》

"等一会儿我就得点蜡烛吃晚饭了,曾家河下游一点点。"(1934 年 1 月 13 日下午 5 点半)

的笔触加重明暗以突显体面(图 12-1、图 12-2);然后再用蓝、绿和紫色彩笔,为远山、天空或山体抹上一层落照余晖的调子。这种技术程序为我们提供了可供分析的框架。

　　首先,是用铅笔画的风景速写。除了媒介的差异外,这种速写与沈从文用钢笔(自来水笔)和毛笔所画实际上并无不同。它们共同反映了沈从文的一种风景偏好,聚焦于南方特有的、围绕着河流或深潭逶迤展开的一片片高低起伏的丘陵,作者称之为"小阜平冈"。这种偏好也蕴藏着作者的某种心理秘密,诚如信中所述:

　　　　三三,我的小船快走到妙不可言的地方了,名字叫做"鸭窠围",全是大石头,水却平平的,深不可测。石头上全是细草,绿得如翠玉,上面盖了雪,船正在这左右是石头的河中行走。"小阜平冈",我想起这个名

字。这里的小阜平冈多着……[1]

显然，从作者的用语（"妙不可言""大石头""细草"和"左右"，尤其是"小阜平冈"）中，可以看出某种明显的性的暗喻。在这方面，同样不乏沈从文大量诗文的证词。如早年的《颂》（1928）一诗：

> 说是总有那么一天，
> 你的身体成了我极熟的地方，
> 那转弯抹角，那小阜平冈；
> 一草一木我全都知道清清楚楚，
> 虽在黑暗里我也不至于迷途。
> 如今这一天居然来了。[2]

诗句所描绘的均是女性身体乃至私密处的隐喻。同年的另一篇小说《第一次作男人的那个人》，更把对女性身体的探索，比喻成"身亲其地"的"旅行"：

> 读十遍游记，敌不过身亲其地旅行一回。任何详细的游记，说到这地方的转弯抹角，说到溪流同小冈，是常常疏忽到可笑的。到此时，他才觉得作一个女人身上的游记，是无从动笔的。[3]

这种视角无疑可赋予我们以一种独特的眼光来看待沈从文的《湘行散记》（它以《湘行书简》为素材写成）：作为一次还乡之旅的记录，《散记》本身难道不正是沈从文对于自己生命的母性根源的一次探寻？难道不就是其试图直接重返这种母性根源（别忘了沈氏此行探母的目的）？另外，作为沈从文新婚（1934 年 9 月）之后的第一次旅行，旅途中的山水胜景或折射或幻化出新婚妻子——日后的"小妈妈"——身体的动人旖旎处，难道不是十分自然的吗？事实上，当年的诗文所述或另有他人，今天的图文所绘，则聚焦于同一个对象张兆和：当年仅限于单相思的性幻想者，在今天，女人的身体却变成了他"极熟的地方"——"如今这一天居然来了"。这就是书信处处我们所看到的，每逢作者几近意乱情迷处，往往以省

[1] 沈从文：《今天只写两张》，收于《沈从文全集》第 11 卷，第 145 页。
[2] 沈从文：《颂》，收于《沈从文全集》第 15 卷，北岳文艺出版社，2002 年，第 128 页。
[3] 沈从文：《第一次作男人的那个人》，收于《沈从文全集》第 3 卷，北岳文艺出版社，2002 年，第 282 页。

略号代替的原因所在。质诸图像,那种因为贴近水平线,从而使得山石高高耸起的视角,亦可证明这一点。

然而,正如沈从文绘画中,那些提供轮廓的铅笔(或毛笔)速写并非全部,"小阜平冈"同样不是全部,它们仅仅作为作者视线和足迹可及的近景出现——在它们背后,往往有显得遥不可及的迷蒙的远山,在一片蔚蓝色的天空或者落日余晖的远景中耸立。图 12-1 中的图像与文字,为上述视觉结构做出了精确的定义。其中,近山(构成作者所谓的"近望")用铅笔画成,它与用绿色和蓝色画成的远山和天空遥遥相"望"(构成"远望"),中间隔着一个深不可测的"白楼潭"。

正是这种"可望而不可即"的视觉格局,让我们直面了作者沈从文旅途中的某种忧郁,某种类似欲望被悬置和延迟而生的情绪,以及在面对自然的绝美时,对于人力无能的喟叹。即使在新婚的甜蜜中,这种情绪亦未尝稍减:

> 船泊定后我必可上岸去画张画。你不知见到了我常德长堤那张画不?那张窄的长的。这里小河两岸全是如此美丽动人,我画得出它的轮廓,但声音、颜色、光,可永远无本领画出了。[1]

> 山水美得很,我想你一同来坐在舱里,从窗口望那点紫色的小山。[2]

> 我生平还是第一次看到这样好看地方的。气派大方而又秀丽,真是个怪地方。千家积雪,高山皆作紫色,疏林绵延三四里,林中皆是人家的白屋顶。我船便在这种景致中,快快的在水面上跑。我为了看山看水,也忘掉了手冷身上冷了。什么唐人宋人画都赶不上。[3]

> 两山翠碧,全是竹子。两岸高处皆有吊脚楼人家,美丽得使我发呆。并加上远处叠嶂,烟云包裹,这地方真使我得到不少灵感!我平常最会想象好景致,且会描写好景致,但对于当前的一切,却只能做呆二了。一千种宋元人作桃源图也比不上。[4]

作者在这里不断强调,人力之于风景在多种意义上的不可能性:首先是文字

[1] 沈从文:《小船上的信》,收于《沈从文全集》第 11 卷,第 119 页。
[2] 同上文,第 122 页。
[3] 沈从文:《过柳林岔》,收于《沈从文全集》第 11 卷,第 138 页。
[4] 沈从文:《泊缆子湾》,收于《沈从文全集》第 11 卷,第 139 页。

的不可能，所以作者在旅行中有意带上了画笔；其次是画笔的不可能，所以作者喟叹画得出风景的"轮廓"，但画不出它的神韵——它的"声音、颜色、光"；最后，是画家的不可能，山水不仅如画，而且超越绘画——就连作为中国绘画之巅峰的"唐宋元"绘画，即使一千种"都赶不上"。那种永远在逃逸的东西只能在对景中呈现，所以作者最愿意采取的方式，是频频邀约并不在现场的新婚妻子，想象一起"坐在舱里"，"从窗口望那点紫色的小山"——值得注意的是，此处不是想象中幻化为山水近景的新婚妻子，而是另一种远方的胜景（"紫色的小山"）变成沈从文欲望的对象。他在行前之所以带上一盒此前从未使用过的彩色蜡笔，正是企图用人类的画笔，对这种胜景做一种徒劳的捕获，使不在现场的妻子亦能够与其一样共对美景。因而，那些从画面深远处越出"小阜平冈"而隐隐浮现的一抹斜阳之金或者一角天空之蓝，正如它们予人的那种淡淡的惆怅，并没有把绝美之境捕捉到眼前，而仅仅是对之无可奈何的暗示。它们是作者欲望受挫的产物——仿佛在说：绝美的东西近在咫尺，却又遥不可及。画面上，存在一种从近景（"小阜平冈"）向远景（"远处叠嶂，烟云包裹"）的视线转移；同时，也存在欲望对象从可欲向不可欲发生的转换："却下水晶帘，玲珑望秋月"（李白《玉阶怨》），其中，近景／远景、轮廓／色彩、铅笔／彩笔的差异，并非视觉形态和物质媒介的简单差异，而是深刻地揭示了风景中蕴含的欲望主体欲求的二元性，以及从前者向后者转移的态势。

正是在上述过程中，沈从文的单色铅笔速写变成了彩色的绘画。综合文字和画面可知，几种鲜明的色彩——"紫""白""翠碧"和"蓝"，再加上铅笔色调之"黑"，形成对比，相继聚合在沈从文的画面上，铺展舒卷而成纸上云烟。我们即将知道，由这几种主色调构成的画面格局，将会奇怪地规定沈从文未来的历史命运。

此外，当我们给出了沈从文山水格局中性的隐喻之后，如果说这种隐喻于近景昭彰显著、历历在目，那么，在远景中又会如何呢？远景尤其是远景中的色彩关系，有没有可能同样蕴含着某种性的暗示？三百年前，当明代公安派文人袁宏道把人间最为难得的"趣"，比喻成自然中的四种极致——"山上之色，水中之味，花中之光，女中之态"（《叙陈正甫〈会心集〉序》）；当沈从文在一种相似的情境中，陶醉于同样的山光水色，并对如何表述这种风景的绝美而徒唤奈何之际，他有没有可能与三百年前的同道一样，从山水的微妙意态中隐隐约约地看到，另一个绰约万方的女性形象？

二、偶然侵入生命

1933年9月，沈从文在经历了四年多毫无回响的苦恋之后，终于如愿以偿地"抱得美人归"——娶了他从前的学生张兆和为妻。这是20世纪中国新文学史中最脍炙人口的一段浪漫佳话。在漫长的追求过程中，伴随着沈从文的称谓在被追求者那里，从"青蛙第十一号"跃升为"亲爱的二哥"，沈从文心目中的新妇形象也发生了微妙的变迁。写于1942年的著名文学自传《水云》，有一个"我怎么创造故事，故事怎么创造我"的副标题，其中第二个"故事"更多地指作者生活中发生的实事，尤其指与一系列女性形象"偶然"发生的故事。作者如此谈到新婚在其生活中导致的心理变化：

> 更重要的是一个由异常陌生到完全熟习的人，在日常生活中形成的一种新的习惯，新的适应。[1]

> 我要的，已经得到了。名誉，金钱和爱情，全都到了我的身边。我从社会和别人证实了存在的意义。可是不成。我还有另外一种幻想，即从个人工作上证实个人希望所能达到的传奇。我准备创造一点纯粹的诗，与生活不相粘附的诗。情感上积压下来的东西，家庭生活并不能完全中和它，消蚀它。我需要一点传奇，一种出于不巧的痛苦经验，一分从我"过去"负责所必然发生的悲剧。换言之，即爱情生活并不能调整我的生命，还要用一种温柔的笔调来写各式各样爱情，写那种和我目前生活完全相反，然而与我过去情感又十分相近的牧歌，方可望使生命得到平衡，这种平衡，正是新的家庭所不可少的！[2]

对于新妇从"异常陌生到完全熟习"的过程，在拥有欲求对象的同时，也是一个消魅的过程。在另一处，作者把追求的成功，完全看作是自己持之以恒的"意志和理性"[3]导致的结果。因而，与大部分人的想象截然不同，作者在这胜利与凯旋之际产生的，反而是某种"新的幻想"，某种新的"传奇"，甚至是"痛苦"和

[1] 沈从文：《水云》，收于《沈从文全集》第12卷，第110页。
[2] 同上。
[3] "不过保护得我更周到的，还是另外一种事实，即幸福的婚姻，或幸福婚姻的幻影，我正准备去接受它，证实它。这也可说是种偶然，由于两三年前在海上拾来那点泛白闪光螺蚌，无意中寄到南方时所得到的结果。然而关于这件事，我却认为是意志和理性作成的。恰恰如我一切用笔写成的故事，内容虽近于传奇，从我个人看来，却产生完成于一种人为计划中。"同上文，第109—110页。

"悲剧"的诉求。[1] 原先的欲望得到满足后,生命中出现的不平衡需要调和,需要出现新的追逐对象;当下生活的稳定性在情感欲求上重新发生了倾侧:一句话,需要理性和意志控制之外的其他东西出现,以达成生命新的平衡。在这里,沈从文用以与其"意志和理性"相平衡的,居然是"不巧"——也就是"偶然"。

事实上,"偶然"在沈从文的词库中确有所指。在1933年青岛生活期间构思、1935年于北平写成发表的短篇小说《八骏图》中,主人公达士先生确实如作者实际生活中的回乡之行那样,以写信的方式,向远方的未婚妻/妻子一五一十地报告其所见。小说写道,达士先生于写信时"一抬头,便见着草坪里有个黄色点子,恰恰镶嵌在全草坪最需要一点黄色的地方。那是一个穿着浅黄颜色袍子女人的身影。那女人正预备穿过草坪向海边走去,随即消失在白杨树林里不见了。人俨然走入海里去了"[2]。达士先生一方面受到这一女人形象的魅惑,另一方面却在致贤淑美丽的未婚妻的信中,把这一情境转化为:

> 学校离我住处不算远,估计只有一里地,上课时,还得上一个小小山头,通过一个长长的槐树夹道。山路上正开着野花,颜色黄澄澄的如金子。我欢喜那种不知名的黄花。[3]

在实景中,"穿着浅黄颜色袍子女人"明明从达士先生住处附近的草坪上走过,然后融入"白杨树林"和"海里";在达士先生致未婚妻(显然如一朵"家花")的信中,却变成了一朵在路上始终诱惑着主人公的"不知名的黄花"("野花")。但事实上,无论是"家花"还是"野花",是"白杨树林"还是"大海",融入风景中的"女人"和"性"的暗喻都昭彰显著。在小说的结尾,达士先生真的放弃了返回未婚妻身边,而是留在海边,去经受另一个女人,和象征着骚动不安欲望的大海的挑战。

写于1933年青岛期间的短篇《如蕤》,同样写到了一个"身穿绿色长袍,手中拿着一个最时新的朱红皮夹,使人一看就有'绿肥红瘦'感觉"的女人。她同样出现在青岛海滨,在有如"茵褥"的海滩上,留下一串"分明地印出脚掌或脚跟美丽痕迹"的足印(在《八骏图》中有同样的情节)。有意思的是,沈从文在《水

[1] 沈从文:《水云》,收于《沈从文全集》第12卷,第110页。
[2] 沈从文:《八骏图》,收于《沈从文全集》第8卷,北岳文艺出版社,2002年,第199页。
[3] 同上文,第200页。

云》中承认，《如蕤》一篇恰恰是在青岛为抵抗"偶然"所写。[1] 据沈从文传记作家金介甫的意见，这位"偶然"很可能是当时同在青岛大学任教的赵太侔的妻子、青岛大学校花俞姗。[2] 然而，故事远远没有结束。

两年之后的一天，沈从文在北平前民国总理熊希龄的府邸访人不遇，却在偶然情境中，再一次邂逅了一位更为重要的"偶然"的倩影：

> 等了一会儿，女主人不曾出来，从客厅一角却出了个"偶然"。问问才知道是这人家的家庭教师……偶然给我一个幽雅而脆弱的印象：一张白白的小脸，一堆黑而光柔的头发，一点陌生羞怯的笑。当发后的压发翠花跌落到猩红地毯上，躬身下去寻找时，从净白颈肩间与脆弱腰肢作成的曲度上，我仿佛看到一条素色的虹霓。虹霓失去了彩色，究竟还有什么，我并不知道。总之"偶然"已给我保留一种离奇印象。我却只给了"偶然"一本小书，书上第一篇故事，就是两年前为抵抗偶然而写成的。[3]

在"白"脸与"黑"发、"翠花"与"猩红"对比的色彩格局中，新的"偶然"出场了。这一回，"偶然"化身为一条"素色的虹霓"。那种"失去了彩色"的"素色的虹霓"（似乎暗示着褪去了服饰的肉身？），不仅没有使"偶然"显得黯淡无光彩，反而把"偶然"渲染得更加绚丽夺目：似乎在说，仅凭"偶然"本具的"净白"和"曲度"，即足以成就一条"虹霓"。

一个月后，当沈从文再次见到了"偶然"时，一个细节让他惊讶地发现，她已经变成了他过去小说和生活中都曾出现过的人物：

> （"偶然"）把一双纤而柔的白手拉拉衣角，裹紧了膝头。那天穿的衣服，恰好是件绿地小黄花绸子夹衫，衣角袖口缘了一点紫。也许自己想起这种事，只是不经意的和我那故事巧合。也许又以为客人并不认为这是不经意，且可能已疑心到是成心。"偶然"在应对间不免用较多微笑作为礼貌的装饰，与不安定情绪的盖覆，结果另外又给了我一种印象。我呢，我知道，上次那本小书，给人甘美的忧愁已够多了。我什么都没有给"偶然"。[4]

[1] 沈从文：《水云》，收于《沈从文全集》第12卷，第105—106页。
[2] 金介甫：《凤凰之子·沈从文传》，符家钦译，光明日报出版社，2004年，第351页。
[3] 沈从文：《水云》，收于《沈从文全集》第12卷，第106页。
[4] 同上文，第108页。

那天,"素色的虹霓"再次变成了彩虹。"偶然"在见面时故意穿上了《如蕤》(和以后的《八骏图》)中主人公的衣饰,这对于沈从文来说,面前的这位与从前的那位不仅是同一位"偶然",而且还把诱惑的陷阱构筑到离自己更为切近的生活中,从而使得威胁更为日常化了。

> (于是,)离开那个素朴小客厅时,我似乎遗失了一点东西。在开满了马樱花和刺槐的长安街大路上,试搜寻每个衣袋,不曾发现失去的是什么。后来转入总统府中南海公园,在柳堤上绕了一个大圈子。看见水中的游移云影,方憬然觉悟,失去的只是三年前独自在青岛大海边向虚空凝眸,作种种辩论时那一点孩子气主张。这点自信主张,若不是遗忘到一堆时间后边,就是前不久不谨慎掉落在那个小客厅中了。[1]

怅然若失的沈从文再次面临着他毕生创作中根本性的冲突:处理"偶然"与"必然"、"情感"与"理性"之间的关系。

"三年前"青岛海边的辩论正是在两个自我之间展开的。其中的一个自我与世界存在着信赖与征服的关系——"这颗心不仅能够梦想一切,还可以完全实现它"[2];它是意志、理性的化身,它还如"梦想"一样,暗示人与世界之间纯彻透明的关系,而世界的透明将转化为人之透明。另一个自我则指出了自信的透明可能遭遇的阴影与不测,以及随时都有可能掉入"深海"的危险;而消解这种自信的根本原因,即在于生命中到处存在"偶然"与"情感"——"一个人的一生可说即由偶然与情感乘除而来……新的偶然和情感,可将形成你明天的命运,还决定后天的命运"[3]。前一个自我在"多产作家"沈从文于1934年初衣锦还乡的旅程中达到了极致;后一个自我则于作者渐行渐远妻子的心灵旅程中,在面对绝美的风景时波澜重现。

两个分裂的自我,对应着两个不同的欲望对象:一个是相对于意志和理性自我的对象,一个"朴素沉默的女孩子",是当时的未婚妻和现在的妻子;另一个则是相对于非理性、情感和本能力量(等同于创造性)的自我的对象——"偶然"/"情人"们,她们美丽动人,绰约生姿,诱惑同时逃离,令人想入非非,欲罢不能。前者一经征服,就转化为必然,转化为熟悉和平常;后者则在"生命中如一

[1] 沈从文:《水云》,收于《沈从文全集》第12卷,第108页。
[2] 同上文,第93页。
[3] 同上文,第95页。

条虹,一粒星子,记忆中永远忘不了"[1],她们的存在重新塑造着作者的生命和艺术:

> 这些人名字都叫做"偶然"。名字虽有点俗气,但你并不讨厌它,因这它比虹和星还无固定性,还无再现性。它过身,留下一点什么在这个世界上,它消失,当真就消失了。除留在你心上那个痕迹,说不定从此就永远消失了。这消失也不使人悲观,为的是它曾经活在你或他人心上过。凡曾经一度在你心上活过来的,当你的心还能跳跃时,另外那一个人生命也就依然有他本来的光彩,并未消失。那些偶然的颦笑,明亮的眼目,纤秀的手足,有式样的颈肩,谦退的性格,以及常常附于美丽自觉而来的彼此轻微妒嫉,既侵入你的生命,也即反应在你人格中,文字中,并未消失。世界虽如此广大,这个人的心和那个人的心却容易撞触。况且人间到处是偶然。[2]

在这里,我们可以捕捉到"偶然"的两个属性:"偶然"化身为"虹霓""星子"和"云影",具有变动不居、飘忽游移的形和绚丽夺目的色;"偶然侵入生命",留下痕迹,转化为作者的"人格"和"文字"。正是以上述洞见为基础,我们可以建构和还原讨论沈从文创作的一种方法论,通过追索他人存在于作者生命和艺术中的方式和意义,而追索其自我和作品生成的方式和意义。具体而言,我们将要讨论,"偶然"是如何侵入沈从文的生命,导致他在创作的中期,产生一次货真价实的"图像转向",并最终导致他晚期的"物质文化"研究成为可能。

三、从《虹霓集》到《七色魇集》

1937年12月,上海商务印书馆出版了一本平平常常的小书《虹霓集》(图12-11)。这本小书汇集了一位叫作"青子"的作者写于1935—1936年间的六个短篇小说(《紫》《黄》《黑》《灰》《白》和《毕业与就业》)。[3]小书的作者和书本身均默默无闻,在上海滩每年出版的浩如烟海的出版物中,很快就被人遗忘了。然而,这本书独

[1] 沈从文:《水云》,收于《沈从文全集》第12卷,第96页。
[2] 同上文,第97页。
[3] 青子:《虹霓集》,商务印书馆,1937年。

特的形式感连同其精神实质却没有真的消失，而是如同星光虹影一般，以某种隐匿的方式，被转移和吸纳进他人生命的内核，最终沉淀、结晶成为他人艺术作品中华美绚丽、玲珑剔透的感性质素。

小说作者"青子"真名高韵秀，是一位文学青年；中学毕业以后，她靠做家庭教师谋生，业余则从事文学创作。[1] 这位"青子"除了《虹霓集》以外，并无其他作品留世。我们对于她的生平亦所知不多。她在文学史上最大的意义，似乎仅仅是作为沈从文的"情人"——也就是《水云》中屡次出现的"偶然"而存在。不过，这未免太小觑了这位有着独特文学追求的"偶然"，亦与沈从文在《水云》中赋予她

图 12-11　青子《虹霓集》封面

的重要性不符。沈从文研究者刘洪涛只是对于《虹霓集》中的一些小说具有"明显的自叙传色彩"[2] 略有言说，其他则未置一词。而这些，都需要我们首先诉诸原著文本的具体考察。

作于 1935 年末的《紫》从"八妹"的视角写"哥哥"与"西班牙风的美人""璿青"的爱情。"哥哥"已有未婚妻"珊"，但不可遏制地爱上了孤女"璿青"，并使三人陷入难以取舍的困境之中。正如沈从文研究者指出的，该故事影射真实生活中沈从文在张兆和之外与青子发生的婚外恋[3]，其"自叙传"色彩异常明显。但研究者忽视了色彩在作者表述三角恋困境方面扮演的角色："紫"作为"璿青"服饰的颜色，既是高贵神秘的女性意义的象征，同时也是主人公所陷困境的直观展示；正如"紫"本身兼具"红"与"蓝"的属性，"璿青"同样陷身于越轨与逃离的双重困境而难以取舍，失去了行动的能力。

同样具有"自叙传"意义的是《虹霓集》中的最后一篇《毕业与就业》（1935）。主人公"西丽"是一个孤女，从教会中学毕业之后未能升学，遂选择做家庭教师

[1] 这在青子《虹霓集》中的小说《毕业与就业》中，有很好的描绘。另请参见刘洪涛：《沈从文小说中的几个人物原型考证》，收于刘洪涛：《沈从文小说与现代主义》，台北秀威资讯科技股份有限公司，2009 年，第 245—251 页。

[2] 同上文，第 246 页。

[3] 同上文，第 246—247 页。

谋生。小说通篇写了"西丽"在社会中摸爬滚打渐趋成熟的历程，最后以主人公等待迁居北平开始新的生活作结。有意思的是，末篇从毕业开始，到即将迁居北平结束，正好接上了首篇《紫》中的情节，从而为小说诸篇具有的整体结构做了很好的提示：末篇标题的无色不是偶然的，而恰恰是那条"素色的虹霓"，它以无色的属性来暗示毕业的未确定性，以及主人公所面临的各种选择；而各种色彩则恰恰代表了女人进入社会所遭遇的各种命运或可能性。

第二篇小说《黄》的意义，在以上视角的观照下，就变得非常明显。小说写百无聊赖的美人"她"爱上了献身于"××"（代指"革命"）"事业"的地下工作者"蓝"，却因为"蓝""爱'事业'过于'私情'"而倍感失落；"蓝"则相反，对于"她"爱"他"更甚于"事业"，也对于"她"的"大小姐气"和"柔弱"而烦恼，认为这点"私情"妨碍"事业"，故不免在交往中对"她"有所敷衍。"她"在雨中巧遇了一位"做工"的女孩子，后者曾经参加过东北的抗日游击队，辗转流落到上海，一心指望以后远赴俄国追求理想；"她"被女孩子的执着所感动，让女孩子摘了一朵黄花走了。无意中，"她"在"蓝"家发现，那朵被女孩子带走的黄花，居然被"蓝"从大街上拣来，奉若至宝地压在玻璃板下。"她"在女孩子身上看到了自己未来的形象，最终决定赶当天午夜的"联运车"到北方的"陕西"（暗指"延安"）去。表面看来，爱情的失落让"她"选择了"北上"参加革命；然而，这件事对"她"来说更可能意味着，"革命"的意义仍然在于爱情——只有那种全身心地奉献给"革命"者身上所放射出来的光芒，才能够真正捕获爱情。这篇小说同样在探讨女性入世过程中命运选择的可能性。只不过在这里，那朵"黄花"的真正意义，要在当时被禁忌的"红色"背景下，才能够被把握。

第三篇小说《黑》则展现了女性的另外一种选择：充当理想男性的未亡人或守灵人。小说叙述"我"在北平，与一位身穿黑衣的湖南女孩"喜妹子"交上了朋友。"喜妹子"的那一双"笼罩着一层雾，一层忧愁的雾"的大眼睛，透露了她的悲剧性的命运：她的心上人叫"佑佑"，在一次出航中，为救另一个人而卷进洄水里，从此不见了踪影。她想当尼姑，又想死，最终却成为一个未亡人，如同一个"黑影子"般，守着一个渺茫的希望而活着。"黑"色在这里，既是"喜妹子"服饰的颜色，也是她那大眼睛中瞳仁的颜色，更是漫漫长夜的颜色，意味着这位"喜妹子"的一生将在永夜中绝望地度过。

第四篇《灰》叙述了一个老生常谈的故事：红颜薄命，一个女人充当平凡家妇而不能的不幸。"爱穿灰衣姓林的六表姐"长得像"旧小说上提到的美人"，但她的"林"姓则似乎暗示着传统美人林黛玉及其悲剧性的命运。丈夫庸碌无为，婆婆刻

薄寡情,她夹在其中难以为继,终在夫死女病之后遁入疯狂;病愈后失去了工作,也失去了人生的希望。"灰"字极力抒写了女性在传统大家庭内毫无意义的平凡、压抑和艰难。

第五篇《白》则探讨了与前述女性截然相悖的另一种女性前途:做依附于他人的藤萝或"妾"的可能性。一个标致的女人十分潇洒地享受着三个男人的爱情——除了充当一位官宦("夫")的"消遣品"之外,还享受着与一个小白脸和一个车夫的私情。在与"夫"的隐情被"妻"发现之后,"消遣品"被迫成为名正言顺的"妾",与"妻"共同委事于"夫"。不料"夫"脑溢血发作,不久一命呜呼。"妾"在葬礼上虚与委蛇,随即逃之夭夭,一去不返。"白"作为守贞的象征,在"消遣品"那里,变成了唯恐避之不及的灾难。在这里,一位不承担任何责任的、赤裸裸的女性欲望主体的形象呼之欲出。

综上所述,《虹霓集》在飘忽唯美的表象之下,其实蕴含着极其严肃的内容。它既以自叙传,更以虚构的形式,探讨了青年女性走上社会所面临的各种选择与可能。它所赖以结构自身的独特的形式手法——用不同色彩来象征女性的社会意义,并形成一道真正的五色虹霓——则使这种探讨成为可能。令人匪夷所思的是,在青子的这部仍显稚嫩的处女作中,形式感与内容达成了如此高度的统一。我们不能不看到,这其中有部分来自沈从文的影响。

首先,用不同的色调作为小说的标题,已为此前的沈从文所使用。例如,在沈从文初次见面赠予青子的小说集《如蕤》中,即有三篇小说(《白日》《黄昏》与《黑夜》)以该种方式命名。青子可能从中获得启发,继而升华出较为抽象的命名方式。此外,沈从文与胡也频、丁玲于1929年创办过一本以《红黑》命名的杂志。而以"虹霓"作为绝美的隐喻,亦为沈从文所常用(如1932年出版的《凤子》)。

其次,《虹霓集》文本中,与沈从文相关文本存在互文互喻的对话关系的文字触处皆是。如《毕业与就业》中,"西丽"在给朋友的信中写道:

> 我卧房前面有一个窗口,倚在窗前可以眺望屋前草坪的全景……一片美丽的绿色草茵,上面开着一丛一丛不知名的黄花紫花,三五个天真烂漫的孩子蹲在地上玩耍。白色的淡黄的纱衣绸衣错落点缀在这片草坪上,真像是张画。[1]

[1] 青子:《毕业与就业》,收于《虹霓集》,第118—119页。

而在沈从文的《八骏图》中，达士先生在给未婚妻写信时，也写道：

> 我房子的小窗口正对着一片草坪，那是经过一种精密的设计，用人工料理得如一块美丽毯子的草坪，上面点缀了一些不知名的黄色花草，远远望去，那些花简直是绣在上面。[1]

在同一页，沈从文还写道："草坪树林与远海，衬托得如一幅动人的画。"[2]

又如，在《黑》中，作者以"喜妹子"的口吻写道："天上满是星星。我是傻子，只注意到两粒星子，他的眼睛。"[3]这句话明显是从沈从文《如蕤》中的"她闭上眼睛时，就看到一颗流星，两颗流星。这是流星还是一个男孩子纯洁清明的眼睛呢"[4]所化出的。

更重要的证据在于，甚至《黑》中的情节也是直接来自沈从文的《边城》。无论"喜妹子"的年龄还是长相和命运，都与《边城》中的"翠翠"相同；而"佑佑"则是《边城》中"天保"和"傩送"的双重化身。从某种意义上说，《黑》是《边城》的延续版，青子是从女性命运的角度，继续探讨了《边城》中未竟的主题。而"黑"的意象，正是《边城》结尾处"这个人也许永远不回来了，也许明天回来"的著名格言的视觉对应物。

然而，影响不是单向的，同样存在反向影响与回流的痕迹。我们注意到，沈从文日后的小说创作中，青子投下的影子一而再、再而三地持续呈现。例如《长河》中的一章《大帮船拢码头时》（1938）结尾处，老水手满满自言自语：

> 好风水，龙脉走了！要来的你尽管来，我姓滕的什么都不怕！[5]

《摘星录》（1940）第四节结尾处"她"自语：

> 好，要来的都来，试试看，总结算一下看。[6]

[1] 沈从文：《八骏图》，收于《沈从文全集》第8卷，第199页。
[2] 同上。
[3] 青子：《黑》，收于《虹霓集》，第67页。
[4] 沈从文：《如蕤》，收于《沈从文全集》第7卷，北岳文艺出版社，2002年，第343页。
[5] 沈从文：《大帮船拢码头时》，收于《沈从文全集》第10卷，北岳文艺出版社，2002年，第107页。
[6] 沈从文：《摘星录》，收于《沈从文全集》第10卷，第366页。

这些无疑都折射和回响着青子《毕业与就业》结尾处主人公的自白：

"生活，你要来，你就来，我一点不怕你。"西丽就计算日子等待着。[1]

再如沈从文《摘星录》第二节：

三年中使她接受了一份新的人生教育，生命也同时增加了一点儿深度。[2]

青子《毕业与就业》：

半年来一切过去的实际社会给了这个女孩子心灵一种教训，对生活仿佛看深了一层。[3]

以上例子证明，在青子的《虹霓集》与沈从文的许多作品之间，存在着辗转流注的互文关系；这为他们之间的"情人"关系做了一种深刻的诠释，证明这种关系不仅存在于生活，也存在于精神的领域。这些例子还为沈从文在《水云》中所谓的"偶然侵入生命"，转化为作者人格和艺术的说辞，提供了鲜活而具体的例证。

然而，我们还需指出另外一种更大的影响，那就是青子作品整饬精微的形式感，给予沈从文以造型艺术意义上的重大启示。其中，因为《边城》《长河》等作品的成功而获得的鼓励，沈从文最早于1942年，产生了写作《十城记》的想法，即"把十个水边城市的故事，各用不同文体，不同组织来完成它"[4]。这种用形式上的整一性来结构具有不同文体与意蕴的故事的方式，离开青子《虹霓集》（其实质可以用"五色集"概括）的启示是很难想象的。而《七色魇集》（1937—1946）的写作则成为沈从文这一时期最具特色的文学追求，其形式和意象均从青子的《虹霓集》中直接化出；当然，其意蕴或象征含义，较之青子，进入一个更为广大、抽象和深刻的境界。

[1] 青子：《毕业与就业》，收于《虹霓集》，第132页。
[2] 沈从文：《摘星录》，收于《沈从文全集》第10卷，第348页。
[3] 青子：《毕业与就业》，收于《虹霓集》，第132页。
[4] 沈从文：《总结·传记部分》，收于《沈从文全集》第27卷，北岳文艺出版社，2002年，第87页。

《七色魇集》的名称来自于沈从文 1949 年 1 月计划编成的一部作品集,其中收集了《水云》以及以"魇"为题的其他六部作品(即《绿魇》《黑魇》《白魇》《赤魇》《青色魇》与《橙魇》)。鉴于形势的变化,这部编成的作品集从未付印。编集的想法最早形成于 1947 年。沈从文在第二次发表《黑魇》的《知识与生活》第 8 期校样(1947 年 8 月)上,对一系列以"魇"为题的作品,做了如下说明:

一

这个写得很好,都近于自传中一部分内部生命的活动形式。

另有白、赤、青、橙等等。拟作七篇,即在抗战完结前后五年中,在昆明到北京,从生活中发现社会的分解变化的恶梦意思。每一章均不相同,文字主题乍一看或有些蒙蒙不易解,总的一看即可知实明明白白。

二

四十年前在昆明乡居琐事和无章次感想。

在云南用这个方法写的约计七篇。总名《七色魇》,还另有三篇拟共成一集,出个小集。叙中有议,一般人看不懂,其实易懂。重在从各个角度写近在身边琐事,却涉及那个明天。[1]

在沈从文看来,这些以"魇"为题的作品具有共同的形式特征,即试图将相互矛盾的倾向组合在同一种结构之中:它们既是"内部生命的活动形式"和"无章次感想",又涉及"社会的分解变化";既是"近在身边"的"乡居琐事",又涉及"明天"的远景;它们初看"不易解",其实"易懂"和"明明白白"。这种主观/客观、内/外、近/远同时并呈的结构,正是前面讨论沈从文的绘画作品(包括 1934 年和 1957 年创作的)时,我们所申言的"哲学现象学的视角",以及所谓的"观察主体和观察对象在直观行为中同在"的结构,只不过在沈从文 20 世纪 40 年代新的写作中,这种"现象学"结构不再停留于它的经典认识论阶段,而是具有胡塞尔后期所谓的"生活世界的现象学"的形态:主客体不再判然二界,而是交融一体,在日常生活流与内在意识的追踪过程中,直接呈现外在世界的结构和观念。而从青子那里借鉴的形式感(以不同色彩来结构整体),则为沈从文进行如此复杂的哲理性思考,提供了具体有限的外在框架。只不过,区别于青子那种仍显机械和拘

[1] 沈从文:《题〈黑魇〉校样》,收于《沈从文全集》第 14 卷,第 471—472 页。

泥的方式（如需借用人物服饰的颜色来表达象征含义），沈从文的色彩美学是由众多意象呈现的色调关系来结构的。如《白魇》（1944），作者通过凤凰山城五千孤儿寡母家门前的"小小白牌子""白胖胖的何太太""灰白的云彩"和"敌机"从"一个银白色放光点子，慢慢的变成了一个小小银白十字架"，传达了战争灾难所带来的"亲友死亡消息"、青年朋友"对于社会所感到的绝望"、人近中年者"精神慢慢分解，失去本来的自主形成一种悲剧的迸发"，以及死亡的威胁等抽象主题。如《黑魇》（1943）中，通篇故事罔顾左右而言他，仅在结尾处，借助儿子"虎虎""黑亮亮的眼睛"，借助拘那罗王子瞎眼复明的故事来点题，表达了作者对于绝望与希望、当下与未来、儿童与国家的前途等宏大问题的看法。

写于1943年、1946年经校改后再度发表的《绿魇》，为我们的讨论提供了一个精微的范例。恰如初版标题《绿·黑·灰》显示，《绿魇》本身以微观形式再现了青子的《虹霓集》和沈氏自己的《七色魇集》中的意匠经营。

文章的第一节"绿"始于作者作为一个感悟者在风景中的"无章次感想"；他从"这个绿芜照眼的光景"中，领悟到一切"生命的本体"；这种"生命本体"的核心是"意志"。恰如"虽同一是个绿色，却有各种层次。绿与绿的重叠，分量比例略微不同时，便产生各式差异"，生命"意志"亦然。在"意志"的作用下，自然"如何形成一个小小花蕊，创造出一根刺，以及那个在微风摇荡凭藉草木银白色茸毛飞扬旅行的种子，成熟时自然轻轻爆裂弹出种子的豆荚，这里那里还无不可发现一切有生为生存与繁殖所具有的不同德性。这种种德性，又无不本源于一种坚强而韧性的试验，在长时期挫折与选择中方能形成"。一切生命都在同一种秩序下产生万千差异，每一种差异又都与整体形成一个乐章与一部"伟大乐曲"的关系。既然生命的本质是"意志"，更是"意志"在坚韧不拔过程中随意的创造和尝试（"试验"），故沈从文从中引申出关于国家民族前途的看法，即"国家"亦可根据"抽象原则"加以"重造"：

> 我们人类的意志是个什么形式？在长期试验中有了些什么变化？……一个民族或一种阶级，它的逐渐堕落，是不是纯由宿命，一到某种情形下即无可挽救？会不会只是偶然事实，还可以用一种观念一种态度而将它重造？我们是不是还需要些人，将这个民族的自尊心和自信心，用一些新的抽象原则，重建起来？[1]

[1] 沈从文：《绿魇》，收于《沈从文全集》第12卷，第138—139页。

需要指出，这种源自德国哲学家叔本华的悲观主义和同时期战国策派的"意志哲学"[1]，在沈从文那里与其自己长期以来关于"社会重造""国家重造""人的重造""经典的重造"和"工具的重造"的思考相融合，并被它归结为五四新文化运动的精神。[2] 这种"藉思想文化以解决问题的方法"[3]的思路，既是沈从文与五四一代知识分子的共性，亦导致了他自己关于生命哲学的独立思考（鉴于沈从文社会和国家"重造"的思想，与其"图像转向"的进一步深化具有密切关系，我们将在本章下一节详细讨论）。总之，沈从文指出，"绿"是生命和生命的本质"意志"的象征。但他旋即笔锋一转："绿"不是一切，它要让位给"黑"。

什么是"黑"？乍一看，"黑"的主题较隐晦。该文第二节中，与上述同时期的《黑魇》相似，沈从文仅有几次提到"黑"（"一堆堆黑色的高粱""一堆黝黑发光的铜像"和"或黑或灰庞大的瓶罂"）。这三处"黑"，除它们都置身于作者租住的呈贡大宅之外，其他毫无共性可言；它们本身似乎也见不出什么微言大义。事实上，沈从文恰恰是把这所看上去错彩镂金、雕簟满眼，却渐趋凋敝、阴影略染的大宅，当成了一部象征剧的舞台；而把租住这所大宅的房客们出入其中的流播生死，当作这部剧的情节。仅仅数年之中，当"演员们"（房客们）于各种不同境遇中辗转反复，失意寡欢，非死即走，上演一幕幕悲剧时，剧中"黑"的底色才渐渐沁了出来。当大宅周边的公路两旁葬满了死人，他们那"露出土外翘起的瘦脚，常常不免将行人绊倒"时，我们发现，这所大宅几乎具有了一座墓园甚至死亡纪

[1] 沈从文在这里对于"意志"和"观念"的讨论，无疑缘自叔本华及其哲学名著《作为意志和表象的世界》，以及战国策派思想的介绍与引入。1940年4月至1941年7月，林同济、雷海宗和陈铨在昆明主办《战国策》半月刊，后又于1941年12月至1942年7月在重庆《大公报》开辟《战国副刊》，并在上面发表了大量文章，力倡尼采、叔本华的"意志哲学"和中国的"战国时代"的复归，以期振奋人心，赢得抗战的胜利。无独有偶，叔本华此书不仅被陈铨在其一系列文章中提及，而且，其关键概念中的"表象"（Representation）一词，恰恰被陈铨误译成人们耳熟能详的"观念"。参见陈铨：《叔本华与红楼梦》，载《今日评论》第4卷第2期，1940年7月14日；陈铨：《论英雄崇拜》，载《战国策》第4期，1940年5月15日。沈从文同时期亦在这两个刊物上发表了大量文章。尽管沈从文曾撰文怀疑并批评过陈铨的《英雄崇拜》，但并没有因此而全盘否定叔本华和尼采的"意志哲学"。沈从文将这种"意志哲学"纳入自己更为深刻的"绿·黑·灰"三位一体的哲学体系之中，从而消除了其偏执性，思想境界要远在战国策派思想家之上。详见下文的讨论。

[2] "五四运动是中国知识分子领导的'思想解放'和'社会改造'运动。当时要求的方面多，就中对教育最有关系一项，是'工具'的应用，即文学革命。"参见沈从文：《"五四"二十一年》，收于《沈从文全集》第14卷，第133页。"看看二十年来用文字作工具，使这个民族自信心的生长，有了多少成就。从成就上说，便使我相信，经典的重造，不是不可能的。经典的重造，在体裁上更觉得用小说形式为便利。"参见沈从文：《长庚》，收于《沈从文全集》第12卷，第40页。"我于是依照当时《新青年》《新潮》《改造》等等刊物所提出的文学运动社会运动原则意见，引用了些使我发迷的美丽词令，以为社会必须重造，这工作得由文学重造始。文学革命后，就可以用它燃起这个民族被权势萎缩了的情感，和财富压瘪扭曲了的理性。两者必须解放，新文学应负责任极多。我还相信人类热忱和正义终必抬头，爱能重新黏合人的关系，这一点明天的新文学也必须勇敢担当。"参见沈从文：《从现实学习》，收于《沈从文全集》第13卷，第374—375页。

[3] "藉思想文化以解决问题的方法"是美籍华裔学者林毓生在《中国意识的危机》一书中提出的观点，旨在解释五四时期"文化方面的全盘性反传统主义"的根源，在于他们仍然深陷中国传统的"藉思想文化以解决问题的方法"之有机式的一元论思维模式的窠臼。参见林毓生：《中国意识的危机——"五四"时期激烈的反传统主义》，穆善培译，苏国勋、崔之元校，贵州人民出版社，1986年。

念碑的性质。然而,这并非大宅导致的结果,而是这个"梦魇般的人生"的题中应有之义——"夙命"。

因而,"黑"即"绿"的反题,它在一切方面都补足后者的意义:如果"绿"是生命,那么"黑"就是死亡;如果"绿"是意志,那么"黑"就是夙命;如果"绿"意味着必然和成功,那么"黑"就意味着偶然和失败。既然"绿"的意义在于"用'意志'代替'命运'"[1],那"黑"的意义就可以归结为"'命运'取消'意志'"。宇宙并非一部生命无往不胜的凯旋曲,它同时也是一首缠绵悱恻、令人扼腕叹息的哀歌。然而,后者的意义并不必然都是负面的。沈从文引用古语说,"'其生若浮,其死则休'"——相对于前者无尽的漂浮,后者是永恒的休息。

就此而言,如果没有该文第三节,仅凭以上讨论,似足以让我们产生沈从文是一位杰出的思辨哲学家的印象。然而正是那难以归类和分析的第三节,正是那庸碌平凡的"灰"对"绿""黑"两种极端色彩之边界的消解和穿越,让我们意识到,任何借助于哲学的概念,任何仰仗逻辑反题的清晰对称而对沈从文作品所做的遽然判断,都有可能因为忽视一个简单的问题——沈从文文字作品的造型性而犯下严重的问题。一句话,沈从文作品的色彩构成不能凭借自身,只能依赖于彼此间发生的关系,才能具体生成。

"灰"的叙事从一位疯后初愈的农家妇人小香开始。小香也是一位房客,故她的故事是"黑"中所讨论的无从逃脱的人生悲剧性夙命,也就是"黑"色调的延续:小香的丈夫在外当兵,一去不回;母亲和家被一把火化为乌有;两个女儿在饥饿中"嚼生高粱当饭吃",小香受不了了,从此遁入疯狂。然而,在"灰"的开头,当小香被引见给读者时,她已经清醒过来,而且当上了一名女工。这次特地回来看望房东二奶奶,她还带了一些栗子作为礼物。从疯狂中苏醒的小香似乎暗示着极端情绪的非永恒性,暗示着本节将要探讨的是"康复"的主题。

无独有偶,另一位游走于疯狂边缘的正是叙事者"我"。"我"被"思索"的"无尽长链"所缠绕束缚,被语不惊人死不休地叙述"荒唐"的"传奇故事"所累,殚精竭虑,迹近崩溃。那天晚上,趁着月色,"我"回到白天做过沉重思考的地方,试图再发现什么,然而,却惊异地看到:

> 不仅蚂蚁不曾发现,即白日里那片奇异绿色,在美丽而温柔的月光下也完全失去了。目光所及到处是一片珠母色银灰。这个灰色且把远近

[1] 沈从文:《长庚》,收于《沈从文全集》第12卷,第40页。

土地的界限，和草木色泽的等级，全失去了意义。只从远处闪烁摇曳微光中，知道那个处所有村落，有人。站了一会儿，我不免恐怖起来。因为这个灰色正像一个人生命的形式……"这个人是谁？是死去的还是生存的？是你还是我？"……我应当试作回答可不知如何回答，因之一直向家中逃去。[1]

"我"在夜色下没有看到白天看到的景象，但也看到了白天从来没有看到过的景象。到这里，"灰"色的主题蕴含才以毫不含糊的方式呈现于人。月光下出现的是一个消融了白天所有极端鲜明对立色彩的世界，一个平凡的世界；但它同样也是一个真实的世界，是"一个人的生命的形式"，是"我"未曾发现，因而亦无缘看到的世界。原先极端世界中鲜明地对立着的一切（"绿"与"黑"），被一片渐趋连续的中间色泽（"灰"）所代替。这样一种似乎毫无意义的"灰"色人生，令"我"不寒而栗，意味着"我"尚未做好接受这一世界的准备。于是"我"再次逃离；这次，"我"向家中逃去。

意味深长的是，迎接"我"的"主妇"并没有安慰"我"，而是"完全不明白我所说的意义，只是莞尔而笑"。这种笑"成为一种排斥的力量，陷我到完全孤立无助情境中"，同时也使得"我"完全无处逃遁，只好孤身一人去面对这个陌生的世界，直到能够真实地看清这个世界。

这是一个消融了极端情绪的世界，也是一个消解了"传奇故事"的世界。在这个"灰"色世界中，并没有原先那位"传奇作家"的位置。在另一处，借助孩子们与一个青年朋友"非常专心"地玩一辆木车子，而不再听"我"讲故事的情境，作者再次描写了"我"的失落：

> 我不仅发现了孩子们的将来，也仿佛看出了这个国家的将来。传奇故事在年轻生命中已行将失去意义，代替而来的必然是完全实际的事业，这种实际不仅能缚住他们的幻想，还可能引起他们分外的神往倾心！[2]

很简单，为了能够在未来的这个世界中占据一席之地，原先的那个"我"必须死去。文中结尾处，作者让"我"从"新黄粱梦"中苏醒过来。但未来的那个"我"，此时尚没有到来，而且"他"的产生亦将十分艰难。故作者仍在问："这个人是谁？

[1] 沈从文：《绿魇》，收于《沈从文全集》第 12 卷，第 154 页。
[2] 同上。

是死去的还是生存的？是你还是我？"

对这一问题的真正回答尚有待时日。然而，未来即将发生的一切，如同《启示录》中的异象一般，都已经以造型艺术的感性形式和合乎逻辑的必然性，浓缩在这一篇小小的《绿魇》（《绿·黑·灰》）中，这是令人十分惊异的。它深刻地证明了沈从文20世纪40年代与50年代的连续性。

四、《虹桥》："政治"作为"艺术"

为了更好地讨论主题，现在有必要探讨一个我们尚未认真处理过的问题：沈从文作品的分期。

前文，我们已经大致把沈从文的全部作品分成三个阶段：早期的"文学家"时期、中期的"艺术家"时期和晚期的"学人"时期。早期阶段从1924年12月22日在《晨报副刊》发表《一封未曾付邮的信》开始，到1934年出版《边城》《湘行散记》《从文自传》等代表作止，正好十年；中期阶段以1934年初回乡之行中创作彩色画为标志，到1940年代中期创作《七色魇集》达到高潮，于1940年代晚期的政治评论（涉及对于国家政治前途的设计）而告终，约持续十五年；晚期阶段从1949年调赴历史博物馆工作开始，以1981年《中国古代服饰研究》的正式出版为标志达到高潮，并持续到1986年沈从文辞世，共三十七年。第一阶段可谓"作为文学家的文学家时期"；第二阶段的实质是沈从文的"图像转向"，即他开始尝试借鉴造型艺术的形式、观念和手段来从事文学创作，而并非他真的变成了艺术家，故可谓"作为艺术家的文学家时期"；第三阶段是他的物质文化研究时期，可谓名副其实的"学人时期"。

以上分期着眼于沈从文一生专业生涯大的段落划分，而不过多纠缠细节（例如每一阶段是否还可以进一步划分）。与一般文学史家不同，笔者感兴趣的并不是沈从文文学生涯的发展变化（故而他们会把沈从文后期的文物研究看成是其创作生涯的"断裂"），而是一开始就试图超越文学领域，通过一种鲜有人尝试的视角（"跨媒介艺术史"），并辅以史料考辨和文本细读，从整体出发，为20世纪中国文化史上独特的视觉文化现象（沈从文的"转业"之谜），提供一种新的阐释和论证。笔者认为，沈从文的"转业"之谜具有内在的逻辑可循，理解这一现象的关键在于如何看待他中期作品所发生的"图像转向"。

这一"图像转向"有两个重要的方面：首先，作者有意识地引入造型艺术的形

式、观念和手段来从事文学创造；其次，造型艺术成为作者看待世界的一种方式，在这种方式的观照下，不仅世界，而且未来的政治和国家，也变成了某种形态的艺术作品，可以"重造"。

第一点在沈从文的文本中存在大量的证据。早在1930年，沈从文在总结前六年的创作时，即把这些作品看作是"为向一个完全努力意义所留下的构图习作"[1]。1945年，他在《〈看虹摘星录〉后记》一文中，仍然把他的作品当作"用文字所作的种种构图与设计"。"习作"的观念为沈从文一生所坚持，与他关于五四运动掀起的"文学革命"首先是一种"工具重造，工具重用"的运动的思想密切相关，"即如何把文字当成工具，在试验中讨经验，弄好一点，用到社会发展进步所需要各方面去"[2]；在另外的地方，他甚至把"文学革命"视为"文字的本身的革命"[3]。这就像杂剧中的小丑翻筋斗那样："你这边翻完了又那边翻，两边翻完了，前后又再翻，都翻完了，我觉得还是再玩个花样，再翻。"[4] 但是，在他看来，以"习作"来理解文学创作的最佳方式仍然是造型艺术（"构图和设计"）。为此沈从文举出了他早期作品中成功的案例（如《柏子》《丈夫》和《会明》等），正在于"手中笔知有意识来使用，一面保留乡村风景画的多样色调，一面还能注意音乐中的复合过程，来处理问题"[5]；此外，他还加上了宋人小景画的影响[6]。

不过，真正标志沈从文的"图像转向"的，尚非以上表现为艺术技巧特征的作品。上述作品的创作基本上都处于沈从文的第一阶段，是其"作为文学家的文学家"在艺术上比较成熟的作品；除上述作品之外，这一阶段更以《边城》《从文自传》等著称。正如前述，沈从文在1934年的《湘行书简》中，之所以要在文学叙述中引入绘画，是为了解决一个仅凭文字无法解决的问题：对于绝美风景的描述，尤其是对于风景中"声音、颜色、光"的表现。写于1939年的散文《潜渊》进一步表明，这一时期沈从文更关心的，是自然中的"光影形线"之美：

> 所思者或为阳光下生长一种造物（精巧而完美，秀与壮并之造物），并非阳光本身。或非造物，仅仅造物所遗留之一种光与影，形与线。[7]

[1] 沈从文：《略传——从文自序》，收于《沈从文全集》第13卷，第372页。
[2] 沈从文：《总结·传记部分》，收于《沈从文全集》第27卷，第80—81页。
[3] 沈从文：《自己来支配自己的命运——在〈湘江文艺〉座谈会上的讲话》，收于王亚蓉编：《沈从文晚年口述》，陕西师范大学出版社，2003年，第68页。
[4] 同上文，第62页。
[5] 沈从文：《关于西南漆器及其他：一章自传——一点幻想的发展》，收于《沈从文全集》第27卷，第25页。
[6] 同上。
[7] 沈从文：《潜渊》，收于《沈从文全集》第12卷，第31页。

那种弥散无际、跳跃灵动的"光影形线",那种转瞬即逝、微妙难辨的"色",那种作为动力促使沈从文转型的风景中若隐若现、迷离恍惚的女体女态("虹影星光"),再加上我们现在并不十分清楚的某些现代派绘画美学观念的影响,是这些因素的综合形态,造就了沈从文第二阶段"图像转向"的特征,并导致20世纪40年代中期,以《七色魇集》为标志的那种精巧繁复的色彩美学的诞生。

1946年的短篇《虹桥》[1]代表了这一"图像转向"中一个特殊的方向,一个属于上述第二方面的特征。小说写几个艺专毕业生带着"书籍、画具和满脑子深入边地创造事业的热情梦想",到云南藏区工作的经历。他们在行程中看到了一条彩虹,它如"一条上天去的大桥""一匹悬空的锦绮",悬挂在"雪峰"和"绿海"之间。小说接着描写了几位画家试图描绘"虹桥"那种绚丽飘忽的色彩和神韵的失败,其中只有"李兰"(李晨岚的化身)那幅"全用水墨涂抹,只在那条虹上点染了一缕淡红那张小景为最成功",那是因为"李兰"懂得与自然"不能争胜,还可出奇","以少许颜色点染,即可取得应有效果"。他所采取的恰恰是当年顾恺之、吴道子画人物画的方法,"试着学吴生画衣缘方法涂抹一线浅红,居然捉住了它"。事实上,"李兰"所用方法,也恰恰是十二年前沈从文自己在《湘行书简》中尝试过的方法;甚至连此处所用的比喻(用吴道子画人物仅在衣缘点色之例),亦暗示出所绘彩虹隐隐约约的女性属性。但是,《虹桥》的真正主题并不在此。它通过画家描绘的失败,把画家的眼光引向了艺术之外的现实。

首先是眼下所呈现的大自然本身。自然是一幅较之艺术更为伟大而神奇的画作,是"一种带魔术性的画面",它的"一片绿,一团团黑,一线白,一点红",即使是艺术中的"大手笔"亦难以处理,尤其是:

> 你若到大雪山下看到那些碗口大的杜鹃花,完全如彩帛剪成的一样,粘在合抱粗三尺高光秃的矮桩上,开放得如何神奇,神奇中还可到处可见出一点诙谐,你才体会得出"奇迹"二字的意义……一和自然大手笔对面,就会承认自己能做到的,实在如何渺小不足道了。[2]

在神奇的大自然中,天上的"曲虹如一道桥梁,斜斜的挂到天尽头,好像在等待一种虔诚的攀援";另一位画家"李粲"(李霖灿的化身)从本地藏民"一路作揖磕头"的曲度中,看到了他们"谦卑而沉默""把生命谐和于自然"中的"信

[1] 沈从文:《虹桥》,收于《沈从文全集》第10卷,第384—398页。
[2] 同上文,第395页。

仰"。这种使自己"形成自然一部分的方式，比起我们到这里来赏玩风景搜罗画本的态度，实在高明得多"[1]。

然而，《虹桥》并没有满足于停留在对于自然彩虹的廉价赞美，而是从一开始就致力于建构另外一种"彩虹"。关于这一点，几位艺专学生投身于西南边区的事业可以为证，小说也恰巧为我们提供了这样的一条"彩虹"构成的"虹桥"：

> 在画上，可看过那么一线白烟成为画的主题？有颜色的虹，还可有方法表现，没有颜色的虹，可容易画？[2]

"没有颜色的虹"也让我们想起《水云》中对于"偶然"（青子）的描绘（"素色的虹霓"），然而，与十几年前迥然不同，沈从文在这幅画中看到的并不是某一个"偶然"的绰约身影，而是无数"偶然"共同融汇而成的一个壮丽场景，一个由在场每一个人的参与所铸成的场景：

> 那个出自马帮炊食向上飏起的素色虹霓，先是还只一条，随即是三条五条，大小无数条，负势竞上一直向上升腾，到了一个高点时，于是如同溶解似的，慢慢的在松树顶梢摊成一张有形无质的乳白色屬毹，缘着淡青的边，下坠流注到松石间去。于是白的、绿的、黑的，一起逐渐溶成一片，成为一个狭而长的装饰物，似乎在几个年青人脚下轻轻的摇荡。远近各处都镀上夕阳下落的一种金粉，且逐渐变成蓝色和紫色。
>
> 日头落下去了，两百里外的一列雪岫上十来个雪峰，却转而益发明亮，如一个一个白金锥，向银青色泛紫的洁净天空上指。[3]

在沈从文笔下，这一由"白""绿""黑""金""蓝""紫""青"诸色交织而成的绚丽彩虹，因为在本质上是由人事升华而成，故它不再如前述彩虹那样仅是一个自然的"奇迹"，而是人类社会理想的象征。这种社会理想，一头从人类的现实需要（此处的"马帮炊食"）出发，另一头悬挂在高邈的观念天空上，犹如一座真正的"虹桥"。另一方面，正如沈从文此处绝妙的文学比喻所示（远处藏区的雪峰犹如手指般指向"洁净天空"，也就是那种理想的"虹桥"），真正的社会理想

[1] 沈从文：《虹桥》，收于《沈从文全集》第10卷，第395页。
[2] 同上文，第397页。
[3] 同上文，第397—398页。

的发现和建构，同样为一般政治家所不能，而非具备上述独特眼光的艺术家莫属。"这也就是明日真正的思想家，应当是个艺术家，不一定是政治家的原因。政治家的能否伟大，也许全得看他能否从艺术家方面学习'人'为准……"[1] 从这种意义上说，出自"艺术家"之眼的"社会理想"，同时使"政治"变成了某种"艺术作品"。这种视"政治"为"艺术"的浪漫主义思想，在沈从文战后的文化与政治评论中达到了极致。[2] 其中最典型的当属写于1948年北平围城之际的《苏格拉底谈北平所需》[3]一文。

《苏格拉底谈北平所需》假托古希腊哲学家苏格拉底之口吻，谈国共内战最激烈的北平围困战期间，管理文化古城北平的最理想方案。北平市长应该由一位"治哲学，习历史，懂美术，爱音乐"的"全能市长"担任，由古建筑专家梁思成担任副市长；警察局长则宜由"戏剧导演""音乐指挥"或"第一流园艺家"担任，以符合北平作为一座国内外闻名的"花园城市"之实，警察的数目与待遇都同于"花匠"，警察入户检查的目的，仅仅在于"察看人家庭院是否整洁"；公务局长为"美术设计家"；教育局长为"工艺美术家"。由艺术家来全面管理城市，这就使得未来的北平较之于苏格拉底（柏拉图）眼中的"理想国"（由哲学家统治）更富于浪漫色彩。在这个国度中，最重要的机构是"美术专科学校""图书馆""博物院"和"大学"；"政治"则超越党派偏见和私利，进入"专家执政"时期；"专家"则按"理性"行管理之实，其中"如医生、诗人、哲学家，于此新政制体系下，均得到应得位置"——除了其本职工作外，还包括以上提到的种种行政职位。

艺术家对于政治的管理，在沈从文同时期的其他作品中，更被直接比拟为乐队指挥对于乐队的管理，未来的中国则被比拟为这支乐队的作品——一首"新中国进行曲"：

> 此时诚需要一种崭新人生哲学，来好好使此多数得重新分工合作，各就地位，各执乐器，各按曲谱，合奏一新中国进行曲。此乐曲在时间中慢慢发展，既能把握大处，又不忽视细节……[4]

[1] 沈从文：《虹桥》，收于《沈从文全集》第10卷，第391页。
[2] 沈从文战后写得最多的是政论、随笔之类的文字，其核心是批判当下的政治和国共之间的内战，如《政治与文学》（1947）、《性与政治》（1947）、《纪念五四》（1947）、《北平通信一、二、三、四》（1947—1948）、《"中国往何处去"》（1948）等。
[3] 沈从文：《苏格拉底谈北平所需》，收于《沈从文全集》第14卷，第370—381页。
[4] 沈从文：《迎接秋天——北平通信》，收于《沈从文全集》第14卷，第397页。

这一思想的精神来源，即原北大校长蔡元培的"以美育代宗教"说，沈从文则将其进一步改造为"以美育重造政治"说。"美术"或"美育"因为具有"无利害而有普遍性"（康德），"系属于全人类心智与热情之产物，为连接人类苦乐沟通人类情感一种公共遗产"，因而能够超越宗教隔阂与政治偏见导致的种种矛盾对立和战争，具备了改造政治的资格；而政治，在沈从文看来，仅仅是"权力的独占""专制霸道"和"残忍私心"[1]。因此，只有在"美术"基础上对政治加以"重造"，人类才能获得"永久和平"（使人类得到"合理发展及永久稳定"）。在此意义上，在北平围困战的隐隐炮火声中，沈从文以"美术代替政治"的呼求，仍然是一种"政治"，一种"非（否定）政治的政治"。

然而，更重要的是，当未来的"政治"乃至"中国"都变成了行管理之实的"艺术家"手中的"作品"之际，我们也就到达了沈从文这一阶段"图像转向"的逻辑终点。从借鉴造型艺术的形式手段开始，到在创作中拥有这种手段并形成自己独特的色彩美学，再到把这种眼光投射和转化到现实社会的领域，形成政治诉求，这一"技术"－"本体"－"政治"的历程，既是上述"图像转向"的逐渐深化，又是其泛化的历程。当未来的国家和政治都被当作艺术家的艺术作品之际，这种看上去极为浪漫主义的表述，也为沈从文在1949年之后，接受另一种具有浪漫主义渊源的政治哲学，提供了必不可少的逻辑准备。

最后，不妨指出，上述"图像转向"的历程同样对应着沈从文个人心理生活的重要秘密。以1934年回乡之行为界，第一阶段（1924—1934）文学写作技术的掌控和作品风格的成熟，恰好与沈从文个人婚姻的成功同步；单色画中的近景描绘（"小阜平冈"），正是上述事业和女人双重征服之成功的表征。彩色画标志着第二阶段"图像转向"（1934—1949）的开始："彩色"和画面中的远景代表了新的欲求对象（"偶然"）应运而生；生活中婚外隐情的发生和青子的影响，使山水格局中的女体女态，逐渐转化为更具抽象性、象征性的形线光影和"七色虹霓"的色彩本体（1934—1946）；而婚外恋情的最终中断（约1943年），以及战后日渐险恶的政治局势（内战一触即发），则使得作者于"偶然"抽身离去的空白处，以那种牢固建构的艺术家之眼，再次看到了的"星光虹影"高悬——这次，却是转化为社会政治理想的"虹桥"（1946—1949）。

于是，我们来到了沈从文第三阶段的门槛处。

[1] 沈从文：《我的学习》，收于《沈从文全集》第12卷，第361—362页。

五、绿·黑·灰的历程

1949年初,沈从文在编辑《七色魇集》过程中,在《绿魇》校正文本之后,写下了这么几句话:

> 我应当休息了。神经已发展到一个我能适应的最高点上。我不毁也会疯去。[1]

同年4月6日,沈从文在日记中再次提到《绿魇》:

> 五年前在呈贡乡居写的《绿魇》真有道理,提到自己由想象发展,尝尝扮作一个恶棍和一个先知,总之都并不是真的。真的过失只是想象过于复杂。而因用笔构思过久,已形成一种病态。从病的发展看,也必然有疯狂的一天,惟不应当如此和时代相关连,和不相干人事相关连。从《绿魇》应当即可看出这种隐性的疯狂,是神经过分疲劳的必然结果。综合联想处理于文字上,已不大为他人所能理解,到作人事说明时,那能条理分明?[2]

第一段文字写于沈从文1949年3月28日"用剃刀把自己颈子划破,两腕脉管也割伤,又喝了一些煤油"而自杀未遂之前两个月——《沈从文全集》的编者认为,"此时作者已陷入精神失常"[3],但据文意判断,应该在"精神失常"的临界点上;后一段文字写于此事件发生十天之后,也就是作者神志清醒之后。两处文字都提到了《绿魇》,绝非偶然;它们犹如两片叶子,把最切近的真相包裹于其中。[4]

第一段文字暗示,写作《绿魇》时的那种极端的情境,于校改旧文时再度出现,意味着文中述及的情境即将成为事实。"毁"与"疯"成为或此或彼的现实。

[1] 沈从文:《题〈绿魇〉文旁》,收于《沈从文全集》第14卷,第456页。
[2] 沈从文:《1949年4月6日》,收于《沈从文全集》第19卷,北岳文艺出版社,2002年,第31页。
[3] 参见《题〈绿魇〉文旁》编者按语,收于《沈从文全集》第14卷,第456页。
[4] 事实上,沈从文后来在致其大哥沈云麓的信中,又两次提到《绿魇》具有的预示性:(1)"在云南时,曾写了篇散文,提出些问题,竟和预言差不多。内中提到孩子们的将来,以为传奇故事在青春生命中已失去意义,代替而来的必然是实际的事业。"参见《1959年3月12日复沈云麓》,收于《沈从文全集》第20卷,第297页。(2)"一切正如我十五年前在云南写篇文章所预言的,一个务实的社会,将引导万万年青人从实际工作中去为人民作事,提高自己,改变国家面貌!"参见《1959年4月上旬致沈云麓》,收于《沈从文全集》第20卷,第307页。

第二段文字带有"后事之师"的性质，是对于极端情境的回顾与评论。它明确提到了《绿魇》的预示性（"必然有疯狂的一天"）；与之相比，甚至与"时代"和"人事"的关系反而是次要的（"惟不应当如此和时代相关连，和不相干人事相关连"）。

我们先看一看这里所提及的、被沈从文认为其实并不相干的"时代"和"人事"。

1948年3月1日，在香港出版的《大众文艺丛刊》第1辑上，刊登了郭沫若的一篇《斥反动文艺》的文章。郭沫若在文中把所谓的"反动文艺"概括为"红黄蓝白黑"五色加以抨击，其中充当"反动文艺"第一人的"桃红色"作家即沈从文。[1] 作者以历史审判者的姿态，把"反动文艺"定义为"不利于人民解放战争的那种作品，倾向和提倡"，把沈从文的作品《看虹录》（误置为《看云录》，说明作者未读原书）、《摘星录》斥为"文字上的春宫"，并把沈从文历来的政治主张，释读为"一直有意识地作为反动派而活动着"[2]。有意思的是，这篇极为粗暴地将沈从文、朱光潜和萧乾等作家一竿子打死，并致力于将其排斥于未来中国文坛之外的"檄文"，本身却模仿了沈从文《七色魇集》中的方法（用色彩的象征性叙事），只不过其贴标签的色彩处理方式，与沈从文那种基于造型艺术美学的微妙色彩观相比，相去不可以道里计罢了。

不料，几个月后，沈从文任教的北京大学也开始了一场针对沈从文的政治批判，形势急转直下。有学生全文抄录了前述郭沫若的《斥反动文艺》；还有人在教学楼上悬挂出长幅标语，上面赫然写着："打倒新月派、现代评论派、第三条路线的沈从文"；甚至还有人给沈从文寄来了一封匿名信，"信笺上画了一个枪弹，写着'算账的日子近了'一行字"[3]。

随着北平于1949年1月31日和平解放，沈从文的处境更加不妙，最终，3月28日的事件不可避免地发生了。然而，这仍然不外乎是《绿魇》中曾经预示的情景的相继出现。

"绿"。正如前述，"绿"是"生命"及其本质"意志"的象征；"意志"规定了"生命"的形式，故人们可以根据"某些抽象原则"，对于作为"生命"形式的国家和社会，进行"重造"。沈从文在二战后以"虹桥"作为社会政治理想的象征，并根据"美术"和"美育"的原则改造"政治"，这一切非但没有越出"绿"所规定的"生命"与"意志"的范围，而且恰恰是对于这种"生命"和"意志"（也就是"绿"）

[1] 郭沫若：《斥反动文艺》，收于王珞编：《沈从文评说八十年》，中国华侨出版社，2004年，第265—269页。
[2] 同上文，第265页。
[3] 吴立昌：《"人性的治疗者"：沈从文传》，上海文艺出版社，1993年，第271页。

之原则的证明。这种否定和代替现实政治的诉求，本身同样体现为一种"政治"，一种"非政治的政治"。一方面，这种"政治"诉求被左翼人士明确地解读为"反动派"的行径；另一方面，"绿"同样被《绿魇》中的色彩美学规定为并非具有唯一的价值——在一定条件下，它要让位给其他的颜色。

"黑"。"黑"是"绿"的反题，是"疯狂""死亡"和"夙命"的象征。3月，沈从文在《灯》一文后写了如下题识："灯熄了，罡风吹着，出自本身内部的旋风也吹着，于是息了。一切如自然也如夙命。"[1] "黑"是"灯"之"熄"，是另一种必然性；"黑"表示主体意识到了"绿"的局限性和非永恒性，但"黑"并不能突破这种局限性，它仅仅是对"绿"的否定——证明自己如同"绿"一样，也是一种极端情绪。

如果自戕之后的沈从文不曾被救活，那么，极端情绪就将被固置和永恒化；那么，第三阶段的沈从文，连同其后三十七年的工作和成就（在年限上甚至超出了前两个阶段的总和），同样将归于乌有。沈从文的奇迹在于，他为我们提供了一个艺术追求和人生命运惊人地统一的范例。这是他的幸运，也是我们的幸运，更是中国文学、艺术和学术之大幸。

但是，如果1949年的沈从文不曾自戕（例如郭沫若没有写《斥反动文艺》或在文中没有提沈从文），那么这也并不会改变事情的本质：极端情绪总有一天会导致同样的结局，因为"隐性疯狂"的种子多年前已经播种在那里；它其实是"意志"主体一意孤行、"神经过分疲劳的必然产物"，会按照逻辑发展到终点。

"灰"。"灰"正是极端情绪（"绿"与"黑"）消除之后的产物。如若极端情绪不终结，人们对于"灰"就会置若罔闻、视而不见；"灰"所代表的那个消除了鲜明对立的极端情绪的中间色调的世界、一个同样真实的世界就不会呈现，从极端情绪中解脱和"康复"亦不可能。

沈从文正是在经历了"绿"和"黑"的极端情绪之后，开始了他在"灰"色世界中的"康复"。具体而言，这一过程经历了三个相续的阶段。

第一，"新生"：认识论上的"苏醒"。

1949年3月28日，沈从文自戕之际，正好被路过的张兆和堂弟张中和发现，遂被送到医院抢救，后又转入一精神病院疗养。在4月6日这一天，他第一次开始执笔写下长篇日记，记录自己病后的心情，强烈地表达了他要获得新生的愿望：

[1] 沈从文：《题〈沈从文子集〉书内》，收于《沈从文全集》第14卷，第458页。

给我一个新生的机会,我要从泥沼中爬出……[1]

我要新生,在一切毁谤和侮辱打击与斗争中,得回我应得的新生。我有什么理由今天被人捉去杀头?这不是我应得的。[2]

沈从文认识到,正如他没有理由"被人捉去杀头",却由自己执行了这项不应该执行的任务(用剃刀自杀),他的处境首先是自己"神经错乱"——也就是对现实误判的结果。作为中国现代文学史上少有的弗洛伊德精神分析学的实践者,沈从文深谙人类心理变态的各种隐情。他曾经在《看虹录》《摘星录》中,深入透析了人类的"情感"如何"发炎"的过程[3];这次他同样在事后做出了"神经错乱"的判断。不久,他还认识到自己在社会政治观上的另一种"错乱"——其实质是出自"无知":

既知道现实政治不可望,却不知道另一种理想政治,千万人用三十年摸索教训,和苏联革命成功作榜样,与之作有计划斗争的,多么复杂和庄严,以及比一般艺术更艺术处……我的病的发展,即由于这个"无知"而来。[4]

在"理想政治"与"现实政治"的对比中,沈从文同样发现主流社会正进行着的社会实践是一种"艺术",而且"比一般艺术更艺术些"。这是因为,后者同样是根据"原则"(所谓"社会发展规律")和"计划"(犹如沈氏的"构图设计")而对现实的一种改造,只不过这种"艺术"较之沈氏所激赏的那种,因为结合了千百万人的社会实践,而显得更为"复杂和庄严"罢了。沈氏在别处,更从主流意识形态中,看到了"政治哲学的深刻诗意"[5]:

马克思列宁主义政治哲学中的诗意,不仅渗透于文字中,重要还是能鼓舞能教育人成为一个朴素忠实的信仰者,革命实行家,充满战胜困难的勇气和忘我无私的热情,去实践,去斗争,进而促进历史发展成为一篇弘伟光荣无比的史诗。[6]

[1] 沈从文:《1949年4月6日》,收于《沈从文全集》第19卷,第25页。
[2] 同上文,第32页。
[3] "情感发炎"为沈从文在自传《水云》中的表述。参见沈从文:《水云》,收于《沈从文全集》第12卷,第103页。
[4] 沈从文:《政治无所不在》,收于《沈从文全集》第27卷,第39页。
[5] 沈从文:《我的学习》,收于《沈从文全集》第12卷,第371页。
[6] 同上文,第372页。

主流意识形态的"光荣史诗"是特定时代里情绪更加极端的集体的表现，中国从这种情绪中"苏醒"的时机尚未到来。然而，在这里，透过热情洋溢、渗透了主流意识形态的词汇，我们不仅要看到沈从文对于前者心悦诚服的接受，更要看到这种接受的逻辑或哲学基础，仍然深深地扎根在沈从文自己20世纪40年代的思想土壤，尤其是其关于"图像转向"的理论思考与艺术实践中。这为我们深刻地理解沈从文晚期的人生转型，提供了一种认识论基础。

第二，"沉默归队"：伦理学意义上的"无我"。

在获得了上述认识论的"觉醒"之后，沈从文首先想到的是自己工作方式的转变。旧写作是无益的，已随旧自我的死亡而去，新的自我正在诞生过程中：

> 这时节最相宜的，不是头脑思索继续思索，应当是手足劳动，为一件带生产性工作而劳动。劳动收得成果，两顿简单窝窝头下咽后，如普通乡下人一样，一睡到天明。天明以后，再来劳动。在手足劳动中，如在一个牢狱工厂参加木器家具生产，或小玩具生产，一面还可提出较新设计，我的生命也即得到了正常的用途。[1]

在这一时节，沈从文所设想的不是继续做一个他所谓的"特殊人"（作家），而是一个普通的"人"——一个劳动者。这个劳动者的原型是作为作家的沈从文所挚爱的"乡下人"，但"他"从来都不是沈从文自己。尽管他总是以这个"乡下人"自居，然而现在，"他"第一次变成了自己生活的榜样。这个"他"居于日常功能的世界（从事"木器家具"或者"玩具"生产），体验着平淡简陋的生活（"两顿简单窝窝头""一睡到天明"）；这个"他"平凡之极，但又不可或缺。这里，"灰"色的主题再次涌现。

1968年12月，沈从文在一篇申诉材料中，解释了他二十年来，为什么始终不离开历史博物馆的理由：

> 有三个原因稳住了我，支持了我：一、我的生活是党为（原文如此——引者注）抢救回来的，我没有自己，余生除了为党做事，什么都不重要。二、我总想念着在政治学院学习经年。每天在一起的那个老炊事员，我觉得向他学习，不声不响干下去，完全对。三、我觉得学习用

[1] 沈从文：《1949年4月6日》，收于《沈从文全集》第19卷，第26—27页。

《实践论》、《矛盾论》、辩证唯物论搞文物工作,一切从发展和联系去看问题,许多疑难问题都可望迎刃而解,许多过去研究中的空白点都可望得出头绪,而对新的历史科学研究领域实宽阔无边。[1]

其中的第一、二条("无我"和"向老炊事员学习"),是沈从文1949年以来做人始终如一的品质。在历史博物馆,他先是以研究员身份,在库房当文物卡片抄写员;后来又长期在午门两廊当解说员;"文革"期间于天安门广场扫女厕所,经常怀揣烤白薯披星戴月上下班;等等。作为劳动者而"沉默归队",沈从文感到了自己存在的价值。

然而,前两条并不足以概括沈从文1949年之后生活的全部价值。沈从文在此加上了第三条理由,这涉及他的文物研究工作,对于"新的历史科学研究"的革命性意义。

第三,"文物证史":"学术革命"的"先锋"。

沈从文对文物的兴趣并不是从1949年以后开始的,而是具有一部漫长的史前史。《从文自传》写作者小时候逃学时,最爱看冥器店手艺人"贴金,敷粉,涂色"做冥器,看铁匠打铁,看工人抟土制造瓷器,等等。[2] 另一处又写道:"看到小银匠捶制银锁银鱼,一面因事流泪,一面用小钢模敲击花纹",从而领悟到"工作成果"与"工作者"情绪上的"相互依存关系"[3];1922年来北平之前,曾当过陈渠珍私人书画和图书收藏的管理者;初到北平,住在琉璃厂附近,大量接触古玩;又曾经于京师图书馆阅读美术考古图录,于故宫三大殿看陈列。经济稍宽裕再加上婚后生活的不甚适应,沈从文开始了陶瓷收藏;抗战期间于昆明又收藏了大量西南漆器。古物变成了沈从文寄托生命"幻想"的一种形式。[4]

1949年转业之前,沈从文不仅已经是一位重要的陶瓷和漆器收藏家,而且亦已形成自己初步的文物鉴赏理论,即"综合比较法"。[5] 这种方法把美术作品同样当作一部"大书"来读,在读的过程中,"看形态,看发展,并比较看它的常和变,从这三者取得印象,取得知识"[6]。他同时在北京大学开设"陶瓷史"课程,甚至也尝试了最早的文物鉴定研究,如对于展子虔《游春图》年代

[1] 沈从文:《我为什么始终不离开历史博物馆》,收于《沈从文全集》第27卷,第247页。
[2] 参见沈从文:《我读一本小书同时又读一本大书》,收于《沈从文全集》第13卷,第256—257页。
[3] 参见沈从文:《关于西南漆器及其他:一章自传——一点幻想的发展》,收于《沈从文全集》第27卷,第22页。
[4] 参见上文,第20页。
[5] 参见上文,第23页。
[6] 参见上文,第24页。

的考订（《读展子虔〈游春图〉》）。可以说，此时，文物鉴赏与研究已经作为沈从文生命中不可或缺的复调而存在。这一切为沈从文1949年后的文物研究奠定了丰厚的基础。

调入历史博物馆之后，因为工作的关系，沈从文接触了数以万计的文物。与文物的"亲密接触"，自己的收藏与鉴定经验，沉默踏实的工作态度，加上勤奋与刻苦，沈从文逐渐形成了自己独特的"物质文化史"研究方法。在上述自述中，沈从文把其归结为应用毛泽东的《实践论》《矛盾论》和唯物辩证法于文物研究中的结果，但这多半是为了增加自己工作合法性的托词，因为沈氏的这种方法，正如上述，在他接触主流意识形态的政治文献之前即已建立。

概括起来，这种"物质文化史"研究具有如下特点：

（1）新的名称。沈从文在不同历史时期对其有不同的命名。"物质文化史"作为一个源自苏联社会科学的名称，在沈从文那里并不具有原创性意义，但沈从文确实使用过不同的名词来尝试为之命名，如"研究劳动人民成就的'劳动文化史'""以劳动人民成就为主的'新美术史'"[1]"新的中国美术史，中国文化史"[2]，以及"文物学"[3]，等等。

（2）新的研究领域。以对考古实物而不是传世文献的研究为主，以实物研究来补充和证实历史，即"文物证史"。用沈从文的著名表述，也就是："假定中国有二十五史就够了，那我们知道这些年地下埋的不止二十五史，二百五十个史。"[4]沈从文认为历史研究的广大领域在于成文文献之外，这与其早年的追求，所谓在一本"小书"之外，去读人生这本"大书"的表述，是高度一致的。除此之外，从研究领域的开拓中我们还可以感受到沈从文自己对于底层人民的情感，以及他对于后者的认同。从早年描绘湘西底层人民的生活，到晚期研究中国历代劳动阶层所创造的作品（文物），他的转业绝非泾渭分明的断裂，而是充满了内在的连续性。

（3）新的研究方法。早期（1949）表述是"综合比较"法，后期（1969）表述是"比较归纳分析综合"法：

> 比如谈山水画的发展，如永远摆不脱大恶霸地主董其昌南北宗胡说，

[1] 沈从文：《我为什么始终不离开历史博物馆》，收于《沈从文全集》第27卷，第245页。
[2] 沈从文：《用常识破传统迷信》，收于《沈从文全集》第27卷，第229页。
[3] 沈从文：《中国古代服饰研究引言》，收于《沈从文全集》第32卷，北岳文艺出版社，2002年，第6页。
[4] 沈从文：《我是一个很迷信文物的人——在湖南省博物馆的演讲》，收于王亚蓉编：《沈从文晚年口述》，第8页。

还依旧老一套的唐代王、李,五代荆、关为起点。全不明白从战国以来,出土文物金、铜、木、漆、陶、丝,工艺品中反映出山水而成为后来影响发展的东东西西,不下千百种。那里会明白山水画史的发展,主要贡献却是广大手工艺人!事情其实也十分简单,只要把西汉以来大小不同的铜制博山炉一百个,一一解剖绘成平面,再把五十种汉代漆器上的山云绘成白图,还把十来种金银错器绘成白图,排排队,就将对于山水画的起源和发展有崭新认识。从这些图像上不仅可以看出山头有团尖,而且许多不同皴法,也可以一一引例!这件事在一个文物工作者说来,只是极普通常识,但是却从无一个人肯稍稍费点力,作点比较归纳分析综合工作,得出一定结果。[1]

这里的"比较"既指同一题材呈现在不同类别器物(如"博山炉""漆器"和"金银错器")上的同异关系的梳理,也指同一类别内的"排队";"归纳"指总结不同的现象;"分析"指对不同类别或同一类别的同异关系的条分缕析;"综合"指统合考虑以上因素而得出结论。沈从文的学生王㐨在谈到沈从文的这种"综合比较法"时,曾经以"元素周期表"为例说明,根据这种方法,研究者在对不同器物综合比较之后,可以依据其中的缺环,对于某个逻辑链条上应该有但尚不存在的东西做出预判。其所举之例,为沈从文曾经于金缕玉衣发现之前二十年,根据历史博物馆的一堆骨牌式玉片,即认定了它的存在。[2]沈从文的另一位学生王亚蓉进一步概括为:"以文物为基础,用文献及杂书笔记做比较的唯物法,加上他充满思索的文学家头脑和手笔来进行研究的,应称为'形象历史学家'。"[3]

沈从文研究方法的另外一个特征,是把物质文化研究的成果(如服饰研究)应用于其他领域(如古画鉴定)。这与后来以傅熹年为代表的古书画鉴定中的物质文化派的鉴定方法不谋而合,然而沈从文却是这种方法最早的实践者之一。

(4)新的研究态度。沈从文有时候将其研究态度称作"唯物"[4]的,但更多的时候则称作"实验性""试探性"[5]的。一次,在谈到那部凝聚了毕生心血的《中国

[1] 沈从文:《用常识破传统迷信》,收于《沈从文全集》第27卷,第233页。
[2] 沈从文学生王㐨的回忆,参见王亚蓉编:《从文口述——晚年的沈从文》,第141页。
[3] 王亚蓉:《先生带我走进充实难忘的人生》,收于王亚蓉编:《沈从文晚年口述》,第218页。
[4] 沈从文:《自己来支配自己的命运——在〈湘江文艺〉座谈会上的讲话》,收于王亚蓉编:《沈从文晚年口述》,第48页。
[5] 沈从文:《在湖南吉首大学的讲演》,收于《沈从文全集》第12卷,第399页。

古代服饰研究》时，沈从文把它与当年自己的文学创作态度相提并论：

> 所以大家外面不知道，说我很快就要完成一个什么专书，什么了不得的专书，服装书。那是没有具体知道这个事情，事实上是个很初步的，实际上同我写小说一样，试笔，一个试探性的工作。第一篇创作就是试作、试笔，这样如果我再多活几年，可能呢，还会有第二本，第三本出来。[1]

从中我们可以知道，"实验""试探"的态度恰恰是贯穿沈从文文学创作和学术研究的共同的态度。对于前者，他经常把自己比作一个"好像打前哨的，小哨兵样子，来做些试探，探路子"[2]；对于后者，他则说"太需要有用一种创始的唯物的态度来开始打先锋了"[3]。在这里，无论沈从文是否明确地意识到，他都把自己的文学和学术使命，看成是深具现代意义的"前卫"或者"先锋"的角色（avant-garde）。如果说，在文学创作中，沈从文"试笔""习作"的态度始终与他所认定的五四运动本质上是一个"工具重造"的运动相关，那么，学术中的"实验"和"试探"同样与沈从文关于"学术革命"的抱负本质相连：

> 我依稀记得有这么一点认识：教学好，有的是教授，至于试用《实践论》求知方法，运用到搞文物的新工作，不受洋框框考古学影响，不受本国玩古董字画旧影响，而完全用一种新方法、新态度，来进行文物研究工作的，在国内同行实在还不多。我由于从各个部门初步得到了些经验，深深相信这么工作是一条崭新的路。作得好，是可望把做学问的方法，带入一个完全新的发展上去，具有学术革命意义。[4]

这条道路的"崭新"之处在于，只要不预设前提，只要始终坚持与事物打交道，向事物学习，任何时间、任何人都可以走上这条道路，并且取得成就。沈从文为此把这种方法提升到"学术革命"的高度，但这条"革命"道路其实是一条最为寻常和朴素的道路。从"文学革命"到"学术革命"——如果我们注意到，"文学革命"

[1] 沈从文：《自己来支配自己的命运——在〈湘江文艺〉座谈会上的讲话》，收于王亚蓉编：《沈从文晚年口述》，第51页。
[2] 同上文，第55页。
[3] 沈从文：《致王㐨、王亚蓉的信札》，收于王亚蓉编：《沈从文晚年口述》，第245页。
[4] 沈从文：《我为什么始终不离开历史博物馆》，收于《沈从文全集》第27卷，第245—246页。

的提法与最早的实践都非沈从文而是另有其人，而历史研究中的"学术革命"的提法和最早的实践者都非沈从文莫属[1]，那么我们就不会对于本章即将得出的结论有丝毫的诧异：沈从文的后半生较之于前半生，他的文物研究较之于文学创作，对于我们及后人而言，具有更为重要的意义。尤其是，当我们意识到，沈从文是在一个无人问津的"灰"色世界里，孤身一人开辟了如此辉煌的学术前景的时候；尤其是，当我们意识到，他所置身的时代，是怎样的一个激荡着极端情绪的时代，而他的大部分同时代人，无论积极配合还是消极抗拒，都不免被时代淘汰，或者荒废余生的时候，沈从文——一个被劳动充满着的劳动者的形象，他的选择和道路，他的孤独和寂寞，在今天具有令人倍感珍惜的独特意义，令人想起：

> 夜深人静，天宇澄碧，一片灿烂星光所作成的夜景，庄严美丽实无可形容。由常识我们知道每一星光的形成，时空都相去悬远，零落孤单，永不相及……想起人类热忱和慧思，在文化史上所作成的景象，各个星子煜煜灼灼，华彩耀目，与其生前生命如何从现实脱出，陷于隔绝与孤立，一种类似宗教徒的虔诚皈依之心，转油然而生。[2]

六、色彩的"重现"

1957年4—5月间，沈从文在赴江南考察丝绸生产期间，于下榻的上海大厦1009号房间，用钢笔完成了四张一组《从住处楼上望下去》的速写，描绘了他所见的外白渡桥和黄浦江景象。[3]

在这些速写中，从第三张画（参见第十一章图11-2）开始，斜切画面的外白渡桥看上去就像是一道悬挂在空中的"虹桥"——用沈从文1946年的小说《虹桥》

[1] 从"新的名称""新的研究领域""新的研究方法""新的研究态度"各项综合来看，沈从文所提出的文物和史学领域的"学术革命"并非虚词，而是具有科学史家托马斯·塞缪尔·库恩（Thomas Sammual Kuhn）所谓的"科学革命"（实质为"范式"的更新）的潜在意义。可资比较的一个平行范例，是20世纪法国年鉴学派或新史学派的史学范式，后者所提供的诸多范畴，如"自下而上的历史""总体史""长时段""短时段"和"物质文明"等说辞，均与沈从文的地上有"二十五史"，地下有"二百五十史"，"研究劳动人民成就的物质文化史"，"看形态，看发展，并比较看它的常和变"（包括其长篇小说《长河》的结构方式："用辰河流域一个小小水码头作背景，就我所习见的人事作题材，来写写这个地方一些平凡人物生活上的'常'与'变'，以及在两相乘除中所有的哀乐。"参见《题记》，收于《沈从文全集》第10卷，第6页），不乏种种可圈可点的相似之处。无独有偶，英国历史学家彼得·伯克亦在相同意义上，把发生在法国的这场学术变革，称为"法国史学革命"。参见彼得·伯克：《法国史学革命：年鉴学派，1929—1989》，刘永华译，北京大学出版社，2006年。有意思的是，甚至"年鉴学派"活跃于历史舞台的年代（1929—1989），亦与沈从文活跃于文坛暨学术界的年代（1924—1986），约略相当。

[2] 沈从文：《从现实学习》，收于《沈从文全集》第13卷，第393—394页。

[3] 参见本书第十一章。另请参见李军：《沈从文四张画的阐释问题——兼论王德威的"见"与"不见"》，载《文艺研究》2013年第1期。

图 12-12　天蓝地牡丹锦，唐，《中国丝绸图案》图版之二

图 12-13　银红地鸟含花锦，唐，《中国丝绸图案》图版之三

图 12-14　红地韩仁锦彩绣，汉，《中国丝绸图案》图版之一

里的话说，就像"一条上天去的大桥""一匹悬空的锦绮"。然而，这却是一道失去了绚丽色彩的"虹桥"。到了第四张画（参见第十一章图 11-3）那里，它甚至消失了，被代之以一道道升腾起来的圆圈和线条。

事实上，这座虹桥的彩色并不是现在才消失的，它们已经消失了整整十年。

同年 12 月，仿佛奇迹一般，那些失去了的彩色重现于世。在一部新出版的书籍《中国丝绸图案》[1]中，27 幅彩页聚集了这个世界上曾经最为绚烂夺目的云霞。人们一打开它们，仿佛随之也打开了一个个汉代或者唐朝的清晨与黄昏，那些奇异的光线穿透纸背，穿透每一个读者的心（图 12-12、图 12-13、图 12-14）。

这本书的封面上印有沈从文的名字。

沈从文后半生撰述了卷帙浩繁的文物研究著作，这是其中的第一部。

[1] 沈从文、王家树编：《中国丝绸图案》，中国古典艺术出版社，1957 年。

探寻方法：在最遥远的地方寻找故乡

第三编

第十三章

理解中世纪大教堂的五个瞬间*

* 本章是笔者为《信仰与观看：哥特式大教堂艺术》(*Le croire et le voir: L'art des cathédrales [XIIe-XVe siècle]*) 一书所写的中文版序，罗兰·雷希特（Roland Recht）著，马跃溪译，李军审校，北京大学出版社2017年出版。此次收入本书略有改动。

什么是一座"中世纪大教堂"？什么是"哥特式艺术"？

至今犹记得，20年前秋天的一个傍晚，当笔者拖着沉重的行李，从混乱的地铁站升上来，第一次走进那个金色巴黎时的感觉。里沃利大街幽深笔直，像一道峡谷；两旁楼房的楼层形成一道道横向的直线，在节奏起伏的柱廊拱券的有力带动下，把人们的视线引向无尽的远方；市政厅连带着它的十几个圆塔沐浴在夕阳中，那些矗立在空中、对称展开的古典雕塑，正用它们黑色的剪影注视行人；而行人，则交替行进在阳光和阴影中，他们浅色的头发飘浮在空气中，闪烁着奇异的微光……铁艺的街灯、透明的橱窗、玲珑的造型，到处都是水平线、垂直线、圆形、半圆形和曲线，到处是符合黄金比例的优雅，笔者仿佛行进在一个整饬谨严的世界，一个几何的世界中……尽管如此，这个世界于笔者其实并不陌生，而是早已熟悉。难道它不正是我们打小即从巴尔扎克、福楼拜的小说，稍长则通过印象派的绘画和插图所看到的场景？仿佛跨越千山万水，笔者所走进的不是今天，而是19世纪的巴黎，一个古典主义的世界。

但是，真正让笔者震撼的是第二天。因为时差睡不着，更因为兴奋，笔者与同事早早起了床，天刚蒙蒙亮就去看风景。我们所住的国际艺术城就在塞纳河畔，据说离巴黎圣母院很近，实际上穿过两座桥就到了。著名的巴黎圣母院仍在沉睡，它那同样著名的正立面笼罩在黑暗中，影影绰绰什么也看不清，我们只好绕着它走。不知不觉来到了它的后面——这时候太阳升起来了，黑暗变得轻纱般透明，远远地，隔着一座桥，就这样与它不期而遇。不，是牠，也就是说，一个活着的生命（图13-1）。

这几乎是一个远古的生物，有着乌贼一样的身躯和无数的触角；牠的姿态仿佛刚刚从水里上了岸，正绷直着触角支撑起身体，冷不防撞见外人的目光，顿时凝冻在警觉的样态中。这个外人，一个正好是初升的太阳，你能看到阳光在牠的玻璃眼珠上（实际是教堂后殿的圆窗）所折射的反光；另一个恰是初来乍到的我们，两个从欧亚大陆的另一端陡然空降的不速之客。但这一次，居然不是我们，而是牠——这个地球人无所不知，似乎熟悉得不能再熟悉的著名景观——突然显示了牠的另外一面，牠那如同天外来客般怪异、阴郁、形态复杂、难以形容的面相，更确切地说，显示了牠的原形。

当时的笔者沉溺于文学，对于建筑所知不多，遑论哥特式建筑，对于它那由高窗、尖拱、扶壁、飞扶壁构成的结构系统，毫无概念。但那一刻的最初印象却始终保留着，终生难忘。那是笔者与中世纪的第一次照面，笔者只知道，那是在巴黎的古典主义表层之下的另一个世界，一个与"钟楼怪人"一起出没的异形世

图 13-1　巴黎圣母院后殿外景

界（图 13-2），与人们耳熟能详的那个时尚首都，迥然不同。

很久之后才知道，这种纯属个人的观感，居然与四百多年前发明"哥特式"概念的那个人所持的态度如出一辙。换句话说，第一眼见到哥特式建筑的那种文化震撼，那种"异形"感受，恰恰是这个词最初所凝聚的情感。

图 13-2　巴黎圣母院上的中世纪怪兽形滴水

一、哥特式民族主义

1550 年，文艺复兴时期的第一位艺术史家瓦萨里，在其著名的《名人传》（Le Vite）中将意大利古典时代至他所在时代之间的所有建筑，斥为"充满幻想"和"混乱"的形态，认为它们是由野蛮粗鲁的"哥特人"（Gothi）所臆造的德意志（Tedesco）建筑。[1] 他所表达的不仅仅是文艺复兴巨人们的文化自信，更是一种强烈的民族自豪感。这里，"哥特人"和"德意志"是来自北方、多次毁灭罗马的野蛮人的标签，更是低劣趣味的表现。截至此时，作为风格的"哥特式"（the Gothic）概念尚未正式登台（瓦萨里只是提到了"maniera de'Gothi"，即"哥特手法"[2]），但将民族性与风格属性熔为一炉，瓦萨里已经为后世概念的存在准备好了一切条件。其中最为关键的，是将文明与野蛮、此民族（意大利尤其是其中的托斯卡纳人）与他民族（德意志实质是阿尔卑斯山以北的民族）、此时与彼时相区别的那种历史意识，而哥特式正是这种历史意识中不可或缺的一环，位于两个高峰（古代与现代）之间的那个最深的低谷。但是，让瓦萨里始料未及的是，他所开启

[1] Giorgio Vasari, "Ecci un'altra speci di Lauori, che si chiamano Tedeschi," *Le Vite*, Lorenzo Torrentino, 1550, Vol.1, p.43.
[2] Giorgio Vasari, "Questa maniera fu trouata da i Gothi," *Le Vite*, Vol.1, p.43.

的这部文艺复兴历史正在高歌猛进，无意中亦触动了另一部反向历史的枢纽；或者说，揭开了一种充满张力和生命的文类的封印。而民族性，正是这一文类诞生的第一个历史规范。

1772 年，在瓦萨里建构的风格与民族性訾议风行近两百年之后，一位名叫"歌德"的年青"哥特人"（Goethe 与 Gothi 十分接近），站在巍峨的斯特拉斯堡大教堂的中殿，被教堂壮丽的内景震撼得目瞪口呆：那是一种集"成千上万的和谐细节于一体"的"巨大印象"，犹如"一棵壮观高耸、浓荫广布的上帝之树"（图 13-3）。青年歌德痛心疾首，深刻地反省了自己知识系统中的误区，即长期遭受拉丁"文明"的"污染"和遮蔽而不自知，以致丧失了对于真正美的感知，居然把这种醍醐般的"天国仙乐"，误读成"杂乱无章、矫揉造作"的败坏趣味。而此时，该

图 13-3　斯特拉斯堡大教堂中殿

轮到这位年青的叛逆者发声了。他以青春期特有的否定性认同方式，以大无畏的"狂飙突进"的激情，将缙绅先生唯恐避之不及的"哥特式"收归己有，声称："这是德意志的建筑艺术，是我们自己的建筑艺术。"[1]——也就是说，曾经的贬义词"哥特式"，业已成为一首颂扬德意志民族艺术的无上赞美诗。

然而，21岁的青年歌德的这篇宏文（《论德意志建筑》(*Von deutscher Baukunst*），这篇为德意志建筑艺术翻案背书的檄文，本身却建立在极不牢靠的历史根基上。例如，尽管此文的题献对象埃尔文·冯·斯坦巴赫（Erwin von Steinbach）是个德意志人，但他只是现存西立面的设计者（始于1277年），而教堂的主体部分如祭坛和十字翼堂，却恰恰属于罗马式而非哥特式。即使是教堂的西立面，现存素描设计稿显示，其第一个方案（Plan A, 1275—1977）中的具体细节，虽颇有几分兰斯大教堂的况味，整体却更接近于巴黎圣母院东西翼堂的立面。而埃尔文设计的方案（Plan B），则受到拉昂大教堂和兰斯大教堂的影响。[2]最近的研究还提醒人们注意，有一队来自夏尔特的工匠们参与了建造过程。[3]一句话，斯特拉斯堡大教堂的形式渊源与其说是德意志，毋宁更是法兰西。然而，开弓没有回头箭，在18—19世纪欧洲民族主义风起云涌的时代，民族主义叙事一旦建构起来，就会成为人们竞相追逐的目标。其结果，是一个"哥特式民族主义"[4]时代的到来。

随着圣德尼—桑斯—拉昂—巴黎—夏尔特—兰斯等早期哥特式教堂谱系的逐渐建构，法国被公认为哥特式教堂的发源地[5]；与此同时，法国浪漫主义思潮对于"哥特式"进行了重新阐释。学者A. L. 米林（Aubin Louis Millin，1759—1818）于1790—1799年间，在巴黎出版了一部4卷本大书，标题即为《为了建构法兰西帝国一般和特殊史而汇集的民族古物或文物》(*Antiquités nationales ou recueil de monuments pour servir à l'histoire général et particulière de l'empire français*），其大

[1] 歌德：《论德意志建筑》(1772)，范景中主编：《美术史的形状：从瓦萨里到20世纪20年代》第1卷，傅新生、李本正翻译，中国美术学院出版社，2003年，第151—153页。

[2] Paul Frankl, *Gothic Architecture*, revised by Paul Crossley, Yale University Press, 2000, pp.171-174.

[3] https://en.wikipedia.org/wiki/Strasbourg_Cathedral，2019年12月12日查阅。

[4] 彼得·柯林斯用语。参见彼得·柯林斯：《现代建筑设计思想的演变》，英若聪译，第92页。

[5] A. C. 杜卡雷尔（A. C. Ducarel）最早在《英格兰-诺曼古物》(*Anglo-Norman Anti-quities, Considered in a Tour through Part of Normandy*, 1767) 一书中提到，哥特式艺术诞生于法国。G. D. 惠廷顿（G.D Whittington）则在《以说明哥特式建筑在欧洲的兴起与发展的眼光来论述的法国教会古物史纲》(*An Historical Survey of the Ecclesiastical Antiquities of France with a View to Illustrating the Rise and Progress of Gothic Architecture in Europe*, 1809) 一书中进一步巩固了这一说法。1841年，弗兰茨·默滕斯（Franz Mertens）在一部研究科隆大教堂和法国建筑学派的专著中，具体证明是建于1135—1144年的圣德尼修道院教堂而非任何德意志教堂，标志着哥特式教堂的诞生，并将这一成就称作"法兰西的建筑革命"。参见Jean-Michel Leniaud, *Viollet-le-Duc ou les délires du système*, Mengès, 1994, p.48; David Watkin, *The Rise of Architectural History*, The Architecture Press, 1980, p.26。

图 13-4　19 世纪法兰西文物博物馆内景一瞥

部分内容涉及法国中世纪建筑与墓葬——这里，所谓的"哥特式"建筑和器物，被直接贴上了"民族"的标签[1]；换句话说，青年歌德那里的"德意志"特征居然摇身一变，成为"法兰西"的专属之物。而亚历山大·勒努瓦（Alexandre Lenoir，1761—1839）在法国大革命之后建构的法兰西文物博物馆（Musée des Monuments Français，1795），则为米林的文字形式，提供了空间和实物的形态，其中所陈列的正是从中世纪建筑物（主要是哥特式）肢解而来的大量建筑部件和雕塑残片（图 13-4）。博物馆所在的小奥古斯丁修道院（Couvent des Petits-Augustins，即今巴黎美术学院所在地），因为到处点缀着中世纪器物，亦成为浪漫主义者探幽访胜、寻觅诗情的绝佳圣地。法国浪漫主义作家也更愿意把自己小说和故事发生的背景，安置在哥特式建筑物的框架中，如雨果笔下的巴黎圣母院和夏多布里昂（François-René de Chateaubriand）的墓穴等。

其他欧洲国家也不例外，"哥特式"变成了时髦，变成了欧洲各国竞相追逐的花环。19 世纪以来，经济较为发达的国家如英美诸国身体力行，相继掀起了自己的"哥特式复古运动"；美国甚至创造了"摩天大楼"这种新哥特式建筑形式；就连身处欧洲边缘的西班牙和蕞尔小国瑞典，也不忘记赶赶时髦，期望攀上自己与所谓"西哥特人"的远亲，进而为自己国家的新哥特式建筑张目（如西班牙高迪的设计和瑞典的"哥特主义"城市建筑）。具有讽刺意味的是，在欧洲各国此起彼伏、辗转流播的"哥特式民族主义"，恰好证明的是它的反面：哥特式风格非但不属于民族主义，而是一种国际性和具有内在共性的运动。

[1] David Watkin, *The Rise of Architectural History*, p.25.

二、结构与技术论

何谓哥特式建筑的内在共性？被意大利人文主义者訾议为"混乱"和"怪异"的哥特式建筑，在其繁冗复杂的外观之下，真的隐藏着某种内在一致的本质么？

理解中世纪大教堂的第二个决定性的瞬间，正是产生于对这一问题的追问。

事实上，从技术和结构角度考量建筑的传统在民族主义叙事尚未形成之前，即已在法国开始。1702年，米歇尔·德·弗莱芒（Michel de Frémin）出版了《对蕴含着真实与虚伪建筑理念的建筑的批判考察》（*Mémoires critiques de l'architecture, contenans l'idée de la vraye et de la fausse architecture*）一书，从书名即可看出此书的用意在于用"真实"和"虚伪"这一对概念，来区分建筑的好与坏；而与上述概念相对应的，则是建筑中古典柱式与装饰的对立，言下之意即建筑应该以物质和材料的形态反映功能的要求。[1] 在弗莱芒之后，则有阿贝·德·科迪默瓦（Abbé de Cordemoy）和阿贝·劳吉尔（Abbé Laugier）等人接踵而来；而这一领域登峰造极的王者，则是一个世纪之后的维奥莱-勒-杜克。

维奥莱-勒-杜克不仅是巴黎圣母院、圣德尼修道院教堂等著名哥特式建筑的修复师，更是一位伟大的建筑理论家和建筑史家。他的十卷本皇皇巨著《11—16世纪法国建筑分类词典》（*Dictionnaire raisonné de l'architecture française du XIe au XVIe siècle*，1854—1868），以词条和图文并茂的形式，收录了哥特式建筑中几乎每一个部分的细节和内容，并加以详细解说，堪称19世纪建筑史著作的里程碑。他的基本观点，被后世的建筑史学家称为"结构理性主义"，即认为哥特式建筑从内到外是一个理性的结构[2]，在它"简单的建筑外观下，隐藏着建造者所掌握的深奥科学"[3]。这种科学由哥特式建筑的各部分相互叠加而呈现，是一个犹如动物骨架般的功能和力学体系；用维奥莱-勒-杜克的话说，即"一套'隔空'的撑扶体系"（图13-5）[4]，其中无一处无来处，每一个元素都是体系中的不可缺少的组成部分。其中最关键的因素，即所谓"尖券"（ogive，又称"尖拱""肋拱"）或"对角肋拱"（la croisé d'ogives）。在维奥莱-勒-杜克看来，哥特式建筑与古典建筑最大的区别，在于古典建筑是以立柱为中心、从下往上发展的系统，其基本原则是横梁与立柱之间的垂直承重；而哥特式系统，则是以拱顶为中心的一个从上往下发展的系统，

[1] David Watkin, *The Rise of Architectural History*, p.22.
[2] Peter Collins, *Changing Ideals in Modern Architecture, 1750-1950*, p.199.
[3] 罗兰·雷希特：《信仰与观看：哥特式大教堂艺术》，马跃溪译，李军审校，第16页。
[4] 同上。

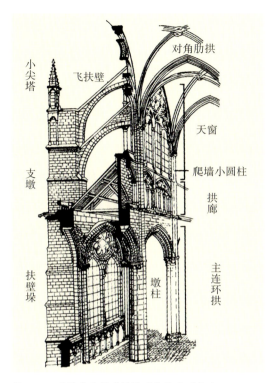 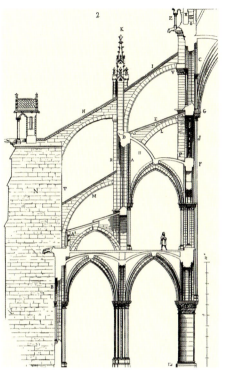

图 13-5　哥特式大教堂扶壁系统的典型构造　　图 13-6　由墩柱、飞扶壁、小尖塔和扶壁垛构成的巴黎圣母院结构系统，维奥莱-勒-杜克绘制

其基本原则在于整体结构的承重。而尖券或对角肋拱，正是这一体系的各种力学关系在拱顶最集中的表达，正是它构成了所谓的哥特式拱顶；它和与之连成一体的组合束柱、构成拱顶边缘的横拱和边拱一起，形成一个逻辑系统，将侧推力直接传递到系统中的每一个特定承重因素之上。而其他的侧向推力，则通过附加飞扶壁（arc-boutant）、扶壁垛（contre-fort），或者适当增加竖向压力如小尖塔（pinacle）的方式，来分解和承担（图 13-6）。

然而，也正是对哥特式建筑本质的这种纯结构与技术的理解，招致后人从不同方向的攻击。其中最猛烈的火力，来自于艺术史学者的"象征性解读"思潮。

三、象征性解读

"象征性解读"并不出自一种统一的方法，更多是一种或多或少相似的立场，源自对于"结构与技术论"共同的反感。

这种反感最早根植于 20 世纪上半叶维也纳学派的艺术史家（如李格尔），根

植于他们试图对同时代甚嚣尘上的物质-材料主义（Materialist）艺术主张（如戈特弗里德·森柏［Gottfried Semper］的观点）矫枉过正的"艺术意志"。但在哥特式建筑领域，"象征性解读"的代表人物，首推德国艺术史家保尔·弗兰克尔（Paul Frankl，1878—1962）。

作为艺术史中的形式主义代表人物沃尔夫林（Heinrich Wölfflin）的弟子，弗兰克尔早年曾亦步亦趋地追随过乃师的轨迹，在1914年出版了一部《建筑史的基本原则》（*Die Entwicklungsphasen der neueren Baukunst*）。此书把沃尔夫林运用于绘画史的原则搬到建筑史领域，讨论文艺复兴与后文艺复兴时期的建筑风格。他晚年的巅峰之作，是两部均冠以"哥特式"标题的巨著：其一是《从八个世纪以来的文献记载和诸家阐释中所见的哥特式》（*The Gothic: Literary Sources and Interpretations through Eight Centuries*, 1960）；其二是他临终前不久完成的《哥特式建筑》（*Gothic Architecture*, 1962）。二书均聚焦于对哥特式风格基本原则的探讨：前书处理"涉及哥特式基本原则的历代评论和评述"，而后者则"用具体案例来说明"这种风格的"几项基本原则"及其"逻辑过程"；也就是说，前者用文本证据说话，后者则透过建筑本身阐明原则。[1]

那么，什么是哥特式风格的基本原则呢？最集中体现哥特式风格之基本原则者，不是别的，恰恰是同样成为结构-技术论者立论基石的肋拱（英文rib，亦即法文中的ogive）。对此，建筑史家保罗·克罗斯利（Paul Crossley）做了很好的概括：

> 弗兰克尔的《哥特式建筑》是对于理性主义阵营的一次突袭，它将后者视若拱壁的肋拱窃为己有，并将其从结构功能转化为审美功能。不管某个拱顶的实际静力学属性如何（有时起承载作用，有时则不），对弗兰克尔来说，肋拱的重要性首先是审美性质的。假如理性主义者视交叉肋拱为哥特式结构体系之创造者，那么，弗兰克尔则视其为在所有哥特式建筑之审美特性背后发生作用的动力。在他看来，四分肋拱顶是哥特式教堂之三项基本原则的第一要素，即在空间方面，它将整个拱顶区分为四个相互依存的空间部件（它同样也遵从"部件性"的原则）；在视觉方面，肋拱的对角线方向阻碍了罗马式正面性观视的产生，并使观者在观看其他所有形式时，都可以按对角线方向站立，同时体验到空间的退缩，而非处在平面之中；而在力学方面，四分肋拱顶从14世纪初开始已

[1] Paul Crossley, "Introduction," in Paul Frankl, *Gothic Architecture*, revised by Paul Crossley, p.9.

经完全失去了重量和撑扶感，从而变成了纹理（texture）——一种美化拱顶单元的装饰线条的无尽涌流。然后，这三项原则全部从该拱顶扩散到建筑的其余部分，并使建筑的整个立面变得既通透玲珑又轻盈纤巧，且按对角线方向组织结构，同时在空间上保持开放。[1]

概而言之，哥特式风格的秘密，即在于从肋拱拱顶发端并内蕴于其中，从而在本质上区别于罗马式的一系列基本特征（弗兰克尔的"基本原则"，图13-7）。具体而言，我们可以从三个方面来看这些特征：在空间形式（the spatial form）上，它以"减法"取代罗马式的"加法"，意味着罗马式由不同部分相加而成，哥特式则由具有内在联系的部件形成有机的整体；在视觉形式（the optical form）上，它以斜向的对角线性取代罗马式的正面性，意味着罗马式要求的视角是固定、封闭的，哥特式要求的视角是运动、开放的；最后是在力学形式 (the mechanical form) 上，以"纹理"取代罗马式的"结构"。其中，结构意为各部分之间在力学关系（压

图13-7　英国格洛斯特大教堂的中殿与上方的肋拱"纹理"

[1] Paul Crossley, "Introduction," in Paul Frankl, *Gothic Architecture*, revised by Paul Crossley, p.12.

力与抗压力)中保持的平衡,其中每一个部分都是一个单独的小的整体,即使在大的整体结构中亦保持为一个亚整体[1]——正如罗马式建筑整体由坚固的石头团块垒成的那样。表面看来,以纹理取代结构,具现的是建筑从罗马式向早期哥特式,以及进一步向晚期哥特式演变的趋势。但事实上,命名的形式在这里具有鲜明的意向性含义——弗兰克尔指出,来自拉丁文 tegere 的 texture(纹理)一词,其原意恰好为"覆盖"[2],因此,从结构向纹理的过渡,岂不正好在隐喻的层面上,象征着弗兰克尔所挚爱的形式主义之审美和装饰的"涌流",对于理性主义者之"结构"的一次永久性的"覆盖"(其实质为"埋葬")?

事实上,较之文字游戏的雕虫小技,弗兰克尔要在更为宏大的意义上使用象征方法。在他眼里,象征分为意义的象征(symbols of meaning)和形式的象征(form symbols)两类。前者类似于图像志含义,指某个建筑单元在宗教和文化层面上的用意,如絮热修道院长在圣德尼教堂的内殿建十二根立柱以代表十二使徒[3],这需要具备相应的文化知识才能释读(图 13-8);后者指建筑形式或风格本身具有的表现性含义,以及它们在观者那里唤起的审美情感——例如,同样作为"新耶路撒冷"象征的教堂,在形式上却有拜占庭、加洛林、罗马式和哥特式等风格之别,遑论同一种风格中,还有不同历史阶段和不同地方流派的差异。[4]

但更重要的是哥特式教堂的总体象征——关涉哥特式教堂的本质所在。这种本质即哥特式教堂的意义象征和形式象征熔铸浇灌而成的一个整体,它是"进入建筑物本身并被融化吸收的文化和智性背景",是"文化意义与建筑形式的相互渗透和浑融"。[5] 而能够将形式与意义两个方面融为一体的唯一形象,非基督教的主耶稣莫属。罗马式风格的上帝虽然也叫耶稣,但仍是《旧约》中的圣父形象;哥特式风格的上帝才是耶稣,也就是说,是具有"道"和"肉身"之二性的一个整体。因此,"哥特式建筑的本质,即作为耶稣之象征的 12 和 13 世纪教堂的形式",首先呈现为教堂的十字架布局和形状;其次,这种本质必须是"艺术",因为只有这样,它才能成为"耶稣意义的形式象征"。[6] 在作为耶稣之象征的哥特式大教堂内,个人和社会作为部件与"上帝"融为一体,正如教堂内的每一个"部件"与教堂的整体融为一体——"根据这种根本性的部件性意义,部件性的艺术风格才

[1] Paul Frankl, *Gothic Architecture*, revised by Paul Crossley, p.48.
[2] Ibid., p.10.
[3] Ibid., p.271.
[4] Ibid., p.275.
[5] Paul Frankl, *The Gothic: Literary Sources and Interpretations through Eight Centuries*, Princeton University Press, 1960, p.827.
[6] Ibid., p.828.

图 13-8　圣德尼修道院教堂后殿立柱

得以出现"[1]。

人们很容易从中嗅到浓烈的宗教和"黑格尔主义"气息。但"象征性解读"并非只有弗兰克尔一家版本。事实上，在 20 世纪 50 年代，哥特式艺术的"象征性解读"曾经出现过一个短暂的研究高峰，正如罗兰·雷希特所概括的："短短十年功夫，就诞生了 5 部巨作，并且每一部都以独特的方式，在哥特式艺术史学史上留下了深深的印记。"[2] 它们不约而同的前提，是"哥特式艺术的实质是精神性的"[3]，但其中潘诺夫斯基和奥托·冯·西姆森（Otto von Simson，1912—1993）的研究，则把人们的视线引向了一个更积极、更具经验性意义的方向。

无论是潘诺夫斯基还是西姆森，他们都把哥特式艺术的起源问题，集中在圣德尼修道院教堂和修道院院长絮热（Abbé Suger）身上。其中潘诺夫斯基率先提出，新艺术的发生与伪丢尼修（Pseudo-Denys）的新柏拉图主义的"光之美学"（*esthétique de la lumière*）存在着具体联系，而絮热则起着中介作用。[4] 西姆森进

[1] Paul Frankl, *Gothic Architecture*, revised by Paul Crossley, p.277.
[2] 罗兰·雷希特：《信仰与观看：哥特式大教堂艺术》，马跃溪译，李军审校，第 12 页。
[3] 同上。
[4] Erwin Panofsky, *Architecture gothique et pensée scolastique,* traduction et postface de Pierre Bourdieu, Éditions de Minuit, 1967, pp.33-47.

一步发展了这一命题，认为是伪丢尼修的"光之美学"，与从古希腊到中世纪并具现在夏尔特学派中的关于和谐、比例与模数的"音乐形而上学"发生了适度融合，才是新艺术诞生的奥秘所在。[1]

尤其是潘诺夫斯基对于经院哲学和哥特式建筑之关系的讨论，并未如弗兰克尔那样在思辨的领域展开，而是将其还原到围绕着法兰西岛即巴黎地区方圆一百公里和上下一个多世纪（1130—1270）的具体时空中，进而对其间出现的艺术与神学之间的"平行现象"，进行了"真正的因果关系"的探讨。[2] 无论他所借助的当时各色人等共同拥有"心理惯习"（mental habit）之说是否成立，这一洞见仍有助于人们深入思考相关问题，同时也在其他社会科学领域结出了硕果。著名社会学家布尔迪厄（Pierre Bourdieu）的"惯习–场域"理论曾受到潘诺夫斯基"心理惯习"说的影响，则是一个不争的事实[3]；而前者，恰好是后者《哥特式建筑与经院哲学》（*Architecture gothique et pensée scolastique*）一书的法文译者。

事实上，正如克罗斯利所指出的，潘诺夫斯基和西姆森这类具体探讨哥特式教堂与特定神学思潮的关系的研究，已经越出了"象征性解读"范围，而进入到"建筑图像志"的范畴。[4]

四、建筑图像志

1942 年，建筑史家里夏尔·克劳泰默（Richard Krautheimer，1897—1994）在著名的《瓦尔堡与考陶德研究院学报》（*Journal of the Warburg and Courtauld Institutes*）上发表了《"中世纪建筑图像志"导论》（"Introduction to an 'Iconography of Medieval Architecture'"）一文。[5] 这篇只有 33 页的文章的发表，标志着中世纪建筑研究的一次重大转型：从此前盛行一时的形式主义方法，回归追寻建筑之"内容"或意义的图像志方法。

所谓"图像志"（Iconography），按照潘诺夫斯基的经典定义，即"关注艺术

[1] Otto von Simson, *The Gothic Cathedral: Origins of Gothic Architecture and the Medieval Concept of Order*, Princeton University Press, 1984, p.58.
[2] Erwin Panofsky, *Architecture gothique et pensée scolastique*, traduction et postface de Pierre Bourdieu, p.83.
[3] Pierre Bourdieu, «Postface», in Erwin Panofsky, *Architecture gothique et pensée scolastique*, traduction et postface de Pierre Bourdieu, pp.135-167.
[4] Paul Crossley, "Introduction," in Paul Frankl, *Gothic Architecture*, revised by Paul Crossley, pp.28-29.
[5] Richard Krautheimer, "Introduction to an 'Iconography of Medieval Architecture'," *Journal of the Warburg and Courtauld Institutes*, Vol.5 (1942), pp.1-33.

作品之题材（subject matter）和意义（meaning），而非艺术作品之形式的艺术史分支"[1]。在潘诺夫斯基看来，"题材"或"意义"包括三个不同的层面：首先是作为"初级或自然题材"的第一层（如辨识一个脱帽的男人）；其次是作为"二级或规范意义"的第二层（如意识到该男人脱帽是礼貌的行为）；最后是作为"内在意义或内容"的第三层（如该男人的行为是他整体"人格"的体现，包括他的国别、时代、阶级、知识背景等因素的具体呈现）。[2] 与之相对应的则是图像志三个层面的工作：针对第一层的"前图像志描述"（pre-iconographical description），即对于物体和事件的识别；针对第二层的"狭义的图像志分析"（iconographical analysis in the narrower sense），即对于图像中的"形象、故事和寓意"（images, stories and allegories）的分析和判定，如把一个持刀的男人解读为圣巴托洛缪[3]；以及针对第三层的所谓"深层意义上的图像志阐释"（iconographical interpretation in a deeper sense），涉及图像的象征价值，亦其文化蕴涵，例如中世纪晚期的圣母子像之所以从斜躺着的圣母怀抱圣婴的形象，变成了圣母跪在地上膜拜圣婴的形态，其深层原因恰恰在于"中世纪晚期形成的一种新的情感态度"[4]。

正如C. C. 默库莱希（C. C. McCurrach）所指出的，克劳泰默《"中世纪建筑图像志"导论》一文在概念和结构上，都烙下了潘诺夫斯基1939年版文章的痕迹。[5] 但在方法论的意义上，二者截然不同。首先，克劳泰默所欲建构的是三维空间内发生的建筑图像志，而非潘诺夫斯基注重的二维平面的绘画图像志；其次，作为对形式主义方法的一次拨乱反正，克劳泰默所致力于恢复的是一种在"最近50年"才被形式主义取代的"教会考古学家"的古老传统，即对于建筑之宗教内涵或"内容"的关注。[6] 尽管在克劳泰默看来，这些"教会考古学家"仅指从17世纪的J. 奇安皮尼（J. Ciampini）到20世纪的约瑟夫·绍尔（Joseph Sauer）所形成的一个序列。[7] 但实际上，作为对教堂宗教含义的一种探究方法，建筑图像志的早

[1] Erwin Panofsky, "Introductory," in *Studies in Iconology: Humanistic Themes in the Art of the Renaissance*, Westview Press, 1972, p.3.

[2] Ibid., pp.3-5.

[3] Ibid., p.6.

[4] Ibid., p.7. 在1955年本的《视觉艺术的意义》一书中，潘诺夫斯基全文收录了其1939年出版的《图像学研究》中的《导论》一文，同时做了重要增补和改写，并改名为《图像志与图像学：文艺复兴艺术研究导论》("Iconography and Iconology: An Introduction to the Study of Renaissance Art"). 增补和改写主要体现为：他将1939年文中的"深层意义上的图像志阐释"直接定名为"图像学"（Iconology），而前文中的"狭义的图像志分析"则变成了"图像志"，成为为"图像学"即阐释作品深层意义服务的必要基础，除了提供题材的文本出处之外，还为图像学提供"年代、归属和真伪"方面的信息。参见 Erwin Panofsky, *Meaning in the Visual Arts,* The University of Chicago Press, 1952, p.31.

[5] Richard Krautheimer, "Introduction to An 'Iconography of Medieval Architecture'," *Journal of the Warburg and Courtauld Institutes*, Vol.5 (1942), p.1.

[6] Paul Crossley, "Medieval Architecture and Meaning: The Limits of Iconography," *The Burlington Magazine*, Vol. 130, No. 1019, Special Issue on English Gothic Art (1988), p.116.

[7] Ibid.

期传统更应该追溯到 7 世纪的塞维涅的伊西多尔（Isidore of Seville）和 13 世纪的威廉·杜兰（William Durandus）[1]，尤其是后者的同时代人博韦的文森（Vincent de Beauvais）所建构的包罗万象的知识系统，奠定了 19 世纪末最伟大的艺术图像志学者埃米尔·马勒（Émile Mâle，1862—1954）的名著《法国 13 世纪的宗教艺术》（*L'art religieux du XIIIe siècle en France*）的基础。

马勒之书初版于 1898 年，在其生前修订再版了 8 次。该书的第二章开宗明义，概述了此书的方法论诉求，即"以博韦的文森所著的《大镜》（*Speculum Maius*）作为研究中世纪图像志的方法"[2]。具而言之，该书的结构亦步亦趋地追随了《大镜》一书的构成，分成"自然之镜""学艺之镜""道德之镜"和"历史之镜"四大部分。正如中世纪思想家把世界理解为"一部上帝亲手书写之书"（如圣维克多的于格）[3]，而诸如《神学大全》和《大镜》这样的人为之书，则以百科全书的方式，对于上帝之"书"中的秘密加以解读和注释。图像志学者马勒则进一步在中世纪的百科全书（所谓的"智力的大教堂"）与同一时期物质形态的石质大教堂之间，建立对应关系，并将后者称为前者（即思想）的"视觉形象"（comme l'image visible de l'autre）[4]。我们从中可以清晰地辨认出，20 世纪 50 年代潘诺夫斯基的另一部图像志名著《哥特式建筑与经院哲学》的思想和灵感渊源。在这种视野的观照下，一种非物质化的过程亦随之产生：教堂的石质材料和其他物质载体变得透明了，仅仅成为呈现时代思想内容的书页。

然而，克劳泰默的建筑图像志却迥异于此。同样是对于内容的关注，其与此前的种种寻求建筑与思想之间一一对应关系的图像志诉求相当不同，他的图像志所建构的基本关系，发生在建筑的复制品（copies）与其原型（originals）之间。[5]他以耶路撒冷的圣墓教堂（图 13-9）和其他四个模仿它的教堂为例，说明中世纪复制最突出的特点，并不在于惟妙惟肖地追求物理形态的相像和相似，而在于选择性地挪用原型的部分要素，例如满足它是"圆形的"，以及"包含一个圣墓的摹造品，或是题献给圣墓"[6]的基本条件，再加上某些辅助特征，诸如"环形甬道、

[1] Paul Crossley, "Medieval Architecture and Meaning: The Limits of Iconography," *The Burlington Magazine*, Vol. 130, No. 1019, Special Issue on English Gothic Art (1988), p.116.

[2] Émile Mâle, *L'art religieux du XIIIe siècle en France, étude sur l'Iconographie du moyen âge et sur ses sources d'inspiration*, Librairie Armand Colin, 1948, p.59.

[3] Paul Crossley, "Medieval Architecture and Meaning: The Limits of Iconography," *The Burlington Magazine*, Vol. 130, No. 1019, Special Issue on English Gothic Art (1988), p.121.

[4] Émile Mâle, *L'art religieux du XIIIe siècle en France, étude sur l'Iconographie du moyen âge et sur ses sources d'inspiration*, p.59.

[5] Richard Krautheimer, "Introduction to an 'Iconography of Medieval Architecture'," *Journal of the Warburg and Courtauld Institutes*, Vol. 5 (1942), p.3.

[6] Ibid., p.15.

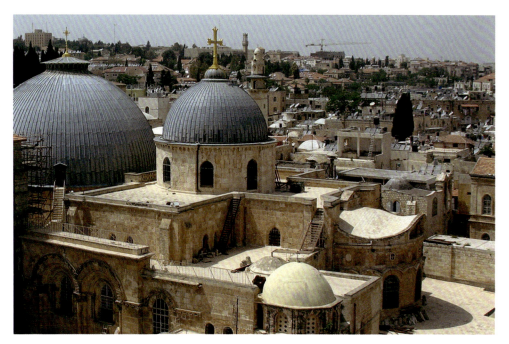

图 13-9　耶路撒冷圣墓教堂

礼拜堂、回廊、楼廊、穹顶，一些列柱或其他某些尺度"[1]，即可达到复制的目的（图 13-10）。在克劳泰默那里，建筑图像志的基本工作首先超越了文本主义的窠臼，变成了建筑与建筑、形式与形式、物与物之间的取与舍、增与删、利用与再利用的一个可供清晰讨论和分辨的过程。换句话说，图像志在这里并非一种在一切方面都与形式主义背道而驰的方法，而是同样整合了形式主义之分析技术在内的一种更高的整合。而在建筑形式与思想或观念的关系上，上述"选择性挪用"法则的运用，一方面意味着在中世纪人们的心目中，观念较之形式具有优先性（人们在传递观念时并不在乎形式的完整性）；另一方面，也意味着观念与形式之间存在着较为松散的联系——观念或象征总是附属或者伴随着特定形式，而非固着于其上。[2] 例如在神学家 J. S. 埃里金纳（Johannes Scotus Erigena）那里，"数字 8 的象征"并不确定，它"既可以与礼拜天，也可以与复活节相联；既可以表示复活和再生，也可以表示春天和新生命"[3]。克劳泰默的建筑图像志也被称作一种"语境主义"（contextualism）[4]，这意味着建筑的形式为了适应新的功能和语境的需要，也

[1] Richard Krautheimer, "Introduction to an 'Iconography of Medieval Architecture'," *Journal of the Warburg and Courtauld Institutes*, Vol. 5 (1942), p.15.
[2] Ibid., p.9.
[3] Ibid.
[4] Catherine Carver Mccurrach, "'Renovatio' Reconsidered: Richard Krautheimer and the Iconography of Architecture," *Gesta*, Vol.50, No.1 (2011), The University of Chicago Press on behalf of the International Center of Medieval Art, p.55.

a—Anastasis, Jerusalem (p. 5)　　a—St. Michael, Fulda (pp. 3, 6)　　b—Holy Sepulchre, Paderborn (p. 4)

c—Rotunda, Lanleff near Caen (p. 4)　　d—Holy Sepulchre, Cambridge (p. 4)

图 13-10　耶路撒冷圣墓教堂（左上）与四个复制教堂的平面图

会发生改变。例如，克劳泰默讨论了中世纪洗礼堂为什么会具有圆形形制的原因。在他看来，这种形制并非如前人所臆测的那样，是对于古代罗马浴场的模仿，因为 3 或 4 世纪时最早的洗礼堂非但不是圆形，反而呈方形或长方形。[1] 一直到 4 世纪中期，长方形洗礼堂才逐渐被圆形或八边形洗礼堂所取代，并在 5 世纪变得普遍。[2] 导致这一形制变化的最主要的原因，在于同一时期的基督教教父著作家们，在洗礼具有的洗涤罪恶的日常含义之外，日益强调其与象征性死亡和复活相关的神秘蕴涵（旧我在洗礼中死亡，新我在洗礼后诞生），致使洗礼堂的形制日益与古

[1] Richard Krautheimer, "Introduction to an 'Iconography of Medieval Architecture'," *Journal of the Warburg and Courtauld Institutes*, Vol. 5 (1942), p.22.

[2] Ibid.

代陵墓，尤其是早期基督教陵墓（如耶路撒冷的圣墓）相混同，并逐渐转化为与陵墓相同或相近的圆形或八边形形态。[1]

1969年，在《"中世纪建筑图像志"导论》再版所附的后记中，克劳泰默将其方法的内核概括为"在复制品和原型，以及建筑类型及其意义之间，寻找特殊的第三因素"[2]。这种在因果关系的锁链中具体、审慎地探讨形式和意义因循、变异、生成和流变的方法，迄今仍未失去其重要的意义和价值。汉斯-约阿希姆·昆斯特（Hans-Joachim Kunst）关于"建筑引用"（Architecturzitat）的理论，便是上述因果链条中一项新近的成果。他试图在建筑物的新形式与它所引用的旧形式之间建立辩证联系，并以兰斯大教堂为例，论证被引用的形式（类似于克劳泰默的"复制"）往往会给引用者（建筑的赞助人）带来政治或意识形态竞争方面的优势和利益。[3]而罗兰·雷希特于1999年出版的著作《信仰与观看：哥特式大教堂艺术》，则为包括建筑图像志在内的中世纪大教堂艺术的整体研究贡献了最新的第五种范式，同时亦与前此林林总总的研究思潮构成了遥相呼应的复调和对话。

五、物质－视觉文化维度

作为一名斯特拉斯堡出身、长期从事阿尔萨斯-洛林地区中世纪建筑研究的法国人，艺术史家罗兰·雷希特的身份、经历和研究生涯本身便足以证明，两个多世纪之后，中世纪哥特式艺术研究是如何地远离了曾经盛极一时的第一种研究范式——民族主义的叙事，并对其他几种规范形成了整合和超越。面对同一座中世纪大教堂，青年歌德看到德意志民族艺术，维奥莱-勒-杜克看到结构和技术，弗兰克尔看到耶稣之象征，潘诺夫斯基和西姆森看到经院哲学和新柏拉图主义之神学，雷希特却看到了截然不同的东西。

《信仰与观看：哥特式大教堂艺术》一书的上编，即作者与历史上各种研究范式展开的对话。他所概括的"技术派"与"象征派"之间对立竞争的历史虽稍显简化，但仍是颇中肯繁的。在他看来，以苏弗罗（Jacques-Germain Suffolot）、维

[1] Richard Krautheimer, "Introduction to an 'Iconography of Medieval Architecture'," *Journal of the Warburg and Courtauld Institutes*, Vol. 5 (1942), pp.26-29.

[2] Paul Crossley, "Medieval Architecture and Meaning: The Limits of Iconography," *The Burlington Magazine*, Vol. 130, No. 1019, Special Issue on English Gothic Art (1988), p.121.

[3] Paul Crossley, "Introduction," in Paul Frankl, *Gothic Architecture*, revised by Paul Crossley, p.28.

奥莱-勒-杜克以及深受前者影响的现代主义者弗兰克·赖特（Frank Lloyd Wright）为代表的"技术派"失之以枯涩，而以弗兰兹·维克霍夫（Franz Wickhoff）、汉斯·赛德迈尔（Hans Sedlmayr）、弗兰克尔、潘诺夫斯基和西姆森为代表的"象征派"，则失之以蹈虚。疗救二者之弊的不二法门，在于他所尝试的一个"再物质化"的"新阶段"。[1] 这种"再物质化"并非回到"技术派"冷冰冰的结构和骨架，而是重返血肉丰满的哥特式建筑的整体——在该书下编，雷希特把这一整体理解为有活生生的人徜徉于其间的，以眼睛和真实视觉经验为基础的，综合考虑人们的观看、信仰与营造活动的，包括"建筑、雕塑""彩画玻璃和金银工艺"[2] 在内的一个"视觉体系"（système visuel）[3]；而其方法，亦可相应地称为一种"视觉－物质文化"的维度。

例如，标志着哥特式建筑的最基本的方面，并非以往人们念兹在兹的诸如"飞扶壁"或"尖拱"等形式或结构法则，而是决定中世纪教堂之为中世纪教堂的"更为紧迫的问题"，即"深刻改变了中世纪之人对图像和膜拜场所看法的诸多变革"，尤其是"当时于膜拜场所中心举行的圣体圣事和当众举扬圣体的活动"。[4]"圣体圣事"又称"圣餐"，是基督教为纪念耶稣与门徒共进最后晚餐而举行的仪式。它先由主祭神甫祝圣饼和酒，然后把饼和酒分发给参加仪式的信徒食用。而举扬圣体（l'élévation de l'hostie），则是13世纪之后才出现并风靡欧洲的一项新实践，意为在分发圣体之前，神甫必须把圣体高高举起，以便在场的所有人都能够观瞻（图13-11）。在这一行为的背后，是1215年拉特兰公会议（Concile du Latran）上颁行的新神学信条"变体说"（transsubstantiation），意为在上述仪式过程中，确定无疑地出现了一项奇迹，即"面包化为圣体、葡萄酒化为圣血的变体现象"[5]。这一表述的内核，即在于肯定"基督真实的身体临现于教堂"的教理。这意味着举行仪式的这一瞬间，与自然的面饼和酒同时出现在教堂的，是救世主本身真实无伪的在场。

尽管此前，学者们多多少少提到了圣体圣事仪式之于哥特式艺术的重要性[6]，但像雷希特那样，将其置于核心位置并深掘出微言大义者，则罕有其匹。他甚至在一种与潘诺夫斯基相仿——后者赋予15世纪的透视法以一种独特的文艺复兴象

[1] 罗兰·雷希特：《信仰与观看：哥特式大教堂艺术》，马跃溪译，李军审校，第39页。
[2] 同上书，第4页。
[3] 同上书，第357页。
[4] 同上书，第6页。
[5] 同上书，第86页。
[6] 如迈克尔·卡米尔（Michael Camille）。参见 Michael Camille, *Gothic Art: Glorious Vision*, Harry N. Abrams, 1996, p.19。

图 13-11　布鲁塞尔首字母大师,《举扬圣体》, 1389—1404, 博洛尼亚, MS.34, 现藏于保罗·盖蒂基金会

征形式——的意义上, 提出中世纪大教堂同样具有一种"圣餐仪式的透视法"（la «perspective» eucharistique）[1]。这种"透视法"以十字架为标志, 以圣体圣事为仪式而构成其限定条件, 存在于由中殿引出的教堂内殿的真实空间中。在这一空间中：

> 已成圣体的面饼被人高高举起, 这一行为旨在于空间中一个给定的点位上, 显示基督真实的临在。圣体于此如同"准星"或视觉灭点, 是所有目光相交汇的地方。正是从这个点出发, 整个空间装置获得了存在的意义。而该装置赖以形成的基础是开间有节奏的连续和支柱在视觉上更为紧凑的排列。爬墙小圆柱的增多和高层墙壁元素的分体同样发挥着加强透视效果的作用。[2]

换言之, 决定哥特式教堂内部空间之构成的原则, 并非前人所谓的任何一种"天上的耶路撒冷"或新柏拉图主义"光之美学"的思辨, 而是实实在在地存在于

[1] 罗兰·雷希特:《信仰与观看:哥特式大教堂艺术》, 马跃溪译, 李军审校, 第358页。
[2] 同上书, 第361—362页。

彼时教堂之宗教实践的这种圣体或基督临在的"透视法"。没有这些条件,"这一叫作'哥特式'的艺术就不可能诞生"[1](图 13-12)。

在宗教仪式和十字架崇拜的观念之外,雷希特还以更大的篇幅,讨论了哥特式艺术成立的第三项条件——智力生活中眼睛的重要性、艺术作品中视觉价值的明显提升和专业艺术态度的形成。这涉及对同时代神哲学命题和从绘画、工艺到建筑的大量艺术作品广泛而细致的考察,精彩之处比比皆是,无法一一述及。在此只择取给笔者留下深刻印象的几处略加分析,涉及雷希特对于哥特式建筑的起源、建筑图像志和彩画玻璃的二维审美属性的独特理解和重新阐释。

第一个问题:哥特式建筑的起源。雷希特明确否认圣德尼修道院教堂的起源说。鉴于维奥莱-勒-杜克等人代表的"技术派"和潘诺夫斯基、西姆森等人以新柏拉图主义"光之美学"立论的"象征派",均以圣德尼教堂

图 13-12 罗希尔·凡·德尔·韦登(Rogier van der Weyden),《七项圣事》的中央屏板,1445—1450,现藏于安特卫普美术馆

作为其逻辑起点,雷希特的此说犹如釜底抽薪,抽取了上述二论的逻辑基础。在雷希特看来,圣德尼教堂并非一个原创的新构,而是在原有加洛林建筑基础上改建而成的杂糅的产物(1140—1144)。它的西立面保留了加洛林建筑所特有的"西面工程"(Westwerke)。其中殿主体也是加洛林时期的,昏暗低沉,其部分厚重墙体得以保留,是因为据说耶稣基督曾经亲手触摸过。只有其内殿得到了彻底的改造:一方面抬高地面,导致祭台上的圣物盒更引人注目;另一方面建造了外接放射状礼拜堂的优雅回廊(déambulatoire),以及新的后殿。最后,通过改建中殿的拱

[1] 罗兰·雷希特:《信仰与观看:哥特式大教堂艺术》,马跃溪译,李军审校,第 358 页。

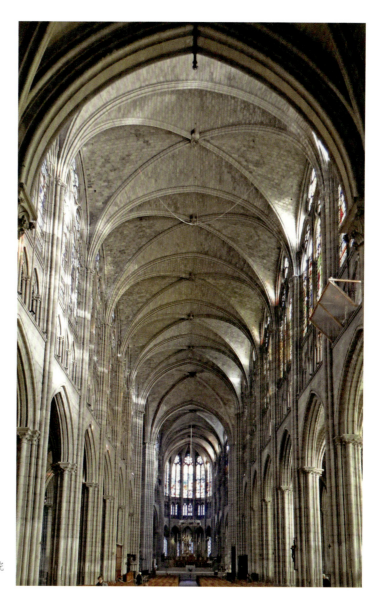

图 13-13 圣德尼修道院教堂中殿

顶而将中殿、内殿和后殿融为一个整体,终于"同时制造出一种富有感染力的效果,即信徒在跨入教堂大门的那一刻便被眼前的景象所震撼。因为透过自己所处的漆黑幽暗的世界——加洛林时代残留下来的古老中殿,他将看到远处的圣所沐浴在无限光明之中"[1](图 13-13)。

与此同时,雷希特在同一时期建造的桑斯大教堂(同样起始于 1140 年)那里,看到了较之圣德尼教堂更多的原创性。首先,是桑斯大教堂在平面上的匀质性与完整性。作为一座在拆掉了 10 世纪建筑之后重起炉灶营造的教堂,其平面图可谓

[1] 罗兰·雷希特:《信仰与观看:哥特式大教堂艺术》,马跃溪译,李军审校,第 138 页。

浑然天成：它没有袖廊，只有一座延伸在内殿的中轴线上的放射状礼拜堂；其中殿和内殿各据三层楼的形制；中殿的开间上盖六分式肋架拱顶；由两种样式相交替的墩柱支撑；每种墩柱分别对应一种特定形式的肋拱。一切均显得简洁而整饬。[1] 其次，是整座教堂最具创意的景观，即人们赋予上述元素的造型价值：支撑体和肋拱借助自身外形制造出强烈的光影效果，遍及该教堂的各个部分。这种光影效果不同于絮热在圣德尼回廊中所追求的那种光芒四射的效果，反而显得收敛而抑制，形成一种明暗交错，甚至半明半暗的氛围（图 13-14）。雷希特并不认为"某种神学思想或某种象征模式与建筑之间存在必然的因果关系"，因为"建筑并不是靠概念营造起来的"[2]。然而，如果较真的话，隐藏在这种独特的光影效果背后的观念，在雷希特看来，与其说是絮热的新柏拉图主义式的"光之美学"，毋宁说更接近于明谷的圣伯尔纳（Bernard de Clairvaux）的理念——因为在后者那里，真理恰恰来自"阴影与光线的激烈互动"[3]。

第二个问题：对建筑图像志的重新阐释。在上文，我们曾经追溯过克劳泰默对于建构建筑图像志的重要贡献，以及建筑图像志从前者的"复制"到昆斯特的"引用"之方法论意义上的进展，事实上，雷希特有意识地主动介入了这场对话。按

图 13-14　桑斯大教堂中殿

[1] 罗兰·雷希特：《信仰与观看：哥特式大教堂艺术》，马跃溪译，李军审校，第 141—143 页。
[2] 同上书，第 144 页。
[3] 同上。

照昆斯特的本意，建筑"引用"分为三种类型：

——占主导地位、压倒一切创新的引用；
——强调形式创新的被动的引用；
——与创新完美地融为一体的引用。

针对昆斯特学说的巨大影响力，雷希特首先指出，"引用"概念在建筑研究中存在含义暧昧的问题，原因很简单，因为"它更适合被用在语言领域，而非视觉形式领域"[1]。而且，正如克劳泰默所述，整个中世纪几乎找不出任何一部建筑作品曾得到完整的复制。然而，文本的引用却是中世纪文人的拿手好戏，该怎样解释这之间的矛盾与反差？

雷希特一方面指出，这是昆斯特那样的作者深受1970—1980年代建筑界流行的"后现代"思潮影响，借用了当时十分时髦的语言学模型之故[2]；另一方面他则认为，我们完全能够借用较之现代术语更贴切的同时代术语，来表述哥特式建筑思想的辩证性。这些术语可以在13世纪神学家圣波纳文图拉的思想中找到。后者提出了中世纪著书立说的四种方式：仅仅将别人言词记录下来的"记录者"（scriptor）；在记录基础上加入其他人言论的"编纂者"（compilator）；记录他人言论并作注解的"注释者"（commentator）；最后才是"著作者"（auctor），但这同样并非现代读者以为的纯粹的作者，而是更多地需要以引经据典的方式来肯定自己言辞的作者。[3]

这套自名的术语较之"引用"确实更适用于中世纪的环境。现代意义上自说自话的作者在中世纪并不存在，"编纂者""注释者"和"著作者"实际上都是借他人之酒杯浇自己之块垒的作者，但彼此之间仍能做具体的区分。把它们应用到中世纪的建筑领域，根据建造者的自身构想与前人元素之间的相关比例和搭配关系，即可对相应中世纪建筑的整体或部分，做出较为准确的描述。

例如，前文谈过的斯特拉斯堡大教堂，其总体风格应该说接近于"编纂者"，因为它是罗马式主体加法兰西哥特式立面的一种组合（图13-15）。而圣德尼修道院教堂则属于"著作者"（絮热院长也自称是一位"著作者"），因为絮热在创新的同时，特意保留了古代的形式元素或建筑遗存（如正立面的加洛林风格的西面工

[1] 罗兰·雷希特：《信仰与观看：哥特式大教堂艺术》，马跃溪译，李军审校，第164页。
[2] 同上。
[3] 同上书，第164—165页。

图 13-15　斯特拉斯堡大教堂正立面

程,左侧门洞门楣处古代风格的镶嵌画,内殿地下墓室中陈列的古代圆柱),以作为权威证据自证。而瓦兰弗洛瓦的戈蒂埃(Gauthier de Varinfroy),则通过对建成于 12 世纪上半叶的中殿进行翻修,保留主连环拱所在的底层和重建上面的部分,来重新构造埃弗勒大教堂(图 13-16)。他的具体做法,造就了一种复杂的、集双重作者于一身的情形:

> 戈蒂埃先用一道挑檐标示出拱廊的下边线,将原先的罗马式爬墙圆

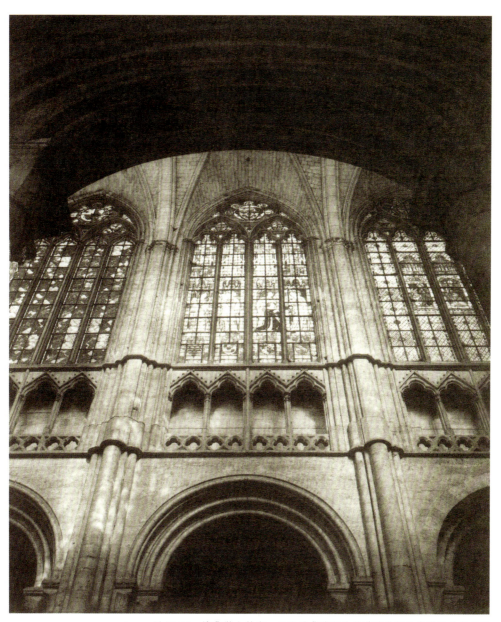

图 13-16　埃弗勒大教堂：经瓦兰弗洛瓦的戈蒂埃改建的中殿的北部开间

柱也收到挑檐里面，然后在挑檐之上竖起中层和上层，他从不同的源头借取了几种不同的巴黎"辐射式"图案，并在中层和上层交叉使用这些图案。可以说，戈蒂埃在对上面的部分进行"编纂式"处理的同时，并未忽略它与原先的罗马式底层建筑的视觉过渡，因为他将前者立于挑檐所形成的基座之上，这个基座在形式上吸取并预示了中上层建筑棱尖角锐的特色，在尺寸比例上却与罗马式爬墙圆柱保持一致。这是一个非常成功的元素并置的例子，在这个例子中，工程指挥希望通过前辈的建筑

成果提升自身作品的价值：在这里，他对过去而言是著作者，对当时而言是编纂者。[1]

尽管雷希特对这部建筑图像志的细节语焉不详，尽管这部建筑图像志在其整体论述中仅占很小篇幅，也尽管其书亦仅限于为中世纪艺术研究提供一部导论，甚至于尽管雷希特在这一点上显然也模仿了克劳泰默的做法（满足于为未来更深入的研究提供一部导论），在这部图像志最后仍有待于完成的今天，雷希特的"四作者论"以中世纪的自名形式和方法论上的通俗、贴切和简洁，无疑标志着建筑图像志在克劳泰默和昆斯特之后的一次重要的进展，其意义将在未来的学术史中进一步彰显。

最后一个问题：彩画玻璃的二维性。这一问题的核心，在于雷希特对中世纪艺术总体上具有二维性观视原则的判断。[2] 在这一方面，雷希特自身的观点具有连贯性（例如与上述桑斯大教堂明暗二重性的光影观保持一致）；但另一方面，也显示出其受德国艺术史学影响的痕迹，令人想到李格尔所提出的"双关性法则"（principe d'ambivalence，即用以描述罗马晚期工艺美术中常见的图底关系发生视觉逆转现象的术语）[3]，还有潘诺夫斯基所揭示并被奥托·帕赫特所深化的北方民族特有的所谓"平面性原则"（principe de planéïté）[4]。雷希特的做法并不限于将其应用于中世纪艺术的领域，而是以洞察入微的细腻观察为基础，结合材料的特性和周遭的环境，做了令人叹为观止的发挥与发展。

比如：

> 在仲夏或秋季，若在一天当中的不同时刻观察夏尔特的圣吕班（saint Lubin）或布尔日善良的撒马利亚人（Bon Samaritain）主题玻璃窗，我们会发现在阳光愈发充足的那段时间中，非覆盖性玻璃窗辐射度增大，于是清透的彩窗与覆盖性彩窗之间的对比增强；在傍晚时分，这一对比减弱，颜色的亮度也明显降低。此时，单灰色调画的效果及种种精妙的细节再次显现，不同色调（如绿和紫）的并置所带来的细腻感也再度清晰起来。我们的一个感觉是，彩画玻璃最适宜在中等强度的光线下观看。[5]

[1] 罗兰·雷希特：《信仰与观看：哥特式大教堂艺术》，马跃溪译，李军审校，第168—170页。
[2] 同上书，第8页。
[3] 同上书，第70页。
[4] 同上书，第73—77页。
[5] 同上书，第214页。

再比如：

> 随着自身辐射度的增强，趋向于将形象轮廓映衬得愈发鲜明，这样制造出的与其说是形状的纵深感，不如说是形状的隔离感。而光线的缓缓减弱又使得画面结构变得渐渐紧凑起来，图与底最终融为一体。光线退减到最后，相邻颜色之间相互作用产生的色变效果消失，红色被蓝色浸染后形成的紫光也越来越模糊。彩画玻璃与壁画和细密画极为不同的一点是，它营造的具象空间随光线而变幻，其色组的平衡感甚至都随之发生变动。这样的变化每时每刻都在窗玻璃表面上演，注意到这一点后，我们不难体会到三维幻视效果与彩画玻璃的审美旨趣是多么格格不入。从其定义来讲，彩画玻璃便是二维艺术。因为在这门艺术中，光线与玻璃和颜色两种物质紧密结合，使它们的样貌不断发生根本性的变化，而且这一变化是随机的。恐怕中世纪没有任何其他艺术手法能与二维空间概念如此相配了。所有的形象，所有的场景，都只是简单地被摆在一个带颜色的底子之上，但图底关系却能在某些时刻完全颠倒过来。总之，这一关系会利用阳光的变化一次次重建内部的平衡。因此，天气的变化、季节的轮回和时间的推移都在参与着图像的塑造。[1]

最后，是夏尔特大教堂中的彩画玻璃的有趣个案（图13-17）：

> 圣厄斯塔什玻璃窗的创作者似乎发掘了彩画玻璃较之于壁画和细密画的所有独特属性。他的作品揭示了玻璃画师如何很快学会用发光的颜色营造二维空间，支配这一空间的正是李格尔所称的形象-背景"双关性法则"。在不透明的载体上，该法则只对装饰产生作用，然而在彩画玻璃中，它可以尽情地施展自己的效力。某些颜色的玻璃在光照强烈的时候，就仿佛退到了图案后面，在光照减弱的时候，又仿佛跨到了图案前面。随着阳光强度的变化（玻璃窗是面向北方的）画面中稀稀拉拉的红色不同程度地被占主导地位的蓝色所浸染，频频亮相的紫色有时射出亮白耀眼的光芒，与白玻璃的反光连成一片，而白玻璃又在单灰色调图案的修饰下呈现出一定的凹凸感。当阳光退下去后，这些颜色之间又建立起新的平衡，就如同在照片上定影了一般。所有形状都仿佛经过一番折叠被塞

[1] 罗兰·雷希特：《信仰与观看：哥特式大教堂艺术》，马跃溪译，李军审校，第214—215页。

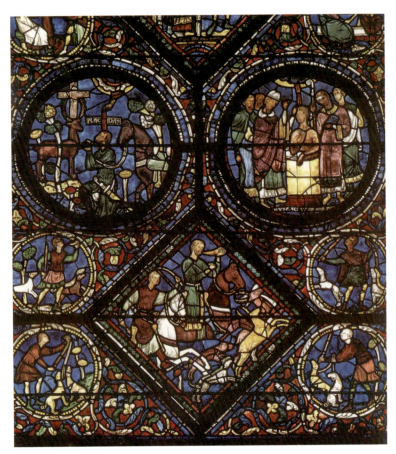

图 13-17 夏尔特大教堂中的圣厄斯塔什主题彩画玻璃窗局部

进了"视觉表面的想象性平面上"(语出佩希特),这种效果是通过全蓝的背景实现的,这一背景可以让人们从视觉角度对上述平面进行定位。[1]

在哥特式彩画玻璃上,人们仿佛经历了一次维特根斯坦(Ludwing Wittgenstein)意义上的"鸭兔图"的智力游戏,以彩画玻璃的色彩和框架为基础,产生出奇妙的或此或彼的审美交替。人们不见得都会同意雷希特关于中世纪艺术之平面性的断言,对于其诸多观点亦尽可持保留态度[2],但任何有现场经验者读到上述几段话,无疑都会发出由衷的赞叹。这样的观察在雷希特的《信仰与观看》中随处可见,其基础是眼睛对于细节的高度敏感(令人想起瓦尔堡的名言"上帝寓居于细节之中");更为重要的是雷希特对于物质文化和技术环节烂熟于心的把握,

[1] 罗兰·雷希特:《信仰与观看:哥特式大教堂艺术》,马跃溪译,李军审校,第 219—220 页。引文中的佩希特即奥托·帕赫特。

[2] 其中最重要的可议之处,在于雷希特只给出了哥特式艺术存在的必要条件,而始终没有提供它的充分条件,即圣体圣物崇拜如何具体造就了哥特式教堂中哪怕任何一个具体空间的形制。

图 13-18　16 世纪西班牙建筑师罗德里格·基尔·德·恩塔农用五根手指图示肋拱组合

以及在此基础上的得心应手的应用——在这一方面,我们亦可补充说:"上帝寓居于技术之中。"眼睛不仅与心灵,更与物质和技术,结成了亲密的同盟,这是雷希特给予今天的艺术史研究者最重要的启示。

在美不胜收的精神之旅之后,我们将再次面对本章开头提出的问题:

那么,究竟什么是一座"中世纪大教堂"?究竟什么是"哥特式艺术"?

实际上,这样的追问将永无止境,因为每一时代的人们都会基于自己的体验,提供不同的回答。

上面给出的五种答案,标志着中世纪暨哥特式艺术研究曾经有过的五个重要的历史瞬间。这五个瞬间念念相续,但并非相互替代。如同 16 世纪西班牙建筑师罗德里格·基尔·德·恩塔农(Rodrigo Gil de Hontanon)笔下喻指肋拱组合的五根手指那样,它们彼此不可或缺(图 13-18)。[1] 而在当下的同时性结构中,它们已变成星辰般的存在,为未来的求索者在黑夜导航。

[1] 罗兰·雷希特:《信仰与观看:哥特式大教堂艺术》,马跃溪译,李军审校,第 23 页。

第十四章 阿拉斯的异象灵见

* 本章是笔者为《拉斐尔的异象灵见》一书所写的译序,此次收入本书,略有改动。达尼埃尔·阿拉斯:《拉斐尔的异象灵见》(*Les Visions de Raphaël*),李军译,北京大学出版社 2014 年出版。

一、"从近处着眼"的艺术史

当中国的艺术史学界,尤其是西方美术史领域,长期以来盛行以史学史问题代替个案研究,热衷于掉书袋式的旁征博引,"无一字无来处",却对诉诸直觉和感性的艺术作品视若无物之际,达尼埃尔·阿拉斯的那种截断众流、直指本心的简捷与明快——用他的话说,追求一部"从近处着眼的"(du regard posé de près)的美术史,无疑是一副清凉的解毒剂。从他的代表作《细节——为了建立一部靠近绘画的历史》(*Le Détail: Pour une histoire rapprochée de la peinture*,1992),或从已经译成中文的两部通俗作品《绘画史事》和《我们什么也没有看见:一部别样的绘画描述集》(北京大学出版社,2007),可以信手拈来这类十分迷人的近距离"看"的故事。比如,他在安托内罗·达·墨西拿(Antonello da Messina)受难的圣塞巴斯提安身上,看到圣徒的肚脐偏向身体一侧,犹如一只眼睛,反观着

图 14-1 安托内罗·达·墨西拿,《圣塞巴斯提安》,1476—1479

图 14-2　让·昂诺列·弗拉戈纳尔，《门闩》，1778

观众（图 14-1）；达·芬奇的《最后的晚餐》，耶稣和十二门徒的位置居然不在透视法之内，而是位于画面内景和作为观众的"我们"之间；安格尔笔下，巴黎最美丽的女人穆瓦特希埃夫人华美绝伦的裙子上，有一块难以解释的污渍（参见本书导论图 0-4）；透过波提切利的《马尔斯和维纳斯》和弗拉戈纳尔的《门闩》（图 14-2），透过其织物的簇拥堆叠，居然有女人的性器赫然在目……这似乎颇有点"经学家看见易，道学家看见淫"的意味，但这些细节一经点破，无一不是确凿的视觉存在。上述阿拉斯作品译成中文后，在中文语境中亦有相当影响——就笔者所知，一位年轻学子的提香画个案研究，一位资深学者的中国古代墓葬美术研究[1]，均因为善用阿拉斯的方法而取得不俗的成绩。

不过，在一片东张西望中，仍须警惕由此导致的另一种矫枉过正：把艺术史研究简化为眼波乱转的浪荡子的处处留情——一种色眼迷蒙、眼花缭乱的"看"，而忘却了艺术史同样是严肃的历史研究的组成部分，同样需要文献和历史证据的支

[1] 刘晋晋：《潘诺夫斯基的盲点——提香的〈维纳斯与丘比特、狗和鹌鹑〉新解》，载《美术观察》2012 年第 7 期，第 121—127 页；郑岩：《压在"画框"上的笔尖——试论墓葬壁画与传统绘画史的关联》，载《新美术》2009 年第 1 期，第 39—51 页。

撑。须知，如若不能穿越千山万水的阻隔，攀缘人迹罕至的废墟，进而登堂入室、奉上深情的一吻，那迷宫深处的历史女神是不会为你苏醒的。

在这种意义上，阿拉斯的《拉斐尔的异象灵见》(*Les Visions de Raphaël*)[1]，值得我们一读再读。

二、"异象"与"灵见"的变奏

顾名思义，《拉斐尔的异象灵见》是一部讨论拉斐尔的书。书中收入了阿拉斯的两篇长文：《文艺复兴时期的出神和享见天主：拉斐尔的四幅图像》（1972），和《旁观的天使：〈西斯廷圣母〉与瓦尔特·本雅明》（1992）。两篇文章的写作相差了整整20年。写第一篇文章时，阿拉斯只有28岁，文章作为处女作发表，之后大获成功，为他在学界赢得了最初的声誉；写第二篇文章时他48岁，这一年，也是他最负盛名的代表作《细节》的问世之年，标志着他作为学者的全面成熟。文章结集成书则在11年之后：2003年。当阿拉斯接受巴黎的利亚纳·列维出版社的邀请，把上述二文合成一书，以《拉斐尔的异象灵见》为题出版时，不久也将迎来他生命的终结——其生命的长度似乎刚刚够得上让他嗅到此书的墨香。

此书的轨迹恰好与阿拉斯的职业生涯重叠，似乎蕴含着某种宿命。

作为书名，《拉斐尔的异象灵见》暗藏玄机。

"vision"的原意是"视觉"或"看见"；在基督教传统中，此词的大写用法（Vision），往往被用来指上帝向先知显示的灵异景象，以及先知对此景象的见证。根据《圣经》用法，笔者把前者译为"异象"，如书中常常提到的"耶稣变容"（Transfiguration）等事迹；把后者译为"灵见"，如见于"享见天主"（visions béatiques）中。但其实，"vision"往往同时包含两种意思，故笔者经常统译作"异象灵见"；其中，作为上帝向先知显现的灵异景象，"异象"指示"Vision"中客观的维度；作为先知对灵异景象的见证，"灵见"指示其主观的维度。

关于"异象"，阿拉斯在书中有如下规定：

> 这项研究涉及到拉斐尔为表现享见天主而使用的方法，也就是说，他是如

[1] Daniel Arasse, *Les Visions de Raphaël*, Liana Levi, 2003. 中译本参见阿拉斯：《拉斐尔的异象灵见》，李军译，北京大学出版社，2014年。

何在绘画空间中建立某种关系,来分别表现"看见"异象的人类个体,和异象中所看见的对象(严格意义上的异象)。因此,在这些选定的作品中,都同时存在着看见异象的人和他所见的异象,以及世俗之人作为一极和超自然的异象作为另一极这样一种对比。[1]

"享见天主",指先知在出神的状态中看见上帝的显现;"天主"即"异象","享见"则是"灵见"。阿拉斯认为,理解拉斐尔这类"异象灵见"的绘画的关键,在于把握拉斐尔的创作方法:两个维度("超自然"与"世俗",以及"客观"与"主观")在画面的同时呈现,拉斐尔的精妙之处全在于此。

本来,阿拉斯此书似应直译为《拉斐尔的"异象"诸画》,笔者译作《拉斐尔的异象灵见》,正是考虑到拉斐尔作画时采用的方法。

长期以来,拉斐尔被誉为"以优雅与和谐的平衡感而著称的大师",他所创立的风格被称为"优美样式"(belle manière),这种风格后经样式主义、古典主义和学院派的继承、提炼和规范,成为后世我们所熟知的古典之美的原型。然而,事实果真如此吗?在第一篇长文中,阿拉斯通过讨论拉斐尔的宗教绘画,对这一常识发起了挑战。他认为,1508—1520年代,即拉斐尔的绘画技艺达到成熟且完美的年间,也恰恰是那个时代宗教情感最为波澜起伏的年代。这一动荡最终导致了新教的宗教改革运动,和罗马教会掀起的一场旨在自我更新的运动——反宗教改革运动。而拉斐尔以其渗透了深刻的宗教情感的绘画创作,积极投身于后一场运动,一系列表现"异象灵见"的画作,是他及其所在时代人们的激越心态、情绪、矛盾和冲突的见证。

《亚历山大的圣卡特琳》(*Sainte Catherine d'Alexandrie*,1508)、《圣塞西莉亚》(*Sainte Cécile*,1513—1514)、《以西结见异象》(*La Vision d'Ézéchiel*,1518)和《耶稣变容》(*La Transfiguration*,1517—1520),这四幅画都符合阿拉斯给出的"异象灵见"的标准,即都同时呈现了"看见"和"看"——客观和主观,亦即"异象"和"灵见",但却是以截然不同的方式。

《亚历山大的圣卡特琳》(图14-3)和《圣塞西莉亚》(图14-4)所表现的"异象灵见"自成一体,属于"新柏拉图主义的观照"类型。在第一幅画中,代表着主观性角度的圣卡特琳占据画面的中心,她在身后延展的甜美风景的衬映下,陷入心醉神迷的智性观照;而代表客观性角度的"异象"并没有直接呈现,仅由画面左

[1] 阿拉斯:《拉斐尔的异象灵见》,李军译,第28页。

图 14-3　拉斐尔，《亚历山大的圣卡特琳》，1508　　　图 14-4　拉斐尔，《圣塞西莉亚》，1513—1514

上方"来自一个不可见的金色世界"的光芒所暗示，这道光芒正照耀着圣女的脸庞，而与圣女投向画外的眼光相对。这种构图在"异象"与"灵见"中显然适当突出了后者的重要性，更为强调主体在见证超自然世界中的积极、主动作用，恰与费奇诺（Marsilio Ficino）的新柏拉图主义相一致。第二幅画改变了前者中画面内外的对比，将其转化为一种"垂直的层序演进"：手持管风琴的圣塞西莉亚被四位圣徒环绕，位居画面中部；在她脚下散布着残破的乐器；而她上方的云层上，则团坐着一群歌唱的天使。乐器代表三种音乐——"以乐器演奏的音乐""灵魂内心的音乐"和"宇宙音乐"，分别代表尘世、灵魂和天界三个世界，反映了新柏拉图主义关于音乐的象征性思辨。与前者不同的是，此画中，超自然的"异象"世界（唱诗的天使和金色背景）被刻意地呈现出来，它与画面下部残破的物质世界形成鲜明的对比；与此同时，画面也表现了圣塞西莉亚的"灵见"——从画中人物的眼光可知，唯有圣女一人"看见"了上方的"异象"，故唯有圣女，成为上下两个世界的沟通者。这一点同样反映出新柏拉图主义的积极的人生哲学。

《以西结见异象》（图 14-5）和《耶稣变容》（图 14-6）则在同样的参照系内，为"异象灵见"提供了一种"完全新颖"的处理方式——用阿拉斯的话说，它们属于"神性难以抗拒的爆发"类型。《以西结见异象》一画中，"异象"彻底压垮了"灵见"：超自然世界被放大到极致，而人的存在被缩减为几近乌有；在画面中，上

帝的形象在云端神圣显现,占据画面的大半,以西结则在下层云端涌现的金光中,如同被闪电击中,微不足道地出现在画面左下角。阿拉斯的以下描述值得引用:

> 拉斐尔将两个不具备"相同尺度"的存在,放置于同一个空间和同一种几何平面上。他借助于这一手法以阻止观众对该画投以平静的目光:

图 14-5　拉斐尔,《以西结见异象》,1518

图 14-6 拉斐尔,《耶稣变容》,1517—1520

作品内部的动力因素会即刻对观者产生影响。观众会被画的运动感所吸引,其目光被引向画的"背景",然后又被再次带到"前景",以便于人们意识到,其实画中并不存在深度,存在的是超现实世界本身在自然世

界中的显现，其巨大的尺幅具有本质的意义。观者因此会被这种高高君临于以西结乃至观者自身之上的神性的爆发所掳获：显圣者左脚下强烈的仰角透视（sott'in su）作用于观者，观者本身也被异象所震慑，更在显圣者目光的逼视下，被缩至以西结一般渺小的尺寸……[1]

在构图上，这里所强调的，是画面上部"异象"的部分对于下部"灵见"的部分、上帝无以复加的崇高对于人之渺小卑微的绝对的优胜，反映了拉斐尔及其时代宗教情感的巨变和一种新感性的生成：试图在人与上帝之间建构一种更为强烈、更为明确和直接的关系，以回应新教改革运动带来的挑战。

这种上下对峙形成戏剧性张力的画面结构，在《耶稣变容》中进一步强化。阿拉斯根据史料，否定了《耶稣变容》为拉斐尔门徒所作的论调，断言它为拉斐尔的巅峰之作。他认为，上下画面貌似缺统一性，但这其实并非缺点，而是延续了15世纪绘画中的常态；另外，后世论者的訾议，恰恰出自于对这一时代构图习惯的不理解和失忆。阿拉斯断言，叙事的统一性其实是一项相当晚近的诉求，只可能来自于1805年莱辛的名著《拉奥孔》问世、"最具包孕性的瞬间"的观念流行之后。

而在同时代绘画构图的常态之中，拉斐尔的匠心独运之处表现为，他以强化而不是弱化上下对立的方法，以"双重光线"（上部世界耶稣变容的金色光辉与下部门徒和附体者世界的惨淡和晦暗）的戏剧性对比，更以上下两个世界隐含的两个相互交叉的圆圈的张力结构（图14-7），构成其形式语言的叙事。画面下方的19个人物各用夸张的手势组成动作的连环，但他们之间存在一个很大的呈倾斜状的中空部分。他们的目光虽然彼此相向交错，却没有任何人注意到画面上方发生的"异象"的事实，这暗示着人群整体的隔绝和交流的不可能，以及人与神、主观与客观之间的彻底断裂。与之相反，画面上方，基督在先知的簇拥下超自然地跃升于空中，强烈地渲染着"基督的荣耀和没有基督陪伴的人类的脆弱"；三位门徒在基督之下，被奇迹的光芒刺得睁不开眼，只有旁边跪着的两个小人——卑微的圣徒菲利克斯和阿加皮特，摆出朝拜的姿态，见证到不可思议的奇迹的发生。"人类的个体性和他们固有的能力，应该在上帝面前被彻底地抹去"，阿拉斯告诉我们，两个圣徒"实际起到了观众的中保者的作用——观众与他们一样，同样目睹了耶稣的变容，拉斐尔通过他们而邀约信徒去拥有同一种精神态度，邀约他们共同跪下祷告"。因此，画面图像的断裂最终通过观众的直接体验而被统一和连接，同时也把对图像形式的

[1] 阿拉斯：《拉斐尔的异象灵见》，李军译，第57页。

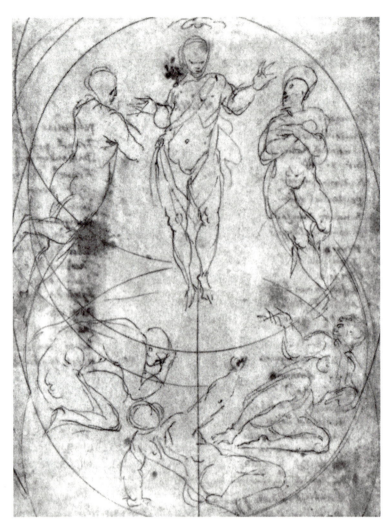

图 14-7 拉斐尔画派,《耶稣变容》

讨论,引向对图像接受者群体精神结构与心态的讨论。随即,阿拉斯以整整一章的文献与历史考证,令人信服地证实了《耶稣变容》的画面构造,与同时代宗教思潮(如天主教反宗教改革运动和天主圣爱崇拜)以及历史事件(如奥斯曼土耳其人的威胁)之间的内在关联,并总结了拉斐尔的伟大之处,正在于他"成功地为这项精神运动赋予了精湛的表现形式"。

三、《西斯廷圣母》的奥秘

本书中,阿拉斯多次用"意匠"(invenzione)一词概括拉斐尔结构整体画面的匠心独运能力,把握这一"意匠"的根本,在于获得画面充满张力结构的二造——

"异象"与"灵见"、客观与主观、神性与人性、崇高与美——之间的动态平衡。拉斐尔，这位充满"优雅与和谐的平衡感"的大师，更是一位张力大师，一位创造对立两极之微妙"平衡感"的大师，一位具有超凡的"异象灵见"的大师。

这一张力结构中，鉴于在具体操作层面上"异象"的内容不外乎作者所秉受的既定图像志来源（如《圣经》文本、圣徒传中的有关描述，以及前人就此内容的既定图像表达），故拉斐尔的"意匠"（其"异象灵见"）亦可表述为针对"异象"的"灵见"，亦即围绕既定图像志内容所做的独具匠心和个性化的艺术表现——极尽种种偏离、变异、取舍、改造乃至另辟蹊径之能事。阿拉斯正是在此意义上，谈及拉斐尔作品《西斯廷圣母》（*Vierge de Saint-Sixte*，1513—1514，图 14-8）对于"题材"（sujet）和图像志传统所形成的超越——这成为阿拉斯第二篇文章讨论的主题。

《旁观的天使：〈西斯廷圣母〉与瓦尔特·本雅明》简约而隽永，其篇幅只及前文的三分之一。与前文"旨在显示博学"的汪洋恣肆不同，后者行文平易，甚至有些漫不经心，但同时，"羽扇纶巾，谈笑间，樯橹灰飞烟灭"，平淡与不经意间蕴含着惊人的杀伤力——这一次，阿拉斯针对的不再是艺术史学者，而是声名显赫的哲学家、艺术批评家瓦尔特·本雅明（Walter Benjamin）。

本雅明在其名著《机械复制时代的艺术作品》（1937）中建构了一个影响深远的经典观点：对艺术作品的接受存在着两种方式，"其一偏重于作品的崇拜价值，其二则强调作品的展陈价值"；而"从前一种接受模式向后一种模式的过渡，通常形成了艺术作品接受的全部历史过程"。这一判断的灵感触媒是德国学者于贝尔·格里梅（Hubert Grimme）的文章《〈西斯廷圣母〉之谜》（1922）。格里梅认为，拉斐尔的名画《西斯廷圣母》的原初目的即在于展陈：它被罗马教会订制，以便在教皇尤利乌斯二世的入殓仪式上，用作某种类似于壁龛的装置，形成圣母怀抱圣子从画面背后的绿色帷幕中走出来，脚踩着祥云，向教皇的棺椁走来的效果。因此，对本雅明来说，《西斯廷圣母》标志着艺术作品的接受方式从"崇拜价值"向"展陈价值"的过渡，代表着历史演化或进步的方向。

阿拉斯指出，格里梅暨本雅明的观点其实是基于一个图像志错误而导致的误识误判，没有注意或者有意忽略了传统图像志关于"帷幕"和圣母子形象组合的象征含义（代表了上帝道成肉身的"启示"和耶和华的"约柜"）。阿拉斯还指出，本雅明可能按照犹太教的方式误读了基督教，而把"崇拜价值"和"展陈价值"对立起来，"恰恰相反，与犹太教的礼拜仪式相比，基督教——特别是天主教——的相关实践，构成了某种'展陈的崇拜'"。由此导致的结果是，在现代社会里，机械复制时代非但没有消除原作的"灵韵"，反而在"展陈的崇拜"中，借助现代化的展陈方

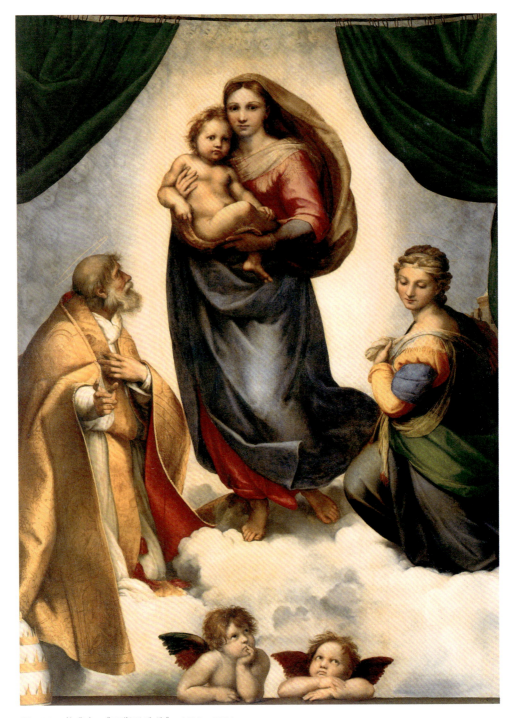

图 14-8 拉斐尔,《西斯廷圣母》,1513—1514

式(如玻璃展柜),进一步地强化了"原作"如同"圣物"般的神圣和禁忌性。

在终结了对本雅明的批判之后,阿拉斯的工作实际上只完成了一半;他需要再次回到《西斯廷圣母》的画面,去尝试穷尽图像志知识未能生效之处的堂奥。用

他自己的话说：

> 图像志解释了帷幔为何在画面上出现，即它们的再现（représentation）。但是图像志几乎未提及为什么对它们的展示（présentation）显得如此简单乃至简陋；图像志也从未谈及为什么拉斐尔笔下悬挂帷幔的幕杆（la tringle）的形状会显得那么纤细，像是被织物的重量所压迫而变形。之所以没有提及这些，其实是因为图像志没有能力回答这些问题：没有任何文章会致力于分析上述幕杆的形状所产生的真实效果。然而该形状是经过画家深思熟虑的，同样构成了拉斐尔的创造性劳动以及他对艺术传统本身所进行的现代化改造的组成部分。[1]

尤其是，画面下方两个支肘的小天使的细节，涉及拉斐尔独特的"灵见"。

阿拉斯指出，大部分专家在画作的下方内侧边缘辨认出的栏杆，或格里梅所谓的木质横梁，都不能遽断，或其材质并不重要；重要的是，它起着标识画作边界的作用，是一道"纯粹的边缘"，或一个"中立区域"，将绘画的内外空间区别开来。但是，又该如何解释那两个支肘的天使呢？

阿拉斯随即给出了他们的图像志含义：作为《旧约》中守护约柜的天使基路伯（chérubins）的作用。他们本来是《旧约》上帝之不可见性的守护者，但当他们出现于一幅表现基督教的可见的上帝正在启示自己的画作，并变成画面底部的小天使时，他们随即也改变了身份，变成"某种精心布置的可见性的见证人"。

但图像志再次未能穷尽意义。阿拉斯建议我们考察作品展示天使的方式。既然天使所倚靠的既不是栏杆，也不是木质横梁，而仅仅是"画面的边界"，那么，两位小天使翻眼向上仰望的姿态，反映的岂不是绘画自身的一种行为：一道绘画投向自身的眼光，一道"自反"（réflexif）的眼光？尽管画面展现了上帝向世人的显示，然而，两个小天使的姿态证明，画面所显示的同时是一个绘画的空间，一个存于画面上的空间，一个遵循着自身规律的"自律性"空间。这意味着，《西斯廷圣母》确乎是某种"游移性"（oscillation，本雅明语）发生的场所，而旁观的天使，则成为货真价实的"跨界人物"（figures de seuil）——但跨界并非本雅明所设想的那样，产生于"崇拜价值"和"展陈价值"之间，而是产生于两种不同的观看模式之间：一种系投向崇拜对象的"宗教式"观看，另一种系投向艺术作品的"艺术式"观看。

[1] 阿拉斯：《拉斐尔的异象灵见》，李军译，第 120—121 页。

这两种观看方式并非前后相续,而是同时并存——分别对应于我们所说的"异象"和"灵见"。

文章此后的重心,转向对"旁观的天使"作为细节,被从画作整体中剥离出来这一历史的考察,可视为对于本雅明的重要命题"机械复制时代的艺术作品"所做的回应和补充——例如,阿拉斯始终坚持复制的艺术品并未失去原作之"灵韵"或"崇拜价值"的看法,此处不再赘述。我们需要重返《西斯廷圣母》的画面本身:阿拉斯的分析是否仍有所遗漏?两位旁观的天使,是否仅仅是艺术自律性的提示者和见证人?如何解释天使脸上那略带沉郁的若有所思,尤其是左边的那位,小手按在嘴唇上,仿佛因害怕泄露惊人的秘密而不得不再三缄其口?

此时的阿拉斯,尚没有答案。

四、小天使为什么忧伤?

2003年,在此书结集出版的同时,正在与绝症搏斗的阿拉斯,为法兰西文化电台制作了25讲系列的艺术史讲座,取名为"绘画史事"(Histoires de peintures)。其中,第一讲的标题是"最喜欢的画",而阿拉斯提到的第一幅画,不是别的,正是拉斐尔的这幅《西斯廷圣母》。接着,他叙述了自己与这幅作品——他誉为"欧洲绘画史上蕴含着最深刻思想的作品之一"——如何神遇的故事。

自从从外省城市皮亚琴察落户到德累斯顿之后,这幅画逐渐获得了人们的青睐,变成了绘画史上的传奇之一;阿拉斯自然也不例外,因为他研究拉斐尔,所以也来到德累斯顿,想见证这一传奇。没想到,他失望极了。

因为博物馆正在修复,这幅画被罩在一个玻璃框内;更糟的是,从阿拉斯坐着的地方望过去,玻璃上反射着霓虹灯的光彩,令他除了猜测,什么也看不清。为了不虚此行,他花了将近一个小时,不断调整自己的位置,直到某个瞬间,秘密涣然冰释,这幅画突然间"跃然明朗"(le tableau s'est levé)起来。下面的话值得我们全文引用:

> Et là, tout d'un coup, j'ai vu *La Madone Sixtine*, et je dois dire que j'ai vu l'un des tableaux intellectuellement les plus profonds de l'histoire de la peinture européenne et, si on aime et connaît Raphaël, l'un de ses tableaux les plus émouvants. Pourquoi l'un des plus profonds? Eh bien, je crois – et c'est

ce que Water Benjamin n'a pas voulu voir ou qu'il a vu mais dont il n'a pas voulu parler – que *La Madone Sixtine* présente très exactement le moment de la révélation du dieu vivant, c'est-à-dire que c'est un tableau qui montre le dieu brisant le voile, le dieu s'exposant. Et ce qui pour moi le rend extrêmement bouleversant c'est en particulier la présence des deux petits anges situés en bas du tableau. Au fond, que font-ils là? On n'en sait pas. On a imaginé les histoires les plus extravagantes sur ces deux petits anges: par exemple, qu'ils étaient les portraits des enfants que Raphaël aurait eus avec la Fornarina. En fait, je suis persuadé, pour des raisons iconographiques sérieuses, historiques et théologiques, qu'ils sont la figuration chrétienne des chérubins gardant le voile du temple dans la religion juive. Ce à quoi ils assistent eux-même, c'est au fait qu'ils ne sont plus les gardiens du secret et du dieu invisible: le dieu s'est rendu visible. Cette espèce d'extraordinaire tragédie – car le dieu se rendant visible signifie qu'il va mourir – est confiée à des visages d'enfants. Je trouve cela d'une puissance extraordinaire. Et depuis, je n'ai plus besoin de voir *La Madone Sixtine*; elle s'est «levée», et je garde en moi cette émotion. [1]

就在那儿，突然，我看见了《西斯廷圣母》——我应该说，我看见的是欧洲绘画史上蕴含着最深刻思想的作品之一，而如果你热爱并了解拉斐尔的话，那就是他最感人的作品之一。为什么说是他最深刻的作品之一？我觉得，有一个瓦尔特·本雅明不愿意看到，或者他即使看到也不愿意说的理由，那就是，《西斯廷圣母》极为准确地展现了活生生的上帝正向世人现身的那一时刻，也就是说，那是上帝扯开了帷幔而向人们自我显现。其中最让我感到震惊的，是画面下方的那两位小天使的形象，他们在下面究竟干什么？人们一无所知。就这两个小天使，大家想出了许多稀奇古怪的故事：比如说，他们或许是拉斐尔与他的画中人拉弗尔拉莉娜所生的私生子。其实，因为有那么多严肃的图像、历史和神学证据存在，我相信他们就是犹太教神庙中守护帷幔的天使基路伯的基督教变体。他们为什么出现在这儿？那是因为，他们不再需要看守（犹太教）那不可见的上帝之秘密了，因为上帝已然变得昭然可见。但既然上帝使自己变得有形可见，这就意味着他会死去，这种极端悲剧性的命运，已

[1] Daniel Arasse, *Histoires de peintures*, p.23.

经书写在了那两个小家伙的脸上。我就在这儿发现了画作超凡的力量。从此以后，我已无需再看《西斯廷圣母》了，因为画已"跃然明朗"，我则把这份感动深埋心间。

此处再次出现的"跃然明朗"一词，借自孙凯、董强的中译本，但原文中的某种神韵，一经翻译仍然流失了——那是因为，该词的原文除了"跃然明朗"（犹如"太阳升起"/ Le soleil s'est levé）之意外，还意味着"自我显现""昭然若揭"，因而也是基督教的"启示"的表现形式：在阿拉斯的修辞系统中，绘画同样"启示"于人。然而，一个问题随之产生：难道绘画的秘密一如基督教的真理，仅仅是客体（神）向主体（人）的"启示"或"昭然若揭"——用我们的话说，仅仅是"异象"的开启，而不需要"灵见"的参与？

有必要指出以下一点：阿拉斯在1992年版的《旁观的天使》中，在提到两位小天使的图像志原型是基路伯之外，更加强调的是他们指示画面的自律性作用，但对于天使脸上的忧伤表情及其蕴涵，则无一语涉及。而据笔者自己的阅读经验，笔者也没有在阿拉斯的任何其他著作中，发现类似的描述。那么，这是否意味着，当年的阿拉斯事实上并没有拥有这项发现？也是否意味着，2003年他在《最喜欢的画》中的描述，恰如福柯的名言"重要的不是话语讲述的年代，而是讲述话语的年代"所述，实际上具有事后诸葛亮的性质？那么，究竟有什么东西，在2003年这一"讲述话语的年代"，促使阿拉斯在追溯既往时，第一次发现那个曾经明明白白地写在天使的脸上，却长期以来被他"视而不见"（On n'y voit rien）的表情，进而领悟其深义？

我们不知道，我们也没有更好的方式可以断定。但是至少有一点，我们已经知道：细腻敏感一如阿拉斯者仍有走眼之时，它从反面证明，绘画的真理不仅"昭示"于人，而且有求于人；绘画不仅展示"异象"，而且召唤"灵见"——绘画是"异象"和"灵见"的邂逅。

那么，阿拉斯在2003年究竟看见了什么？以前，从圣母子身上，他看见了"异象"即基督教真理的显现；从小天使身上，他看见了绘画作为艺术的自律性；而现在，他只看见了忧伤，是的，忧伤。这种忧伤痛彻心扉，感人肺腑，又无所不在；这种忧伤写在两位小天使的脸上，也郁积在圣母玛利亚的脚下，更笼罩在阿拉斯的心头。

画面上，在圣西斯廷的指引下，圣婴如祭品般被圣母捧举着，走向画面之外，走向人间和成年后的受难与死亡，对此他自己毫不知晓；然而，画面中的圣母知

道，画面边缘的小天使知道，画面外的观众也知道。命运当事者的茫然无知与旁观者的洞若观火，正是这种反差维持了希腊悲剧的戏剧性冲突，恰如悲剧舞台上的歌队，在明知主人公正走向毁灭的前提下，却并不阻拦他，只是满足于悲叹。然而，只有一点错了：旁观者以为悲哀的仅仅是他人的悲剧，殊不知真正的悲剧并不是上帝的悲剧，而是每个人自己的悲剧——人之必死的命运，即使化身为人的上帝也不例外。对于这一点，那位无辜的圣婴不知道，所以径直走向了他三十年之后的死亡；对于这一点，还有另一位无辜者——绘画的作者拉斐尔，也不知道，所以不久后即走向了他 37 岁盛年的死亡；现在，要轮到一位新来者上场了。但这位新人并不无辜，因为他的悲哀已经铭刻在他的生命深处，故其中的秘密，涣然冰释。

2003 年 12 月，59 岁的阿拉斯刚刚来得及嗅到生前最后一部书的清香，他人生的帷幕随即仓皇掩合。与此同时，每一位有缘打开本书的人，却见证到了一个个灿烂奇迹的发生：那是美的信徒阿拉斯的"异象灵见"。

第十五章 另一种形式的艺术史 *

* 本章曾以《〈庵上坊〉与"另一种形式的艺术史"》为题，发表于《文艺研究》2008 年第 9 期。此次收入略有改动。

近二十年来，随着"读图时代"在世界范围内的到来，历史学也经历了一次深刻的"图像转向"。图像不仅仅被合法地纳入新的史料范畴中，更在方法论意义上向人文社会科学研究提出了新的自主性诉求。在当代史领域，交叉学科"视觉文化研究"应运而生，为图像时代人们的自我认识提供了综合的视角；在其他史学领域，第四代新史学明确地把第三代含义模糊的"心态史"（Histoire des mentalités），发展成以图像、形象、象征和再现等具体社会事物为研究对象的"表象史"（Histoire des représentations），使这些被传统新史学视为"文化史"题材的边角余料的内容，跃升为社会史研究的各种旨趣的交汇点——成为以或隐匿或直观的方式集中展现社会冲突的舞台和战场。[1] 近年来，图像研究同样成为中国史学界持续关注和议论的焦点之一。一方面，围绕着图像，众多自发麇集在"新史学"麾下的历史学者理论与实践并重，在古代史、清史和近现代史研究中取得了一系列令人瞩目的成果；另一方面，传统上以图像研究自居的艺术史学者却在这一潮流中显得迟钝和保守——除了恰逢史学家在图像阐释领域"偶有失足"，他们会自边缘一跃而起，祭出"家法""陷阱"的秘器而耀武扬威之外，大部分时间仍然安于现状，满足于门户洞开中自我安慰的沉睡。

正是在上述背景下，郑岩与汪悦进的艺术史著作《庵上坊——口述、文字和图像》值得一读。该书近距离讨论了山东省安丘市一座兴建于清道光九年（1829）的贞节牌坊，讲述了关于牌坊的艺术、历史和故事。在阅读过程中，与物质形态的庵上坊一道在笔者心中树立起来的，还有一座精神形态的"庵上坊"——实际上，一种独特的艺术史叙事模式的轮廓同时在书中显山露水，日渐清晰。它为我们讨论图像时代艺术史的新诉求提供了不可多得的实例。

一、叙述的历史

和别的女人一样，从弯腰走进花轿的那一刻起，她的名字就被忘掉了。我们只知道她的娘家姓王，她要嫁的人叫马若愚。以后，在正式的场合和行文中，她将被称作王氏或马王氏；平日里，按照婆家当地的风

[1] 关于史学中的"图像转向"和图像作为历史证据的相关讨论，参见彼得·伯克：《图像证史》，杨豫译，北京大学出版社，2008年。关于新史学转向"表象史"的相关讨论，参见 Roger Chartier, *Cultural History Between Practices and Representations*, Cornell University Press, 1988；Roger Chartier, *Le mond comme representations*, Les Annales, 1989；李宏图、王加丰选编：《表象的叙述——新社会文化史》，上海三联书店，2003年。

俗，长者可称她"若愚家里"、"老大家里"；即使回到娘家省亲，母亲也不会再叫她的乳名或学名，而是称她"庵上的"——这其实是她婆家所在村子的名字——以表明她已经出嫁。

很多年以后，她那没有名字的名字仍然留在石头上。有两行完全相同的小字，工整而清晰地刻在庵上村一座青石牌坊的两面：

旌表儒童马若愚

妻王氏节孝坊[1]

令人惊艳的是《庵上坊》一书的开头，不由自主地让笔者想起文学史上一部最著名的小说的开篇：

> 多年以后，奥雷连诺上校站在行刑队面前，准会想起父亲带他去参观冰块的那个遥远的下午。当时，马孔多是个二十户人家的村庄，一座座土房都盖在河岸上，河水清澈，沿着遍布石头的河床流去，河里的石头光滑、洁白，活象史前的巨蛋。这块天地还是新开辟的，许多东西都叫不出名字，不得不用手指指点点。每年三月，衣衫褴褛的吉卜赛人都要在村边搭起帐篷，在笛鼓的喧嚣声中，向马孔多的居民介绍科学家的最新发明……[2]

同样时空交错的叙事、同样雍容凝练的行文——二者的相似之处因为其文体性质的截然不同而更加明显：前者是一部严肃的历史学著作，而后者则是虚构的小说作品。《庵上坊》的章节设置"第一章 王氏；第二章 石匠的绝活儿；第三章 谁的牌坊？第四章 家谱；第五章 载入史册；第六章 石算盘，石鸟笼；第七章 后跟-后根；第八章 故事新编；第九章 庵上"，也有助于拉近真实与虚构的距离，人们不禁要问：这些文字所透露的底色究竟是一个故事，还是一段历史？

笔者的回答是：《庵上坊》注定要与它所描写的庵上坊一起，在双重意义上载入史册——因为其精妙的文学性载入历史书写艺术的史册，因为其独特的历史感载入艺术史书写的史册。而《庵上坊》的出版则意味着那座物质形态的牌坊以文字方式的再一次竖立，意味着艺术形态的牌坊在美文形式中的再生。考虑到牌坊青石的材

[1] 郑岩、汪悦进：《庵上坊——口述、文字和图像》，生活·读书·新知三联书店，2008年，第6页。
[2] 加·加西亚·马尔克斯：《百年孤独》，高长荣译，北京十月文艺出版社，1984年，第1页。

质,这种关于牌坊的双重书写本身就具有"青史"的性质。

人们很容易把这一倾向与晚近史学界出现的"叙述的复兴"(The Revival of Narrative)的潮流联系起来。汪荣祖在一篇文章里谈到这一潮流时,尤其把史景迁(Jonathan D. Spence)等人视为"史学叙事再生后的一支生力军"[1]。诚然,在中国史领域(尽管也有人发出"是写历史,还是写小说"的疑惑),从史氏几乎所有历史著作都被译成汉语并且始终畅销来看,其历史叙事的魅力是毋庸置疑的。事实上,无论是否纯属偶然,《庵上坊》在很多方面——时间、地点、人物——都与史景迁的《王氏之死:大历史背后的小人物命运》(*The Death of Woman Wang*,1978)[2] 一书,存在众多可圈可点的关联。如主要事件都发生在清代的山东省境内,主要人物都叫王氏。如果按照亚里士多德著名的"三一律"标准,两部书几乎可被看作是同一出古典主义戏剧的不同场景。甚至二者的情节也有戏剧性的相关:史氏书中的主人公是"淫妇",而郑、汪书中的主角则是"贞妇";史景迁书的最后一章结束于私奔的王氏被自己的丈夫所杀,而郑、汪书的第一章恰恰开始于"王氏之死"——始于马氏家族为马若愚的妻子王氏建立一座贞节牌坊。两者的行文也是如此:前引《庵上坊》的开头句式似乎可被看作对《王氏之死》中类似段落("我们不知道他们结婚的确切日期,虽然一定是在17世纪60年代后期的某个时候;我们也不知道他们的名字,我们甚至于不知道任姓男人怎样娶到一个老婆的——由于种种原因……在郯城女人人数要比男人少得多……"[3])的适当引申。

然而在笔者看来,与其说这部新的"王氏之死"意在重拾三十年前史景迁那部旧书的叙述趣味,毋宁说是为了推进和完成史景迁的未竟之业:在他停止的地方重新出发——这一点,恰如《王氏之死》以棺材和墓地结尾,从而与《庵上坊》以五代的贞节牌坊开头正好接续:

> 王氏虽然死了,但她仍然带来一个问题,也许比她在世时给人带来的问题更多。她活着的时候除了用她的言语和行动伤害了她的公爹和丈夫,还有可能伤害那个跟她私奔的人以外,没有势力伤害其他任何人。但是她死后的报复意味确是有力和危险的:作为一个恶鬼,她可以在村

[1] 汪荣祖:《史景迁论》,载《南方周末》2006年12月14日。
[2] Jonathan D. Spence, *The Death of Woman Wang*, The Viking Press, 1978. 中译本参见史景迁:《王氏之死:大历史背后的小人物命运》,李璧玉译,上海远东出版社,2005年。
[3] 同上书,第92页。

子里游荡好几代，不可能被安抚，不可能被驱赶。妇人田氏仍然活着可以显示郯城的人们对于死后报复这样有争议的问题多么认真：三十年前，作为一个年轻的寡妇，田氏曾威胁如果她不被同意过单身生活的话，她就会自杀并且成为一个鬼缠着徐家，结果她如愿以偿。黄六鸿的决定是：将王氏用好的棺材安葬，埋在她家附近的一块地里；他感到这样做了的话，"她孤独的灵魂才会平静"。为此他一笔批了十两银子，而在类似的事情上他只同意拿三两不到的银子来安葬死者。但是黄六鸿自己不愿拿出这笔钱来，任家也没钱这样体面地安葬王氏，即使他们想要这么做。因此他叫邻居高某付墓地和安葬的钱；这样既抚慰了王氏又教育了高某在脾气不好的时候不要打人。[1]

《王氏之死》结束时，《庵上坊》的故事才刚刚开始：就此而言，"王氏之死以后"似乎可以成为《庵上坊》的一个极为传神的副标题。而郑岩、汪悦进的这部著作，自然也具有了"后史景迁"（post-Spencian）的性质。

二、物的历史

《庵上坊——口述、文字和图像》的主副标题是耐人寻味的。博洽之士们很容易发现这部历史研究著作在史料方面对于王国维所谓的"二重证据法"（文字材料与考古材料）的突破，并把这一突破与近年来史学界颇为时尚的"以图证史"论题结合起来。确乎如此，两位作者在书中广征博取，心细如发，慧眼独具地把包括民间传说、口述记录、县志、家谱、小说、诗歌、绘画、插图、导游手册、互联网资料等在内的广泛材料一网打尽，令人叹为观止，充分显示了其作为历史学家的能力。学界"以图证史"的争论大多围绕着"以图证史"的有效性范围做文章，比如纷纷指出种种"以图证史的陷阱"的批评者，以拈出图像的保守性（程式性）乃至自律性警世，但本身并不怀疑这条康庄大道的可行性，亦不怀疑用图像作为证据来证实、补充一个只存在于历史作者推理和想象之中的"历史"本体的理论前提。

以上文提到的《王氏之死》为例，史景迁的历史叙述主要通过三种文字资料

[1] 史景迁：《王氏之死：大历史背后的小人物命运》，李璧玉译，第114页。

（《郯城县志》、官僚黄六鸿的笔记和蒲松龄的小说）展开，借助于其文学想象和生花妙笔，试图把读者带回到包括王氏在内的 17 世纪清代小城（郯城）的种种生活情景（作为"历史"本体）中，但事实上，这一得到恢复的"历史"其实是一种想象的重构，仅仅存在于史景迁的书本中，而它的实体早已随着王氏和 17 世纪的清代郯城一起灰飞烟灭，一去不复返。在这种情况下，即使（假设）部分图像和遗物（比如王氏的墓葬和随葬品）保存至今，即使它们极大地丰富了我们对于那个时代的认识，也不能改变它们在本质上服务于那一时代历史本体的作用，即"以图证史"。

与《王氏之死》相比，《庵上坊》的特色明显在于：它不仅向我们提供了如此丰满华瞻、集"口述、文字和图像"为一体的材料总体，而且向我们展示了一种与一般的叙述史学和"以图证史"史学迥然不同的"新史学"，一种并不把相关历史材料当作"史料"，而是当作对历史的具体呈现，是一部作为"平凡事物的历史"（une histoire des choses banales）的"新史学"。

换句话说，庵上坊的历史即在于物质形态的牌坊作为客体在时间中的持续，是它经历的风霜雨雪和成住坏空，这一过程从庵上坊的创建开始，一直持续至今；另一方面，庵上坊的历史又是文化形态的牌坊作为对象在周遭人们的历史生活中被一次次地感受、理解和消费的时间过程，该过程同样从它的创建开始，持续到现在，略无停息。从这种意义上说，"口述、文字和图像"材料的丰富性并非来自所谓"史料"证史的要求，恰恰来自牌坊所占据的实际空间位置和所处原生态生活的多样性——需要我们身临其境，从听觉、视觉和心灵的角度具体把握；同样，那座物质形态的牌坊连同上面所有的人工痕迹亦成为历史的真正客体，它们在不同的季节一次次地映入我们的眼帘，浸润着我们的耳朵和心灵，在被人们一次次地倾听、观赏、想象和理解之后却依然如故，恰如作者所说：

> 牌坊本身就是这些传说的"物证"。像很多人一样，我们是在牌坊下听到石匠的故事的。我们的眼睛和耳朵一起发动起来，故事在牌坊精巧细密的雕刻间来回穿插，视觉和听觉浑然一体。[1]

[1] 郑岩、汪悦进：《庵上坊——口述、文字和图像》，第 13—14 页。

三、庵上坊：谁的牌坊？

一切始于牌坊。

然而，什么是牌坊？什么是庵上的那座牌坊？庵上坊是谁的牌坊？

两位作者延续成说，根据里坊制度于曹魏时兴起、经隋唐成熟再到两宋衰落的历史脉络，探讨作为中国特有的纪念性建筑－雕塑形式的牌坊的生成问题。他们指出，后世（明清）人们习以为常的那种"具有独立的身架""矗立在道路间"的牌坊形制，其实是早期（三国、隋唐）四面围合、中间设门的里坊建筑形式和聚落制度土崩瓦解的产物，即"里坊的围墙被彻底摧毁，只有坊门孤零零地立在原地"[1]。这种失去了原始功能和属性的建筑构件"实际上已经变成一种视觉形象"，"与其将牌坊看作一种建筑，倒不如看作一尊雕塑，一种中国形式的纪念碑"[2]。

明清时期，牌坊的修建由官方统一安排和管理，是臣民蒙受圣恩的明显标志。起先，只有那些科举考试的幸运儿才有资格建立牌坊（功名坊）；之后，贞女节妇们纷纷加入了被旌表的行列。神州大地上，一批批贞节牌坊如雨后春笋般竖立起来。

庵上坊正是这无数贞节牌坊中的一员。这座建成于道光九年的贞节牌坊的雕饰极尽精巧华美，为它赢得了"天下无二坊，除了兖州是庵上"的美誉。作者几乎为我们详尽地描述了这座集建筑与雕塑为一体的牌坊的每一个细节。然而，作者发现，在所有精美的细节中，除了牌坊两面刻有"王氏"的小字之外，没有其他任何地方体现或暗示了作为牌坊纪念主体的王氏的存在痕迹。

于是，就产生了整部书中最核心的问题：庵上坊是谁的牌坊？

第三章中，作者明确地为我们做出了解答："修建牌坊的真实动机是为整个家族涂脂抹粉，而不是给那位苦命的女子树碑立传"[3]；"这时，一座贞节牌坊就不再是一位妇女的传记，也不是她个人的纪念碑，而是炫耀家族实力的舞台"[4]。

难道这就是答案的全部？难道作者想告诉我们的仅仅是，庵上坊不是王氏的牌坊？从下面的行文来看，似乎又不尽然：

> 对于王氏来说，她在牌坊上缺席的遗憾已被表面精巧的装饰所遮蔽，

[1] 郑岩、汪悦进：《庵上坊——口述、文字和图像》，第51页。
[2] 同上书，第54页。
[3] 同上书，第60页。
[4] 同上书，第62页。

那些纷繁的图像吸引了公众的目光,但同时又将个人的私密深深隐藏起来,这一戏剧性的差异恰恰是牌坊耐人寻味的地方。[1]

作者在此的态度是矛盾的。一方面,正如"王氏"之名所暗示的——"从弯腰走进花轿的那一刻起,她的名字就被忘掉了",牌坊上真正的主角是希望以此扬名立万的马氏家族(在牌坊两面的匾额上,"儒童马若愚"的名字恰恰在"妻王氏"之前),这是牌坊真正要传达的符号学含义;然而另一方面,在作者看来,正是这种缺席使王氏以某种特殊的方式在牌坊上依然存在:"表面精巧的装饰""那些纷繁的图画"如同一块面纱,在把女人遮掩起来的同时,又使面纱掩映下的女人变得更加神秘,更加楚楚动人。"王氏",一个掩面而且"美貌"的女人,加倍地成为人们欲望窥视的对象。正是基于对"这一戏剧性的差异"的敏感,作者在不经意间,对牌坊意义于历史中不断增殖与生成的独特机制作了令人惊异的揭示——在笔者看来,以下这段话堪称全书中那些美不胜收的段落中最令人激赏的句子之一:

> 然而,牌坊的存在就是为了"纪念",所以它还是断然指向了一个不曾言说的故事。牌坊醒目地矗立在公共广场或通衢大道上,对于其背后的故事来说,它本身就是一位纪念碑式的、永久的提示者。这个故事……躲藏在沉重而神秘的帷幕后面;而一些故事又不断被编织出来,坚硬而沉默的青石反倒成了停泊这些新故事的港湾。[2]

于是,我们才拥有了《庵上坊》为我们讲述的一个个精彩绝伦的故事,寡妇、石匠、财主、穷人;谋杀、诅咒;阶级仇恨、男女情怨……这些故事之所以能够层出不穷地涌现,恰恰在于人们意识到那位面纱遮掩下的女人玲珑的存在,来自于人们对一位不在场的在场者的那种说不清道不明、无限渴求又从未满足的欲望。这些欲望犹如一场场热情洋溢的雨水冲刷着牌坊,却总是在那道似迎还拒的面纱——牌坊表面的装饰上受到阻隔,无可奈何地悄然流去,无意中又为下一场甘霖的沛然而至积蓄了能量。

庵上坊不是王氏的;庵上坊恰恰是王氏的。

应该如何理解作者态度的矛盾?应该如何疏解这种矛盾?

[1] 郑岩、汪悦进:《庵上坊——口述、文字和图像》,第62页。
[2] 同上。

四、图像与文字之辩证

事实上,作者的矛盾缘自牌坊这种造物形式本身的暧昧。

作者在文中说:"与其将牌坊看作一种建筑,倒不如看作一尊雕塑,一种中国形式的纪念碑。"既然牌坊可以看作是"建筑",更可以看作是"雕塑",乃至所谓的"纪念碑",那么,它到底是什么自然就变成了一个问题。

书中"纪念碑"一词很可能借自西文中的"monument"(其原初形式为拉丁文 monumentum,意为"纪念"或唤起"记忆")。作者的用语"中国形式的纪念碑"也容易使我们联想到巫鸿著作中的经典表述"中国艺术的纪念碑性"[1]。巫鸿把"monument"(纪念碑)和"monumentality"(中译者译为纪念碑性)理解为"内容"和"形式"的关系。在巫鸿看来,"纪念碑性"即特定历史时期某一个"纪念碑"的"社会、政治和意识形态等多方面的含义"。正是根据这种多少有些朴素的理解,巫鸿把不同历史时期的"纪念碑"(借用巫鸿的另一个表述——"画像艺术")连缀成一个"序列",形成一部"纪念碑性的历史"(即一部"思想性"的历史)。然而,恰恰是巫鸿的新理解值得我们进一步讨论,原因在于巫鸿对维也纳艺术史家李格尔的相关看法有着令人遗憾的误解。

李格尔在《对纪念物的现代崇拜》(*Der moderne Denkmalkultus: Sein Wesen und seine Entstehung*,1903)中,把"纪念物"(Denkmal,拉丁文 monumentum 的德文对译形式)区分为"有意为之""无意为之"和"古旧"的三类。[2] 其中,金字塔属于李格尔所谓的第一类纪念物;名人故居属于第二类;而一件有"包浆"的古物则属于第三类——它那被后世人们把玩的价值属性并不来自物品本身,而在于它在时间流逝过程中造就的印痕。显然,这三类纪念物并非截然有别、泾渭分明,反而可以在相当程度上重叠在一起(例如金字塔对法老来说是"有意为之"的;对游客来说是"无意为之"的;而五千年岁月在巨石上造就的残缺美和沧桑感则形成金字塔的第三类纪念价值)。对比起来,巫鸿所理解的"纪念碑"或"纪念碑性"因仅仅涉及李格尔分类中的第一类而毕竟有所不逮("只有一个具备明确'纪念性'的纪念碑才是一座有内容和功能的纪念碑"[3]),就此而言,当行文中巫鸿对于李氏的研究颇有微词(斥为"抽象的哲学性的反思")时,他不仅未能予人以探骊得珠的印象,反而有买椟还珠之嫌。用一句话概括,李格尔

[1] 巫鸿:《礼仪中的美术》上卷,郑岩等译,生活·读书·新知三联书店,第 45 页。
[2] Aloïs Riegl, *Le culte moderne des monuments*, Traduit et présenté par Jacques Boulet, L'Harmattan, 2003。
[3] 巫鸿:《礼仪中的美术》上卷,郑岩等译,第 48 页。

意义上的"monument"即"古代的遗存物"之意。在笔者看来，综合李氏上述三种含义之中文翻译的可能性，除了把"monument"老老实实地译成平淡无奇的"纪念物"之外，"古迹"（相当于法文中的"monument historique"）几乎是唯一完美的选择。

牌坊正是李格尔意义上的"古迹"。首先，从牌坊的起源来看，牌坊形制本身即是里坊制度在物质上形单影只的遗留（"里坊的围墙被彻底摧毁，只有坊门孤零零地立在原地"），它作为一个片断是对于曾经拥有的整体的提示，并在本质上从属于整体——从这种意义上来说，牌坊（作为坊门）是"有意为之"的；其次，宋以后的牌坊从里坊制度中独立出来，变成一种中国特有的公共性建筑－雕塑形式，恰好对应着它那"无意为之"的性质（其意义要从它与更广大的公众群体发生的新联系中见出）；最后，牌坊从古至今的延续使它扮演着历史见证物的角色，本身即形成一部活的历史：它是进入今天或持续到今天的过去。在此意义上，牌坊除了是"古迹"之外，还可谓"古迹"本身的一个恰如其分的隐喻。

以建筑－雕塑形式（"古迹"）出现的牌坊仍然只触及牌坊的一部分本质，因为牌坊不仅仅是"古迹"，更是一种特殊形式的"古迹"、一种意指系统——这涉及"牌坊"中"牌"字的意涵。

相对于"某某坊"的官方表述，"牌坊"一词大量出现在民间口语系统（如"贞节牌坊"），这种差异并不妨碍两种表述之间存在着高度的同一性：某某坊中的定语（如本例中的"王氏节孝坊"）往往就是牌坊匾额上的文字（如"贞顺流芳"和"节动天褒"），而匾额上的文字则往往成为牌坊功能和意义指向的焦点。至少从明清以来（正如庵上坊所显示的），一个完整意义上的牌坊除了具有建筑和雕塑的形式（"坊"）以外，其核心往往是匾额上的文字。书中提供的一幅《点石斋画报》插图为此做了生动的说明：孝妇家门口，一座四柱出头式木牌坊已然建成；远处桥上，一群仪仗队列正簇拥着一块"钦旌孝行"的牌匾缓缓临近（图15-1）。可以想象，仪式的高潮

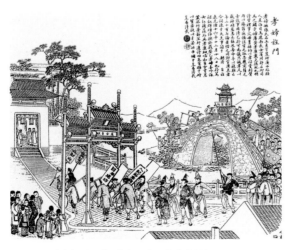

图 15-1 《孝妇旌门》，《点石斋画报》插图

图 15-2　寓意"太师少师"的《大狮小狮》

会随着匾额最终被安放在牌坊正面（背向观众的那一面）的预定位置上而到来。画面择取了文字表意系统与造型表意系统缝合为一之前的那个"富于包孕性的瞬间"作为表现对象，戏剧性地暴露了两种意义系统之间的分离和差异。也就是说，牌坊的竖立是一个用文字"旌表"人物使之垂范青史的表意行为——这一点与勒石立碑的功能是一致的，而牌坊本身又是一个相对独立的造型和装饰体系。

表面上看，牌坊的造型体系仿佛旨在成为凸现匾额文字的装饰性背景和框架；然而与具有同样功能的碑石相比，牌坊的文字处理与装饰系统的关系是异乎寻常的：相比文字，造型和装饰性图像空间在篇幅上占据了绝对的优势。事实上，相对于三维立体的图像，匾额上那些空洞陈腐、千篇一律的文字才是牌坊整体中最乏魅力之处，经常成为人们视觉焦点的反倒是妙趣横生的图像。既然如此，急于旌表人物的人们为什么反而舍弃更为直白的碑石，去选择有可能喧宾夺主的图像呢？这就涉及我们对于一种独特的图像修辞手法的理解。

在庵上坊的例子中，作者为我们指出了牌坊上图像的"画谜"性质，谜底可以纷纷还原成一个个吉祥成语。例如，一大一小的两只狮子寓意"太师少师"（图 15-2）；大小两只白象寓意"父子拜相"；鹿和鹤代表"六合同春"；向下翻飞的蝙蝠意为"福从天降"……"乍一看，就是一幅花鸟画、山水图或博古图，但借助谐音转换出来的谜底则可能是一个抽象的概念。这个概念无不与人们喜庆祥和、趋利避害的祈愿有关……"[1] 这意味着牌坊上的图像实质上是一种书写形式——它们是图像化的文字，具有明确的表意功能。表层是图像，深层是文字，文字即李格尔

[1] 郑岩、汪悦进：《庵上坊——口述、文字和图像》，第 111 页。

意义上"有意为之"的原意；深层通过表层，正如文字和原意通过图像表现出来。在局部中弥漫的这种图像修辞如同范例，向我们昭示着解读牌坊整体秘密之"原意"的另外一种修辞、另外一种更为根本的表层与深层区分：贞妇王氏／马氏家族。关于这一点，作者已在书中为我们做了精彩的分析。

作为一种修辞策略，马氏家族的财富需要贞妇王氏的美德予以合法化地炫耀，恰如文字的谜底需要经过图像的转折而变得精彩；图像与文字、王氏与马氏在牌坊中分别扮演着不同的功能。在这种意义上，王氏即图像，马氏即文字；图像的"精美"成为王氏"貌美"的转喻，犹如文字的"谜底"与马氏家族的"原意"在同时代人那里，是"司马昭之心，路人皆知"。

然而，这仍然只是故事的一半——更准确地说，只是它的一个开头；恰如一切动人心魄的故事中，开头往往埋下了结局的种子，这个故事也会按照自己的逻辑，不可避免地逆转：贞妇／淫妇，繁荣／衰落，谋杀／复仇，压迫／反抗，真实／传说……时过境迁，牌坊上的图像在风雨飘零中逐渐变得漫漶不清，牌坊的"原意"也被忘却了；与此同时，摆脱了"原意"束缚的图像获得了自己的生命。从此以后，这些图像将属于与它发生关系的每一个人，生发出各色歧异的"故事新编"。从牌坊的空白处，"经学家看到易，道学家看到淫，才子看到缠绵，革命家看到排满，流言家看到宫闱秘事"。而这些"传说"中，王氏始终是一个若隐若现的身影，始终无法被真正抹去——因为正是她代表着图像活跃的生命。

五、另一种形式的艺术史

《庵上坊》的叙述结构大致可分成三个段落：第一章至第四章；第五章至第八章；第九章。

第一章至第四章从牌坊出发讨论"原意"。这四章在全局中占据关键位置，因为它不仅仅讨论了"原意"，更可贵的是流露了对"原意"的怀疑。第一、第二章（"王氏"和"石匠的绝活儿"）是对相对于"原意"的牌坊表层主体（王氏和图像本身）具体而微的描述；第三、第四章（"谁的牌坊？"和"家谱"）则对牌坊的深层主体（马氏家族——牌坊所欲表达的"原意"）进一步加以阐释和考证。两种意义系统（表层与深层、"图像"与"文字"）的并存亦使作者相应地采取了不同的写作方式：前者以图像描述为主；后者以史料考订为主。而两种意义系统之间的潜在冲突亦为第二个段落的叙事埋下了伏笔。

第五章至第八章（"载入史册""石算盘，石鸟笼""后跟-后根"和"故事新编"）形成第二段落，讨论牌坊衍生的各种"传说"（"石牌坊的传说"是诗人马萧萧一首长诗的标题），对应于"原意失落"之后牌坊演变成一部"社会文本"而任由人们各取所需的历史阶段。在叙述策略上，这一段落带有明显的当代文化史学色彩：作者所感兴趣的不是新的"传说"如何偏离了历史的真实，而恰恰是这种偏离的生成；但作者并不满足于仅仅揭露成文历史如何从口述传统中"层累地生成"的机制，而是为我们提供了社会历史原因方面的论据，细腻而冷静地书写了一部关于"传说"的社会生成史。

第九章（"庵上"）只有与第一章相联系才构成一个整体，形成一个起自牌坊又重回牌坊的循环，在时间上则从初建牌坊的年代（1829）过渡到21世纪的今天，代表了牌坊作为历史客体在时间中的整个历程，同时意味着全书的全部叙述（从第一章到第九章），因为代表着牌坊不同阶段的历史性，构成庵上坊历史的不可或缺的组成部分。

令人惊异的是，《庵上坊》的这个三分结构恰恰对应着李格尔关于"纪念物"（monument）的三层分类。这使《庵上坊》不仅仅是一部关于"牌坊"的书，更是一种关于"遗物"和"古迹"的理论论述。在某种意义上说，《庵上坊》以牌坊为对象的历史陈述较之李格尔的理论著作更有助于具体阐明"遗物－古迹－monument"的性质，并使自己成为一部笔者所理解的"另一种形式的艺术史"的滥觞之作。

这种"艺术史"以"遗物"为中心而展开，我们可以通过组成"艺术史"的三个汉字来说明。

首先，"艺术"在这里不是指西文中大写的"Art"（代表某种崇高的价值），而是指"works of art"，即有形有相、看得见摸得着的艺术作品，也即具有实物形态、可以动手"搞"的"艺术"。换句话说，这里所理解的"艺术史"以实物形态的"艺术品"为研究对象。

其次，"艺术"这个词又可以分解为"艺"与"术"两个方面。

"艺"即我们都熟悉的艺术品的"艺术性"，即实物形态的作品针对人所呈现的感性或审美特征（缺乏这一特征的实物自然就不是艺术品）。笔者所理解的"艺术史"必须建立在对实物的感受、判断、描述和分析的基础之上，故面对事物本身的直观，成为"艺术史"这门学科的基本前提。艺术作品所要求的细腻和微妙的观视性质，使艺术史学必然成为一种"微妙的历史学"。

"艺术"中的"术"则从实物被生产的角度出发，强调人与物打交道时那些被

人所认知的事物的规律和人所掌握的技能。在属于人的那一方面，"术"包括技术、工艺、程序、程式等等；在属于物的那一方面，则有材料、工具等等；此外，还包括第三类，即人与物两方面兼而有之的文化实践和知识体系，如某一时代的巫术、信仰和宗教系统等等。在中国，人们很早就认识到"艺术"中"术"这一系统的重要性。《汉书·艺文志》把"数术"与"方技"纳入广义的"艺文"范畴之内。"术"包括涉及物质生产与精神生产的所有"技术"，当它与生产一件艺术作品有关时，就变成"艺术"中的"术"。

最后，是"史"。在这里，"历史"指的是它最朴素的含义：时间的鸿沟，也即过去与现在的差别。"历史"永远是人们伫立于现在而对于过去的缅怀。然而，因为针对过去的态度不同，"一般历史"与"艺术史"之间存在着根本的差别。

"一般历史"可以分成两种类型："一切历史都是过去史"的"原意派"和"一切历史都是当代史"的"任意派"。这种区分与李格尔关于"monument"的分类有着完全相同的标准。"原意派"试图不惜一切代价跨越时间的鸿沟以回到"过去"，但它忘记了历史学者自身所在的时间恰恰不在过去，而在现在。"任意派"则相反，因为意识到"原意"的不可企求而完全放弃寻找过去，并只满足于一时一地的当下诉求。更重要的是，"一般历史"都假定某个"主体"作为历史叙述的单位——无论它是单数的个人（如史景迁的《王氏之死》）还是复数的时代（如布罗代尔的名著《菲利浦二世时代的地中海和地中海世界》），然而时间的不可逆性决定了这一历史单位本质上具有虚构性，无论它是否建立在严密的史料基础上。

"艺术史"则不然，因为它需要与研究对象有直接的感性接触，因此，艺术作品必须以物质形态的存在为前提（一件只在文字记载中存在的绘画作品不是艺术史研究的主要对象）。作为实物存在的艺术作品本身即李格尔意义上的"遗物"（monument）或"遗迹"。作为"遗物"（"遗迹"），艺术作品同时拥有两种时间：它既是过去的（例如一座建造于1829年的牌坊），又是当下的（牌坊在2008年作者写作时的现状），自身有能力拥有一部完整的历史。与"一般历史"的"主体"虚构不同，"艺术史"恰恰是一部"客体"（"遗物"或"遗迹"）的历史。

与此同时，"艺术史"还必然是一部"总体史"（une histoire totalisante）[1]。这是因为，一件物质形态的艺术作品的生产、流通和传承必然涉及人类同时期物质生产和精神生产实践的全部领域（从材料、工具、工艺到观念、宗教与信仰，从政治、经济到文化），它必须也只能是这种"总体史"。然而，区别于年鉴学派（如

[1] 该说法借自法国艺术史家罗兰·雷希特教授。参见 Roland Recht, *Penser la patrimoine*, Éditions Hazan, 1998, p.12.

布罗代尔）那种"主体化"的"总体史"，"艺术史"是一种围绕着实物（"遗物"）而展开的，也就是"客体化"的"总体史"。但另一方面，"艺术史"也不应该膨胀为一部所谓的"包罗万象的历史"（une histoire universelle），它在根本上要受到实物的限制，要仅仅满足于成为实物的注解——一部"总体史"的注解，或一部"有限的总体史"。这正是它的伦理所在。鉴于一般意义上的艺术史（如断代史、风格史、画派史）仍然是一种"主体史"——在理念上仍然附属于"一般历史"，故我们所理解的这种"艺术史"必然是"另一种形式的艺术史"，或是"艺术的另一种形式的历史"。

无论从哪个角度来看，《庵上坊》都初步具备称为"另一种形式的艺术史"的属性。面对这样一部杰作，作者留给笔者有所置喙的空间并不太多。让笔者遗憾的几个地方可能并不是作者的过错，而仅仅反映了自己的苛刻。比如作者在处理这部"艺术史"的"艺"和"术"这两方面时尚有所不逮。传统艺术史的形式与风格研究虽显陈旧，但毕竟是不可逾越的。在笔者看来，作者试图通过指出单县的百狮坊（1778）与安丘的庵上坊（1829）有相同的传说和风格，来解构传统的艺术流派与风格史学说，是有欠慎重的。因为传说和风格（口述和图像）并不属于相同的知识系统（前者属于公众，后者属于工匠），故传说的"纯属虚构"并不能够作为理由而放弃对风格之间的具体因果关系的探讨。另外一例，作者突破了传统艺术史的樊篱，从风水角度研究牌坊，但这种研究只局限于牌坊中的门神位置和局部图像布局，而忘却了传统风水理论在中国作为"景观建筑学"和"建筑外部空间设计理论"[1]有着更大空间尺度的观照视野。比如没有考虑牌坊在庵上村中占据的位置，它与马氏家宅和祠堂构成的空间关系，它本身的尺度，与周围景观的因借、与后世新建筑的损益等一系列问题，以便我们更宏观，同时更微观地掌握庵上坊的"性格"，也为我们今天更好地保护和利用文化遗产提供有学术质量的借鉴。当然，这与其说是批评，毋宁是一位爱读书的读者对作者抱有的殷殷拳拳之心——毕竟，饕餮者是有权利对大厨提要求的。

那是一座牌坊吗？

不，那是一部书，上面写着人们全部的生活。

[1] 参见王其亨：《风水形势说和古代中国建筑外部空间设计探析》，收于王其亨主编：《风水理论研究》，天津大学出版社，1992年，第117—137页。

第十六章 另一种形式的丝绸之路*

* 本章曾以《在最遥远的地方寻找故乡》为题，发表于笔者担任主策展人的大型国际艺术交流展"在最遥远的地方寻找故乡——13—16世纪中国与意大利的跨文化交流"（湖南省博物馆，2018年1—5月）的同名图录（商务印书馆2018年出版）中。

一、重新阐释"丝绸之路"

1877年，德国地理学家费迪南·冯·李希霍芬（Ferdinand von Richthofen）在他的名著《中国》第1卷中提出了"丝绸之路"（die Seidenstrasse）的概念。他在双重含义下使用该词：第一，"丝绸之路"一词主要用于描述历史上西方和中国之间的地理交通，尤其指汉代中国和罗马帝国之间有关丝绸贸易的一条连贯东西的通道，也就是托勒密《地理志》中借助推罗城的马林努斯（Marinus of Tyre）提到的从地中海到丝国（Serica，指中国）边界横跨大陆的道路信息；第二，李希霍芬在具体操作时，却把注意力集中于他所说的中亚，也就是说，一个北部被阿尔泰山围绕、南边是西藏、东部是中国主要河流的分水岭、西部是帕米尔山脉的地区。[1] 确实，书中提供的一幅"中亚"地图，即以塔里木盆地为中心，从里海延伸到长安，中央用粗重的红线标出了一条横贯东西的道路，也就是"丝绸之路"（图16-1）。

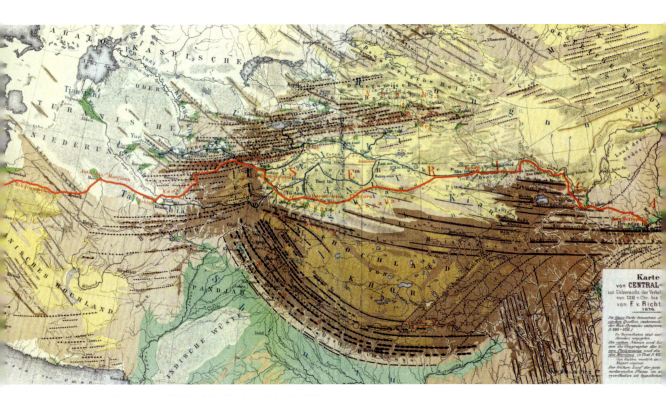

图16-1　李希霍芬《中国》中的"中亚地图"

[1] 参见丹尼尔·C.沃：《李希霍芬的"丝绸之路"究竟有何深意？》，蒋小莉译，载朱玉麒主编：《西域文史》第7辑，科学出版社，2012年，第295页。

图 16-2 "在最遥远的地方寻找故乡"在湖南省博物馆展出现场

这条"丝绸之路"名义上是一条从长安到罗马的道路。在经典定义中，它往往被表述为一条"从中国到叙利亚"或"从西安经安西、喀什噶尔、撒马尔罕和塞流西亚直到推罗"的道路[1]；而其实，正如斯文·赫定（Sven Hedin）的经典名著《丝绸之路》（1938）所记载的，它主要是以塔克拉玛干大沙漠为中心而展开的北、中、南三条支线，经喀什再延伸迤西的格局[2]，实际上仍以新疆和中亚（或内亚）为中心。在后世，尽管传统的"丝绸之路"概念被进一步扩展为"两大类、三大干线"，即"陆上丝绸之路"和"海上丝绸之路"，以及"草原之路""绿洲之路"和"海上丝路"的格局，其终点也随之扩展到东欧、西亚、南亚和东非，但几乎所有衍生定义都忽视或者遗忘了这一概念在诞生之际的"初心"：探索中国与罗马之关系。

这种"罔顾左右而言他"的现象，在学术草创阶段是可以理解的。但随着中间环节的增多，丝绸之路"网络式"研究日渐深入与细密，对后一问题的探讨终将提上议事日程。湖南省博物馆举办、笔者策展的大型国际展览"在最遥远的地方寻找故乡"（2018 年 1 月 27 日—5 月 7 日，图 16-2）聚焦于"13—16 世纪中国与意大利的跨文化交流"，既是一次"丝绸之路"研究不忘初心的尝试，更反映了

[1] 斯文·赫定：《丝绸之路》，江红、李佩娟译，新疆人民出版社，1996 年，第 214 页。
[2] 同上书，第 287 页。

国际学术界最新的研究成果和方法。更为重要的是，展览提出了很多新问题和新视角，引发我们进一步思考。

二、为什么选择13—16世纪？

在传统眼光看来，13—16世纪在东西方具有截然不同的含义。在中国，这一时期是元明王朝交替的时期，也是中国文化从古代到近世盛极而衰的时刻；在西方，则是历史上著名的文艺复兴和地理大发现的时期，也是西方开启现代世界新纪元的时刻。欧亚大陆两端发生的事情似乎除了具有同时性之外，毫不相关。以15世纪文艺复兴和地理大发现为标志的历史时刻，向来被西方学者视作现代社会和现代性的开端；近来又被沃伦斯坦等"世界体系论"学者们视为历史上第一个以西方为中心的"现代世界体系"或"资本主义世界经济体系"建构的时刻。[1] 而珍妮特·L.阿布-卢格霍德则在沃伦斯坦的视野之外，进一步提出了在"欧洲霸权之前"（也就是16世纪之前），还存在着另一个世界体系的理论。所谓"13世纪世界体系"，其准确年代为1250—1350年，意味着蒙元世界帝国肇始的一个从地中海到中国的八个"子体系"构成的世界经济与文化体系。[2] 而展览"在最遥远的地方寻找故乡"所关注的时段，正好镶嵌在13—16世纪这两个"世界体系"之间，或一个更大的"世界体系"之两侧。

从13世纪开始的欧亚世界体系具有重大的世界史意义，它不仅破除了长期以来盛行的西方中心主义神话，而且也为15世纪西方的文艺复兴奠定了坚实的基础。最近二十年来，认为意大利文艺复兴起源于希腊罗马古代文化的复兴，同时开创了现代文明新纪元的传统观念，日益受到国际学术界越来越多的新证据、新研究的挑战。展览"在最遥远的地方寻找故乡"以湖南省博物馆和中国学者独立策展的方式，向全球近50个博物馆征集了250余件（套）文物和艺术品，呈现了极为丰富和充分的证据链条，构成了全球学术界这一新思潮中最新的一波浪潮，同时标志着中国在世界文化舞台上的一次华丽亮相。

观众将会亲眼看到，意大利文艺复兴和现代世界的开端，既是一个与丝绸的

[1] 伊曼纽尔·沃伦斯坦：《世界体系与世界诸体系评述》，收于安德烈·冈德·弗兰克、巴里·K.吉尔斯主编：《世界体系：500年还是5000年？》，郝名玮译，第353页。
[2] 珍妮特·L.阿布-卢格霍德：《欧洲霸权之前：1250—1350年的世界体系》，杜宪兵、何美兰、武逸天译，第11—44页。

引进、消费、模仿和再创造同步的过程，同时也是一个发生在古老的丝绸之路上的故事；也就是说，是世界多元文化在丝绸之路上共同创造了本质上是跨文化的文艺复兴，从而开启了现代世界的新纪元。这样的"丝绸之路"是对于我们自己之所以形成的世界的追根溯源，其历史经验和教训对于今天中国的"一带一路"倡议，显然具有重要的启示意义。

三、从"四海"到"七海"是什么意思？

那么，欧洲的物品也在中国起到了类似的作用吗？它们也会对中国文化、工艺和观念产生影响吗？

这个故事的另一半涉及中国从同一世界体系中接受的恩惠。以往的展览显现的文化交流大多是东西之间单向的交流，或仅仅是简单的文物对比，并没有揭示文化交流中彼此的有机联系或互动性、双向性。与之不同，"在最遥远的地方寻找故乡"展览的目的就在于揭示东西方文化交流的互动性。"序篇"选择了以两组文物来开宗明义：第一组展示了中国最早的两幅油画仕女像和欧洲枫丹白露画派的两幅肖像画，尽管远隔万水千山，但它们之间的联系却一目了然——六个画中美人有着相似的面容与发饰，就像是同一对姐妹摆出了不同的姿态而出现于画中，说明了西方文化沿着丝绸之路东渐的过程；另一组中，一件是欧洲16世纪的一幅油画，画面场景中出现了三件青花瓷器（两件是中国的，一件为意大利仿品），另外则同时陈列了三件真实的中国元明时期的青花陶瓷器，它们或画或物，亦虚亦实，东方与西方互为镜像，相映成趣。展览在主体部分会对这一主题有着更充分的揭示。在欧亚大陆的跨文化交流中，不仅有中国对于西方和文艺复兴的影响，更有中国接受外来世界的影响。在这份影响清单中，不仅有我们熟悉的东西，如宝石、玻璃、西来异马等物质文化产品，更有西方数学、透视法、油画技法、经纬线、地图测量和制作技术，以及它们背后所折射的新的宇宙观和世界观——一句话，西方现代科学文化的伟大成果——的东传。而离开了这些事物，中国人的生活同样是不可想象的。在展览中，这一过程被形象地概括为一个从"四海"到"七海"的历程。

"四海"体现的是传统中国的地理视野。从《尚书·禹贡》的"四海会同"，《礼记·祭义》提到的"东海""西海""南海"和"北海"来看，中国古代一直存在的"四海"观念，并不一定指四个具体的海域，而是表示某种想象中的形式

对等性，从而与"中国"概念相匹配。因为中国除了东面和南面以外，北面和西面并不临海。"北海"仅指北方极远之处的水域；"西海"意指西方一系列不确定的水域，从青海湖、巴尔喀什湖一直到地中海。中国位于"四海之内"，它的传统形状往往是一个理想化的矩形，被称作"神州"或"九州"。

而"七海"，则反映了阿拉伯或伊斯兰国家的地理概念，是世界上所存海洋的总称。这七个海洋的内涵并不确定，如《世界境域志》的作者（10世纪）认为是指东洋（绿海，太平洋）、西洋（大西洋）、大海（印度洋）、罗姆海（地中海）、可萨海（里海）、格鲁吉亚海或滂图斯海（黑海）和花剌子模海（咸海）[1]；《黄金草原》的作者马苏第（Al Masudi，896—956）则认为是从西方到中国所经过的七个海洋（湾），即今波斯湾、阿拉伯海、孟加拉湾、安达曼海、暹罗湾、占婆海（南海西部）和涨海（南海东部）；还有的作者则将红海、地中海和里海、黑海等纳入其中[2]。在13—16世纪，这一概念随着东西文化大交流而进入中国，本次展览的展品（周郎款《拂朗国贡天马图》）中，就有拂朗国使者（指教皇特使马黎诺里一行）"凡七渡巨洋，历四年乃至"的说辞；而另外一件展品（阿拉伯《伊德里西世界地图》，12世纪）中，"七海"则已经以图像形式被明确地标识出来。

值得注意的是，这一"七海"格局同样在元明之际进入中国，在深受伊斯兰舆图影响的明代中国地图《大明混一图》（1389）和源自元代地图的朝鲜地图《混一疆理历代国都之图》（1402）中清晰可辨。后一类地图摆脱了中国传统地图的矩形格套，将包括欧亚非三洲在内的已知世界，概括为一个左中右三分的牛头形世界，反映出中国逐渐融入一个更大的世界体系之中的趋势。17世纪初，利玛窦集中西地图知识于一体而完成的集大成之作《坤舆万国全图》（本次展览的《两仪玄览图》是其另一版本），便是这一趋势的一个合乎逻辑的终点。它把中国镶嵌在包括美洲在内的完整世界格局中，奠定了现代中国世界观的基础。

四、马可·波罗是谁？

意大利商人马可·波罗（图16-3）是否到过中国？他那著名的《马可·波罗行纪》是否可信？从13世纪到21世纪，围绕着关于马可·波罗公案的聚讼纷纭

[1] 佚名：《世界境域志》，王治来译注，上海古籍出版社，2010年，第5—7页。
[2] 参见姚楠、陈佳荣、丘进：《七海扬帆》，香港中华书局，1990年，第21—22页。

图 16-3　穿蒙古装的马可·波罗画像　　　图 16-4　马可·波罗遗嘱

从来没有停歇过。本次展览将以自己独特的方式，尝试解决这一问题。一方面，展览汇集了全世界最重要的第一手马可·波罗档案实物原件和复制品，其中包括马可·波罗遗嘱（图 16-4）、财产清单和其叔马菲奥的遗嘱；传说中的马可·波罗罐（图 16-5）、马可·波罗《圣经》（图 16-6）；还有各种早期《马可·波罗行纪》版本，如法国国家图书馆藏 15 世纪《马可·波罗行纪》插图版和 16 世纪剌木学新版。这些实物和材料均是第一次来到中国，我们将如实呈现其中的种种线索，让中国学界和观众来参与评判并得出结论。另一方面，本次展览还将在展览图录中，组织数篇长文来讨论这一问题。其中意大利历史学家卢卡·莫拉（Luca Molà）的文章[1]，将为论证马可·波罗到过中国出示最新的证据。

[1] 卢卡·莫拉：《13—14 世纪丝绸之路上的意大利商人》，刘爽、石榴译，收于湖南省博物馆编：《在最遥远的地方寻找故乡——13—16 世纪中国与意大利的跨文化交流》，第 295—303 页。

图 16-5　马可·波罗罐　　图 16-6　马可·波罗《圣经》

然而，即使马可·波罗来过中国一事最终无法定谳，也不会抹杀掉他那个时代中国与意大利之间频繁的跨文化交流这一事实。根据《马可·波罗行纪》，当尼科洛和马菲奥·波罗第一次返回欧洲时，忽必烈汗曾希望他们下次带一百名身兼七艺的西方人回来，帮助他治理国家。这一愿望虽然没有实现，但在马可·波罗时代，往来于意大利和中国之间的传教士和商人，其人数又岂止百人？本次展览提供了一份来华意大利人名单，仅姓名可考者就超过了二十个。

在马可·波罗背后，有其无数同胞的身影站立着，即便他真的没来过中国，也并不妨碍他身后的这些身影依然坚实地挺立着。

五、在最遥远的地方寻找故乡

一件独特的元代景教十字架显示了一个耐人寻味的现象：它的下部是一个木柄，上面连接着一个四臂等长的铜质十字架；它的十字交叉中心的圆形内，刻有一条明显的"S"形阴线，使得中心圆形成一个类似于道教中阴阳鱼的太极图（图16-7）。关于阴阳鱼形太极图的出现时间，学界尚存争议。一些学者认为现存文献中最早一张阴阳鱼太极图出自南宋张行成的《翼玄》，也有人将其推至元末。无论正式图像出现于何时，它所反映的"此消彼长""否极泰来"的辩证意识和"你中有我，我中有你"的精神内核，早已成为中国文化性格的一个组成部分。"沉舟侧畔千帆过，病树前头万木春""海日生残夜，江春入旧年"，这样的诗句在唐诗中比比皆是，阴阳鱼太极图正是对这种意识的图像表达。而此景教铜杖中出现的类

似于阴阳鱼太极图的形式，也有助于我们重新思考外来文化的中国化过程。

质诸中国景教的物质文化，类似的事情其实是经常发生的。景教入唐之初，从《大秦景教流行中国碑》即可看出，作为基督教流派之一的景教在宣教之初，即采取了将其宗教形态隐匿于佛教包装之下的策略。到了元代，中国景教创造出莲花十字的艺术符号，将基督教的十字架与具有浓郁佛教象征意味的莲花结合起来，这在个性鲜明、排他性极强的基督教历史上，是绝无仅有之事，反映了外来文化在中国的适应性特征和中国吸收外来文化的独特方式。元代景教碑中还经常可见一种在空中轻盈飘扬的天使形象，也与佛教中的飞天十分相似。就此而言，元代景教如若从道教中挪用阴阳鱼太极图的符号而为己所用，应属正常。

李零先生曾借用"阴阳割昏晓"的说法，沿北非、西亚一直延伸到中国新疆、青藏高原和蒙古高原的一条干旱带划出一条线，画出一幅他所谓的"欧亚地理的太极图"[1]。而在这幅"太极图"

图 16-7　景教木柄铜质十字架

中，更值得注意的是其"你中有我，我中有你"的文化交流和交融格局。因此，如果要用一句话形容 13—16 世纪欧亚大陆之间跨文化交流的性质，那么，德国诗人赫尔曼·黑塞的一句话是最合适不过的：

 在这世间有一种使我们感到幸福的可能性，在最遥远、最陌生的地方发现一个故乡，并对那些极隐秘和难以接近的东西，产生热爱和喜欢。

[1] 李零：《革命笔记》，收于李零：《我们的中国》第 4 册《思想地图》，第 202 页。

第十七章 探寻可视的跨文化艺术史[*]

[*] 本章根据潘桑柔、李军《对话策展人：学术转化为艺术——〈在最遥远的地方寻找故乡——13—16 世纪中国与意大利的跨文化交流〉展独家解读》（发表于《艺术设计研究》2018 年第 1 期）一文内容改写，保留了原文中的第一人称"我"。

图 17-1 "在最遥远的地方寻找故乡——13—16 世纪中国与意大利的跨文代交流"展览图录书影

湖南省博物馆新馆开馆特展"在最遥远的地方寻找故乡——13—16 世纪中国与意大利的跨文化交流"（2018 年 3 月 27 日—4 月 30 日，图 17-1）开展之后，获得了学界、博物馆界和公众的好评。作为本次展览的主策展人，我认为有必要就展览的深层理念、学术诉求和艺术表达进行探讨。

一、大学与博物馆的相遇

几年前，正在建设新馆中的湖南省博物馆未雨绸缪，想为新馆开馆做两个大型特展，其中一个是原创的、国际性的中西文化交流展览，并以对世界历史进程影响深远的时代为选题范围，反映湖南省博物馆的眼光和视野。当时我正在做欧亚大陆之间的跨文化美术史研究，湖南省博物馆原馆长陈建明、副馆长陈叙良了解之后，专程来北京拜访我。我们就展览选题和学术方向进行了讨论，确定以文艺复兴时期中国和意大利的文化交流为展览主题，并一致认为该展览应该反映国际学界在这一领域的最新进展，更应该凸显中国学界的立场和观点。为此，湖南省博物馆特邀我作为此次开馆特展的主策展人。可以说，展览的最初动因就来自一次冥冥中的不谋而合，来自湖南省博物馆和大学学者之间的一次相遇和相契。

但是，从学术角度来说，展览的理念还有更远的渊源和契机。大概在 2003 年间，我正好在巴黎的吉美博物馆（Musée Guimet）短期工作。当时，馆内举办了一场以明式家具为主题的展览（图 17-2），在开篇处对比展示了一件明式家具与一件

18世纪洛可可风格的欧洲家具。[1]后者是一件束腰形的香几,明显模仿了明式家具的造型,表面还装饰有从中国传入西方世界的螺钿。当时我主要关注西方中世纪晚期的艺术,但这次展览带给我一种很强烈的感受,那就是在欧亚大陆西端的巴黎感受到了一种特别熟悉的东西。明式家具简洁洗练而又强调线条感的造型与现代设计有着异曲同工之趣,但它采用的是非常优美的曲线,而不是硬挺的直线,这让我觉得,古代实际上参与塑造了现当代,东方参与塑造了西方。因此,我当时写了一篇文章,后来才把它又

图 17-2 《明——中国家具的黄金时代》展览图录封面,法国吉美博物馆

找出来,采用了"在最遥远的地方寻找故乡"[2]作为题目。这句话来自我很早读过的赫尔曼·黑塞(Hermann Hesse)的一篇文章,这位德国作家曾在20世纪40年代获得过诺贝尔文学奖,我读过他写的很多部小说,比如《荒原狼》《纳尔齐斯与歌尔德蒙》《在轮下》等。原文中的表述应该是"发现故乡",我把它改为"寻找故乡"。这句话给我留下的印象非常深刻,以此为标题所写那篇文章,后来被收入我的自选集里。[3]

不过,我当时的研究并没有触及跨文化研究的层面,主要关注的还是西方艺术史,追踪西方的博物馆制度与传统教堂之间的关联,后来写成《可视的艺术史:从教堂到博物馆》一书。一直要到回国之后,我在研究中才逐步发现,西方的很

[1] 该展览是吉美博物馆在2003年3月19日至7月14日间举办的"明——中国家具的黄金时代"(Ming: l'Âge d'or du mobilier chinois),展出了80余件珍贵的明式硬木家具,大部分制作于万历年间(1573—1620)。

[2] "在最遥远的地方寻找故乡"出自黑塞的一篇散文《我最心爱的读物》,原文摘录如下:"但是,血统、乡土和祖先的语言并非一切的一切,在文学亦如此;世界上还有超出这些东西的东西,那便是人类。在这世间有一种使我们感到幸福的可能性,在最遥远、最陌生的地方发现一个故乡,并对那些极隐秘和最难接近的东西,产生热爱和喜欢。"(Aber Blut, Boden und Muttersprache sind nicht alles, auch nicht in der Literatur, es gibt darüber hinaus die Menschheit, und es gibt die immer wieder erstaunliche und beglückende Möglichkeit, im Entferntesten und Fremdesten Heimat zu entdecken, das scheinbar Verschlossenste und Unzugänglichste zu lieben und sich damit vertraut zu machen.)

[3] 参见李军:《穿越理论与历史:李军自选集》,上海人民出版社,2012年,第361—365页。原文刊于《经典》创刊号,2003年9月。

多艺术与文化现象背后，都隐藏着与东方世界的关联。以树形图为例，欧洲有家谱树和表达知识体系的树形图像，东方也有，比如莲花化生、抓髻娃娃等民间艺术中都有类似的生命树图像。我开始思考它们之间的联系，主要探寻15世纪一种特殊的树形图，即树上出现长在花蒂上的肖像或胸像的这类图像[1]，与中国佛教里的莲花化生、表现禅宗谱系的五家七宗等植物图谱之间可能存在的联系。

后来到哈佛大学做研究时，我还是以这类图像为主要研究对象，收集了大量的材料。尽管我在哈佛期间同时做关于民国美术的研究，涉及梁思成、林徽因以及沈从文等人，但我主要关注的还是树形图。直到现在，我依然未能解决15世纪的树形图与东方的关系究竟如何的问题。我本来希望通过物质文化，比如陶瓷、丝绸的贸易等来展开讨论，于是阅读了很多相关资料，尤其是欧洲与美国近三十年来物质文化研究领域的文章和书籍。在掌握了这些材料之后，我发现，之前我在法国所做的研究完全可以换一种视角来展开，很多问题也随之浮现出来。比如中世纪晚期艺术的变革并不单纯是西方世界内部的事务，而是同时与东方之间存在着密切的经济、文化、宗教上的互动。在这方面，我们很容易想到马可·波罗，但实际上"马可·波罗"不是一个人，而是有很多人（图17-3）。前书已述，除了马可·波罗、马菲奥和尼科洛三人之外，至少还有二十多位姓名可考的意大利人曾来过中国，而不可考的可能更多。

如果以这样的视角来看待这个问题，我们就会发现，从中世纪晚期到文艺复兴初期的这段历史时期，同时也是社会学、人类学和全球史研究所关注的焦点。因而我们会与上述领域的很多位学者产生共鸣，比如写作《白银资本》的安德烈·贡德·弗兰克（Andre Gunder Frank），他在其书中指出中国和亚洲一直到19世纪，都占据着世界经济体系的中心位置。[2]世界体系理论是美国社会学家依曼纽埃尔·沃勒斯坦（Immanuel Wallerstein）提出的，也称为"现代世界体系"（The Modern World-System）理论。[3]沃勒斯坦认为，世界体系是在地理大发现和文艺复兴之后建立起来的，对现当代社会有着深刻的影响。后来很多学者质疑世界体系的唯一性。包括弗兰克和伊朗裔学者珍妮特·L.阿布-卢格霍德在内，他们试图在西方现代世界体系之外，重新发现或重构更古老的世界体系。由此我们可以发现，西方

[1] 参见李军：《可视的艺术史：从教堂到博物馆》，第297—364页。
[2] 参见贡德·弗兰克：《白银资本：重视经济全球化中的东方》，刘北成译，中央编译出版社，2008年。弗兰克在书中质疑了欧洲作为世界体系之中心的地位，它只是世界经济的一个次要和边缘的部分。而在地理大发现到18世纪末工业革命结束之前，亚洲才是全球经济体系的中心。
[3] 依曼纽埃尔·沃勒斯坦（1930— ）是当代西方世界著名的历史学家、社会学家、经济学家和政治学家，从1970年开始在美国斯坦福大学研究中心撰写三卷本的《现代世界体系》（*The Modern World-System*），是"世界体系理论"的主要代表人物。

图17-3　尼科洛、马菲奥和马可·波罗在威尼斯城门口与家人告别，选自《马可·波罗行纪》插图抄本，1410—1412年，现藏于法国巴黎国家图书馆

不同领域如经济史、社会学、艺术史、思想史学者的视野开始整合起来，成为国际学术界近三十年来最突出的一个现象。

当时，我作为一个中国人和东方人，在西方语境下展开艺术史研究，探讨阿西西教堂的空间布局和神学思想之间的关系，而这些问题，包括方济各会的异端属灵派以及他们对于历史、三位一体和"三个时代"的看法，即便是大学里的世界史专业或宗教学专业的学者，可能也不关心。所以，我当时的研究是非常寂寞的。2007年，我在中山大学的《艺术史研究》上发表了《历史与空间——瓦萨里艺术史模式之来源与中世纪晚期至文艺复兴教堂的一种空间布局》[1]一文，当时的一位资深学者认为我写得很好，但同时他说："不过这东西我们也不了解，我们没法评判你说的怎么样。"他说的是对的，我后来在哈佛大学文艺复兴研究中心也做过同一主题的演讲，发现西方学者也没有多少人关心。

所以，当我认识到还可以从东西方关系的角度来看待这一问题的时候，顿时发现吾道不孤，自己突然与很多社会学、人类学、经济史和思想史学者们有了一个共同的交集，同时也与中国史（蒙元史、明史）以及工艺美术史（丝绸史、陶瓷史）的学者发生了关联。我产生了一种强烈的柳暗花明的感觉：这条道路是正确的。拉丁文中有一句名言叫"光从东方来"（Ex oriente Lux），大家都知道，太阳

[1] 参见李军：《历史与空间——瓦萨里艺术史模式之来源与中世纪晚期至文艺复兴教堂的一种空间布局》，载中山大学艺术史研究中心编：《艺术史研究》第9辑。

是从东方升起的。沟通东西方的道路实际上是欧亚之间的一条历史悠久的大动脉，有无数的人员物流往来于其间，沟通彼此。它们实际上就是我们今天的"一带一路"。我们会强烈地感到，历史是有深度和厚度的。

二、从"陶瓷之路"到"跨文化艺术史"

日本学者三上次男在他的名著《陶瓷之路》[1]中，提出存在着一条可与李希霍芬的陆上丝绸之路相媲美的海上贸易路线，但其交易的主体不是丝绸而是陶瓷。三上次男沿着海岸线追踪了从北非、东非、波斯、印度到东南亚的几十个考古遗址，通过上面发现的大量中国陶瓷残片，还原出一条独特的"陶瓷之路"。这个概念在今天已经获得了大家普遍的认可，借助它，人们可以反向追溯中国陶瓷的传播路线从哪儿到了哪儿。随着越来越多考古证据的出现，这条"陶瓷之路"变得越来越清晰；然而，这条道路仍然只是一条中国陶瓷的轨迹路线，仅仅关注这一点，我们很容易遮蔽掉文化交往中另一方面的真实，即中国陶瓷如何被所在国具体接受的历史过程。其中对于国人来说最大的问题在于，作为一种灵感的来源，中国陶瓷的技术、图案和形状是怎样与所在国当地的文化和陶瓷工艺发生复杂关系的。例如，中国的唐三彩和龙泉窑是怎样衍生出伊斯兰三彩和青釉陶器的？同样是中国的青花瓷，为什么在波斯产生了波斯蓝彩陶器，在土耳其产生出伊兹尼克多彩陶器，在意大利则变成了马约利卡陶器和美第奇家族的软瓷？一般来说，我们在面对当地仿造的陶器不屑一顾，但这些仿造器在经受中国因素的影响或刺激后，同样形成了它们独特的美感、独到的技术和自身发展的逻辑。有些器物作为伟大的艺术作品，同样价值连城，一货难求。当地的反应同样也是主动的，并非受到强迫才开始生产这类产品，并逐步造就一种时尚，对其审美产生重要影响。这实际上是一个非常有意思的问题。

在"丝绸之路"上也会碰到类似的问题。前面一章提到，传统丝绸之路的观念似乎主要围绕着中国与中亚、西亚等地的关系展开，正如我们一想起丝绸之路就会想起敦煌，想起唐代的长安及其和波斯的关系等。李希霍芬的学生斯坦因（Marc Aurel Stein），以及伯希和等汉学家纷纷顺此线路进入亚洲腹地，并发现了敦煌、藏经洞等，引起了学术界的高度重视，从而形成一门关注中亚和新疆的显学。

[1] 参见三上次男：《陶瓷之路》，李锡经、高喜美译，蔡伯英校订，文物出版社，1984年。

图 17-4 褐地鸾凤串枝牡丹莲花纹锦被面局部,元,现藏于河北隆化民族博物馆

图 17-5 凤凰纹织金锦局部,14世纪上半叶,现藏于意大利威尼斯莫契尼戈宫

打个比方,传统上理解的丝绸之路经常特别像一条流入沙漠的河流,流着流着就慢慢蒸发了,最终踪迹全无。但这实际上不是事实,因为它经常并非真的蒸发了,而是进入了地下的暗流,从而与当地人的生活融为一体;或者它继续于地下潜行,最终到达了它的目的地——罗马、意大利或其他地方,只是我们不了解它的真正轨迹,以及它所造成的影响与改变而已。

例如,作为一种时尚和潮流,东方丝绸的织造技术和装饰图案(图 17-4)怎样逐渐改变了意大利丝绸的制作和审美(图 17-5)?实际上,这样的问题有一条

明确的线索可以追踪，但主要的研究资源不在中国，也不在新疆和中亚，而是在西方。为了探讨中国因素对西方的影响，我们就必须研究西方的丝绸史、服饰史、陶瓷史等物质文化史，从而探索西方世界模仿、挪用、改造和再生产东方物品的过程。

如果论及学术视野，我认为丝绸之路研究至少应当包含这个部分。如果缺失这一环，那么我们还是像蒙着眼睛的盲人。这样一来，中国艺术史和西方艺术史就不是截然断开的，而是重合在一起的。我们不仅要关注中国的物品到了哪儿，而且更要关注它们在那儿还产生了什么，影响了什么；当地又是如何改变它们的。这就有非常丰富的故事可以讲述。为此，我们应该具备一种世界史或"跨文化艺术史"的视野。在这样的视野下，中国艺术史和欧洲艺术史其实是同一个问题的两个方面。从这样的整体性视野出发，我们的研究不但不会落后于西方，而且还会具有得天独厚的优势。

三、同时叙述内容与形式

我在大学里教了30年的书，这次展览实际上是将研究成果转化为青年学子能够接受的学习方式的一次尝试。这就需要考虑观众如何观看的问题，需要转换角度，让实物、展签能够与观众进行交流。展签中一定要出现观众很容易看到的东西，使他们有一种现场感，激发出好奇心从而参与其中。

从展览的叙述角度来说，我们也希望能够讲述一个有趣的故事。我们设想欧洲和亚洲是两个巨人。英国诗人拉迪亚德·吉普林（Rudyard Kipling）曾写过一首题为《东方与西方的歌谣》（The Ballad of East and West）的诗作，他认为，东方就是东方，西方就是西方，他们就像白天和黑夜一样永远不会相会，除非最后的审判降临时，他们才会在上帝的面前相逢。这首诗反映的是19世纪欧洲殖民者的思维方式和体验。其实，从更长远的历史长河来看，这两位巨人一直存在着联系、交流和沟通。但开始时是蒙着眼睛摸索着交流，到后来是一来一往直接交流，对此我们就可以讲述一个故事。比如马可·波罗等欧洲人想方设法来到东方，但他们是怎么来的，他们来以后看到了什么，他们在回去的时候带走了什么，带回去的东西改变了什么，最后他们在中国留下了什么，又改变了中国的什么？通过提问题的方式，展览就可以向观众呈现一个脉络清晰的故事，并与观众的体验和好奇心发生直接的关联。在展览中加入叙述和体验，是符合整个世界展览史的发展

规律的。这就好像是你在行走,你在看到,你在回家,你带了行李,行李带回去之后又产生了什么作用,你走后又留下了什么东西。

此外,我们在形式设计方面也做了新的尝试,试图体现我们的学科背景。我们来自中国最高的美术学府,会带有一种美术的眼光,但同时,这种眼光不能被等同于包装。我们不是不管内容如何,只用一种整体的形式设计来把所有的展品包在一起;我们希望的是锦上添花,当展览的故事进行到某个环节时,为了突出它的效果,我们适当地补充一些手段。安排这些,非常类似于舞台导演的工作,需要有一套舞台美术。

我们之所以能看得更远,是因为站在巨人的肩膀上。学术史就起着这样的作用,学术史就是巨人。比如马可·波罗的遗嘱、财产清单和他的叔叔马菲奥的遗嘱,我们在展览中都把它们借过来了。但我们在展示过程中需要借助前人的研究,比如伯希和、亨利·玉尔(Henry Yule)和意大利学者的研究。我们的展览图录中收录了意大利学者卢卡·莫拉撰写的最新文章,他提供了关于马可·波罗来到过中国的一些新证据。我们的展览借鉴了这些学者的观点,当然也包括展览参与人员的研究,它们都被转化为一种可视化的形式。

中国博物馆界一直存有一种偏重历史文化的倾向,重视文物,重视它们的历史价值、科学价值和艺术价值,但一份档案或文本很可能是不好看的。如果直接展示古代文字,许多现代人就看不懂;如果展示外国文字,很多中国人就看不懂。即便是在外国,对拉丁文等古典语言,很多观众同样看不明白。所以,重要的是我们如何展示它们,怎么把整个故事讲明白,把展品的内容以视觉的方式呈现出来。在这方面,我们做了很多工作,在中国展览史上也许是头一遭。现代西方人也没有这样做过,但中世纪的人们却尝试过,因为他们正是以视觉化的方式来阐释文本的。这次展览中借用了中世纪抄本中的文和图的关系:在阐释文本时,我们将它们变成了图像。

四、展览促进学术

那么,当展览吸收了学术界最新的研究成果时,是否需要考虑它们可能给展览带来的争议性和话题性?

现代博物馆越来越像一个公共性的平台或舞台,可以供古人、今人和持不同观点的人在上面演出,但前提在于学术的严谨性,而非胡编乱造。而在学术领域,

图 17-6 新会木美人局部，明代，广东新会博物馆藏

从来没有一种完全公认的看法，对某一问题也几乎不存在完全一致的观点。学者们最多会说"我同意你的看法"，但当他们自己开始研究时，一定会发现不一样的东西。因此，展览中不能只出现一种声音，如果这种现象存在，那么无疑是展览或策展人在强制所有的文物都发出同一种声音。我们要让文物说话，但由于它们并不能真的说话，所以我们要找出一些线索，将展品并置在一起。例如在展览刚开场的时候，我们展示了两件展品——广东新会博物馆收藏的木美人（图 17-6）。它们被视作中国历史上最早的油画，有人将创作时间定为洪武年间，但我并不认同。两位绘制在门板上的西洋美人像，应该完成于明代。如果与游文辉的《利玛窦像》相比，可能创作年代要更早一些或与之相近。很多学者曾做过相关研究，如有人将它们与《蒙娜·丽莎》联系在一起，但仔细看，画中女子与蒙娜·丽莎并不是很相像，只有四分之三的侧面是相似的。

几年前，我在广东省博物馆举办的一个关于海上丝绸之路的展览中，第一次看到了这两位木美人。[1] 在看到的瞬间，我便心中一动，有似曾相识之感，但当时并没有找到答案。直到准备这次展览的时候，我立即想到了收藏在卢浮宫、由枫丹白露画派画家绘制的《加百列·埃斯特和她的妹妹》（*Gabrielle d'Estrées and Her Sister*，图 17-7）一画：两幅画中，几位女子的面容有着百分之七十到八十的相似度。当然，我们的研究刚刚开始，因为情况非常复杂。仔细观察细节，我们会发现，

[1] 这场展览是广东省博物馆承办的"牵星过洋——万历时代的海贸传奇"展（2015 年 9 月 23 日—2016 年 3 月 20 日）。

图17-7　枫丹白露画派画家,《加百列·埃斯特和她的妹妹》,约1594年,现藏于法国卢浮宫

新会木美人应该原本就是一种西方图像。画中出现了16—17世纪西班牙或佛兰德斯贵族身着的那种典型服饰,比如蕾丝袖口和曳地长裙,但是木美人的胸口又被套上了一件左衽的汉式襟衣。通过观察,我们似乎能发现一种前后关系,即汉式襟衣很可能是后来补绘的。在类似《加百列·埃斯特和她的妹妹》的一类画中,女子或是半裸,或者穿着敞胸的衣服。想象一下明清时代的中国人一旦拿到这种画,多半会毁掉这种服饰,或为她们穿上衣服。依据襟衣的形制来判断,这种改绘应该发生在明朝,画亦被挪作他用。两件作品后来被安置在一座妈祖庙中,曾经历火灾和风尘日晒的侵蚀,最终成了今天的样子。如果与枫丹白露画派的联系属实,那么它们应该绘制于17世纪到18世纪之间。而当时正值地理大发现之后,葡萄牙人已进入澳门,与晚明时代的中国发生了直接的关系。在新会也确实曾经发生过一场战争,即16世纪中国与葡萄牙之间的西草湾之战。[1] 我们初步估计,两件木美人可能原本就是两幅西方油画,但后来落入了中国人的手中,从而被改换用途,成了妈祖庙中两位很有魅惑性的侍女,并一直保存至今。但是,这一段历史

[1] 西草湾之战发生于嘉靖元年(1522)。

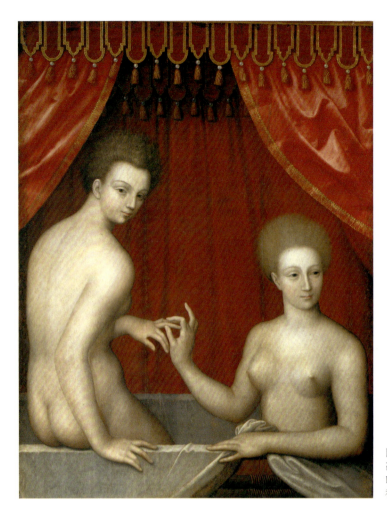

图 17-8 枫丹白露画派画家,《沐浴中的女人》, 16 世纪末, 现藏于意大利乌菲齐美术馆

还需要进一步研究。[1]

当我们再把新会木美人(图 17-6)与两件来自卢浮宫和乌菲齐美术馆的枫丹白露画派的作品(图 17-7、图 17-8)摆放在一起时,画中的人物看上去就像是同一对姐妹摆出了不同的姿态。但木美人到底是怎样来到中国的,又是谁画的,我们并不清楚。我们把这样几幅画放在一起,是想借此向学术界提出一个问题:这些画像之间到底存在什么关系?就像启蒙运动时期,普鲁士科学院提出一个关于文明和野蛮的问题,并在社会范围内广泛地征集文章,最终成就了卢梭的伟大名著《论人类不平等的起源》(*Discours sur l'origine et les fondements de l'inégalité*

[1] 江滢河认为,新会木美人的原型有可能是"16 世纪以后开始在欧洲流行的模型画(Dummy board)",最常见的形象有"男女仆人",放在房间的角落、过道和门外,迎接客人。参见江滢河:《清代洋画与广州口岸》,中华书局,2007 年,第 48—50 页。西方相关研究著作参见 Clare Graham, *Dummy Board and Chimney Boards*, Shire Publications, Ltd., 1988。

parmi les hommes)。那么，博物馆为什么不能起到同样的作用？博物馆为什么不可以成为一个有效的学术发动机，把问题提出来，而让学者们进一步去探索？

五、从学术到艺术

我认为，一个好的展览的起点应当是艺术研究或学术问题。我在给学生讲授文化遗产课程时，曾提到过两个基本理念，分别是"从研究到应用"和"从学术到艺术"。首先，研究和应用应该是彼此关联的。如果只有学者们掌握学界或他们个人的研究成果，那这无疑太过奢侈。其次，我们今天讨论的文化遗产，是属于大家的。但很多博物馆的做法仅限于摆放和展陈它们；当然我自己也非常喜欢这类珍宝展，因为它们能够有效地提供给我们很多之前没有见过的文物。但是仅限于这种角度和方式的展览，无疑是不够的，因为它们并没有做到将文物自己的故事讲述出来，使观众产生共鸣，进而引发观众的思考。而学者实际上是存在这个义务的，即把文物的价值转化出来，变成一个个可以讲述的故事。

如果我们以学术为前提，那么，一个展览的展示实际上也是一种艺术。而一旦涉及艺术，就不存在所谓的标准答案。同一个展览可以采用一百种方式来展示，但前提一定是不违背学术。在这个过程之中，我们可以尽力让展览变成一种美感体验。如果一个展览能同时符合以上两个标准，那就是一个好的、成功的展览。

图版来源

导 论

图 0-1 采自 U.baldini and P. A. Vigato, *The Trescoes of Casa Vasari in Florence*, Edizioni Polistampa, 2006, p.16。

图 0-2 采自 https://en.wikipedia.org/wiki/Narcissus_(Caravaggio)#/media/File:Narcissus-Car-avaggio_(1594-96)_edited.jpg（2018 年 4 月 19 日查阅）。

图 0-3 采自 Victor I. Stoichita, *A Short History of the Shadow*, p.79.

图 0-4 采自 https://upload.wikimedia.org/wikipedia/commons/f/f9/Dominique_Ingres_-_Mme_Moitessier.jpg（2020 年 5 月 6 日查阅）。

第一章

图 1-1、图 1-2 为笔者自摄。

图 1-3 采自 Rona Goffen, *Spirituality in Conflict Saint Francis and Giotto's Bardi Chapel,* Plate 2。

图 1-4 根据 Joachim Poeschke, *Italian Frescoes: The Age of Giotto, 1280-1400*, p.50 图版改编。

图 1-5—图 1-7、图 1-10、图 1-12—图 1-22 采自 Joachim Poeschke, *Italian Frescoes: The Age of Giotto 1280-1400*，彩版 8、p.49、彩版 9、彩版 1、p.20、彩版 10、彩版 14、彩版 15、彩版 16、彩版 17、彩版 21、彩版 22、彩版 19、彩版 20、彩版 17。

图 1-8、图 1-9 采自 *Le Miroir du mystère Les planches du Liber Figurarum de Joachim de Flore,* Editions Pubblisfera , pp.1, 11。

图 1-11 根据 Joachim Poeschke, *Italian Frescoes: The Age of Giotto, 1280-1400*, p.68 的图版重新编号。

图 1-23、图 1-31 采自 http://www.wga.hu/index.html 中的 Giotto 条（2018 年 4 月 19 日查阅）。

图 1-24—图 1-30、图 1-32—图 1-34 采自 Joachim Poeschke, *Italian Frescoes: The Age of Giotto, 1280-1400*，彩版 41、彩版 23、彩版 22、彩版 17、彩版 17、彩版 11、彩版 7、彩版 41、彩版 52、彩版 52。

第二章

图 2-1、图 2-8 采自 Lauren Arnold, *Princely Gifts and Papal Treasures: The Franciscan Missions to China and Its Influences on the Art of the West,* pp.36, 113。

图 2-2 采自 http://www.museum.toulouse.fr/documents/10180/26997874/trois%20portraits?t=1378823986058（2020 年 5 月 6 日查阅）。

图 2-3 采自 Joachim Poeschke, *Italian Frescoes: The Age of Giotto, 1280-1400*，彩版 39。

图2-4采自敦煌研究院编著：《中国石窟·安西榆林窟》，文物出版社，1997年，第114页。

图2-5—图2-7、图2-9采自湖南省博物馆编：《在最遥远的地方寻找故乡——13—16世纪中国与意大利的跨文化交流》，第199、199、198、92页。

图2-10采自http://dh.dha.ac.cn/Admin/upload/editor/image/20140224/20140224104150_0808.jpg（2016年8月1日查阅）。

图2-11—图2-13采自湖南省博物馆编：《在最遥远的地方寻找故乡——13—16世纪中国与意大利的跨文化交流》，第349、348、347页。

图2-14—图2-16、图2-23—图2-24、图2-28为笔者自摄。

图2-17采自湖南省博物馆编：《在最遥远的地方寻找故乡——13—16世纪中国与意大利的跨文化交流》，第349页。

图2-18、图2-19采自Francesco Gurrieri, *The Cathedral of Santa Maria del Fiore in Florence*, Vol.1, Chapt III, Plates 32、33。

图2-20—图2-22采自Piero Sanpaolesi, "La cupola di Santa Maria del Fiore ed il maosoleo di Soltanieh. Rapporti di forma e struttura fra la cupola del Duomo di Firenze ed il maosoleo del Ilkhan Ulgiatu a Sotalnieh in Persia," *Mitteilungen des Kunsthistorischen Institutes in Florenz*, 16.Bd., H.3 (1972), pp.225, 227, 250。

图2-25采自Lauren Arnold, *Princely Gifts and Papal Treasures: The Franciscan Missions to China and Its Influences on the Art of the West, 1250-1350*, p.8，略作处理。

图2-26采自http://img.mp.sohu.com/upload/20170716/c715c9221cbb4e2aa7b32a7b5e165d9a_th.png（2020年5月6日查阅）。

图2-27采自https://upload.wikimedia.org/wikipedia/commons/thumb/c/cc/Solt_dome_1.JPG/1200px-Solt_dome_1.JPG（2020年5月6日查阅）。

图2-29、图2-30采自湖南省博物馆编：《在最遥远的地方寻找故乡——13—16世纪中国与意大利的跨文化交流》，第180页。

第三章

图3-1、图3-2、图3-3、图3-6、图3-9、图3-10、图3-17采自曹婉如、郑锡煌等编：《中国古代地图集·战国—元》，图版62、图版94、图版120、图版59、图版83、图版83、图版177。

图3-4、图3-7、图3-8、图3-18采自朱鉴秋、陈佳荣、钱江、谭广濂编著：《中外交通古地图集》，第17、19、33、59页。

图3-5、图3-11采自曹婉如、郑锡煌等编：《中国古代地图集·明代》，图版1。

图3-12采自http://www.pro-classic.com/ethnicgv/cmaps/2010/gdtmm-2.htm（2020年5月6日查阅）。

图 3-13 采自载曹婉如、郑锡煌等编：《中国古代地图集·明代》，图版 1。

图 3-14、图 3-15 采自 http://photo.renwen.com/4/324/432417_1355964157471684.jpg（2018 年 4 月 19 日查阅）。

图 3-16 采自 http://photo.renwen.com/4/324/432417_1355964155769050.jpg（2018 年 4 月 19 日查阅）。

第四章

图 4-1 采自刘迎胜主编、杨晓春副主编：《〈大明混一图〉与〈混一疆理图〉研究》，第 96 页。

图 4-2、图 4-3、图 4-4、图 4-6、图 4-7 采自 Marjo T. Nurminen, *The Mapmakers' World: A Cultural History of European World Map*, The Pool of London Press, 2015, pp.45, 33, 51, 45, 85。

图 4-5、图 4-8 采自 https://www.sutori.com/item/ptolemy-s-geography-150-ad-to-claudius-ptolemy-a-greco-egyptian-scholar-this（2020 年 5 月 6 日查阅）。

图 4-9 采自曹婉如、郑锡煌等编：《中国古代地图集·明代》，图版 1。

图 4-10 采自 http://photo.renwen.com/4/324/432417_1355964157471684.jpg（2018 年 4 月 19 日查阅）。

图 4-11 采自 http://photo.renwen.com/4/324/432417_1355964155769050.jpg（2018 年 4 月 19 日查阅）。

图 4-12 采自刘迎胜主编、杨晓春副主编：《〈大明混一图〉与〈混一疆理图〉研究》，第 96 页，在原图基础上稍有简化。

图 4-13—图 4-16、图 4-20 采自湖南省博物馆编：《在最遥远的地方寻找故乡——13—16 世纪中国与意大利的跨文化交流》，第 66—67 页。

图 4-17、图 4-18、图 4-22、图 4-24、图 4-25 采自湖南省博物馆编：《在最遥远的地方寻找故乡——13—16 世纪中国与意大利的跨文化交流》，第 72—73 页。

图 4-19 采自湖南省博物馆编：《在最遥远的地方寻找故乡——13—16 世纪中国与意大利的跨文化交流》，第 71 页。

图 4-21 采自 https://www.pinterest.com/pin/469218854916523497（2018 年 4 月 19 日查阅）。

图 4-23、图 4-36 采自朱鉴秋、陈佳荣、钱江、谭广濂编著：《中外交通古地图集》，第 70、89 页。

图 4-26 采自 Marjo T. Nurminen, *The Mapmakers' World: A Cultural History of European World Map*, p.168。

图 4-27 采自 http://www.allempires.com/forum/forum_posts.asp?TID=30469（2020 年 5 月 6 日查阅）。

图 4-28 采自 https://www.reddit.com/r/MapPorn/comments/6bcgqa/1474_map_of_the_atlantic_ocean/（2018 年 4 月 19 日查阅）。

图 4-29 采自 http://photo.renwen.com/4/324/432417_1355964157471684.jpg（2018 年 4 月 19 日查阅）。

图 4-30 采自 https://www.hjbmaps.com/products/1603-japoniae-insulae-descriptio-ludoico-teisera-auctore（2018 年 4 月 19 日查阅）。

图 4-31 采自珍妮特·L. 阿布-卢格霍德：《欧洲霸权之前：1250-1350 年的世界体系》，杜宪兵、何美兰、武逸天译，第 42 页。

图 4-32、图 4-38 采自 http://www.shijieditu.net/world/wanguo.html（2020 年 5 月 6 日查阅）。

图 4-33 采自 Marjo T. Nurminen, *The Mapmakers' World: A Cultural History of European World Map*, pp. 228-229。

图 4-34 采自 https://commons.wikimedia.org/wiki/File:Map_of_China_by_Abraham_Ortelius.jpeg（2020 年 5 月 6 日查阅）。

图 4-35 采自 https://www.christies.com/lotfinder/Lot/bry-johann-theodor-de-1561-1623-and-johann-6154736-details.aspx（2018 年 4 月 19 日查阅）。

图 4-37 采自 http://www.donghaisoft.com/tupian/2017-04-23/1231.html（2020 年 5 月 6 日查阅）。

第五章

图 5-1 采自 Timothy Hyman, *Sienese Painting: The Art of a City-Republic (1278-1477)*, p.113。

图 5-2、图 5-6、图 5-7、图 5-12—图 5-16 采自湖南省博物馆编：《在最遥远的地方寻找故乡——13—16 世纪中国与意大利的跨文化交流》，第 214、206—207 页。

图 5-3—图 5-5、图 5-8—图 5-11、图 5-19、图 5-20 采自 Joachim Poeschke, *Italian Frescoes: The Age of Giotto, 1280-1400*, pp.296, 296, 299, 295, 294, 307, 308, 299, 287。

图 5-17、图 5-18 采自 Patrick Boucheron, *Conjurer la peur: Siene, 1338*, pp.220, 23。

图 5-21、图 5-22、图 5-24 采自王春法主编：《无问西东：从丝绸之路到文艺复兴》（北京时代华文书局，2018 年），第 260 页。

图 5-23、图 5-25 采自 Chiara Frugoni, *Pietro e Ambrogio Lorenzetti*, Casa Editrice Le Lettere, 2010, pp.239, 241。

第六章

图 6-1、图 6-5、图 6-9 采自湖南省博物馆编：《在最遥远的地方寻找故乡——13—16 世纪中国与意大利的跨文化交流》，第 211、210—211、210 页。

图 6-2、图 6-4、图 6-8、图 6-12 采自 https://www.shuge.org/ebook/geng-zhi-tu/#n9（2020 年 5 月 6 日查阅）。

图 6-3、图 6-7 采自王春法主编：《无问西东：从丝绸之路到文艺复兴》，第 260 页。

图 6-6 采自 Roslyn Lee Hammers, *Pictures of Tilling and Weaving: Art, Labor, and Technology in Song and Yuan China*, p.24，图中的中文为笔者所加。

图 6-10 采自 Timothy Hyman, *Sienese Painting: The Art of a City-Republic (1278-1477)*, p.113。

图 6-11 采自 https://www.shuge.org/ebook/geng-zhi-tu/#n9（2020 年 5 月 6 日查阅）。

图 6-13—图 6-15 采自 Chiara Frugoni, *Pietro e Ambrogio Lorenzetti*, pp.239, 195, 196。

图 6-16 为笔者自摄。

图 6-17 采自 Joachim Poeschke, *Italian Frescoes: The Age of Giotto, 1280-1400*, p.129。

图 6-18—图 6-21 采自湖南省博物馆编：《在最遥远的地方寻找故乡——13—16 世纪中国与意大利的跨文化交流》，第 199 页。

图 6-22 采自 Sheila S. Blair, *A Compendium of Chronicles: Rashid al-Din's Illustrated History of the World*, The Nour Foudation in association with Azimouth Editions and Oxford University Press, 1995, Fig.39。

第七章

图 7-1、图 7-15、图 7-18、图 7-19、图 7-20 采自 Chiara Frugoni, *Pietro e Ambrogio Lorenzetti*, pp.234-235, 225, 250, 250, 207。

图 7-2、图 7-3、图 7-4 采自 Patrick Boucheron, *Conjurer la peur: Siene, 1338*, pp.232, 225, 227。

图 7-5—图 7-10、图 7-24、图 7-25 采自 https://www.shuge.org/ebook/geng—zhi—tu/#n9（2018 年 4 月 19 日查阅）。

图 7-11 采自 Pierluigi Leone de Castris, *Simone Martini*, Federico Motta Editore, 2003, pp.276-277。

图 7-12、图 7-13、图 7-26 为笔者自摄。

图 7-14、图 7-16、图 7-17、图 7-21 采自 Joachim Poeschke, *Italian Frescoes: The Age of Giotto, 1280-1400*, pp.301, 309, 300, 500。

图 7-22、图 7-23 采自湖南省博物馆编：《在最遥远的地方寻找故乡——13—16 世纪中国与意大利的跨文化交流》，第 139、138 页。

图 7-27 采自 Jean Clair, *Mélancolie: Génie et folie en Occident*, Gallimard, 2005, p.76。

图 7-28、图 7-29 采自 Sheila S. Blair, *A Compendium of Chronicles: Rashid al-Din's Illustrated History of the World*, Folio250a (K7)、Folio250b (K6)。

图 7-30 采自《中国美术全集·绘画编 3·隋唐五代卷》，人民美术出版社，2015 年，第 125 页。

图 7-31 采自《中国美术全集·绘画编 6·元代绘画卷》,人民美术出版社,2015 年,第 46 页。

图 7-32、图 7-33 采自 Lauren Arnold, *Princely Gifts and Papal Treasures: The Franciscan Missions to China and Its Influences on the Art of the West, 1250-1350*, pp.28, 130。

第八章

图 8-1—图 8-4 采自《宋画全集》第 6 卷第 5 册,第 46—51 页。

图 8-5—图 8-10 采自《宋画全集》第 6 卷第 5 册,第 52、57、61、69、72 页。

图 8-11 采自陈葆真:《〈洛神赋图〉与中国古代故事画》,浙江大学出版社,2012 年,彩图第 3 页。

图 8-12 采自《历代帝王——国宝在线》,上海书画出版社,2003 年,第 9 页。

图 8-13—图 8-15 采自 http://m.iphotoscrap.com/Image/219/1225158983.jpg(2018 年 4 月 19 日查阅)。

图 8-16 采自 http://www.wga.hu/art/f/friedric/2/210fried.jpg(2018 年 4 月 19 日查阅)。

图 8-17—图 8-19 采自 http://m.iphotoscrap.com/Image/568/1225158990.jpg;http://m.iphotoscrap.com/Image/460/1225158988.jpg(2018 年 4 月 19 日查阅)。

图 8-20、图 8-21 采自《宋画全集》第 6 卷第 5 册,第 70、72 页。

图 8-22、图 8-47 采自 http://m.iphotoscrap.com/Image/078/1225158993.jpg(2018 年 4 月 19 日查阅)。

图 8-23、图 8-24、图 8-25 采自《大观——北宋书画特展》,第 96 页。

图 8-26 采自 Robert E. Harrist, Jr., *Painting and Private Life in Eleventh-Century China: Mountain Villa by Li Gonglin*, Illustration 15.1。

图 8-27、图 8-28 根据 Robert E. Harrist, Jr., *Painting and Private Life in Eleventh-Century China: Mountain Villa by Li Gonglin*, Illustration 14.2 和 14.5 作反转处理。

图 8-29 采自萧默:《敦煌建筑研究》,第 62 页。

图 8-30 为笔者自摄。

图 8-31 采自萧默:《敦煌建筑研究》,第 38 页。

图 8-32、图 8-33 采自曹婉如、郑锡煌等编:《中国古代地图集·战国—元》,图版 69。

图 8-34、图 8-35 采自《大观——北宋书画特展》,第 96 页。

图 8-36、图 8-37 采自《宋画全集》第 6 卷第 5 册,第 61、57 页。

图 8-38 采自 http://0.tqn.com/d/arthistory/1/S/b/m/friedrich_shmam_0109_19.jpg(2018 年 4 月 19 日查阅)。

图 8-39 采自《宋画全集》第 7 卷第 2 册,浙江大学出版社,2010 年,第 185 页。

图 8-40 采自《宋画全集》第 6 卷第 5 册,第 68 页。

图 8-41 采自 http://xuechunyv2009.blog.163.com/blog/static/96774285200978115519500/（2018年4月19日查阅）。

图 8-42 采自贺西林、李清泉：《中国墓室壁画史》，高等教育出版社，2009年，第217页。

图 8-43 采自《宋画全集》第6卷第5册，第72页。

图 8-44 采自 http://bbscache2.artron.net/forum/day_110826/11082614164a370009ddd05868.jpg（2020年5月6日查阅）。

图 8-45 采自《宋画全集》第6卷第5册，第58页。

图 8-46 采自翁万戈编：《美国顾洛阜藏中国历代书画名迹精选》，第115页。

图 8-48 采自 http://img4.imgtn.bdimg.com/it/u=2133429537,3039938105&fm=23&gp=0.jpg（2018年4月19日查阅）。

图 8-49 采自张择端：《清明上河图》原大精印珍藏本，故宫博物院藏，商务印书馆，2005年。

图 8-50 采自 http://www.dajia777.com/webDisk/images/2%2852%29.jpg（2018年4月19日查阅）。

第九章

图 9-1、图 9-6、图 9-8、图 9-10、图 9-13 为笔者自摄。

图 9-2 采自梁思成：《清式营造则例》图版17，第107页。

图 9-3、图 9-4 为高远提供。

图 9-5 采自梁思成：《梁思成建筑画》，第99页。

图 9-7 采自《云冈石窟》第1卷，文物出版社，1990年，图版154、图版155。

图 9-9 采自《云冈石窟》第2卷，图版46。

图 9-11 采自《中国美术全集33·雕塑编·龙门石窟雕塑》，上海人民美术出版社，1988，第58页。

图 9-12 采自 http://en.wikipedia.org/wiki/File:Flanders_Field_American_Cemetery_and_Memorial.Jpg（2018年4月19日查阅）。

图 9-14、图 9-15、图 9-16 为高远提供。

图 9-17 采自梁思成：《梁思成建筑画》，第119页。

图 9-18 采自高亦兰编：《梁思成学术思想研究论文集（1946—1996）》，第115页。

图 9-19 采自 Elizabeth Greenwell Grossman, *The Civic Architecture of Paul Cret*, p.87。

图 9-20 采自 http://shakespearelibraryimages.com（2018年4月19日查阅）。

图 9-21 采自 http://mojo.myfoxdc.com/biz/folger-shakespeare-library/washington/dc/20003/809377（2018年4月19日查阅）。

图 9-22 采自 http://research.yale.edu/divdl/ydl_china_webapp_images/420-5914-6443.jpg（2018年4月19日查阅）。

图 9-23 采自刘敦桢主编：《中国古代建筑史》，中国建筑工业出版社，1984 年，图 86-6，略有改动。

图 9-24 采自《中国营造学社汇刊》第 3 卷第 1 期，1932 年，第 171 页。

第十章

图 10-1 采自 http://movie.douban.com/photos/photo/927678309（2020 年 5 月 6 日查阅）。

图 10-2 采自 https://sok.riksarkivet.se/sbl/Presentation.aspx?id=5955&forceOrdinarySite=true（2020 年 5 月 6 日查阅）。

图 10-3 为 Osvald Sirén, *A History of Early Chinese Art: Architecture* 书影。

图 10-4 采自 http://news.xinhuanet.com/forum/2011-06/11/c_121509061_32.htm（2018 年 4 月 19 日查阅）。

第十一章

图 11-1—图 11-4 采自沈从文、张兆和：《从文家书》，上海远东出版社，1996 年，第 280、281、282、269 页。

图 11-5 采自 http://france.jeditoo.com/IleDeFrance/Paris/7eme/picts/Tour%20Eiffel/tableaux/paris-a-travers-la-fenetre-chagall-1913.jpg（2020 年 5 月 6 日查阅）。

图 11-6 采自杰克·伯恩斯：《内战结束的前夜——美国〈生活〉杂志记者镜头下的中国》，吴呵融译，广西师范大学出版社，2005 年，第 150 页。

图 11-7 采自 *Life Magazine,* 13 September 1937 issue, p.24。

图 11-8 采自 The Foreign Affairs Association of Japan, *Why The Fighting in Shanghai*, 1937。

第十二章

图 12-1—图 12-5、图 12-8—图 12-10 采自沈从文：《沈从文全集》第 11 卷，第 197、198、156、213、224—225、118、121、124 页。

图 12-6 采自 http://ww1.prweb.com/prfiles/2010/12/16/9054925/VG1546-5-12-10.jpg（2018 年 4 月 19 日查阅）。

图 12-7 采自王概编：《芥子园画传》第一集《山水》，人民美术出版社，2008 年，第 170 页。

图 12-11 为青子《虹霓集》书影。

图 12-12、图 12-13、图 12-14 采自沈从文、王家树编：《中国丝绸图案》，第 11、13、2 页。

第十三章

图 13-1 采自 https://commons.wikimedia.org/wiki/File:Notre_Dame_de_Paris_East_View_140207_1.jpg（2020 年 5 月 6 日查阅）。

图 13-2 采自 https://culture-crunch.com/2019/04/18/notre-dame-de-paris-les-fascinantes-gargouilles-et-chimeres/（2020 年 5 月 6 日查阅）。

图 13-3 采自 https://fr.wikipedia.org/wiki/Cath%C3%A9drale_NotreDame_de_Strasbourg#/media/File:Strasbourg_Cathedral_nave_looking_east-_Diliff.jpg（2018 年 4 月 19 日查阅）。

图 13-4 采自 https://www.citedelarchitecture.fr/fr/article/histoire-du-musee（2020 年 5 月 6 日查阅）。

图 13-5 采自罗兰·雷希特：《信仰与观看——哥特式大教堂艺术》，马跃溪译，李军审校，第 377 页。

图 13-6 采自 Viollet-Le-Duc, *Encyclopédie Médievale,* Tome I: Architecture, Bibliothéque de l'Image, 2005, p.191。

图 13-7 https://en.wikipedia.org/wiki/Gloucester_Cathedral#/media/File:Gloucester_Cathedral_High_Altar,_Gloucestershire,_UK_-_Diliff.jpg（2018 年 4 月 19 日查阅）。

图 13-8 采自 https://commons.wikimedia.org/wiki/File:Saint-Denis_(93),_basilique_Saint-Denis,_désambulatoire_3.jpg（2018 年 4 月 19 日查阅）。

图 13-9 采自 https://randalldsmith.com/jerusalem-the-v/（2018 年 4 月 19 日查阅）。

图 13-10 采自 Richard Krautheimer, "Introduction to an 'Iconography of Medieval Archite-ture,'" *Journal of the Warburg and Courtauld Institutes*, Vol. 5 (1942)，图版 2、图版 1。

图 13-11 采自 https://www.bookilluminators.nl/met-naam-gekende-boekverluchters/boekverluchters-g-naam/giovanni-di-fra-silvestro/（2020 年 5 月 6 日查阅）。

图 13-12 采自 https://www.artbible.info/art/large/757.html（2020 年 5 月 6 日查阅）。

图 13-13 为笔者自摄。

图 13-14 采自 https://fr.wikipedia.org/wiki/Fichier:Interior_of_Cathédrale_Saint-Étienne_de_Sens-6974.jpg（2018 年 4 月 19 日查阅）。

图 13-15 采自 https://en.wikipedia.org/wiki/File:Strasbourg_Cathedral_Exterior_-_Diliff.jpg（2018 年 4 月 19 日查阅）。

图 13-16 采自罗兰·雷希特：《信仰与观看——哥特式大教堂艺术》，马跃溪译，李军审校，第 169 页。

图 13-17 采自 https://fr.wikipedia.org/wiki/Fichier:Chartres__Vitrail_de_la_Vie_de_saint_Eustache_-2.jpg（2018 年 4 月 19 日查阅）。

图 13-18 采自 Roland Recht, *Le Croire et le voir: L'art des cathédrales (XIIᵉ-XVᵉ siècle)*, Gallimard, 1999, p.31。

第十四章

图 14-1 采自 http://www.wga.hu/art/a/antonell/sebastia.jpg（2020 年 5 月 6 日查阅）。

图 14-2 采自 http://www.wga.hu/art/f/fragonar/father/2/08bolt.jpg（2020 年 5 月 6 日查阅）。

图 14-3、图 14-4、图 14-5、图 14-6、图 14-8 采自 Pierluigi De Vecchi, *Raphael*, Abbeville Press, 2002, Fig. 130、242、305、311、240。

图 14-7 采自 Daniel Arasse，*Les Visions de Raphaël*, p.68。

第十五章

图 15-1、图 15-2 采自郑岩、汪悦进：《庵上坊——口述、文字和图像》，第 61、28 页。

第十六章

图 16-1 采自芮乐伟·韩森：《丝绸之路新史》，张湛译，北京联合出版公司，2015 年，彩图 2—3。

图 16-2 为笔者自摄。

图 16-3—图 16-7 采自湖南省博物馆编：《在最遥远的地方寻找故乡——13—16 世纪中国与意大利的跨文化交流》，第 133、134、176、237、231 页。

第十七章

图 17-1 为湖南省博物馆编的《在最遥远的地方寻找故乡——13—16 世纪中国与意大利的跨文化交流》书影。

图 17-2 为 Jean-Paul Desroches, *Ming: l'Âge d'or du mobilier chinois / The Golden Age of Chinese Furniture*（Reunion Des Musees Nationaux, 2003）展览图录书影。

图 17-3—图 17-8 采自湖南省博物馆编：《在最遥远的地方寻找故乡——13—16 世纪中国与意大利的跨文化交流》，第 62、141、147、134、2、4 页。

参考书目

一、中文部分

安德烈·冈德·弗兰克、巴里·K.吉尔斯主编：《世界体系：500年还是5000年？》，郝名玮译，社会科学文献出版社，2004年。

班大为：《中国上古史实揭秘：天文考古学研究》，徐凤先译，上海古籍出版社，2008年。

板仓圣哲：《环绕〈赤壁赋〉的语汇与图像——以乔仲常〈后赤壁赋图卷〉为例》，收于《台湾2002年东亚绘画史研讨会论文集》，2002年。

彼得·伯克：《法国史学革命：年鉴学派，1929—1989》，刘永华译，北京大学出版社，2006年。

彼得·伯克：《图像证史》，杨豫译，北京大学出版社，2008年。

彼得·柯林斯：《现代建筑设计思想的演变》，英若聪译，中国建筑工业出版社，2003年。

彼得·赖尔、艾伦·威尔逊：《启蒙运动百科全书》，刘北成、王皖强编译，上海人民出版社，2004年。

彼得·默里：《文艺复兴建筑》，王贵祥译，中国建筑工业出版社，1999年。

滨田耕作：《法隆寺与汉六朝建筑式样之关系》，刘敦桢译、注，载《中国营造学社汇刊》第3卷第1期，1933年。

伯希和编，高田时雄校订、补编：《梵蒂冈图书馆所藏汉籍目录》，郭可译，中华书局，2006年。

博尔赫斯：《圆形废墟》，王永年、陈众议等译，收于《博尔赫斯文集·小说卷》，海南国际新闻出版中心，1996年。

卜正民：《赛尔登的中国地图：重返东方大航海时代》，刘丽洁译，中信出版社，2015年。

曹婉如、郑锡煌等编：《中国古代地图集·明代》，文物出版社，1994年。

曹婉如、郑锡煌等编：《中国古代地图集·战国—元》，文物出版社，1990年。

陈高华编：《宋辽金画家史料》，文物出版社，1984年。

陈佳荣、钱江、张广达合编：《历代中外行纪》，上海辞书出版社，2008年。

陈铨：《论英雄崇拜》，载《战国策》第4期，1940年5月15日。

陈铨：《叔本华与红楼梦》，载《今日评论》第4卷第2期，1940年7月14日。

陈学勇：《莲灯微光里的梦：林徽因的一生》，人民文学出版社，2008年。

陈学勇：《林徽因寻真》，中华书局，2004年。

成一农：《"非科学"的中国传统舆图：中国传统舆图绘制研究》，中国社会科学出版社，2016年。

达尼埃尔·阿拉斯：《拉斐尔的异象灵见》，李军译，北京大学出版社，2014年。

丹尼尔·C.沃：《李希霍芬的"丝绸之路"究竟有何深意？》，蒋小莉译，载朱玉麒主编：《西域文史》第7辑，科学出版社，2012年。

丁曦元：《国宝鉴读》，上海人民美术出版社，2005年。

E.霍布斯鲍姆、T.兰格等：《传统的发明》，顾杭、庞冠群译，译林出版社，2004年。

弗雷德·S.克雷纳、克里斯汀·J.马米亚编著：《加德纳艺术通史》，李建群等译，湖南美术出版社，2013年。

高居翰：《隔江山色：元代绘画（1279—1368）》，宋伟航等译，生活·读书·新知三联书店，2009年。

高居翰：《诗之旅：中国与日本的诗意绘画》，洪再新、高士明、高昕丹译，生活·读书·新知三联书店，2012年。

高亦兰编：《梁思成学术思想研究论文集（1946—1996）》，中国建筑工业出版社，1996年。

戈岱司：《希腊拉丁作家远东文献辑录》，耿昇译，中华书局，1987年。

宫崎正胜：《航海图的世界史——海上道路改变历史》，朱悦玮译，中信出版社，2014年。

龚缨晏：《〈毛罗地图〉与孟席斯的是非》，载《地图》2005年第5期。

贡德·弗兰克：《白银资本：重视经济全球化中的东方》，刘北成译，北京：中央编译出版社，2008年。

郭沫若：《咏王晖石棺诗二首》，《致车瘦舟书》二通，1943年。

海野一郎：《地图的文化史》，王妙发译，新星出版社，2015年。

韩石山编：《徐志摩散文全编》上下册，天津人民出版社，2005年。

湖南省博物馆编：《在最遥远的地方寻找故乡——13—16世纪中国与意大利的跨文化交流》，商务印书馆，2018年。

加·加西亚·马尔克斯：《百年孤独》，高长荣译，北京十月文艺出版社，1984年。

杰里·布罗顿：《十二幅地图中的世界史》，林盛译，浙江人民出版社，2016年。

金国平、吴志良：《郑和下西洋葡萄牙史料之分析》，载《史学理论研究》2003年第3期。

金介甫：《凤凰之子·沈从文传》，符家钦译，光明日报出版社，2004年。

卡尔·洛维特：《世界历史与救赎历史》，李秋零、田薇译，生活·读书·新知三联书店，2002年。

孔凡礼编：《苏轼文集》卷十，北京，中华书局，1986年。

赖德霖：《构图与要素——学院派来源与梁思成"文法—词汇"表述及中国现代建筑》，载《建筑师》2009年第12期。

赖德霖：《梁思成"建筑可译论"之前的中国实践》，载《建筑师》2009年第2期。

赖德霖：《中国近代建筑史研究》，清华大学出版社，2007年。

赖毓芝：《文人与赤壁——从赤壁赋到赤壁图像》，收于《卷起千堆雪——赤壁文物特展》，台北故宫博物院，2009年。

郎晔：《经进东坡文集事略》，《四部丛刊》本（上海涵芬楼借吴兴张氏、南海潘氏藏宋刊本影印）卷一。

雷·韦勒克、奥·沃伦：《文学理论》，刘象愚、邢培明、陈圣生、李哲明译，生活·读书·新知三联书店，1984年。

李宏图、王加丰选编：《表象的叙述——新社会文化史》，上海三联书店，2003年。

李华：《从布扎的知识结构看"新"而"中"的建筑实践》，收于朱剑飞主编：《中国建筑60年（1949—2009）：历史理论研究》，中国建筑工业出版社，2009年。

李军：《〈庵上坊〉与"另一种形式的艺术史"》，载《文艺研究》2008年第9期。

李军：《穿越理论与历史：李军自选集》，上海人民出版社，2012年。

李军：《"从东方升起的天使"：一个故事的两种讲法》，载《建筑学报》2018年第4期。

李军：《弗莱切尔"建筑之树"图像渊源考》，载中山大学艺术史研究中心编：《艺术史研究》第11辑，2009年。

李军：《可视的艺术史：从教堂到博物馆》，北京大学出版社，2016年。

李军：《理解中世纪大教堂的五个瞬间》，载《美术研究》2017年第2期。

李军：《历史与空间——瓦萨里艺术史模式之来源与中世纪晚期至文艺复兴教堂到一种空间布局》，载中山大学艺术史研究中心编：《艺术史研究》第9辑，中山大学出版社，2008年。

李军、潘桑柔：《对话策展人：学术转化为艺术——〈在最遥远的地方寻找故乡——13—16世纪中国与意大利的跨文化交流〉展独家解读》，载《艺术设计研究》2018年第1期。

李军：《沈从文的图像转向：一项跨媒介的视觉文化研究》，载《华文文学》2014年第3期。

李军：《沈从文四张画的阐释问题——兼论王德威的"见"与"不见"》，载《文艺研究》2013年第1期。

李军：《视觉的诗篇——传乔仲常〈后赤壁赋图〉与诗画关系新议》，载中山大学艺术史研究中心编：《艺术史研究》第15辑，中山大学出版社，2013年。

李军：《丝绸之路上的跨文化文艺复兴——楼璹〈耕织图〉与安布罗乔·洛伦采蒂〈好政府的寓言〉再研究》，载《饶宗颐国学院院刊》2017年总第4期。

李军：《图形作为知识——十幅世界地图的跨文化旅行》（上、下），载《美术研究》2018年第2—3期。

李零：《我们的中国》，生活·读书·新知三联书店，2016年。

李约瑟：《中国科学技术史》，第五卷《地学》，第一分册，科学出版社，1976年。

梁从诫编：《林徽因文集·文学卷》，百花文艺出版社，1999年。

梁思成：《蓟县独乐寺观音阁山门考》，载《中国营造学社汇刊》第3卷第2期，1932年6月。

梁思成：《建筑文萃》，生活·读书·新知三联书店，2006年。

梁思成：《梁思成建筑画》，天津科学技术出版社，1996年。

梁思成：《梁思成全集》第1卷，中国建筑工业出版社，2001年。

梁思成：《梁思成全集》第5卷，中国建筑工业出版社，2001年。

梁思成：《清式营造则例》，中国营造学社，1934年。

梁思成：《图像中国建筑史》，梁从诫译，生活·读书·新知三联书店，2011年。

梁思成：《我们所知道的唐代佛寺与宫殿》，载《中国营造学社汇刊》第3卷第1期，1932年。

梁思成：《中国雕塑史》，百花文艺出版社，1997年。

梁思成:《中国建筑的特征》,载《建筑学报》1954年第1期。

梁思成:《中国建筑史》,百花文艺出版社,1998年。

梁思成主编:《中国建筑艺术图集》,百花文艺出版社,2007年。

《梁思成先生诞辰八十五周年纪念文集》编辑委员会编:《梁思成先生诞辰八十五周年纪念文集》,清华大学出版社,1986年。

林徽因:《论中国建筑之几个特征》,载《中国营造学社汇刊》第3卷第1期,1932年。

林莉娜:《后赤壁赋图》,收于《大观——北宋书画特展》,台北故宫博物院,2006年。

林毓生:《中国意识的危机——"五四"时期激烈的反传统主义》,穆善培译,苏国勋、崔之元校,贵州人民出版社,1986年。

林洙:《建筑师梁思成》,天津科学技术出版社,1996年。

刘洪涛:《沈从文小说与现代主义》,台北秀威资讯科技股份有限公司,2009年。

刘晋晋:《潘诺夫斯基的盲点——提香的〈维纳斯与丘比特、狗和鹌鹑〉新解》,载《美术观察》2012年第7期。

刘梦溪主编:《中国现代学术经典·洪业 杨联陞卷》,河北教育出版社,1996年。

刘迎胜主编、杨晓春副主编:《〈大明混一图〉与〈混一疆理图〉研究》,凤凰出版社,2010年。

流马:《伟大的逃遁者》,载《视觉21》2002年第2期。

卢辅圣等编:《中国书画全书》第2册,上海书画出版社,1993年。

罗斯金:《布鲁内莱斯基的穹顶——圣母百花大教堂传奇》,冯璇译,社会科学文献出版社,2018年。

《马可波罗行纪》,沙海昂注,冯承钧译,中华书局,2004年。

曼斯缪·奎尼、米歇尔·卡斯特诺威:《天朝大国的景象——西方地图中的中国》,安金辉、苏卫国译,汪前进校,华东师范大学出版社,2015年。

《秘殿珠林石渠宝笈合编》第2卷,上海书店,1988年。

潘晟:《宋代地理学的观念、体系与知识兴趣》,北京大学城市与环境学院博士论文,2008年。

蒲慕州:《追寻一己之福——中国古代的信仰世界》,上海古籍出版社,2007年。

启功:《启功丛稿》,中华书局,1981年。

青子:《虹霓集》,商务印书馆,1937年。

清华大学建筑学院编:《建筑师林徽因》,清华大学出版社,2004年。

清华大学建筑学院编:《中国建筑史论汇刊》,清华大学出版社,2012年。

邱靖嘉:《山川定界:传统天文分野说地理系统之革新》,载《中华文史论丛》2016年第3期。

饶学刚:《"赤壁"二赋不是天生的姊妹篇》,载《黄冈师专学报》1989年第3期。

任乃强:《芦山新出汉石图考》,载《康导月刊》第四卷第六、七期合刊,1942年。

萨尔瓦多·德·马达里亚加:《哥伦布评传》,朱伦译,中国社会科学出版社,1991年。

塞·埃·莫里森:《哥伦布传》上卷,陈太先、陈礼仁译,商务印书馆,1998年。

三上次男:《陶瓷之路》,李锡经、高喜美译,蔡伯英校订,文物出版社,1984年。

杉山正明：《忽必烈的挑战——蒙古帝国与世界历史的大转向》，周俊宇译，社会科学文献出版社，2013年。

上海博物馆编：《翰墨荟萃：细读美国藏五代宋元书画珍品》，北京大学出版社，2012年。

尚刚：《古物新知》，生活·读书·新知三联书店，2012年。

沈从文：《沈从文全集》第3、7、8、10—17、19、20、27、32卷，北岳文艺出版社，2002年。

盛磊：《四川汉代画像题材类型问题研究》，收于《中国汉画研究》第1卷，2004年。

史景迁：《王氏之死：大历史背后的小人物命运》，李璧玉译，上海远东出版社，2005年。

斯文·赫定：《丝绸之路》，江红、李佩娟译，新疆人民出版社，1996年。

宋濂等：《元史》卷四十八《天文志》，中华书局，1976年。

孙机：《仰观集——古文物的欣赏与鉴别》，文物出版社，2012年。

孙作云：《洛阳西汉卜千秋墓壁画考释》，载《文物》1977年第6期。

孙作云：《马王堆一号墓漆棺画考释》，载《考古》1973年第7期。

孙作云：《长沙马王堆一号汉墓出土画幡考释》，载《考古》1973年第1期。

唐晓峰：《从混沌到秩序——中国上古地理思想史述论》，中华书局，2010年。

田中英道：「西洋の風景画の発生は東洋から」，『東北大学文学研究科研究年報』，第51号，2001年。

田中英道：『光は東方より——西洋美術に与えた中国·日本の影響』，河出書房新社，1986年。

万君超：《乔仲常与〈后赤壁赋图〉鉴赏》，https://news.artron.net/20130109/n298963_3.html，2020年4月18日查阅。

万青力：《乔仲常〈后赤壁赋图卷〉补议》，载《美术》1988年第8期。

汪荣祖：《史景迁论》，载《南方周末》2006年12月14日。

王春法主编：《无问西东：从丝绸之路到文艺复兴》，北京时代华文书局，2018年。

王德威：《抒情传统与中国现代性：在北大的八堂课》，生活·读书·新知三联书店，2010年。

王德威：《现代中国小说十讲》，复旦大学出版社，2003年。

王德威：《想象中国的方法：历史·小说·叙事》，生活·读书·新知三联书店，1998年。

王红谊主编：《中国古代耕织图》，红旗出版社，2009年。

王军：《采访本上的城市》，生活·读书·新知三联书店，2008年。

王军：《城记》，生活·读书·新知三联书店，2003年。

王克文：《北宋乔仲常〈后赤壁赋图〉的审美风格与艺术渊源》，载《上海艺术家》2008年第S1期。

王克文：《乔仲常后赤壁赋图卷赏析》，载《美术》1987年第4期。

王琳祥："老泉山人"是苏轼而非苏洵》，载《黄冈师范学院学报》2006年第1期。

王路：《不要买椟还珠——前、后〈赤壁赋〉小议》，载《湖北师范学院学报》1986年第3期。

王珑编：《沈从文评说八十年》，中国华侨出版社，2004年。

王士点、商企翁编次，高荣盛点校：《秘书监志》卷四，浙江古籍出版社，1992年。

王世仁、张复合、村松伸、井上直美主编：《中国近代建筑总览·北京篇》，中国建筑工业出版社，1993年。

王亚蓉编：《从文口述——晚年的沈从文》，香港商务印书馆，2002年。

王亚蓉编：《沈从文晚年口述》，陕西师范大学出版社，2003年。

王庸：《中国地图史纲》，生活·读书·新知三联书店，1958年。

威利斯顿·沃尔克：《基督教会史》，孙善玲、段琦、朱代强译，中国社会科学出版社，1991年。

维特鲁威：《建筑十书》，高履泰译，知识产权出版社，2001年。

闻一多：《闻一多全集》第2卷，湖北人民出版社，1993年。

翁万戈编：《美国顾洛阜藏中国历代书画名迹精选》，上海人民美术出版社，2009年。

巫鸿："墓葬"：可能的美术史亚学科》，载《读书》2006年第9期。

巫鸿：《礼仪中的美术》上卷，郑岩等译，生活·读书·新知三联书店，2005年。

巫鸿：《全球景观中的中国古代艺术》，生活·读书·新知三联书店，2017年。

吴立昌：《"人性的治疗者"：沈从文传》，上海文艺出版社，1993年。

吴世勇编：《沈从文年谱（1902—1988）》，天津人民出版社，2006年。

夏铸九：《营造学社——梁思成建筑史论述构造之理论分析》载《台湾社会研究季刊》第3卷第1期，1990年春季号。

萧默：《敦煌建筑研究》，机械工业出版社，2003年。

萧启庆：《内北国而外中国——蒙元史研究》上下册，中华书局，2007年。

《新约全书·启示录》，中国基督教协会、中国基督教三自爱国运动委员会印，1986年。

徐苏斌：《日本对中国城市与建筑的研究》，中国水利水电出版社，1999年。

徐志摩：《再别康桥——徐志摩诗歌全集》，线装书局，2008年。

雅希·埃尔斯纳、巫鸿学术主持：《雅希·埃尔斯纳研讨班系列第三期：比较主义视野下的"浮雕"》资料集，OCAT研究中心。

姚楠、陈佳荣、丘进：《七海扬帆》，香港中华书局，1990年。

伊本·白图泰口述，伊本、朱甾笔录：《异境奇观——伊本·白图泰游记（全译本）》，李光斌译，海洋出版社，2008年。

伊东忠太：《中国建筑史》，陈清泉译补，商务印书馆，1998年。

衣若芬：《赤壁漫游与西园雅集——苏轼研究论集》，线装书局，2001年。

佚名：《拉班·扫马和马克西行记》，朱炳旭译，大象出版社，2009年。

佚名：《世界境域志》，王治来译注，上海古籍出版社，2010年。

《英叶慈博士论中国建筑》，载《中国营造学社汇刊》第1卷第1期，1930年7月。

余定国：《中国地图学史》，姜道章译，北京大学出版社，2006年。

俞成：《萤雪丛说》，收于《丛书集成新编》第86册，台北新文丰出版公司，1984年。

约翰·拉纳：《马可·波罗与世界的发现》，姬庆红译，上海三联书店，1999年。

张箭：《地理大发现研究：15—17世纪》，商务印书馆，2002年。
张铭、李娟娟：《历代〈耕织图〉中农业生产技术时空错位研究》，载《农业考古》2015年第4期。
张天泽：《中葡早期通商史》，姚楠、钱江译，中华书局香港分局，1988年。
张文：《了解非洲谁占先？——〈大明混一图〉在南非引起轰动》，载《地图》2003年第3期。
张星烺编注：《中西交通史料汇编》第2册，中华书局，2003年。
张烨：《东方视角的西方美术史研究——以田中英道的〈光自东方来〉为例》，中央美术学院2016届硕士学位论文，2016年。
张至善编译：《哥伦布首航美洲——历史文献与现代研究》，商务印书馆，1994年。
张至善编译：《哥伦布首航美洲——历史文献与现代研究》，商务印书馆，1994年。
赵辰：《"立面"的误会：建筑·理论·历史》，生活·读书·新知三联书店，2007年。
赵声良：《敦煌壁画风景画研究》，中华书局，2005年。
珍妮特·L.阿布-卢格霍德：《欧洲霸权之前：1250—1350年的世界体系》，杜宪兵、何美兰、武逸天译，商务印书馆，2015年。
郑岩：《压在"画框"上的笔尖——试论墓葬壁画与传统绘画史的关联》，载《新美术》2009年第1期。
郑伊看：《蒙古人在意大利——14—15世纪意大利艺术中的"蒙古人形象"问题》，中央美术学院2014年博士论文。
郑伊看：《14世纪"士兵争夺长袍"图像来源研究》，载《艺术设计研究》2013年第3期。
中国农业博物馆编：《中国古代耕织图》，中国农业出版社，1995年。
钟坚、唐国富：《东汉石刻——王晖石棺及其艺术价值》，载《文史杂志》1988年第3期。
钟坚：《王晖石棺的历史艺术价值》，载《四川文物》1988年第4期。
朱鉴秋、陈佳荣、钱江、谭广濂编著：《中外交通古地图集》，中西书局，2017年。
朱靖华：《前、后〈赤壁赋〉题旨新探》，载《黄冈师范专学报》1982年第3期。
庄申：《中国画史研究续集》，中国台湾正中书局，1972年。
宗白华：《美学散步》，上海人民出版社，1981年。

二、西文部分

Abe, Stanley, and Elsner, Jaś, "Introduction: Some Stakes of Comparison," in Jaś Elsner(ed.), *Comparativism in Art History*, Routledge, 2017.

Alberti, Leon Battista, *La Peinture*, Texte latin, traduction français, version italienne, Édition de Thomas Golsenne et Bertrand Prévost, Revue par Yves Hersant, Editions du Seuil, 2004.

Arasse, Daniel, *le sujet dans le tableau: essais d'iconographie analytique*, Flammarion, 1997.

Arasse, Daniel, *Histoires de peintures*, Danoël, 2004.

Arasse, Daniel, *Les Visions de Raphaël*, Liana Levi, 2003.

Arnold, Lauren, *Princely Gifts and Papal Treasures: The Franciscan Missions to China and Its Influences on the Art of the West, 1250-1350*, Desiderata Press, 1999.

Atanassiu, Emanuele, « Saint François et Giotto », in *Saint François*, Fonds Mercator et Albin Michel, 1991.

Bachhofer, Ludwig, *A Short History of Chinese Art*, Pantheon, 1946.

Barker, Chris, *The Sage Dictionary of Cultural Studies*, Sage Publications, Inc., 2004.

Bellosi, Luciano, *Cimabue*, Abbeville Publishing Group, 1998.

Berenson, Bernard, "A Sienese Painter of the Franciscan Legend," *Burlington Magazine for Connoisseurs*, Part1, Vol. 3, No. 7, Sep.- Oct., 1903.

Berenson, Bernard, "A Sienese Painter of the Franciscan Legend," *Burlington Magazine for Connoisseurs*, Part 2, Vol. 3, No. 8, Nov., 1903.

Blair, Sheila S., "The Mongol Capital of Sultaniyya, 'The Imperial'," in *Iran*, Vol.24, British Institute of Persia Studies, 1986.

Boccaccio, *Comento di Giovanni Boccacci sopra la Commedia di Dante Alighieri*, Firenze, 1731.

Bonaventure, St.,*Vie de Saint François*, Editions Franciscaines, 1951.

Boucheron, Patrick, *Conjurer la peur: Siene, 1338,* Édition du Seuil, 2013.

Brooke, Rosalind B., *Early Franciscan Government: Elias to Bonaventure*, Cambridge University Press, 1959.

Burke, S. Maureen, "*The Martyrdom of the Francescoans* by Ambrogio Lorenzetti," *Zeitschrift für Kunstgechichte*, 65.Bd., H.4, 2002.

Cahill, James, catalogue entry in Lawrence Sickman et al., *Chinese Calligraphy and Painting in the Collection of John M. Crawford, Jr.,* Pierpont Morgan Library, 1962.

Campell, C. Jean, "The City's New Clothes: Ambrogio Lorenzetti and the Poetics of Peace," *The Art Bulletin*, Vol.83, No.2, Jun., 2001.

Chagall, Marc, *Paris À Travers La Fenêtre,* Guggenheim Museum, 1913.

Chartier, Roger, *Cultural History Between Practices and Representations*, Cornell University Press, 1988.

Chartier, Roger, «Le monde comme representations», *Les Annales,* 1989.

Cody, Jeffrey W., *Building in China: Henry K. Murphy's "Adaptive Architecture", 1914-1935*, The Chinese University Press of Hong Kong, 2001.

Cohen, David and Nickson, Graham curated, *The Eye Is Part of the Mind: Drawings from Life and Art by Leo Steinberg*, New York Studio School of Drawing, Painting and Sculpture, 2013.

Collins, Peter, *Changing Ideals in Modern Architecture, 1750-1950*, McGill-Queen's University Press, 1998.

Cuccioletta, Donald, "Multiculturalism or Transculturalism: Towards a Cosmopolitan Citizenship," *London Journal of Canadian Studies,* Vol.17, 2001/2002.

Delumeau, Jean, *Une histoire du paradis,* Tome 2, Mille ans de bonheur, Fayard, 1995.

Derbes, Anne, and Sandona, Mark (ed.), *The Cambridge Companion to Giotto*, Cambridge University Press, 2003.

Elkins, James, *Stories of Art*, Routledge, 2002.

Elkins, James, "Why Art History Is Global," in Jonathan Harris, Chichester (ed.), *Globalization and Contemporary Art*, Wiley-Blackwell, 2011.

Falchetta, Piero, *Fra Mauro's World Map: A History,* Imago La Nobiltà Del Facsimile.

Feldges-Henning, Uta, "The Pictorial Program of the Sala della Pace: A New Interpretation," *Journal of the Warburg and Courtauld Institutes*, Vol.35, 1972.

Fergusson, James, *A History of Architecture in All Countries, from the Earliest Times to the Present Day*, John Murray, Vols.1-2, 1865-1867.

Fergusson, James, *A History of Indian and Eastern Architecture*, John Murray, 1876.

Flampron, Kenneth, *Modern Architecture: A Critical History*, Thames and Hudson Ltd., 1985.

Fletcher, Sir Banister, *A History of Architecture on the Comparative Method*, eighth edition, B.T. Batsford, 1928.

Ghiberti, L., *I Commentari*, introduzione e cura di L. Bartoli, Giunti, 1998.

Goffen, Rona, *Spirituality in Conflict Saint Francis and Giotto's Bardi Chapel*, The Pennsylvania State University Press, 1988.

Gray, Basil , *The World History of Rashid Al-Din: A Study of the Royal Asian Society Manuscript*, Faber and Faber Ltd., 1978.

Grossman, Elizabeth Greenwell, *The Civic Architecture of Paul Cret*, Cambridge University Press, 1996.

Guadet, Julien, *Éléments et théorie de l'architecture*, Tome II, Librairie de la Construction Moderne, 1901-1904.

Gurrieri, Francesco, *The Cathedral of Santa Maria del Fiore in Florence*, Vol.1, Cassa di Risparmio di Firenze, 1994.

Hammers, Roslyn Lee, *Pictures of Tilling and Weaving: Art, Labor, and Technology in Song and Yuan China*, Hong Kong University Press, 2011.

Harrist, Robert E., *A Scholar's Landscape: Shan-Chuang T'u by Li Kong-Lin,* A Dissertation Presented to The Princeton University in Candidacy for The Degree of Doctor of Philosophy, Jan., 1989.

Hartt, Frederick, *History of Italian Renaissance Art: Painting, Sculpture, Architecture*, second edition, Harry N. Abrams, 1979.

Hyman, Timothy, *Sienese Painting: The Art of a City-Republic (1278-1477)*, Thames and Hudson, 2003.

Janson, H.W., *History of Art*, second edition, Harry N. Abrams, Inc., 1977.

Joachim de Flore, *L'évangile éternel,* traduit et présenté par Emmanuel Aegerter, Arbre d'or, 2001.

Joachim de Flore, *Concordia Novi et Deteris Testamenti,* in *L'évangile* éternel, traduit et présenté par Emmanuel Aegerter, Arbre d'or, 2001.

Leniaud, Jean-Michel, *Viollet-Le-Duc ou les délires du système,* Éditions Mengès, 1994.

Loenertz, R., J., *La Société des Frères Pérégrinants: Étude sur l'Orient dominicain*, I, Istituto Storico Domenicano, S. Sabina, 1937.

Lunghi, Elvio, *La basilique de Saint-François à Assise*, Scala, 1996.

Mack, Rosamond E., *Bazaar to Piazza: Islamic Trade and Italian Art, 1300-1600*, University of California Press, 2002.

McGinn, Bernard (trans. & ed.), *Visions of the End: Apocalyptic Traditions in the Middle Ages*, Columbia University Press, 1979.

McGinn, Bernard, *The Calabrian Abbot: Joachim of Fiore in the History of Western Thought*, Macmillian Publishing Company, 1985.

Monferini, Augusta, "L'Apocalisse di Cimabue," *Commentari* 17, 1966.

Mukherji, Parul Dave, "Whither Art History: Whither Art History in a Globalizing World," *The Art Bulletin*, Vol.96, No.2, Jun. 2004.

Mule, Arthur C., *Christians in China Before the Year 1550*, Society for Promoting Christian Knowledge, 1930.

Murphy, Henry K., "The Adaptation of Chinese Architecture for Modern Use: An Outline," *China Institute in America Bulletin*, ca.1931.

Murray, Peter, *L'Architecture de la Renaissance italienne*, Thames and Hudson, 1990.

Origo, Iris, "The Domestic Enemy: The Eastern Slaves in Tuscany in the Fourteenth and Fifteenth Centuries," The Medieval Academy of America, Speculum Vol. 30, No. 3, Jul., 1955.

Pächt, Otto, "Early Italian Nature Studies and the Early Calendar Landscape," *Journal of the Warburg and Courtauld Institutes*, Vol.13, No. 1/2, 1950.

Panofsky, Erwin, *Renaissance and Renaissances in Western Art*, Uppsala, 1965.

Pegolotti, Francesco Balducci, *La pratica della mercatura*, A. Evans ed., The Mediaeval Academy of America, 1936.

Poeschke, Joachim, *Italian Frescoes: The Age of Giotto, 1280-1400*, Abbeville Press, 2005.

Polo, Marco, *The Travels of Marco Polo*, Vols.1-2, The Complete Yule-Cordier Edition, Dover Publications, Inc., 1993.

Polzer, Joseph, "Ambrogio Lorenzetti's War and Peace Murals Revisited: Contributions to the Meaning of the Good Government Allegory," *Artibus et Historiae*, Vol. 23, No. 45, 2002.

Pope, Arthur Upham(ed.), and Phyllis Ackerman (assistant editor), *A Survey of Persian Art*, Oxford University Press, 1938-1939.

Pouzyna, I.V., *La Chine, l'Italie et les Débuts de la Renaissance*, Les Éditions d'art et d'histoire, 1935.

Prazniak, Roxanna, "Siena on the Silk Roads: Ambrogio Lorenzette and the Mongol Global Century, 1250-1350," *Journal of World History*, Vol. 21, No.2, Jun., 2010.

Ratzinger, Joseph, Hayes, Zacgary (trans.), *The Theology of History in St. Bonaventure*, Franciscan Herald Press, 1989.

Reeves, Marjorie, *Joachim of Fiore and the prophetic future*, SPCK, Holy Trinity Church, 1976.

Reeves, Marjorie, *The Influence of Prophecy in the Late Middle Ages: A Study in Joachimism*, Oxford University Press, 1993.

Revel, Jean-François, *A la recherche de Viollet-le-Duc*, dirigée par Geert Bekaert, Pierre Mardaga, éditeur.

Richthofen, Ferdinand, Freiherr von, *China, Ergebnisse eigner Reisen und darauf gegründeter Studien*, Vol. 1, Verlag von Dietrich Reimer, 1877.

Riegl, Aloïs, Kain, Evelyn (trans.), *Problems of Styles: Foundations for a History of Ornament*, Princeton University Press, 1992.

Riegl, Aloïs, *Le culte moderne des monuments*, Traduit et présenté par Jacques Boulet, L'Harmattan, 2003.

Rowley, G., *Ambrogio Lorenzetti*, Princeton University Press, 1958.

Rubinstein, Nicolai, "Political Ideas in Sienese Art: The Frescoes by Ambrogio Lorenzetti and Taddeo di Bartolo in the Palazzo Pubblico," *Jounal of the Warburg and Courtauld Institues*, Vol.21, No. 3/4, Jul.-Dec., 1958.

Sanpaolesi, Piero, "La cupola di Santa Maria del Fiore ed il maosoleo di Soltanieh. Rapporti di forma e struttura fra la cupola del Duomo di Firenze ed il maosoleo del Ilkhan Ulgiatu a Sotalnieh in Persia," *Mitteilungen des Kunsthistorischen Institutes in Florenz*, 16.Bd., H.3, 1972.

Scarpetta, Guy, *L'impurté*, Seuil, 1989.

Seidel, Max, "'Vanagloria': Studies on the Iconography of Ambrogio Lorenzetti's Frescoes in the Sala della pace," in *Italian Art of the Middle Ages and Renaissance*, Vol.1, Painting, Hirmer Verlag, 2005.

Silbergeld, Jerome, "Back to the Red Cliff: Reflections on the Narrative Mode in Early Literati Landscape Painting," *Ars Orientalis*, Vol.25, Chinese Painting, 1995.

Sirén, Osvald, *A History of Early Chinese Art: Architecture*, Earnest Benn Ltd., 1930.

Skinner, Quentin, "Ambrogio Lorenzetti: The Artist as Political Philosopher," in *Proceedings of the British Academy*, LXXII, 1986.

Skinner, Quentin, "Ambrogio Lorenzetti's Buon Governo Frescoes: Two Old Questions, Two New Answers," *Journal of the Warburg and Courtauld Institutes*, Vol.62, 1999.

Soulier, Gustave, *Les Influences Orientales dans la Peinture Toscane*, Henri Laurens, Éditeur, 1924.

Steinberg, Leo, *La sexualité du Christ dans l'art de la Renaissance et son refoulement moderne*, traduit de l'anglais par Jean-Louis Houdebine, Gallimard, 1987.

Stoichita, Victor I., *A Short History of the Shadow*, Reaktion Books Ltd., 1997.

Talenti, Simona, *L'Histoire de l'Architecture en France : Émergence d'une discipline (1863-1914)*, Éditions A. Et J. Picard, 2000.

Turner, Jane (ed.), *The Dictionary of Art*, Vol. 26, Oxford University Press, 1998.

Vasari, Giorgio, Gaston du. De Vere(trans.), *Lives of the Painters, Sculptors and Architects*, Vols. I-II, David Campbell Publishers Ltd., 1996.

Verycken, Karel, "Percer les mystères du dôme de Florence," *Fusion*, No. 96, Mai-Juin, 2003.

Vignaud, Henry, *Toscanelli and Columbus*, Sands & Co., 1902.

Viollet-le-Duc, Eugène, *Encyclopédie Médiévale,* Tome I : Architecture, Bibliothèque de l'Image, 1996.

Wang, David Der-Wei, "Invitation to A Beheading," in *The Monster That Is History*, University of California Press, 2004.

Watkin, David, *Morality and Architecture Revisited*, The University of Chicago Press, 2001.

White, John, *Naissance et renaissance de l'espace pictural*, traduit de l'anglais par Catherine Fraixe, Adam Biro, 2003.

Yang, Siliang, "Formalism, Cézanne and Pan Tianshou: A Cross-Cultural Study*,*" 收于《民族翰骨：潘天寿与文化自信——纪念潘天寿诞辰120周年学术论文选辑》，2017年5月，北京。

Zanier, Claudio, "Odoric's Time and the Silk," in *Odoric of Pordenone from the Banks of Noncello River to the Dragon Throne*, CCIAA di Pordenone, 2004.

后记

几点零次的感想

一、走出"编译时代",从现在开始

2018年底,在南方举行的一次西方艺术史论研讨会会场,我意外受到主办方邀请,为会议做闭幕演讲。当时,一位资深学者于最后一场讨论中刚刚做完言辞激越的评议,硝烟尚未散去。他的基本判断是,尽管中国西方艺术史论界2006年提出"走出编译状态",但从这次会议看,十二年过去了,这一"编译状态"迄今毫无改变,反而愈演愈烈。本来我对闭幕演讲毫无准备,但这位学者提到的这个问题确实与我自己长期的思考有关,故不揣冒昧,临时决定,就艺术史"如何走出编译状态"谈几点看法。其实,今天的中国西方艺术史研究是否已经走出"编译状态",是个见仁见智的问题。我所关心的是,如果中国的西方艺术史界想走出"编译状态",那么从现在开始,可以做几件事。这些事,也是我们每一位该领域的从业者包括求学者,可以扪心自问的事。我把它概括为"三原",大意如下:

第一,"原文",也就是进入研究对象的语言。实际上,这是一条最基本的规则。如若我们要做的不是笼统的外国美术史,甚至也不是所谓的西方美术史,那么我们所要做的就一定是法国(语)美术史,或者德国(语)美术史,或者英国(语)美术史,必须进入到我们所研究对象所使用的语言,因为所谓的"外国美术史"或者"西方美术史",其叙事主体,实际上是一个个说着具体的民族语言、属于一个个具体民族国家的艺术家。在全球化的今天,民族交往日益频繁,一个研究西方艺术史的学者如果没有学习或掌握艺术家所属国之母语,是说不过去的,也是对研究对象的不尊重。应尽可能多地掌握几门西方语言,至少要学会阅读,尤其是年轻的学子们,有大把的时间和精力可以这样做。如果没有开始,就从今天开始,从现在开始。

第二点,"原作",也就是进入作品。这个进入,就是深入作品的物质文化层面,对之进行观察、端详,甚至把玩(如果是器物,而且允许的话),而不是只局限于观看和研究图像,这也是我们这个学科"走出编译状态"的另一个前提。很多史学研究涉及历史人物的研究,当这个历史人物是艺术家的时候,这个研究也属于史学研究。不过,艺术史研究究竟应该如何区别于一般的史学研究?我认为,如果我们真想走出"编译状态",可以考虑这么做:不限于研究艺术家个人和他的思想(对这一点,一般的史学研究同样可以做),或主要关注其整体作品和风格,而是透过一件一件作品(原作)展开研究(因为每件作品的新研究都可能改变我们对研究对象之整体评价)。同样,如果是做艺术史学史研究,我们也可以不限于对某个艺术史家的一般性学术思想的研究,而是透过他的某件作品,也就是某部书

而展开。如这部书于何年何月何日出版，它的装帧如何，它的版本、注释和改易如何，它的销售、流通和阅读，以及接受、回应和反驳又是怎样的？围绕书之实体展开的种种文本和物质性信息，其实正是作者的思想以及物质性表达，是从物质性层面对于思想的研究。在这一方面，书也与艺术原作一样，构成了艺术史学史的实物和原作。对原作的研究，如果没有开始，就从今天开始，从现在开始。

第三点，"原文化语境"，即进入原作的上下文。史学研究存在着时间的鸿沟，也就是说，研究者位于当下，而研究对象位于过去，中间是过去与现在之间的距离。发生的事件已然发生，原初的历史语境也已丧失，只有原作作为历史的残片依然在场，而研究者并不是历史事件的见证者，因此我们每一个人都避免不了盲人摸象。也因此，作为历史研究者的我们，一定要采用一种方式，去尝试跨越时间的鸿沟。在这方面，除了寻找历史证据之外，没有任何捷径。研究者要用证据说话，而且要在新证据出现时，勇于修正其观点。因为时间的鸿沟不能忽视，所以要避免"我觉得是这样"或"我认为是那样"的无根之谈，而是要通过一套程序、一套史学的技术来展开史学的论证——因为过去就是异域，只有努力摆脱现在，才有可能走进过去和异域，而这一程序意识，也是我们走出"编译状态"的另一个标志。

对于"原文化语境"，还需要强调"人我之别"。也就是说，在做某项具体研究时，一定要详细了解在你之前该研究领域的学术史，了解前人做了些什么工作，这些也是我们所研究对象的原文化或学术语境。别人的研究和学术史摆在前面，自己的立场和问题才会清晰起来。尤其在西方艺术史领域，关于每一国度、每一流派、每一画家和每一件作品，所积累的研究资料都汗牛充栋。现在越来越多的学者可以赴国外进行实地考察，但是在考察博物馆的同时，别忘了考察欧美重要学术机构的图书馆，如美国哈佛大学艺术图书馆（Art Library）和佛罗伦萨的哈佛大学文艺复兴研究中心贝伦森图书馆（Biblioteca Berenson）、德国马克斯-普朗克协会的佛罗伦萨艺术史研究所图书馆（The Library of the Kunsthistorisches Institut）、法国国家图书馆艺术史分馆（Bibliothèque du L'INHA）等等。这些图书馆的藏书或按照主题或按照艺术家分类陈列，关于每一位重要作家或作者的研究书籍常常会有好几书架。这就意味着别人事先为我们准备好了大的工作背景，我们只需在那里待上一段时间（不够的话还可以利用这些图书馆之间的馆际互借渠道），把相关材料一网打尽，全部占有，从而事半功倍。在此之后，我们可以把相关实物和电子资源带回，在此基础上寻求知识的推进，从而完成自己的研究。对"原文化语境"的探究，如果没有开始，就从今天开始，从现在开始。

"原文""原作"和"原文化语境"，对于精深的学术研究而言仅仅是一小步，

对于"走出编译状态"而言却是一大步。走不走出这一步,不是能不能,而是愿不愿意的问题。后者对于中国的西方艺术史研究至关重要。中世纪法国的修道院院长夏尔特的贝尔纳(Bernard de Chartres)有一句脍炙人口的名言:"我之所以看得比别人远,是因为我站在巨人的肩膀上。"巨人的肩膀其实就是我们的学术史,而我们只不过是站在巨人身上的侏儒,虽然邈不足论,但一旦爬到巨人肩上,确实能比巨人看得更远——这也是一个毋庸置疑的事实。

我认为,遵循这一点就是在延续批判的历史。众所周知,贡布里希的艺术史观源自波普尔的"批判理性主义"(Critical Rationalism)科学哲学,他认为科学进步的不二法门,并非来自小心翼翼的实证,而是大胆的猜想与反驳;后者成为西方现代性的一个伟大传统,即在前人基础上持续推动知识的进步。在最近的国内外学界,奥地利艺术史家李格尔的理论又成为一门显学,很多学者重新聚焦于李格尔的著名概念"Kunstwollen"(艺术意志)的原意。在我看来,不管这个概念发生了什么演变,它的基本含义在李格尔的早期著作《风格问题》(*Stilfragen*, 1893)中,是十分清晰的,即等同于艺术家的"意志"。也就是说,李格尔抓住了艺术中最重要的一点,即艺术与文化、经济和政治的根本差别,在于艺术家有一种"意志":要做得和前人不一样,跟别人不一样,也跟自己以前的东西不一样,而这就是艺术家的Kunstwollen。如果这是真的,那么我认为,我们每一位艺术史研究的从业者,每一位同行和学子,都应该像艺术家那样拥有一种Kunstwollen;更准确地说,拥有一种"Kunstgeschichtewollen",一种"艺术史的意志"。也就是说,尽管我们每个人在学术史上都是侏儒,但我们却真真切切地看得比巨人更远。

总之,"走出编译状态",从今天开始,从现在开始。

二、故事总是可以有另一种讲法

当然,"走出编译状态"只是第一步,或者,只是故事的第一种讲法。

2018年底,在讲上述这番话之前,我刚刚完成了另一本书的主编工作。这本书的标题《一个故事的两种讲法》,取自本人的文章《"从东方升起的天使":一个故事的两种讲法》(亦是本书第一与第二章的主体内容)。该文的第一个部分是对意大利阿西西圣方济各教堂和佛罗伦萨新圣母玛利亚教堂西班牙礼拜堂中图像与空间的关系的研究,确实遵循了我所强调的"三原"原则,也得出了不同于以往任何(包括西方)学者的结论,然而,它仍然是一个典型的西方故事。文章的第二部分

则讲述了一个与之迥然不同的故事，揭示了"具体的建筑空间和图像配置""以最敏感的方式"所"铭记的遥远世界发生的回音"，指出两个教堂壁画，甚至佛罗伦萨百花圣母大教堂的穹顶——该城市的象征和骄傲——与中国乃至东方交往的文化痕迹。而这就是"一个故事的两种讲法"——因为地球是圆的，不仅可以有从西方角度出发的立场和视角，也可以有从东方角度出发的立场和视角。《一个故事的两种讲法》进而以"方法论视野""装饰、器物与物质文化""大书小书""旧典新文"和"现场"五大栏目，组织了十四位著（译）者的十八篇文章，具体地诠释了何谓"一个故事的两种讲法"。

而本书的写作与完成，正如导论中所述，孕育于我前一部著作《可视的艺术史：从教堂到博物馆》完成的过程中，"可谓深深投下了自身学术生涯的身影"。《可视的艺术史》的写作整整持续了十年，而在写作的后期，我的学术兴趣"愈来愈从本（该）书关心的博物馆与艺术史的相关问题，转向欧亚大陆间东西方艺术的跨文化、跨媒介联系"。这也意味着我逐渐从上一本书的写作，转向本书内容的写作。这一过程同样持续了十年。

另一个"十年著书"的历程，在本书中，生动地体现为首尾二章（第一章和第十七章，分别发表于 2008 年和 2018 年），与本书其余十五章（均写成于这两个时间之间），犹如一对现象学的括弧，将我这十年之间的思考、研究和写作悬置起来，确定在一个明确的上下文之中，同时也是我十年工作的一个恰如其分的总结。

而本书三编十七章，亦与我编定的《一个故事的两种讲法》五栏十八篇的结构，犹如双阙翼然；又以"一个故事的两种讲法"，生动诠释了何谓"跨文化艺术史"的意涵。而跨文化艺术史研究对于"图像中来自世界、自我和跨越文化的图像自身传统"，以及不同文化中种种似曾相识之"重重叠影"的追踪蹑迹，也完美地诠释了自古以来人类命运共同体的存在。因为在艺术和图像中，那些艺术风格、母题、思想、物质文化和技术的交相递变所建构的，正是人类命运共同体的一个重要方面。通过对其建构过程的还原，借助于从微观起始而终致广大的视野，无疑会加深我们今天对于中国"一带一路"倡议的历史理解。

三、中央美术学院的跨文化艺术史研究

事实上，跨文化艺术交流史，也是中央美术学院美术史学科很早就开始的一项研究。早年有王逊先生对中国佛教石窟艺术的探索；后有金维诺先生对于丝绸

之路沿线新疆和敦煌佛教艺术，以及藏传佛教艺术的研究；再后来则是袁宝林先生、远小近先生的"比较美术"研究：这些研究均取得不俗成绩。跨文化艺术史研究既是原有学术传统的延续，更需要在新的视野下重新布局，进而整合资源，再次出发。

正如滕固在《中国美术小史》中所说："历史上最光荣的时代，就是混交时代。"大致来说，中外美术交流有三个"最光荣的""混交时代"：汉唐之际随着佛教东来的第一次高潮，即印度、波斯和希腊化艺术传统的东传；元明之际中国艺术和物质文化沿丝绸之路的反哺西传，形成第二次高潮；大航海时代以来从明清至近现代的中西艺术文化的再一次东流西渐，为我们今天的全球化时代，奠定了坚实的基础。

中央美术学院的美术史学科针对汉唐之际第一个高潮的研究已有不凡业绩，今天更有罗世平、王云、郑弌等老师绍述前贤，再接再厉，在中、日、印与汉藏佛教美术的交流方面屡有斩获，成果累累。

针对第二个高潮，十几年来，我对于13—16世纪丝绸之路上的中西艺术交流，以及中国艺术对于西方文艺复兴艺术的影响所进行的研究日益清晰。我也已建立一个包括青年教师、校外学者和硕博士研究生在内的十余人的研究团队，这些年轻人（如郑伊看、杨肖、孙晶、杨迪、刘爽、孙兵、潘桑柔、石榴等）已崭露头角，成为该领域一股不容忽视的新生力量。日前已与山东美术出版社签订合同，每年出版一部《跨文化美术史年鉴》，第一辑书稿《一个故事的两种讲法》已经出版。

我在中央美术学院开设的"跨文化美术史研究"课程，也迎来了创立之后的第六个年头。从2013年开始，每年该课内容并非一成不变，而是与时俱进，不断调整；它从最早的宏大叙事逐渐过渡到13—16世纪的微观叙事，现在又面临着再一次调整和迸发。

事实上，学术的再出发已势在必行。对我来说，重要的是学术研究的内在逻辑：未来的数年内，我将把学术研究的重点从上述第二个高峰时代，转移到第三个高峰时期，即从13—16世纪的中国和意大利，转移到17—18世纪的中国和欧洲。从某种意义上说，这种转移并不是一种改弦更张，而是一次深刻的回归，即回归到我的专著《可视的艺术史》叙述的开端，同时也是我美术史研究的开端——18世纪的法国，进而回归到我学术生涯的开端——美学，但却是在一个新的起点上。

2017年迄今，在本书定稿和校样审读的过程中，令人百感交集的，是一次又一次传来消息，中国考古和文博学界、中国美术史暨中央美术学院美术史学科的老先生们相继仙逝。这个不断扩展的名单中，从宿白、叶喆民、高明、饶宗颐开

始，陆续加上了金维诺、汤池和薄松年先生的名字……这些耆学硕儒们犹如一座座丰碑，他们的学术贡献自不待言；他们不约而同地离去，以及离去之后于他们身后造成的巨大空白，在令人扼腕叹息之余，也给考古和美术史学科的后人们，提出了严肃的问题。在他们之后，究竟应该如何继承他们的遗产？如何绍述前学，进而百尺竿头，更进一步？

一周之前，另一件几乎不可能发生的事情发生了：在精神的丰碑之外，就连物质的丰碑也会倒下——矗立了近千年的巴黎圣母院遭遇火灾而严重受损。那个中心尖塔在火中坍塌坠落的画面，刺痛了法国人——不，全世界几乎每一个人的心！这些坠落的物象以它们孤绝鲜明的形象，昭示着一个千真万确的道理：所有伟大的遗产，都是濒危的遗产；而所有的伟大，也在濒危；如果没有人的维护，就连永恒也会转瞬即逝。

这份沉甸甸的遗产，现在将交付给谁？

四、致艺术史的里程碑

远去

像是听到了集结号
更像是看到云中的征兆
那些大鸟
蜕下衰朽的皮袄
换上鲜亮的黄裳和轻盈的羽袍
急急如律令
你们远去
车辚辚　马萧萧
六龙腾跃
空中只剩下
你们远去的雷鸣

那么行色匆匆
那么无怨无悔

是人间不可留吗
是神仙太殷勤吗
是老友太想念吗

昨夜 一颗又一颗星星
落在临皋亭
大而明亮
他梦见东坡
梦见一位逊位的王
梦见了东坡梦见的仙鹤
梦醒了
他一身雪衣
是行列中最后的一个

伴随他的
是无数文字的飞翔

留给人世间
一部无字的纪念碑
和永远的痛

背影

欲融入灰色门
的灰色背影
住在晦暗的日影里
执意开启
另一扇门
让卑微的梦想
连同一万个卑微的魂灵
升入天堂
而他自己

日益佝偻在
影和影的晦暗里

而天堂的另一侧
神用看不见的文字
费力镌刻着——

创造人的是神
创造神的
唯有影子

摆渡人

一寸一寸
阳光阅读墓碑
像阅读一本大书
太阳下山了
点燃目光
在暮色中继续读
读一个人的传记
读每个人自己
上面刻着一支舵
还有三个字
摆
　渡
　　人

背影们一个一个远去，纷纷把他们手上的舵交付给我们，和后来人。
准备好了吗？

2019 年 4 月 23 日

跨文化的艺术史
A Transcultural History of Art:
On Images and Its Doubles